BAI QIAN WAN ZI JU

"百·千·万字剧"编剧工作坊
剧作法鉴赏文库

陆军 主编

BAI QIAN WAN ZIJU
BIANJU GONGZUOFANG
JUZUOFA
JIANSHANG WENKU

郑
欣
杨
伦
著

世界经典剧作300种鉴赏

古希腊
古罗马
卷

①

上海辞书出版社

本书为国家社科基金艺术学重大项目"中国话剧编剧学理论研究"(项目编号：22ZD07)的阶段性研究成果

BAI QIAN WAN ZI JU

百·千·万字剧

# 总　序

陆　军

## 一

　　世界经典戏剧文学剧本，蕴含着丰沛的人学价值、美学价值和社会价值，是人类精神创造中最富想象力和最具综合体验性的文学样式之一。此刻，当我面对"'百·千·万字剧'编剧工作坊剧作法鉴赏文库"的《世界经典剧作 300 种鉴赏》第 1 卷书稿校样时，一种不可名状的复杂心情油然而生。也许是因了"学道三年，口出狂言；再学三年，不敢妄言"的缘故吧，我扪心自问，你何德何能敢以这样的方式去触摸经典？忽然想到，也许那一个湮没了数十年的重要细节有必要在此提起——我想说的是，即将陆续问世的这套丛书，竟然源自 43 年前孟冬时节的一个傍晚，一位坐在上海戏剧学院红楼 302 教室里的大二学生在拜读博马舍的《费加罗的婚礼》剧本时突然萌发的一个不知天高地厚的念头：遴选外国经典剧作 100 部进行逐一鉴赏，每部撰写不少于 10 000 字的学习心得，编一部《世界经典剧作 100 种鉴赏》。而在当时，他还真的动手开始做了起来⋯⋯

　　也许是计划总赶不上变化，当年这个挺不错的主意，一直到 43 年后的今天也还没有真正如愿。不过，比较有意思的是，仿佛是冥冥之中要顽强地显示其存在的合理性，这个主意曾以不同方式在多个场域得到一次次表达，而且都与一个个奇异的数字有关："百""万""千""百""千""万"。粗粗想来，至少有三次经历有必要在此提及：

　　第一次是在 1978 年。当时的笔记显示：1978 年 11 月 20 日至 23 日，完成

《〈费加罗的婚礼〉喜剧魅力初探》,约 2 万字;1978 年 11 月 27 日,完成《〈塞维勒的理发师〉艺术初探》,约 1.5 万字;1978 年 11 月 29 日至 12 月 4 日,完成《漫谈〈伊索〉的艺术特点》,约 3 万字;1978 年 12 月 13 日至 19 日,完成《〈茶花女〉艺术论》,约 5 万字;1979 年 1 月 7 日,完成《〈熙德〉的艺术得失》,1 万余字。

在一个多月的时间里,这个来自乡村的年轻人浸淫在世界名剧的宝库里,如饥似渴,如醉如痴,潜心研读了 5 部名剧,居然断断续续写出了 12 万余字的学习心得。当时的他暗中估算,按这样的速度,100 部经典剧作,每部 10 000 字以上的篇幅评析,最多花 5 年时间,完成既定目标是完全有可能的。令他想不到的是,此时有一个更吸引人的念头,一下就把他的计划给打乱了!几乎与卢新华的小说《伤痕》发表同时期,他创作了有生以来第一部大型话剧《棲霞湖的儿女》,批判"血统论",颂扬真善美。剧本给当时与他一起倾情于戏剧世界的几个编剧进修班学友传阅后,获得了意想不到的鼓励。于是,他开始将课余时间全部投入到这个剧本的修改之中。遗憾的是,剧本最后没有发表,也没有上演,只是其中的一场重场戏《改信》被植入另一部剧作《追求》之中得以搬上舞台,那当然也是后来的事了,余下的文字至今仍静静地躺在松江区档案馆"全宗号 081 陆军艺术档案"(建档于 1990 年)的柜子里。因为这一变动,原来的写作计划就不再继续。所幸那 10 余万字的学习心得没有白写,10 年后,冠之以《外国名剧技巧赏析》,由台湾地区的一家出版公司出版。其中讨论《熙德》剧作艺术的一篇,删减至近 7 000 字后在《外国文学研究》1979 年第 3 期上得以发表。

第二次是在 2015 年。其时,编剧学新学科建设已全面铺开,我策划的一系列建设内容包括专著、论文、教材、参考教材、项目、基地、刊物、软件、数据库、剧本创作等,都在有序推进。在 3 卷本《中国现当代编剧学史料长编》与 10 卷本《上海戏剧学院编剧学教材丛书》正式出版、10 卷本《中外经典短剧鉴赏文库》与 50 卷本《上戏新剧本丛编》紧锣密鼓推进的同时,计划中的"世界经典剧作 100 种鉴赏"变成了"300 种鉴赏",也列入了议事日程。在与我的学生初步商定入选剧作名单以后,我即委托老友、上戏图书馆资深专家胡传敏先生帮我搜集剧本,他花了近半年时间才将 300 种剧本悉数网罗。推介方法上,我决定借鉴曾在松江居住了 30 年的著名文学家、翻译家、教育家施蛰存先生主编的 6 卷本《外国独幕剧选》的思路,改以 1 000 字左右的篇幅推介 1 部世界名剧。遗憾的

是,在与出版社签订协议时碰到了难题:版权。原以为出版社有专门从事版权协调的部门,这个问题可以轻松搞定,没想到拖了两三年都没有进展。后来我邀翻译家胡开奇教授出面,请来了一个加拿大籍的美国出版商,在我办公室商谈,双方的交流很愉快,但也许是涉及的国家太多、经费又有严格限制的原因,那位出版商离开中国以后就再也没有了下文。这样,这个以千字推介 300 种经典剧作的计划只好又一次搁浅。

第三次是在 2019 年。从手机上翻到一则多年前的微信记录,转录如下:

## 重 要 启 事

《世界经典剧作 300 种》,因涉及相当数量的外国剧作版权,虽几经努力,仍未有进展。苦恼了几年,今天凌晨忽发奇想,改为编一部《世界经典剧作 300 种——"百·千·万字剧"编剧工作坊剧作法鉴赏文库》。

具体做法是,选择 300 部名剧(已完成),约请 30 位左右作者,花一年多时间编撰完成全书书稿,具体编写方法举例如下:

**易卜生《玩偶之家》**

**一、导言**

含剧作与剧作家简介,不超过 1 500 字。

**二、"百字剧"概述**

即类似剧情概要的描述,写清楚剧作创意与主要情节线,不超过 200 字。

**三、"千字剧"推介**

即重场戏推介。由编撰者自选重场戏,注明场次与核心动作,不超过 200 字。

**四、"万字剧"提要**

即概括出分场大纲内容,不超过 500 字。

**五、全剧鉴赏**

1. "百字剧"鉴赏,即艺术构思赏析;

2. "千字剧"鉴赏,即重场戏赏析;

3."万字剧"鉴赏,即剧作结构赏析;

4. 艺术总结,包括剧作人文意义、创新点、艺术特色概括等(此段内容避免与导言重复,导言是文献介绍,此段是选家评述),不超过 5 000 字。

## 六、名剧选场(重场戏)

话剧一至二幕(场),戏曲多场,原则上不超过 10 000 字。

## 七、撰稿人简介

不超过 100 字。

<div style="text-align:right">2019 年 5 月 17 日凌晨于江虹寓所</div>

这则微信记录,基本讲清楚了重新启动本项目的原因以及新的编纂思路。启事刚发出时,应者甚众。但这年头大家都忙,只要稍一松懈,一件好事十有八九会"黄"。事实也正是如此,半年过去了,年轻人们没有动静,一年、两年过去了,依然没有声响。无奈之下,我就直接点将,让郑欣与杨伦两位博士生担纲,先做出一卷,作为示范,希望以此激励更多的后来者共襄义举。好在两位青年才俊不负吾望,花了一年多时间,终于完成了第 1 卷 30 余万字的书稿。

人,真是环境的产物,更是情绪化的动物。这么一回溯,心情就慢慢舒缓起来。因为,这一个编纂计划从当初的萌生到今天的渐渐落地,整整用了 43 年时间。应该说,这已算不上是在轻慢经典,也许可以将此视为内心长时期地敬畏经典的另一种表达吧。这样一想,我也就释然了。

<div style="text-align:center">二</div>

经典剧作,既是剧作家深邃人文思想的阐发、厚重生活积累的喷射,同时也是精湛编剧技艺的展示。古往今来,对经典剧本的鉴赏和阐释屡见不鲜,但从剧作技法和戏剧观念切入的却寥若晨星。本套丛书内容正是由此出发,将视野扩展至世界戏剧发展史中各地域的重要作品,包括欧美戏剧、中国戏剧、印度戏剧、俄罗斯戏剧等;时间上跨越古希腊至今的 2 500 多年历史,入选剧作代表艺术史各重要阶段的先进戏剧观念,彰显不同戏剧流派的艺术追求,力求同时满足"公众审美"与"学院派品味"的双重标准。注重文本细读的精准剖析,兼顾

文化解读的历史厚度,体现世界戏剧的发展进程,清晰而有效地凸显戏剧文学的价值,供普通读者、戏剧创作者、戏剧研究者参照阅读。规划中的 300 种世界经典剧作鉴赏,将以分卷的形式陆续面世,毫无疑问,这将是一个比较大的戏剧研究工程,任重道远,但我将锲而不舍。因为,我深深地知道编纂这套丛书的意义与价值:

首先,本书对剧作家有重要启示意义。客观地说,我国当代戏剧创作的实际水平明显低于同时代的外国戏剧,究其原因,主要是戏剧观落后。戏剧观在戏剧作品中主要体现为"真实观""剧场观"与"人学观"三方面,而"人学观"是"三观"中的核心。"人学观"包括剧作家对人的自我、人的本质、人的个性、人的价值、人的自由、人的权利、人的地位以及人性观、人生观、人道观、人的未来与发展观等的认识与反映。国外经典剧作尽管风格流派纷呈,但研究人的精神状态,揭示人的生存环境这一条是共同的;而国内被人们推崇的经典剧作也正是在"人学观"上有自己独特的见解。因此,《世界经典剧作 300 种鉴赏》从世界剧目库中遴选在"真实观""剧场观"与"人学观"上有示范意义的经典剧作,必将有助于我国戏剧编剧的戏剧观更新、审美能力增强与创作水平提升。

其次,本书对编剧教学有重要指导意义。以我从教以来积累的经验来看,编剧教学,主要依托于案例教学。如拙著《编剧理论与技法》,40 多万字的篇幅,所涉案例达数百个。这不仅是因为编剧是一个实践性很强的手艺活,需要有经验的老师手把手教学生,先依样画葫芦,再摸着石头过河,乃至庖丁解牛。这一道道工序,只有通过案例来演示、来阐释才能讲深讲透。而且,即使是重要理论,一般也是通过案例剖析来传递,才能达到既生动形象,又鞭辟入里的教学效果。比如世界艺术史上大家熟知的"莎士比亚化"和"席勒式"这两个艺术创作中十分重要的概念,就出现在马克思与恩格斯分别评价斐·拉萨尔的剧本《弗兰茨·冯·济金根》时提出的观点。而恩格斯于 1888 年通过对哈克奈斯的小说《城市姑娘》的评论,经典性地阐述了现实主义的典型理论原则:"现实主义的意思是,除细节的真实外,还要真实地再现典型环境中的典型人物。"他还通过对巴尔扎克作品的评析,指出"作者的见解愈隐蔽,对艺术作品来说就愈好"这一经典论断。这些观点都被认为是马恩在文艺领域里最重要的现实主义文论,但阐述的方式却都是通过案例分析来实现的。

再次,本书对编剧学学科建设有重要支撑意义。编剧有2 500多年的历史,而编剧学作为一门新学科,是近十来年才开始建立的。虽说上海戏剧学院编剧学学科建设已取得了一定的成果,并已列为上海市高峰学科建设计划,但总体上来说还处于草创阶段。而一部《世界经典剧作300种鉴赏》,实际上就是一部活的世界剧作学史,它将作用于编剧史论的研究;也是一部活的世界剧作观念史,它将作用于编剧理论的研究;同时也是一部活的世界剧作法史,它将作用于编剧技论的研究;更是一部活的世界剧作家艺术探索史,它将作用于编剧评论的研究。因此,对世界经典剧作案例进行系列研究,既可以看作是我刚结项的国家社科基金艺术学重大项目"戏曲剧本创作现状、问题及对策研究"(项目编号:16ZD03)的赓续,也可以视为我刚启动的国家社科基金艺术学重大项目"中国话剧编剧学理论研究"(项目编号:22ZD07)的首作,更可以理解为与编剧学学科建设息息相关的题中应有之义。

## 三

世界剧作选本众多,但完整性、学术性、权威性各有欠缺。一般而言,剧作选或者按作者来编选,或者按时代来呈现。前者缺乏同时代的创作风潮的体现,后者因驳杂无边而不能突出代表性作家作品。本丛书结合二者,既注重戏剧的"真实观""剧场观"与"人学观",又强调戏剧作品的审美价值,从浩瀚的戏剧文学资源中精选300部作品。一方面,聚焦于世界各国戏剧史论书籍的收录、重要戏剧奖项的获奖以及引起反响的情况,既重视时代更迭,又突出对后世影响深远的作家作品;另一方面,力求重新发现、筛选剧本,在重视经典的基础上也打捞遗珠、提携新作。极尽可能地建设最全面的经典剧目库,为戏剧创作和研究提供权威而有效的范例,为编剧学学科建设提供剧本研究的依据,也为从业人员提升个人的戏剧鉴别力与创作能力提供实际的帮助。

世界优秀剧作浩如烟海,本丛书选什么,怎么选,应是编纂的首要问题。

第一,严格把握入选的标准。如前所述,入选的剧作或可代表艺术史各重要阶段的先进戏剧观念,或可彰显各戏剧流派之艺术追求,力求甄选同时满足"公众审美"与"学院眼光"双重标准的存世之作。第二,拓展入选剧作的范围。

以"外国剧作"为例,作为本丛书选本最多的一部分,跨越由古希腊至今的2 500多年历史,艺术版图囊括五大洲,一共收入戏剧作品210部,其中古典作品50部,现当代作品160部。在历来选集多辑录欧美戏剧经典的基础上,本次编选还把目光远投至日本、印度、印尼、俄罗斯和墨西哥等极具地域色彩和民族特色的作品上,同时收录一些新近翻译的欧美佳作,帮助观摩者跟踪外国戏剧的最新成果,保证内容更丰富,艺术品评的结果更公允,成为名副其实的"外国"剧作选本。第三,体现译本选择的权威性。多求"名家"翻译,选出最能体现原著情味与思想锋芒的版本,为观摩者提供最精准的剧作文本。

目前选本的大致框架如下:

1. 外国剧作(210部)

古希腊戏剧:收录三大悲剧诗人和喜剧作家的代表作品。

古罗马戏剧:收录塞内加及两大喜剧家作品。

文艺复兴戏剧:主要收录莎士比亚四大悲剧和三个创作分期的代表作。

古典主义戏剧:收录莫里哀、哥尔多尼、席勒和雨果的代表作。

现代戏剧发轫之作:收录19世纪后半期开始登上剧坛的易卜生、斯特林堡和皮兰德娄等对后起流派有重要影响的作家作品。

世界主要戏剧流派作品:收录包括自然主义、表现主义、象征主义、超现实主义、残酷戏剧、存在主义、荒诞派等重要流派的经典作品。布莱希特的叙事剧、迪伦马特的怪诞剧、尤金·奥尼尔的剧作以及世界各国现当代经典剧作。

2. 中国剧作(90部)

古典戏曲45部,现代戏曲15部,现代话剧30部。

中国古典戏曲作品汗牛充栋,本丛书辑录的45部作品,包括南戏剧本、元杂剧剧本、明代杂剧剧本、明清传奇及晚清京剧剧本等,或在文辞曲意上生动可喜,或在题材选择上新鲜锐利,或在题旨立意上深刻宏远,或是某一剧种的代表性作品,各有各的风光,各有各的地位,在中国古典戏剧史上都牢牢占据着一席之地,并真正代表着民族戏剧的璀璨与荣耀。

现代戏曲收录15部作品,现代话剧收录30部作品,皆是根据"宁缺毋滥"的历史眼光严格甄选,入选的每一部作品都在中国现代戏剧中具有里程碑意义——或在戏剧精神上十分新进,或在编剧技法上自有建树,或在舞台呈现上

极具特色,共同反映出中华人民共和国建立之后优秀剧作家们的探索精神、开拓意识与艺术成就。

<div align="center">

## 四

</div>

古往今来,鉴赏经典剧作,有从作家着手,有从作品切入;有紧扣内容,有咬住形式;有关注题材立意,有重视情节结构;有分析创作技法,有讨论风格流派。各有各的方法,各有各的长短。本丛书采用"百·千·万字剧"编剧工作坊剧作法来推介经典剧作,既是一种实践体验的初步尝试,更是一种事出无奈的应对策略。如前所述,1978 年的构想,选择 100 部经典剧作,每部 10 000 字鉴赏,能留下 100 万字的学习心得,更多的是体现一个虔诚的戏剧学子膜拜戏剧经典的拳拳之心。2015 年的构想,出版 300 部剧作,附每部 1 000 字左右推介,为更多从事编剧、编剧教学与编剧学研究的戏剧人在学习借鉴经典剧作上提供方便。2019 年的构想,选择 300 部剧作,每部 10 000 字赏析,附 300 部剧作的重场戏。所以这样做,原因是受制于版权,只能选择每部剧作中的精华予以介绍,希望通过窥一斑而知全豹,在一定程度上弥补无法将剧本悉数刊出的缺憾。而以"百·千·万字剧"编剧工作坊剧作法这样一种鉴赏方式,一是希望让参与本套丛书编纂的众多青年学人有一个比较统一的行文规范,以保证本书的文风、体例、逻辑、观察点以及评价标准的相对整齐;二是希望趁此机会进一步验证本编剧工作坊的合理性、科学性与有效性;三是为参与工作坊学习的年轻人提供更多更好的经典戏剧案例。

行文至此,有关"百·千·万字剧"编剧工作坊剧作法的内容,就不能不提了。这个工作坊是我在 2015 年首创的一种新的剧作训练法。在总结汲取上海戏剧学院 70 多年编剧教学经验的基础上,我将编剧的核心技法提炼为"百字剧(寻找戏核)、千字剧(打磨戏眼)、万字剧(搭建戏骼)"剧作法,企图以此法有效强化受训者的剧作思维,快速提升受训者的编剧能力。所谓"百字剧",即 100字以内的"剧作动力图",要求剧"胚"佳,张力足,构思新。检验"百字剧"质量的标准有三条:一是同行看了是否有创作冲动,马上能动笔;二是制作人看了是否有浓厚兴趣,愿意谈合作;三是圈外人士看了是否被吸引,希望了解人物命

运、故事结局。所谓"千字剧",即重场戏,类似折子戏或独幕剧。要求变化多,人物活,情节新。在训练环节要过三关:一是将不可能变成可能,譬如让公鸡下蛋,让一条流浪狗改变一个人的生死观;二是简单的事情复杂化,譬如问(请)陌生人帮忙点支烟,给老人让个座,竟惹出人命关天的麻烦事来;三是无事生非,譬如小品《张三其人》,因主人公的性格与心理因素而衍生出一连串的是非。所谓"万字剧",即大戏的结构。要求只有一个:形式即内容。一句话,"百·千·万字剧"编剧工作坊训练的目的是,让剧作者学会在没有戏的地方写出戏来,在有戏的地方写出好戏来,在有好戏的地方写出思想深刻、照应前后、出人意料的"戏外戏"来。

工作坊创立至今,已在上戏与全国各地先后开办了 10 余期,受训学员数百人,并获得省市级以上各类资助与奖励 13 次。由此想到,既然工作坊能适用于学员剧作思维与编剧能力的训练,何不用这一方法去评鉴一部部成功剧作的艺术成就,看看经典剧作在"百字剧""千字剧""万字剧"构建方面给了我们哪些有益的启示?为此,我还专门对一些不同风格、不同流派的经典剧作进行再学习、再研读,发现除了部分先锋派剧作例外,大部分经典剧作均可以此方法进行鉴赏。因为,"百字剧"是一部剧的主体情节构思,凡成功的剧作必然有一个独特新颖的总体构思,将其概括为"百字剧",可以一下子厘清情节脉络,快速体悟到经典剧作构思的精妙之处。"千字剧"即一部剧中的重场戏,如戏曲"折子戏"。凡成功的剧作,一定有几场(幕)酣畅淋漓的重场戏。"千字剧"的分析重点在于变化和动作,能使读者充分领略人性的丰富和艺术家灵动的创造力。"万字剧"即完整的戏剧作品。首先概括出分场大纲,使读者全面清晰地了解剧作的内容,然后对剧作的结构、人文意义、创新点和艺术特色进行概括总结。以"人学观"的眼光,综合古今世界戏剧史论、奖项、媒体和学界等多方面的评价,超越意识形态的框范与定见,推崇戏剧的艺术审美特质,做出有创见性的评价。

我不确定采用这样一种鉴赏方式是否能达到预期的推介效果,更诚惶诚恐于是否因我的浅陋与粗暴而在无意中轻慢了经典。唯一聊以自慰的是,我与我的学友们内心对经典的敬畏、对戏剧的虔诚,一定是毋庸置疑的!

末了,也想在此说几点遗憾。

遗憾之一,如果按我 2015 年的构想,甄选出版完备的 300 部世界戏剧经典作

品,再加上出自当代年轻戏剧学人手笔的鉴赏文字,相信对当下的戏剧实践、戏剧教学与戏剧研究会产生更大的作用。而如今只能退其次而求之,以摘录世界名剧选场的方式来表达我们对经典的敬意,作为本丛书的策划者,难免有些沮丧。

遗憾之二,作为"百・千・万字剧"编剧工作坊剧作法的创立者,我本该亲力亲为,在本丛书的鉴赏方法、视角选择、体例形式、文风追求等方面作出示例,至少应在首卷中认领部分经典剧作鉴赏文章的撰写,但因尘事鞅掌,心力不济,竟毫不犹豫地缺席了,也很是抱愧。

遗憾之三,计划中的本丛书是 1 000 余万字的体量,需要投入较多的人力、精力与财力,也需要方方面面的理解与支持,即使我们能努力克服各种不确定因素的干扰,也不可避免地会出现出版周期较长,甚至有可能中途戛然而止的遗憾。

当然,诚恳执着、请益求知的治学态度已经支撑我走到了今天,那么,我也一定会坚持到明天!这既是自励,也是共勉。

最后,感谢为《世界经典剧作 300 种鉴赏》的编纂出版给予各种支持与帮助的朋友们!愿本书能与更多的戏剧人结缘。哪怕我们这一行行还有些幼稚、还有些粗糙、还有些偏颇的文字,仅仅是激起了你去研读或重读一部部世界经典剧作原著的愿望,作为编纂者,也深感荣幸,于愿足矣。

是为序。

*2022 年盛夏于上海松江厚之堂*

作者为二级教授,上海戏剧学院学术委员会主任,上海市文史研究馆馆员,上海戏曲学会会长。首批全国文化系统劳动模范,首届全国教材建设先进个人,首批国家级一流本科课程、国家文化部优秀专家,国家社科基金艺术学重大项目首席专家,国家级教学成果奖、国家文华奖、宝钢优秀教师奖、国务院政府特殊津贴获得者。

# 目　录
## Contents

BAI QIAN WAN ZI JU

百·千·万字剧

# 古 希 腊

ANCIENT GREEK

# 埃斯库罗斯《被缚的普罗米修斯》

## 作者简介

　　埃斯库罗斯(约前525—前456)是古希腊三大悲剧家中的第一位,创作于希腊悲剧发展早期,由于对戏剧艺术的形成和剧作技巧有许多开创性的贡献,使悲剧具备了深刻的内容和完备的形式,被称为"悲剧之父"。

　　埃斯库罗斯约于公元前525年生于雅典远郊厄琉西斯的贵族之家。长期以来,雅典内部存在着贵族派和民主派的斗争,埃斯库罗斯是民主制度的支持者。前6世纪末,波斯帝国侵占了小亚细亚沿岸的希腊城邦,至前5世纪初,这些希腊城邦相继起义反抗波斯统治,成为之后希波战争的先声。埃斯库罗斯是希波战争的目击者和参与者,战争以希腊的胜利告终。诗人曾以他参加的希波战争为题材写下了悲剧《波斯人》。

　　传说在埃斯库罗斯很小的时候,有一天他在葡萄园里的葡萄树下睡着了,梦中酒神狄奥尼索斯(亦译"狄俄倪索斯")出现在他的面前,告诫他长大后要好好写戏剧。埃斯库罗斯不负酒神"所托",长大后便四处搜集资料,为编写悲剧打基础。[1] 埃斯库罗斯是悲剧的始祖,一生写了90部悲剧(一说为70多部),有13部获得戏剧比赛头奖,死后又获奖4次,现仅留下7部完整作品:《波斯人》(前472年)、《七将攻忒拜》(前467年)、《普罗米修斯》(前465年)、《乞援人》(前463年)、《阿伽门农》(前458年)、《奠酒人》(前458年)、《报仇神》(前458年)。其中,大部分以三联剧形式写成,《波斯人》则是一部单一的剧本。他最后的杰作《俄瑞斯忒亚》三部曲(《阿伽门农》《奠酒人》《报仇神》)是唯一留传下来的三联剧。

---

[1] 赵林:《古希腊文明的光芒》,人民邮电出版社2020年版,第640页。

罗念生认为,埃斯库罗斯的作品反映了雅典奴隶主民主制度形成时期的思想。他捍卫民主制度,反对僭主政治,鼓吹爱国主义思想,反对不义的战争。他给悲剧以深刻的思想、雄伟的人物形象、完备的形式和崇高的风格。

自来都传说一个非常的文人总会遇着一个非常的死亡。据说有一只老鹰把埃斯库罗斯的光头当作了一块大石头,把它擒着的乌龟坠下去,好摔破龟甲取肉吃。先前曾有一道神示说诗人会死在那从天上掉下来的飞祸里,那神示就这样地显验了。

埃斯库罗斯是一位爱国诗人,曾为自己写过一首墓志铭:

攸缚里翁的儿子埃斯库罗斯躺在这泥中,

我虽是雅典人,却变成了这生长嘉禾的基拉的光荣纪念,

马拉松的圣林当能道出我盖世的英豪,

那鬈发丛生的波斯人也必能深铭熟忆。[1]

# 导　言

《被缚的普罗米修斯》是"普罗米修斯三联剧"中的第一部,是埃斯库罗斯的代表作,也是古希腊悲剧崇高精神的代表作。故事情节取材于古希腊神话中的普罗米修斯为人类盗取天火,接受宙斯惩罚的故事,其古拙的色彩和壮伟的精神至今仍感动着读者和观众,并不断引发后人新的诠释,印证了德国艺术史学家温克尔曼对古典艺术最高理想的描述——"高贵的单纯,静穆的伟大"。

## 一、百字剧梗概

《被缚的普罗米修斯》围绕宙斯的统治与普罗米修斯的反抗展开冲突,宙斯暴力统治,想要毁灭人类,普罗米修斯则盗取天火,拯救人类,受到宙斯的惩罚。

---

[1]［古希腊］埃斯库罗斯、［古希腊］索福克勒斯著,罗念生译:《罗念生全集·第二卷·埃斯库罗斯悲剧三种 索福克勒斯悲剧四种》,上海人民出版社2007年版,第141页。

作为先知的普罗米修斯掌握着威胁宙斯统治的秘密,宙斯派人逼问,普罗米修斯拒不回答,最终被施以更残暴的惩罚。全剧未出现宙斯形象,而是通过众多与宙斯相关的人物与普罗米修斯的对话,围绕"交代秘密"展开压迫与反抗的冲突,最终以普罗米修斯甘受惩罚实现了主体意志的胜利。

## 二、千字剧推介

《被缚的普罗米修斯》贯穿着一个核心悬念——宙斯的统治将被推翻,从进场歌就埋下这一悬念,到全剧的最后一场即退场达到冲突的高潮。退场主要由宙斯的使者赫尔墨斯和普罗米修斯的对话构成,核心动作是"逼供",即宙斯逼迫普罗米修斯说出威胁他统治的秘密,否则将以更大的痛苦折磨他;普罗米修斯面对惩罚,毫不屈服,将保密进行到底,坦然接受了宙斯残暴的刑罚。

## 三、万字剧提要

《被缚的普罗米修斯》分为开场、进场歌、第一场、第一合唱歌、第二场、第二合唱歌、第三场、第三合唱歌和退场,共9个场面。

故事开始于神话时代。主人公普罗米修斯由威力神与暴力神拖上场,因为盗火给人类,即将接受天神宙斯的惩罚——被钉在高加索山悬崖上。执行这一命令的是宙斯的儿子——火神赫淮斯托斯,普罗米修斯所盗之火就是从赫淮斯托斯的作坊里被偷走的,然而善良的赫淮斯托斯却对普罗米修斯报以同情。但是,在冷酷的威力神催促下,赫淮斯托斯不得不执行宙斯的命令。

歌队由大河之神俄刻阿诺斯(普罗米修斯的岳父,也是宙斯的岳父)的女儿们组成,她们看到普罗米修斯的痛苦,流下同情的眼泪,佩服普罗米修斯的胆量,怒斥新王宙斯的专横和暴虐。然而,普罗米修斯并不畏惧宙斯的法律,因为他是先知,知道一则关系到宙斯王位的秘密,预言宙斯将会同他联盟。

歌队长询问普罗米修斯受罚的原因,普罗米修斯讲述前史:他帮助宙斯在与提坦神的战斗中获得胜利,使自己的同族提坦神和老国王——宙斯的父亲克洛诺斯都被打入深牢,但新登上王位的宙斯却因人类的存亡问题与功臣普罗米

修斯产生分歧,宙斯想要毁灭人类,普罗米修斯则拯救人类,并教授人类诸多技能。俄刻阿诺斯规劝普罗米修斯向宙斯臣服,普罗米修斯坚持己见,将他打发回家了。他的女儿们悲叹着普罗米修斯家族的不幸:他的兄弟阿特拉斯还在擎着天痛苦地呻吟。

普罗米修斯拯救了人类,但人类并不能对他的命运起作用,因此歌队劝普罗米修斯不要因太过爱护人类而使自己受苦。普罗米修斯虽给人类带去了火和各种技术,但技术胜不过定数,命运掌控着一切,宙斯也需服从命运。宙斯的统治是否将被颠覆,是一个秘密,这个秘密是普罗米修斯未来摆脱苦难的关键。

宙斯的情人伊娥因遭到赫拉的迫害四处漂泊,来找普罗米修斯求问苦难的终点。先知将伊娥后续的流浪历程告知,并预言她的第十三代后人将解救自己。

最后,宙斯派出赫尔墨斯逼问那个威胁自身统治的秘密。普罗米修斯则宁愿忍受肝脏被啄食、血肉撕裂的痛苦也不告饶,除非宙斯释放他自由。最终的结局,普罗米修斯被打入山崖峡谷,被凶猛的鹰啄食肝脏。河神的女儿们则被普罗米修斯的反抗精神所感动,愿同他一起堕入塔耳塔洛斯接受惩罚。

## 四、全剧鉴赏

### (一)百字剧鉴赏

剧作的核心行动是"统治与反抗",围绕着古希腊神话中的两位天神构建冲突,分别是新取得统治地位的宙斯和帮助宙斯战胜老一代提坦神的普罗米修斯。普罗米修斯出身提坦神族,却站在宙斯的阵营里,因为他是先知,能够预知未来,"普罗米修斯"在希腊语中就是"先知"的意思,由于预知奥林匹斯[1]神将会战胜老一代提坦神,所以帮助宙斯推翻了其父提坦神王克洛诺斯的统治。但宙斯胜利后,为了防止王权旁落,想要毁灭人类。作为人类的创造者,普罗米修斯盗取天火送到人间,受到宙斯的惩罚,被钉在高加索山上,每天被宙斯的老鹰啄食肝脏。

---

[1] 希腊北部高山,今通译为"奥林匹斯",又译"奥林波斯""奥林帕斯""俄林波斯"等。在古希腊神话中,为众神的居所。

剧中人物由此分为两大阵营：宙斯阵营和普罗米修斯阵营。前者包括威力神、暴力神、赫尔墨斯和赫淮斯托斯（同情普罗米修斯的宙斯阵营成员）；后者包括由河神的女儿们组成的歌队以及伊娥。出场人物中还有河神俄刻阿诺斯，立场相对中立。

剧作构思的奇特之处：首先，冲突中的反方宙斯形象缺席，改由阵营中的各个成员充当宙斯统治力量的代表，完成与普罗米修斯对峙的戏剧性任务。诗人从多个侧面立体雕刻了宙斯的统治力量：威力神、暴力神的冷酷突出了统治力量的强制性，火神赫淮斯托斯对普罗米修斯的同情说明了统治力量的权威性，赫尔墨斯的傲慢和威胁则体现出统治力量的残酷性。第二，冲突中的正方普罗米修斯的"反抗"行动表现为"接受惩罚"，"接受"如何成为一种"反抗"行动呢？埃斯库罗斯使用了动作性的对话，使普罗米修斯虽然行动上受到"被缚"的限制，仍能通过对话表明抗争的态度，形成强烈的对立冲突。从这个意义上看，埃斯库罗斯是戏剧对话的创造者。

## （二）千字剧鉴赏

退场是全剧的最后一场戏，以赫尔墨斯上场为界分成前后两个部分。前一部分是歌队长劝降普罗米修斯，后一部分是赫尔墨斯代父"逼供"，结尾是普罗米修斯甘受更大的惩罚，坚决不透露威胁宙斯统治地位的惊天秘密，与同情他的河神女儿们一同堕入塔耳塔洛斯。本场是全剧冲突表现最激烈的一场戏，而且出现了人物的变化，歌队的态度从劝降到追随普罗米修斯一同受罚，发生突转。因此，可以从"冲突"和"人物"两个角度重点赏析。

### 1. 层层递进的冲突

宙斯与普罗米修斯的冲突是贯穿全剧的核心冲突，作为宙斯的代言人，赫尔墨斯从上场到下场的"逼供"情节可分为 5 个层次：

**第一，直接询问。** "父亲叫你把你常说的会使他丧失权力的婚姻指出来；告诉你，不要含糊其词，要详详细细讲出来。"赫尔墨斯从天而降，起初完全是以宙斯的口气说话。于是普罗米修斯一开始就讽刺他为"宙斯的走狗，新王的小厮""不愧为众神的小厮"，要他"顺着原路滚回去"。赫尔墨斯和赫淮斯托斯同为

宙斯的儿子,都要执行宙斯的命令,但开场中的赫淮斯托斯的态度则与赫尔墨斯截然不同,虽然普罗米修斯是从赫淮斯托斯的火神作坊里偷走了火,但要执行宙斯惩罚时,赫淮斯托斯还是因为"血亲关系和友谊力量大得很"而同情普罗米修斯,一再拖延对他实施的酷刑。赫尔墨斯则形成鲜明对比："普罗米修斯,不要使我再跑一趟。"开门见山,干净利落,希望对普罗米修斯的问讯能痛快地结束,好回去交差。赫尔墨斯发现这不是一场简单的问讯,因为普罗米修斯"绝对不怕","问也问不出什么来",于是谈判进入第二阶段。

**第二,间接诱导**。直接询问未遂,赫尔墨斯开始摆事实、讲道理,为普罗米修斯分析当前的局面："你先前也是由于这样顽固,才进入了这苦难的港口。"言下之意是一条摆脱苦难的康庄大道就在眼前,只要普罗米修斯肯向宙斯臣服。普罗米修斯却将赫尔墨斯这份替宙斯游说的差事称为"贱役",将归顺宙斯的话题转向了对赫尔墨斯的敌意与攻击。

**第三,就事论人**。赫尔墨斯上场时本是没有主观意志的,当普罗米修斯将他也算作仇敌时,赫尔墨斯不禁问道："你受苦,怪得着我吗?"普罗米修斯于是将仇恨的范围扩大到"所有受了我的恩惠,恩将仇报,迫害我的神",这使赫尔墨斯感受到强大的仇恨的力量,这力量一旦被解放,可能波及奥林匹斯神系的全体,不由地发出一句感叹："你要是逢时得势,别人还受得了!"此时的赫尔墨斯已不再是宙斯的提线木偶,开始以自身的立场相对客观地去看待问题,并意识到自己的力量在普罗米修斯面前是渺小的——"你把我当孩子讥笑"——但仍试图将话题引到"秘密"的主题上："你好像不回答父亲所问的事。"

**第四,苦难威胁**。普罗米修斯对自己将面临的一切痛苦一清二楚,因此赫尔墨斯的追问、试探和诱导在普罗米修斯看来就像孩子的戏法一样可笑。对话回归到"秘密"主题："宙斯无法用苦刑或诡计强迫我道破这秘密,除非他解了这侮辱我的镣铐。"普罗米修斯向苍穹发出激荡的呐喊,来表明反抗的意志坚决：

让他扔出燃烧的电火吧,让他用白羽似的雪片和地下响出的雷霆使宇宙紊乱吧;可是这一切都不能强迫我告诉他,谁来推翻他的王权。

赫尔墨斯追问到此,"逼供"情节的结果已非常明显：他将无功而返。但二者的冲突并未结束,而是走向深入,赫尔墨斯抛却为宙斯执行任务这一层使命,作为一个独立的思考者对普罗米修斯进行了最后的劝解。

**第五,真诚规劝**。赫尔墨斯意识到追问秘密的行动可能以失败告终:"这许多话都像是白说了。"但他还是详细地描述了普罗米修斯如果抗命将遭到的惩罚:"首先,父亲将用雷电把这峥嵘的峡谷劈开,把你的身体埋葬,这岩石的手臂依然会拥抱着你。你在那里住满了很长的时间,才能回到阳光里来;那时候宙斯的有翅膀的狗,那凶猛的鹰,会贪婪的把你的肉撕成一长条,一长条的,它是个不速之客,整天的吃,会把你的肝啄得血淋淋的。"既然已知普罗米修斯不会说出秘密,赫尔墨斯又何必渲染呢?作用有两个:第一,这一段对于苦难的叙述作用在歌队身上,由于歌队自上场后不再下场,河神女儿们看到甘为人类忍受如此巨大痛苦的神明,是值得追随的,为歌队结尾处态度的转变做了铺垫;第二,真诚劝导,虽然对普罗米修斯不起作用。赫尔墨斯对普罗米修斯的总结是:"你太相信你那不中用的诡计了。一个傻子单靠顽固成不了事。"

赫尔墨斯的劝导是发自内心的,而且得到了歌队长的认同:"在我们看来,赫耳墨斯这番话并不是不合时宜;他劝你改掉顽固,采取明哲的谨慎。你听从吧;聪明的神犯了错误,是一件可耻的事。"发展至此,歌队长一直维持着劝降的态度,但就在普罗米修斯的一段自白之后,人物态度转变了。

### 2. 人物态度的突转

面对更深的苦难,普罗米修斯以必胜的战斗精神向天庭挑衅:

让电火的分叉鬈须射到我身上吧,让雷霆和狂风的震动扰乱天空吧;让飓风吹得大地根基动摇,吹得海上的波浪向上猛冲,紊乱了天上星辰的轨道吧,让宙斯用严厉的定数的旋风把我的身体吹起来,使我落进幽暗的塔耳塔洛斯吧;总之,他弄不死我。

这一段震撼人心的独白使赫尔墨斯以为普罗米修斯疯了,宙斯的惩罚即将到来,赫尔墨斯警告歌队的河神女儿们赶快离开,以免被牵累。歌队长的态度则彻底变了:"我愿意和他一起忍受任何注定的苦难。"并把赫尔墨斯的奉劝当作"卑鄙的事"。从刚刚对赫尔墨斯的肯定到憎恨:"再也没有什么恶行比出卖朋友更使我恶心。"中间只隔了上文所引的普罗米修斯的一段独白。人物态度的突转显得缺乏过程,说服力不够。

### （三）万字剧鉴赏

悲剧《被缚的普罗米修斯》是"普罗米修斯三联剧"中的第一部，本应放入三联戏中做整一性的考察，但由于后两部《解放的普罗米修斯》和《带火的普罗米修斯》散佚，在此将之看成一个独立作品进行结构性的考察。它的结构与后来的索福克勒斯的作品相比显得不够精巧，根据亚里士多德对于悲剧情节的划分，属于"简单的行动"，即整一不变，不通过"突转"与"发现"到达结局。全剧的"结"——"宙斯统治的秘密"是由普罗米修斯在进场歌中铺垫下的，到第三场伊娥上场时解开，即伊娥的第十三代后人将解救普罗米修斯，普罗米修斯将与宙斯和解，解开那个威胁宙斯统治的秘密。伊娥上场时，像是原地飞来一处闲笔，却随着与普罗米修斯对话的深入发挥了重要作用。由于伊娥与普罗米修斯的人物关系之前全无铺垫，亚里士多德（又译"亚理斯多德"）称这种剧作结构为"穿插剧"。[1]

全剧的"头""身""尾"结构清晰：盗火者普罗米修斯受惩罚；各路人或劝诫，或同情，或威逼利诱普罗米修斯说出秘密；普罗米修斯拒不说出秘密因而受到更大惩罚。普罗米修斯的神性在与各个角色的对话中凸显出来，人物性格保持不变。

#### 1. 开场——奇异的沉默

本剧的开场中，普罗米修斯自上场一直保持沉默，任威力神一再地催促，火神将之钉上悬崖峭壁。火神等用刑人下场之后，普罗米修斯在这一场结尾处才开尊口。这奇异的沉默是什么原因？第一种解释是，从戏剧艺术发展的历史角度，在埃斯库罗斯剧本上演的时期，场上最多只有两个演员同时说话，埃斯库罗斯正是将第二个演员引入戏剧的发明者。因此在本剧中，扮演普罗米修斯和火神的是同一个演员。[2] 第二种解释则认为，这一剧情设计是为了彰显普罗米修斯高贵的意志，在敌人面前绝没有一丝动摇和胆怯，全权承担为人类盗取天火、违抗宙斯的旨意拯救人类的后果。因此，开场处展示的是人物前史的后果，

---

[1]［古希腊］亚理斯多德著，罗念生译：《诗学》，中国戏剧出版社 1986 年版，第 39 页。

[2] 观点来自［古希腊］埃斯库罗斯、［古希腊］索福克勒斯著，罗念生译：《罗念生全集·第二卷·埃斯库罗斯悲剧三种 索福克勒斯悲剧四种》，上海人民出版社 2007 年版，第 167 页。

即遭到惩罚。接下来,便是前史的展开。

### 2. 进场歌——柔和的抒情

古希腊悲剧都是由开场、场、退场和合唱歌组成的。歌队上场的第一支歌被叫作"进场歌",歌队是古希腊戏剧的重要组成部分,她们既承担着划分"场"的结构性作用,又用歌声给戏剧增添丰富的表演形式,同时参与剧情,与人物对话。《被缚的普罗米修斯》的歌队是由 12 位柔和、甜美、脆弱的女子组成,她们是河神的女儿。在古希腊神话中,河神俄刻阿诺斯有 41 个女儿,其中一位成为普罗米修斯的妻子,因此歌队对普罗米修斯的同情中还带有亲缘的关系。她们一出现就带着同情的视角、柔情的目光,怨憎"宙斯性情暴戾心又狠",担心普罗米修斯的命运。普罗米修斯则在进场歌中**预述**了整个三部曲故事的结局:"我知道他是很严厉的,而且法律又操在他手中;可是等他受到那样的打击,我相信他的性情是会变温和的;等他的强烈的怒气平息之后,他会同我联盟,同我友好,他热心欢迎我,我也热心欢迎他。"歌队在本剧中承担抒情的任务,保持与观众相类似的视点,同情普罗米修斯的遭遇,当他对河神出言不逊时,也责备普罗米修斯的傲慢,是剧中一股柔软的清流。

### 3. 第一场——精彩的雄辩

开场展示了宙斯阵营的威力神、暴力神、火神;进场歌展示了普罗米修斯阵营的支持者 12 个河神女儿们;第一场则出现了一个难以分清立场的形象——河神俄刻阿诺斯。河神是第一代提坦神中年纪最长的,从亲缘上论,既是普罗米修斯的岳父,同时也是宙斯的岳父,代表自然的力量和审慎的态度。俄刻阿诺斯对普罗米修斯的同情和忠告是真诚的,对普罗米修斯的批评也是中肯的,使得这一场戏尤其洋溢着埃斯库罗斯的雄辩才华。河神奉劝普罗米修斯要有"自知之明","不要太夸口",像一个老父亲一样"忠言逆耳"地劝告普罗米修斯,虽然知道自己的劝告"也许太陈腐",但还是企图向宙斯为普罗米修斯说情。而普罗米修斯对这一腔热情报以的回馈是"徒劳"和"天真的愚蠢",然后将河神打发回去。河神在第一场中的形象是鲜明而动人的,相比之下普罗米修斯则专横武断得像一座雕塑,于是我们看到这尊天神形象的阴影:自傲和智慧是一

枚硬币的正反两面。

### 4. 第二场——主题的揭示

悲剧的第二场,普罗米修斯与歌队长的对答,是以普罗米修斯的独白开始的。在普罗米修斯愤怒的陈述中,他骄傲地标榜着自己作为"人类技术之父"所做的创举:他教授人类建筑、占星、数学、文字、工艺、驯兽、航海、医术、生物、占卜、采矿……看似在万能的普罗米修斯的指导下,人类即将无所不能了。这时,在歌队长的劝告下,普罗米修斯话锋一转,道出了本剧的主题句"技艺总是胜不过定数",发明技艺并被自己的发明惩罚,普罗米修斯赋予人类智慧,这智慧却不能使他免遭痛苦。普罗米修斯所有的骄傲与自负在痛苦面前戛然而止,"全能的命运"压倒了他,连宙斯也必须遵循命运三女神和复仇女神们制定的规则。究竟什么是"定数"呢?显然是技艺尚且达不到的地方和智慧尚不能认识的地方,整个宇宙运行的神秘规律,它包含着必然与偶然,也包括已知和未知,连宙斯也不能自诩为全能的神,所以普罗米修斯的苦难正来自他的智慧,智慧是需要"被缚"的,理性是需要边界的。这正是《被缚的普罗米修斯》至今仍能获得时代共鸣的原因,它蕴含着古希腊诗人朴素的辩证法。

### 5. 第三场——突然的插叙

第三场伊娥的出现是非常突然的,似从主线上荡开一笔,初看上去也与普罗米修斯没什么关系,她是宙斯多情的受害者,被善妒的赫拉变成一头四处流浪的母牛,来找普罗米修斯询问自己未来的命运。她向歌队讲述自己不幸的遭遇,希望普罗米修斯能为自己指出漂泊的终点。于是普罗米修斯事无巨细地铺展开伊娥流浪路线图,在过于详尽的地理盘点之后,不忘向歌队征求意见:"你们不认为神中间的君王对谁都很残暴吗?这位天神想同这个凡人结合,竟逼着她到处漂泊。"伊娥听了神示后痛苦不堪,甚至想要一死了之,但普罗米修斯的情绪却在冗长的说明中变得高涨,因为伊娥的第十三代后人将要解救他。伊娥是本剧唯一一个凡人角色,在这里她完成了出场的使命——赋予普罗米修斯信心。人的造物主将在未来被人类的后代解救,无异于在第二场"技艺胜不过定数"的悲观看法之后,为他注入了一针强心剂,使普罗米修斯得以在退场中以雷

霆万钧的战斗激情面对灾难。

## （四）艺术总结

### 1. 人文意义

《被缚的普罗米修斯》也许不是众多古希腊戏剧中最伟大的作品,但却是最具有普遍趣味的。马克思称埃斯库罗斯刻画了"哲学日历中最高的圣者和殉道者",英国诗人雪莱曾写长诗讴歌"解放了的普罗米修斯",赞扬普罗米修斯不畏强权的抗争精神。美国学者依迪斯·汉密尔顿称埃斯库罗斯是"第一个、也是最后一个天生的斗士,对他来说,能和强大的对手势均力敌就足够了,他不必一定成功"。因此,古希腊悲剧是"痛苦与欢乐神秘的混合体,它展现了人们在面临不可避免的灾难的时刻表现出来的那种不可战胜的精神"(《希腊精神》第十二章)。《被缚的普罗米修斯》尤其代表了这种精神,在这部剧作中没有任何的退却,没有任何被动的接受。伟大的精神以伟大的方式来承受苦难。

这部剧被广为熟知当然是因为取材于古希腊神话,但事实上,它的创作反映了当时雅典的政治状况。埃斯库罗斯借助宙斯的形象讽刺了古希腊城邦中的僭主,年轻时期的埃斯库罗斯目睹了雅典僭主政治的独裁与暴虐,拥护雅典建立民主政治。埃斯库罗斯的一生所处的政治环境是雅典僭主政治和民主政治之间更迭的动荡时期,他的作品也展现了对时代交替的复杂情绪。[1]

### 2. 创新点

**第一,埃斯库罗斯发明了戏剧性对话**

《被缚的普罗米修斯》相比于更早的《乞援人》和《波斯人》,大大加强了对话的地位,削弱了抒情的合唱,虽然埃斯库罗斯还不能非常熟练地运用戏剧对白的写作技巧,但是他最早为戏剧加入了第二个演员,这就直接产生了戏剧的要素——冲突,可谓戏剧史上的创举。在这部剧作的对话中,对立的人物以贵族的语言实现了意志的交锋,如赫尔墨斯在退场中指责说"它没有教会你自制自重",普罗米修斯以反语回击"它没有教会我;否则,我就不会同

---

[ 1 ] 赵林:《古希腊文明的光芒》,人民邮电出版社 2020 年版,第 641 页。

你这小厮搭话",将赫尔墨斯的神气拦腰斩断。此外,埃斯库罗斯还时而借笔下人物之口,说出自己的创作意图,如第三场伊娥请普罗米修斯为她指出漂泊的终点,普罗米修斯说道:"只要能得到听众的眼泪,费一点时间悲叹我们的不幸,也值得啊。"这分明是埃斯库罗斯在为后面冗长的伊娥诉苦段落铺设前情提要,为的是使这个与普罗米修斯同病相连的受迫害者得到观众的同情。

### 第二,埃斯库罗斯以命运悲剧呈现哲学悖论

《被缚的普罗米修斯》创作于2500年前,至今仍在演出,其经久不衰的秘密是什么?悲剧蕴含着古希腊先哲们最早对宇宙的观察:人事的错综,一件事的发生并不只有一种单纯的原因。天神用痛苦来教训凡人,使他们得到智慧,以防止他们贪得无厌。因此普罗米修斯不仅是"人类的挚友和导师"[1]、"正义事业是会得到最后胜利"[2]的标志;同时也是技术发展的警戒线,作为一个盗火者、人类一切技艺的传授者、人类的缩影,普罗米修斯之痛在今天很容易引发共鸣,那仿佛告诉我们技术的发展不能越过自然的秩序,任何的技艺都应有特定的范围。普罗米修斯的能力不容否定,但需要限制,否则宇宙就会失去秩序。埃斯库罗斯是以同情和爱护的目光注视普罗米修斯的,但不是一味的歌颂,普罗米修斯身上傲慢和夸耀的缺点是显而易见的,和宙斯一样,这是一个人性的神。在"火"带来的现代化悖论中,诗人的立场也是审慎的,本剧中歌队长曾预言:"我相信你摆脱了镣铐之后会和宙斯一样强大。"仔细品来,竟与赫尔墨斯的"你要是逢时得势,别人还受得了!"有相同的意思。可见,埃斯库罗斯的创见正是在于给简单的戏剧情节赋予了永恒的悖论情境。

### 第三,歌队参与戏剧性动作

通常在古希腊戏剧中,退场的最后一段诗都是由歌队唱诵的。《被缚的普罗米修斯》与众不同之处在于,歌队的海洋少女们被普罗米修斯不屈不挠的斗争精神所感动,决定与他一同去往塔耳塔洛斯接受惩罚。歌队不仅带入了观众的情感,还完成了显著的戏剧性动作。

---

[1] 廖可兑:《西欧戏剧史》,中国戏剧出版社2007年版,第14页。
[2] 同上书,第15页。

### 3. 艺术特色

**第一,雕塑式的英雄人物**

普罗米修斯是一尊伟大天神的雕塑,是人类反抗命运争取自由,追求人类普遍利益而勇于献身的精神图腾。他挑战权威的胆识与绝不屈服的斗争精神给了人们面对痛苦的力量和坚守正义的信心。从这层意义来说,普罗米修斯的形象当然是成功的,甚至是永恒的,因为从心理上,人们永远需要一个自我牺牲的英雄为自己带来光明并承担苦难。但普罗米修斯人物塑造的缺点也很明显,那就是如雕塑一般静态,缺乏外部动作和人物弧光。通过人物之间的对话,埃斯库罗斯只是为我们勾勒出一个英雄形象的大致轮廓,却没有用戏剧性的动作将它的细节填满。

**第二,情节单纯,抒情性强**

埃斯库罗斯所处的是一个正直强健的年代,是雅典民主制度的上升期,那是战士的时代,那时代不容许欺诈奸邪生长出来。那时代赋予了《被缚的普罗米修斯》战士的激情与粗粝单纯的情节,与后续的索福克勒斯相比,全剧只有一个观念、一种情感。情节简单但不简陋,情感简单但不浅薄,在古希腊抒情诗开始向悲剧转换的时期,埃斯库罗斯用磅礴的词汇写就了一首"未经烘焙的诗",他的抒情毫不做作,毫不矫饰,具有一种"刚愎的胆量与广漠的单纯",无论言语上还是思想上,读来都可以壮胆。

**第三,基调严肃,风格庄严**

埃斯库罗斯多描写伟大的天神或英雄人物,题材来自古希腊神话及《荷马史诗》,古希腊神话就是当时人们的宗教,观众们并不将戏剧与宗教截然分开,因此当普罗米修斯这一人类的救世主形象出现时,不难想象剧场的神圣与严肃。这也符合亚里士多德对于悲剧的定义:"对一个严肃、完整、有一定长度的行动的摹仿。"[1]这里最需要强调的是"严肃",古希腊戏剧最突出的外在特征是"严肃",而不是悲伤、悲情或悲惨。悲剧诗人看到人类被一种神秘的力量紧紧地和苦难捆在了一起,陷于一种奇怪的冒险,终生与灾难为伍,进行庄严的搏斗,这样的搏斗无可逃避,最终使我们意识到,痛苦是知识的阶梯。

---

[1] [古希腊] 亚理斯多德著,罗念生译:《诗学》,中国戏剧出版社1986年版,第12页。

# 五、名剧选场[1]

## 九　退场

**普罗米修斯**　可是宙斯是会屈服的,不管他的意志多么倔强;因为他打算结一
　　个姻缘,那姻缘会把他从王权和宝座上推下来,把他毁灭;他父亲克洛诺斯
　　被推下那古老的宝座时发出的诅咒,立刻就会完全应验。除了我,没有一
　　位神能给他明白的指出一个办法,使他避免这灾难。这件事将怎样发生,
　　这诅咒将怎样应验,只有我知道。且让他安心坐在那里,手里挥舞着喷火
　　的霹雳,信赖那高空的雷声吧。可是这些东西都不能使他避免那可耻的不
　　堪忍受的失败。他现在要找一个对手,一个无敌的怪物来和他自己作对;
　　这对手会发现一种比闪电更强的火焰和一种比霹雳更大的声音;他还会把
　　海神的武器,那排山倒海的三叉打得粉碎。等宙斯碰上了这场灾祸,他就
　　会明白作君王和作奴隶有很大的不同。

**歌队长**　你这样咒骂宙斯,这不过是你的愿望罢了。

**普罗米修斯**　我说的是事实,也是我的愿望。

**歌队长**　怎么?我们能指望一位神来控制宙斯吗?

**普罗米修斯**　他脖子上承受的痛苦将比这些更难受。

**歌队长**　你说这样的话,不害怕吗?

**普罗米修斯**　我命中注定死不了,怕什么呢?

**歌队长**　可是他会给你更大的苦受。

**普罗米修斯**　随便他吧;一切事我都心中有数。

**歌队长**　那些向惩戒之神告饶的人才是聪明!

**普罗米修斯**　那么你就向你的主子致敬,祈祷,永远奉承他吧!我却一点也不
　　把宙斯放在眼里!他打算怎么样就怎么样吧,让他统治这短促的时辰吧;

---

[1] 选文出自[古希腊]埃斯库罗斯著,罗念生译:《罗念生全集·第二卷·埃斯库罗斯悲剧六种》,上
　　海人民出版社2016年版,第158—163页。选文中,"赫耳墨斯"即"赫尔墨斯"。因后者译名流传更
　　广,故正文统一采用后者译名,引文与"名剧选场"部分遵从原文,采用前者译名。

因为他在神中为王的日子不会长久。

我看见了宙斯的走狗,新王的小厮,他一定是来宣布什么新的命令的。

**赫耳墨斯自空中下降。**

**赫耳墨斯**　你这个十分狡猾,满肚子怨气的家伙,我是在说你——你得罪了众神,把他们的权利送给了朝生暮死的人,你是个偷火的贼;父亲叫你把你常说的会使他丧失权力的婚姻指出来;告诉你,不要含糊其词,要详详细细讲出来;普罗米修斯,不要使我再跑一趟;你知道,含含糊糊的话平不了宙斯的忿怒。

**普罗米修斯**　你说话多么漂亮,多么傲慢,不愧为众神的小厮。

你们还很年轻,才得势不久,就以为你们可以住在那安乐的卫城上吗?难道我没有看见两个君王从那上面被推翻吗?我还要看见第三个君王,当今的主子,很快就会不体面的被推翻。你以为我会惧怕这些新得势的神,会向他们屈服吗?我才不怕呢,绝对不怕。快顺着原路滚回去吧;因为你问也问不出什么来。

**赫耳墨斯**　你先前也是由于这样顽固,才进入了这苦难的港口。

**普罗米修斯**　你要相信,我不肯拿我这不幸的命运来换你的贱役。

**赫耳墨斯**　我认为你伺候这块石头,比作父亲宙斯的亲信使者强得多。

**普罗米修斯**　傲慢的使者自然可以说傲慢的话。

**赫耳墨斯**　你在目前的境况下好像还很得意。

**普罗米修斯**　我得意吗?愿我看我的仇敌这样得意,我把你也计算在内。

**赫耳墨斯**　怎么?你受苦,怪得着我吗?

**普罗米修斯**　一句话告诉你,我憎恨所有受了我的恩惠,恩将仇报,迫害我的神。

**赫耳墨斯**　听了你这话,知道你的疯病不轻。

**普罗米修斯**　如果憎恨仇敌也算疯病,我倒是疯了。

**赫耳墨斯**　你要是逢时得势,别人还受得了!

**普罗米修斯**　唉!

**赫耳墨斯**　宙斯从来不认识这个"唉"字。

**普罗米修斯**　但是越来越老的时间会教他认识。

**赫耳墨斯** 但是它没有教会你自制自重。

**普罗米修斯** 它没有教会我；否则，我就不会同你这小厮搭话。

**赫耳墨斯** 你好像不回答父亲所问的事。

**普罗米修斯** 我欠了他的情，应当报答！

**赫耳墨斯** 你把我当孩子讥笑。

**普罗米修斯** 如果你想从我这里打听什么，你岂不是个孩子，岂不比孩子更傻吗？宙斯无法用苦刑或诡计强迫我道破这秘密，除非他解了这侮辱我的镣铐。

　　让他扔出燃烧的电火吧，让他用白羽似的雪片和地下响出的雷霆使宇宙紊乱吧；可是这一切都不能强迫我告诉他，谁来推翻他的王权。

**赫耳墨斯** 你要考虑这样对你是不是有利。

**普罗米修斯** 我早就考虑过了，而且下了决心。

**赫耳墨斯** 傻子，面对着眼前的苦难，你尽可能，尽可能放明白一点吧。

**普罗米修斯** 你白同我纠缠，好像劝说那无情的波浪一样。别以为我会由于害怕宙斯的意志而成为妇人女子，伸出柔弱的手，手心向上，求我最痛恨的仇敌解了我的镣铐；我决不那样作。

**赫耳墨斯** 这许多话都像是白说了；因为我的请求没有使你的心变温和或软下来。你像一匹新上轭的马驹嚼着嚼铁，桀骜不驯，和缰绳挣扎。你太相信你那不中用的诡计了。一个傻子单靠顽固成不了事。

　　如果你不听我的话，你要注意，什么样的风暴和灾难的鲸涛鲵浪会落到你身上，逃也逃不掉：首先，父亲将用雷电把这峥嵘的峡谷劈开，把你的身体埋葬，这岩石的手臂依然会拥抱着你。你在那里住满了很长的时间，才能回到阳光里来；那时候宙斯的有翅膀的狗，那凶猛的鹰，会贪婪的把你的肉撕成一长条，一长条的，它是个不速之客，整天的吃，会把你的肝啄得血淋淋的。

　　不要盼望这种痛苦是有期限的，除非有一位神来替你受苦，自愿进入那幽暗的冥土和漆黑的塔耳塔洛斯深坑。

　　所以，你还是考虑考虑吧；这不是虚假的夸口，而是真实的话；因为宙斯的嘴是不会说假话的；他所说的话都是会实现的。你仔细思考，好生想

想吧,不要以为顽固比谨慎好。

**歌队长** 在我们看来,赫耳墨斯这番话并不是不合时宜;他劝你改掉顽固,采取明哲的谨慎。你听从吧;聪明的神犯了错误,是一件可耻的事。

**普罗米修斯** 这家伙所说的消息我早已知道。仇敌忍受仇敌的迫害算不得耻辱。让电火的分叉鬈须射到我身上吧,让雷霆和狂风的震动扰乱天空吧;让飓风吹得大地根基动摇,吹得海上的波浪向上猛冲,紊乱了天上星辰的轨道吧,让宙斯用严厉的定数的旋风把我的身体吹起来,使我落进幽暗的塔耳塔洛斯吧;总之,他弄不死我。

**赫耳墨斯** 只有从疯子那里才能听见这样的语言和意志。他这样祈祷不就是神经错乱吗? 这疯病怎样才能减轻呢?

　　你们这些同情他的苦难的女子啊,赶快离开这里吧,免得那无情的霹雳震得你们神志昏迷。

**歌队长** 请你说别的话,劝我作你能劝我作的事吧;你插进这句话,使我受不了! 为什么叫我作这卑鄙的事呢? 我愿意和他一起忍受任何注定的苦难;我学会了憎恨叛徒,再也没有什么恶行比出卖朋友更使我恶心。

**赫耳墨斯** 可是你们记住我发出的警告吧;当你们陷入灾难的罗网的时候,不要抱怨你们的命运,不要怪宙斯把你们打进事先不知道的苦难;不,你们要抱怨自己;因为你们早就知道了,你们不是不知不觉而是由于你们的愚蠢才被缠在灾难的解不开的罗网里的。

<center>赫耳墨斯自空中退出。</center>

**普罗米修斯** 看呀,话已成真:大地在动摇,雷声在地底下作响,闪电的火红的鬈须在闪烁,旋风卷起了尘土,各处的狂风在奔腾,彼此冲突,互相斗殴;天和海已经混淆了! 这风暴分明是从宙斯那里吹来吓唬我的。我的神圣的母亲啊,推动那普照的阳光的天空啊,你们看见我遭受什么样的迫害啊!

<center>普罗米修斯在雷电中消失,<br>歌队也跟着不见了。</center>

# 埃斯库罗斯《阿伽门农》

## 导 言

《俄瑞斯忒亚》是埃斯库罗斯唯一完整传世的三联剧(《阿伽门农》《奠酒人》《报仇神》),也是他最复杂的戏剧作品。这三部悲剧以古希腊神话中的特洛伊战争为背景,根据伯罗奔尼撒家族传说而创作,部分人物与情节的原型来自《荷马史诗》。该三联剧于公元前458年演出,得头奖。《阿伽门农》是三联剧的第一部,也是埃斯库罗斯现存悲剧中最长的一部,有代表性地反映出剧作家的政治观。其思想性和艺术性,都被视作古希腊悲剧最杰出的代表。

### 一、百字剧梗概

迈锡尼国王阿伽门农因弟弟墨涅拉奥斯的妻子海伦被特洛伊王子帕里斯诱拐而发动战争。特洛伊十年征战之后,阿伽门农带着战利品胜利归来,其中包括特洛伊公主、具有预言能力的卡珊德拉。王后克吕泰墨斯特拉与情人埃癸斯托斯假意盛情迎接,暗地里却策划着阴谋。当阿伽门农在浴室沐浴的时候,王后杀死了阿伽门农,之后又伙同奸夫杀害了卡珊德拉。对于弑君杀夫的行为,王后供认不讳并公之于众,理所当然地与奸夫继续统治迈锡尼。

### 二、千字剧推介

《阿伽门农》的高潮是第五场,即阿伽门农之死。前接抒情短歌后加退场,最后的三场戏共同构成了一个完整的"谋杀阿伽门农"段落,谋杀的核心主人公

是王后克吕泰墨斯特拉。王后站在国王和卡珊德拉的尸体旁边大放厥词,欣喜若狂地炫耀她的"正义"之举,雄辩地向歌队申明她的杀人动机,将男性与女性、正义与正义的冲突推向了极点,并动摇了原本对这弑君的僭越行为表示不满的歌队。在该段落中,克吕泰墨斯特拉成为埃斯库罗斯创造的最有力的女性人物。

## 三、万字剧提要

全剧共 12 场,可分为三部分,分别是阿伽门农即将凯旋、阿伽门农凯旋、阿伽门农之死。

第一部分:从开场到第二合唱歌,阿伽门农凯旋前的准备。开场是城邦的守望人发现了特洛伊陷落的火光。在进场歌中歌队展开了阿伽门农离家出征的前史,揭示了国王与王后冲突的情节核心——阿伽门农为打赢战争将小女儿伊菲革涅亚献祭。接下来,王后克吕泰墨斯特拉声称自己看到了国王凯旋的火炬,歌队起初不相信,但在王后细致如亲眼所见的描述后,歌队相信了。果然传令官来报,阿伽门农战胜,即将胜利而归。王后听罢即刻向传令官和歌队表忠心,夸口自己对阿伽门农的守贞。整个迈锡尼都在期待国王的归来。

第二部分:从第三场到第四场,阿伽门农凯旋。克吕泰墨斯特拉恭迎阿伽门农,为丈夫准备了尊贵的紫色毡毯。阿伽门农出于对神的敬畏,不敢踩踏,但在与克吕泰墨斯特拉的一番争辩之后,阿伽门农还是顺从了妻子的安排。令王后意外的是,阿伽门农从特洛伊烧杀掳掠带回的战利品中还有一位公主——卡珊德拉。卡珊德拉预见了阿伽门农和自己的死以及未来俄瑞斯忒斯的复仇,毅然进宫赴死。

第三部分:抒情歌、第五场和退场,阿伽门农之死。国王在浴室中被杀,卡珊德拉也死了。克吕泰墨斯特拉对自己的杀戮供认不讳,与歌队辩驳确认其杀戮的正义性。最后埃癸斯托斯才出场,歌队指责奸夫谋权害命利用王后,骂他"真是个女人"。王后制止了争斗,与埃癸斯托斯共同治理国家。

## 四、全剧鉴赏

### （一）百字剧鉴赏

《阿伽门农》的核心行动是弑君,但重点不在弑君的谋略,而是弑君的动机。埃斯库罗斯以延宕法为弑君行动做足了铺垫,从而使多角度展示杀人动机成为可能。诗人在这桩谋杀的实施过程中,为每一个人物设置了"两难困境",使阿伽门农、克吕泰墨斯特拉以及埃癸斯托斯都必须在城邦生活和家庭生活中做选择,而每个人的选择都必将受到惩罚,遵从"作恶者受苦"这一最宽泛的社会秩序观念,使"僭越—惩罚"成为《俄瑞斯忒亚》三部曲贯穿的"复仇—反转"叙事模式,在《阿伽门农》中通过男性与女性的冲突体现出来。

冲突的起源是阿伽门农十年前率领希腊联军渡海到特洛伊去惩罚拐走墨涅拉奥斯妻子海伦的帕里斯。由于阿伽门农的远征军将特洛伊"抢劫一空",于是阿尔忒弥斯出于对特洛伊的怜悯(一说是由于阿尔忒弥斯受到阿伽门农的挑衅),对阿伽门农的舰队发出逆风,使船只受阻,除非阿伽门农拿小女儿伊菲革涅亚献祭才能前行。一面是雅典军队在奥利斯港挨饥受饿,一面是女儿的祈求,阿伽门农陷入两难困境:城邦(集体)或家庭(个人),要么放弃报复通奸的远征,要么必须献祭自己的女儿,这是典型的悲剧"双重困境"。阿伽门农选择了城邦,从而与克吕泰墨斯特拉形成冲突,作为母亲的克吕泰墨斯特拉为被献杀的小女儿报仇,杀死阿伽门农,这就完成了整个"僭越—惩罚"的叙事。这个叙事逻辑也预示着《俄瑞斯忒亚》系列的第二部《奠酒人》,克吕泰墨斯特拉将重演"僭越—惩罚"的命轮。

阿伽门农之死是由多种因素造成的,首先是发动不义的战争,以及战胜后的掳掠。特洛伊战争在进场歌中被歌队描述成"为了援助那场为一个女人的缘故而进行报复的战争",显然是一场不义的战争,是阿尔戈斯长老所反对的。克吕泰墨斯特拉在第一场中描绘特洛伊陷落后的惨状:"有的人倒在丈夫或弟兄的尸体上,老年人倒在儿孙的尸体上,用失去了自由的喉咙悲叹他们最亲爱的人的死亡。"清晰地体现出埃斯库罗斯反对不义战争的主题。

阿伽门农献杀女儿,是他的第二重罪状。然而女儿的献祭和掳掠特洛伊城

在《阿伽门农》中都是作为背景出现的,真正激化冲突并将阿伽门农推入死亡浴缸的是卡珊德拉——作为战利品的女人。她以沉默对王后表示抗议,像个视死如归的烈士,王后叫卡珊德拉下车,她始终缄默不言,直到王后进宫去,她才开金口,以先知的身份预言这个受诅咒的家即将面临的血光之灾。她将阿伽门农家族"亲属间的杀戮和砍头"的前史揭开,为埃癸斯托斯向阿伽门农复仇提供了充足且可理解的动机。

古希腊悲剧每一场都有一个新的人物出场,《阿伽门农》是个典型的代表。第一场是克吕泰墨斯特拉,第二场是传令官,第三场是阿伽门农,第四场是卡珊德拉,第五场本该是埃癸斯托斯,然而这个即将成为僭主的人却一直躲到阿伽门农死后才出场,像个窃取胜利果实的小丑。埃癸斯托斯向阿伽门农复仇是理由充分的,他的父亲堤厄斯忒斯与阿伽门农的父亲阿特柔斯本是兄弟,却因诱奸阿特柔斯的妻子并同阿特柔斯争王位,被阿特柔斯放逐。阿特柔斯为报复堤厄斯忒斯,曾杀了他的两个儿子把肉给他吃,此举遭到众神的诅咒。堤厄斯忒斯使自己的女儿怀孕,生出埃癸斯托斯。阿特柔斯曾命令埃癸斯托斯去杀害自己的父亲,却最终被埃癸斯托斯所杀。因此,埃癸斯托斯的出生本身就带有驱逐阿伽门农及夺取其王位的使命,他与克吕泰墨斯特拉的通奸,从前史的角度来看其实是对阿特柔斯的报复。按照"报复—反转"的叙事模式,埃癸斯托斯最终也受到了惩罚(在《奠酒人》中),埃斯库罗斯从而表明了其鲜明的反对僭主的立场,以及对性别的强烈关注。

## (二) 千字剧鉴赏

第五场"阿伽门农之死"之前有一首很短的抒情歌,因剧情很紧张于是省去了第四场和第五场之间的合唱歌,虽然这一首抒情歌很短,却有点题之功。歌队在上一场卡珊德拉的预言之后,唱道:"他并且蒙上天照看,回到家来;但是,如果他现在应当偿还他对那些先前被杀的人所欠的血债,把自己的生命给与那些死者,作为……死的代价,那么听了这个故事,哪一个凡人能够夸口说,他生来是和厄运绝缘的呢?"歌队重新提起阿伽门农的血债(献杀伊菲革涅亚、洗劫特洛伊)是为了重申宙斯最广泛的道德律法:没有人可以犯罪而不受惩罚。于是在高潮来临的第五场,阿伽门农付出了生命的代价。

　　第五场由阿伽门农之死开端，紧接着便是克吕泰墨斯特拉强有力的出场。她站在两具尸体旁边，公布国王的死，毫不掩饰自己的"得意洋洋"，将弑君的过程详细地讲给城邦的公民："我拿一张没有漏洞的撒网，像网鱼一样把他罩住……我刺了他两剑；他哼了两声，手脚就软了。我趁他倒下的时候，又找补第三剑。"带着欣赏的眼光审视这杀戮的杰作："一阵血雨的黑点便落到我身上，我的畅快不亚于麦苗承受天降的甘雨，正当出穗的时节。"克吕泰墨斯特拉的胆识和势不可当的气魄让歌队瞠目结舌，于是歌队长斥责她："你说起话来真有胆量，竟当着你丈夫的尸首这样夸口！""啊，女人，你尝了地上长的什么毒草，或是喝了那流动的海水上面浮出的什么毒物，以致发疯，惹起公共的诅咒？"面对歌队陪审团的诘问，克吕泰墨斯特拉申明了杀戮的"正义性"："我凭那位曾为我的孩子主持正义的神，凭阿忒和报仇神——我曾把这家伙杀来祭她们——起誓。"意为这一杀戮行为是狩猎女神阿尔忒弥斯和报仇神的旨意，来惩罚这个"侮辱妻子的人"。克吕泰墨斯特拉强调了她的多重身份：母亲、妻子、情人，每一重身份都迫使她惩罚阿伽门农。作为母亲，为被献杀的女儿报仇；作为妻子，为阿伽门农带回女俘侮辱自己而报仇；作为情人，为阿特柔斯杀侄(堤厄斯忒斯的儿子们)宴客报仇。克吕泰墨斯特拉义正词严道："我既不认为他是含辱而死……因为他不是偷偷的毁了他的家，而是公开的杀死了我怀孕给他生的孩子，我所哀悼的伊菲革涅亚。他自作自受，罪有应得。"最终的结果是王后说服了歌队。一开始痛失国王的歌队，现在"已经失去了那巧妙的思考方法，不知往哪方面想"，虽然谴责王后，但也承认"谴责遭遇谴责；这件事不容易判断。抢人者被抢，杀人者偿命"。按照宙斯的律法，阿伽门农该死。克吕泰墨斯特拉以一个女人的唇枪舌剑使阿尔戈斯长老们也不得不臣服于她语言的力量。

　　克吕泰墨斯特拉的演讲无疑是雄辩的，然而在埃斯库罗斯生活的公元前5世纪是不可能的。在雅典，女人几乎没有公共角色。"女人除了在某些特定的宗教庆典发挥功用外，议事会与法庭都不允许女人发言。""克吕泰墨斯特拉在这一点上走到了极端。她不仅作为剧中主要而且是最有影响力的演讲者主宰着整个舞台，而且通过欺骗、劝说、诡计——对语言的操纵——进行主宰。"[1]

[1]　[英]西蒙·戈德希尔著,颜荻译：《奥瑞斯提亚》,生活·读书·新知三联书店2018年版,第46页。

克吕泰墨斯特拉被塑造成一个僭越的人物,首先来自她对语言的使用,其次是她对婚姻的不忠。

第五场之后没有合唱歌,紧接而来的是退场。这时出场的是埃癸斯托斯,他上场后的幸灾乐祸激起了歌队的极大不满,他说:"报仇之日的和蔼阳光啊!现在我要说,那些为凡人报仇的神在天上监视着地上的罪恶;我看见这家伙躺在报仇神们织的袍子里,真叫我痛快,他已赔偿了他父亲制造的阴谋罪恶。"埃癸斯托斯以家族仇杀为由庆幸阿伽门农死在了"正义的罗网里",可见,按照"父债子偿"的逻辑,埃癸斯托斯设计杀死阿伽门农也符合报仇神的"正义"。只因他通过一个女人的手来完成复仇,才显得渺小可憎。这样写的目的,是为了给主要人物克吕泰墨斯特拉让路,以便突出两性冲突的主线。

丑化埃癸斯托斯这个人物在埃斯库罗斯的剧作中是值得重视的,这反映出埃斯库罗斯对历史题材的创造性处理。在《奥德赛》中,埃癸斯托斯引诱克吕泰墨斯特拉,派遣监视阿伽门农的守卫,还是他杀死了阿伽门农,克吕泰墨斯特拉只起到了辅助作用。到埃斯库罗斯这里,对性别的关注可以被清晰地看作一个明显的转变。

### (三)万字剧鉴赏

该剧的三个部分中,从开场到第二合唱歌,原作总共782行,长度上几乎相当于全剧的一半,完全是为阿伽门农的上场做准备,似乎显得过于冗长,但不可忽视的是,它是整个《俄瑞斯忒亚》三部曲的建置,城邦与家庭的冲突、男性与女性的对立、自然的非理性与文明的理性之间的过渡都要通过这漫长的6场戏进行冲突的铺垫。

第一部分,通过克吕泰墨斯特拉——一个僭越者女性形象的确立,铺垫男性与女性、"个人"与"集体"("家庭"与"城邦")之间的冲突。一开场,守望人在发现火光之前,向众神诉苦自己长年的守望,"像一头狗似的,支着两肘趴在阿特瑞代的屋顶上"都是因为"盼望胜利的女人是这样命令我"。这里既突出了克吕泰墨斯特拉的威慑力,也表明在守望人看来,女性不该有政治意图。进场歌中,歌队对于阿伽门农主战的特洛伊战争的态度是否定的:"他为了一个一嫁再嫁的女人的缘故,将要给达那俄斯人和特洛亚人带来许多累人的搏斗。"这里

将海伦形容为"一嫁再嫁的女人"显然是一种谴责,其本质是对女性不忠引发社会混乱的批判。第一场中,克吕泰墨斯特拉向歌队长描述信号火光的诗冗长而富有想象力,不免使人联想到《被缚的普罗米修斯》中对于伊娥流浪路线图的盘点,其作用是使歌队相信王后的话。有学者认为"埃斯库罗斯描写地理的雄浑诗句,是王后编造出来蒙骗长老们的虚假故事"[1]。就在国王打了胜仗即将归来之际,王后却发出"只要他们尊重那被征服的土地上保护城邦的神和神殿,他们就不会在俘掳别人之后反而成为俘虏"的感慨,"如果军队没有冒犯神明而得归来,那些受害者的悲愤就会和缓下来,只要没有意外的祸事发生"——完全是一种反语,不祥的语调更像诅咒而非祝愿,观众可以理解王后的言外之意,而剧中长老却不甚理解,这种反讽手法在第二场传令官上场后甚至制造出可笑的喜剧效果。

传令官带着喜报而来,王后对于他带来的消息满怀杀意和兴奋,歌队则是忧郁地沉默,观众是全知的,只有传令官被蒙在鼓里。当克吕泰墨斯特拉谎称"我得赶快准备以最好的仪式迎接我的可尊敬的丈夫归来。在妻子眼中还有什么阳光比今天的更可爱呢,当天神使她丈夫从战争里平安回来,她为他启开大门的时候?把这话带给我丈夫。请他,城邦爱戴的君王,快快回来!愿他回来,在家里发现他的妻子很忠实,和分别时候的人儿一样,他家看门的狗,对他怀好意,对那些仇视他的人却怀敌意;在其它各方面,也是一样,在这长久的时间内,她连封印都没有破坏一个",这夸张的表白与克吕泰墨斯特拉的通奸行为形成巨大的反差,刻画出王后诡诈、善辩、极易操控别人的性格,其极强的控制欲与颠覆能力在阿伽门农上场后的"地毯场景"里被发挥到极致。

第二部分是两性冲突的正面展开。克吕泰墨斯特拉在对阿伽门农进行了过分谄媚的欢迎之后,拿出了为他准备的紫色毡毯。王后有意使阿伽门农冒犯神灵,用他的死来赎罪。阿伽门农并不上当,叫王后"不要把我当一个女人来娇养,不要把我当一个东方的君王,趴在地下张着嘴向我欢呼"。在埃斯库罗斯笔下,阿伽门农是一个贤明的有民主精神的君主,懂得"谦虚是神赐的最大礼物"。结合作者的生平经历,"东方的君主"暗指波斯,阿伽门农拒绝东方君主的致敬

---

[1] 罗念生:《论古希腊戏剧》,中国戏剧出版社1985年版,第27页。

礼仪,表明埃斯库罗斯对专制的拒斥和对民主的赞扬。然而王后却利用阿伽门农的虚荣心和征服欲,使他听从于她。

**克吕泰墨斯特拉** 普里阿摩斯如果这样打赢了,你猜他会怎么办?

**阿伽门农** 我猜他一定在花毡上行走。

**克吕泰墨斯特拉** 那么你就不必害怕人们的谴责。

**阿伽门农** 可是人民的声音是强有力的。

**克吕泰墨斯特拉** 但是不被人嫉妒,就没人羡慕。

**阿伽门农** 一个女人别想争斗!

**克吕泰墨斯特拉** 但是一个幸运的胜利者也应当让一手。

**阿伽门农** 什么?你是这样重视这场争吵的胜利吗?

**克吕泰墨斯特拉** 让步吧!你自愿放弃,也就算你胜利。

**阿伽门农** 也罢,如果你一定要这样,就叫人把我的靴子,在脚下伺候我的高底鞋,快快脱了;当我在神的紫色料子上面行走的时候,愿嫉妒的眼光不至于从高处射到我身上!我的强烈的敬畏之心阻止我踩坏我的家珍,糟蹋我的财产——银子换来的织品。

这场争吵就如同无数家庭中随处可见的夫妻争吵一样,以丈夫的让步而告终。阿伽门农脱掉鞋子走上了紫色毡毯。虽然阿伽门农企图劝说妻子"一个女人别想争斗",但她仍然在这场争斗中取得了胜利,并掌控了两性战争的全部主动权。克吕泰墨斯特拉的这块紫色毡毯如同死亡的阶梯,将阿伽门农送入了黑暗。这个重要道具同时具有预示和象征的含义,与阿伽门农在浴盆里被无袖浴袍罩住杀死相照应。

第四场——卡珊德拉的沉默,是一个插入式的场景,作用有两个,一是加强谋杀行动的悲剧性,二是升华悲剧情境的普遍性。"这一场使观众同情卡珊德拉"(罗念生语),她曾被阿波罗所爱,具有了预言的能力,而她的预言却没有人相信。在克吕泰墨斯特拉试图让她进宫时,她以沉默捍卫自己的尊严。她是本剧中唯一一位没有被克吕泰墨斯特拉击败的角色,得益于那带有神性的沉默。克吕泰墨斯特拉一走,她立刻说出预言,但卡珊德拉的预言是模糊不清的,如同所有先知的预言一样,不祥、令人恐惧却无法逃遁。终于,在死神面前,卡珊德拉扔掉了她先知的袍子和法杖,超自然的能力并不能改变人类的命运。当她走

向宫门,感慨自己和所有渺小人类的命运:"凡人的命运啊!在顺利的时候,一点阴影就会引起变化;一旦时运不佳,只须用润湿的海绵一抹,就可以把图画抹掉。比起来还是后者更可怜。"卡珊德拉的这一场戏是古希腊戏剧中最长的一幕先知场景,埃斯库罗斯用卡珊德拉这一人物的悲叹取代了以往歌队的合唱歌,既加强了悲剧的氛围,又使谋杀与过去和未来(俄瑞斯忒斯的复仇)联系起来,从结构上完成了悲剧结局的预述。

第三部分的谋杀短促有力。对于《阿伽门农》整部剧而言,大多篇幅都是谋杀这一行动的延宕,动作延宕所产生的效果使观众得以深入人物的心灵和精神世界去理解人物以及支撑人物做出其选择的世界观。对报仇行动的延宕这一手法对后世产生了极大的影响,《哈姆雷特》可视作一个经典案例。总的来看,埃斯库罗斯的命运观是矛盾的,认为人与神都受命运支配,但具有强烈的自我意志,并应当为自己的行为负责。以克吕泰墨斯特拉为代表,埃斯库罗斯笔下的人,是自由行动的人。

## (四)艺术总结

### 1. 人文意义

**第一,以家庭与城邦的悲剧冲突宣扬了城邦政治的集体精神**。亚里士多德认为"人天生是一种政治的动物",参加"城邦生活"是一个公民对城邦应尽的义务,而与集体的"城邦生活"相对的则是个体的"家庭生活"。阿伽门农牺牲女儿保全希腊远征军的集体利益便是城邦政治的产物,城邦政治在《阿伽门农》中与克吕泰墨斯特拉所代表的家庭义务发生强烈冲突。韦尔南曾描述公元前5世纪的雅典人"战争之于男人就如婚姻之于女人",战争给男人提供了一个机制,他们借由这个机制成为完全意义上的人。阿伽门农在剧中所表现出的民主精神表现了埃斯库罗斯反对僭主、呼唤城邦秩序的理想,同时表达出作者对非正义侵略战争的批判。

**第二,以戏剧化的复仇故事探讨了"正义"概念的二律背反**。这部剧中的每一个角色都声称自己拥有正义,以正义的名义展开行动,侵害他人,酿成悲剧。从三部曲整体来看,埃斯库罗斯的"正义"概念至少包括几个方面的内容:法律、公道;判决;惩罚。当阿伽门农作为(宙斯)"正义"的行使者反

而被来自克吕泰墨斯特拉(复仇女神)的"正义"惩罚时,必然引发对于"正义"的反思。如果"正义"与"正义"的冲突无法通过暴力解决,那什么才是维系城邦稳定的方案?埃斯库罗斯在三部曲的终章《报仇神》给出了答案,即法律仲裁。这就使《俄瑞斯忒亚》三部曲成为歌颂城邦文明的原型神话式作品。

2. 创新点

**第一,翻古成新,塑造崭新而有力的女性僭越者形象——克吕泰墨斯特拉。**在史诗中,杀死阿伽门农的主导是埃癸斯托斯,而在悲剧中,埃斯库罗斯将其换成了王后,将女性高调地展现在公共视野的舞台上,并大胆为其发声。古希腊女性被认为是联结婚姻的载体,是传承血脉的桥梁,因此与家庭、婚姻、血缘相连,正如阿伽门农对克吕泰墨斯特拉说的"渴望战斗不是女人的事"(颜荻译文,罗念生译为"一个女人别想争斗")。然而,埃斯库罗斯将克吕泰墨斯特拉置于公共空间的中心位置,赋予她驾驭语言的高超能力、强大的自我意识和觊觎权位的野心,展现了克吕泰墨斯特拉的雄辩、狡诈、老谋深算和毫不退让,为古希腊悲剧贡献了令人难以忘怀的女性形象。

**第二,创造了从性别冲突到社会纽带与血亲纽带的对立。**性别冲突是《阿伽门农》奠定的影响深远的冲突模式。在性别冲突中,女性倾向于支持的立场和主张都是基于血亲纽带的价值体系,而否定社会纽带;男性则倾向于肯定一个更广泛的社会关系图景。阿伽门农牺牲女儿使希腊舰队前行表明其在家庭与社会之间选择了社会义务;克吕泰墨斯特拉则相反。这一冲突的发现为后来无数经典剧作提供了养分。

**第三,开创了"复仇—反转"的叙事模式。**《阿伽门农》具有深远的人物家族背景前史,从阿特柔斯家族的杀戮开始,人物的"复仇—反转"叙事模式就已经奠定。阿伽门农之死从家族诅咒的角度来看,是作者宿命论命运观的一种体现。阿伽门农为弟弟的妻子海伦被拐走而复仇,结果引发了妻子向自己的复仇。"惩罚错误导致错误,不惩罚同样是错误"是阿伽门农面临的双重困境,双重困境的悖论始终是三部曲的中心情节。

### 3. 艺术特色

**第一,人物形象丰富多彩。**《阿伽门农》被认为是埃斯库罗斯最杰出的悲剧[1],很大程度要归功于这部剧塑造的丰富多彩、性格鲜明的人物。除了核心主人公克吕泰墨斯特拉之外,阿伽门农的自大与谨慎、守望人的抱怨与谨慎、传令官的浮夸与愚笨可笑、卡珊德拉的刚烈与诡秘……都给观众留下深刻的印象。

**第二,富于戏剧性的语言及双关语的使用。**相比于埃斯库罗斯早期的作品,《阿伽门农》的对话增多而合唱歌减少,对话的戏剧性明显增强。在第一场王后说服歌队相信火光、第三场与阿伽门农争论和第五场向歌队申辩杀戮的正义性等代表性段落里,都具有强烈的辩论色彩。与此同时,由于《阿伽门农》将观众作为认知的主体,因而剧中人常常使用观众明白而其他在场者听不懂的双关语。如克吕泰墨斯特拉说:"但愿好事成功,这个我们一定看得见;我宁可要这快乐,不要那莫大的幸福。"将阿伽门农的回归和死亡用"好事"一语带过,充满意味,剧中多处涉及人物结局的预示,给观众留下广阔的玩味空间。

## 五、名剧选场[2]

## 十　抒情歌

**歌队**　对于幸运人人都不知足;没有人向它说"别再进去!"挡住它进入大家都羡慕的家宅。众神让我们的国王攻陷了普里阿摩斯的都城,他并且蒙上天照看,回到家来;但是,如果他现在应当偿还他对那些先前被杀的人所欠的血债,把自己的生命给与那些死者,作为……死的代价[3],那么听了这个故事,哪一个凡人能够夸口说,他生来是和厄运绝缘的呢?

---

[1] 罗念生:《论古希腊戏剧》,中国戏剧出版社1985年版,第21页。

[2] 选文出自[古希腊]埃斯库罗斯著,罗念生译:《罗念生全集·第二卷·埃斯库罗斯悲剧六种》,上海人民出版社2016年版,第278—287页。选文中,"特洛亚"即"特洛伊","阿耳戈斯"即"阿尔戈斯"。因后者译名流传更广,故正文统一采用后者译名,引文与"名剧选场"部分遵从原文,采用前者译名。

[3] 抄本有误,原文作"作为别人的死的代价",所谓"别人"不知指谁。——原注

## 十一 第五场

**阿伽门农** （自内）哎哟,我挨了一剑,深深的受了致命伤!

**歌队长** 嘘! 谁在嚷挨了一剑,受了致命伤?

**阿伽门农** 哎哟,又是一剑,我挨了两剑了!

**歌队长** 听了国王叫痛的声音,我猜想已经杀了人啦! 我们商量一下,看有没有什么妥当办法。

**队员子** 我把我的建议告诉你们：快传令召集市民到王官来救命。

**队员丑** 我认为最好赶快冲进去,趁那把剑才抽出来,证实他们的罪行。

**队员寅** 这个意见正合我的意思,我赞成采取行动;时机不可耽误。

**队员卯** 很明显,他们这样开始行动,表示他们要在城邦里建立专制制度。

**队员辰** 是呀;因为我们在耽误时机,他们却在践踏谨慎之神的光荣的名字,不让他们自己的手闲下来。

**队员巳** 我不知道有什么办法可以提出,主意要由行动者决定。

**队员午** 我也是这样想;因为说几句话,不能起死回生。

**队员未** 难道我们可以苟延残喘,屈服于那些沾污了这个家的人的统治下?

**队员申** 这可受不了,还不如死了,那样的命运比受暴君的统治温和得多。

**队员酉** 什么? 难道有了叫痛的声音为证,就可以断定国王已经死了吗?

**队员戌** 在我们讨论之前,得先把事实弄清楚,因为猜想和确知是两回事。

**歌队长** 经过多方面考虑,我赞成这个意见：先弄清楚阿特柔斯的儿子到底怎样了。

> 后景壁转开,壁后有一个活动台,阿伽门农的尸体
> 躺在台上的澡盆里,上面盖着一件袍子;卡珊德拉
> 的尸体躺在那旁边,克吕泰墨斯特拉站在台上。

**克吕泰墨斯特拉** 刚才我说了许多话来适应场合,现在说相反的话也不会使我感觉羞耻;否则一个向伪装朋友的仇敌报复的人,怎能把死亡的罗网挂得高高的,不让他们越网而逃? 这场决战经过我长期考虑,终于进行了,这是旧日的争吵的结果。我还是站在我杀人的地点上,我的目的已经达到了。

我是这样作的——我不否认——使他无法逃避他的命运:我拿一张没有漏洞的撒网,像网鱼一样把他罩住,这原是一件致命的宝贵的长袍。我刺了他两剑;他哼了两声,手脚就软了。我趁他倒下的时候,又找补第三剑,作为献给地下的宙斯,死者的保护神的还愿礼物。这么着,他就躺在那里,断了气;他喷出一股汹涌的血,一阵血雨的黑点便落到我身上,我的畅快不亚于麦苗承受天降的甘雨,正当出穗的时节。

情形既然如此,阿耳戈斯的长老们,你们欢乐吧,只要你们愿意;我却是得意洋洋。如果我可以给死者致奠,我这样奠酒是很正当的,十分正当呢;因为这家伙曾在家里把许多可诅咒的灾难倒在调缸里,他现在回来了,自己喝干了事。

**歌队长** 你的舌头使我们吃惊,你说起话来真有胆量,竟当着你丈夫的尸首这样夸口!

**克吕泰墨斯特拉** 你们把我当一个愚蠢的女人,向我挑战,可是我鼓起勇气告诉你们,虽然你们已经知道了——不管你们愿意称赞我还是责备我,反正是一样——这就是阿伽门农,我的丈夫,我这只右手,这公正的技师,使他成了一具尸首。事实就是如此。

**歌队** (哀歌序曲首节)啊,女人,你尝了地上长的什么毒草,或是喝了那流动的海水上面浮出的什么毒物,以致发疯,惹起公共的诅咒?你把他抛弃了,砍掉了,你自己也将被放逐,为市民所痛恨。(本节完)

**克吕泰墨斯特拉** 你现在判处我被放逐出国,叫我遭受市民的憎恨和公共的诅咒;可是当初你全然不反对这家伙,那时候他满不在乎,像杀死一大群多毛的羊中一头牲畜一样,把他自己的孩子,我在阵痛中生的最可爱的女儿,杀来祭献,使特剌刻吹来的暴风平静下来。难道你不应当把他放逐出境,惩罚他这罪恶?你现在审判我的行为,倒是个严厉的陪审员!可是我告诉你,你这样恐吓我的时候,要知道我也是同样准备好了的,只有用武力制服我的人才能管辖我;但是,如果神促成相反的结果,那么你将受到一个教训,虽然晚了一点,也该小心谨慎。

**歌队** (次节)你野心勃勃,言语傲慢,你的心由于杀人流血而疯狂了,看你的眼睛清清楚楚充满了血。你一定被朋友们所抛弃,打了人要挨打,受到报复。

（序曲完）

**克吕泰墨斯特拉**　这个，我的誓言的神圣的力量，你也听听，我凭那位曾为我的孩子主持正义的神，凭阿忒和报仇神——我曾把这家伙杀来祭她们——起誓，我的向往不至于误入恐惧之门，只要我灶上的火是由埃癸斯托斯点燃的——他对我一向忠实；有了他，就有了使我们壮胆的大盾牌。

　　这里躺着的是个侮辱妻子的人，特洛亚城下那个克律塞伊斯的情人；这里躺着的是她，一个女俘虏，女先知，那家伙的能说预言的小老婆，忠实的同床人，船凳上的同坐者。他们俩已经得到应得的报酬：他是那样死的，而她呢，这家伙的情妇，像一只天鹅，已经唱完了她最后的临死的哀歌，躺在这里，给我的……好菜添上作料。[1]

**歌队**　（哀歌第一曲首节）啊，愿命运不叫我们忍受极大的痛苦，不叫我们躺在病榻上，快快给我们带来永久的睡眠，既然我们最仁慈的保护人已经被杀了，他为了一个女人的缘故吃了许多苦头，又在一个女人手里丧了性命。

（本节完）

　　（叠唱曲）啊，疯狂的海伦，你一个人在特洛亚城下害死了许多条，许多条人命，你如今戴上最后一朵我们永远不能忘记的花，这洗不掉的血。真的，这家里曾住过一位强悍的厄里斯，害人的东西。

**克吕泰墨斯特拉**　你不必为这事而烦恼，请求早死；也不必对海伦生气，说她是凶手，说她一个人害死了许多达那俄斯人，引起了莫大的悲痛。

**歌队**　（第一曲次节）啊，恶魔，你降到这家里，降到坦塔罗斯两个儿孙身上，你利用两个女人来发挥你的强大的威力，真叫我伤心！他像一只可恨的乌鸦站在那尸首上自鸣得意，唱一支不成调的歌曲……。[2]　（本节完）

　　（叠唱曲）啊，疯狂的海伦，你一个人在特洛亚城下害死了许多条，许多条人命，你如今戴上最后一朵我们永远不能忘记的花，这洗不掉的血。真的，这家里曾住过一位强悍的厄里斯，害人的东西。

---

[1]　"我的"后面尚有"床榻"一词，无疑是抄错了的。因为克吕泰墨斯特拉决不会提起她和埃癸斯托斯的不正当的关系。此处所说的是报仇之乐，阿伽门农的死是一盘"好菜"，卡珊德拉的死则只是"作料"。——原注

[2]　"他"指恶魔，或作"她"，指克吕泰墨斯特拉。乌鸦是吃死尸的鸟。行尾残缺两个缀音。——原注

**克吕泰墨斯特拉**　你现在修正了你嘴里说出的意见，请来了这家族的曾大嚼三餐的恶魔，由于他在作怪，人们肚子里便产生了舔血的欲望；在旧的创伤还没有封口之前，新的血又流出来了。

**歌队**　（第二曲首节）你所赞美的是毁灭家庭的大恶魔，他非常愤怒，对于厄运总是不知足——唉，唉，这恶意的赞美！哎呀，这都是宙斯，万事的推动者，万事的促成者的旨意；因为如果没有宙斯，这人间哪一件事能够发生？哪一件事不是神促成的？（本节完）

　　（叠唱曲）国王啊国王，我应当怎样哭你？应当从我友好的心里向你说什么？你躺在这蜘蛛网里，这样遭凶杀而死，哎呀，这样耻辱的躺在这里，被人阴谋杀害，死于那手中的双刃兵器下。

**克吕泰墨斯特拉**　你真相信这件事是我作的吗？不，不要以为我是阿伽门农的妻子。是那个古老的凶恶的报冤鬼，为了向阿特柔斯，那残忍的宴客者报仇，假装这死人的妻子，把他这个大人杀来祭献，叫他赔偿孩子们的性命。

**歌队**　（第二曲次节）你对这杀人的事可告无罪——但是谁给你作证呢？这怎么，怎么可能呢？也许是他父亲的罪恶引出来的报冤鬼帮了你一手。那凶恶的阿瑞斯在亲属的血的激流中横冲直撞，他冲到哪里，哪里就凝结成吞没儿孙的血块。（本节完）

　　（叠唱曲）国王啊国王，我应当怎样哭你？应当从我友好的心里向你说什么？你躺在这蜘蛛网里，这样遭凶杀而死，哎呀，这样耻辱的躺在这里，被人阴谋杀害，死于那手中的双刃兵器下。

**克吕泰墨斯特拉**　我既不认为他是含辱而死……[1]因为他不是偷偷的毁了他的家，而是公开的杀死了我怀孕给他生的孩子，我所哀悼的伊菲革涅亚。他自作自受，罪有应得，所以他不得在冥府里夸口；因为他死于剑下，偿还了他所欠的血债。

**歌队**　（第三曲首节）我已经失去了那巧妙的思考方法，不知往哪方面想，当这房屋坍塌的时候。我怕听那血的雨水哗啦的响，那会把这个家冲毁；现在小雨初停。命运之神为了另一件杀人的事，正在另一块砥石上把正义磨

---

[1] 此处残缺，"既不"之后，应有"也不"。——原注

快。（本节完）

（叠唱曲）大地啊大地，愿你及早把我收容，趁我还没有看见他躺在这银壁的浴盆里！谁来埋葬他？谁来唱哀歌？你敢作这件事吗？——你敢哀悼你亲手杀死的丈夫，为了报答他立下的大功，敢向他的阴魂假仁假义的献上这不值得感谢的恩惠吗？谁来到这英雄的坟前，流着泪唱颂歌，诚心诚意好生唱？

**克吕泰墨斯特拉**　这件事不必你操心；我亲手把他打倒，把他杀死，也将亲手把他埋葬——不必家里的人来哀悼，只须由他女儿伊菲革涅亚，那是她的本分，在哀河的激流旁边高高兴兴欢迎她父亲，双手抱住他，和他接吻。

**歌队**　（第三曲次节）谴责遭遇谴责；这件事不容易判断。抢人者被抢，杀人者偿命。只要宙斯依然坐在他的宝座上，作恶的人必有恶报，这是不变的法则。谁能把诅咒的种子从这家里抛掉？这家族已和毁灭紧紧的粘在一起。（本节完）

（叠唱曲）大地啊大地，愿你及早把我收容，趁我还没有看见他躺在这银壁的浴盆里！谁来埋葬他？谁来唱哀歌？你敢作这件事吗？——你敢哀悼你亲手杀死的丈夫，为了报答他立下的大功，敢向他的阴魂假仁假义的献上这不值得感谢的恩惠吗？谁来到这英雄的坟前，流着泪唱颂歌，诚心诚意好生唱？

**克吕泰墨斯特拉**　你这个预言接近了真理；但是我愿意同普勒斯忒涅斯的儿子们家里的恶魔缔结盟约：这一切我都自认晦气，虽是难以忍受；今后他得离开这屋子，用亲属间的杀戮去折磨别的家族。我剩下一小部分钱财也就很够了，只要能使这个家摆脱这互相杀戮的疯病。

## 十二　退　场

埃癸斯托斯自观众右方上。

**埃癸斯托斯**　报仇之日的和蔼阳光啊！现在我要说，那些为凡人报仇的神在天上监视着地上的罪恶；我看见这家伙躺在报仇神们织的袍子里，真叫我痛快，他已赔偿了他父亲制造的阴谋罪恶。

从前,阿特柔斯,这家伙的父亲,作这地方的国王,堤厄斯忒斯,我的父亲——说清楚一点——也就是他的亲弟兄,质问他有没有为王的权利,他就把他赶出家门,赶出国境。那不幸的堤厄斯忒斯后来回家,在炉灶前作一个恳求者,获得了安全的命运,不至于被处死,用自己的血沾污先人的土地;但是阿特柔斯,这家伙的不敬神的父亲,热心有余而友爱不足,假意高高兴兴庆祝节日,用我父亲的孩子们的肉设宴表示欢迎。他把脚掌和手掌砍下来切烂,放在上面……;[1] 堤厄斯忒斯独坐一桌,他不知不觉,立即拿起那难以辨别的肉来吃了——这盘菜,像你所看见的,对这家族的害处多么大。他跟着就发现他作了一件伤天害理的事,大叫一声,仰面倒下,把肉呕了出来,同时踢翻了餐桌来给他的诅咒助威,他咒道:"普勒斯忒涅斯的整个家族就这样毁灭!"

因此你看见这家伙倒在这里,而我正是这杀戮的计划者——我有理呢,因为他把我和我的不幸的父亲一同放逐,我是第十三个孩子,那时候还是襁褓中的婴儿;但是等我长大成人,正义之神又把我送回。这家伙是我捉住的——虽然我不在场——因为这整个致命的计划是由我安排的。情形就是如此,我现在死了也甘心,既然看见了这家伙躺在正义的罗网里。

**歌队长** 埃癸斯托斯,我不尊敬幸灾乐祸的人。你不是承认你有意把这人杀掉,这悲惨的死又是你一手计划的吗?那么,我告诉你,到了依法处分的时候,你要相信,你这脑袋躲不过人民扔出的石头,发出的诅咒。

**埃癸斯托斯** 你是坐在下面的桨手,我是凳上的驾驶员,你可以这样胡说吗?尽管你上了年纪,你也得知道,老来受教训多么难堪,当我教你小心谨慎的时候。监禁加饥饿的痛苦,甚至是教训老头子,医治思想病最好的先知兼医生。难道你有眼睛看不出来吗?你别踢刺棍,免得碰在那上面,蹄子受伤。

**歌队长** 你这女人,你竟自这样对付这些刚从战争里回来的人,你呆在家里,既沾污了这人的床榻,又计划把他,军队的统帅,杀死了!

---

[1] 此处残缺。"放在"是补充的。"放在上面"大概是说放在菜上面。菜作好后,端给堤厄斯忒斯吃。——原注

**埃癸斯托斯** 你这些话是痛哭流涕的先声。你的喉咙和俄耳甫斯的大不相同：他用歌声引导万物，使它们快乐，你却用愚蠢的吠声惹得人生气，反而被人押走。一旦受到管束，你就会驯服。

**歌队长** 你好像要统治阿耳戈斯人！你计划杀他，却又不敢行事，亲手动刀。

**埃癸斯托斯** 只因为引诱他上圈套，分明是妇人的事；我是他旧日的仇人，会使他生疑。总之，我打算用这家伙的资财来统治人民；谁不服从，我就给他驾上很重的轭——他不可能是一匹吃大麦的骖马，不，那与黑暗同住的可恨的饥饿将使他驯服。

**歌队长** 你为什么不鼓起你怯懦的勇气把这人杀了，而让这妇人来杀，以致沾污了这土地和这地方的神？啊，俄瑞斯忒斯是不是还看得见阳光，能趁顺利的机会回来杀死这一对人，获得胜利？

**埃癸斯托斯** 你想这样干，这样说，我马上叫你知道厉害！

喂，朋友们，这里有事干呀！

<center>**众卫兵自观众左右两方急上。**</center>

**歌队长** 喂，大家按剑准备！

**埃癸斯托斯** 我也按剑，不惜一死。

**歌队长** 你说你死，我们接受这预兆，欢迎这件一定会发生的事。

**克吕泰墨斯特拉** 不，最亲爱的人，我们不可再惹祸事；这些已经够多，够收获了——这不幸的收成！我们的灾难已经够受，不要再流血了！可尊敬的长老们，你们……家去吧[1]，在你们还没有由于你们的行动而受到痛苦之前！我们的遭遇如此，只好自认晦气。如果这是最后的苦难，我们倒愿意接受，尽管我们已被恶魔的强有力的蹄子踢得够惨了。这是女人的劝告，但愿有人肯听。

**埃癸斯托斯** 但是这些家伙却向我信口开河，吐出这样的话，拿性命来冒险！

（向歌队长）你神志不清醒，竟骂起主子来了！

**歌队长** 向恶棍摇尾乞怜，不合阿耳戈斯人的天性。

**埃癸斯托斯** 但是总有一天我要惩治你。

---

[1] 原文作"你们回你们命中注定的家去吧"，"命中注定的"一词无疑是抄错了的，甚费解。——原注

**歌队长**　只要神把俄瑞斯忒斯引来,你就惩治不成。

**埃癸斯托斯**　我知道流亡者靠希望过日子。

**歌队长**　你有本事,尽管干下去,尽管放肆,把正义污辱。

**埃癸斯托斯**　你要相信,为了这愚蠢的话,到时候你得付一笔代价。

**歌队长**　你尽管夸口,趾高气扬,像母鸡身旁的公鸡一样!

**克吕泰墨斯特拉**　(向埃癸斯托斯)别理会这些没意义的吠声;我和你是一家之主,一切我们好好安排。

> 活动台转回去,后景壁还原;
>
> 克吕泰墨斯特拉,埃癸斯托斯进宫,众卫兵随入;
>
> 歌队自观众右方退场。

# 埃斯库罗斯《奠酒人》

## 导　言

《奠酒人》是《俄瑞斯忒亚》三部曲中的第二部,剧情承《阿伽门农》,写厄勒克特拉和俄瑞斯忒斯在其父坟前相认,而后向他们的母亲及其情人复仇。这个故事,索福克勒斯和欧里庇得斯也分别在各自的同名剧作《厄勒克特拉》中写过,但三人的关注点和写法却都不尽相同。从《奠酒人》中,读者能显著感受到埃斯库罗斯独特的剧作风格。

## 一、百字剧梗概

《奠酒人》改编自古希腊神话中阿特柔斯家族的故事,情节为:厄勒克特拉在父亲阿伽门农坟前奠酒时,凭一绺头发与流亡的弟弟俄瑞斯忒斯相认,两人决心为父报仇,这样便要杀死他们的母亲及其情人。俄瑞斯忒斯在姐姐的内应下,用计混入宫廷,成功完成复仇,却在弑母的恐惧中开始了新的逃亡。

## 二、千字剧推介

《奠酒人》的重场戏当为第三场、第三合唱歌至退场的部分。这部分的场面围绕着俄瑞斯忒斯的仇杀这一核心动作展开:其母后的情人埃癸斯托斯带着怀疑俄瑞斯忒斯死讯的心态上场便被其刺杀,而后克吕泰墨斯特拉闻讯而来,俄瑞斯忒斯却念及亲情而陷入两难的境地。在朋友皮拉德斯的鼓励和预言的暗示下,俄瑞斯忒斯狠下心杀死了母亲,但他并未获得解脱,而是陷入复仇女神的

恐怖幻象,最终在巨大的痛苦中逃走。

## 三、万字剧提要

《奠酒人》情节较为集中,动作并不复杂,分场纲要主要分为如下三部分。

**开场至第一场**:阿伽门农之子俄瑞斯忒斯从流放中回国,携友皮拉德斯来到父亲坟前割发哀悼,誓要一报生母克吕泰墨斯特拉及其情人埃癸斯托斯联合杀父之仇,不料偶遇其姊厄勒克特拉同来上坟,为了避免产生不必要的惊动,俄瑞斯忒斯躲了起来。厄勒克特拉在为父哭坟奠酒的过程中,无意中发现了坟前一绺和自己一样的头发,便顺着足迹成功和俄瑞斯忒斯相认。两人决心为父报仇,俄瑞斯忒斯制定了计谋,让姐姐回宫做内应。

**第一合唱歌至第二合唱歌**:在复仇的氛围中,俄瑞斯忒斯如约而至,他和皮拉德斯化装成商人,混入宫中,向母亲克吕泰墨斯特拉传递消息,谎称俄瑞斯忒斯已死。克吕泰墨斯特拉佯装痛苦,将两人迎入宫内,唤手下保姆叫来埃癸斯托斯验证此事真假。半路上,厄勒克特拉的女仆拦住保姆,让她请埃癸斯托斯只身迅速前往。

**第三场至退场**:埃癸斯托斯在兴奋和怀疑中孤身而至,先被女仆引入房内,再被俄瑞斯忒斯刺杀。克吕泰墨斯特拉被救命声喊来,以亲情为砝码试图自保。俄瑞斯忒斯在两难之下向皮拉德斯求助。皮拉德斯重申了复仇的必要和预言的暗示,俄瑞斯忒斯痛下杀手。站在两人的尸体旁,俄瑞斯忒斯被复仇女神的幻象驱使得发狂,逃离了王宫。

## 四、全剧鉴赏

### （一）百字剧鉴赏

《奠酒人》的构思是以道德为起点出发的,这是埃斯库罗斯一贯的作风,他笔下的人物都是"伦理的典型",因此,改编阿特柔斯家族血亲复仇的神话是很能承载他的创作观念的。这剧最大的冲突在于如果要为父亲报仇,俄瑞斯忒斯必须杀死母亲。全剧便在这艰难的情境中围绕着"复仇"这个核心动作展开,而

且复仇的两方分别是母亲和她的子女,这是多么有张力的人物关系! 在找到取义弑母这样一个带有强烈悲剧性的戏核后,埃斯库罗斯选择了和索福克勒斯、欧里庇得斯不尽相同的方向:省去身世和前史的铺垫,以"奠酒"这一举动着重地刻画了人物的心境,铺垫了复仇的决绝氛围,而后迅速切入正题;同时以处刑人俄瑞斯忒斯为主视角,专注他和克吕泰墨斯特拉的对手戏,以探讨复仇的本质,塑造悲剧性。

埃斯库罗斯是最早找到这一卓越戏剧冲突的人,在他之前,俄瑞斯忒斯复仇的故事只是以神话的样貌混沌地呈现在浩如烟海的希腊故事里。说他是天才并不为过,但这和埃斯库罗斯对生活的观察与思考是分不开的。他一定是对人生的苦难有了充分的见闻,而后有了自己独特的理解,才会想到以一种全新的方式呈现给世人,第一个伟大的戏剧家就这样诞生了。在他之前,没有人做过这样的事,在他之后,戏剧被迅速地发展起来,让他这个先行者的身影被深深铭刻在道路的起点,卓越而孤独。他的戏剧因为先行的地位而显得与后代格格不入,结构单薄而抒情过多,但戏剧性的内核却被精准把握了,经典的戏剧元素一个不少地出现在舞台上。这样的构思和安排,令埃斯库罗斯的《奠酒人》呈现出一种早期悲剧特有的、粗粝而庄严的美感。

**(二)千字剧鉴赏**

《奠酒人》的第三部分是整部剧中张力最强、矛盾冲突最激烈、比较能直观感受到戏剧性及埃斯库罗斯创作特点的一场戏。其中包含了三场,分别是第三场、第三合唱歌和退场。我们在这里以情节的限速为切入点进行鉴赏。

**1. 第三场:加速情节,推向高潮**

第三场以埃癸斯托斯上场为起点。作为王后的奸夫、谋害阿伽门农的凶手、道德律令中最薄弱的一环,他的死是注定且为观众所乐见的。埃斯库罗斯仅简单地描绘了其上场时内心的怀疑和兴奋,便立刻宣判了这个次要角色的死刑。当俄瑞斯忒斯在景片后方用刀刺杀埃癸斯托斯的时候,剧情已经迅速进入到最重要的情节——母子直面的角力里去了。

于是紧接着,在仆人的叫喊中,克吕泰墨斯特拉急上。当她得知俄瑞斯忒

斯已经将埃癸斯托斯杀死的事实后,埃斯库罗斯用一句台词就带出了这个女人强硬的性格,展现了戏剧效果的特殊力量:"谁给我一把杀人的斧头,快,快! 让我们知道是打胜还是失败;我落到这个祸事里了!"[1]尽管有些人苛责埃斯库罗斯在人物描写上常常粗枝大叶,但他似乎对戏剧性的场面有天然的洞察,关键时刻绝不手软,母与子就在这样紧张的氛围中白刃相见。

情节的节奏放缓了,但场面的紧张感陡然上升。在埃斯库罗斯难得使用的短句对白里,我们感受到两者的挣扎:俄瑞斯忒斯对于伦理和正义的挣扎,其母克吕泰墨斯特拉对于一线生机的挣扎。全剧的戏剧性在这段对话中拔至最高点,俄瑞斯忒斯无法下手:"皮拉得斯,怎么办? 我可以怜悯母亲,不杀她吗?"经由皮拉德斯的提醒,俄瑞斯忒斯想起了过往的不幸和神灵的预言,终于做出大逆不道的举动:"是我父亲的命运注定了你的死亡。"

### 2. 第三合唱歌:抒情点题,放慢节奏

接下来歌队出场,再次体现了埃斯库罗斯对于道德方面的重视。这一段的合唱歌中,歌队罕见地采用了叠唱曲的形式:"欢庆主人的家摆脱了灾难和两个罪人的挥霍——这难堪的命运。"结合上边的歌词,暗指了特洛伊对阿伽门农的复仇,以及俄瑞斯忒斯对其家族的复仇。两种复仇借由复调交织为命运因果的沉重之链,埃斯库罗斯在这支合唱歌中,已将节奏带入哲思层面了。

### 3. 退场:铺陈情绪,制造悬念

因此,俄瑞斯忒斯在退场中面对两具尸首所发表的大段独白便在观众的角度上合理了。但尽管他对自己的行为作出了充分的解释,却仍然"看不出苦难到哪里结束","难以驾驶的情感使我旋转"。在复仇女神追赶的幻象中,俄瑞斯忒斯冲了出去:"你们看不见她们,我看得见。我被追赶,再也不能停留了。"歌队发问:"这风暴何时告终,这灾难的威力何时缓和,趋于平静?"本来理智的氛围再度被人物的动作冲破,拉入了情感的深渊,而全剧也就在这疾风骤雨中落

---

[1] 见[古希腊] 埃斯库罗斯著,罗念生译:《奠酒人》第三场,《罗念生全集·第二卷·埃斯库罗斯悲剧六种》,上海人民出版社 2016 年版,第 336 页。

下帷幕。这凌厉的收尾产生的戏剧效果,应该没有观众是不对《俄瑞斯忒亚》三部曲的最终部产生期待的。

在这整场连贯的复仇戏中,值得一提的是厄勒克特拉在这最关键的行动里自始至终隐于幕后,甚至连抒情的场面也未曾出现。虽然在本剧创作的大约十年前索福克勒斯已经采用了第三个演员[1],但埃斯库罗斯仍旧让阿伽门农的儿子承担了所有残酷的戏份,背负了所有道德的枷锁。埃斯库罗斯像是手执巨斧,将血缘的丝线砍下,径直切入主题,向观众呈现鲜红的内核。这场悲剧的主角被彻底分解成一种冰冷又暧昧的二元对立,戏剧性又加强了:儿子和母亲,男性和女性,行刑者和受刑者,汇聚出一种简单而崇高的美感。

### (三)万字剧鉴赏

作为《俄瑞斯忒亚》三部曲的中间一部,《奠酒人》的故事可独立成章,其剧作结构也是简单明晰的,按照线性的时间顺序分为功能鲜明的三个段落。尽管埃斯库罗斯的剧作结构远没有索福克勒斯的复杂和精巧,但它重点突出,承载了剧作家浓厚的情感强度。剧中的高潮即第三部分已在上文详述,下面主要讨论第一、二部分的结构处理及对全剧的影响。

#### 1. 开场、进场歌、第一场

第一部分承袭剧名,围绕核心场面可概括为“奠酒”,目的是为了在那复仇的计划实施之前把姐弟两人心中的愤懑和痛楚铺陈开来,令观众感同身受。开场便是俄瑞斯忒斯在父亲的坟前祭奠,将自己的头发作为祭品献出:“这一绺头发献给伊那科斯,报答养育之恩;第二绺表示哀悼……”紧接着厄勒克特拉于进场歌中上。进入到第一场,厄勒克特拉在奠酒的过程中发现了弟弟绞下的一绺卷发,从而姐弟相认——这个关键的情节在漫长的第一场中被埃斯库罗斯粗粗几笔带过了,而后两人共誓复仇,重要的动作便没有了,取而代之的是大段的抒情,多到几乎是纵情的程度,仿佛非要把俄瑞斯忒斯与厄勒克特拉那忧郁的情

---

[1] 大约公元前 468 年,索福克勒斯首次采用了第三个演员,埃斯库罗斯也开始使用这新增的演员,而《俄瑞斯忒亚》三部曲则大约创作于前 458 年。见[美] 奥斯卡·G.布罗凯特、[美] 弗兰克林·J.希尔蒂著,周靖波译:《世界戏剧史(第十版)》,上海三联书店 2015 年版,第 17 页。

感和复仇的决心展现到淋漓尽致才肯罢休。古希腊的剧作家在人物性格和事件选择上都是节俭的,但在心理和道德的描写上却极为专注,这一点尤其在《奠酒人》当中得到体现。"奠酒"这场戏占据了全剧几乎一半的篇幅,说明埃斯库罗斯将这一动作看得尤为重要,他需要借此陈述复仇的合理性,并让这首挽歌吟唱得尽可能久些,才能让接下来的悲剧行为显得更加动人和饱满。

### 2. 第一合唱歌、第二场、第二合唱歌

但上述浓度过高的情感并非没有弊端。长篇的抒情不可避免地压缩了其他两场戏的篇幅:第二场成为彻底的过场,在全剧中担当承上启下的作用。实际上,这场戏中包含着最多的花招和计谋:俄瑞斯忒斯在宫殿中伪造身份的氛围令人联想到荆轲刺秦,而克吕泰墨斯特拉从容不迫的假意和防备如同秦王看穿了图穷匕见,甚至是歌队长和保姆间小算盘打满的几句对话都是很精彩的。埃斯库罗斯清楚地注意到了这些细节,却只是匆匆地掠过了,让它们仅以工具的形式去完善情节间隙的逻辑,而没有作出什么大声势的文章,这在当代人的审视里未免有些草率。这是因为他认为有更重要的内容值得花笔墨去刻画,情节必须更快地进展到第三部分去——那里有最血腥的复仇、最悲恸的忏悔和一个雷厉风行的尾声。

### 3. 全剧结构的特点

纵观全剧的结构,会发现这简朴、甚至略显头重脚轻的篇幅设置是根据情感的浓度与伦理的力度进行构思的,这是埃斯库罗斯所理解的冲突的根源。他的戏剧是"一串伟大的局面,他那些巨灵似的人物便在那里面表白宇宙间的道德问题",所以,"埃斯库罗斯的结构是很简单的,剧中的动作很迟缓的向着结局进展"。[1] 他不愿让多余的角色和情节分解自己剧作中的张力。

因此,我们可以从那常被后世诟病过于平铺直叙的结构中感受到埃斯库罗斯的风格所在。通过对叙事层面有意或无意的削弱,他的作品用大陆板块状的

---

[1] 见[古希腊]埃斯库罗斯著,罗念生译:《普罗米修斯》附录《编者的引言(节译)》,《罗念生全集·第二卷·埃斯库罗斯悲剧六种》,上海人民出版社 2016 年版,第 187—188 页。

场面呈现出一种纯净的古典之美。

## （四）艺术总结

### 1. 人文意义

《俄瑞斯忒亚》三部曲的可解性极多,尤其是俄瑞斯忒斯和厄勒克特拉的合力复仇,有关于伦理、正义、法制乃至社会学层面的意义,因此历代改编层出不穷。而在《奠酒人》中,埃斯库罗斯的人文表达主要为两点。

**一是《俄瑞斯忒亚》三部曲一以贯之的反战主题**。埃斯库罗斯的身份之一是军人,参加过马拉松战役。在其现存的第一部悲剧《波斯人》中,埃斯库罗斯以波斯人的视角,事无巨细地描绘了希波战争中惨绝人寰的场面,其中的数据和希罗多德书写的史料相差无几,《阿伽门农》中亦描绘有大量出色的战场细节。一个人如果没有亲身上过战场,光靠想象是没有办法深入到宏大战争的细枝末节去的,想必埃斯库罗斯对于打仗之残酷有深刻的理解。阿伽门农家族的不幸来自特洛伊战争,"正义之神终于降临到普里阿摩斯的儿子们那里,报复也就特别重;两匹狮子、两个战士也降临到阿伽门农家里"。歌队唱出了这悲剧的源头:发动不义的战争必将自尝苦果。对于战争的驳斥,是《奠酒人》,亦是《俄瑞斯忒亚》三部曲的底色。

**二是正义和伦理之间的讨论**。在《奠酒人》的戏剧情境里,厄勒克特拉姐弟面临的抉择是进退两难的:为父报仇便要大义灭亲;而若念及生母哺育之情,生父便要含冤九泉。当杀人偿命的铁律遇上血溶于水的亲情,孰先孰后成为困境。这是一道情境纯粹、冲突强烈的命题,因为俄瑞斯忒斯复仇后选择了逃亡,并没有浸入继承王位的政治语境。前文提到,埃斯库罗斯通过第一场证明了复仇行为的合理,而后亦通过俄瑞斯忒斯的心理描写传达出了自己的怀疑。他需要专门开辟一个新的战场——《俄瑞斯忒亚》三部曲的第三部《报仇神》去讨论一个答案,并传递出自己的信念:法制的重要性。

这是《奠酒人》中最大的人文意义,埃斯库罗斯最早地发现了这一局死棋,千百年来吸引了无数棋手竞相解盘。当罪行的惩罚遇上伦理的秩序,究竟顺从哪一方力量?应不应该有第三者出来调和?我们需要相信什么?在克吕泰墨斯特拉的血泊和俄瑞斯忒斯的痛苦中,每个人都有自己的答案。

2. 创新点

从现存的史料来看,埃斯库罗斯规定了悲剧的样式,想要归纳出他的创新之处是很困难的,因为没有可与之比较的对象——他的一切创造都是崭新的。但作为悲剧的先行者,埃斯库罗斯的个人风格又如此独特,所以将《奠酒人》与后世出自同一题材的作品放在一起时,我们仍能看到其中明显不同、独具匠心的内容。

**埃斯库罗斯的视点是不一样的**。之前我们已经解释过埃斯库罗斯在《奠酒人》中对主人公的选择(见"百字剧鉴赏"),其目的正是出自埃斯库罗斯对人物创作的态度:在他的作品中,次要人物是为了映衬出主人公的性格,或是强调某种氛围,而不是令剧情变得复杂。只有条理清晰且重点突出的戏剧场面才能方便于埃斯库罗斯阐述他要表达的观念。同样的理由或许也解释了为何厄勒克特拉这个重要的角色在回到宫殿后神秘地消失,仅留下歌队作为传递自己存在的代言人。然而这创意并非是完美的,它背后有不成熟之处:厄勒克特拉的失踪实在是过于潦草,尤其是在前半部分给予了她大量的铺垫下,剧情的进展速度令她的缺位显得猝不及防。

**其二在于"奠酒"这场戏的处理**。我们很少能看到以抒情为主的段落占据整部戏一半的篇幅。这场融合了大量当时祭祀习俗的戏无疑能够通过仪式的体验令观众动情,对俄瑞斯忒斯和厄勒克特拉的处境感受到真切的痛楚。埃斯库罗斯和莎士比亚一样,精通剧场规范,他熟悉服装和布景,知道如何调动舞台和观众之间的关系,并不是无来由地信马由缰。后世评论家对其最大的非议多在于姐弟相认时的轻易和草率,但之前我们已提过,埃斯库罗斯本意就并不在此,或许他已默认这神话的内容是作为常识存在于同时代观众的心中的,而大家更想看到激烈的动作以及剧中人的心境。因此,埃斯库罗斯将自己的热情的笔力划入厄勒克特拉动人的吟唱中去,发出振聋发聩的提问:"你的坟墓接受了两个恳求者,两个无家可依的人。世上有没有幸运? 要怎样才能免于苦难? 祸害是不是无法铲除?"站在如今的立场上,"奠酒"这场戏倒是颇有当代戏剧的意味,即使它的抒情显得过量,却极具一种原始的浪漫色彩,散发着黑夜中火光的迷狂。

### 3. 艺术特色

**埃斯库罗斯的戏剧是属于观念的。**这首先体现在其对场面的塑造上,他的戏围绕关键的冲突展开几个场面。场与场之间衔接得很快,同时每个场面里都包含着大段的抒情。其次是结构的简化,这点前文已作过阐释。第三则是在人物的处理上,埃斯库罗斯笔下的人物没有细腻的描写,他们被塑造得庄严和凝练,以去承担对伦理的讨论。这些人物缺乏性格的变化,往往在命运的预示前不加反抗。即使是俄瑞斯忒斯这样举止英雄的角色,在迟疑中被提及那神灵的昭示,也立马得以痛下杀手。在场面和场面的转换过程中,次要角色承担着工具人的作用,让剧情快速进入到埃斯库罗斯所认为的重场戏中,构成了其独特的戏剧限速,让他的戏剧如同雕塑一般,去进行静态、庄重的审美表达。

**《奠酒人》中我们能感受到的第二个艺术特色在于歌队的运用。**埃斯库罗斯极度重视歌队的使用,或许是因为他珍惜剧中角色的数量。很多在逻辑上需要表达而无关戏剧本质冲突的关键问题被歌队承担,而对主题和思考的暗示与应和也经由歌队之口强调。正如在第三合唱歌中所表达的那样,《奠酒人》中对于复仇源头的探索被叠唱曲吟咏出来。而厄勒克特拉和俄瑞斯忒斯内心中汹涌的情感,也被歌队由第一合唱歌中铺陈的典故一层层地推上高潮。埃斯库罗斯便是这样利用歌队,去完成角色的抒情、表达自己的目的的。

**其三则是语言的崇高。**埃斯库罗斯的戏剧语言是极具特色的,这点我们已在最出名的《被缚的普罗米修斯》中领教过。他的风格崇高而古朴,以去适配文本中严肃的主题,不是恢宏的壮丽,而是一种有滞重的古拙。因此,埃斯库罗斯的行文中缺少我们常去强调的生活气息,而是通过奇诡的辞采发出掷地有声的尊贵气息。在《奠酒人》中,第一场的第九曲到第十曲,俄瑞斯忒斯和厄勒克特拉的台词便是很好的例子。俄瑞斯忒斯说:"她侮辱了我的父亲,我有神祇的帮助,有这双手的膂力,能不叫她赔偿吗?我杀了她再死吧!"厄勒克特拉回道:"我父亲死去的情形,正如你所说的。可是我当时不能在场。我受侮辱,受藐视,他们把我当一条恶狗关在闺房里,我的泪珠来得比哭声快,我暗自哭泣呻吟。这些事你听了,要铭记在心。"而后,俄瑞斯忒斯发出决心:"以武力对武力,以正义对正义。"在这些诗句中,粗莽的顿挫、热烈的感情、清丽的比喻联合成一条有气势和力量的江河。埃斯库罗斯之后,我们很少能看到这般雄浑而自然的

语句了,"俄林波斯现在归新的舵手们领导;旧日的巨神们已经无影无踪"[1]。

## 五、名剧选场[2]

### 七 第三场

　　　　　　　埃癸斯托斯自观众左方上。

**埃癸斯托斯** 我不是不请而回,而是受了使者的召唤;我听见了奇异的消息,是前来的客人传出的,这并不是我所期望的,说是俄瑞斯忒斯死了。把这点分量加在这个家上面,将使它感到可怕的重压,因为它已经由于旧日的残杀而受到伤害,引起溃烂。

　　可是我怎能相信这消息是真实可靠的呢?这是不是出自女人嘴里的令人吃惊而飘到风中却会白白地消失的话?你能不能告诉我一点音信,使我心里明白?

**歌队长** 我们倒也听说过;你且进去向客人打听。转述的话远不如亲自向报信人打听来的有分量。

**埃癸斯托斯** 我想见那个报信人,问问他,那人死的时候,他本人是否近在身边,还是他听见含糊的谣传,拿来说说罢了。他可骗不了具有慧眼的心灵。

　　　　　　　埃癸斯托斯自左门进客房。

**歌队** (唱)宙斯呀宙斯,我说什么好呢?我的祈祷和恳求从哪里开始呢?这满腔的热诚怎能找到适当的语言来表达?此刻若不是那杀人的斧子的血污的刀口将把阿伽门农的家整个毁灭,就是俄瑞斯忒斯将要恢复他祖先的统治城邦的权力和巨大的财富,燃起自由的火光。现在我们的象天神的俄瑞斯忒斯在这样的格斗中,将是惟一的专打胜利者的选手,要对付两个敌人。但愿他能得胜!

---

[1] [古希腊]埃斯库罗斯著,罗念生译:《普罗米修斯》进场歌第一曲次节,《罗念生全集·第二卷·埃斯库罗斯悲剧六种》,上海人民出版社2016年版,第140页。

[2] 选文出自[古希腊]埃斯库罗斯著,罗念生译:《罗念生全集·第二卷·埃斯库罗斯悲剧六种》,上海人民出版社2016年版,第335—342页。选文中,"皮拉得斯"即"皮拉德斯"。因后者译名流传更广,故正文统一采用后者译名,引文与"名剧选场"部分遵从原文,采用前者译名。

**埃癸斯托斯** （自景后）哎哟,哎哟! 哎呀呀!

**歌队长** 啊,啊! 事情怎样了? 这个家的情形怎样了? 战斗正在结束,让我们躲开,在这场祸事中显得清白无辜;此刻战斗的结局已经确定了。

<div align="center">歌队自观众右方躲入景旁。</div>

<div align="center">仆人自左门上。</div>

**仆人** 哎呀,哎呀呀,我的主上已经挨了刀了! 我再叫第三声哎呀! 埃癸斯托斯已经不在了! （敲右门）快快开门,把门闩往后推,把闺门打开! 我们需要壮年人,倒不是去帮助那已经被杀的人,那管什么用? 哎呀,哎呀! 难道我是向聋子呼唤,向睡眠人白白地浪费唇舌吗? 克吕泰墨斯特拉哪里去了? 她在干什么? 她的脖子好象是处在剃刀锋上,受到正义的打击就会坠落。

<div align="center">克吕泰墨斯特拉自右门急上。</div>

**克吕泰墨斯特拉** 什么事? 你在屋里叫嚷什么救命?

**仆人** 我是说,死人在杀活人。

**克吕泰墨斯特拉** 哎呀! 我懂得这谜语的意思了。我们将死于诡计,正如我们从前这样杀人。谁给我一把杀人的斧头,快,快! 让我们知道是打胜还是失败;我落到这个祸事里了!

<div align="center">仆人自右门进去拿斧头。</div>

<div align="center">俄瑞斯忒斯自左门上。</div>

**俄瑞斯忒斯** 啊,我也在找你。（指着左门）他已经受够了。

**克吕泰墨斯特拉** 哎呀,你死了,强大的埃癸斯托斯,最亲爱的!

**俄瑞斯忒斯** 你爱上了这人吗? 那你可以和他躺在同一个坟墓里,他就是死了,你也不至于背弃他。

**克吕泰墨斯特拉** 孩子,住手! 儿呀,你怜悯这乳房吧,你曾经多少次一边睡,一边用你的还没有长牙齿的嘴吸吮那滋养的乳汁。

<div align="center">皮拉得斯自左门上。</div>

**俄瑞斯忒斯** 皮拉得斯,怎么办? 我可以怜悯母亲,不杀她吗?

**皮拉得斯** 那样一来,罗克西阿斯从皮托发出的神示今后怎么应验呢,我们的忠实的誓言怎么遵守呢? 你要相信,宁可招全体人憎恨,不要招神们憎恨。

**俄瑞斯忒斯**　我认为你胜利了,你给我的劝告好得很。(向克吕泰墨斯特拉)你跟着走! 我要在他的身边杀死你。他活着的时候,你认为他比我父亲好,那么你死后就和他睡在一起吧,因为你爱的是这个人,至于你应当爱的人,反而为你所憎恨。

**克吕泰墨斯特拉**　我养了你,希望能养老。

**俄瑞斯忒斯**　你杀了我的父亲,还想和我共同生活吗?

**克吕泰墨斯特拉**　儿啊,事情一半怪命运。

**俄瑞斯忒斯**　那么你的死也是命运的安排。

**克吕泰墨斯特拉**　儿啊,你不畏惧母亲的诅咒吗?

**俄瑞斯忒斯**　你生了我,却弃我于不幸。

**克吕泰墨斯特拉**　我把你送到盟友家里,不能算抛弃。

**俄瑞斯忒斯**　我身为自由的父亲所生,却很不体面地被人出卖了。

**克吕泰墨斯特拉**　我得到的卖儿钱放在哪里?

**俄瑞斯忒斯**　我羞于明白地责备你。

**克吕泰墨斯特拉**　不必,你且这样述说你父亲的荒淫吧。

**俄瑞斯忒斯**　你安坐在家里,不能谴责那苦战的人。

**克吕泰墨斯特拉**　儿啊,女人同丈夫分离,是一件痛苦的事。

**俄瑞斯忒斯**　但是丈夫为供养她们而辛苦,她们自己则是安坐在家里。

**克吕泰墨斯特拉**　儿啊,你好象定要杀你的母亲。

**俄瑞斯忒斯**　是你自己杀自己,不是我杀你。

**克吕泰墨斯特拉**　你要当心,谨防那些替母亲报仇的忿怒的猎狗。

**俄瑞斯忒斯**　要是我就此住手,我怎能躲避那些替父亲报仇的猎狗?

**克吕泰墨斯特拉**　我这个活人,好象是向着坟墓白哭了一场。

**俄瑞斯忒斯**　是我父亲的命运注定了你的死亡。

**克吕泰墨斯特拉**　哎呀,这是我自己生的,自己奶的一条蛇。

**俄瑞斯忒斯**　是的,你梦中的恐惧真是个预言者。你杀了不该杀的人,应该受不该受的罪。

　　　　　　俄瑞斯忒斯逼着克吕泰墨斯特拉

　　　　　　自左门进屋,他自己跟着进去。

**歌队长** 我为这些人,为这双重的不幸而悲叹。既然不幸的俄瑞斯忒斯已经爬上了那许多残杀的顶峰,我们总希望这家人的眼睛不至于完全弄瞎了。

## 八 第三合唱歌

*歌队自观众右方出现。*

**歌队** (第一曲首节)正义之神终于降临到普里阿摩斯的儿子们那里,报复也就特别重;两匹狮子、两个战士也降临到阿伽门农家里。那个流亡者,皮托的神示遣送回来的,已经跑完了他的路程,是神的警告促成的。

(叠唱曲)欢庆主人的家摆脱了灾难和两个罪人的挥霍——这难堪的命运。

(第一曲次节)诡诈的报复偷袭;宙斯真正的女儿在战斗中亲手参加,——我们凡人说得好,称呼她为正义女神——她向着敌人发出致命的忿怒。

(叠唱曲)欢庆主人家摆脱了灾难和两个罪人的挥霍——这难堪的命运。

(第二曲首节)是罗克西阿斯,帕耳那索斯山下的巨大的地洞里的神大声发出命令,用不算诡计的诡计,造成推迟了的伤亡。诡计的诡计。但愿这神律生效:"勿助恶人。"我们应当尊重上天的权力。

(叠唱曲)如今重见光明,我已经摆脱了束缚这一家人的结实的铁链了。王宫呀,立起来吧! 你在地上倒卧得太久了!

(第二曲次节)那促成一切的时光很快就要进入这个家的大门,用净化的仪式把所有的污垢从家里清除出去。时运将露出笑容,对宫中的居住能满面和祥。

(叠唱曲)如今重见光明,我已经摆脱了束缚这一家人的结实的铁链了。王宫呀,立起来吧! 你在地上倒卧得太久了!

## 九 退场

活动台自景后推出来，

台上躺着埃癸斯托斯和克吕泰墨斯特拉的尸首，

俄瑞斯忒斯和皮拉得斯站在旁边。

**俄瑞斯忒斯**　请看这地方的两个暴君，是他们杀死了我的父亲，掠夺了我的家堂！他们先前坐在宝座上，冠冕堂皇，相爱至今，我们可以想像他们的情形，他们的誓言也始终不渝。他们联盟杀害我的不幸的父亲，倒是不负盟约，誓共生死。你们这些听说过这些灾难的人啊，请你们看看这件巧妙的东西，他们曾经把这个当作手铐脚镣套住我的不幸的父亲。你们把它打开。大家围成一圈，把这件缠人的东西拿来展览，让父亲——不是指我的父亲，而是指观察一切的太阳神——看看我母亲的罪行，好在我受审的时候为我作证，证明我合法合理地造成我母亲的死亡；至于埃癸斯托斯的死，则不值一提，他是依法受到了侮辱人名节的惩罚。

但是她——是她想出了这可憎的办法来陷害她的丈夫——她曾经为他怀过儿女，她的腰带下的沉重的负担，那原是她所喜爱的，现在事实表明，却是她所憎恨的。你认为她怎么样？如果她生来是一条海蛇或是毒蝰，那么别人只要接触到她，虽然没有被咬伤，肌肉也会溃烂，因为她是那样鲁莽傲慢、无法无天。

我应该怎样称呼它，还是说点吉祥话？这是捕野兽的网罗，还是浴室里的、裹他的尸脚的窗帘？你可以说是鱼网、猎网或是缠人脚腿的袍子。这样的东西，正是强盗想要得到的，他欺骗旅客，以抢劫银钱为生；他凭这诡计杀死许多人，满怀高兴。

但愿这样的女人不要和我同住在家里！天神让我来不及生儿育女就死去吧！

**歌队**　（抒情曲首节）唉，唉，这不幸的事呀！你是惨死的！啊，啊，这留下来的人也是苦难重重。（本节完）

**俄瑞斯忒斯**　事情是她干的或不是她干的，这件袍子可以为我作证，是埃癸斯

托斯的剑把它染红的。那冒气泡的血和时间一起毁了这绣花袍的丰富多彩的颜色。

我现在赞美他,我现在亲自来哀悼他,在我向这件害死我父亲的衣袍说话的时候。我为这件事、这灾难,为我的整个家族而悲叹,我的胜利是不值得羡慕的污染。

**歌队** (抒情曲次节)没有一个能言语的人可以安度一生,不受伤害。啊,啊,有的苦难今天到,有的苦难明日来。(本节完)

**俄瑞斯忒斯** 可是你们要知道,我看不出苦难到哪里结束,我象一个御者驱着马远远地跑出了轨道,因为遭受压抑;我的难以驾驶的情感使我旋转,恐惧正在向着我的心唱歌,踏着忿怒的曲调跳舞。趁我的神志还清醒,我要向朋友们宣告,我杀母亲并不是不合法合理,她杀我父亲,手上有污染,为众神所憎恨。

说起那使我壮胆的魔力,我要举出皮托的预言神罗克西阿斯,他曾经发出神示,说我这样做不致招惹丑恶的罪名;我要是拒绝,那惩罚就不好说了,没有人能射中这么高的灾难。

现在请看我拿着树枝,戴着羊毛冠,到大地中央的庙宇、罗克西阿斯的圣地去,到那闻名的不灭的火焰前,躲避这亲属间的流血事件;罗克西阿斯曾经吩咐我不必到别的灶火前去避难。至于这不幸的事是怎样造成的,请全体阿耳戈斯人日后为我作证。我自己作为一个流浪者,将要离开这地方,不论是生是死,都会留下这个名声。

**歌队** 但是你做得对,你的嘴不要和不吉利的话接触,也不要恶言咒骂,因为你已经轻易就斩下了两条蛇的头,使阿耳戈斯人的整个城邦恢复了自由。

**俄瑞斯忒斯** 啊,啊!女仆们,那些妇女身穿黑袍,头上盘绕着很多条蛇。

我再也不能停留了。

**歌队长** 你父亲最喜爱的人啊?什么幻象使你晕眩?不要被恐惧狠狠地压倒了。

**俄瑞斯忒斯** 在我看来,这些并不是病痛中的幻象,分明是我母亲的、发怒的猎狗。

**歌队长** 只因鲜血还留在你的手上,所以迷乱涌上心头。

**俄瑞斯忒斯**　阿波罗王啊,她们越来越多,眼里滴出了可憎的血。

**歌队长**　你有一种净化的方法,去摸着罗克西阿斯就能摆脱这病痛。

**俄瑞斯忒斯**　你们看不见她们,我看得见。我被追赶,再也不能停留了。

　　　　　　　俄瑞斯忒斯自观众左方急下,

　　　　　　　皮拉得斯和众侍从随下。

**歌队长**　愿你顺利! 愿天神大发慈悲关照你,赐你好机缘保护你!

**歌队**　(唱)如今第三次的家族风暴又吹过这王家了。当初首先到来的,是吃孩子肉的不幸灾难;其次是一个国王的祸事,阿开俄斯人的统帅在浴室里被杀害。如今又从什么地方来了第三个人,他是来拯救的呢,是来找死的? 或者应该说,这风暴何时告终,这灾难的威力何时缓和,趋于平静?

　　　　　　　　　　　　　　　歌队自观众右方下。

# 索福克勒斯《安提戈涅》

## 作者简介

索福克勒斯(约前 496—前 406),古希腊三大悲剧家之一,生活于雅典鼎盛时期的他在作品中反映了雅典民主政治发展到最高峰时的思想。索福克勒斯提倡民主精神,反对僭主专制,他相信人的伟大,因此把人放在一切事物的中心,歌颂了很多英雄。古希腊悲剧在索福克勒斯这里,人物形象逐渐变得丰富,形式也趋于完美。

索福克勒斯出生在雅典近郊的科罗诺斯,从小就受到了良好的教育,在音乐、体育和舞蹈方面均有过人之处。据说在公元前 480 年萨拉米斯海战告捷的时候,还是少年的索福克勒斯就因貌美和音乐天赋而被选为由青年男子组成的歌队的领队,以庆祝战争的胜利。后来索福克勒斯进入政界,两次成为"十将军委员会"的成员,在雅典远征西西里失败后被任命为特别顾问团的一员,甚至还担任过一些宗教职务负责祭祀。索福克勒斯经历的是雅典的"海上帝国"时代,他亲眼看见了雅典卫城慢慢建成,其后经历了伯罗奔尼撒战争,在公元前 404 年雅典向斯巴达投降前去世。《俄狄浦斯在科罗诺斯》是索福克勒斯的最后一部剧作,在他死后才上演,他通过剧本深情赞扬了这座伟大的城邦。在造就他的那个幸福时代,他始终忠于雅典。

他本人也是非常幸福的。除了殷实的家境、优秀的教育和政治上的成功外,他的文学生涯极度漫长且辉煌。公元前 468 年,索福克勒斯击败了前辈埃斯库罗斯摘得戏剧节的桂冠,此时他还不到 30 岁;而在这之后,他比任何其他悲剧诗人获奖都更频繁。据说他写过 123 部戏剧,由于每名参加戏剧节竞争的剧作家都要提供 4 部剧本,便可推断索福克勒斯至少参加过 30 次竞赛。与埃斯库罗斯的 13 个头奖和欧里庇得斯的 4 个头奖相比,索福克勒斯可能拿到过

24 个头奖和次奖,事实上,他从未得过第三名。

但可惜的是,尽管索福克勒斯持续 60 年的创作生涯如此高产,但流传至今的却只有 7 部完整的悲剧,按照演出的顺序,它们分别是《埃阿斯》(前 442 年)、《安提戈涅》(前 441 年)、《俄狄浦斯王》(前 431 年)、《厄勒克特拉》(前 419—前 415 年)、《特剌喀斯少女》(前 413 年)、《菲罗克忒忒斯》(前 409 年)、《俄狄浦斯在科罗诺斯》(前 401 年)。

索福克勒斯对悲剧的贡献是很大的,早期他模仿埃斯库罗斯,但埃斯库罗斯在他的年代对动荡和威胁深有体会,而索福克勒斯处于一个稳定的时代,于是很快他就有了自己的风格把重点转向了悲剧中的人物。索福克勒斯很擅长描写人物,注重对人物性格的刻画,大幅减弱了歌队的篇幅和作用,加强了戏剧动作和对话,同时强调了结构和布局的重要性,并为悲剧的表演引入了第三个演员,这些都是他声名远扬的重要原因。

此外,索福克勒斯善于交际,颇有人缘,而他的风趣言语也常被人引用。或许,他晚年的家庭生活有一些失望——《俄狄浦斯在科罗诺斯》的创作初衷便是源于父子纷争。即使正如《俄狄浦斯王》的结尾所写:"不要说一个凡人是幸福的,在他还没有跨过生命的界限,还没有得到痛苦的解脱之前。"但较于他笔下的人物,索福克勒斯的一生还是令人艳羡的。

索福克勒斯相信人是骄傲而伟大的,于是他孜孜不倦地树立那些执着而坚定的英雄,而他本人也获得了一个英雄般的结局:在他去世的那一年,雅典和斯巴达的交战令道路受阻,其遗体不得返乡。斯巴达的将军闻此特令停战,以让雅典人将这位剧作家安葬。而他的坟头,则立着一个善于歌唱的人头鸟雕像,这是世人对他无与伦比的一生的肯定。阿里斯托芬曾这样称赞索福克勒斯:"生前完满,身后无憾。"

# 导 言

《安提戈涅》是索福克勒斯取材于古希腊神话创作的悲剧作品,被公认为是戏剧史上最伟大的作品之一。故事讲述俄狄浦斯的女儿安提戈涅因违反国王

克瑞翁的禁令,执意埋葬自己的哥哥、城邦的叛军首领波吕涅刻斯,被判处死刑的故事。该剧从情节上接续《俄狄浦斯王》和《俄狄浦斯在科罗诺斯》,是索福克勒斯笔下"忒拜三部曲"的终章,但从创作时间上看是诗人最早完成的,塑造了伟大的女性英雄形象,刻画了自然宗教与政治原则的经典悲剧性冲突,被黑格尔称为"一切时代中最崇高的、最卓越的艺术作品"。

## 一、百字剧梗概

故事发生在忒拜城,俄狄浦斯王因弑父娶母自我流放之后,两个儿子发生王位之争,波吕涅刻斯背叛忒拜,勾结外邦攻打祖国,两兄弟双双战死。新王克瑞翁于是颁布法令,禁止埋葬城邦叛徒,违令者死。安提戈涅却遵循"神律"埋葬了哥哥,违反城邦的法令,被国王克瑞翁判死刑。安提戈涅的未婚夫、克瑞翁的儿子海蒙劝阻父亲无果;在安提戈涅即将赴死之时,先知警示克瑞翁违背神意可能会使他失去最亲近的人,克瑞翁因恐惧而让步,决定释放安提戈涅。然而为时已晚,安提戈涅已死,海蒙殉情而死,克瑞翁的妻子欧律狄刻也闻讯自尽。只剩下后悔莫及的克瑞翁孤老一人。

## 二、千字剧推介

《安提戈涅》是一出带有典型索福克勒斯特色的英雄悲剧,它的"主题即角色"[1]。安提戈涅是一个行动中的英雄,始终处于悲剧事件的中心,与她的反对力量形成强烈的对比,剧中的克瑞翁与安提戈涅是矛盾的双方,围绕埋葬尸体这一核心,展开了激烈的冲突。因此,本剧是一个典型的双主角悲剧,重场戏涵盖第二场、第二合唱歌、第三场和第三合唱歌,展现安提戈涅与克瑞翁的正面对峙,克瑞翁对安提戈涅的审判,克瑞翁的儿子对父亲的劝阻以及安提戈涅获罪。重场戏的核心行动是安提戈涅的抗命和惩罚,将"神律"和"人律"的对峙、

---

[1] 西格尔著,李春安译:《〈安提戈涅〉中的人颂和冲突》,刘小枫、陈少明主编:《索福克勒斯与雅典启蒙》,华夏出版社 2007 年版,第 156 页。

家庭与国家、自然法则与社会规范的矛盾生动地展示出来。

## 三、万字剧提要

全剧共 13 场,分为 4 个部分,分别是安提戈涅违抗"禁葬令"、克瑞翁审判安提戈涅、安提戈涅赴死及克瑞翁的让步、安提戈涅之死及克瑞翁受到惩罚。

**第一部分:从开场到第一合唱歌,安提戈涅抗命始末。** 开场时,安提戈涅哀叹自己家族的不幸,请求妹妹伊斯墨涅一同埋葬不被允许安葬的哥哥,妹妹不敢违抗国王的禁令,安提戈涅则要服从"众神的法律",埋葬亲人。接下来克瑞翁上场,强调禁止埋葬波吕涅刻斯的法令,违令者死。结果马上就有看守人来报,以一种极度啰唆又胆小到滑稽的腔调向国王报告尸体被埋葬,克瑞翁下令严查作案者。

**第二部分:从第二场到第三合唱歌,安提戈涅受审,被判罪。** 看守人抓住安提戈涅,带给克瑞翁审讯发落,安提戈涅供认不讳,并坚持自己的行为是出于遵从神律。克瑞翁审判安提戈涅,并将伊斯墨涅也抓来问罪,安提戈涅拒绝妹妹分担罪行,坚持一个人受刑。克瑞翁的儿子——安提戈涅的未婚夫海蒙劝阻父亲,克瑞翁一意孤行,决定将安提戈涅关进石窟,慢慢饿死。

**第三部分:从第四场到第五合唱歌,安提戈涅赴死及克瑞翁的让步。** 安提戈涅在悲叹中走向死亡,在生命终结前的最后一刻仍然倔强地申明自己的原则,并诅咒不敬神的人。目盲先知前来向克瑞翁禀报凶兆,警告克瑞翁固执的后果是亲人的死亡和城邦的动乱。克瑞翁因恐惧而让步了。

**第四部分:退场,悲剧结局。** 克瑞翁的"让步"为时已晚,报信人向王后欧律狄刻报告海蒙和安提戈涅的死讯,儿子是当着父亲克瑞翁的面自杀的,王后闻讯自尽,只留克瑞翁独自承受这失去所有亲人的痛苦。

## 四、全剧鉴赏

### (一)百字剧鉴赏

《安提戈涅》的整体构思是一个理想主义英雄通过自我牺牲换取人们对伟

**大精神和宗教信仰的重新认识**。因此,如何塑造一个悲剧主人公成为该剧的突出问题。索福克勒斯的做法是——使悲剧主人公始终处于不被理解的孤独状态,与身边的所有人对立,宁折不弯地信仰理想的法则,不期得到认同和赞赏,直至为信仰而献身。因此,**索福克勒斯式的英雄主义逻辑是:英雄必忠于某种信条,对信仰的忠诚是执着的,这种执着导致毁灭,毁灭的痛苦使人赞颂英雄精神的伟大,同时反思人的尺度。**

对于安提戈涅来说,她的信条是亲人的尸体必须得到安葬,这种信条是对神的一种义务,超乎对城邦的义务之上。对于今天的观众来说,这可能显得有些难以理解,但对公元前 5 世纪的观众来说,"敬神"的重要性却是不言而喻的,是一种习俗和共识,安提戈涅对神明意志的遵从就像哈姆雷特见到父王鬼魂一样无需特殊说明。同时,安提戈涅对"神律"的敬重也是索福克勒斯本人宗教观的某种代言,天神的意志被当作人类的最高道德理想,是不以人的意志为转移的。因此,安提戈涅埋葬亲人这一举动才显得如此壮烈,因为她使人们相信有超越人类生活的绝对理想,这种理想与人的自然本性、血缘和伦理密切相关,是人造的城邦法律和国家意志无法遏制的。如果我们不能理解这一宗教理想,就无法理解安提戈涅。

**索福克勒斯的英雄是"理想的人",但并不是"完美的人"。**英雄人物得到悲剧结局不是因为他们执着于理想,而是来源于性格缺陷,这些缺陷又与主人公身上熠熠闪光的品质成为一体两面——这是索福克勒斯人物塑造法则中的黄金定律,《安提戈涅》将这一定律完美地实施到了两个主人公身上,因此,该剧既是安提戈涅的悲剧,也是克瑞翁的悲剧。甚至在穿越两千五百年的今天,观众可能将更多的同情投向克瑞翁。

**双悲剧主人公的设定使《安提戈涅》脱离了道德说教,从而更接近一种悲剧的现代表达。它创造了一种永恒的戏剧冲突,即两种片面的、合理的理想之间的冲突。**安提戈涅与克瑞翁的冲突不是单纯的正义与非正义、善与恶之间的斗争,而是"两善之争",因此符合黑格尔对理想的悲剧冲突的描述"兼有正义与正义之争和不义与不义之争的性质,兼有两善之争与两恶之争的内容"[1]。下面

---

[1] 朱立元:《黑格尔戏剧美学思想初探》,学林出版社 1986 年版,第 34 页。

以重场戏为例进行具体分析。

### （二）千字剧鉴赏

首先应当说明的是,选择第二场和第三场为重场戏(含两首合唱歌)分析的原因是这两场戏最突出地展现了安提戈涅和克瑞翁强有力的人物意志,并通过对话直接表明了两种意志、两种律法的对立。并不代表它们是全剧的高潮,该剧的高潮是从第四场到第五场,安提戈涅和克瑞翁在灾难面前的心灵刻画,后文将在"万字剧鉴赏"中分析"两善之争"如何导向双主人公殊途同归的悲剧结局,从而使《安提戈涅》成为一部不朽的经典悲剧。

1. 第二场:"神律-亲情伦理"与"人律-国法秩序"的冲突

安提戈涅以一种民主斗士的姿态上场,面对克瑞翁审问,对于自己的违法行为供认不讳,并发表了关于人法可违,神法不可违的伟大演说,安提戈涅将克瑞翁制定的禁葬令与宙斯制定的"永恒不变的不成文律条"对立起来,将埋葬哥哥的尸体作为执行"天条"的必需动作,在"神法"的逻辑下,克瑞翁成了渎神者,以致在两人对峙的这场戏中,克瑞翁起初显得力不从心,外强中干。面对安提戈涅的神圣宣言,克瑞翁只能用"女人"来回击,指责安提戈涅"太顽强的意志"和"自高自大"的狂妄。但很快,克瑞翁就以"城邦利益至上"原则回敬安提戈涅,质问她同样的两兄弟,一个保卫城邦,一个攻打城邦,怎么能享有同样的待遇? 这表明了克瑞翁的理性主义,对于维护城邦秩序,建立政治共同体而言,区别对待爱国者和叛国者是无可厚非的。这时,安提戈涅则以亲情伦理给予克瑞翁所代表的国家理性有力的反击,反问:"谁知道下界鬼魂会不会认为这件事是可告无罪的?"意为如果两位死去的哥哥泉下有知,他们可能会重归于好,因为他们所奉行的也和她一样,是来自血缘亲情的道德原则,而克瑞翁的律法不过是将国家意志强加于个人之上,最后安提戈涅重申了自己的人生观——"我的天性不喜欢跟着人恨,而喜欢跟着人爱。"以死为志向克瑞翁发出了激情的挑战。在这一轮较量当中,克瑞翁的"人律"——"城邦至上原则"并未在"天条"的审判下实际地败下阵来,但克瑞翁显然在人物的对峙中处于弱势。随着剧情的发展,这种弱势地位逐渐使城邦的管理者克瑞翁变得恼羞成怒,逐步暴露出

暴君专政的面目。

### 2. 第二合唱歌：过度引发灾祸

第二合唱歌的内容是悲叹俄狄浦斯家族的灭亡，此时安提戈涅姐妹俩都被判死罪，歌队认为这结局是家族诅咒的结果，歌队成员忒拜城的长老并未表现出对安提戈涅的支持，他们认为死刑是由安提戈涅"言语上的愚蠢，心里的疯狂"导致的，安提戈涅的死是"过度行为"所引起的灾祸。这首合唱歌唱出了索福克勒斯的心声：凡事勿过度。这一希腊古典时期的哲学箴言在《安提戈涅》中得到了完美的诠释，它同时作用于悲剧的双主人公，后来又在《俄狄浦斯王》中发扬光大。它表明了索福克勒斯的悲剧人生观——人类智能的有限性，没有人能替神立言，试图创立新法的克瑞翁不行，企图成为神明代言人的安提戈涅也不行。

### 3. 第三场：民主与专制的冲突

**克瑞翁与儿子争论的这场戏是人物矛盾逐步激化、人物形象逐渐黑化的绝佳代表**。在这一场开始的时候克瑞翁理智、平和、条理清晰；而在这一场结束时，克瑞翁暴怒、慌乱、忧心忡忡，完全失却了一个统治者的气度。在男性与女性、年老与年轻、统治者与公民这些概念的绝对对立中，失去了自身的合理性，当人的尺度被僭越，克瑞翁也就违反了自己制定的律法——城邦利益至上，使自己成为城邦所反对的那类人，民主政治的死敌——一个暴君。

在这一场的开端，克瑞翁对儿子的规劝还是掷地有声的："背叛是最大的祸害，它使城邦遭受毁灭，使家庭遭受破坏。"以此表明自身的正义性，并告知儿子必须处死他未婚妻的原因——为了人民，为了"不能欺骗人民"，因为"全城只有她一个人公开反抗"，她是人民的敌人、城邦的敌人，所以安提戈涅必须死。克瑞翁的这一段论证似乎言之成理，歌队也对他表示了认同，但很快海蒙的质疑就使克瑞翁从言之成理变成了强词夺理。首先，海蒙告知了父亲人民真正的想法，他们认为安提戈涅埋葬哥哥是光荣的行为，悲叹安提戈涅的命运并秘密地议论这一审判。这使克瑞翁方才的义正词严一下子变成了虚伪的辩护，在歌队面前瞬间威严扫地，只得拿出父亲的淫威来制止儿子继续说下去："我们这么大

年纪,还由他这年轻人来教我们变聪明一点吗?"试图将矛盾的中心从安提戈涅身上转移到儿子的不敬与不孝,但海蒙毫不示弱地将了父亲一军,告诉他"忒拜全城的人都否认"安提戈涅是个坏人,这就将克瑞翁逼向了城邦的对立面。克瑞翁恼羞成怒,捍卫自己的统治权。儿子则给出了最有力的辩驳"只属于一个人的城邦不算城邦",这无异于指着父亲的鼻子骂他是个专制暴君了。这样不顾父子情分的指责是克瑞翁万万没想到的,只得又搬出男人与女人的对垒来,质问作为男人的海蒙怎么成为"女人的盟友"了,男人追随女人,在克瑞翁看来是"下贱东西"。这时,克瑞翁将暴君与人民的对立偷换成了男人与女人的对立,来掩饰内心的虚弱。因为儿子的所见所闻无不证明了克瑞翁自己才是城邦的敌人,而且海蒙竟毫不避讳地公开了这一点。作为对不孝儿子的惩罚,克瑞翁下令在海蒙的面前处死安提戈涅。海蒙拒绝接受这残酷的惩罚,而是想出了丝毫不逊于父亲的残忍方式来惩罚克瑞翁(当着父亲的面自杀),使克瑞翁的残忍即将遭到反噬,海蒙出走,面对失去孩子的危险,克瑞翁慌了。

**人物出现了巨大的变化**,当歌队长询问如何处决安提戈涅时,克瑞翁下令将她关进石窟,**事实上,克瑞翁在戏剧一开头颁布的法令是用石头砸死,在第三场他修改了法令**,一来是顾及安提戈涅与自身的亲属关系,二来很难说没有受到海蒙的影响,他不能公开砸死一位人民喜爱的公主,那样无疑将为自己带来政权颠覆之祸。克瑞翁这个人物是有发展的,海蒙的劝说是克瑞翁人物转变的第一步,到第五场中先知的劝说使克瑞翁几乎完全转变了,转向自己的反面——安提戈涅所捍卫的亲情伦理。使对立人物逐渐趋同的种子,正是在第三场埋下的。

4. 第三合唱歌

歌队在第三合唱歌中歌唱小爱神厄洛斯那使人疯狂的情感力量,宣布"美丽的新娘"安提戈涅的胜利,表明海蒙这一被爱情支配的角色即将走向死亡。至于"安提戈涅与海蒙为什么没有一场爱情戏"这个问题,对于公元前5世纪的悲剧观众来说浪漫爱情并非一种必需,更重要的是,安提戈涅这一形象本身综合了传统男性和女性英雄的特点,**对于安提戈涅,相信人与自然亲情之间存在着某种神性连接,是比爱情更坚定的信仰。**

### （三）万字剧鉴赏

　　**由于该剧的双主角设定,《安提戈涅》全剧都是按照"安提戈涅-克瑞翁"的对称写法来结构的。**第一部分是人物的上场:开场是安提戈涅,第一场是克瑞翁的出场;第二部分是人物的对峙:第二场安提戈涅与克瑞翁的对峙,重点是安提戈涅,第三场克瑞翁与海蒙的对峙,重点在克瑞翁;第三部分人物的发展:第四场安提戈涅走向死亡,第五场则是克瑞翁在亲人死亡的预言中做出让步;最后的退场以两败俱伤终结,表明真正的悲剧没有胜利者。

　　**第一部分,提供了人物上场的绝佳案例——人物在冲突中上场。**索福克勒斯用对比法为安提戈涅创造了一个平凡而真实的陪衬伊斯墨涅。妹妹拒绝帮助姐姐埋葬哥哥尸体的理由是:"我们生来是女人,斗不过男子","我们处在强者的控制下,只好服从这道命令"。和一往无前的安提戈涅相比,伊斯墨涅更像每一个谨慎求生的普通人,而安提戈涅则一上场就充满以身殉道的戾气,正是她强大的信仰使她弃绝亲人的帮助,在剧中成为一个孤独的斗士,也使孤独成为英雄主义的注脚。

　　**克瑞翁的上场显示出索福克勒斯的习惯写法,即让人物发表演说。**克瑞翁在第一场中强调禁葬令发布的正义性——维护城邦秩序。统治者演说话音刚落,看守人就上报了有人抗命的消息,这是看守人的第一次上场,事实上看守人引出了本剧前半部分最重要的行动——埋葬尸体,而且是两次。为什么索福克勒斯要让埋葬尸体这个动作出现两次?难道是为了给这个报信的看守人展示喜剧饶舌的机会?显然看守人这个滑稽角色只是一种手段,用来制造索福克勒斯想要的悲剧性讽刺:观众知道是谁干的,而剧中人蒙在鼓里,这就产生了观众站在天神视角傲视克瑞翁的审美效果,看他的最真实的反应,洞见他内心最深处的恐惧。克瑞翁的第一反应是一个"汉子"(男人)干的,且这个人是被金钱收买的叛徒。于是在这个真相揭晓前的间隔中,索福克勒斯非常自然地借克瑞翁之口表达了对城邦社会问题的批判:"人间再没有象金钱这样坏的东西到处流通,这东西可以使城邦毁灭,使人们被赶出家乡,把善良的人教坏,使他们走上邪路,作些可耻的事,甚至叫人为非作歹,干出种种罪行。"然而当看守人第二次上场,押上来的是一个女人,且这个女人压根不是为了钱,一个反讽场景就出现了。索福克勒斯的悲剧性反讽手法在

他的剧作中屡试不爽,它使主人公总是处在神的玩弄中,因此冯特论及《安提戈涅》时说:"索福克勒斯的悲剧是一曲关于人类智慧的渺小的歌。"他要求人谦逊和顺从。

**第三部分,人物的发展。索福克勒斯的原则是英雄主人公不发展,对立主人公有转变。**在第四场安提戈涅奔赴死牢的一场戏里,我们可以看到一个理想主义者人生道路的最后一程,用歌队长的话讲,安提戈涅的一生是"到了卤莽的极端"的一生,虔诚的宗教美德使安提戈涅成为亲情伦理的化身,人物形象没有发展。但比起埃斯库罗斯笔下雕塑式的主人公,索福克勒斯又着重强调了安提戈涅的性格缺陷,从安提戈涅即将下场之前对克瑞翁的诅咒"愿他们所吃的苦头恰等于他们加在我身上的不公正的惩罚"中不难看出她的顽固和暴虐。这种破釜沉舟的决绝是古典悲剧人物形象的特征之一,它像一条神的渐近线,趋近不朽,通往崇高。相比之下,克瑞翁更像一个现代悲剧主人公,索福克勒斯让他仅在一场戏之中就完成转变,缔造出第五场这一杰出的说服场面。在先知的预言下,克瑞翁决定"不能和命运拼"。目盲先知忒瑞西阿斯这一角色在《俄狄浦斯王》中也曾对俄狄浦斯做出警告,俄狄浦斯王没有听从,当王位转到克瑞翁时,克瑞翁吸取了这一教训,然而为时已晚。

**本剧的结局是极具悲剧意味的。**那个滑稽的话痨报信人,带着这个人物本身特有的神经喜剧腔调,描述克瑞翁父子之争的结果,海蒙"把那把十字柄短剑拔了出来。他父亲回头就跑,没有被他刺中;那不幸的人对自己生起气来,立即向剑上一扑"。面对儿子的惨死,王后欧律狄刻的反应是没说一句话就下场了。索福克勒斯实在深谙戏剧这一门吸引力的艺术,当克瑞翁最后上场,报信人向他告知王后临死时对他的指控时,观众完全可以毫不费力地脑补欧律狄刻不着一字的悲愤和绝望,不难想象王后那奇异沉默中的千言万语,那是对克瑞翁献子求荣的无声反抗。**欧律狄刻这一人物虽只是在"退场"流星一闪,仍具有划伤观众心灵的能量。**一段前史被王后的自杀勾出:据说阿尔戈斯人攻城的时候,先知忒瑞西阿斯曾说,这场战争是因为战神阿瑞斯发怒了,因为忒拜人的祖先卡德摩斯杀死战神的龙,先知建议杀克瑞翁的儿子墨伽柔斯偿还血债,换取人民的安全……那是王后失去的第一个儿子,海蒙是第二个。儿子的死和妻子的死使克瑞翁悔不当初,神的利剑向克瑞翁劈头盖脸地连环暴击下,克瑞翁自尝

苦果,一句"凡人的辛苦没有好的结果"[1]再次重申了索福克勒斯的戏剧观:尊重宗教传统,最高的法律产生于神圣的天空。

### (四)艺术总结

#### 1. 人文意义

**第一,提倡民主精神,反对僭主暴政**。古希腊悲剧的繁荣是民主政治的产物,索福克勒斯是个温和的民主派,反对暴君统治。克瑞翁被刻画成一个僭主暴君,他的悲剧来自将个人利益凌驾于城邦共同利益之上,并以专制的物质中心主义弃绝传统宗教信仰和血亲伦理观念。这反映出雅典在战胜波斯之后,发展民主政治的一种时代特征:"旧的宗教观念和伦理观念正在被推翻,而新的尚未建立起来。"[2]《安提戈涅》肯定不成文的神律,肯定亲人有权利埋葬家人这一传统氏族风俗,是为了维护城邦制度,促进团结稳定。

**第二,歌颂英雄主义理想,肯定情感纽带及个体价值**。索福克勒斯的英雄形象更多地受到荷马史诗的影响,表现为一种个人英雄主义,这是与埃斯库罗斯的区别之处。安提戈涅对克瑞翁的反抗证明了不可屈服的人的尊严和不可践踏的亲情伦理,安提戈涅赴死时面对毁灭的勇敢,坚持信仰的毅然,孤注一掷的抗争成为古典英雄的代表形象。安提戈涅的"献身"则规定了英雄的行动路线,表明"英雄"这一概念本身就蕴含着死亡与牺牲的必然,因为他们摒弃所有怯懦,来到了人和神的中间地带,以死警醒世人我们正处于一个什么样的世界。

#### 2. 创新点

**第一,首创了"正义与正义的冲突"这一冲突模式**。存在于安提戈涅与克瑞翁之间的冲突,可以被视作宗教正义与城邦正义的冲突。围绕埋葬尸体这一核心,前者体现为亲情与生俱来的正义性,后者则体现为维护国法秩序的正义性。情与法、感性与理性冲突的悲剧性来源于二元对立的绝对性,绝对的纯粹导致毁灭,因为冲突双方都无法克服自身的片面。这一冲突模式的诞生与古希腊认

---

[1][古希腊]埃斯库罗斯、[古希腊]索福克勒斯著,张竹明、王焕生译:《古希腊悲剧喜剧集》(上部),译林出版社2011年版,第409页。此句罗念生译作"人们的辛苦多么苦啊"。

[2]罗念生:《论古希腊戏剧》,中国戏剧出版社1985年版,第51页。

识论哲学的发展有关,同古希腊人看待世界的方式一样:先区分,再认识。这一点显现在索福克勒斯的戏剧中,造就了绝不妥协的英雄形象。

**第二,运用对照法塑造人物,开创双主角叙事结构**。亚里士多德在《诗学》中称索福克勒斯是"按照人应当有的样子来描写,欧里庇得斯则按照人本来的样子来描写"[1]。因此,索福克勒斯是理想主义者,欧里庇得斯则是现实主义者。在索福克勒斯的戏中,一个理想主义者身边必定伴随着一个现实主义者,现实主义者的性格必定与理想主义者对立。比如安提戈涅和伊斯墨涅、克瑞翁与海蒙,对立的关键在于理想主义者从不妥协,这并不一定说明理想主义者是拥有智慧的人,《安提戈涅》的悲剧恰恰是通过理想主义者的毁灭(安提戈涅)和变异(克瑞翁)来证明妥协的必要性,从而达到启智辅政的作用,警醒统治者,兼听则明。

### 3. 艺术特色

**第一,索福克勒斯创造了情节上的悲剧性反讽,用于强化对理性启蒙的质疑和反思**。关于"悲剧性反讽"前文已经提到,是指一种观众已知而剧中人不知的戏剧情境,主人公朝着神圣的目的地一往无前,却不知路的终点是自己的坟墓。由于观众的全知,剧中人的努力和执着显得格外悲壮。事实上这种由角色和观众信息不对称造成的讽刺性情境在喜剧中同样适用,区别只在于主人公的追求是不是观众共识中有价值的东西。悲剧性讽刺的效果使主人公显出徒劳无功的渺小,原因是他们过度运用了人的巧智。就像索福克勒斯在第一合唱歌中所唱:"奇异的事物虽然多,却没有一件比人更奇异。"初听上去是对人类伟大理性的礼赞,但这首歌唱到最后,索福克勒斯实际上质疑了这种"奇异"的巧智,因为它既没能使城邦更稳定,也没能让亲人的感情更紧密,因为理性一旦越界,必将引发惩罚。

**第二,创造出杰出的人物发展,展现人物清晰的心理转变轨迹**。索福克勒斯的戏是以人物为中心的,在一场戏的范围内让主人公经历一连串不同的情绪变化。《安提戈涅》中忒瑞西阿斯出场的那场戏里,克瑞翁先心平气和地打听消

---

[1][古希腊]亚理斯多德著,罗念生译:《诗学》,中国戏剧出版社1986年版,第94页。

息,然后是震怒,待到先知愤怒退场之后,克瑞翁转而懊悔。这个杰出的说服场面展现了悲剧在人物心理维度开掘上的进步,主人公已不再是埃斯库罗斯时代的观念化身,而拥有了漂亮的"人物弧光"。

## 五、名剧选场[1]

### 五　第二场

**守兵**　她就是作这件事的人,我们趁她埋葬尸首的时候,把她捉住了。可是克瑞翁在哪里?

<center>克瑞翁自宫中上。</center>

**歌队长**　他又从家里出来了,来得凑巧。

**克瑞翁**　怎么? 出了什么事,说我来得凑巧?

**守兵**　啊,主上,人们不可发誓不作什么事;因为再想一下,往往会发现原先的想法不对。在你的威胁恐吓之下,我原想发誓不急于回到这里来。但是出乎意外的快乐比别的快乐大得多,因此我虽然发誓不来,还是带着这女子来了,她是在举行葬礼的时候被我们捉住的。这次没有摇签,这运气就归了我,没有归别人。现在,啊,主上,只要你高兴,就把她接过去审问,给她定罪吧;我自己没事了,有权利摆脱这场祸事。

**克瑞翁**　你说,你带来的女子——是怎样捉住的,在哪里捉住的?

**守兵**　她正在埋葬尸首;事情你都知道了。

**克瑞翁**　你知道你这句话什么意思? 你正确的表达了你的思想吗?

**守兵**　我亲眼看见她埋葬那不许埋葬的尸首。我说得够清楚了吗?

**克瑞翁**　是怎样发现的? 怎样当场捉住的?

**守兵**　事情是这样的:我们在你的可怕的恐吓之下回到那里,把盖在尸体上的沙子完全拂去,使那粘糊糊的尸首露了出来;我们随即背风坐在山坡上躲着,免得臭味儿从尸首那里飘过来;每个人都忙着用一些责备的话督促他

---

[1]　选文出自[古希腊]索福克勒斯著,罗念生译:《罗念生全集·第三卷·索福克勒斯悲剧五种》,上海人民出版社 2016 年版,第 32—43 页。

的同伴,怕有人疏忽了他的责任。

    这样过了很久,一直守到太阳的灿烂光轮开到了中天,热得象火一样的时候;突然间一阵旋风从地上卷起了沙子,天空阴暗了,这风沙弥漫原野,吹得平地丛林枝断叶落,太空中尽是树叶;我们闭着眼睛忍受着这天灾。

    这样过了许久,等风暴停止,我们就发现了这女子,她大声哭喊,象鸟儿看见窝儿空了,雏儿丢了,在悲痛中发出尖锐声音。她也是这样:她看见尸体露了出来就放声大哭,对那些拂去沙子的人发出凶恶诅咒。她立即捧了些干沙,高高举起一只精制的铜壶奠了三次酒水敬礼死者。

    我们一看见就冲下去,立即把她捉住,她一点也不惊惶。我们谴责她先前和当时的行为,她并不否认,使我同时感觉愉快,又感觉痛苦;因为我自己摆脱了灾难是件极大的乐事,可是把朋友领到灾难中却是件十分痛苦的事。好在朋友的一切事都没有我自身的安全重要。

**克瑞翁**   你低头望着地,承认不承认这件事是你作的?

**安提戈涅**   我承认是我作的,并不否认。

**克瑞翁**   (向守兵)你现在免了重罪,你愿意到哪里就到哪里去吧。

<div align="center">守兵自观众右方下。</div>

    (向安提戈涅)告诉我——话要简单不要长——你知道不知道有禁葬的命令?

**安提戈涅**   当然知道;怎么会不知道呢?这是公布了的。

**克瑞翁**   你真敢违背法令吗?

**安提戈涅**   我敢;因为向我宣布这法令的不是宙斯,那和下界神祇同住的正义之神也没有为凡人制定这样的法令;我不认为一个凡人下一道命令就能废除天神制定的永恒不变的不成文律条,它的存在不限于今日和昨日,而是永久的,也没有人知道它是什么时候出现的。

    我不会因为害怕别人皱眉头而违背天条,以致在神面前受到惩罚。我知道我是会死的——怎么会不知道呢?——即使你没有颁布那道命令;如果我在应活的岁月之前死去,我认为是件好事;因为象我这样在无穷尽的灾难中过日子的人死了,岂不是得到好处了吗?

　　　　所以我遭遇这命运并没有什么痛苦;但是,如果我让我哥哥死后不得
埋葬,我会痛苦到极点;可是象这样,我倒安心了。如果在你看来我作的是
傻事,也许我可以说那说我傻的人倒是傻子。

**歌队长**　这个女儿天性倔强,是倔强的父亲所生;她不知道向灾难低头。

**克瑞翁**　(向安提戈涅)可是你要知道,太顽强的意志最容易受挫折;你可以时
常看见最顽固的铁经过淬火炼硬之后,被人击成碎块和破片。我并且知
道,只消一小块嚼铁就可以使烈马驯服。一个人作了别人的奴隶,就不能
自高自大了。

　　　　(向歌队长)这女孩子刚才违背那制定的法令的时候,已经很高傲;事
后还是这样傲慢不逊,为这事而欢乐,为这行为而喜笑。

　　　　要是她获得了胜利,不受惩罚,那么我成了女人,她反而是男子汉了。
不管她是我姐姐的女儿,或者比任何一个崇拜我的家神宙斯的人和我血统
更近,她本人和她妹妹都逃不过最悲惨的命运;因为我指控那女子是埋葬
尸体的同谋。

　　　　把她叫来;我刚才看见她在家;她发了疯,精神失常。那暗中图谋不轨
的人的心机往往会预先招供自己有罪。我同时也恨那个作了坏事被人捉
住,反而想夸耀罪行的人。

**安提戈涅**　除了把我捉住杀掉之外,你还想进一步作什么呢?

**克瑞翁**　我不想作什么;杀掉你就够了。

**安提戈涅**　那么你为什么拖延时间? 你的话没有半句使我喜欢——但愿不会
使我喜欢啊! 我的话你自然也听不进去。

　　　　我除了因为埋葬自己哥哥而得到荣誉之外,还能从哪里得到更大的荣
誉呢? 这些人全都会说他们赞成我的行为,若不是恐惧堵住了他们的嘴。
但是不行;因为君王除了享受许多特权之外,还能为所欲为,言所欲言。

**克瑞翁**　在这些卡德墨亚人当中,只是你才有这种看法。

**安提戈涅**　他们也有这种看法,只不过因为怕你,他们闭口不说。

**克瑞翁**　但是,如果你的行动和他们不同,你不觉得可耻吗?

**安提戈涅**　尊敬一个同母弟兄,并没有什么可耻。

**克瑞翁**　那对方不也是你的弟兄吗?

**安提戈涅**    他是我的同母同父弟兄。

**克瑞翁**    那么你尊敬他的仇人,不就是不尊敬他吗?

**安提戈涅**    那个死者是不会承认你这句话的。

**克瑞翁**    他会承认;如果你对他和对那坏人同样的尊敬。

**安提戈涅**    他不会承认;因为死去的不是他的奴隶,而是他的弟兄。

**克瑞翁**    他是攻打城邦,而他是保卫城邦。

**安提戈涅**    可是冥王依然要求举行葬礼。

**克瑞翁**    可是好人不愿意和坏人平等,享受同样葬礼。

**安提戈涅**    谁知道下界鬼魂会不会认为这件事是可告无罪的?

**克瑞翁**    仇人决不会成为朋友,甚至死后也不会。

**安提戈涅**    可是我的天性不喜欢跟着人恨,而喜欢跟着人爱。

**克瑞翁**    那么你就到冥土去吧,你要爱就去爱他们。只要我还活着,没有一个
女人管得了我。

<center>**伊斯墨涅由二仆人自宫中押上场。**</center>

**歌队长**    看呀,伊斯墨涅出来了,那表示姐妹之爱的眼泪往下滴,那眉宇间的愁
云遮住了发红的面容,随即化为雨水,打湿了美丽的双颊。

**克瑞翁**    你象一条蝮蛇潜伏在我家,偷偷吸取我的血,我竟不知道我养了两个
叛徒来推翻我的宝座。喂,告诉我,你是招供参加过这葬礼呢,还是发誓不
知情?

**伊斯墨涅**    事情是我作的,只要她不否认;我愿意分担这罪过。

**安提戈涅**    可是正义不让你分担;因为你既不愿意,我也没有让你参加。

**伊斯墨涅**    如今你处在祸患中,我同你共渡灾难之海,不觉得羞耻。

**安提戈涅**    事情是谁作的,冥王和下界的死者都是见证;口头上的朋友我不
喜欢。

**伊斯墨涅**    不,姐姐呀,不要拒绝我,让我和你一同死,使死者成为清洁的鬼
魂吧。

**安提戈涅**    不要和我同死,不要把你没有亲手参加的工作作为你自己的;我一
个人死就够了。

**伊斯墨涅**    失掉了你,我的生命还有什么可爱呢?

**安提戈涅**　你问克瑞翁吧,既然你孝顺他。

**伊斯墨涅**　对你又没有好处,你为什么这样来伤我的心?

**安提戈涅**　假如我嘲笑了你,我心里也是苦的。

**伊斯墨涅**　现在我还能给你什么帮助呢?

**安提戈涅**　救救你自己吧! 即使你逃得过这一关,我也不羡慕你。

**伊斯墨涅**　哎呀呀,我不能分担你的厄运吗?

**安提戈涅**　你愿意生,我愿意死。

**伊斯墨涅**　并不是我没有劝告过你。

**安提戈涅**　在有些人眼里你很聪明,可是在另一些人眼里,聪明的却是我。

**伊斯墨涅**　可是我们俩同样有罪。

**安提戈涅**　请放心;你活得成,我却是早已为死者服务而死了。

**克瑞翁**　我认为这两个女孩子有一个刚才变愚蠢了,另一个生来就是愚蠢的。

**伊斯墨涅**　啊,主上,人倒了霉,甚至天生的理智也难保持,会得错乱。

**克瑞翁**　你的神志是错乱了,当你宁愿同坏人作坏事的时候。

**伊斯墨涅**　没有她和我在一起,我一个人怎样活下去?

**克瑞翁**　别说她还和你在一起,她已经不存在了。

**伊斯墨涅**　你要杀你儿子的未婚妻吗?

**克瑞翁**　还有别的土地可以由他耕种。

**伊斯墨涅**　不会再有这样情投意合的婚姻了。

**克瑞翁**　我不喜欢给我儿子娶个坏女人。

**伊斯墨涅**　啊,最亲爱的海蒙,你父亲多么藐视你啊!

**克瑞翁**　你这人和你所提起的婚姻够使我烦恼了!

**歌队长**　你真要使你儿子失去他的未婚妻吗?

**克瑞翁**　死亡会为我破坏这婚姻。

**歌队长**　好象她的死刑已经判定了。

**克瑞翁**　(向歌队长)是你和我判定的。仆人们,别再拖延时间,快把她们押进去! 今后她们应当乖乖作女人,不准随便走动;甚至那些胆大的人,看见死亡逼近的时候,也会逃跑。

　　　　　安提戈涅和伊斯墨涅由二仆人押进宫。

## 六　第二合唱歌

**歌队**　（第一曲首节）没有尝过患难的人是有福的。一个人的家若是被上天推倒，什么灾难都会落到他头上，还会冲向他的世代儿孙，象波浪，在从特刺刻吹来的狂暴海风下，向着海水的深暗处冲去，把黑色泥沙从海底卷起来，那海角被风吹浪打，发出悲惨的声音。

（第一曲次节）从拉布达喀代家中的死者那里来的灾难是很古老的，我看见它们一个落到一个上面，没有一代人救得起一代人，是一位神在打击他们，这个家简直无法挽救。如今啊，俄狄浦斯家中剩下的根苗上发出的希望之光，又被下界神祇的砍刀——言语上的愚蠢，心里的疯狂——折断了。

（第二曲首节）啊，宙斯，哪一个凡人能侵犯你，能阻挠你的权力？这权力即使是追捕众生的睡眠或众神所安排的不倦的岁月也不能压制；你这位时光催不老的主宰住在俄林波斯山上灿烂的光里。在最近和遥远的将来，正象在过去一样，这规律一定生效：人们的过度行为会引起灾祸。

（第二曲次节）那飘飘然的希望对许多人虽然有益，但是对许多别的人却是骗局，他们是被轻浮的欲望欺骗了，等烈火烧着脚的时候，他们才知道是受了骗。是谁很聪明的说了句有名的话：一个人的心一旦被天神引上迷途，他迟早会把坏事当作好事；只不过暂时还没有灾难罢了。（本节完）

**歌队长**　（尾声）看呀，你最小的儿子海蒙来了。他是不是为他未婚妻安提戈涅的命运而悲痛，是不是因为对他的婚姻感觉失望而伤心到极点？

## 七　第三场

*海蒙自观众右方上。*

**克瑞翁**　（向歌队长）我们很快就会知道，比先知知道得还清楚。

啊，孩儿，莫非你是听见你未婚妻的最后判决，来同父亲赌气的吗？还是不论我怎么办，你都支持我？

**海蒙** 啊,父亲,我是你的孩子;你有好见解,凡是你给我划出的规矩,我都遵循。我不会把我的婚姻看得比你的善良教导更重。

**克瑞翁** 啊,孩儿,你应当记住这句话:凡事听从父亲劝告。作父亲的总希望家里养出孝顺儿子,向父亲的仇人报仇,向父亲的朋友致敬,象父亲那样尊敬他的朋友。那些养了无用的儿子的人,你会说他们生了什么呢? 只不过给自己添了苦恼,给仇人添了笑料罢了。啊,孩儿,不要贪图快乐,为一个女人而抛弃了你的理智;要知道一个和你同居的坏女人会在你怀抱中成为冷冰冰的东西。还有什么烂疮比不忠实的朋友更有害呢? 你应当憎恨这女子,把她当作仇人,让她到冥土嫁给别人。既然我把她当场捉住——全城只有她一个人公开反抗——我不能欺骗人民,一定得把她处死。

 让她向氏族之神宙斯呼吁吧。若是我把生来是我亲戚的人养成叛徒,那么我更会把外族的人也养成叛徒。只有善于治家的人才能成为城邦的真正领袖。若是有人犯罪,违反法令,或者想对当权的人发号施令,他就得不到我的称赞。凡是城邦所任命的人,人们必须对他事事顺从,不管事情大小,公正不公正;我相信这种人不仅是好百姓,而且可以成为好领袖,会在战争的风暴中守着自己的岗位,成为一个既忠诚又勇敢的战友。

 背叛是最大的祸害,它使城邦遭受毁灭,使家庭遭受破坏,使并肩作战的兵士败下阵来。只有服从才能挽救多数正直的人的性命。所以我们必须维持秩序,决不可对一个女人让步。如果我们一定会被人赶走,最好是被男人赶走,免得别人说我们连女人都不如。

**歌队长** 在我们看来,你的话好象说得很对,除非我们老糊涂了。

**海蒙** 啊,父亲,天神把理智赋与凡人,这是一切财宝中最有价值的财宝。我不能说,也不愿意说,你的话说得不对;可是别人也可能有好的意见。因此我为你观察市民所作所为,所说所非难,这是我应尽的本分。人们害怕你皱眉头,不敢说你不乐意听的话;我倒能背地里听见那些话,听见市民为这女子而悲叹,他们说:"她作了最光荣的事,在所有的女人中,只有她最不应当这样最悲惨的死去! 当她哥哥躺在血泊里没有埋葬的时候,她不让他被吃生肉的狗或猛禽吞食;她这人还不该享受黄金似的光荣吗?"这就是那些悄悄传播的秘密话。

啊,父亲,没有一种财宝在我看来比你的幸福更可贵。真的,对于儿女,幸福的父亲的名誉不是最大的光荣吗?对于父亲,儿女的名誉不也是一样吗?你不要老抱着这唯一的想法,认为只有你的话对,别人的话不对。因为尽管有人认为只有自己聪明,只有自己说得对,想得对,别人都不行,可是把他们揭开来一看,里面全是空的。

一个人即使很聪明,再懂得许多别的道理,放弃自己的成见,也不算可耻啊。试看那洪水边的树木怎样低头,保全了枝儿;至于那些抗拒的树木却连根带枝都毁了。那把船上的帆脚索拉紧不肯放松的人,也是把船弄翻了,到后来,桨手们的凳子翻过来朝天,船就那样航行。

请你息怒,放温和一点吧!如果我,一个很年轻的人,也能贡献什么意见的话,我就说一个人最好天然赋有绝顶的聪明;要不然——因为往往不是那么回事——就听聪明的劝告也是好的啊。

**歌队长** 啊,主上,如果他说得很中肯,你就应当听他的话;(向海蒙)你也应当听你父亲的话;因为双方都说得有理。

**克瑞翁** 我们这么大年纪,还由他这年轻人来教我们变聪明一点吗?

**海蒙** 不是教你作不正当的事;尽管我年轻,你也应当注意我的行为,不应当只注意我的年龄。

**克瑞翁** 你尊重犯法的人,那也算好的行为吗?

**海蒙** 我并不劝人尊重坏人。

**克瑞翁** 这女子不是害了坏人的传染病吗?

**海蒙** 忒拜全城的人都否认。

**克瑞翁** 难道市民要干涉我的行政吗?

**海蒙** 你看你说这话,不就象个很年轻的人吗?

**克瑞翁** 难道我应当按照别人的意思,而不按照自己的意思治理这国土吗?

**海蒙** 只属于一个人的城邦不算城邦。

**克瑞翁** 难道城邦不归统治者所有吗?

**海蒙** 你可以独自在沙漠中作个好国王。

**克瑞翁** 这孩子好象成为那女人的盟友了。

**海蒙** 不,除非你就是那女人;实际上,我所关心的是你。

**克瑞翁** 坏透了的东西,你竟和父亲争吵起来了!

**海蒙** 只因为我看见你犯了过错,作事不公正。

**克瑞翁** 我尊重我的王权也算犯了过错吗?

**海蒙** 你践踏了众神的权利,就算不尊重你的王权。

**克瑞翁** 啊,下贱东西,你是女人的追随者。

**海蒙** 可是你决不会发现我是可耻的人。

**克瑞翁** 你这些话都是为了她的利益而说的。

**海蒙** 是为了你我和下界神祇的利益而说的。

**克瑞翁** 你决不能趁她还活着的时候,同她结婚。

**海蒙** 那么她是死定了;可是她这一死,会害死另一个人。

**克瑞翁** 你胆敢恐吓我吗?

**海蒙** 我反对你这不聪明的决定,算得什么恐吓呢?

**克瑞翁** 你自己不聪明,反来教训我,你要后悔的。

**海蒙** 你是我父亲,我不能说你不聪明。

**克瑞翁** 你是伺候女人的人,不必奉承我。

**海蒙** 你只是想说,不想听啊。

**克瑞翁** 真的吗?我凭俄林波斯起誓,你不能尽骂我而不受惩罚。

　　　　(向二仆人)快把那可恨的东西押出来,让她立刻当着她未婚夫,死在
　　他的面前,他的身旁。

**海蒙** 不,别以为她会死在我的身旁;你再也不能亲眼看见我的脸面了,只好向
　　那些愿意忍受的朋友发你的脾气!

<center>**海蒙自观众右方下。**</center>

**歌队长** 啊,主上,这人气冲冲的走了,他这样年轻的人受了刺激,是很凶恶的。

**克瑞翁** 随便他怎么说,随便他想作什么凡人所没有作过的事;总之,他决不能
　　使这两个女孩子免于死亡。

**歌队长** 你要把她们姐妹都处死吗?

**克瑞翁** 这句话问得好;那没有参加这罪行的人不被处死。

**歌队长** 你想把那另一个怎样处死呢?

**克瑞翁** 我要把她带到没有人迹的地方,把她活活关在石窟里,给她一点点吃

食,只够我们赎罪之用,使整个城邦避免污染。她在那里可以祈求冥王,她所崇奉的唯一神明,不至于死去;但也许到那时候,虽然为时已晚,她会知道,向死者致敬是白费工夫。

克瑞翁进宫。

## 八 第三合唱歌

**歌队** (首节)爱情啊,你从没有吃过败仗,爱情啊,你浪费了多少钱财,你在少女温柔的脸上守夜,你飘过大海,飘到荒野人家;没有一位天神,也没有一个朝生暮死的凡人躲得过;谁碰上你,谁就会疯狂。

(次节)你把正直的人的心引到不正直的路上,使他们遭受毁灭:这亲属间的争吵是你挑起来的;那美丽的新娘眼中发出的鲜明热情获得了胜利;爱情啊,连那些伟大的神律都被你压倒了,那不可抵抗的女神阿佛洛狄忒也在嘲笑它们。(本节完)

**歌队长** (尾声)我现在看见这现象,自己也越出了法律的范围;我看见安提戈涅去到那使众生安息的新房,再也禁不住我的眼泪往下流。

# 索福克勒斯《俄狄浦斯王》

## 导　言

《俄狄浦斯王》是最著名的古希腊悲剧之一,其对后世影响极大。故事情节脱胎于忒拜神话系列中俄狄浦斯弑父娶母的传说,著名的心理学家弗洛伊德正是据此提出了"俄狄浦斯情结";全剧集中体现了人类意志和命运的冲突,并以其结构和布局影响了一代代的剧作。亚里士多德称《俄狄浦斯王》是"十全十美的悲剧",更将其视为悲剧创作的模范。

## 一、百字剧梗概

为了解决蔓延全城的瘟疫,忒拜王俄狄浦斯寻求到一条神谕:清除污染,即寻找杀死先王的凶手。抱着对真相的渴求,被先知裁定为凶手的俄狄浦斯不顾王后和他人的劝阻,先后找来了两个知情人,当他发现自己弑父娶母,便戳瞎双目,自我放逐。

## 二、千字剧推介

《俄狄浦斯王》尽管篇幅不长,情节却十分复杂而紧凑,故此处挑选第三场至退场合并为重场戏来分析。这三场戏的内容合并起来,更像是我们传统理解中的一出戏的高潮,因为它是从一个巨大的突转开始的:科林斯的报信人前来汇报科林斯王的死讯,俄狄浦斯就此可以放心了,而他却多疑地提到了神谕中娶母的内容,报信人为了消解王的疑虑,只得把他的身世告诉俄狄浦斯。岂料

这反而让大喜的情绪转向了大悲——王后伊俄卡斯忒就此发现事情不对，而俄狄浦斯则执拗地以为王后是在质疑自己庶民的身份。于是俄狄浦斯急迫地需要了解自己的过去，在经过另一个忒拜牧羊人的指认后，俄狄浦斯发现了这无法接受的一切，当他回到宫中，王后已经自尽，悲怆的俄狄浦斯用金针戳瞎了自己的双眼，向克瑞翁提出自我放逐。在这个核心段落中，俄狄浦斯的"发现"在即将避免悲剧的瞬间急转直下，向着最糟糕的方向滑去，并一气呵成地完成了一个震撼人心的结尾。我们可以从中观察到剧中人物的复杂性格以及索福克勒斯高超的写作技巧。

## 三、万字剧提要

加上歌队，《俄狄浦斯王》的剧本一共有 11 个场次，可按照情节分布划分为以下 6 个部分：

开场：忒拜的王俄狄浦斯因为一场瘟疫而向天神祈祷，这时，克瑞翁带着阿波罗的神谕归来，他告诉俄狄浦斯：要净化这场灾难，必须要清除忒拜城的污染——找到杀死先王拉伊俄斯的凶手。

第一场：俄狄浦斯请来了先知忒瑞西阿斯，希望先知能说出从前的秘密，先知被迫在威胁下道出俄狄浦斯的原罪：他就是凶手。此举激怒了俄狄浦斯，他认为这一切都是克瑞翁的诡计。

第二场：俄狄浦斯和克瑞翁发生了争吵，闻讯而来的王后、亦即克瑞翁的姐姐伊俄卡斯忒出场调停并安慰俄狄浦斯，道出了先王的遇害地点，这加重了俄狄浦斯的困惑——他曾在一个三岔路口杀死过人。

第三场：来自科林斯——俄狄浦斯成长的城邦——的报信人带来了国王去世的消息。俄狄浦斯大喜之余又担心另一则关于自己以后将要娶母的神谕，而这正是他离开科林斯的原因。报信人道出真相：他和科林斯王没有血缘关系。这勾起了他的怀疑，不顾王后的劝阻，俄狄浦斯决定深入真相。

第四场：俄狄浦斯找到了先王的牧羊人，当初正是他把自己从忒拜送走的。在牧羊人和报信人的对照下，真相大白：因为一则神谕，先王拉伊俄斯送走了还是婴儿的俄狄浦斯。而被科林斯王养大的俄狄浦斯因为同一则神谕远走他乡，

却在三岔路口偶遇生父并发生争执,杀死了拉伊俄斯。阴差阳错之下,他又破解了斯芬克斯之谜,继承了忒拜王位,迎娶了生母。

退场:报信人向歌队长传达了宫中的惨案:王后自尽,俄狄浦斯自戳双目。俄狄浦斯来到前院,向命运发问,并祈求克瑞翁的原谅。

## 四、全剧鉴赏

### (一)百字剧鉴赏

《俄狄浦斯王》建立在一个非常重要的前史之上,对于古希腊的观众而言,每一个悲剧所取材的神话传说都是耳熟能详的,但对于当代的观众,我们首先需要了解一部剧的背景。这个前史是:忒拜的王拉伊俄斯从神谕中得知自己的儿子长大后会弑父娶母,于是派仆人将这个婴儿抛于荒郊野外。仆人怜惜年幼的王子,把他转送给一个科林斯的牧羊人,正好科林斯的国王没有孩子,便收养了他。长大后的俄狄浦斯又从神那里得知了自己弑父娶母的宿命,为了逃避便离开科林斯。在自我流放的路上,他向着忒拜城走去,在一个三岔路口,因为受到了欺侮,俄狄浦斯一怒之下杀死了四个人,其中便有自己的生父拉伊俄斯。毫不知情的俄狄浦斯后来为忒拜人民除掉了狮身人面的女妖斯芬克斯,并被推举为王,从而迎娶了先王的遗孀,也就是他的生母伊俄卡斯忒。整个《俄狄浦斯王》剧情的开始,正是这一切故事的很多年之后。

这便是《俄狄浦斯王》这部剧最伟大的构思所在。俄狄浦斯的故事无疑是非常具有悲剧性的,因为俄狄浦斯从宿命中诞生,经过一辈子的纠缠逃避,最终回归了宿命,但无疑这个故事的战线拉得太长——俄狄浦斯的悲剧是他一生的悲剧。因此,索福克勒斯机敏地选择从他决定挖掘真相这个节点作为整部戏的伊始:在这之前,俄狄浦斯和拉伊俄斯在两段不同的时空里分别逃避着同一个神谕,拉伊俄斯以为大事已了,而俄狄浦斯根本就搞错了神谕中所提及的对象;只有当忒拜降临了一场瘟疫,阿波罗降下新的神谕之后,这两条线才有可能合二为一,俄狄浦斯的方向才会从科林斯转向忒拜,从自己的养父转向拉伊俄斯。

**于是,整部剧的动作便被定格在了"发现"这个字眼上。**在那之前,一切都是背景,而只有在俄狄浦斯有了自我的行动目标,并找对了一个挖掘的方向之

后,这出悲剧才有可能上演。索福克勒斯如此发明扭转了时空,把从前所有的罪孽聚集在了一个非常短的时间之内,因此,所有的悲剧元素就这样被浓缩了。索福克勒斯精准地找到一个矛盾集中爆发的时间段,正是这个时间段,让戏剧的张力在一瞬间释放开来,而剧作家根本不需要把笔墨或视角拉到很久远的过去或者未来。同时,"发现"这个动作引领着的不光是剧中主人公俄狄浦斯的视角,更是观众的视角,熟知前史的古代观众看着俄狄浦斯走入陷阱,而第一次接触的现代观众则跟着这位性格复杂的王挖掘出真相,整部戏在观演关系上通过一个贯穿的动作塑造了极强的张力,牢牢地俘获了观众的情绪。

在构思的选材上,《俄狄浦斯王》一样无可挑剔。整部剧以及整个传说的起因,完全是命运所开的玩笑,和很多其他的古希腊悲剧不同,神灵在这部剧中没有起到任何作用,只有人在神谕所框定的背景下完成他们的行动,走向他们的终点。索福克勒斯精准地挖掘到了"人"和"人的性格"在一出悲剧性的故事中占据着的主导地位,因而剔除了一部作品中的时代局限。正是这样的重点,《俄狄浦斯王》千百年来经久不衰,以完美悲剧的模板存在着,逐渐演化成一个母题,影响着无数人的创作。

### (二)千字剧鉴赏

从第三场到退场的这段重头戏里,索福克勒斯在《俄狄浦斯王》中体现的写作技巧被展现得淋漓尽致,在此,我们从索福克勒斯突出的情节入手,分析在每个场面中人物是如何构成情节,而情节又是如何影响观众情绪的。

整体上来看,**第三场完全建立在突转之上**。在第二场的结尾,俄狄浦斯在涉及身世时进行了一长串慷慨的陈词以证明自己内心的恐惧和不安:"我不是个坏人吗?我不是肮脏不洁吗?我得出外流亡,在流亡中看不见亲人,也回不了祖国;要不然,就得娶我的母亲,杀死那生我养我的父亲波吕玻斯……别让我,别让我看见那一天!"此时,俄狄浦斯的心态已经逐渐地崩塌,所有人的心弦都扣在那个牧人的身上,第一个突转出现了:来自科林斯的报信人带来了好消息。他说:"天平稍微倾斜,一个老年人便长眠不醒。"尽管对于观众而言,很容易联想到那倾斜的天平既指代伊俄卡斯忒以为的平衡,又指代了俄狄浦斯心中的平衡,但对于此刻的俄狄浦斯和伊俄卡斯忒而言,这无疑是强心剂。于是俄

狄浦斯发出了欢呼:"这似灵不灵的神示已经被波吕玻斯随身带着,和他一起躺在冥府里,不值半文钱了。"但悬念也在这时启动,俄狄浦斯接下来会怎么做?第二个突转出现了,在伊俄卡斯忒准备搪塞过去时,俄狄浦斯很快发问:"难道我不该害怕玷污我母亲的床榻吗?"

**至此,情节再度变得曲折起来,并且行动显然偏移了最开始的目的,也就是解决瘟疫。**俄狄浦斯的命运又一次变得扑朔迷离,观众开始提心吊胆接下来会有恐怖的事发生——这全然是建立在俄狄浦斯的性格之上。我们惯常会简单地把俄狄浦斯看作一个高尚而又勇敢的人,但如果这样去理解主人公的形象,未免把索福克勒斯想得过于平庸了。俄狄浦斯无疑是一个傲慢而又多疑的人,这点在前两场中他对先知和克瑞翁的态度即可看出:俄狄浦斯既对违抗王令的先知大发雷霆,又觉得克瑞翁时刻觊觎自己的王位。是的,一个刻板而高尚的俄狄浦斯没有办法令情节推进至此,既然他是以"哲人王"的形象出现,为何如此偏信神谕,又为何不就此停下,继续用智慧治理着忒拜的百姓?这正是索福克勒斯洞察人心的地方:只有一个多疑而又偏执的俄狄浦斯,才能把情形变成这样,他多疑在立刻就察觉到这个消息忽视了自己的母亲,又偏执在不管伊俄卡斯忒怎么劝说,他也要揪出自己的生母:"我得到了这样的线索,还不能发现我的血缘,这可不行。"甚至,索福克勒斯在他身上还赋予了一层自卑——在伊俄卡斯忒乞求他"不要再追问了"之后,俄狄浦斯甚至觉得王后是因为害怕自己可能有"三重奴隶身分",最后,俄狄浦斯对他的妻子,亦是母亲发了火:"谁去把牧人带来?让这个女人去赏玩她的高贵门第吧!"

俄狄浦斯当然是勇敢的,不勇敢的人不会去挖掘真相;他当然也是真诚的,因为他总是认真地对待神谕,并为结果时刻做着准备,但这两样品格显然都不够。正是索福克勒斯赋予俄狄浦斯这些更多的、复杂的乃至有些负面的性格,他才更像一个真实的人,有足够的动力去进行更多的行动。也正是因为这些自然的行动,观众才能在俄狄浦斯那里接触到真实,获得一种情感的共鸣。悲剧感就是这样从第三场的结尾诞生的。王后深知大势已去,不仅是对俄狄浦斯,更是对自己:"不幸的人呀!我只有这句话对你说,从此再没有别的话可说了!"俄狄浦斯在执拗中走向毁灭:"我绝不会被证明是另一个人;因此我一定要追问我的血统。"剧情便在这里带着观众走向了顶点。

经过歌队一番短暂的抒情(索福克勒斯对歌队进行了大幅的改革),第四场在庄严和肃穆的氛围中开始了:俄狄浦斯叫人带来了拉伊俄斯的牧人,令他回答有没有把一个孩子带去科林斯。索福克勒斯在这里没有做任何情感的宣泄或者是言辞上的故弄玄虚,他把观众带进了这样的一种情境:舞台变成了某种法庭,每个人都在简短的对白中静候自己的审判。这种沉静的场面令人屏息凝神,因为暴风雨之前总是这样。仅仅在50行之后,俄狄浦斯和观众都得到了那个答案——俄狄浦斯说:"你会死的,要是你不说真话。"而牧人回答道:"我说了真话,更该死了。"很沉重的真相就要揭开,索福克勒斯在这场中唯一用到的语言上的技巧,不过是把这揭开的短促对白用另一种方式重复。牧人说:"哎呀,我要讲那怕人的事了!"俄狄浦斯回答:"我要听那怕人的事了!也只好听下去。"很快,牧人说出了真相,而俄狄浦斯就此冲下场。

第四场就这样结束了,它的篇幅短到近似一个过场,对白也朴实到近似单调,但它的戏剧张力却并未因此变弱丝毫,这正是之前铺垫的结果,高明的剧作家是这样的,他们可以做到一种很伟大的高潮:无声胜似有声,好似两条汹涌的河流汇入平静的大海。在歌队于第四合唱歌尾声的那句"你先前使我重新呼吸,现在使我闭上眼睛"的哀悼中,全剧也推向了结局。

**《俄狄浦斯王》这出戏的退场十分重要,不仅是因为它的篇幅几乎超过了第三、第四场的总和,更是由于它通过对俄狄浦斯反应的呈现延长了观众的情绪,并把整出戏的悲剧性进行了拔高。**我们知道,古希腊的剧场旨在模仿一个公共的空间,它并没有尝试在抽象层面上把舞台和观众进行隔离,因此,发生在室内的内容既不会被写到,也不会被演出。从某种意义上来说,这种"留白"反而能给观众带来一种特殊的感受:那些最残忍和痛心的画面留给观众自己去想象。退场正是由报信人的描述开始的,他详细地叙说了王后如何自尽,国王又如何提着剑要去找她,而见到王后的尸体后又是如何悲恸地用金针朝自己的眼珠刺去。索福克勒斯的诗句在这里焕发出一种文字独有的美感:"每刺一下,那血红的眼珠里流出的血便打湿了他的胡子,那血不是一滴滴地滴,而是许多黑的血点,雹子般一齐下降……他们旧时代的幸福在从前倒是真正的幸福;但如今,悲哀,毁灭,死亡,耻辱和一切有名称的灾难都落到他们身上了。"观众的情绪再度被刺激。就在这时,悲伤的俄狄浦斯重新登场。

索福克勒斯很快就围绕着俄狄浦斯的遭遇发表了一些评论,这些评论有的是通过俄狄浦斯的自白:"我的命运要到哪里,就让它到哪里吧。"有的是通过克瑞翁:"别想占有一切;你所占有的东西没有一生跟着你。"以及最后歌队长的说教:"不要说一个凡人是幸福的,在他还没有跨过生命的界限,还没有得到痛苦的解脱之前。"尽管索福克勒斯的确被一些评论家认为热衷于说教,但在这部剧中,并没有显得突兀。因为俄狄浦斯的性格是十分复杂的,即使在结尾都能看出索福克勒斯细腻的刻画,俄狄浦斯在面对为何不自杀的提问时这样回答:"假如我到冥土的时候还看得见,不知当用什么样的眼睛去看我父亲和我不幸的母亲,既然我曾对他们做出死有余辜的罪行。"俄狄浦斯的罪孽如此深重,而这罪孽又和他本人的意志没有关系,所以这种情形只能化作一声声叹息。悲剧感在这折磨般的退场中继续被塑造,正应对了亚里士多德提到的"卡塔西斯"(Katharsis)效应:观众在怜悯和恐惧中得到了净化。

### (三)万字剧鉴赏

在百字剧鉴赏中,已提及索福克勒斯在这部剧中最大的特点便是锁闭式结构的运用:故事的高潮被安排在了整部剧的开场,情节已经酝酿了很长的时间,比较关键的矛盾都已经铺垫完成,正处在一个等待爆发的时刻。而爆发的导火索,就是阿波罗的神谕,这引起了俄狄浦斯的关键行动:发现。如果一出戏要好看,那么这"发现"必须做得很自然,因为在《俄狄浦斯王》中,我们的视角被牢牢锁定在俄狄浦斯的身上。所以这发现的过程就需要扣人心弦,并在逻辑上得到完善,而到快要完成的时候,必须要出现一个倒转。而索福克勒斯在整部剧中,通过结构上的两种手段,既达到了情节发展的需要和紧张,又完成了他个人思想的表达。

**第一是他对于两条线索的分布**。在俄狄浦斯的原型神话中,只提到他自幼在襁褓中被母亲遗弃,一个善良的牧人把他带走并养大。而在索福克勒斯的笔下,他首先把"遗弃"的行为固定给了属于忒拜的牧人,而后又将"带走"的行为转移给了科林斯的牧人,而科林斯的牧人完全是他生造的。这体现出了剧作家对于情节安排的一种高度自觉——这样他就能够制造出两条线索,两条线索也就能生成两种证据,而这两种证据在各自被发现的过程中又可以制造不同的悬

念和突转,最终历经艰险才能合二为一,完成俄狄浦斯的悲剧。在这样的线索设置中,情节变得复杂了起来,并且能给予更多的空间塑造人物:正如之前提到的,通过对科林斯牧人的追问,观众才能挖掘到俄狄浦斯更多的性格侧写,感受到一个更真实的痛苦的人。同时,这样的多线索放置在俄狄浦斯身上也是成立的:他本就多疑,需要从更多方面去印证自己的身世;线索的并置,也能显出命运待他多么不公,因为尽管他性格并非十全十美,却也仍然是一个高尚的人,他的罪恶是不自知的,线索的叠加正如罪恶的印记,让他身上的悲剧性加强了。

**第二则是两个方向的运用,即"发现"这个动作本身所赋予的意义。**"发现"作为一个行动,本身就具备方向,但这个方向所指向的竟然是自己,这构成了一个悲剧性讽刺的闭环。在俄狄浦斯的原型故事中,最重要的情节是俄狄浦斯和他的双亲都在逃避神谕所指向的命运,逃避被强调意味着命运的罗网是如此巨大。尽管这本身是具有悲剧性的,但索福克勒斯利用俄狄浦斯的追查对逃避的动作进行了逆反,使人物的方向和命运的方向迎面相撞,这种做法反而是造成了一种更强烈的冲突:俄狄浦斯越是要加强自己身为一个人的主观能动性,越是被命运残忍地束缚和打击,富含悲剧性的讽刺效果就这样出现了——众神和凡人的距离只会在这种对抗中越来越远。当时间的闭环完成,命运也就构成了对人类的嘲弄,正如让·科克托在改编自《俄狄浦斯王》的剧本《在劫难逃》所写的"导言"里说的那样:"诸神多么穷凶极恶,为了精确地毁灭一个人,制造出如此完善的一部机器,上足了发条,使其缓慢地运转人的一生。"[1]

**命运,这就是索福克勒斯通过他剧本最精妙的结构去展现的东西。**事实上他从来没有试图去追问为什么俄狄浦斯身上遭受了这样的不幸,出生必然不是俄狄浦斯的错,而俄狄浦斯在整部剧中最大的污点——在三岔路口的过激杀人,却也被一笔带过,这说明索福克勒斯也没有试图通过挖掘俄狄浦斯的过错来对他的罪行做一个注解。在索福克勒斯看来,这一切都是理所应当的,事情本来就是这样,仅此而已。

这是索福克勒斯和埃斯库罗斯的最大区别之一,埃斯库罗斯尝试从命运或者神谕中寻求一种意义,而在索福克勒斯看来,这一切就是发生了。他只是通

---

[1] [法]让·科克托著,李玉民译:《科克托戏剧选》,漓江出版社 2017 年版,第 291 页。

过悲剧——这样一种强有力的表达去加强命运附着于人类的体验,就像他在结尾中通过剧中的人物反复评论俄狄浦斯那样,同样的话术在第四合唱歌中已有体现:"不幸的俄狄浦斯,你的命运,你的命运警告我不要说凡人是幸福的。"索福克勒斯深刻地感受到了凡人的脆弱,并表现出了对神灵的虔信,这和他的生平以及曾担任过的祭祀职位相符,因此他不再追问,而把关注点放在了过程。

这样就能重新解释整部剧结构的重点:**一个国王,一个贵为国王的凡人是如何与不可抗争的命运进行抗争的**。俄狄浦斯的抗争就是他的"发现",索福克勒斯的技巧只有一种目的,就是展现一个虽然有缺点但总体而言仍然是高贵的人在他命运下的姿态。所以需要将这个神话中的人刻画得尽可能更接近我们所认识的普通人,所以需要让他发现真相的过程更艰难和缓慢,所以需要让命运来得迟缓而沉重,这样,才能让俄狄浦斯的姿态是属于英雄的。

### (四) 艺术总结

#### 1. 人文意义

正如上节中讨论的,索福克勒斯是虔诚的,因此他的关注点不在于命运本身,而在于人类面对这样的命运应当怎样接受。于是他的戏剧中,人被放置在一切的中心,他同时相信人类是伟大的,所以索福克勒斯树立了这些不会屈服的英雄形象,例如俄狄浦斯。这也是《俄狄浦斯王》最大的意义——关于人和他那英雄的姿态,即使没有人理解,即使众神都在愚弄。

**《俄狄浦斯王》首先描述的是一个寻找自我的过程**。在希腊语中,"我"叫作"ego",这同样是心理学中所称的"自我",正如希腊的哲人和公民孜孜不倦地讨论如何认识这个世界,寻找人类在世界中的位置,对"我"的追寻也一贯被体现在古希腊的悲剧中。在剧中,俄狄浦斯不断地寻求一个真相,而这个真相也就是他的身世之谜,这理应被看作是一个凡人追寻"我是谁"这个问题的道路。当他听说自己不是那科林斯王的亲生儿子,他茫然无措:"你这片好心好意一直在使我苦恼。"这对应了人对于一些自己无法理解事情的困惑。当俄狄浦斯在三岔路口遇见自己的父亲,他无法抑制住自己的愤怒:"那领路的和那老年人态度粗暴,要把我赶到路边,我在气愤中打了那个推我的人。"这体现了人在激烈的情绪中对自我的颠覆——倘若他真的相信神谕,而神谕又告诉了他会杀死自

己的父亲,那么最保险的方式必然是不去杀任何人。而在全剧的最开始,俄狄浦斯又因为自己的能力和位置产生了过度的自信:"我,人人都知道的俄狄浦斯,亲自出来了。"这傲慢的语气让观众很容易联想到这受万人敬仰的王已经迷失,之后与先知和克瑞翁的争吵无不印证了这点,于是,悲剧就在这样的一种迷失中启动了。以上的例子,从各个角度证明了俄狄浦斯对自己认知的错位,当我们从结尾再慢慢回溯,便能发现俄狄浦斯以一个迷失自我者的形象出现——他不仅迷失了自己的身世,更是迷失了自己的定位,于是他的"发现"成为了一种回归,对真相的回归,也是对自我的回归。

而这背后最大的驱动力,便是命运。这部剧传递了一种深邃的命运观。在索福克勒斯看来,命运是一种无法违抗的东西,它不断地制造残酷的玩笑,而众神只是帮凶,因为众神也无力地受制于这规则之中。神谕只是让这一切更糟,罗米伊提到:"所有神谕总是使那些获得神谕的人陷入麻烦之中。某些神谕甚至通过错误的解释,有意引导人们走向死亡。"[1]我们由此可以解读到索福克勒斯无疑拥有一种灰暗的人生哲学,他相信命运的势不可当和无法改变。但如果是这样,他为什么又要让克瑞翁在结尾小心谨慎地不断重复"你现在要相信神的话",而克瑞翁甚至只有这一样话术?

因为索福克勒斯在这部剧中表达了人与命运的关系,他对人类饱含希望,这便是为什么主人公是俄狄浦斯,而不是克瑞翁。正如俄狄浦斯让命运之轮启动的那一刻来源于从科林斯到忒拜的三岔路口,他曾经拥有过很多种选择,即使在这部剧开始的时候,他依然拥有最简单的两种选择。究竟要不要发现真相,查明身世?在查和不查的矛盾中,俄狄浦斯坚定地选择了前者,并且丝毫没有后悔过——这便是索福克勒斯想要揭示的:人和命运的关系。我们都知道生活很糟糕,无论是探索自我还是探索真相,一定会面临挫折和泥潭,因为我们的"ego",就是内心的原罪。没有人强迫俄狄浦斯这样做,事实上所有人都在反对,如果俄狄浦斯不去坚持,那么真相不会被挑明,他也不可能承受未来的痛苦。《俄狄浦斯王》是索福克勒斯对人类和人类行动的赞歌,即使它的基调是沉

---

[1] [法]雅克利娜·德·罗米伊著,高建红译:《古希腊悲剧研究》,华东师范大学出版社 2017 年版,第 117 页。

重的,但正是这种沉重让它显得更加有力,索福克勒斯赞美着人类对命运抵抗的姿态,这种姿态美且坚定。

2. 创新点

索福克勒斯把悲剧艺术向前推动了很多,这和他的革新意识是分不开的,在这部剧中,他所突出的创新有以下几点:

**一是对人物的深入刻画。**在《俄狄浦斯王》的原本中,"王"并没有用传统的英文"king",而是"tyrant",后者的意思更接近于"僭主",也可引申为"暴君"。这样的一层含义从伊始就赋予了俄狄浦斯一层阴暗的性格色彩,他可以是理想而正面的,因为他勇敢地选择了面对自己的命运,他聪明而又果决。同时,俄狄浦斯的性格缺陷也被清晰地勾勒出来,他傲慢且多疑,拥有强烈和偏执的激情,他盲从于自身的理性,这些特质纷纷组合成一个饱满而复杂的凡人形象。正是这样的人物刻画,俄狄浦斯的形象变得足够可信,鲜明之余又很模糊,既值得被欣赏,又能够被不断解读。

**二是对情节中突转的使用。**索福克勒斯在《俄狄浦斯王》中展现了出色的谋篇布局技巧,他让一个事件成为了另一个事件的结果,于是事件和事件就这样环环相扣构成了情节。同时,这情节之间又不断地发生突转,不断地造成跌宕起伏,譬如那最经典的:科林斯牧人带来了好消息,但形势很快急转直下,好消息指向了一层更坏的消息。这正是亚里士多德非常看重的技巧,亚氏认为戏剧的情节安排和结构布局必须要有突转,事实上,他正是将《俄狄浦斯王》当成心目中理想悲剧的范本才总结出来的。这部剧的剧作技巧对后世造成了深刻的影响,而锁闭式结构也一再地出现在易卜生和曹禺的经典剧本当中。

**三是对歌队的简化和利用。**索福克勒斯对歌队进行了很多改革,他削减了歌队的人数,同时也削减了歌队的篇幅。如前所述,在他的剧本中,人物占据了最中心的地位,与此相关的,情节的比重也同样上升,于是以抒情和评价功能为主的歌队让位于舞台上紧凑的动作。但他并没有让歌队的地位消失,而是让歌队成为全剧当中非常重要的有机部分,歌队在每场之间用很短的篇幅缓解了紧张的情绪,又延长了观众的期待。事实上,他同时通过自己高超的台词技巧,把审美的功能赋予了歌队——当剧中人物不再抒情,对英雄的赞美和对更美好生

活的期待纷纷被歌队恰到好处的合唱所强化，显得雄浑而自由。

### 3. 艺术特色

**索福克勒斯的戏剧中有大量的隐喻**，这些隐喻以细节的方式隐匿在人物的名称和台词之中，共同参与构成了他简约而不简单的文本，并由此被后人一再解读。例如俄狄浦斯的名字"Oidipous"，其本义是"脚肿之人"，这正对应了他出生之后面临的困境：拉伊俄斯命人用铁丝穿过这婴儿的脚踝，把他的左右脚钉在一起。戈德希尔曾经提到过，在古希腊的语境中，"名称能够导向'对必定发生之事的预知'，起名同时也是预言"，因为希腊语中命名(nomen)的来源正是预兆(omen)[1]。俄狄浦斯的名字预示了他性格的缺陷，同时也彰显了他作为一个人在生活的道路上步履艰难。在台词中，隐喻的文字游戏同样有所体现。例如在第一场戏中，俄狄浦斯为了逼迫先知就范，辱骂他的"脾气跟石头一样"，忒瑞西阿斯这样回道："你怪我脾气坏，却不明白你'自己的'同你住在一起，只知道挑我的毛病。"从上下文的语境中，俄狄浦斯很显然会把"自己的"东西当作指向自己的脾气，然而，对于熟知这则故事的观众而言，先知的话又成为弦外之音：因为"住"和"相处"相近，所以俄狄浦斯不单是和坏脾气相处，更是和自己的妻子、也是母亲伊俄卡斯忒相处。这样，隐喻就完成了文本与观众间一次心照不宣的互动。

**第二则是《俄狄浦斯王》中丰富的悖论**。索福克勒斯对戏剧的张力有一种天然的自觉，他喜欢用对照的方式去书写人物的性格，尤其是在《安提戈涅》或《厄勒克特拉》这种工整的剧本中。对于《俄狄浦斯王》这样一部主人公占据统领地位的剧作，他对冲突和张力的敏感浸透到了符号的悖论中。譬如俄狄浦斯对于伊俄卡斯忒而言既是一个丈夫，又是一个儿子；他对于命运的惩戒而言既是清白的，又是罪恶的；他能够看见真相，最后却不得不戳瞎自己的双眼；他是一个高贵的王，最后却成为一个卑贱的犯人，连他的子女都没有办法留在身边。正是这些复杂的悖论统一在俄狄浦斯的身上，让整部剧显得精彩，并让观众产

---

[1] ［英］西蒙·戈德希尔著，章丹晨、黄政培译：《阅读希腊悲剧》，生活·读书·新知三联书店 2020 年版，第 32 页。

生了思考：我们究竟应该如何解释身边的一切？俄狄浦斯因为解开了斯芬克斯的谜团而拥有了无限的荣耀，然而他的聪明在命运面前只显得可笑，甚至带来了毁灭，我们又应该如何衡量理性的限度？这都是索福克勒斯通过对悖论的应用留给观众的哲学思考。

**《俄狄浦斯王》是最能够体现出索福克勒斯戏剧中悲剧质感的，这是一部英雄的悲剧，因为它的出发点和立足点都是人本身。**俄狄浦斯面对的不是正义或者复仇，伦理问题只是一个部分，他面对的是更宏大的东西。《俄狄浦斯王》是纯粹的命运悲剧，人的意志在这里直接和命运产生了冲突，而不需要另一部命运悲剧《特刺喀斯少女》那样需要外部介入作为推手。在找到这样一对崇高的冲突之后，全剧紧紧围绕着俄狄浦斯的姿态进行表达，方才成就了这样一部最出名的古希腊悲剧。俄狄浦斯的不幸和美相伴而生，这正是英雄才能做到的：因为英雄总是保持着一种高傲的姿态，这样不管遇到怎样的毁灭，才能有胜利的可能。

## 五、名剧选场[1]

### 七　第三场

伊俄卡斯忒偕侍女自宫中上。

**伊俄卡斯忒**　我邦的长老们啊，我想起了拿着这缠羊毛的树枝和香料到神的庙上；因为俄狄浦斯由于各种忧虑，心里很紧张，他不像一个清醒的人，不会凭旧事推断新事；只要有人说出恐怖的话，他就随他摆布。

我既然劝不了他，只好带着这些象征祈求的礼物来求你，吕刻俄斯·阿波罗啊——因为你离我最近——请给我们一个避免污染的方法。我们看见他受惊，像乘客看见船上舵工受惊一样，大家都害怕。

报信人自观众左方上。

**报信人**　啊，客人们，我可以向你们打听俄狄浦斯王的宫殿在哪里吗？最好告

---

[ 1 ]　选文出自［古希腊］索福克勒斯著，罗念生译：《索福克勒斯悲剧集：俄狄浦斯王》，上海人民出版社2020年版，第48—78页。

诉我他本人在哪里,要是你们知道的话。

**歌队** 啊,客人,这就是他的家,他本人在里面;这位夫人是他儿女的母亲。

**报信人** 愿她在幸福的家里永远幸福,既然她是他的全福的妻子!

**伊俄卡斯忒** 啊,客人,愿你也幸福;你说了吉祥话,应当受我回敬。请你告诉我,你来求什么,或者有什么消息见告。

**报信人** 夫人,对你家和你丈夫是好消息。

**伊俄卡斯忒** 什么消息?你是从什么人那里来的?

**报信人** 从科林斯来的。你听了我要报告的消息一定高兴,怎么会不高兴呢?但也许还会发愁呢。

**伊俄卡斯忒** 到底是什么消息?怎么会使我高兴又使我发愁?

**报信人** 人民要立俄狄浦斯为伊斯特摩斯地方的王,那里是这样说的。

**伊俄卡斯忒** 怎么?老波吕玻斯不是还在掌权吗?

**报信人** 不掌权了;因为死神已把他关进坟墓了。

**伊俄卡斯忒** 你说什么?老人家,波吕玻斯死了吗?

**报信人** 倘若我撒谎,我愿意死。

**伊俄卡斯忒** 侍女呀,还不快去告诉主人?

  侍女进宫。

  啊,天神的预言,你成了什么东西了?俄狄浦斯多年来所害怕,所要躲避的正是这人,他害怕把他杀了;现在他已寿尽而死,不是死在俄狄浦斯手中的。

  俄狄浦斯偕众侍从自宫中上。

**俄狄浦斯** 啊,伊俄卡斯忒,最亲爱的夫人,为什么把我从屋里叫来?

**伊俄卡斯忒** 请听这人说话,你一边听,一边想天神的可怕的预言成了什么东西了。

**俄狄浦斯** 他是谁?有什么消息见告?

**伊俄卡斯忒** 他是从科林斯来的,来讣告你父亲波吕玻斯不在了,去世了。

**俄狄浦斯** 你说什么,客人?亲自告诉我吧。

**报信人** 如果我得先把事情讲明白,我就让你知道,他死了,去世了。

**俄狄浦斯** 他是死于阴谋,还是死于疾病?

**报信人**　天平稍微倾斜,一个老年人便长眠不醒。

**俄狄浦斯**　那不幸的人好像是害病死的。

**报信人**　并且因为他年高寿尽了。

**俄狄浦斯**　啊!夫人呀,我们为什么要重视皮托的颁布预言的庙宇,或空中啼叫的鸟儿呢?它们曾指出我命中注定要杀我父亲。但是他已经死了,埋进了泥土;我却还在这里,没有动过刀枪。除非说他是因为思念我而死的,那么倒是我害死了他。这似灵不灵的神示已被波吕玻斯随身带着,和他一起躺在冥府里,不值半文钱了。

**伊俄卡斯忒**　我不是早就这样告诉了你吗?

**俄狄浦斯**　你倒是这样说过,可是,我因为害怕,迷失了方向。

**伊俄卡斯忒**　现在别再把这件事放在心上了。

**俄狄浦斯**　难道我不该害怕玷污我母亲的床榻吗?

**伊俄卡斯忒**　偶然控制着我们,未来的事又看不清楚,我们为什么惧怕呢?最好尽可能随随便便地生活。别害怕你会玷污你母亲的婚姻;许多人曾在梦中娶过母亲;但是那些不以为意的人却安乐地生活。

**俄狄浦斯**　要不是我母亲还活着,你这话倒也对;可是她既然健在,即使你说得对,我也应当害怕啊!

**伊俄卡斯忒**　可是你父亲的死总是个很大的安慰。

**俄狄浦斯**　我知道是个很大的安慰,可是我害怕那活着的妇人。

**报信人**　你害怕的妇人是谁呀?

**俄狄浦斯**　老人家,是波吕玻斯的妻子墨洛珀。

**报信人**　她哪一点使你害怕?

**俄狄浦斯**　啊,客人,是因为神送来的可怕的预言。

**报信人**　说得说不得?是不是不可以让人知道?

**俄狄浦斯**　当然可以。罗克西阿斯曾说我命中注定要娶自己的母亲,亲手杀死自己的父亲。因此多年来我远离着科林斯。我在此虽然幸福,可是看见父母的容颜是件很大的乐事啊。

**报信人**　你真的因为害怕这些事,离开了那里?

**俄狄浦斯**　啊,老人家,还因为我不想成为杀父的凶手。

**报信人** 　主上啊,我怀着好意前来,怎么不能解除你的恐惧呢?

**俄狄浦斯** 　你依然可以从我手里得到很大的应得的报酬。

**报信人** 　我是特别为此而来的,等你回去的时候,我可以得到一些好处呢。

**俄狄浦斯** 　但是我决不肯回到我父母家里。

**报信人** 　年轻人!显然你不知道你在做什么。

**俄狄浦斯** 　怎么不知道呢,老人家?看在天神面上,告诉我吧。

**报信人** 　如果你是为了这个缘故不敢回家。

**俄狄浦斯** 　我害怕福玻斯的预言在我身上应验。

**报信人** 　是不是害怕因为杀父娶母而犯罪?

**俄狄浦斯** 　是的,老人家,这件事一直在吓唬我。

**报信人** 　你知道你没有理由害怕么?

**俄狄浦斯** 　怎么没有呢,如果我是他们的儿子?

**报信人** 　因为你和波吕玻斯没有血统关系。

**俄狄浦斯** 　你说什么?难道波吕玻斯不是我的父亲?

**报信人** 　正像我不是你的父亲,他也同样不是。

**俄狄浦斯** 　我的父亲怎能和你这个同我没关系的人同样不是?

**报信人** 　你不是他生的,也不是我生的。

**俄狄浦斯** 　那么他为什么称呼我作他的儿子呢?

**报信人** 　告诉你吧,是因为他从我手中把你当一件礼物接受了下来。

**俄狄浦斯** 　但是他为什么十分爱别人送的孩子呢?

**报信人** 　他从前没有儿子,所以才这样爱你。

**俄狄浦斯** 　是你把我买来,还是把我捡来送给他的?

**报信人** 　是我从喀泰戎峡谷里把你捡来送给他的。

**俄狄浦斯** 　你为什么到那一带去呢?

**报信人** 　我在那里放牧山上的羊。

**俄狄浦斯** 　你是个牧人,还是个到处漂泊的佣工。

**报信人** 　年轻人,那时候我是你的救命恩人。

**俄狄浦斯** 　你把我抱在怀里的时候,我有没有什么痛苦?

**报信人** 　你的脚跟可以证实你的痛苦。

**俄狄浦斯** 哎呀,你为什么提起这个老毛病?

**报信人** 那时候你的左右脚跟是钉在一起的,我给你解开了。

**俄狄浦斯** 那是我襁褓时候遭受的莫大的耻辱。

**报信人** 是呀,你是由这不幸而得到你现在的名字的。

**俄狄浦斯** 看在天神面上,告诉我,这件事是我父亲还是我母亲做的?你说。

**报信人** 我不知道;那把你送给我的人比我知道得清楚。

**俄狄浦斯** 怎么?是你从别人那里把我接过来的,不是自己捡来的吗?

**报信人** 不是自己捡来的,是另一个牧人把你送给我的。

**俄狄浦斯** 他是谁?你指得出来吗?

**报信人** 他被称为拉伊俄斯的仆人。

**俄狄浦斯** 是这地方从前的国王的仆人吗?

**报信人** 是的,是国王的牧人。

**俄狄浦斯** 他还活着吗?我可以看见他吗?

**报信人** (向歌队)你们这些本地人应当知道得最清楚。

**俄狄浦斯** 你们这些站在我面前的人里面,有谁在乡下或城里见过他所说的牧人,认识他?赶快说吧!这是水落石出的时机。

**歌队长** 我认为他所说的不是别人,正是你刚才要找的乡下人;这件事伊俄卡斯忒最能够说明。

**俄狄浦斯** 夫人,你还记得我们刚才想召见的人吗?这人所说的是不是他?

**伊俄卡斯忒** 为什么问他所说的是谁?不必理会这事。不要记住他的话。

**俄狄浦斯** 我得到了这样的线索,还不能发现我的血缘,这可不行。

**伊俄卡斯忒** 看在天神面上,如果你关心自己的性命,就不要再追问了;我自己的苦闷已经够了。

**俄狄浦斯** 你放心,即使发现我母亲三世为奴,我有三重奴隶身分,你出身也不卑贱。

**伊俄卡斯忒** 我求你听我的话,不要这样。

**俄狄浦斯** 我不听你的话,我要把事情弄清楚。

**伊俄卡斯忒** 我愿你好,好心好意劝你。

**俄狄浦斯** 你这片好心好意一直在使我苦恼。

**伊俄卡斯忒** 啊,不幸的人,愿你不知道你的身世。

**俄狄浦斯** 谁去把牧人带来?让这个女人去赏玩她的高贵门第吧!

**伊俄卡斯忒** 哎呀,哎呀,不幸的人呀!我只有这句话对你说,从此再没有别的
话可说了!

　　　　伊俄卡斯忒冲进宫。

**歌队长** 俄狄浦斯,王后为什么在这样忧伤的心情下冲了进去?我害怕她这样
闭着嘴,会有祸事发生。

**俄狄浦斯** 要发生就发生吧!即使我的出身卑贱,我也要弄清楚。那女人——
女人总是很高傲的——她也许因为我出身卑贱感觉羞耻。但是我认为我
是仁慈的幸运的宠儿,不至于受辱。幸运是我的母亲;十二个月份是我的
弟兄,他们能划出我什么时候渺小,什么时候伟大。这就是我的身世,我绝
不会被证明是另一个人;因此我一定要追问我的血统。

## 八　第三合唱歌

**歌队** (首节)啊,喀泰戎山,假如我是个先知,心里聪明,我敢当着奥林匹斯说,
等明晚月圆时,你一定会感觉俄狄浦斯尊你为他的故乡,母亲和保姆,我们
也载歌载舞赞美你;因为你对我们的国王有恩德。福玻斯啊,愿这事能讨
你喜欢!

　　　　(次节)我的儿,哪一位,哪一位和潘——那个在山上游玩的父亲——
接近的仙女是你的母亲?是不是罗克西阿斯的妻子?高原上的草地他全
都喜爱。也许是库勒涅的王,或者狂女们的神,那位住在山顶上的神,从赫
利孔仙女——他最爱和那些仙女嬉戏——手中接受了你这婴儿。

## 九　第四场

**俄狄浦斯** 长老们,如果让我猜想,我以为我看见的是我们一直在寻找的牧人,
虽然我没有见他。他的年纪和这客人一般大;我并且认识那些带路的是
自己的仆人。(向歌队长)也许你比我认识得清楚,如果你见过这牧人。

**歌队长**　告诉你吧,我认识他;他是拉伊俄斯家里的人,作为一个牧人,他和其他的人一样可靠。

　　　　　**众仆人带领牧人自观众左方上。**

**俄狄浦斯**　啊,科林斯客人,我先问你,你指的是不是他?

**报信人**　我指的正是你看见的人。

**俄狄浦斯**　喂,老头儿,朝这边看,回答我问你的话。你是拉伊俄斯家里的人吗?

**牧人**　我是他家养大的奴隶,不是买来的。

**俄狄浦斯**　你干的什么工作,过的什么生活?

**牧人**　大半辈子放羊。

**俄狄浦斯**　你通常在什么地方住羊棚?

**牧人**　有时候在喀泰戎山上,有时候在那附近。

**俄狄浦斯**　还记得你在那地方见过这人吗?

**牧人**　见过什么?你指的是哪个?

**俄狄浦斯**　我指的是眼前的人;你碰见过他没有?

**牧人**　我一下子想不起来,不敢说碰见过。

**报信人**　主上啊,一点也不奇怪。我能使他清清楚楚回想起那些已经忘记了的事。我相信他记得他带着两群羊,我带着一群羊,我们在喀泰戎山上从春天到阿耳克图洛斯初升的时候做过三个半年朋友。到了冬天,我赶着羊回我的羊圈,他赶着羊回拉伊俄斯的羊圈。(向牧人)我说的是不是真事?

**牧人**　你说的是真事,虽是老早的事了。

**报信人**　喂,告诉我,还记得那时候你给了我一个婴儿,叫我当自己的儿子养着吗?

**牧人**　你是什么意思?干吗问这句话?

**报信人**　好朋友,这就是他,那时候是个婴儿。

**牧人**　该死的家伙!还不快住嘴!

**俄狄浦斯**　啊,老头儿,不要骂他,你说这话倒是更该挨骂!

**牧人**　好主上啊,我有什么错呢?

**俄狄浦斯**　因为你不回答他问你的关于那孩子的事。

**牧人**　他什么都不晓得,却要多嘴,简直是白搭。

**俄狄浦斯**　你不痛痛快快回答,要挨了打哭着回答!

**牧人**　看在天神面上,不要拷打一个老头子。

**俄狄浦斯**　(向侍从)还不快把他的手反绑起来?

**牧人**　哎呀,为什么呢? 你还要打听什么呢?

**俄狄浦斯**　你是不是把他所问的那孩子给了他?

**牧人**　我给了他;愿我在那一天就死了!

**俄狄浦斯**　你会死的,要是你不说真话。

**牧人**　我说了真话,更该死了。

**俄狄浦斯**　这家伙好像还想拖延时候。

**牧人**　我不想拖延时候,我刚才已经说过我给了他。

**俄狄浦斯**　哪里来的? 是你自己的,还是从别人那里得来的?

**牧人**　这孩子不是我自己的,是别人给我的。

**俄狄浦斯**　哪个公民,哪家给你的?

**牧人**　看在天神面上,不要,主人啊,不要再问了!

**俄狄浦斯**　如果我再追问,你就活不成了。

**牧人**　他是拉伊俄斯家里的孩子。

**俄狄浦斯**　是个奴隶,还是个亲属?

**牧人**　哎呀,我要讲那怕人的事了!

**俄狄浦斯**　我要听那怕人的事了! 也只好听下去。

**牧人**　人家说是他的儿子,但是里面的娘娘,主上家的,最能告诉你是怎么
回事。

**俄狄浦斯**　是她交给你的吗?

**牧人**　是,主上。

**俄狄浦斯**　是什么用意呢?

**牧人**　叫我把他弄死。

**俄狄浦斯**　做母亲的这样狠心吗?

**牧人**　因为她害怕那不吉利的神示。

**俄狄浦斯**　什么神示?

**牧人** 人家说他会杀他父亲。

**俄狄浦斯** 你为什么又把他送给了这老人呢?

**牧人** 主上啊,我可怜他,我心想他会把他带到别的地方——他的家里去;哪知他救了他,反而闯了大祸。如果你就是他所说的人,我说,你生来是个受苦的人啊!

**俄狄浦斯** 哎呀!哎呀!一切都应验了!天光呀,我现在向你看最后一眼!我成了不应当生我的父母的儿子,娶了不应当娶的母亲,杀了不应当杀的父亲。

　　俄狄浦斯冲进宫,众侍从随入,报信人,牧人和众仆人自观众左方下。

## 十　第四合唱歌

**歌队** (第一曲首节)凡人的子孙啊,我把你们的生命当作一场空!谁的幸福不是表面现象,一会儿就消灭了?不幸的俄狄浦斯,你的命运,你的命运警告我不要说凡人是幸福的。

　　(第一曲次节)宙斯啊,他比别人射得远,获得了莫大的幸福,他弄死了那个出谜语的,长弯爪的女妖,挺身做了我邦抵御死亡的堡垒。从那时候起,俄狄浦斯,我们称你为王,你统治着强大的忒拜,享受着最高的荣誉。

　　(第二曲首节)但如今,有谁的身世听起来比你的可怜?有谁在凶恶的灾祸中,在苦难中遭遇着人生的变迁,比你可怜?

　　哎呀,闻名的俄狄浦斯!那同一个宽阔的港口够你使用了,你进那里做儿子,又扮新郎做父亲。不幸的人呀,你父亲耕种的土地怎能够,怎能够一声不响,容许你耕种了这么久?

　　(第二曲次节)那无所不见的时光终于出乎你意料之外发现了你,它审判了这不清洁的婚姻,这婚姻使儿子成了丈夫。

　　哎呀,拉伊俄斯的儿子啊,愿我,愿我从没有见过你!我为你痛哭,像一个哭丧的人!说老实话,你先前使我重新呼吸,现在使我闭上眼睛。

# 十一　退　场

传报人自宫中上。

**传报人**　我邦最受尊敬的长老们啊,你们将听见多么惨的事情,将看见多么惨的景象,你们将是多么忧愁,如果你们效忠你们的种族,依然关心拉布达科斯的家室。我认为即使是伊斯忒耳和法息斯河也洗不干净这个家,它既隐藏着一些灾祸,又要把另一些暴露在光天化日之下,这些都不是无心,而是有意做出来的。自己招来的苦难总是最使人痛心啊!

**歌队长**　我们先前知道的苦难也并不是不可悲啊! 此外,你还有什么苦难要说?

**传报人**　我的话可以一下子说完,一下子听完:高贵的伊俄卡斯忒已经死了。

**歌队长**　不幸的人呀! 她是怎么死的?

**传报人**　她自杀了。这件事最惨痛的地方你们感觉不到,因为你们没有亲眼看见。我记得多少,告诉你多少。

她发了疯,穿过门廊,双手抓着头发,直向她的新床跑去;她进了卧房,砰地关上门,呼唤那早已死了的拉伊俄斯的名字,想念她早年所生的儿子,说拉伊俄斯死在他手中,留下做母亲的给他的儿子生一些不幸的儿女。她为她的床榻而悲叹,她多么不幸,在那上面生了两种人,给丈夫生丈夫,给儿子生儿女。她后来是怎样死的,我就不知道了;因为俄狄浦斯大喊大叫冲进宫去,我们没法看完她的悲剧,而转眼望着他横冲直闯。他跑来跑去,叫我们给他一把剑,还问哪里去找他的妻子,又说不是妻子,是母亲,他和他儿女共有的母亲。他在疯狂中得到了一位天神的指点;因为我们这些靠近他的人都没有给他指路。好像有谁在引导,他大叫一声,朝着那双扇门冲去,把弄弯了的门杠从承孔里一下推开,冲进了卧房。

我们随即看见王后在里面吊着,脖子缠在那摆动的绳子上。国王看见了,发出可怕的喊声,多么可怜! 他随即解开那活套。等那不幸的人躺在地上时,我们就看见那可怕的景象:国王从她袍子上摘下两只她佩带着的金别针,举起来朝着自己的眼珠刺去,并且这样嚷道:"你们再也看不见我

所受的灾难,我所造的罪恶了!你们看够了你们不应当看的人,不认识我想认识的人;你们从此黑暗无光!"

　　他这样悲叹的时候,屡次举起金别针朝着眼睛狠狠刺去;每刺一下,那血红的眼珠里流出的血便打湿了他的胡子,那血不是一滴滴地滴,而是许多黑的血点,雹子般一齐下降。这场祸事是两个人惹出来的,不止一人受难,而是夫妻共同受难。他们旧时代的幸福在从前倒是真正的幸福;但如今,悲哀,毁灭,死亡,耻辱和一切有名称的灾难都落到他们身上了。

**歌队长**　现在那不幸的人的痛苦是不是已经缓和一点了?

**传报人**　他大声叫人把宫门打开,让全体忒拜人看看他父亲的凶手,他母亲的——我不便说那不干净的话;他愿出外流亡,不愿留下,免得这个家在他的诅咒之下有了灾祸。可是他没有力气,没有人带领;那样的苦恼不是人所能忍受的。他会给你看的;现在宫门打开了,你立刻可以看见那样一个景象,即使是不喜欢看的人也会发生怜悯之情的。

　　　　众侍从带领俄狄浦斯自宫中上。

**歌队**　(哀歌)这苦难啊,叫人看了害怕!我所看见的最可怕的苦难啊!可怜的人呀,是什么疯狂缠磨着你?是哪一位神跳得比最远的跳跃还要远,落到了你这不幸的生命上?

　　哎呀,哎呀,不幸的人呀!我想问你许多事,打听许多事,观察许多事,可是我不能望你一眼;你吓得我发抖啊!

**俄狄浦斯**　哎呀呀,我多么不幸啊!我这不幸的人到哪里去呢?我的声音轻飘飘地飞到哪里去了?命运啊,你跳到哪里去了?

**歌队长**　跳到可怕的灾难中去了,不可叫人听见,不可叫人看见。

**俄狄浦斯**　(第一曲首节)黑暗之云啊,你真可怕,你来势凶猛,无法抵抗,是太顺的风把你吹来的。

　　哎呀,哎呀!

　　这些刺伤了我,这些灾难的回忆伤了我。

**歌队**　难怪你在这样大的灾难中悲叹这双重的痛苦,忍受这双重的痛苦。

**俄狄浦斯**　(第一曲次节)啊,朋友,你依然是我的忠实伴侣,还有耐心照看一个瞎眼的人。

　　　　哎呀,哎呀!

　　　　我知道你在这里,我虽然眼睛瞎了,还能清楚地辨别你的声音。

**歌队**　你这做了可怕的事的人啊,你怎么忍心弄瞎了自己的眼睛? 是哪一位天神怂恿你的?

**俄狄浦斯**　(第二曲首节)是阿波罗,朋友们,是阿波罗使这些凶恶的,凶恶的灾难实现的;但是刺瞎了这两只眼睛的不是别人的手,而是我自己的,我多么不幸啊! 什么东西看来都没有趣味,又何必看呢?

**歌队**　事情正像你所说的。

**俄狄浦斯**　朋友们,还有什么可看的,什么可爱的,还有什么问候使我听了高兴呢? 朋友们,快把我这完全毁了的,最该诅咒的,最为天神所憎恨的人带出,带出境外吧!

**歌队**　你的感觉和你的命运同样可怜,但愿我从来不知道你这人。

**俄狄浦斯**　(第二曲次节)那在牧场上把我脚上残忍的铁镣解下的人,那把我从凶杀里救活了的人——不论他是谁——真是该死,因为他做的是一件不使人感激的事。假如我那时候死了,也不至于使我和我的朋友们这样痛苦了。

**歌队**　但愿如此!

**俄狄浦斯**　那么我不至于成为杀父的凶手,不至于被人称为我母亲的丈夫;但如今,我是天神所弃绝的人,是不清洁的母亲的儿子,并且是,哎呀,我父亲的共同播种的人。如果还有什么更严重的灾难,也应该归俄狄浦斯忍受啊。

**歌队**　我不能说你的意见对;你最好死去,胜过瞎着眼睛活着。(哀歌完)

**俄狄浦斯**　别说这件事做得不妙,别劝告我了。假如我到冥土的时候还看得见,不知当用什么样的眼睛去看我父亲和我不幸的母亲,既然我曾对他们做出死有余辜的罪行。我看着这样生出的儿女顺眼吗? 不,不顺眼;就连这城堡,这望楼,神们的神圣的偶像,我看着也不顺眼;因为我,忒拜城最高贵而又最不幸的人,已经丧失观看的权利了;我曾命令所有的人把那不清洁的人赶出去,即使他是天神所宣布的罪人,拉伊俄斯的儿子。我既然暴露了这样的污点,还能集中眼光看这些人吗? 不,不能;如果有方法可以闭

塞耳中的听觉,我一定把这可怜的身体封起来,使我不闻不见:当心神不为忧愁所扰乱时是多么舒畅啊!

唉,喀泰戎,你为什么收容我?为什么不把我捉来杀了,免得我在人们面前暴露我的身世?波吕玻斯啊,科林斯啊,还有你这被称为我祖先的古老的家啊,你们把我抚养成人,皮肤多么好看,下面却有毒疮在溃烂啊!我现在被发现是个卑贱的人,是卑贱的人所生。

你们三条道路和幽谷啊,橡树林和三岔路口的窄路啊,你们从我手中吸饮了我父亲的血,也就是我的血,你们还记得我当着你们做了些什么事,来这里以后又做了些什么事吗?

婚礼啊,婚礼啊,你生了我,生了之后,又给你的孩子生孩子,你造成了父亲,哥哥,儿子,以及新娘,妻子,母亲的乱伦关系,人间最可耻的事。

不应当做的事情就不应当拿来讲。看在天神面上,快把我藏在远处,或是把我杀死,或是把我丢到海里,你们不会在那里再看见我了。来呀,牵一牵这可怜的人吧;答应我,别害怕,因为我的罪除了自己担当而外,别人是不会沾染的。

**歌队长** 克瑞翁来得巧,正好满足你的要求,不论你要他给你做什么事,或者给你什么劝告,如今只有他代你做这地方的保护人。

**俄狄浦斯** 唉,我对他说什么好呢?我怎能合理地要求他相信我呢?我先前太对不住他了。

**克瑞翁自观众右方上。**

**克瑞翁** 俄狄浦斯,我不是来讥笑你的,也不是来责备你过去的罪过的。

(向众侍从)尽管你们不再重视凡人的子孙,也得尊重我们的主宰赫利俄斯的养育万物之光,为此,不要把这一种为大地,圣雨和阳光所厌恶的污染,赤裸地摆出来。快把他带进宫去!只有亲属才能看,才能听亲属的苦难,这样才合乎宗教上的规矩。

**俄狄浦斯** 你既然带着最高贵的精神来到我这最坏的人这里,使我的忧虑冰释了,请看在天神面上,答应我一件事,我是为你好,不是为我好而请求啊。

**克瑞翁** 你对我有什么请求?

**俄狄浦斯** 赶快把我扔出境外,扔到那没有人向我问好的地方去。

克瑞翁 告诉你吧,如果我不想先问神怎么办,我早就这样做了。

俄狄浦斯 他的神示早就明白地宣布了,要把那杀父的,那不洁的人毁了,我自己就是那人哩。

克瑞翁 神示虽然这样说的,但是在目前的情况下,最好还是去问问怎样办。

俄狄浦斯 你愿去为我这么样不幸的人问问吗?

克瑞翁 我愿意去;你现在要相信神的话。

俄狄浦斯 是的;我还要吩咐你,恳求你把屋里的人埋了,你愿意怎样埋就怎样埋;你会为你姐姐正当地尽这礼仪的。当我在世的时候,不要逼迫我住在我的祖城里,还是让我住在山上吧,那里是因我而著名的喀泰戎,我父母在世的时候曾指定那座山作为我的坟墓,我正好按照要杀我的人的意思死去。但是我有这么一点把握:疾病或别的什么都害不死我;若不是还有奇灾异难,我不会从死亡里被人救活。

我的命运要到哪里,就让它到哪里吧。提起我的儿女,克瑞翁,请不必关心我的儿子们;他们是男人,不论在什么地方,都不会缺少衣食;但是我那两个不幸的,可怜的女儿——她们从来没有看见我把自己的食桌支在一边,不陪她们吃饭;凡是我吃的东西,她们都有份——请你照应她们;请特别让我抚摸着她们悲叹我的灾难。答应吧,亲王,精神高贵的人!只要我抚摸着她们,我就会认为她们依然是我的,正像我没有瞎眼的时候一样。

二侍从进宫,随即带领安提戈涅和伊斯墨涅自宫中上。

啊,这是怎么回事?看在天神面上,告诉我,我听见的是不是我亲爱的女儿们的哭声?是不是克瑞翁怜悯我,把我的宝贝——我的女儿们送来了?我说得对吗?

克瑞翁 你说得对;这是我安排的,我知道你从前喜欢她们,现在也喜欢她们。

俄狄浦斯 愿你有福!为了报答你把她们送来,愿天神保佑你远胜过他保佑我。

(向二女孩)孩儿们,你们在哪里,快到这里来,到你们的同胞手里来,是这双手使你们父亲先前明亮的眼睛变瞎的,啊,孩儿们,这双手是那没有认清楚人,没有了解情况,就通过生身母亲成为你们父亲的人的。我看不见你们了;想起你们日后辛酸的生活——人们会叫你们过那样的生活——

我就为你们痛哭。你们能参加什么社会生活,能参加什么节日典礼呢? 你们看不见热闹,会哭着回家。等你们到了结婚年龄,孩儿们,有谁来冒挨骂的危险呢? 那种辱骂对我的子女和你们的子女都是有害的。什么耻辱你们少得了呢?"你们的父亲杀了他的父亲,把种子撒在生身母亲那里,从自己出生的地方生了你们。"你们会这样挨骂的;谁还会娶你们呢? 啊,孩儿们,没有人会;显然你们命中注定不结婚,不生育,憔悴而死。

墨诺叩斯的儿子啊,你既是他们唯一的父亲——因为我们,她们的父母,两人都完了——就别坐视她们,你的甥女,在外流浪,没衣没食,没有丈夫,别使她们和我一样受苦受难。看她们这样年轻,孤苦伶仃——在你面前,就不同了——你得可怜他们。

啊,高贵的人,同我握手,表示答应吧!

(向二女孩)我的孩儿,假如你们已经懂事了,我一定给你们出许多主意;但是我现在只教你们这样祷告,说机会让你们住在哪里,你们就愿住在哪里,希望你们的生活比你们父亲的快乐。

**克瑞翁**　你已经哭够了;进宫去吧。

**俄狄浦斯**　我得服从,尽管心里不痛快。

**克瑞翁**　万事都要合时宜才好。

**俄狄浦斯**　你知道不知道我要在什么条件下才进去?

**克瑞翁**　你说吧,我听了就会知道。

**俄狄浦斯**　就是把我送出境外。

**克瑞翁**　你向我请求的事要天神才能答应。

**俄狄浦斯**　神们最恨我。

**克瑞翁**　那么你很快就可以满足你的心愿。

**俄狄浦斯**　你答应了吗?

**克瑞翁**　不喜欢做的事我不喜欢白说。

**俄狄浦斯**　现在带我走吧。

**克瑞翁**　走吧,放了孩子们!

**俄狄浦斯**　不要从我怀抱中把她们抢走!

**克瑞翁**　别想占有一切;你所占有的东西没有一生跟着你。

众侍从带领俄狄浦斯进宫,克瑞翁,二女孩和传报人随入。

**歌队长**　忒拜本邦的居民啊,请看,这就是俄狄浦斯,他道破了那著名的谜语,成为最伟大的人;哪一位公民不曾带着羡慕的眼光注视他的好运? 他现在却落到可怕的灾难的波浪中了!

　　因此,当我们等着瞧那最末的日子的时候,不要说一个凡人是幸福的,在他还没有跨过生命的界限,还没有得到痛苦的解脱之前。

　　歌队自观众右方退场。

# 索福克勒斯《厄勒克特拉》

## 导 言

《厄勒克特拉》是索福克勒斯六十年创作活动中较为晚期的一部作品,讲述阿伽门农家族的复仇故事。该题材来源于古希腊神话,三位古希腊悲剧诗人都塑造过厄勒克特拉这个传奇女性形象,埃斯库罗斯写过《俄瑞斯忒亚》三部曲中的《奠酒人》,欧里庇得斯写过同名悲剧《厄勒克特拉》。著名精神分析学家弗洛伊德据此发展出精神分析术语"厄勒克特拉情结",用来指涉"恋父情结"。

### 一、百字剧梗概

《厄勒克特拉》以迈锡尼公主厄勒克特拉为主人公,父亲阿伽门农出征特洛伊时,厄勒克特拉的母亲克吕泰墨斯特拉与阿伽门农的堂兄埃癸斯托斯通奸并一起统治国家。待阿伽门农凯旋时,克吕泰墨斯特拉与奸夫合谋杀死了阿伽门农。厄勒克特拉在父亲死后成为奴隶,生活悲苦,出于对母亲杀死父亲罪行的仇恨,与弟弟俄瑞斯忒斯联手杀死了母亲与奸夫,为父报仇。

### 二、千字剧推介

《厄勒克特拉》的贯穿行动是为父报仇,第三场到退场是整部剧的高潮,也是复仇行动展开的核心段落。主人公厄勒克特拉抱着必死的决心为父亲复仇,本来寄希望于等弟弟俄瑞斯忒斯回家完成复仇大业,结果等来了弟弟的骨灰,万念俱灰之际,得知弟弟没有死,眼前的报信人就是盼望已久的俄瑞斯忒斯。

厄勒克特拉的信心和勇气得到了进一步激发和巩固,终于在最后一场戏中,与弟弟里应外合完成复仇行动。戏剧的对抗力量埃癸斯托斯直到最后一场戏才上场,志得意满的奸夫在剧中着墨不多,但张狂可憎的形象十分鲜明。厄勒克特拉镇定机智地骗埃癸斯托斯弟弟已死,埃癸斯托斯高兴地以为自己终于可以高枕无忧地统治国家了,大开城门邀公民们一同观尸,结果掀开盖尸布发现死者是与他通奸的王后,而他的仇敌俄瑞斯忒斯就站在自己眼前。

## 三、万字剧提要

《厄勒克特拉》分为开场、进场歌、第一场、第一合唱歌、第二场、第二合唱歌、第三场、第三合唱歌和退场,共 9 个场面。

故事开始于特洛伊战争结束后,希腊联军统帅、迈锡尼国王阿伽门农凯旋,被王后和情人合谋杀死,阿伽门农的儿子俄瑞斯忒斯被姐姐厄勒克特拉送到克里萨国王斯特洛罗菲俄斯家里。俄瑞斯忒斯成年后得到神谕,暗中用计可以为父报仇,于是遵照神谕与傅保和好友皮拉德斯一同返回故乡,准备开展复仇行动,一回到迈锡尼就听到姐姐的哭泣。厄勒克特拉一直在等待弟弟归来,完成复仇计划。

迈锡尼妇女们慰问厄勒克特拉,奉劝她不要这样悲痛欲狂,否则可能给自己引来灾难。但厄勒克特拉深知自己的处境:身为奴隶,为了防止后代复仇,她不能婚配,终日孤身一人。除非杀死母亲和当前的国王,否则无法解除自己的苦难。

厄勒克特拉的妹妹克律索忒弥斯也规劝姐姐不要徒劳发泄愤怒,最好服从当权者,否则可能会被饿死。姐姐则认为妹妹的软弱和屈从是卑鄙的行为。母亲克吕泰墨斯特拉做了一个梦,害怕凶兆,派克律索忒弥斯去亡父的坟前奠酒,厄勒克特拉认为梦是一个吉兆,预示着弟弟就要回来了,她们的苦难也即将结束。

王后对女儿违背国君埃癸斯托斯的旨意不满,认为女儿对自己的仇恨是不公正的,她杀阿伽门农是因为作为丈夫他献杀了他们的小女儿伊菲革涅亚,阿伽门农这么做并不是为了希腊人的利益,而是为了维护自己在弟弟面前的声

誉,他献祭了他们的孩子,却保护了弟弟墨涅拉俄斯的孩子。厄勒克特拉不认同母亲的说法,她认为父亲无罪,而母亲的奸淫不可饶恕。傅保来报信,称俄瑞斯忒斯在德尔福竞赛中死了。王位的威胁解除了,克吕泰墨斯特拉在叹息儿子早逝的同时顿觉松了一口气。弟弟的死讯却沉重地打击了厄勒克特拉,失去了父亲和弟弟的厄勒克特拉悲痛欲绝。就在这时,妹妹带来了好消息,她在父亲的坟头发现了俄瑞斯忒斯新割下的卷发,断定是哥哥回来了,厄勒克特拉不信,坚持俄瑞斯忒斯已死,现在只剩姐妹两人,请妹妹合作报仇。一向谨慎的克律索忒弥斯拒绝了姐姐的提议,厄勒克特拉准备自己动手,独立复仇。

俄瑞斯忒斯以侍者身份回到王宫,请宫人去报告自己的死讯给埃癸斯托斯。多年未见的姐弟已经认不出彼此,厄勒克特拉捧过弟弟的骨灰罐感慨万千,回忆姐弟之间的温存。俄瑞斯忒斯看到曾经闻名的姐姐如今遭到这样的摧残,不能结婚,过着奴隶的生活,还要忍受母亲的各种暴力虐待,告知姐姐自己的真实身份。姐弟相认,厄勒克特拉喜极而泣,复仇的时机终于到了。

厄勒克特拉在宫门口守望,弟弟进入宫中刺死了母亲,给尸体蒙上盖尸布。埃癸斯托斯从外面回来,询问宫门口的厄勒克特拉关于俄瑞斯忒斯的消息,确认他的死,厄勒克特拉告诉他尸体就在里面。埃癸斯托斯下令打开宫门,让全体迈锡尼人都看到王子的死,以巩固自己的国王地位。克吕泰墨斯特拉的尸体被推了出来,埃癸斯托斯发现死者是王后,立刻反应过来旁边的侍者不是别人,正是俄瑞斯忒斯。俄瑞斯忒斯将埃癸斯托斯逼到父亲被杀的地方,终于为父亲报了仇。

## 四、全剧鉴赏

### (一)百字剧鉴赏

《厄勒克特拉》将复仇故事聚焦于一个在漫长的苦难中生活的公主,历经多年的困境,经受了绝望的考验之后,终于等来了失散多年的弟弟,与她共同复仇,杀死母亲和母亲的情人,为父亲报仇,走出困境,获得自由。弑母复仇是本剧的戏核,冲突主要在母女双方展开,是典型的古希腊悲剧发生在亲人之间的伦理冲突,在冲突的展开中,母亲克吕泰墨斯特拉与女儿厄勒克特拉的人物心

理都得到了充分的展示,这一冲突模式也为后来母女矛盾提供了原型模式。

《厄勒克特拉》的行动线有两条:弟弟俄瑞斯忒斯和姐姐厄勒克特拉分别引领着复仇的行动线和情感线,二者在高潮即将到来前交汇,拧成一股复仇力量。从行动线来看,似乎俄瑞斯忒斯是主人公,因为杀死母亲和情人的行动事实上是由弟弟完成的。但情感线才是本剧的主线,在复仇的过程中逐步展现厄勒克特拉完整的性格和丰沛的情感,是索福克勒斯塑造这一人物的重要意义。

正如亚里士多德在《诗学》中所强调的,悲剧摹仿的不是人,是人的行动、生活、幸福;悲剧的目的不在于模仿人的品质,而在于摹仿某个行动;人的品质是由他们的"性格"决定的,而他们的幸福与不幸,则取决于他们的行动。他们不是为了表现"性格"而行动,而是在行动的时候附带表现"性格"。[1]

以厄勒克特拉为例,从开场到第一场人物行动似乎都是悲歌,没有采取什么主动的行动。但主人公与歌队及妹妹的对话实际上深化了人物所处的困境:公主沦为奴隶,寄人篱下,遭受母亲和新王的看管和虐待,不允许拥有爱情和自己的家庭。歌队的劝慰反衬厄勒克特拉的坚强,突出强大的人物动机:血债血偿。妹妹的警告加深了两个女性角色的对比,选择站在新王那一边的妹妹奉劝姐姐服从强权,否则会被折磨而死,但厄勒克特拉拒绝摇尾乞怜,将所有希望寄托在弟弟身上。到第二场当她得知弟弟的死讯时,悲痛欲绝的心情可想而知,生活在这世上的最后指望没了,但厄勒克特拉想到的不是死,而是与妹妹联手复仇,妹妹的拒绝令她失望。此时的厄勒克特拉身处在绝境中,身边已知活着的所有人都是自己的敌人,但她没有放弃希望,准备一个人独自完成复仇行动,做孤胆英雄。索福克勒斯将人物逼向绝境,厄勒克特拉在别无选择的境况下,迸发出来的依然是反抗而非放弃,正代表了索福克勒斯所追求的那种"理想的人"。

厄勒克特拉的境遇可以视作我们每个人都可能经历的遭遇,在绵延不绝的痛苦中,人是否能笃信希望的到来? 在看似命运已经无情地收回了盼望已久的拯救者时,能否收起悲痛,实施自救? 在距离成功只有一步之遥的时候,能否按捺住狂喜,理智清醒地坚持到底?

---

[1]［古希腊］亚理斯多德著,罗念生译:《诗学》,中国戏剧出版社1986年版,第14页。

## （二）千字剧鉴赏

**从第三场到退场是本剧的高潮段落，从姐弟认亲到合力复仇是一整个完整的戏剧行动。** 之前埃斯库罗斯在《奠酒人》中也写到这个复仇情节，但行动路线完全不同，不妨从二者的对读中体会索福克勒斯剧作法的精妙。

**第三场是一个经典的亲人相认场景：** 俄瑞斯忒斯出场，抱着骨灰罐打听埃癸斯托斯的所在。这是俄瑞斯忒斯在开场回到迈锡尼之后的正式登场，在这之前的两幕中，一直以厄勒克特拉为明线，俄瑞斯忒斯为暗线，终于这两股复仇力量在第三场中合体。

俄瑞斯忒斯先是以客人的身份向厄勒克特拉谎报自己的死讯，厄勒克特拉看到弟弟的骨灰失声痛哭，哀婉凄绝的歌词至今动人心魄："孩子啊，当初我把你从家里送出去时，你是满面春风。""如今你远离乡井，流落异邦，这样悲惨地丧命，你的姐姐又不在身边。""你就是这样归来，这罐里小小的一堆灰。""我从前对你的养育是徒劳，我曾经时常那样辛苦而愉快地养育你。你母亲对你的喜爱从没胜过我对你的喜爱。""但如今，一日之间所有这些都随着你的死亡而消失了，你像一阵旋风席卷一切归去了。"这一段哀歌回忆了姐弟的温情往昔，不难使所有经历过亲人离去的观众找到共鸣。**值得注意的是，索福克勒斯处理俄瑞斯忒斯被送走的情节与埃斯库罗斯不同，**《奠酒人》当中送走俄瑞斯忒斯的人是母亲，而索福克勒斯设置的是姐姐，这对于俄瑞斯忒斯是意义重大的，姐姐承担了母亲应尽的义务，并用智力和情感保护着弟弟，为俄瑞斯忒斯弑母提供了情感动因。

**姐弟相认是《厄勒克特拉》的戏眼，产生强大的情感张力。在第一场中，索福克勒斯就用克吕泰墨斯特拉的梦提供了指路标，第二场中妹妹克律索忒弥斯发现俄瑞斯忒斯的头发是第二次铺垫，第三场俄瑞斯忒斯终于登场，但姐弟相认不是一蹴而就，而是在"突转"中完成的，** 即厄勒克特拉先经历"弟弟之死"的痛楚，在得知眼前人就是俄瑞斯忒斯之后又达到情感上的狂喜。在这一喜一悲之中，塑造一个独一无二、天真又深情的厄勒克特拉。从俄瑞斯忒斯的角度，弟弟先是看到姐姐抱着自己骨灰悲痛欲绝的情状，面对眼前瘦骨嶙峋、遭到摧残的姐姐，又听闻母亲对姐姐"使用暴力、虐待和各种伤害"，才将自己的身份告知了厄勒克特拉。在亲眼看到姐姐深受的灾难之前，观众都是有理由对儿子弑母

的行为产生质疑的,但索福克勒斯用厄勒克特拉的悲歌和痛苦赋予了复仇者足够的行动理由。

相比于《厄勒克特拉》的姐弟相认情节,埃斯库罗斯的处理要草率得多。《奠酒人》的第一场厄勒克特拉仅凭一绺头发和脚印就断定是弟弟回来了,相认的过程也停留在实事求证层面,俄瑞斯忒斯上场,与姐姐相认,没有悬念,也没有激起情感波澜。

**第三合唱歌是全剧的倒数第二场戏,虽然不长,但却起到了应有的作用:第一,为即将到来的高潮烘托紧张的气氛;第二,叠加前史,丰富剧作的神话厚度,将人物都置于无法逃脱的命运罗网中**。合唱歌唱到:"迈亚的孩子赫耳墨斯不再拖延,而是把他引到终点,把他的巧计隐藏在阴暗的地方。"点出了阿伽门农家族的世袭罪恶:阿伽门农的祖先坦塔罗斯为了设宴款待神祇,烹煮了他的儿子珀罗普斯。由于一个奇迹才使他的儿子复生,可珀罗普斯后来却谋杀了他的恩人(赫尔墨斯)的儿子。在珀罗普斯的儿子阿特柔斯和堤厄斯忒斯的身上,罪孽继续发生。阿特柔斯的大儿子阿伽门农杀死了堤厄斯忒斯为父亲报了仇,但留下了堤厄斯忒斯的儿子埃癸斯托斯,与阿伽门农有杀父之仇。阿伽门农的家族仇杀背后,是神(赫尔墨斯)的诅咒,俄瑞斯忒斯的复仇也是在神示(阿波罗)的指引下成功的。

**退场是复仇行动的完成,索福克勒斯在《俄狄浦斯王》之后再次演示了亚里士多德《诗学》中"最好的发现"**。俄瑞斯忒斯弑母,是"退场"的戏剧性前提,观众知道但埃癸斯托斯并不知道,所以埃癸斯托斯一上场,就带着悬念,吊足观众的胃口。埃癸斯托斯要确认俄瑞斯忒斯的死,厄勒克特拉的任务是隐瞒母亲的死,使弟弟和皮拉德斯在最有利的时机复仇。索福克勒斯对厄勒克特拉和仇人埃癸斯托斯的对话处理是十分精彩的,埃癸斯托斯说厄勒克特拉"一反常态,说起话来使我非常高兴"的背后富含着双方的潜台词,"一反常态"自然是因为厄勒克特拉的复仇大业成功在即;"非常高兴"则表达埃癸斯托斯铲除治国大患之喜。**索福克勒斯还通过人物行动将喜悦之情有效地扩大并公开了,"把宫门打开,让全体迈锡尼人和阿耳戈斯人看看",紧接着,激动人心的"发现"和"突转"同时发生**。克吕泰墨斯特拉的尸首暴露在大庭广众之下,埃癸斯托斯由喜转悲,突然发现身边站立的就是最强劲的对手。从俄瑞斯忒斯在埃癸斯托斯面前

身份的揭示到复仇行动完成,短促有力,迅速收尾。

### （三）万字剧鉴赏

《厄勒克特拉》布局精巧,悬念迭出。故事发生于迈锡尼一地,从俄瑞斯忒斯回宫到复仇行动的完成,情节紧凑,可分为三个部分:

**第一部分——从开场到第一场,制定复仇计划**。埋下整体的大悬念:厄勒克特拉能否复仇成功,获得自由。

**第二部分——从第一合唱歌到第二合唱歌,复仇遇阻,人物跌入困境**。弟弟死讯传来,产生新的悬念,厄勒克特拉将如何面对打击,能否抗争到底? 这是对英雄主人公的考验。

**第三部分——从第三场到退场,复仇的实现**。主人公通过考验,获得报酬(与弟弟相认),能量大增,终于大仇得报。在杀死埃癸斯托斯的高潮场景中,索福克勒斯依旧围绕主人公设置了悬念:怀着深仇大恨的厄勒克特拉能否冷静地骗过埃癸斯托斯,为俄瑞斯忒斯报仇赢得最佳时机?

索福克勒斯舍弃了埃斯库罗斯的"三联剧"形式,将故事聚焦在《奠酒人》的弑母复仇情节上,将阿伽门农献女、凯旋遇害作为前史,将视点主要集中在厄勒克特拉身上,演绎一个独立的精悍的悲剧。剧作始终将厄勒克特拉置于冲突中的一方,展现厄勒克特拉与母亲、妹妹及僭主之间的矛盾。在悬念的营造、冲突的激化和人物形象的塑造方面技法纯熟,下文进行具体分场解读。

**如果把一部戏的第一场看作整部戏的一个微缩景观的话,那么索福克勒斯的戏剧将是良好的范例**。故事发生的地点在迈锡尼王宫,流落外乡的王子俄瑞斯忒斯在傅保的护送下回到家乡,带着神谕,他们将完成"合法的仇杀",在神的启示下,俄瑞斯忒斯已想好了复仇之策,下场,然后观众就听到了厄勒克特拉的悲歌,她是索福克勒斯现存悲剧中唯一一位在歌队首度登场前就悲鸣长叹进行独唱的角色。[1] **在篇幅不长的开场中,索福克勒斯已经为观众厘清了戏剧的建置:1. 这是一出关于复仇的戏;2. 由双线构成**,俄瑞斯忒斯与厄勒克特拉各

---

[1] Anne Duncan, "Gendered interpretations: two fourth-century B. C. E. performances of Sophocles' Electra." *Helios*, vol. 32, no. 1, 2005, p. 55. 转引自末之:《复仇与正义的恒久拉锯——观上话版〈厄勒克特拉〉》,《上海戏剧》2018 年第 6 期。

领一线,他们拥有共同戏剧任务的行动动机;**3. 本戏的女主角具有浓烈的抒情性**。在明确基本的剧情建构之后,诗人便进入主角的情感世界中,为人物形象的塑造提供依据。

**厄勒克特拉的性格建构始终遵循着对照法,在歌队进场后就一直如此**。进场歌介绍了人物的处境:父亲早逝,身为公主却形同奴隶,被禁止婚育,终日在哭泣和祈祷中度日。歌队由迈锡尼妇女构成,她们是厄勒克特拉的姑姑辈,面对僭主当政的现状,歌队虽然同情厄勒克特拉的遭遇,但也认为厄勒克特拉的伤悲"未免有些过分",并劝她"不要在灾难中制造灾难"。与态度中立的歌队相比照,厄勒克特拉意志坚决,自带神性:"如果那不幸的死者躺在泥土里化为乌有,而他们却不偿还血债,人们的羞耻之心和对神的虔敬便会消失。"

**对照法在厄勒克特拉与妹妹克律索忒弥斯的争执中运用得最为彻底**。妹妹一上场就对厄勒克特拉带着指责:"你为什么又到门廊外面来大声说话?在这么长久的时间,你都不想得到一点教训。"对于当前的遭际,妹妹认为"要过自由的生活,就得完全服从当权的人"。这是一种与厄勒克特拉大相径庭的性格,**克律索忒弥斯的上场除了反衬厄勒克特拉的坚韧品质之外,还有两项重要作用:加剧冲突和报信**。妹妹的提醒加重了主人公行动的赌注,厄勒克特拉的复仇,是以生命为代价的。同时,克律索忒弥斯还给姐姐带来了母亲的梦,**关于克吕泰墨斯特拉的梦,索福克勒斯比埃斯库罗斯在《奠酒人》中写得更精简有力,也更有神秘的美感**。在《奠酒人》当中,梦是由歌队长讲述的,俄瑞斯忒斯将梦的象征意义不无繁冗地解释出来,并由此想出复仇计策。而索福克勒斯却让厄勒克特拉将梦作为弟弟与自己的某种神秘关联:"我相信他(指俄瑞斯忒斯)曾经参与这件事,把这个骇人的梦送给她(指克吕泰墨斯特拉)。"为两人在第三场的姐弟相认做了情节上的伏笔,笔法自然精巧。

**关于前史的揭示,索福克勒斯也运用了简洁经济的技法——随着人物上场在与主人公的冲突中完成。第二场克吕泰墨斯特拉的上场,展开了具有恒久可阐释性的母女之战**。母亲上场的行为动机是责怪厄勒克特拉不服从命令,情感动机是为自己正名:阿伽门农献杀爱女伊菲革涅亚是非正义的,应当受到惩罚。在厄勒克特拉看来,父亲献杀妹妹是为了希腊大军的集体利益,并非出于私利,且无论如何解释,母亲都无可辩驳与杀手同床的奸淫之罪。在这一场母女各执

一词的冲突中,我们不难窥见它对日后莎士比亚创作《哈姆雷特》的影响,哈姆雷特在母亲卧室场景中的训斥与厄勒克特拉对母亲弑君改嫁的斥责如出一辙。

索福克勒斯很少像埃斯库罗斯那样将前因后果全部铺展开,但傅保上场谎报俄瑞斯忒斯死讯的段落被描述得事无巨细,目的是为了取得克吕泰墨斯特拉的信任。**谎报死讯这一戏剧性行动在埃斯库罗斯和索福克勒斯的剧本中所展现的面貌是不同的,反映出作者不同的人物侧重**:埃斯库罗斯《奠酒人》当中俄瑞斯忒斯是自己假扮成福西斯人向母亲报告自己的死讯,母亲浑然未觉,轻而易举地相信了,这种叙事策略伴随的是俄瑞斯忒斯弑母的犹豫;而索福克勒斯让傅保报信,避免了复仇行动之前的母子见面,删去俄瑞斯忒斯弑母的内心挣扎,这样做的好处是让厄勒克特拉成为真正的主人公,使剧作紧扣主题。**对于厄勒克特拉人物形象的塑造,索福克勒斯在她的坚韧、善良、悲伤的性格特征之外也不忘赋予她适当的缺点:幼稚和偏执**。表现在当妹妹向厄勒克特拉送来弟弟的消息时,厄勒克特拉已经被绝望夺走了理智,她不相信妹妹的报信,固执地坚持弟弟已经死了,还动员妹妹一起复仇。这是展现厄勒克特拉人物真相的时刻,所有的希望都已破灭,在无所指望的时刻,人物面对绝境时的抉择是困兽犹斗,而不是像妹妹一样谨小慎微。虽然在《厄勒克特拉》中,真正的杀戮行为是由弟弟完成的,但并不影响主人公不畏强权、绝境反抗的英雄形象。

作为戏剧的发展部,《厄勒克特拉》的第二场是对亚里士多德关于戏剧"头、身、尾"三段式结构的很好演示,它展示了一个引人入胜的第二场所应该具备的元素:冲突的激化、冲突双方人物动机的揭示、前史对人物性格的影响,完成即将到来的高潮行动的准备工作。从第三场到退场,是本剧的高潮段落,在千字剧鉴赏中已做详细解读。

**(四)艺术总结**

1. 人文意义

《厄勒克特拉》的主题意蕴应当与作者创作该作品的时代背景结合起来。当索福克勒斯创作该剧时,雅典的民主制正在没落:"当索福克勒斯长大成人的时候,那种使雅典在马拉松、温泉关、萨拉米斯等战役中获得胜利的人生观早已是前尘往事……雅典人给这个世界带来了自由,然后却亲手毁灭了自己光辉的

前程。她变成了一个强大、骄横、暴虐的帝国,将整个希腊置于自己的桎梏之中。"[1]

索福克勒斯对他所经历的不可抗拒的事件作何反应？他写下了《厄勒克特拉》。在经历了战争和党争的蹂躏,曾经的辉煌不复,对那些性情脆弱的人来说,一切都变得黯淡无光,就像克律索忒弥斯规劝姐姐时所说的"如今处在恶浪之中,我认为还是卷起帆篷,慢慢航行"。当真理也失去了应有的重量时,诗人用厄勒克特拉这个集哀情与强韧于一身的女子给出了掷地有声的回答：反抗暴君,停止悲伤。

在厄勒克特拉身上,我们看到一个女性可能达到的高大和坚韧,如果说阿伽门农是理想城邦制度的守护者,那么厄勒克特拉则是理想城邦情感的守护者。诗人高度肯定了情感的价值,通过女儿对父亲的执着情感,表达维护城邦正义的坚定信念。

### 2. 创新点

**第一,缔造了厄勒克特拉这一"恋父仇母"的人物原型。**厄勒克特拉频繁出现于古希腊悲剧作家笔下,与古典时代由神话所形成的共识是分不开的,但索福克勒斯首先赋予了这一角色"原型"的魅力。弗莱曾说："神话是一切文学作品的铸范典模,是一切伟大的作品里经常复现的基本故事,而这种一再呈现的意象,就是原型。"[2]与俄狄浦斯王的"弑父娶母"相仿,厄勒克特拉在对父亲的爱和忠贞支配下产生的强烈弑母意志,使之成为一个经典的"恋父仇母"原型人物,对后世产生巨大影响。奥地利戏剧家霍夫曼斯塔尔的歌剧《厄勒克特拉》、德国豪普特曼的《厄勒克特拉》、美国尤金·奥尼尔的《悲悼》三部曲和法国萨特的《苍蝇》都选取厄勒克特拉这一原型人物,演绎出不同的故事变奏。

**第二,运用对照法塑造主要人物性格。**索氏为俄瑞斯忒斯主题加进了一个新人物,那就是克律索忒弥斯。她胆小柔顺、随波逐流,与坚韧固执、毅然果决的厄勒克特拉形成鲜明对比。这种用对照手法塑造人物是索氏特别喜爱的艺

---

[1] [美]依迪丝·汉密尔顿著,葛海滨译：《希腊精神》,华夏出版社2008年版,第229—230页。
[2] 叶舒宪选编：《神话——原型批评》,陕西师范大学出版社1987年版,第106页。

术手段。在《安提戈涅》中也有用到,即安提戈涅的妹妹伊斯墨涅与安提戈涅形成的一组对照,用来突显主人公坚强的意志。同样是塑造厄勒克特拉这一形象,欧里庇得斯则倾向于将人物置于特定情况下通过人物独白来表现性格。

第三,情感形成动机,意志外化为动作。黑格尔曾说:"在戏剧里,具体的心情总是发展成为动机或推动力,通过意志达到动作,达到内心理想的实现,这样主体的心情就使自己成为外在的,就把自己对象化了。"情真意切而不能敷衍为恰当的动作和情节,那便是抒情诗。**在埃斯库罗斯的剧作中,常常可以发现情节和抒情的脱离,大段的抒情诗拖缓了情节的进展,而索福克勒斯注意避免了这一问题。**即使是歌队的抒情歌,诗人也注意在抒情时附带前史,增强紧张的情绪,为情节推动提供更好的准备。厄勒克特拉的悲歌,凄婉动人,但在剧中并未沦为静止的抒情,而是成为人物复仇动机的情感内因,最终外化为人物的行动。

### 3. 艺术特色

**第一,矛盾双方具有各自的合理性,悲剧冲突具有深刻的艺术价值。**《厄勒克特拉》的戏剧冲突来源于母女之间,且双方都拥有合理的、可以理解的理由。黑格尔曾对悲剧冲突有过经典的论述,认为一切深刻的冲突,双方之中无论哪一方都不应该出于无意的行动,冲突双方都应是主动的、合理的,冲突的起因应当是根据某种比较明确的意识而采取的行动。克吕泰墨斯特拉和厄勒克特拉正是如此,她们不是善与恶之间的简单冲突,而是善与善(抑或可以说是恶与恶)之间的较量,是带有片面性的心灵双方之间的展开的真正属于古希腊悲剧的冲突。

**第二,塑造具有反抗精神的理想英雄形象,赋予人物天真美好的女性气质。**索福克勒斯的厄勒克特拉对于身处困境中的人们是具有励志意义的,虽然无助、悲伤,但她从不曾抛弃自己的信仰(对父亲阿伽门农的爱与忠诚),在颓势愈来愈强劲的情境下反而激起人物越来越执着的反抗精神,这是对英雄的理想化。如果与欧里庇得斯笔下的厄勒克特拉相比,索福克勒斯的主人公不免显得被动和柔弱了许多,但这也为厄勒克特拉注入了更加女性化的温婉气质,更像一个善良但并不软弱的女人,而非女斗士。欧里庇得斯的厄勒克特拉则更狡

猾、疯狂,对人物性格的极端化处理使之带上了病态特征。

**第三,强烈的戏剧效果,兼具优美庄严的风格。**索福克勒斯是制造戏剧效果的高手,无论是傅保谎报死讯所引发的克吕泰墨斯特拉复杂的情感反应,还是姐弟相认过程中的情感突转,抑或埃癸斯托斯掀开盖尸布发现死者不是仇敌,而是同床共寝的王后时的惊奇与恐惧,都令观众产生强烈的情感激荡,在惊讶与狂喜中洗涤心灵。与众不同的是,索福克勒斯剧中的情感是优美庄严的,带有神性的尊严,如厄勒克特拉的悲歌,表达了对完整圆满家庭的人性呼唤,是普遍价值的体现。

<div align="center">

## 五、名剧选场[1]

### 七　第三场

</div>

俄瑞斯忒斯和皮拉得斯偕二侍从自观众左方上,
其中一个侍从手里捧着骨灰罐。

**俄瑞斯忒斯**　诸位姑姑,我们打听来的方向对不对? 我们想走的路对不对?

**歌队长**　你在寻找什么? 到这里来做什么?

**俄瑞斯忒斯**　我一直在打听埃癸斯托斯住在什么地方。

**歌队长**　你走对了,那个给你指路的人无可指责。

**俄瑞斯忒斯**　你们哪一位去告诉宫里的人,说我们这一行人已经到了,这正是他们所盼望的。

**歌队长**　(指着厄勒克特拉)她会去的,如果最亲的人应该去通报的话。

**俄瑞斯忒斯**　小姑啊,你进去禀明,有几个福西斯人来找埃癸斯托斯。

**厄勒克特拉**　哎呀! 你们该不是带来了有关我们听见的谣传的明显的证据?

**俄瑞斯忒斯**　我不知道你说的消息;只是那年高的斯特洛菲俄斯叫我来传达一个关于俄瑞斯忒斯的音信。

---

[1] 选文出自[古希腊]索福克勒斯著,罗念生译:《罗念生全集·第三卷·索福克勒斯悲剧五种》,上海人民出版社2016年版,第186—199页。选文中,"皮拉得斯"即"皮拉德斯"。因后者译名流传更广,故正文统一采用后者译名,引文与"名剧选场"部分遵从原文,采用前者译名。

**厄勒克特拉**　客人啊,是什么音信? 一阵恐惧向着我袭来。

**俄瑞斯忒斯**　他已经死了,你看我们把他的装在这只小罐里的一点点余灰运来了。

**厄勒克特拉**　哎呀! 我好像看见了你手里带来了我的明显的沉重的苦难。

**俄瑞斯忒斯**　如果你是为俄瑞斯忒斯的灾难而痛哭,你应该知道,骨灰罐里装的是他的身体。

**厄勒克特拉**　客人啊,看在天神面上,如果那罐里收藏的是他,请交给我捧在手里,我好带着这骨灰为我自己、为我的整个家族痛哭悲伤。

**俄瑞斯忒斯**　(向侍从)快拿过来交给她,不管她是谁;这个要求骨灰的人不会有恶意,她是他的朋友,或者生来和他有血缘。

<center>**厄勒克特拉接过骨灰罐。**</center>

**厄勒克特拉**　我最亲爱的人的纪念物,俄瑞斯忒斯的生命的遗灰啊,我这样迎接你,不合乎我送你出去时所抱的希望。我现在把你捧在手里,你已经化为乌有。可是,孩子啊,当初我把你从家里送出去时,你是满面春风。但愿在我用这双手把你偷偷地弄出来,送到外邦去,使你免遭凶杀之前,我早就舍弃了性命;那样一来,你在当天也死去,躺在那里,好分得一份你父亲的坟墓。

如今你远离乡井,流落异邦,这样悲惨地丧命,你的姐姐又不在身边,哎呀我这双亲热的手没有给你净洗装扮,也没有把你的可怜的骨殖从燃烧的入葬堆里捡起来,那本是我应尽的义务。但是,哎呀,这些礼仪只是由陌生人出手代劳,你就是这样归来,这罐里小小的一堆灰。

唉,我从前对你的养育是徒劳,我曾经时常那样辛苦而愉快地养育你。你母亲对你的喜爱从没胜过我对你的喜爱。那宫中没有人是你的保姆,只有我才是,我永远被称为你的姐姐。但如今,一日之间所有这些都随着你的死亡而消失了,你像一阵旋风席卷一切归去了。父亲早日去世,我也因你而死去,你自己也死了,过去了;我们的仇人却在那里欢笑,那不像母亲的母亲乐得发狂,你曾经多少次偷偷地给我送来音信,要前来向她报复冤仇。但是你和我的不幸的命运已经把这种希望剥夺了,给我送来的是你——这么一点骨灰、一圈无用的黑影,代替那最可爱的形象。

哎呀呀！这可怜的尸体！唉,唉,这可怕的景象！哎呀呀！最亲爱的弟弟,你被送上这样的归程,你这样害死了我,弟弟,你真是害死了我！

且把我接到你的骨灰罐里,一个废物去到一个废物那里,今后我好同你一块儿住在下界；既然你在地上的时候,我曾经和你一起分享同样的生活,如今我愿意死去,好分享你的坟墓。在我看来,那些死去的人却不感觉痛苦。

**歌队长** 厄勒克特拉,你想想,你是一个有生有死的父亲所生的,俄瑞斯忒斯也是凡人,你就不要过于悲伤,因为死是一种债务,我们全都要偿还。

**俄瑞斯忒斯** （自语）唉,唉！我该说什么呢？在难言的时候,从哪里找话说？我再也不能控制我的舌头了。

**厄勒克特拉** 什么事使你难受？为什么这样说？

**俄瑞斯忒斯** 这真是厄勒克特拉的闻名的形象吗？

**厄勒克特拉** 正是她的形象,她的情形很不幸。

**俄瑞斯忒斯** 哎呀,这可怜的厄运啊！

**厄勒克特拉** 客人啊,你可不是为我而悲叹？

**俄瑞斯忒斯** 这身体啊,遭逢侮辱,遇见邪恶,受到摧残。

**厄勒克特拉** 客人,这不吉利的话是说我,不是说别人吧。

**俄瑞斯忒斯** 唉,你没有结婚,非常不幸,这样地生活。

**厄勒克特拉** 客人啊,你为什么盯着我这样悲叹？

**俄瑞斯忒斯** 我对自己的灾难一点也不知道。

**厄勒克特拉** 是我说了什么话,你才看出了这一点？

**俄瑞斯忒斯** 我看见你落在这许多痛苦中,引人注目。

**厄勒克特拉** 我的灾难你只看见一点点。

**俄瑞斯忒斯** 还有什么灾难看起来比这些更可恨？

**厄勒克特拉** 那就是我同凶手们生活在一起——

**俄瑞斯忒斯** 他们是杀害谁的凶手？你指的是哪里的罪恶？

**厄勒克特拉** 杀害我父亲的凶手;我没奈何给他们当奴隶。

**俄瑞斯忒斯** 是谁把这种逼迫强加于你？

**厄勒克特拉** 她被称为母亲,却一点不像母亲。

**俄瑞斯忒斯** 她怎样压迫你？是使用暴力还是在生活上虐待？

**厄勒克特拉** 她使用暴力、虐待和各种伤害。

**俄瑞斯忒斯** 没有人帮助你，也没有人阻拦她么？

**厄勒克特拉** 没有；本来有一个，你已经把他当骨灰交给我了。

**俄瑞斯忒斯** 不幸的女子啊，我一看见就怜悯你。

**厄勒克特拉** 你要知道，只有你一个人怜悯我。

**俄瑞斯忒斯** 只有我前来为你的同样的灾难而悲叹。

**厄勒克特拉** 你可不是我的族人，从哪里来的？

**俄瑞斯忒斯** 如果这些妇女是友好的，我就告诉你。

**厄勒克特拉** 她们是友好的，你可以对这些可信赖的人讲出来。

**俄瑞斯忒斯** 你现在放弃这只罐子，我就完全告诉你。

**厄勒克特拉** 客人，看在众神面上，不要对我这样做。

**俄瑞斯忒斯** 听我的话，你不会犯错误。

**厄勒克特拉** 不要，我凭你的下巴求你。不要把我的最珍贵的东西抢走了。

**俄瑞斯忒斯** 我说，不让你保存。

**厄勒克特拉** 俄瑞斯忒斯，要是我埋葬你的义务被人剥夺了，我为你感到痛心。

**俄瑞斯忒斯** 说点吉祥话；你没有权利这样悲叹。

**厄勒克特拉** 我怎么没有权利为我的死去的弟弟悲叹呢？

**俄瑞斯忒斯** 你不该用这句话称呼他。

**厄勒克特拉** 难道我的权利被死者剥夺了吗？

**俄瑞斯忒斯** 没有人剥夺你的权利；这根本不是你的权利。

**厄勒克特拉** 如果我捧着的是俄瑞斯忒斯的尸体，这怎么不是我的权利？

**俄瑞斯忒斯** 这不是俄瑞斯忒斯的尸体，而是故事里编造的。

<center>*俄瑞斯忒斯把罐子收回。*</center>

**厄勒克特拉** 那不幸的人的坟墓在哪里？

**俄瑞斯忒斯** 他没有坟墓；一个活着的人没有坟墓。

**厄勒克特拉** 孩子，你说什么？

**俄瑞斯忒斯** 我说的话没有一句是假的。

**厄勒克特拉** 那个人还是活着的吗？

**俄瑞斯忒斯** 是的,只要我是有生命的。

**厄勒克特拉** 难道你就是他?

**俄瑞斯忒斯** 你看看这只印章戒指,我父亲的,再断定我说的是不是真话。

**厄勒克特拉** 最愉快的日子啊!

**俄瑞斯忒斯** 最愉快的日子,我可以和你共同作证。

**厄勒克特拉** 你的声音啊,你回来了吗?

**俄瑞斯忒斯** 不必向别处去打听。

<center>厄勒克特拉拥抱俄瑞斯忒斯。</center>

**厄勒克特拉** 我双手拥抱了你吗?

**俄瑞斯忒斯** 今后你可以永远拥抱。

**厄勒克特拉** 最亲爱的姑姑啊,女市民啊,你们看俄瑞斯忒斯就在这儿,在策略里说是死了,现在却凭策略而救活了。

**歌队长** 孩子啊,我看见了,这欢乐的泪珠为祝贺你的幸运从我的眼里一滴滴往下流。

**厄勒克特拉** (抒情歌首节)子嗣啊,我最亲爱的人的子嗣啊,你现在回来了,来到这里发现了,看见了你所想望的人。

**俄瑞斯忒斯** 我是到了;可是你要安静下来。

**厄勒克特拉** 这是为什么?

**俄瑞斯忒斯** 最好安静下来,免得有人从里面听见。

**厄勒克特拉** 不,凭那位永远是处女神的阿耳忒弥斯起誓,我从来不认为我怕那个一直躲在里面的女人——地上的多余的重量。

**俄瑞斯忒斯** 你看女人也有战斗精神;你曾经考验过,知道得很不清楚。

**厄勒克特拉** 哎呀呀,你使我想起我的痛苦,没有云遮,无法消融,忘也忘不掉。

**俄瑞斯忒斯** 姐姐,这个我也知道,等时机到了,我们再回忆这些往事。

**厄勒克特拉** (次节)每一个、每一个来临的时辰都宜于正当地诉说我的痛苦,我如今好容易才获得唇舌的自由。

**俄瑞斯忒斯** 我同意你的说法,因此你要保住这种自由。

**厄勒克特拉** 我应当怎么办?

**俄瑞斯忒斯** 不合时宜,别想多说话。

**厄勒克特拉**　你已经回来了,谁还认为值得用言语去交换沉默?我如今猜不到料不到看见了你。

**俄瑞斯忒斯**　神明鼓励我回来,你就看见了我……[1]

**厄勒克特拉**　如果是天神把你送回我们家里的,你倒是道出了一件比以前的更令人感恩的事,我认为这是神的功德。

**俄瑞斯忒斯**　我不愿意扫你的兴,可是你太快乐了,反而使我担心。

**厄勒克特拉**　(末节)过了这么久你才认为应该走上这条最愉快的道路,来到我面前,你看我这样受苦,请不要——

**俄瑞斯忒斯**　不要做什么?

**厄勒克特拉**　不要剥夺我同你见面的喜悦。

**俄瑞斯忒斯**　看见别人剥夺,我会很生气。

**厄勒克特拉**　你同意吗?

**俄瑞斯忒斯**　我怎么会不同意?

**厄勒克特拉**　亲爱的姑姑,我听见他的声音了,我原来以为这是没有希望的事;如今听见了,我再也不能控制我的情感,默默无言,而不高呼。唉,我现在得到了你;你以最可爱的容貌出现在我面前,我就是在苦难中也忘不了啊。

(抒情歌完)

**俄瑞斯忒斯**　多余的话放在一边,别告诉我母亲怎样坏,埃癸斯托斯怎样耗尽我父亲家里的钱财,一半挥霍,一半白花,因为说起来会妨碍你遵守时间的限度。请给我一些合乎现在的时机的指示:我们应当在哪里露面,在哪里隐藏,我们这次的旅行才能压倒仇人的笑声。

　　我们进宫的时候,你要留神,别让母亲从你的焕发的容光里识破你的秘密,你还是为这虚报的灾难而悲伤吧。等事情顺利成功,我们会兴高采烈地自由欢笑。

**厄勒克特拉**　弟弟,这样做讨你喜欢,我也就喜欢,因为我的快乐是从你那里得来的,不是我自己挣来的。我不能使你受一点痛苦,自己却获得莫大的利益,那样一来,我就不能好好地敬奉那位前来佑助我们的神。

---

[1] 此处残缺一行共缺十二个音缀,相当于首节中的也有;你考验过,知道得很清楚。——原注

你知道这里的情形,怎么会不知道呢?你已经听说埃癸斯托斯不在宫中,只有母亲在家,你不必担心她会看见我脸上露出笑容,因为我的旧恨已经深深地印在我心里。我看见了你,就乐得住不地流泪,看见你在同一天里死去又生还,我怎么能止住这眼泪呢?你的出现已经对我产生一种迷惑的影响,倘若我父亲活着回来,我不会认为那是一个奇迹,而是相信我看见了他。你既然从这样一条道路来我这里,你愿意怎样引导我,就怎样引导;我要是独自一人,这两件事我不会一件做不到,不是光荣地得救,就是光荣地死去。

**俄瑞斯忒斯**　我劝你别做声;我听见有人从里面出来。

**厄勒克特拉**　诸位客人,你们进去吧;你们带来了这样的东西,谁也不能把它扔到宫门外,尽管他不乐意接受。

<div align="center">傅保自宫中上。</div>

**傅保**　你们这些傻透了的、没有智力的孩子,你们是不顾自己的性命呢,还是没有天生的头脑,不知道你们是处在最大的危险中心,而不是在边缘上? 若不是我站在门柱旁边把守了这么久,你们的策略就会比你们的身体先进宫去;好在我对这件事很小心。你们现在快结束这冗长的谈话和这无餍的欢呼,赶快进去。在这样的情形下,拖延会惹祸事,这正是结束的时机。

**俄瑞斯忒斯**　我进去,情况好不好?

**傅保**　很好;没有人会认识你。

**俄瑞斯忒斯**　我以为你已经报告我的死耗。

**傅保**　要知道,你在那里是下界的一个死者。

**俄瑞斯忒斯**　他们听到这个消息很高兴吧? 有没有什么话说?

**傅保**　等事情完了,我再告诉你;就目前的情形而论,他们的一切行动,不管多么坏,都会成为好事。

**厄勒克特拉**　弟弟,这人是谁? 看在众神面上,告诉我。

**俄瑞斯忒斯**　你看不出来吗?

**厄勒克特拉**　我心里想不起来。

**俄瑞斯忒斯**　你曾经把我交到他手里,却不认识他?

**厄勒克特拉**　什么人? 你说什么?

**俄瑞斯忒斯**　你曾经事先考虑,经他的手把我偷偷地送到福西斯去。

**厄勒克特拉**　是我在父亲被杀的时候,在许多人当中发现的惟一的忠实人吗?

**俄瑞斯忒斯**　这人就是他;不必再向我提更多的问题。

**厄勒克特拉**　最愉快的日子啊! 阿伽门农家里惟一的救星啊,你是怎样回来的? 你真是那个把他和我从多苦难中救起来的人吗? 这两支最可爱的手啊! 你有两条为我送过最甜蜜的消息的腿,你怎能同我在一起这么久,自己带着对我说来是最愉快的事实,却编造出一些谎话来害死我而没有被认出来? 欢迎呀,爹爹,我好像看见了一个爹爹! 欢迎呀! 要知道我在同一天里把你当作人间最可恨而又最可爱的人。

**傅保**　我认为够满意了;这个期间的故事,厄勒克特拉,有许多夜晚和同样多的白天在循环,它们会给你讲清楚。

　　(向俄瑞斯忒斯和皮拉得斯)我告诉你们两个站在那里的人,这是行动的时机;现在克吕泰墨斯特拉是独自一人,里面一个男人也没有。但是,如果你们按兵不动,得想想,你们不仅要同那些人,而且要同其他的数目更多,武艺更高的人战斗。

**俄瑞斯忒斯**　皮拉得斯,我们的事情不需要冗长的讨论,让我们向那些立在门廊外的,我父亲敬奉的神像致敬,然后尽快进去。

　　俄瑞斯忒斯和皮拉得斯偕二侍从进宫,傅保随从。

**厄勒克特拉**　阿波罗王啊,请你和祥地听他们祈祷,也听我祈祷,我曾经多少次用我这支光滑的手尽我所有给你献祭。现在,吕刻俄斯·阿波罗啊,我只有这么一点祭品,我祈祷,我拜倒,恳求你仁慈地佑助我们的策略,昭示人类,众神对大不敬的罪行予以什么样的惩罚。

　　　　　　　　　　　　　　　　　　　　厄勒克特拉进宫。

## 八　第三合唱歌

**歌队**　(首节)请看阿瑞斯怎么匍匐前进,喷出难以抗拒的杀气。这时候,那些追逐恶劣行为的、无法躲避的猎犬已经进入宫廷,站在屋顶下,因此那萦绕着我的心灵的梦想不至于长久不实现。

（次节）那下界鬼魂的助战者已经悄悄地进屋,进入他父亲的自古富裕的宫廷,手里举着刚磨快的杀人的剑。迈亚的孩子赫耳墨斯不再拖延,而是把他引到终点,把他的巧计隐藏在阴暗的地方。

# 九　退　场

厄勒克特拉自宫中上。

**厄勒克特拉**　（抒情歌首节）最亲爱的姑姑,那些人立刻就要完成他们的事情；你们安静地等着吧。

**歌队**　怎样了? 他们现在在做什么?

**厄勒克特拉**　她正在装饰骨灰罐,那两个人站在她的身边。

**歌队**　你为什么跑出来?

**厄勒克特拉**　出来守望,免得埃癸斯托斯趁我们不留神溜了进去。

**克吕泰墨斯特拉**　（自内）哎呀! 这屋里没有朋友,尽是凶手!

**厄勒克特拉**　有人在里面叫唤;亲爱的姑姑,你们听见没有?

**歌队**　哎呀,我听见了那种从来没听见过的声音,吓得发抖。

**克吕泰墨斯特拉**　（自内）哎呀呀! 埃癸斯托斯,你在哪里?

**厄勒克特拉**　听呀,有人大声叫唤。

**克吕泰墨斯特拉**　孩子啊孩子,怜悯你的母亲!

**厄勒克特拉**　你没有怜悯过他,也没有怜悯过那生他的父亲。

**歌队**　城邦啊,不幸的家族啊,那每天追逐你的命运正在消失,正在消失。

**克吕泰墨斯特拉**　（自内）哎哟,我被刺中了!

**厄勒克特拉**　你有力量,再刺一剑!

**克吕泰墨斯特拉**　（自内）我再叫一声哎哟!

**厄勒克特拉**　但愿埃癸斯托斯也同声哭唤!

**歌队**　那诅咒应验了;那躺在地下的人复活了,那先前死去的人放干了凶手的血,血债血还。

俄瑞斯忒斯和皮拉得斯偕二侍从自宫中上。

**歌队**　（次节）他们出来了,那血红的手滴着献给阿瑞斯的祭品,这件事我无心

谴责。

**厄勒克特拉**　俄瑞斯忒斯,你们的情形怎样了?

**俄瑞斯忒斯**　屋里的情形很好,只要阿波罗的神示说得好。

**厄勒克特拉**　那卑鄙的女人死了没有?

**俄瑞斯忒斯**　不要再怕那傲慢的母亲侮辱你了。

**歌队**　别说了,因为我清清楚楚地看见了埃癸斯托斯。

**厄勒克特拉**　孩子们,还不快退回去?

**俄瑞斯忒斯**　你们看见那个人在哪里?

**厄勒克特拉**　他从郊外兴高采烈地来到我们手里……[1]

**歌队**　快进门廊! 前一件事情干得好,现在再把这件事情也干好。

**俄瑞斯忒斯**　你放心;我们完成得了。

**厄勒克特拉**　你想到哪里,就赶快去。

**俄瑞斯忒斯**　我走了。

**厄勒克特拉**　这里的事我会关心。

　　　　　　俄瑞斯忒斯和皮拉得斯偕二侍从进宫。

**歌队长**　向那人耳边说几句温和的话,是有益的,使他不知不觉地冲进正义的竞技场。(抒情歌完)

　　　　　　埃癸斯托斯自观众左方上。

**埃癸斯托斯**　据说福西斯客人曾向我们传报,说俄瑞斯忒斯撞毁车子,丧了性命,你们哪一个知道客人在什么地方? (向厄勒克特拉)你,我问你,我是说你,你从前是那样鲁莽,我认为你对这件事最关心,知道得最清楚,能够告诉我。

**厄勒克特拉**　我当然知道,怎么会不知道呢? 否则我连我的最亲近的人的命运都不关心了。

**埃癸斯托斯**　那些客人在哪里? 告诉我。

**厄勒克特拉**　在里面;他们已经到了一个友好的女主人的家里了。

**埃癸斯托斯**　他们真是报告了他的死耗吗?

[1] 此处缺了七个音缀。——原注

**厄勒克特拉** 不,他们不仅是口头上报告,而且把他指给我们看了。

**埃癸斯托斯** 我可以看看,弄清楚吗?

**厄勒克特拉** 你可以看,那景象可难看啊!

**埃癸斯托斯** 你一反常态,说起话来使我非常高兴。

**厄勒克特拉** 那你就高兴高兴吧,只要这是一件讨你喜欢的事情。

**埃癸斯托斯** 我叫你住口,把宫门打开,让全体迈锡尼人和阿耳戈斯人看看,如果他们当中有人过去由于对这人抱有空虚的希望而感到鼓舞,现在看见他的尸首,他就会接受我的嚼子,不至于由于受到我的惩罚而被迫变聪明一点。

**厄勒克特拉** 我已经尽了我的责任;时间已经使我获得智慧,对强者表示屈服。

> 厄勒克特拉把宫门打开,克吕泰墨斯特拉的尸首
> 放在活动台上被推出来,上面用布盖着;俄瑞斯忒斯、
> 皮拉得斯和二侍从站在活动台上。

**埃癸斯托斯** 宙斯啊,我看见了这个形象,若不是惹得天神嫉妒,它是不会倒下的;但是,如果这句话惹得天神发怒,我就把它收回。

你们把那块罩布从他脸上整个拿开,让亲属接受我的哀悼。

**俄瑞斯忒斯** 你自己去揭开;看看这尸体,同它亲热地话别,这不是我的事,而是你的事。

**埃癸斯托斯** 你说得好,我一定听从。(向厄勒克特拉)要是克吕泰墨斯特拉在屋里,你去请她出来。

**俄瑞斯忒斯** 她就靠近你,不必到别处去查找。

> 埃癸斯托斯把罩布揭开。

**埃癸斯托斯** 哎呀,我看见什么啦?

**俄瑞斯忒斯** 你害怕她吗?不认识她吗?

**埃癸斯托斯** 哎呀,我落到什么人的罗网中心了?

**俄瑞斯忒斯** 难道你没有早就看出,你当面称为死者的人是活人吗?

**埃癸斯托斯** 哎呀,我听懂你的话了;同我交谈的不是别人,而是俄瑞斯忒斯。

**俄瑞斯忒斯** 你这样高明的先知,却被人欺骗了这么久!

**埃癸斯托斯** 我这不幸的人完了。且让我说几句话。

**厄勒克特拉**　弟弟,我以天神的名义请你不要让他再说下去,把话拖长。一个人撞了祸事,快要死了,让他苟延残喘,对他有什么好处呢?尽快把他杀了,杀死以后,再扔给那些他应当碰见的埋尸人,让他远远地离开我们。唯有这样才能赔偿我过去所受的苦难。

**俄瑞斯忒斯**　赶快进去!现在不是在言语上争论,而是为你的性命而挣扎的时候。

**埃癸斯托斯**　为什么引我进屋?如果这件事是正大光明的,为什么需要在黑暗里进行,而不爽爽快快地把我杀了?

**俄瑞斯忒斯**　不由你指挥;快去到你杀我父亲的地点,死在那里。

**埃癸斯托斯**　要看见珀洛普斯的儿孙,现在和将来的灾难吗?

**俄瑞斯忒斯**　至少得看见你的灾难,在这种事情上,我是最高明的先知。

**埃癸斯托斯**　你所夸耀的法术并不是你父亲传给你的。

**俄瑞斯忒斯**　你回答了这许多,这一节路是耽误了,赶快爬!

**埃癸斯托斯**　你带路!

**俄瑞斯忒斯**　你必须走在前面!

**埃癸斯托斯**　是怕我逃跑么?

**俄瑞斯忒斯**　你乐意怎样死,由不得你;我一定要监视你,死得很悲惨。这惩罚必须立即落到任何一个有意触犯刑罚的人身上:杀死他!这样一来,邪恶就不会有很多。

<div style="text-align:center">

俄瑞斯忒斯、皮拉得斯和二侍从押着

埃癸斯托斯进宫,厄勒克特拉随入。

</div>

**歌队长**　阿特柔斯的后裔啊,你遭受了许多苦难,好容易获得自由,经过今日的奋斗,这件事才告完成。

<div style="text-align:right">

歌队自观众右方退场。

</div>

# 索福克勒斯《特剌喀斯少女》

## 导　言

《特剌喀斯少女》的创作时间向来是争论的重点：有人认为这是索福克勒斯早年间的习作，因为剧作家的技巧在其中运用得不够成熟；也有人认为这是他晚年的作品，而彼时欧里庇得斯的一些技巧诸如"开场诗"的引入给索福克勒斯的创作观念带来了影响。《特剌喀斯少女》亦是一部命运悲剧，全篇强调了浓重的宿命色彩，但并不很受评论界注目。事实上，凭借其跌宕的剧情、细腻的人物和优美的诗句，这部剧仍旧是一部非常出色、甚至对现代观众阅读习惯较为友好的悲剧，足以代表索福克勒斯的个人风格。

### 一、百字剧梗概

赫拉克勒斯的妻子得阿涅拉在约定的归期没有等到丈夫归来，却等来一个女战俘，据说她是丈夫远征的原因，亦是丈夫的下一个新娘。为了使丈夫回心转意，得阿涅拉将曾爱慕过自己的怪物涅索斯赠送的药膏涂抹在衬袍上派人送给丈夫庆贺，却不料她受到了涅索斯的欺骗，赫拉克勒斯穿上衬衣后开始燃烧，听到消息的得阿涅拉自尽而亡，而得知真相的赫拉克勒斯也明白了预言的意义。

### 二、千字剧推介

《特剌喀斯少女》虽然情节丰富而激烈，但篇幅却非常短小；同时受制于古希腊悲剧的传统制式，后半段生离死别的情形只能通过演员大段的口述进行。

因此,矛盾集中体现在整部剧的前半部分,故挑选该剧的第一场至第二场进行千字剧推介。这两场戏以得阿涅拉跌宕起伏的情绪开始,构建了得阿涅拉和伊娥勒、报信人和传令官这两组矛盾,并以此形成了稳固的剧作结构,塑造出了得阿涅拉这一生动细腻的女性角色,体现出索福克勒斯高超的布局技巧和对人物的刻画能力。

## 三、万字剧提要

《特剌喀斯少女》一共有 11 个场次,按照情节可划分为以下 6 个部分。

开场:赫拉克勒斯和妻子约定的 15 个月离别期已满,出于对神示的虔信,得阿涅拉担心自己的丈夫遭遇不测,便派他们的儿子许罗斯去打听赫拉克勒斯的消息。

第一场:许罗斯刚走,得阿涅拉的报信人和赫拉克勒斯的传令官利卡斯便同时出现。他们带来了好消息:赫拉克勒斯安然无恙,但同时利卡斯也带回来一个年轻的女子伊娥勒——她看上去很悲伤,不断沉默地哭泣。报信人悄悄向得阿涅拉透露:这名女子就是战争的起因,赫拉克勒斯俘获她,是为了将来娶她做下一个新娘。得阿涅拉向利卡斯追问,在确保得阿涅拉不会做出报复的行为后,利卡斯透露了真相。

第二场:在巨大的痛苦中,得阿涅拉心生一计:她想到曾经追求过自己、却被赫拉克勒斯一箭射死的人马怪涅索斯临终前赠予自己的礼物——用他血块做成的药,涅索斯告诉得阿涅拉,这药可迷惑人心,让赫拉克勒斯只爱她自己。于是得阿涅拉把药物涂在衬袍上,令利卡斯作为礼物带给赫拉克勒斯。

第三场:很快,得阿涅拉意识到了不对:那药物在阳光下碰了羊毛,羊毛便烧成了灰烬。得阿涅拉方才意识到自己上当受骗,涅索斯给自己的不是媚药,而是毒药,他欺骗了自己,正是希望赫拉克勒斯付出代价。但为时已晚,许罗斯带回了赫拉克勒斯的噩耗:穿上那件衬袍后,他疼痛难忍,无法脱下,他将利卡斯扔下山崖,自己也奄奄一息。在许罗斯恶毒的咒骂下,得阿涅拉一声不响地走进了屋内。

第四场:在歌队长好奇的询问下,女仆透露了得阿涅拉的死讯:她在悲痛

中铺好了赫拉克勒斯的床,然后在床上用双刃剑刺中自己的心脏。而许罗斯意识到自己做的错事,在床边号哭,哀悼自己的母亲。

退场:众人抬着赫拉克勒斯归来,他苏醒之后陈述自己的痛苦,诅咒着自己的妻子。许罗斯告诉了父亲真相,这时赫拉克勒斯明白了自己命运的预言,便令许罗斯发誓遵循自己的遗愿:将其抬到特剌喀斯附近的山峰上烧死,并娶伊娥勒为妻。

## 四、全剧鉴赏

### (一)百字剧鉴赏

《特剌喀斯少女》的故事取材于大力神赫拉克勒斯的神话,关于他的事迹,神话中流传很广。但在其众多的英雄举止中,索福克勒斯挑选片段的角度却是比较刁钻的:他选择了这个英雄人物不那么伟岸的死亡,并将重点放在了他的妻子得阿涅拉身上。

从剧作的角度上来说,尽管这是一出命运悲剧——赫拉克勒斯的死亡命中注定,而得阿涅拉鬼使神差的举动也只是一步步暗合了命运预设的轨迹,但**索福克勒斯的切入点仍然是人性的**。剧作家紧紧抓住了人物内心的矛盾:得阿涅拉和赫拉克勒斯之间关于另立新妻的矛盾,而这一对矛盾又可以细化为得阿涅拉自己内心中的矛盾。这一切都是基于索福克勒斯对于人物深刻的观察和思考,因此,尽管得阿涅拉和赫拉克勒斯并没有直接的对手戏,但她丰富而真实的情感却赋予了整部戏得以顺畅进行下去的逻辑,得阿涅拉这个主人公的性格塑造便是剧作的基石。

**这部戏的核心动作是得阿涅拉出于拯救爱情的目的而间接导致了整个家庭悲剧的发生**,也就是"好心办坏事"的过程。尽管这种核心动作的逻辑在佳构剧或当代作品中屡见不鲜,但其本身仍具有强烈的戏剧张力。大多数题材中,动机和结果的矛盾往往出于误会或者谎言,而在《特剌喀斯少女》中,出发点是命运。因此,索福克勒斯花了更多的篇幅展现出赫拉克勒斯暴戾和粗犷的一面,这让命运的玩笑印证得不那么生硬:当观众发现这一切乃是涅索斯的复仇时,更容易感受到命运的崇高,而整部作品也因此渲染上一层庄严的悲剧氛围。

## （二）千字剧鉴赏

《特剌喀斯少女》在剧作技巧上最大的成功之一在于人物的塑造,每个人物的性格特点都由不同的笔墨分配或浅或深地在剧本中体现了出来,而**得阿涅拉的人物形象无疑是全剧的支点,**这也是以第一场至第二场作为重点介绍的原因,我们首先从得阿涅拉的视角来一窥索福克勒斯的剧作构建。

从开场得阿涅拉因为担心赫拉克勒斯的安危从而让许罗斯打听父亲的消息开始,连同第一场的开头,这段剧情共同形成了一个具有张力的戏剧情境。首先,观众站在得阿涅拉的视角上,听她诉说对丈夫的担忧和思念便已形成了共情,而由其他少女组成的歌队在这里强化了得阿涅拉心中的情绪,剧情便在一种悬隔的状态中展开——观众已经开始担忧赫拉克勒斯的甚至这个家庭的命运,因为得阿涅拉这样催促自己的儿子:"你还不去帮助他? 因为他的性命得救,我们才有救;否则一起毁灭。"这种对未来的不安持续到第一场的开头,得阿涅拉对命运阴影的顾虑又体现在了她的独白中:"但是他上次却像一个将死的人一样告诉我,哪一些婚姻财产归我所有……"但很快,索福克勒斯便打破了这种哀婉的情绪,他迅速地安排了一个报信人带来了好消息:赫拉克勒斯打赢了战争,即将凯旋。从这里开始,情绪一下子欢快起来,尽管得阿涅拉略有迟疑:"如果他带回的是好消息,本人怎么不来?"但随着舞歌的响起,疑虑也烟消云散。不过好景不长,随着赫拉克勒斯的传令官利卡斯带着战俘出现,得阿涅拉便敏锐地观察到不对劲的地方,她非常急迫地问:"看在天神分上,告诉我,她们是什么人? 是谁的女儿?"随着得阿涅拉的发问,观众的情绪再度被调动起来,因为新的矛盾已然出现。

在这不过两百多行的诗句中,我们看到的是**一个凝练精巧的戏剧情境:**它一开始就是紧张的,接着这种紧张被化解,而后又迅速地升级成一种更深刻的紧张。这个情境围绕得阿涅拉的真实情感发生,她上来就展现出了优柔敏感的性格,因为她非常看重神示,并以此延展到对丈夫和家庭的担忧;这种性格让她没有办法安然地融入歌队庆祝报信人带来的好消息,因此载歌载舞的场景极尽克制;而当传令官带着女俘们出现,得阿涅拉的敏感很快就和多疑糅合在一起,令她发问,从而自然地推进到接下来的情节中去。在这个短小流畅的开场中,索福克勒斯牢抓人物性格,通过微妙的情绪变动构建了整个戏剧情境,并以此

铺陈出跌宕的氛围,达到吸引观众兴致的目的。

当得阿涅拉的敏感被呈现出来后,这场戏的矛盾也顺理成章地应当升级了。伊娥勒等俘虏作为外界因素打破了她内心世界的平衡,但这还不足以引爆她内心的矛盾和痛苦。倘若仅仅是看到异国的女人便对丈夫起了疑心,得阿涅拉在观众中留下的印象不过是个善妒的女人。因此剧作家花了一定的篇幅呈现出她的善良和悲悯,她望向伊娥勒,说道:"我一见就可怜她,胜过我可怜那些别的女子,因为看来只有她显得有感触。"接着,她向利卡斯询问这女人的身世,但被利卡斯搪塞过去。正是得阿涅拉的真诚和利卡斯的谎言让报信人看不下去,于是他拦住本来打算离开的主母,告诉对方赫拉克勒斯正是为了这个女人才发动了一场不义的战争。在这段戏里,索福克勒斯合理化了报信人说出真相的动机,避免其沦为单调的功能人物,并通过加强得阿涅拉的侧写赋予了情节更多层次,同时为接下来报信人和利卡斯的交锋做出了铺垫。

为了证明真相,得阿涅拉带着报信人去和利卡斯对峙。这场多人戏的节奏很好,可见在引入第三个演员之后,索福克勒斯对于群戏的把握已经非常娴熟,故而这部戏的完成时间可能不会太早。当得阿涅拉直白地询问伊娥勒究竟是谁之后,索福克勒斯笔锋一转,让利卡斯和报信人展开一段短促的对峙,节奏变得明快甚至有趣,给得阿涅拉留下了判断的空间。接着,得阿涅拉用大段的台词降下了节奏,延展出了悲怆的情绪。在这段台词中,起点是虔信和理智的:"因为厄洛斯随心所欲,统治着众神和我,他怎么会不统治另一个像我这样软弱的女人呢?"终点则落于慈悲和真诚:"我一见她就十分可怜她;因为她的美貌毁了她一生,这不幸的女子无意之间就倾覆了她的祖国,使它遭受奴役。"报信人和利卡斯的动作在这里反衬出得阿涅拉的人格魅力,于是利卡斯坦诚地交代出真相和自己的疑虑,第一场的动作随之结束。

**第二场的情节可看作是第一场的补充和延伸。**它的核心动作是得阿涅拉在悲怆中决定采取一些见不得人的方式夺回赫拉克勒斯的爱,其人物配置的重点仍然是得阿涅拉和利卡斯,只不过用歌队长取代了报信人去辅佐得阿涅拉的行动,反映她的心路。这一点是上一场遗留问题:"该如何去做"的延伸;补充的点则在于得阿涅拉的形象。当她和自己的侍女共处一室,她的情爱便在这私密的空间内泛滥起来,她发自内心地表白:"我看见她的青春之花正在舒展,我的

呢,却在凋谢。人的眼睛都爱看盛开的花朵,对那凋谢的却掉头不顾。"索福克勒斯在这里展露出绝不亚于欧里庇得斯所收获到的人性评价,他赋予得阿涅拉的哀怨和柔软构成了这个女人饱满的性格,因此她那大胆的计划得以小心翼翼地展开。一方面,敏感造就的冲动令她无暇顾及涅索斯说的是真话还是谎言;另一方面,她的善良和身份又让她一时无法想出更好的解决方式。值得一提的是,当这位虔诚的主母将匣子递给利卡斯的时候,她说出这样的谎言:"我曾经这样立誓……"索福克勒斯在细节上总是会让人物说出适当而慎重的话语,而得阿涅拉在此违背了诚实的品性。或许在她亲手将衬袍放进匣子时,只是让赫拉克勒斯落入命运的陷阱,但此刻的僭越,则成为她接下来自身悲剧的注脚。

### (三)万字剧鉴赏

就剧作结构而言,《特剌喀斯少女》的谋篇布局工整而环环相扣,首尾又暗合了闭环的宿命观,情节跌宕且明晰,具有很高的艺术价值。

**索福克勒斯在这部剧中延续了自己高超的"突转"技巧:**几乎每一场戏中都有对上一场戏的逆转,上文已经详述了第一场和第二场的转折,而高潮部分,剧作家的突转则锁定在了赫拉克勒斯的噩耗上。在第三场中,许罗斯极尽能事向得阿涅拉渲染自己所闻所见的恐怖景象:大力神在穿上那衬袍后是如何痛苦,同时又是怎样残忍地把利卡斯摔下海岬。这样的描绘很容易带给观众和得阿涅拉误导,因为两者都对赫拉克勒斯的死亡有预见。当得阿涅拉一声不吭地退回房内,不安的感受被歌队延宕,为她最终的死讯做出了令人扼腕的铺垫。剧作家通过许罗斯的台词展现出优秀的辞令手段,而原型神话中很难证明许罗斯究竟有没有用暴力的言语伤害他的母亲。但不管怎样,经过第四场对于得阿涅拉之死的再一次延宕,退场伊始的情节形成了全剧最后一个大突转,塑造了强烈的张力:赫拉克勒斯再度醒来,他并没有真的死去,这无疑抬高了得阿涅拉之死的悲剧性。于是在整部剧的结尾,索福克勒斯给予赫拉克勒斯极大的空间解释了关于自己"死于死人之手"的预言,全剧的核心动作——命运的误会因此被消除,而宿命感更给予了得阿涅拉的悲剧更高的欣赏维度。

**同时,索福克勒斯还配置了两个人物作为贯穿全剧的线索,**一个是许罗斯,一个是伊娥勒。许罗斯的作用偏功能,起到穿针引线的作用,而他也同样被塑

造成一个忠实而具有道德感的人。开场中，许罗斯面对得阿涅拉的担忧，表示自己"将不顾艰险，去打听事情的全部真象"。退场中，面对赫拉克勒斯火葬的遗愿，他在道德的边缘小心地斡旋，确定不必亲手烧死父亲后说："搬运的事，我不拒绝。"而就在之前，他唯——次情绪的宣泄则间接害死了自己的母亲，尽管他的宣泄也是出于道德。这里再度显示出索福克勒斯对于人物塑造的高超技巧，人物和情节互相完善，从细节处组合为一个有机的整体。伊娥勒的作用则偏象征，这是一个从头到尾没有台词的角色，但她却不可不存在，因为她几乎存在于矛盾的每一个角落。在赫拉克勒斯和得阿涅拉的矛盾中，伊娥勒这个第三者以物理的存在横亘于两者之间，从而直接导致这一切事件的发生。而在得阿涅拉内心的挣扎中，伊娥勒的形象在第一合唱歌中借歌队之口隐晦地重现："有拳声，有弓弦声，有牛角撞击声；他们扭在一起，额头上发出致命的冲击声，嗓子里发出沉痛的呻吟。那美貌的女子坐在那遥遥在望的山上，等待她未来的丈夫。"尽管这里歌队吟唱的是得阿涅拉被嫁给赫拉克勒斯时的景象，但未尝不是在映射现在的处境。"格斗多么激烈"，只不过战场出现在得阿涅拉的心中，于是在第二场的开头，得阿涅拉就发出叹息，想到自己曾经也是少女的时光。巧妙的是，结尾处索福克勒斯将许罗斯和伊娥勒勾连在一起，赫拉克勒斯的另一条遗愿便是让儿子迎娶伊娥勒。两条线索合二为一之际，这位半神的指令则像是命运的一种规定，在这种规定面前，许罗斯和伊娥勒都无力反抗，正如他们在剧中无力支配自己的行动，只是命运顺从的玩偶。

## （四）艺术总结

### 1. 人文意义

**这出悲剧首先是传递了对战争的控诉**。尽管前文提及这部剧的写作时间仍有待考证和商榷，但大致彼时伯罗奔尼撒战争已经发生，剧中很多证据指向了斯巴达。赫拉克勒斯是斯巴达人的祖先，而特刺喀斯则位于斯巴达人在希波战争中英勇奋战的温泉关附近。因为这部剧首先是赫拉克勒斯家族的悲剧，而他受伤和死亡的来源都来自特刺喀斯，所以不难感受到索福克勒斯创作时的态度：当斯巴达再度发动战争时最好先斟酌一下祖先的悲剧，因为不义的战争只能带来不义的结局。值得一提的是，利卡斯的人物姓名据说来自伯罗奔尼撒战

争时出使雅典的斯巴达信使,当他被赫拉克勒斯扔下山崖,可以想象到当时雅典观众的爱国情怀是如何被点燃的。当然,索福克勒斯仍旧是克制的,爱国的情怀在这部剧中更多地被让位于对广义战争罪行的谴责,剧作家借助得阿涅拉的台词满溢出自己的思考和同情:"朋友们,当我看见这些不幸的女子的时候,我心里发生了强烈的同情,她们没有家,没有父亲,在外漂流,她们从前也许是自由人的女儿,如今却过着奴隶生活。"这样动情的诗句,令他的道德关怀和反战思想超越了文本、时间和空间。

**其次这部剧则从侧面表现了当时女性的悲惨地位。**即使雅典缔造了辉煌的文明,但雅典城邦的妇女地位是很低下的:"我们有妓女为我们提供快乐,有妾满足我们的日常需要,而我们的妻子则能够为我们生育合法的子嗣,并且为我们忠实地料理家务。"[1]这部剧中的两个女性角色在人物性格上虽然一个复杂一个模糊,但都从不同的层面映射出了自己的悲哀,最终重叠为一出女性的悲剧。得阿涅拉一心遵守妇道,渴望拯救自己的爱情,却弄巧成拙,还赔上了自己的性命;而伊娥勒,她的现在就是得阿涅拉的过去,当她和许罗斯奉旨成婚,很难想象她能够在多大程度上改变自己未来的命运。可笑的是,即使到死,得阿涅拉都没有获得尊重,当许罗斯向赫拉克勒斯汇报了他母亲的死讯,大力神的第一反应是:"唉,她应当死在我手里。"即使最后她收获了父子俩的谅解,但那谅解却是出于道德,而非是对生命逝去的哀悼。索福克勒斯未必能够脱离当时环境重男轻女的窠臼,但他人道主义的描写无疑为后世的文艺作品播下了不经意的火种。

2. 创新点

**这部剧最大的创新点在于歌队的安排,其叙事性被降到最低,而抒情性却又得到了完整的保留。**关于歌队在叙事功能上几无推动的作用,根据大概是两点:第一在于歌队的身份,他们不再是长老之类能够直接和剧情挂钩,直接和主角互动的角色,而被替换成了来自特剌喀斯的一群少女,又由于女人的地位和这部剧矛盾的重心在于闺房之内而非庙堂之上,歌队们便无力参与到情节中

---

[1] 转引自裔昭印:《古希腊的妇女——文化视域中的研究》,商务印书馆 2001 年版,第 90 页。

去;第二则在于,整部剧的节奏是非常紧凑的,如前文所述,索福克勒斯在该剧中运用了很多情节的转折,这些转折又多出现于场与场之间,所以歌队篇幅的省去反倒是为拉起观众的悬念做出了准备。

叙事功能的削弱某种程度上反倒为抒情提供了空间:得益于剧作家优美的诗句,这些篇幅恰到好处的诗行更好地释放出了有力的情绪。也难怪亚里士多德最推崇索福克勒斯,埃斯库罗斯的合唱歌太过于冗长,而欧里庇得斯的合唱歌则近似于保留形式,对于提倡"恰当"和"中道"审美的亚里士多德而言,索福克勒斯的合唱歌便展现出了一种微妙的平衡。

### 3. 艺术特色

**这部剧最大的艺术特色在于生动而又复杂的人物塑造。**几乎每一个人物都得到了符合他们按照剧情分布所占比例而应得的饱和性格,这些性格既不刻板,也不会分裂到使观众觉得混乱,从而自然地推动着剧情的发展。尤其是得阿涅拉的人物刻画,富有极强的生活气息。得阿涅拉是一个传统的雅典女人,而索福克勒斯并没有根据社会对女人的定义将其写得僵硬,他将得阿涅拉写得温柔而善良,她对于战俘的同情立刻引起了观众的同情,在此基础上,他也没有忽略得阿涅拉生而为人的私欲,以一种小心谨慎的态度勾勒出得阿涅拉的不甘和紧张,最后则赋予了其一种英雄般的崇高。第三场末尾处得阿涅拉的沉默和第四场经女仆转述的自责:"我的婚床和新房啊,从此永别了,你们再也不会把我接到床上来睡眠了。"相得益彰,一下子抬升起这个人物的悲剧性。

**其次,这部剧体现了悲剧的"卡塔西斯"(katharsis)效应。**亚里士多德在《诗学》中认为悲剧应具有"卡塔西斯"的作用,罗念生将其译为"陶冶"。根据亚里士多德一概提倡"适当"的哲学理念,卡塔西斯的作用正在于让大多数富有联想能力的观众通过悲剧对幸福、怜悯、恐惧等概念产生思考;让共情能力不那么强的观众感受到世界并不很稳定,从而更小心地行事;而这一切的感受都建立在理性的分析能力基础上。放在《特剌喀斯少女》中,我们能够发现剧作家并没有刻意地给予任何一方一个明确的观点,在秉承一以贯之的客观之外,他把激烈的情节、丰满的人物、适当的教化结合在一起,让观众得以在感性受到刺激的空间之外让理性得以继续运转。正如上文提到的,不仅是歌队的运用,在整

体剧情的把握上,索福克勒斯的剧作显然对埃斯库罗斯式的纵情进行了克制,又不像欧里庇得斯那样太看重奇情和技巧。这样他的剧作便符合亚里士多德提出的"卡塔西斯"作用,而本剧合理的布局、清晰的线索结构和适当的教化则是其作品中的典范。

**第三则是细节对宿命观的映射**。通过之前的分析和索福克勒斯的生平,能够得知剧作家是一个深受传统宿命观影响的人。在这部剧中,索福克勒斯选择从细节入手,不断地通过台词和预言的交叉强调,形成一条很隐秘的线索贯穿首尾,造就了一种独特的审美效果。如前所述,开场中得阿涅拉的担忧有一部分来源于对神示的不安,而涅索斯的诅咒直接促成了赫拉克勒斯之死的动力。神和宿命的存在如同一道阴云笼罩着整个悲剧,而剧中人物的台词则有意无意地加深了神的预示,譬如在第二合唱歌的尾声,当得阿涅拉满心希望地看着利卡斯捧着那恶毒的匣子离去,歌队们应和着主母的心情:"愿他归来,愿他归来! ……愿他裹在那富于引诱力的长袍里,裹在那依照那怪兽的指点而涂上药膏的长袍里,满怀热情从那里归来!"热情而急迫的颂歌对于深谙传说结局的观众来说形成了一种令人不安的反讽,从而加剧了命运的威力,让观众从具象的语言中感受到某种超验的力量,敬畏和审美均从此诞生。在退场中,赫拉克勒斯向许罗斯宣告遗愿时再度强调了自己父亲对其死亡的预言,赫拉克勒斯的慷慨陈词落于"孝顺父亲"这四个沉重的字眼,则体现了命运强大的惯性如何细化进宗族血脉的法则,而宗族又是构成城邦的重要组成部分。这些严肃的元素在这部剧中以细节呈现,和其较娱乐化的情节相交织,化为索福克勒斯独特的戏剧美感。

## 五、名剧选场[1]

### 三　第一场

**得阿涅拉**　我猜想,你是听见了我的灾难,才到这里来的,可是你现在并不体会

---

[ 1 ] 选文出自[古希腊]索福克勒斯著,罗念生译:《索福克勒斯悲剧集:特剌喀斯少女》,上海人民出版社 2020 年版,第 14—38 页。选文中,"赫剌克勒斯"即"赫拉克勒斯","伊俄勒"即"伊娥勒"。因后者译名流传更广,故正文统一采用后者译名,引文与"名剧选场"部分遵从原文,采用前者译名。

我心里是怎样的痛苦,但愿你不会凭你的经历而得到体会啊!那嫩苗栽种在安宁的园地上,太阳神的炎势,狂风暴雨都不来侵害,它在安乐中舒适地成长,直到处女被称为妻子,在夜间接受了她的一份焦虑,为丈夫或儿女而忧愁的时候为止。只有这样的女人想到自己的处境,才能体会我被压抑在什么样的痛苦之下啊!

　　我曾经为多少灾难而痛哭;但是从来没有像为这事这样伤心落泪过,这事我马上就告诉你。当我的丈夫赫剌克勒斯出门作最后一次旅行时,他曾经把一块古老的写字板留在家里,上面刻着一些符号。他出外冒过多少次危险,可是每次都无心向我解释,因为他每次出门,都像是去立功,不像是去死。但是他上次却像一个将死的人一样告诉我,哪一些婚姻财产归我所有,哪一份祖业他指定分配给他的儿子们,并且规定了分配的日期;他说,他离家一年零三个月期满之后,若是命中注定不死,便会躲过那期限,安安乐乐活下来。

　　他说,赫剌克勒斯的苦差使,天神注定这样完成,有如多多涅地方古老的橡树先前发出的、由那两个珀勒阿得斯说出的预言。那预言所指定的确切期限和现在的时日正好相合,那一定会应验的;因此,朋友们,我在酣睡的时候,为恐惧所惊扰而跳了起来,担心我会失去这人间最好的丈夫而孀居度日。

**歌队长**　现在别再说不吉利的话了;我看见有人前来,他戴着一顶桂冠,定是来报告好消息。

　　　　**报信人自观众左方上。**

**报信人**　得阿涅拉,我的主母啊,我是第一个报信人,即将解除你的顾虑;请你放心,阿尔克墨涅的儿子还活在世上,他打赢了,正从战地把胜利的果实带给这地方的神。

**得阿涅拉**　老人家,你告诉我的是什么消息呀?

**报信人**　你的丈夫,大家羡慕的人,很快就要到了,威风凛凛,胜利归来。

**得阿涅拉**　你告诉我的消息是从这城里哪个人、还是从哪个外地客人那里打听来的?

**报信人**　传令官利卡斯正在夏季牧场上向大众传达这消息;我从他那里听见

了,就跑来抢先告诉你,好从你这里得到犒赏和酬谢。

**得阿涅拉**　如果他带回的是好消息,本人怎么不来?

**报信人**　只因为,夫人啊,他行动不方便。马利斯人全都围着他问长问短,使他无法前进。每个人都想打听他所渴望的事,不听个痛快,不放他走。尽管他不乐意,却这样被那些乐意的人围了起来。但是,一会儿你就可以看见他在你面前出现。

**得阿涅拉**　宙斯啊,那不许收割的俄忒高原上的主宰啊,你终于赐我们以欢乐!屋里和前院的姑娘们啊,放声欢呼吧,因为我们在绝望中欣赏到这好消息带来的曙光。

**甲半队队长**　(舞歌)让快出阁的姑娘为这个家在灶火边唱一支快乐的歌,让青年男子在歌声中一同向我们的保护神,那背着漂亮的箭筒的阿波罗欢呼;还有,你们这些女郎啊,你们也同时唱一支赞美歌,赞美歌,向他的姐姐,那出生自鹑岛的阿耳忒弥斯,那射鹿的神,那左右手都擎着火炬的女神欢乐地歌唱吧,还向那些和她做伴的仙女欢乐地歌唱吧!

**乙半队队长**　我多么兴奋啊,我欢迎那双管——我心灵的主宰! 看呀,这常春藤使我发狂,欧嗨! 它叫我跳酒神的旋舞。

**歌队**　咿哦,咿哦,派安啊!

**歌队长**　看呀,亲爱的夫人,你现在可以看见这消息里报道的事情在你眼前出现。(舞歌完)

**得阿涅拉**　我看见了,亲爱的姑娘们啊;我的眼睛正在眺望,不至于看不见那一队人。

利卡斯带着一群女俘虏自观众左方上,其中一个是伊俄勒。

我当着大众欢迎你这位迟迟而来的传令官,只要你带来的是欢乐的消息。

**利卡斯**　夫人啊,我兴高采烈地回来,受到兴高采烈的欢迎,这是合乎我们的事业的成就的,因为一个人立了大功,理应受到欢迎。

**得阿涅拉**　最好的人啊,先把我最渴望的消息告诉我:我将迎接活着回来的赫剌克勒斯吗?

**利卡斯**　我离开他的时候,他活着,精力充沛,生气勃勃,没有病痛。

**得阿涅拉**　他在哪里,在国内,还是国外? 快说呀!

**利卡斯**　欧玻亚有一个海角,他正在那里为刻奈翁的宙斯划出一块祭坛,规定果实的贡税。

**得阿涅拉**　为了还愿,还是奉了神示?

**利卡斯**　为了还愿,那是他用戈矛把你亲眼看见的这些妇女的城邦毁灭时许下的愿。

**得阿涅拉**　但是,看在天神分上,告诉我,她们是什么人? 是谁的女儿? 她们很可怜,如果她们的境况没有欺骗我的话。

**利卡斯**　这些是他劫掠欧律托斯的都城时,为他自己和众神挑出来的掠获物。

**得阿涅拉**　是为了攻打那都城,他去了不知多少天,数不清的日子?

**利卡斯**　不是,绝大部分时间他在吕狄亚稽留,据他说,他是被卖为奴,并不自由。夫人啊,这句话不应该使人听了不高兴,事情原是宙斯促成的啊。因为,据他说,他被卖给翁法勒那外夷女人,佣工满了一年。他受了这耻辱,感到痛心,发誓要使那害了他的人连同那人的妻子儿女沦为奴隶。这句话不是白说的;他在净罪之后,招集了一支外国军队,前去攻打欧律托斯的都城;他认为这人间只有他才是这祸害的肇事者。有一次,赫剌克勒斯去到他家灶火旁边,尽管欧律托斯和赫剌克勒斯是老交情,他竟用许多话痛骂他,拿许多恶意的举动对待他,甚至说:"尽管你有从不虚发的箭在手,可是论箭术,你却不如我的儿子们!"他并且嚷道:"你是自由人的奴隶,应该挨揍。"在宴客的时候,他趁赫剌克勒斯喝醉了,把他轰出了大门。

　　赫剌克勒斯为这事很生气,后来伊菲托斯为了寻找走失的马,来到提任斯山坡,眼睛望着这方,心转向那方时,赫剌克勒斯就把他从那望楼般的山顶上推将下去。我们的主宰,奥林匹斯山上的宙斯,人和神的父亲,为了他这行为勃然大怒,把他出卖为奴;宙斯不肯宽容他,因为他是用诡计杀死了伊菲托斯,虽然他只是这样杀死一个人;如果他是公开报复,宙斯倒会原谅他正当地打败了他的仇人;天神是不喜欢狂妄的行为的。

　　所以那些口出恶言、妄自尊大的人,统统成了冥间的居住者,他们的城邦也遭受奴役;这些女子,你亲眼看见的,从幸福的巅顶跌了下来,来到你这里过苦难的生活;这差使是你丈夫派定的,我是忠心于他,执行这任务。

至于他本人,等他为攻下那都城而向他父亲宙斯献上神圣的牺牲之后,你就可以盼望他回来:在我报告的这一段好消息里,这句话听起来最甜蜜不过!

**歌队长**　主母啊,你现在看见了这眼前的景象,知道了这报告里其余的消息,你的快乐是确实可靠的。

**得阿涅拉**　我听到我丈夫的幸运的消息,心里怎能不快乐呢? 我的快乐完全应该和他的幸运相对应。可是善于观察事物的人却有所畏惧,生怕在走运的时候跌跤。朋友们,当我看见这些不幸的女子的时候,我心里发生了强烈的同情,她们没有家,没有父亲,在外漂流,她们从前也许是自由人的女儿,如今却过着奴隶生活。宙斯啊,胜利的赏赐者啊,别让我看见你这样袭击我的儿女;万一你要做什么,也不要趁我在世的时候。我一见这些女子,就这样害怕起来。

　　(向伊俄勒)不幸的女子啊,你是谁? 是闺女,还是母亲? 照你的外表看来,生儿育女的事你都还没有经历过,你的出身又是高贵的。利卡斯,这客人是谁的女儿? 谁是她的母亲,谁是她生身的父亲? 说出来吧! 我一见就可怜她,胜过我可怜那些别的女子,因为看来只有她显得有感触。

**利卡斯**　我哪里知道? 你为什么追问? 她也许是那地方并不卑贱的人的女儿。

**得阿涅拉**　她是不是王家的后代? 欧律托斯有没有女儿?

**利卡斯**　我不知道;我没有多打听。

**得阿涅拉**　你没有从她的同伴那里得知她的名字吗?

**利卡斯**　没有;我只是不声不响,做自己的事。

**得阿涅拉**　(向伊俄勒)不幸的女子啊,你亲自告诉我吧;真是遗憾,连你的名字我们都不知道。

**利卡斯**　要是她开口说话,那就和她先前的态度不一样了;她一直没有说过话,不论长短。自从她离开了她那山高风大的家乡以后,她总是为她的沉重的灾难而苦恼,这可怜的女子总是哭哭啼啼。她这样子,在她是很痛苦的,在我们看来也是情有可原的。

**得阿涅拉**　那就随她去吧,让她这样子进屋,她最愿意;不必使她在目前的灾难中,更从我手里受到新的痛苦,因为这目前的已经够她受了。现在全都进

屋去,你好准备赶到你要到的地方去,我也好把里面的事安排安排。

**利卡斯引众女俘房进屋,得阿涅拉正要转身进去。**

**报信人**　(向得阿涅拉)请你留一步,好背着他们,听听你送进去的女子都是谁,还可以详细听听那些必须知道的事,你还没有听见过的;那些事我知道得很清楚。

**得阿涅拉**　你这是什么意思? 为什么拦住我?

**报信人**　请停下来听一听,我先前的话值得一听,我认为我现在的话也值得一听。

**得阿涅拉**　要不要把他们叫回来? 你是不是只愿意当着我和这些姑娘谈谈?

**报信人**　当着你和这些姑娘倒没有什么不方便,顶好让他们进去。

**得阿涅拉**　他们已经走了;你有话快说呀。

**报信人**　那家伙方才说的,没有一句是真话;若不是他现在撒谎,便是他先前是个不忠实的报信人。

**得阿涅拉**　你说什么? 快把你的意思明白告诉我,你方才说的我没有听懂。

**报信人**　我曾经听见那家伙当着许多可以作证的在场人说,赫剌克勒斯是为了这女子的缘故,才杀死欧律托斯,攻下那城楼高耸的俄卡利亚的;神们中唯有厄洛斯引诱他这次动干戈——不是因为他在吕狄亚在翁法勒手下做过苦工,也不是因为伊菲托斯坠地死亡。那报信人方才却把厄洛斯抛在一边,而提出不同的说法。

　　赫剌克勒斯未能说服那做父亲的把女儿送给他,使他有个秘密的床榻,因此编了一个小小的怨言作为口实,去攻打她的祖国,毁灭她的都城。现在,主母啊,他回来了,还把她先送到家里来——正如你亲眼看见的,——他并不是漠不关心,并不是把她当作奴隶;你可不要那样梦想,不会是那样的,既然他心里燃起了情欲。

　　因此,主母啊,我决心把我从利卡斯那里听来的消息全盘告诉你。许多人都和我一样,在特剌喀斯人的公共集会场中听见过这话,都能证明他有罪过。如果我的话听起来不顺耳,我很抱歉,但是我说的却是真实的情形。

**得阿涅拉**　哎呀,我处在什么样的境况里呀! 我接受了一个什么样的隐患到我

家里！哎呀！难道她就是那个无名女子,正如那押送她的人发誓说的?

**报信人**　她的名字和出身是很闻名的:论世系,她是欧律托斯的女儿,名叫伊俄勒;关于她的家世,那家伙却无话可说,说是"没有打听"!

**歌队长**　并不是所有的坏人都该死,只是那偷偷地干了不合身分的坏事的人才该死!

**得阿涅拉**　姑娘们,怎么办呢? 这目前的消息把我弄糊涂了。

**歌队长**　去问问那人,也许他会说真话,只要你愿意逼迫他回答。

**得阿涅拉**　那我就去,你的话并不是没有道理。

**报信人**　我应当在这里等候,还是做点什么事?

**得阿涅拉**　你且留下来,既然这人不待我召唤,自己从屋里出来了。

　　　　　*利卡斯自屋内上。*

**利卡斯**　夫人啊,我回去该对赫剌克勒斯说些什么? 请你指点我,你看,我要走了。

**得阿涅拉**　你迟迟才回来,我们还没有多谈几句,你这样快就要走了。

**利卡斯**　但是,如果你有话要问,我就一旁侍立。

**得阿涅拉**　你跟我说老实话吗?

**利卡斯**　请伟大的宙斯作证,凡是我知道的,我都讲出来。

**得阿涅拉**　你带回来的女人到底是谁呀?

**利卡斯**　是个欧玻亚人;是谁生的,我可答不上来。

**报信人**　你这家伙,往这边看,你以为你在对谁说话?

**利卡斯**　你为什么问起这个?

**报信人**　你要是心里明白,请回答我问你的话。

**利卡斯**　我是在对主妇得阿涅拉,俄纽斯的女儿,赫剌克勒斯的妻子,我的主母说话,如果我的眼睛没有欺骗我的话。

**报信人**　这正是我要听你说的,你说她是你的主母吗?

**利卡斯**　是;我应当为她效劳。

**报信人**　要是你对她不忠实,该当何罪?

**利卡斯**　怎么会不忠实? 你是故弄玄虚。

**报信人**　我没有,你说的才是故弄玄虚。

**利卡斯** 我要走了;老听你说话才傻呢。

**报信人** 在你回答这个简单的问话之前,你不能走。

**利卡斯** 你要问就问吧;你这张嘴就是安静不下来。

**报信人** 你带回来的那个女俘虏——你知道我指的是谁?

**利卡斯** 知道;你为什么问起这个?

**报信人** 你不是说过,你带回来的女人是欧律托斯的女儿伊俄勒?你方才却望着她,装作不认识。

**利卡斯** 我对谁说过?有谁给你作证,证明他从我这里听说过?

**报信人** 你对许多市民说过;一大群人在特剌喀斯人的公共集会场上听你说过。

**利卡斯** 不错;我是说过谣传如此,但是揣测之辞不是确切的证据。

**报信人** 什么揣测之辞?你不是发誓说过,你是把她当作赫剌克勒斯的新娘带回来的?

**利卡斯** 我说过"新娘"二字吗?亲爱的主母,看在天神分上,告诉我,这客人是谁呀?

**报信人** 正是在那里听过你说话的人。你曾说过,那整个城邦是因为有人爱上这女子而陷落的,不是吕狄亚王后,而是这女子所引起的情欲把它毁灭的。

**利卡斯** 主母啊,让这人走开吧;同疯子吵嘴,未免不聪明。

**得阿涅拉** (向利卡斯)我凭向俄忒高谷投射电光的宙斯求你,不要说假话。听你说话的不是个胸襟狭窄的妇人,她不是不懂得人们的性情:他们生来是喜新厌旧的。谁像拳师一样站起来,拳头对拳头和厄洛斯搏斗,谁就不聪明,因为厄洛斯随心所欲,统治着众神和我,他怎么会不统治另一个像我这样软弱的女人呢?如果我责备我丈夫染上这种狂热病,或是责备这女子,我就是发疯;这种事对他们说来没有什么可耻,对我说来也没有什么害处。我不至于如此。但是,如果是他教你说假话,你所得到的并不是个好教训;如果是你教自己说假话,当你想做个好心肠的人的时候,你却会被发现是个残忍的人。快把真情全盘吐出来。一个人被称为撒谎者,是一种沾在身上的难看的污点。你想不败露,是不可能的;因为许多人都听你说过,他们会告诉我的。

　　如果你有所顾虑,你怕得没道理;因为不知真情固然使我痛苦;但是知道了又有什么害处呢?赫剌克勒斯已经娶过许多别的女子——谁也没有他娶得多——她们当中谁也没有从我这里受到一句恶言或辱骂,这女子也不会的,尽管她深深地沉浸在情爱中;我一见就十分可怜她;因为她的美貌毁了她一生,这不幸的女子无意之间就倾覆了她的祖国,使它遭受奴役。

　　这些事让它们随风顺水漂散吧!但是,我告诉你,要骗就骗别人,对我永远不要说假话。

**歌队长**　听从善良的劝告吧,今后你对这位夫人是不会有怨言的,而且可以得到我的感谢呢。

**利卡斯**　亲爱的主母,我既然看见你,一个凡人,很懂人情,很体谅人,我一定把真情全盘告诉你,决不隐瞒。事情正如他所说的。这女子有一次在赫剌克勒斯心里引起了一种强烈的情欲,为了她的缘故,她的祖城俄卡利亚倒在他的矛尖下,整个毁灭了。这事情——我得替他剖白——他从不否认,也不曾叫我隐瞒。主母啊,只不过怕这消息伤了你的心,我才犯了罪过,如果你认为这是罪过的话。

　　现在,你既然知道了这整个故事,你就为他好,不下于为你自己好,对这女子宽容宽容,并且坚决遵守你方才说的关系到她的话。因为他虽然靠他的力量在一切别的场合获得了胜利,却完全屈服在她的爱情之下。

**得阿涅拉**　我愿意这样做。无论如何,我决不同天神苦斗,自取烦恼。

　　我们进屋吧,我要把我的口信告诉你,由你带去,我还要准备一点相当的礼物作为回敬,也由你带去;因为这是不对的,你带了这么大一队人来,却空着手回去。

　　利卡斯随得阿涅拉进屋,报信人自观众左方下。

## 四　第一合唱歌

**歌队**　(首节)爱神所赢得的胜利正好证明她的力量很强大。我且不提神祇的爱恋,不说她怎样愚弄宙斯、黑暗之王哈得斯,或是大地的震撼者波塞冬。只说为了争娶这新娘,哪两个劲敌进场来格斗,一场混战卷起漫天的尘土?

（次节）其中一个是强大的河神，从俄尼阿代前来的阿刻罗俄斯——头长犄角的四蹄牛怪物；另一个是宙斯的儿子，背着弯弓，舞着双矛和大棒，来自酒神的忒拜城；他们一碰上就打起来，想要赢得这新娘，那赏赐新婚之乐的阿佛洛狄忒独自居间作评判。

（末节）有拳声，有弓弦声，有牛角撞击声；他们扭在一起，额头上发出致命的冲击声，嗓子里发出沉痛的呻吟。那美貌的女子坐在那遥遥在望的山上，等待她未来的丈夫。那场格斗多么激烈，正如我所说的；人和神争娶的美新娘是在焦愁地等待着；她很快就离开了她的母亲，像一头牛犊失去了亲娘。

## 五 第二场

得阿涅拉偕一侍女自屋内上，侍女捧着一个匣子。

**得阿涅拉** 亲爱的朋友们，我趁那报信的客人在屋里同那些被俘的女子告别的时候，暗自出了大门，来到你们这里，把我亲手安排的计划告诉你们，在你们面前悲叹我内心的痛苦。

我把一个少女——我现在认为她不再是少女，而是少妇了——接到家里来，像一个船主接受一件过重的货物，这货物使我内心的安宁遭到破坏。现在我们两人要在一条被毯下等候他来拥抱。这就是赫剌克勒斯——我一向称呼他作忠实的好丈夫——为了我长久看家而给我的报答。他时常染上这种狂热病，我都无心生他的气；但是，同她住在一起，共有一个丈夫——这种事哪一个女人忍受得了呢？我看见她的青春之花正在舒展，我的呢，却在凋谢，人的眼睛都爱看盛开的花朵，对那凋谢的却掉头不顾。因此我担心赫剌克勒斯只在名义上是我的丈夫，实际上却是那少妇的情人。

但是，正如我方才说的，一个贤淑的妇人不宜生气。朋友们，我一定告诉你们，我有了个减轻痛苦的方法。我早就保存着一件礼物，是从前的怪兽送给我的，储藏在一只铜壶里，那是我做少女时，从胸毛蓬松的涅索斯那里，在它临死的时候，从它的伤口上取来的；那怪兽为了挣钱，双手运人过欧厄诺斯的激流，不用渡河的桨楫，也不用风帆。

当时我父亲打发我上路，我第一次跟随着赫剌克勒斯去，算是他的新娘；涅索斯把我背起来，走到中流，用淫荡的手摸弄我。因此我大叫一声，宙斯的儿子听见了，立即转过身来，射出一支羽箭；那箭飕的一声飞进了它的胸膛，钻进了它的肺腑。那怪兽在发晕的时候，这样对我说："老俄纽斯的女儿啊，你是我送过河的最后一人，只要你听我的话，我这次送你过河，可以使你得到这样的好处：只要你用手从我伤口上，从那九头蛇，勒耳涅沼泽的毒虫的黑胆现颜色的地方——那支箭是在那蛇胆里浸过的——把血块取一点来，你就可以得到一种药物来迷惑赫剌克勒斯的心，使他不至于看见任何一个女人就爱她胜过爱你。"

朋友们，我方才想起了这件自从那怪兽死后我就好好地收藏在家里的东西；我已经用它来涂抹这件衬袍，凡是那怪兽生前所叮嘱的我都照办。事情已经办妥。但愿我从不知道，从不懂得那种狂妄的罪行，我憎恨那些胆大妄为的女人。只要我能对赫剌克勒斯使用药物和魔法而战胜这女子，我就照计而行，除非看来我是在轻率从事；如果是那样，我就打消。

**歌队长**　只要这办法有一点把握，我们认为你的计划不错。

**得阿涅拉**　有这样的把握，有信心，但是还没有试过。

**歌队长**　要知道就得去做；你以为你知道，不去试验，还是没有把握。

**得阿涅拉**　等不了多久就可以知道；我看见那人已经到门外来了，他就要走了。你们要严守秘密！羞耻的事情，要偷偷地做，才不至于落到丢脸。

　　利卡斯自屋内上。

**利卡斯**　你有什么吩咐？俄纽斯的女儿啊，快说呀，我已经耽搁得太久了。

**得阿涅拉**　利卡斯，你在屋里同那些女子谈话的时候，我就在为你准备这件东西，好打发你把这件精致的长袍为我带去，这是我亲手织好赠给我丈夫的礼物。

　　得阿涅拉把匣子从侍女手中接过来交给利卡斯。

你交给他的时候，告诉他，别人不得抢在他前头贴身穿上，在他还没有在那杀牛献祭的日子里很出众地站在大众面前把它拿给神们看看之前，不可让它见阳光、灶火，或是神圣的祭坛。

我曾经这样立誓：只要我看见他平安地回来，或是听见他回来了，我就

给他穿上这件衬袍,让他到众神面前做一个穿新衣服的新献祭人。

你带去这个印纹作证,他是很容易认识这圈子里的符号的。

你现在去吧,首先要遵守这条规矩:你只是一个使者,别想做分外的事;还有,你这样行事,可以得到他的感谢,再加上我的感谢,就成为双重的谢意。

**利卡斯** 只要我稳重地运用赫耳墨斯的诀窍,我对你的事是不会有什么差错的;我一定把匣子带去,原封不动地交给他,用你吩咐的话来证实这件礼物。

**得阿涅拉** 你现在可以走了;你已经知道了家里的情形。

**利卡斯** 我知道一切平安,我要去告诉他。

**得阿涅拉** 你看见那女子受欢迎,知道我客客气气地接待了她。

**利卡斯** 因此我心里高兴。

**得阿涅拉** 还有什么别的话告诉他呢? 只怕在我知道他是否思念我之前,你过早地把我的思念之情泄漏给他。

利卡斯自观众左方下,得阿涅拉偕侍女进屋。

## 六 第二合唱歌

**歌队** (第一曲首节)你们这些住在港口与岩石之间的温泉旁边或俄忒岭上的人啊,你们这些住在马利斯湾中部、那携带金箭的女神的海岸上的人啊,——那里的全希腊的关前会议是很闻名的,——

(第一曲次节)那悦耳的双管很快就要为你们吹奏起来,那不是悲音,而是像敬神的琴音,因为宙斯的儿子,阿尔克墨涅的亲生子,正带着他耀武扬威得来的战利品赶回家来。

(第二曲首节)他出门已久,一直在海上漂泊,我们等了十二个月,消息全无;他的可爱的妻子,那可怜的人,心里无限忧愁,眼泪长流,形容憔悴。好在如今阿瑞斯一怒,便结束了她的苦难日子。

(第二曲次节)愿他归来,愿他归来! 在他离开那岛上的祭坛,回到都城之前,别让那载送他的多桨的船停留下来;据说他正在那里献祭。愿他裹在那富于引诱力的长袍里,裹在那依照那怪兽的指点而涂上药膏的长袍里,满怀热情从那里归来!

# 索福克勒斯《俄狄浦斯在科罗诺斯》

## 导 言

《俄狄浦斯在科罗诺斯》是索福克勒斯现存作品中最晚的一部,亦是他暮年的作品。这部剧是《俄狄浦斯王》的续集,讲述了俄狄浦斯离开忒拜后很多年,在女儿安提戈涅的陪伴下来到雅典近郊的科罗诺斯直到死亡的故事。该剧被很多评论家认为复杂而又艰深,因为其中出现了俄狄浦斯和很多人的纠葛,而结局的死亡又显得极为神秘;也有人觉得这部剧是索福克勒斯最杰出的作品。但对于古希腊的观众而言,这部剧无疑是精彩的——《俄狄浦斯在科罗诺斯》于索福克勒斯死后的公元前401年被他孙子拿来演出,并获得了戏剧节的头奖。

## 一、百字剧梗概

老年的俄狄浦斯在长女的陪伴下来到神谕中自己将死的圣地,不料既遭到了当地人的排斥,又遇到克瑞翁打算劫持他回国以帮助次子获得内战的胜利。在雅典贤王忒修斯的帮助下,俄狄浦斯和他的女儿们受到了庇护,他同时也拒绝了长子将其带走的恳求。作为回报,俄狄浦斯长眠于科罗诺斯,以他的坟墓庇护着雅典。

## 二、千字剧推介

《俄狄浦斯在科罗诺斯》篇幅较长,情节丰富却不够紧凑,最为精彩的在于其中人物的刻画,故选择第三场至第四合唱歌作为一个核心段落推介。这个场

面由忒修斯化解了俄狄浦斯的危机开始,前面一些针锋相对的杂乱矛盾已经被解决,气氛趋于和缓凝重,因此剧作内容便聚焦到了俄狄浦斯和他孩子们的关系,并以俄狄浦斯迎接他的神秘死亡作为终结。这是全剧中悲剧感和神秘气息最强烈的段落,围绕着"俄狄浦斯的自我和解"这一核心动作,展现了几个主要人物的鲜明性格,传递出了非常多富有深意的内涵。

## 三、万字剧提要

《俄狄浦斯在科罗诺斯》一共有 11 个场次,可按照情节划分为以下 6 个部分。

开场到进场歌:年迈且瞎眼的前忒拜王俄狄浦斯在长女安提戈涅的陪伴下来到了雅典近郊的科罗诺斯森林,这里是报仇神的圣地。根据神谕,俄狄浦斯应当在此得到生命的归宿,但当地的长老却觉得他亵渎了圣林。

第一场:俄狄浦斯为此希望雅典王忒修斯主持公道。这时,他的小女儿伊斯墨涅突然来到圣地,带来了他的两个儿子正在为王位内战的消息——他们都希望把俄狄浦斯带回去,因为神谕提到,谁拥有俄狄浦斯,谁就能取得这场战争的胜利。当忒修斯出现,俄狄浦斯便乞求他的保护并令他长眠于此;而作为回报,他的坟墓将在今后与忒拜的战争中捍卫雅典。

第二场:忒修斯答应俄狄浦斯没多久,克瑞翁就出现了。此刻他是以忒拜王——即俄狄浦斯的小儿子厄忒俄克勒斯(未出场)的名义来把俄狄浦斯带走的。俄狄浦斯不从,克瑞翁便劫掠了他的两个女儿以作为人质。危急关头,忒修斯被喊来提供援助。

第三场:忒修斯成功地救回了俄狄浦斯的女儿们,并提到有人想要见俄狄浦斯,那人便是俄狄浦斯的大儿子,也就是忒拜王位的第一继承人波吕涅刻斯。俄狄浦斯曾被他撵出忒拜,所以不想见他,但在女儿的劝解下勉强同意了。

第四场:波吕涅刻斯请求他父亲的帮助,以助自己获得内战的胜利。俄狄浦斯一口回绝了他,波吕涅刻斯伤心地离去,迎接自己未知的命运。这时奇异的事发生了,天上雷鸣滚滚,俄狄浦斯预见到了自己的死亡,便叫来了忒修斯,引领着他前往自己的葬身之处。

退场：报信人传来了俄狄浦斯去世的消息，那是只有雅典王忒修斯一人才知道的秘密。俄狄浦斯伤心的女儿们希望看望父亲的坟墓，被忒修斯拒绝，因为一切都是神的安排。

## 四、全剧鉴赏

### （一）百字剧鉴赏

《俄狄浦斯在科罗诺斯》是《俄狄浦斯王》的续作，在俄狄浦斯的原型神话中，只提到他的颠沛流离和神秘死亡，因此索福克勒斯在这部剧中增添了大量的情节。这一方面体现了剧作家的想象力和创新精神，一方面也说明，相较于其他的古希腊悲剧，这部剧增添了很多索福克勒斯自身的映射和思想。所以，**在分析他的剧作构思前，还原这部剧的创作背景就显得格外重要。**

首先是关于剧作家的家庭。据说，在这部剧的写作过程中，索福克勒斯的儿子伊俄翁（也是一名剧作家）向法庭控告了父亲精神失常，因为他试图把家产传给自己庶出的后代（正如古希腊严格的公民身份，其继承制度一样是非常森严的）。索福克勒斯因此在法庭上当众朗读了本剧中的第一合唱歌[1]，然后他说，能写出这样的诗句可见自己的头脑还是非常清醒。最终，他被宣判无罪，并被陪审团护送回家。其次是关于索福克勒斯的职位，在之前的作者生平中，已经提过他曾经担任过祭司的职务，他是虔诚的，并且专门为医神写过颂歌。最后是关于他的家国。索福克勒斯的故乡不是别处，正是位于雅典郊区的科罗诺斯——俄狄浦斯的葬身之处，他是一个真正的雅典公民，并且一生忠于雅典。伯罗奔尼撒战争中，忒拜站在斯巴达那一边，从而成为了雅典的对头，让雅典吃了不少苦。战争中期，雅典曾经在距科罗诺斯不远的阿卡奈同忒拜人遭遇，并获得了一个小小的胜利，就像剧中第一场伊斯墨涅的台词所暗示的那样："那么，总有一天卡德墨亚人是要吃苦头的。"传说这胜利正是由俄狄浦斯的庇佑获

---

[1] 见［古希腊］索福克勒斯著，罗念生译：《索福克勒斯悲剧集：俄狄浦斯在科罗诺斯》，上海人民出版社 2020 年版，第 40—41 页。

得的。[1]

由此便可以得知索福克勒斯和《俄狄浦斯在科罗诺斯》两者之间丝丝入扣的关联，以及他添加了很多情节的用意。我们不禁猜想，索福克勒斯将父子争执的情节放置在剧末，并着重通过塑造安提戈涅的形象反衬他那两个儿子的不孝是否有所指涉；剧作家的虔诚和俄狄浦斯的神秘死亡又有什么关联；剧中大段大段歌颂雅典的合唱歌，在两千五百年前的剧场里是如何引得阵阵山呼海啸。这一切都指向了生活和艺术两者间的互相影响，事实上，尽管本剧上演的时候雅典已经输掉了伯罗奔尼撒战争，整个城邦都被踩躏，这一切都没有出现在剧中，但这个理想化的城邦和高贵的忒修斯王，无疑能点燃当时雅典人心中的希望。在这个构思中，很难说找不到索福克勒斯自己的影子以及他对自己深爱事物的一切赞美，这就是它的意义，**它展现了一种神话和人生的互文**，这部剧能很好地作为索福克勒斯创作生涯的收尾，索福克勒斯在自己的笔下和俄狄浦斯融为一个英雄的传说，奉献给了自己的雅典。

从抛开历史背景的角度来看，《俄狄浦斯在科罗诺斯》同样是一部比较出色的剧作。它的构思是从俄狄浦斯的遭遇出发的，此刻这位充满罪孽的国王已经风烛残年，失去光明并衣衫褴褛，而后通过一组组的矛盾对他一生的关系进行了回溯，并在神秘主义的死亡和预言中完成了一个升华的收尾。严格来讲，这并不是一个悲剧，因为悲剧的主体并不在于主人公俄狄浦斯，而在他身边的人身上，但这也就成为另一种悲剧，因为俄狄浦斯的诅咒并没有消解，而是成为一种轮回继续在他的子嗣身上流淌；我们已能预见到以后发生的事，因为命运总是严肃地履行自己开出的每一个玩笑。和《俄狄浦斯王》相较，这样的写法并没有摧毁剧中的主人公，但却在平淡中达到了一种隐秘的崇高。

### （二）千字剧鉴赏

正如之前所言，如果说《俄狄浦斯王》展现的是一个人对命运的抗争，**那么《俄狄浦斯在科罗诺斯》展现的就是这个人与命运的和解。**俄狄浦斯为他的罪

---

[1] 见[古希腊]索福克勒斯著，罗念生译：《索福克勒斯悲剧集：俄狄浦斯在科罗诺斯》，上海人民出版社2020年版，第26页和第97页注释[33]。

孽付出了后半生的全部代价,他盲了双眼,艰难地在希腊的土地上蹒跚而行,即使是在人生的最后阶段,也就是本剧开始的前两场戏里,为了寻求一个葬身之地,他都不得不饱受外在环境的挣扎。这挣扎由两道坎构成:一个是科罗诺斯长老们对他亵渎圣林的责备,一个是克瑞翁前来捉拿他,并带走了他的两个女儿。令人庆幸的是,高尚的雅典王忒修斯帮助他脱离了困境,俄狄浦斯感受到一种巨大的宽慰,于是他说:"我已经得到了我最亲爱的人;现在有你们两人在我面前,我就是死了,也不算是非常不幸了。"第三场就是在这样的一场重逢中开始的。

从整体的结构来看,第三场非常短小,不过115行诗句,而整部剧的长度则是惊人的1 779行。为何索福克勒斯要让一个过场篇幅的段落独占整个场面?**答案在于安提戈涅**。

安提戈涅在整部剧,乃至整个忒拜系列的故事中都有着独一无二的地位。全剧的开场就是俄狄浦斯在安提戈涅的引领下走上舞台,俄狄浦斯在和本地人对话的第一句里就重复了曾经在《安提戈涅》中出现的台词:"这女孩儿的眼睛既为她自己又为我看路。"安提戈涅作为俄狄浦斯的眼睛,则有一层更抽象的寓意:她同时又是俄狄浦斯的引路人。她既充当了俄狄浦斯流放之旅中的陪伴者,更是在心灵的道路上给予了俄狄浦斯最大的安慰。因此,安提戈涅对于俄狄浦斯而言,是最为温暖的存在,只有安提戈涅,才能够融化瞎眼的俄狄浦斯这个痛苦的灵魂内心的坚冰。

这是安提戈涅对俄狄浦斯的重要性,但对于索福克勒斯而言,这还不够。尽管俄狄浦斯在重逢时提到的是"你们俩",且伊斯墨涅也被"众侍从簇拥着"跟着忒修斯来到了舞台上,但令人讶异的是,在这场戏中,伊斯墨涅全然地消失了,安提戈涅的这位妹妹很显然不太受俄狄浦斯的待见,而这种不受待见,在前文中也有所展现。第一场中,科罗诺斯的长老们让俄狄浦斯去报仇女神的祭坛前行赎罪礼,因他"一到这里,就侵犯了她们的土地",俄狄浦斯因行动不便,让一个女儿去替自己祭奠,伊斯墨涅抢先说道:"我去执行这任务;可是,安提戈涅,你在这里守着父亲;子女须为父母受累,这是不足挂齿的。"伊斯墨涅的行为本是为了尽孝,无可厚非,但她后面添上的话语反倒显得傲慢,俄狄浦斯虽然眼盲,但心却是明亮的,自然知道谁才是真正爱着自己的人。索福克勒斯是高妙

的,他只需寥寥几笔,就能将每个人的性格勾勒出来。这便是安提戈涅独占第三场的意义:俄狄浦斯共有四个孩子,其余的三个都能衬出安提戈涅的奉献和伟大,除去伊斯墨涅和那以克瑞翁为面具的小儿子,另外一位长子波吕涅刻斯,也是在安提戈涅的劝说下俄狄浦斯才同意见面的:"你是他的父亲;即使他对你最是忤逆不孝,父亲啊,你也不应当以怨报怨。"在这之前,即使是忒修斯的劝解也不起作用。安提戈涅在这人物的群像中,虽然动作不多,却呈现了一种剧作上的对照作用,让观众对每个人的道德品行都有了评判,同时她又作为俄狄浦斯的内心支柱,展现了剧作家对于亲情伦理的赞扬。

但嫡长子的身份仍旧不可回避,这是俄狄浦斯对于家庭——他在这个世界上唯一的寄托的最后一轮和解。于是在第四场,波吕涅刻斯出现了,他的出场十分动人,安提戈涅说:"他没有带侍从,他的眼泪有如泉涌。"而俄狄浦斯的反应更加精彩,他只是用三个字就展现出了自己的态度:"他是谁?"接下来,是波吕涅刻斯长达60行的独白,恳请父亲对自己给予帮助,而俄狄浦斯的回答只是沉默。在歌队长以忒修斯的名义希望俄狄浦斯作出一些回复的时候,俄狄浦斯终于开口了,但回报给他嫡长子的,却是一大串激烈而凶狠的诅咒,因他抛弃了自己,使得他的后半生遭遇了无尽的苦难。

这是一段非常精彩的独白,并不是因为它的行文有多么优美,而在于它的情感浓度足够强烈,它真实地展现了俄狄浦斯的性格——这性格从《俄狄浦斯王》延续下来,并不像克瑞翁那样有判若两人的改变,俄狄浦斯仍旧保持着尊严和高傲,他不愿意和伤害了他的人和解。

**那么,俄狄浦斯的和解对象究竟是谁?** 在那天上的响雷滚滚而至之前,安提戈涅不解于波吕涅刻斯为何还要去战斗:"父亲说,你们两人会自相残杀而死,难道你看不出你是在促使这预言应验么?"而波吕涅刻斯的回复壮美而决绝:"是的,你不必阻拦我……愿宙斯使你们两人的前途无限光明,只要你们在我死后,为我尽丧礼;在我活着的时候,你们再也不能为我出力。现在放了我,永别了……不必为我悲伤。"值得一提的是,索福克勒斯在这里故意将兄弟俩的长幼关系颠倒了过来,这样波吕涅刻斯就被自己的弟弟夺去了王位,使得他出师有理,而非无理取闹。这个细节展现了剧作家缜密的逻辑,也为这段极美的台词提供了注脚——索福克勒斯对波吕涅刻斯抱有同情,并有意要通过他

塑造悲剧感。兄妹俩对话的时候,俄狄浦斯全程在场,他只是注视着这一切,很难想象他此时此刻内心经历着怎样的波涛汹涌,在经历了这一切后,自己唯一的嫡长子奔赴宿命的终局,这种情感,已经超越了语言可以描述的阈限。

于是天降轰雷,正是这重复性的一幕让他达成了对自己和命运的和解,他不再是那个《俄狄浦斯王》的退场中拥抱着两个女儿不肯撒手的父亲,也不再是对着科罗诺斯的老乡们辩解自己无妄之灾的流浪者,他坦然地接受并且决定面对,于是他让安提戈涅速速找来忒修斯:"宙斯的有翼的霹雳立刻就要把我送往冥土。"这场戏的力量十分充沛,最后的独白十分感人,俄狄浦斯走向"命中注定要埋葬的地方"时,这位孤傲的王罕见地赐予了忒修斯一段明亮的祝福:"你们在快乐的日子里,要念及死去的我,那你们就会永远幸福。"

可以见到,经过第三场的铺垫,这部剧在第四场的时候,情感达到了顶峰,这是纯粹由人物刻画带来的魅力。俄狄浦斯的沉默充满了力量,而安提戈涅的劝解以柔克刚,给整场刚硬的父子戏带来了温绵,波吕涅刻斯的宿命则是强有力的破坏因子,给俄狄浦斯和命运的冲突画上了终点,也把整部剧的悲剧性提炼出来。经过第四合唱歌那死亡意味浓厚的短暂抒情,剧情就收尾到结局。在退场中,索福克勒斯再次用出色的语言能力以报信人的视角把那俄狄浦斯之死以一种神圣的色彩叙述出来,让这部剧的收尾显得沉重而又飘渺,如同一座大山化为一粒灰尘。剧作家先让安提戈涅在悲恸中发出疑问:"当我们漂泊在遥远的大地上或大海的波涛上的时候,我们怎样才能觅得我们的艰苦生活?"而后让歌队长举重若轻的一句话为整个俄狄浦斯的故事蒙上宗教的面纱:**"别再哭了,因为一切都是神的安排。"**

### (三)万字剧鉴赏

总体而言,《俄狄浦斯在科罗诺斯》是非常丰满的,因为它的情节很多,人物刻画得细致而生动,前后都得到了很好的呼应,尤其是俄狄浦斯的形象,他贯穿了《俄狄浦斯王》中的性格,而且转变很大,又都很合理。在开场,俄狄浦斯完全是一个小心谨慎的老人,言辞中充满着谦卑,当科罗诺斯人得知他正是那个弑父娶母的罪孽之人想要把他赶走时,他居然说:"你们怎么答应了的话不算数呢?"这实在不像俄狄浦斯会说的话。但随着女儿被拐走又被救回这种大悲大

喜的历练，以及神谕的再一次应验，俄狄浦斯又像重新拾到自我一样地展现出了他的孤傲，乃至有点凶恶，这点在他和波吕涅刻斯的对话中即可看出。到了结尾，当俄狄浦斯完成了和解，他便变得豁达和释然了，他引领着忒修斯向圣林走去，这里面仍旧能看出他向来的果决，只是果决中又加了一丝虔诚："我们现在就到那地方去，别再迟延，因为神的召唤正在催促我。"可以说，整部剧的出彩依旧建立在俄狄浦斯的人物塑造上，他是完整而又令人信服的，即便是成神这样不可思议的事，索福克勒斯都可将其描绘得自然而顺畅。

但这剧并非十全十美。和《特剌喀斯少女》类似，《俄狄浦斯在科罗诺斯》的整体结构显得头重脚轻。虽然在《俄狄浦斯王》中，前两场戏同样占据了大量的篇幅——因为索福克勒斯惯常在故事的开始做足铺垫，以达到收尾短促有力的高潮，但《俄狄浦斯在科罗诺斯》的第一场戏实在是长得有些纵情了。这是因为在前面的线索太多而导致的。在这部剧的最开始，索福克勒斯设定了一个张力十足的情境：俄狄浦斯终于来到了预言中的安身之所，但是为了不让他那么顺利，剧作家便要把他放置在一个悲惨的境遇中。**他给出的冲突主要是两点：一是俄狄浦斯和当地人关于亵渎圣地的冲突；二是俄狄浦斯和那些忒拜故人的冲突**。这两个冲突无疑是有力的，它们都阻挠了俄狄浦斯的行动，但是冲突的对象都来源于外部，于是就要花一定的篇幅对来人进行介绍，这样终归没有俄狄浦斯一个人的"发现"来得清晰明了。

索福克勒斯对此采取的策略已经足够机智，他选择让两条线交织着进行，并让每条线都有相应的层次：譬如赎罪的行动线里，歌队并没有上来就接受他的乞援，而是不断地提出新的要求，直到需要俄狄浦斯落实到派女儿去祭拜的行动；而在忒拜的行动线里，先是让伊斯墨涅带来消息，再是让克瑞翁亲自出现。最后，因为伊斯墨涅的被擒，这两条线又融为了一体，演化成第二场中和克瑞翁的集中矛盾。但缺陷也源于此，两条线索的应接不暇导致第一场戏漫长的篇幅中时刻需要你方唱罢我登场，冲突的紧迫感就被消解了。尤其在第一场中，歌队被俄狄浦斯的预言震动，让其去祭坛之前，居然花了很长的一段篇幅详细解释了具体的操作步骤。这令人联想到埃斯库罗斯的《奠酒人》，尽管在《奠酒人》中厄勒克特拉同样用很长的哀歌在坟前祭奠阿伽门农，但她的祭奠直接导致了通过一绺卷发和俄瑞斯忒斯相认，而在这部剧当中，祭祀的步骤对剧情

没有起到推进的作用,更像是索福克勒斯的一次礼仪科普。

两条线索带来的另一个问题是,这两组冲突都只能依靠一个人来解决,这个人就是忒修斯。忒修斯因此成了一个大忙人,受制于舞台的规则和情节的逻辑,他不得不从一个地方赶来替俄狄浦斯解决问题,而后又匆匆地离去,且他没有参与到直接和俄狄浦斯相斥的关系中去。忒修斯既承载着俄狄浦斯满足心愿的希望,又承载着索福克勒斯对雅典重焕荣光的希望,这便让他成为一个纯粹高尚的人,对于他所占据的篇幅而言,从忒修斯单一的性格中没能看到剧作家更多的发挥,可谓是一个小小的遗憾。

《俄狄浦斯在科罗诺斯》仍旧是一出非常出色的悲剧。很多人觉得这部剧是穿插式的——因为每场戏中俄狄浦斯都只有一个显著的对手,分别是长老、克瑞翁、安提戈涅和波吕涅刻斯,但其实每场之间都按照一个循序渐进的逻辑在构成俄狄浦斯的和解。只是第一场的针线太密,使得它整体的结构显得不太工整。这反而又能提供一个证据:索福克勒斯在写这部戏的时候一定是真诚的。事实上,**真诚是这部剧最大的特点**,无论是剧中大段的独白,歌队抒情的吟唱,还是结尾特有的神圣感,都是索福克勒斯的悲剧中不太常见的美感。

**(四) 艺术总结**

1. 人文意义

想要解读《俄狄浦斯在科罗诺斯》这部剧,一个关键点是要还原它的创作语境。**这背景首先是索福克勒斯的身份和思想:他既是祭司,同时也是雅典反启蒙思想的代表人物。**这意味着解读索福克勒斯,必须要将他的作品放置在众神的系统去解读——他从来没有把神撇开去解读人类,相反,他对神无比虔信,而对人类的理性充满了怀疑。这起点来源于赫西俄德,赫西俄德认为:人类天生就是僭越的(hubris)。正是因为人类僭越的倾向,诸神才会被冒犯,秩序才会被摧毁,人类才会堕落。在《俄狄浦斯王》的分析中,我们提到在希腊语中,这个"王"的原意是"tyrant",即"僭主",这是索福克勒斯所认为的俄狄浦斯的原罪——俄狄浦斯没有遵循正统的王位继承顺序,他凭借智慧破解了斯芬克斯的谜语,然后便"众望所归",被忒拜的人民"拥戴"为王。所以俄狄浦斯的性格必然傲慢,这不仅体现在他对先知忒瑞西阿斯的态度中,更体现在他对克瑞翁的

态度中,因为"傲慢产生僭主"[1]。索福克勒斯正是通过俄狄浦斯的遭遇,传递出一个信息:命运在那里,虽然人类的反抗很悲壮,但人对于理性的崇信是很有限的。这便是由他的观念和作品中解读出的对理性的辩证态度。

到了这部剧中,便涉及第二个背景:《俄狄浦斯在科罗诺斯》被普遍认为创作于公元前 416—前 411 年之间。**这段时间里,漫长的伯罗奔尼撒战争已经接近尾声,其对雅典的政治和宗教带来了深远的影响。**德国学者约亨·施密特认为:"一方面它促成了怀疑和玩世不恭……另一方面,在这多灾多难的几年里,许多人逃到旧宗教里面去。"[2]很明显,对于严肃的索福克勒斯而言,他必然属于后者,他希望人能够变得虔诚。

这样,这部剧的意义便明了了起来:**既然众神的意志无法理解,那么人们就坦然地接受。**因为这世上多的是我们无法理解的事,也多的是双眼明亮的人所看不清的道路。俄狄浦斯的奇遇本身就是一种神示,索福克勒斯借此唤醒观众的虔诚,因为"神的馈赠毫无缘由地来到他面前,就像过去厄运降临在他头上一样"[3],生活就是这样,而不会是其他的样子。人类在世界上的存在本身就有局限,所以一切都浓缩在歌队长的最后一句话里:"你们停止吧,别再哭了,因为一切都是神的安排。"

### 2. 创新点

《俄狄浦斯在科罗诺斯》给人的第一印象是悲壮中带着一丝诡谲,最终这些情绪都化作神秘,这正体现了这部剧的创新之处:**俄狄浦斯的身份视角完成了从人到神的转变。**

古希腊的悲剧,大多要么写众神,要么写凡人,身份几乎固定,即使两者相遇,也是对抗性质的。而在这部剧中,俄狄浦斯完成了人性升格到神性的转变,对抗转变为了融合,这是很少见的。索福克勒斯的创意在于:他从一个小小的

---

[1] 见《俄狄浦斯王》第二合唱歌。罗念生翻译为"傲慢产生暴君",英译版为:"The tyrant is a child of Pride." 罗念生译文见[古希腊]索福克勒斯著,罗念生译:《索福克勒斯悲剧集:俄狄浦斯王》,上海人民出版社 2020 年版,第 46 页。

[2] 转引自周濂:《打开:周濂的 100 堂西方哲学课》,上海三联书店 2019 年版,第 87—88 页。

[3] [法]雅克利娜·德·罗米伊著,高建红译:《古希腊悲剧研究》,华东师范大学出版社 2017 年版,第 127 页。

传说出发,把俄狄浦斯的形象引申出来,赋予了神圣的意义,他的思路没有拘泥在单独的神话传说或者某个具体的半神事例,而是将其再创作,利用想象把这故事丰富了情节,并和自身的思想进行糅杂。因此,《俄狄浦斯在科罗诺斯》显得独特,并因剧作家本人的思想而显得崇高。

### 3. 艺术特色

《俄狄浦斯在科罗诺斯》的艺术价值很高,这种艺术特色,大多体现在了文字和思想上。

**首先是出色的台词技巧**。这部剧的台词非常精彩,它们有的很长,接近于独白,有的则短促简洁。它们的相似点在于,观众能够从中领略到索福克勒斯对人物性格的塑造和对语言文字的驾驭。剧中有几段针锋相对的对话,譬如第二场俄狄浦斯和克瑞翁的角力,能够清晰地感受到克瑞翁的话术:他先是巧言令色地希望把俄狄浦斯骗回忒拜,故说了很多动听的话,甚至尝试把自己代入俄狄浦斯的立场上进行共情;但俄狄浦斯很快识破了克瑞翁的狡猾,在他一大段的回复中,逻辑清晰地分析了这其中的利害关系,给出了自己的理由,又给观众交代了前史。又譬如前文所述的,第四场波吕涅刻斯向父亲寻求帮助,父子俩的对话不过一二回合,却无比精彩。这部剧的短台词也很有力,在进场歌中,科罗诺斯的长老们希望俄狄浦斯快快从圣林里出来,俄狄浦斯再次强调了自己的身世时,剧作家让俄狄浦斯不断地重复先祖的名号,又不断地被歌队打断,同时辅以歌队短促的惊叹在这两者的对话间构成了一种出色的韵文式的张力。这种长短结合的台词写作,加强了对人物的刻画,又形成了一种铿锵有力的剧作节奏,丰富了整体剧作台词的变化,很值得欣赏学习。

**其次在于浓郁的家国情怀**,这主要是通过歌队的合唱表现的。《俄狄浦斯在科罗诺斯》诞生了很多经典的抒情诗,尤其以第一和第三合唱歌为代表。第一合唱歌承接忒修斯决定庇护俄狄浦斯,因此内容都在歌颂雅典和科罗诺斯。索福克勒斯巧妙地利用了这一情节的间隙,抒发了自己对于家乡的热爱:"客人,你来到了这出产名马的地方、世上最美丽的家园、这亮晶晶的科罗诺斯。"很快,又将其升格为对于整个城邦的热爱:"我还要夸耀我的祖国,赞美那伟大的神的赏赐,这地方最大的荣耀:好马、良驹和海上的权力。"这剧上演时的雅典

早已不复帝国时代的伟大,这更显出剧作家赤子之心的热忱,他对于家国的传唱,在千百年后都极富有感染力。

**第三在于真诚而豁达的宿命观**。尽管对于无神论的现代人看来,索福克勒斯的思想虔信到近乎晦涩,但抛开宗教成分,其年近九十的笔力里刻出来的则是一个年迈之人对宿命的坦然以及对人类的赞美。索福克勒斯相信命运,也对风烛残年的凄凉有所体会,这在第三合唱歌中可以得知:"最后,那可恨的老年时期到了……那时候,一切灾难中的灾难都落到他头上。"但他从来没有觉得人类就应该束手就擒,因为下一场中的波吕涅刻斯是如此富有生机,他用一连串史诗般的排比描绘了七将攻忒拜的雄伟蓝图,即使在得知自己必死的宿命后也义无反顾:"如果命该如此,我就死。"索福克勒斯是热爱生命和人类的,不然他也不会详细地描绘故乡的夜莺和葡萄酒,把真诚的赞美奉献给安提戈涅。正如罗米伊总结的那样,索福克勒斯把灰暗的人生哲学和对人坚定的信念复杂地结合在一起,"这前所未有地把索福克勒斯的作品同所有的现代作品区分开来。这些现代作品从索福克勒斯的剧作中获得灵感,却又使之僵化,也正是因为这个原因,它们从未实现同样的辉煌"[1]。

## 五、名剧选场[2]

### 七 第三场

**歌队长** 漂泊的客人啊,你不会说你的守护者是个虚伪的预言者;因为我看见那两个女孩子由人护送,回到这里来了。

**俄狄浦斯** 在哪里?在哪里?你说什么?你说什么?

众侍从簇拥着安提戈涅和伊斯墨涅自观众左方上,忒修斯随上。

**安提戈涅** 父亲呀父亲,但愿有一位神让你看见这最高贵的人,是他把我们带

[1] [法]雅克利娜·德·罗米伊著,高建红译:《古希腊悲剧研究》,华东师范大学出版社2017年版,第131—132页。
[2] 选文出自[古希腊]索福克勒斯著,罗念生译:《索福克勒斯悲剧集:俄狄浦斯在科罗诺斯》,上海人民出版社2020年版,第60—82页。

到你这里来的。

**俄狄浦斯**　孩子们啊,你们果真回来了?

**安提戈涅**　回来了;是忒修斯和他的最亲密的侍从们救了我们。

**俄狄浦斯**　女儿们啊,快到父亲怀里来;让我拥抱你们,想不到你们还能够回来。

**安提戈涅**　你的心愿是可以满足的;这孝敬我们热心奉献。

**俄狄浦斯**　那么你们在哪里,在哪里?

**安提戈涅**　我们一块儿前来了。

**俄狄浦斯**　最可爱的孩子们啊!

**安提戈涅**　父亲总是爱自己的儿女的。

**俄狄浦斯**　我这老年人的依靠啊!

**安提戈涅**　苦命人依靠苦命人啊!

**俄狄浦斯**　我已经得到了我最亲爱的人;现在有你们两人在我面前,我就是死了,也不算是非常不幸。孩子们啊,倚在我的两旁,抱住你们的父亲。我们方才的无依无靠、悲悲惨惨的漂泊结束了,你们尽量简短地把经过情形告诉我。像你们这样年轻的女孩子,简简单单说几句就够了。

**安提戈涅**　我们的救星就在这里;父亲,事情是他做的,应当由他来讲给你听;我的话就是这样简短。

**俄狄浦斯**　朋友啊,如果我拖长同我这两个意外归来的孩子的谈话,请你不要见怪。我知道,我重享的天伦之乐是你给我的,不是别人;因为拯救她们的是你,不是别人。但愿众神按照我的心愿赐福给你,赐给你本人和这地方;因为我发现,这人间只有你们这里才有对神的虔敬、公正的精神和言而有信的美德。这些都是我亲眼得见的,我用这些话来表示我的谢意;因为我是靠了你而不是靠了别人才得到我的女儿们的。

　　国王啊,请把你的右手给我,让我摸摸;如果可以的话,我还要吻你的前额。我在说些什么哟!我现在这样倒霉,怎能希望你接触一个沾染了许多祸害的污点的人呢?我不能怀有这样的希望,不能让你接触我。只有那些被卷入这灾祸的人,才能分担这苦难。请你就在那里接受我的敬礼;今后依然和今天一样给我以公道的照拂。

**忒修斯**　你为孩子们的归来而欢喜,即使你把话拖得很长,首先想听她们的话,而不想听我的,我也不会见怪的;真的,这一点也没有使我感到不高兴。使我一生有光彩的是行动,而不是言语。这句话我可以证实:老人家,我发过誓,并没有食言;我已经把姑娘们带回来了,她们还是活着的,并没有在敌人的威胁之下受到伤害。至于这一场战斗是怎样获胜的,在你和她们闲居的时候,她们会告诉你的,我现在又何必夸夸其谈呢?

　　可是当我回来的时候,我偶然发现一个问题,要请你提供意见;说起来虽是件小事,可也是件怪事;一个人对什么事都不应该粗心大意。

**俄狄浦斯**　埃勾斯的儿子,那是怎么回事?请你告诉我;你要问的事,我一点也不知道。

**忒修斯**　据说有一个人——不是你的同邦人,而是你的亲戚——不知他是怎样跑到波塞冬的祭坛前,坐在那里恳求的,那正是我上次来此之前献祭的地方。

**俄狄浦斯**　他是什么地方的人?他坐在那里恳求什么?

**忒修斯**　我只知道这一点:有人告诉我,他要求同你谈两句话,不会太麻烦你的。

**俄狄浦斯**　谈什么?他那样坐着恳求,事情不小。

**忒修斯**　据说他只要求前来同你谈谈,并且平安地由原路回去。

**俄狄浦斯**　那个坐在那里恳求的人到底是谁?

**忒修斯**　想一想你在阿耳戈斯有哪一位亲戚会向你提出这个要求。

**俄狄浦斯**　最亲爱的朋友啊,别再说了。

**忒修斯**　怎么回事?

**俄狄浦斯**　别要求我——

**忒修斯**　要求什么?快说呀!

**俄狄浦斯**　听了你方才的话,我就知道那个恳求者是谁了。

**忒修斯**　那个该受我责备的人到底是谁?

**俄狄浦斯**　国王啊,是我的可恨的儿子,他的话听起来最使我难受。

**忒修斯**　为什么?你不能听一听吗?不喜欢做的事,不是可以不做吗?听听他说话,为什么会使你难受呢?

**俄狄浦斯**  国王啊,他的声音最为他父亲所憎恨;请不要逼着我答应。

**忒修斯**  但是,如果他坐在那里恳求,逼着你答应,你就得考虑考虑,不要对神不尊敬。

**安提戈涅**  父亲啊,请听我的话,我虽然年轻,也要进一句忠言。让国王心里满意,按照他的意愿讨神喜欢;看在我们的面上,让哥哥前来吧。请放心,凡是他所说的对你不利的话,都不能逼着你改变你的决心。听听他说话有什么害处呢?一个人存心不良,想干坏事,他一开口就会暴露。你是他的父亲;即使他对你最是忤逆不孝,父亲啊,你也不应当以怨报怨。

还是让他来吧;别人也有不肖的儿子,也有暴躁的脾气,但是他们听从劝告,朋友们的魅力改善了他们的性情。

你不要看现在,且回顾一下你过去遭受的、你的父亲和母亲给你引起的灾难吧;只要你考虑考虑那些事,我相信,你就会明白,坏脾气会产生多么坏的结果。你已经失去了你的眼睛,再也看不见了,这件事不小,值得你仔细想想。

你还是答应我们的请求吧;让那些有正当要求的人再三请求是不对的;一个人受到人家的好处,不知报答,也是不对的。

**俄狄浦斯**  孩子,你们已经说服了我,可是你们得到的快乐是用我的痛苦换来的;就照你们的意思办吧。(向忒修斯)只不过,朋友,如果他一定得来,可别让任何人成为我的生命的主宰。

**忒修斯**  老人家,这些话我不必听了又听,我并不想夸口;不过,你可以相信,只要神保佑我,你的性命准保安全。

忒修斯偕众侍从自观众左方下。

## 八　第三合唱歌

**歌队**  (首节)在我看来,谁想活得更长久而不满足于普通的年龄,谁就是个愚蠢的人;因为那长久的岁月会贮积许多更近似于痛苦的东西;一个人度过了他应活的期限以后,你就会发觉他不再享有快乐了;那拯救之神对大家是一视同仁的,等冥王注定的命运一露面,那时候,再没有婚歌、弦乐和舞

蹈，死神终于来到了。

（次节）一个人最好是不要出生；一旦出生了，求其次，是从何处来，尽快回到何处去。等他度过了荒唐的青年时期，什么苦难他能避免？嫉妒、决裂、争吵、战斗、残杀一类的祸害接踵而来。最后，那可恨的老年时期到了，衰老病弱，无亲无友，那时候，一切灾难中的灾难都落在他头上。

（末节）这不幸的人就是这样，不仅是我，像那个从各方面受到冬季波涛的冲袭的朝北的海角，他就是这样受到那可怕的灾难的猛烈冲袭，那灾难永不停息，有的来自日落的西方，有的来自日出的东方，有的来自中午的太阳的方向，有的来自幽暗的里派山。

## 九　第四场

**安提戈涅**　父亲啊，我仿佛看见那客人向这里走来，他没有带侍从，他的眼泪有如泉涌。

**俄狄浦斯**　他是谁？

**安提戈涅**　就是我们心里先前想到的那个人；波吕涅刻斯到这里来了。

　　　　波吕涅刻斯自观众左方上。

**波吕涅刻斯**　哎呀！我该怎么办呢？妹妹们，我应当首先为自己的灾难，还是为我所见的、我的年老的父亲的灾难而悲叹？我看到他带着你们俩流落在异乡，他穿着这样的衣裳，恶臭的多年积垢贴在他的衰老的身上，损伤着他的肌肉，那没有梳理过的卷发，在他那没有眼珠的头上随风飘动，好像他还携带着一些和这些东西相配搭的食物来填他的可怜的肚子。

　　　　（向俄狄浦斯）这一切我知道得太晚了！我可以供认，由于疏忽了对你的奉养，我成了一个坏透了的人；你不必问别人，我是什么东西。但是，既然宙斯不论做什么事，都叫怜悯之神和他坐在一起，父亲啊，让她也站在你的身旁吧；过失是可以改正的，不至于铸成大错。

　　　　你为什么不言语？父亲啊，你说说话吧！请不要扭过脸去！你不回答，一句话不说，就把我打发走，使我丢脸么？也不告诉我，你为什么生气么？

　　父亲的女儿们、我的妹妹们啊,请你们尽力使父亲改变他这冷酷无情的沉默,使他不至于一句话不回答就把我这个求神的人这样不光彩地打发走。

**安提戈涅**　不幸的人啊,你自己告诉他,你来到这里,有什么要求。滔滔不绝的话语也许会使人愉快,也许会使人烦恼,也许会使人发生怜悯之情,使那些不说话的人也说说话。

**波吕涅刻斯**　你对我的劝告好得很,那我就说吧。首先一点,我求得神的援助,因而这地方的君主叫我从祭坛前起身到这里来,允许我同你谈话,并保证我平安地回去。老乡们,我希望能从你们这里、从我的妹妹们这里、从我的父亲这里得到这个保证。我现在愿意告诉你,父亲,我为什么而来。

　　我已经被驱逐出祖国,成了一个流亡人;因为我曾经以长子的身分要求登上你的王位。为此,厄忒俄克勒斯,他虽然是次子,却把我驱逐出境;他既没有在辩论中驳倒我,也没有在比武中胜过我,只是煽惑了城邦。我认为很可能你所承受的诅咒是这件事情的祸根;我从预言者们那里也听见了这个说法。我去到了多里斯岛的阿耳戈斯,娶了阿德剌斯托斯的女儿,于是阿庇亚地方许多因战争而闻名的首领同我结成了盟友,我在他们的帮助下,召集了七队矛兵,组成一支攻打忒拜的部队,我愿为正义而死,或是把那个放逐我的人驱逐出境。

　　且说我现在为什么到这里来。父亲啊,我向你发出乞援人的恳求,这是为我自己好,也是为我的战友们好。他们正在拿着七支矛,带着七队人围攻整个忒拜平原。其中有善于投枪的安菲阿剌俄斯,他是第一流的战士、第一流的预言者;第二个是俄纽斯的儿子堤丢斯,他是埃托利亚人;第三个是厄忒俄克罗斯,他是阿耳戈斯人;第四个是希波墨冬,他是由他父亲塔拉俄斯派来的;第五个是卡帕纽斯,他声称要放火烧忒拜城,把它夷为平地;第六个向前冲的,是阿耳卡狄亚人帕忒诺派俄斯,他是阿塔兰忒的真正的儿子,他的名字来自这个原来不嫁人的处女,这女子终于做了母亲,生下了他;最后一个是我,我是你的儿子,若不是你的儿子,便是厄运的儿子,但至少在名义上是你的,我率领大无畏的阿耳戈斯军队去攻打忒拜。

　　父亲啊,我们全体凭你的女儿们和你的生命恳求你,在我去向那个驱

逐我出境、夺去我的国土的弟弟报复时,请你平息你对我的强烈的愤怒;因为据神示说,如果神示是可信的,你加入哪方,哪方就能获胜。

因此我现在凭我们的水泉和我们的家族之神请求你答应我;因为我是个乞丐和流亡人,你也是个流亡人;你我同命,都是要恭维别人才能得到栖身之地;而他却是在家为王,哎呀,他高傲地嘲笑你,也嘲笑我,只要你和我同心协力,费不了多少事和时间,我就能打得他溃不成军;等我用武力把他驱逐出境,我就接你回去,让你住在自己家里,我也住在那里。只要你有这共同的愿望,我就可以这样夸口;可是没有你帮助,我甚至不能生还。

**歌队长** 看在那打发他来的人面上,俄狄浦斯,你给这人说几句应当说的话,再把他送走吧。

**俄狄浦斯** 朋友们,这地方的保卫者们啊,若不是忒修斯把他送到我这里,让他听听我说话,那么,我决不让他听到我的声音。现在他有幸听一听,从我这里听到这绝不会使他一生感到愉快的话。

(向波吕涅刻斯)坏透了的东西,当初你保持着那现在为你弟弟在忒拜占有的王杖和王位时,你把我,你自己的父亲,赶了出来,使我成了一个流亡人,穿上这一身你现在看了也流泪的衣裳;如今你和我一样,跌到了这同样的苦难里。我倒不哭了;我活一天就得忍耐一天,永远牢记着你这凶手;因为是你使我遭受苦难的,是你把我赶出来的;由于你干的好事,我才到处漂泊,向人行乞,求得每日的吃喝。若是没有这两个女儿侍奉我,那么,依靠你们,我早就死了;好在她们现在救了我,她们是我的侍奉者,她们和我共甘苦,她们是男儿,不是女娃;你们却是别人生的,不是我生的。

因此,如果这些队伍真是向忒拜城移动,厄运就会盯着你,虽然现在还不像将来那样凶狠。你不但攻不下那都城,而且会沾染血污,首先倒下,你弟弟也是一样。我从前曾经对你们俩发出这样的诅咒,我现在请诅咒之神前来为我作战,好使你们知道孝敬父母,不要因为那生了你们这样的儿子的父亲是个瞎子而侮辱他;这两个女孩子可没有这样做。只要那自古闻名的正义之神按照古老的习惯同宙斯坐在一起,我的诅咒便会压倒你的座位和你的王位。

你滚吧,我憎恨你,不认你作儿子!坏透了的东西,你带着这些诅咒走

吧,这是我给你召请来的;你决不能征服你的家族的土地,也回不到那群山环绕的阿耳戈斯;你将把那驱逐你的人杀死,你自己也将死在亲人的手里。我就是这样诅咒的;我请塔耳塔洛斯里的父亲,那凄惨的黑暗,把你带到他家里去,我还要邀请这些女神,邀请战神,他曾经激起你们两人的深仇大恨。我的话说完了,你滚吧,去向全体卡德墨亚人和你自己的忠实的战友们宣布,说俄狄浦斯已经把这样的礼物分配给他的儿子们了。

**歌队长**　波吕涅刻斯,你这次前来,一点也不使我喜欢,现在赶快退回去!

**波吕涅刻斯**　哎呀,我的旅行啊,我的不幸啊!哎呀,我的战友们啊!我们从阿耳戈斯出发行军,会得到什么样的结果啊!哎呀!我不能把这样的结果告诉任何战友,也不能叫他们退兵;我只好默不作声,去迎接这个命运。

　　父亲的女儿们,我的妹妹们,既然你们听见父亲发出这严厉的诅咒,看在天神分上,倘若他的诅咒应验了,而你们又回到了家里,请你们,看在天神分上,不要不尊重我,而是把我埋葬,为我尽丧葬之礼。那么,除了你们现在由于为父亲效劳而博得的赞扬之外,你们还将由于为我出力而博得另一个不相上下的赞扬。

**安提戈涅**　波吕涅刻斯,我求你听我的话。

**波吕涅刻斯**　最亲爱的安提戈涅,你要我做什么?说吧!

**安提戈涅**　赶快把军队撤回阿耳戈斯,别毁了你自己和你的城邦。

**波吕涅刻斯**　不行。我一畏缩,怎么能统率这支军队呢?

**安提戈涅**　年轻人,你何必又生气?把你的祖国毁了,于你又有什么好处呢?

**波吕涅刻斯**　流亡是一件可耻的事;我身为长兄,却被弟弟这样嘲弄,使我蒙受耻辱。

**安提戈涅**　父亲说,你们两人会自相残杀而死,难道你看不出你是在促使这预言应验么?

**波吕涅刻斯**　那是他的愿望;我可不能让步。

**安提戈涅**　哎呀!谁听了他发出的预言,还敢跟随你呢?

**波吕涅刻斯**　我才不报告坏消息哩;一个高明的将军只讲优势,不提弱点。

**安提戈涅**　年轻人,那么,你是下定决心了吗?

**波吕涅刻斯**　是的,你不必阻拦我。这条道路我是走定了的,即使我父亲和他

　　的报仇女神们使它成为一条不幸的凶险的道路；愿宙斯使你们两人的前途无限光明，只要你们在我死后，为我尽丧礼；在我活着的时候，你们再也不能为我出力了。现在放了我，永别了。你们再也看不见我活在世上了！

**安提戈涅**　哎呀！

**波吕涅刻斯**　不必为我悲伤。

**安提戈涅**　哥哥啊，你冲向那预知的死亡，谁能不为你悲伤呢？

**波吕涅刻斯**　如果命该如此，我就死。

**安提戈涅**　你不必死，听我的劝告吧！

**波吕涅刻斯**　没有必要，就不必劝我。

**安提戈涅**　我多么不幸，如果我必须失去你！

**波吕涅刻斯**　那要看命运，看我是战死还是生还。我为你们向神祈祷，愿你们无灾无难；在大家看来，你们是不应当受罪的。

　　　　**波吕涅刻斯自观众左方下。**

**歌队**　（哀歌第一曲首节）这新的灾祸适才从这瞎眼客人的嘴里传到了我的耳里，但也许是厄运来临；我不能说，神的判决是一句空话。时间总是在紧盯着、紧盯着那些判决，它毁掉一些人的命运，到来朝又使另一些人显赫高升。

　　　　雷声。

　　　　天上响雷了，宙斯啊！（本节完）

**俄狄浦斯**　孩子们呀孩子们！若是这里有人，希望他去把最高贵的忒修斯请来。

**安提戈涅**　父亲，为什么把他请来？

**俄狄浦斯**　宙斯的有翼的霹雳立刻就要把我送往冥土。赶快派人去！

　　　　雷声。

**歌队**　（第一曲次节）听呀，这霹雳轰隆隆地劈下来，越来越响亮了，难以形容。这是宙斯扔下来的。恐惧使我的发尖竖起来！

　　　　雷声。

　　　　我心惊胆战，因为电光又在天上闪闪发亮。啊，这是什么预兆？我心里害怕，因为它不会白白地冲下来，一定会有严重的事要发生。苍天啊！宙斯啊！（本节完）

**俄狄浦斯**　女儿们啊,我的注定的末日临头了,这是在劫难逃啊!

**安提戈涅**　你是怎么知道的? 是什么预兆告诉你的?

**俄狄浦斯**　我知道得很清楚;我求你叫哪一位快去把这地方的君主请来。

　　　　　雷声。

**歌队**　(第二曲首节)听呀! 又一声震耳的霹雳在我们周围作响! 天神啊,如果
　　　你要降下什么不幸的事件到我们祖国的土地上,请你手下留情,手下留情!
　　　但愿我看到你大发慈悲,不要因为我碰上了一个罪人,就使我得到一份不
　　　利的报酬;宙斯啊,我的主啊,我向你呼吁! (本节完)

**俄狄浦斯**　国王到了没有? 孩子们,他能不能趁我还活着,趁我的神志还没有
　　　昏迷,就和我见面?

**安提戈涅**　你心里有什么事要托付他?

**俄狄浦斯**　为了报答我受到的恩惠,我要把我受到恩惠时许下的报酬送给他。

**歌队**　(第二曲次节)喂,喂,年轻人,快来呀,快来呀! 即使你是在溪谷的最深
　　　处,为了祭祀海神波塞冬,在他的神坛上奉献牺牲,也请快来! 因为这客人
　　　认为他应当酬谢你本人、你的城邦和你的人民,他要恰如其分地报答他受
　　　到的恩惠。国王啊,快来呀,快来呀! (哀歌完)

　　　　　忒修斯偕众侍从自观众左方急上。

**忒修斯**　为什么这呼声又从你们那里,清清楚楚从市民那里,也从客人那里传
　　　来? 难道是宙斯的霹雳,或是阵雨里的冰雹袭击了你们? 当天神降下这样
　　　的暴风雨时,一切灾难都可能出现。

**俄狄浦斯**　国王,你的到来正合我的心愿,这是神使你一路顺风。

**忒修斯**　拉伊俄斯的儿子啊,方才又发生了什么事情?

**俄狄浦斯**　我的生命正处在垂危之际;我所答应的事,我希望在临死之前办妥,
　　　不至于失信于你和你的城邦。

**忒修斯**　什么征兆使你相信你的末日到了?

**俄狄浦斯**　神们亲自来报信了,他们预先安排的信号是可靠的。

**忒修斯**　老人家,怎么能说有这个表示?

**俄狄浦斯**　霹雳响了又响,从那无敌的手中投出来的电光闪了又闪。

**忒修斯**　你说服了我;我发现,你所预言的许多事都没有差错。那么,你说,我

该怎么办？

**俄狄浦斯** 埃勾斯的儿子啊，我要把时间不能毁灭的宝物指点给你，你可以为这城邦把它保藏起来。我自己，无须人引领，立刻就能到我应死的地点去。你不要把那地点告诉任何人，不要说那宝物是藏在哪里的，也不要说是在什么地方；这样，它就可以永远保护你，胜过许多盾牌和邻邦的戈矛。

至于那些不许吐露的秘密，等你独自一人到了那里，你就会明白的；我不能把它泄露给这些人当中的任何人，也不能泄露给我自己的孩子们，虽然我很爱她们。但是你要永远保守这个秘密，到了你生命的末日，才把它单单口传给你的长子，再由他转告他的继承人，这样一直传下去。

这样，你就可以住在这城邦里，不受龙的后人侵袭。多少城邦动辄侮辱它们的领邦，尽管那是治理得很好的；因为如果有人不敬神，变得很狂妄，神们总是在拖延时间，虽然他们终于会惩罚他。埃勾斯的儿子啊，你可不要遭遇这样的命运。尽管这种事你是懂得的，我还是要告诫你。

我们现在就到那地方去，别再迟延，因为神的召唤正在催促我。

*俄狄浦斯向背景走去。*

女儿们，跟着我朝这边走；看来也奇怪，我现在反而给你们领路，就像你们先前给父亲领路一样。来吧，不要碰我，让我自己去找那神圣的坟墓，我命中注定要埋葬的地方。

朝这个方向，朝这边，朝这个方向走；因为护送神赫耳墨斯和冥土的女神正朝着这个方向给我引路。

这不算阳光的阳光啊，从前你曾经是我的，现在我的身体最后一次接触到你；因为我就要去结束我的生命，藏身于冥府。最亲爱的朋友啊，祝福你，祝福你的城邦，祝福你的人民；你们在快乐的日子里，要念及死去的我，那你们就会永远幸福。

*俄狄浦斯自景后下，安提戈涅、伊斯墨涅、忒修斯和众侍从随下。*

## 十 第四合唱歌

**歌队** （首节）如果我可以向那不可见的女神和你祈祷，表示敬意，冥间的鬼魂

的神啊,冥王啊冥王,我求你让这客人不感受痛苦,不经过使人流泪的死亡,就到达下界死者的幽暗的平原,到达斯提克斯河畔的住所。多少灾难平白无故地落到了他身上,但愿有一位公正的神扶助他。

（次节）下界的女神们啊！你这凶猛的走兽啊！你躺在那迎接众宾的大门内的狗窝里,人们常说冥间有一个野性难驯的看守者在那洞口咆哮。地神和塔耳塔洛斯的儿子啊,我求你叫它在这客人前往死者的地下的平原时,为他让路;我求求你,长眠的赐予者。

# 欧里庇得斯《美狄亚》

## 作者简介

欧里庇得斯（约前 480—前 406），古希腊三大悲剧家中最晚出生的一位。虽然和索福克勒斯的年龄相差不多，但他在精神上已经完全属于另一个时代。古往今来对他一向褒贬不一，有人觉得他是最伟大的悲剧家，但也有人觉得他直接导致了悲剧的衰落。欧里庇得斯关心政治生活，更关心人的命运，他塑造的人物更接近我们今天所熟悉的那些主人公。同时，欧里庇得斯对悲剧体裁进行了很多重要的革新，戏剧走到他这里，完成了一个新的转向。

欧里庇得斯与索福克勒斯一样出生于贵族家庭，并曾经在神庙服务过。他受过非常良好的教育，并且和当时很多哲学家与智术师关系密切。这在他的作品中得到了充分的体现：他的剧本中总是有大量学识丰富且逻辑严密的议论。但和索福克勒斯不同的是，欧里庇得斯本人除非必要，很少出席公众场合的社交活动，诗和哲学是他唯一醉心的事业。因此很多传记将其描绘成一个郁郁寡欢、离群索居的人，阿里斯托芬对他批评得最凶，肆意讥讽他的作品，甚至中伤他的私生活。

欧里庇得斯同样不参与政治生活，但他反而是关心政治的。尽管只比索福克勒斯小 15 岁，他的成长却错失了雅典最辉煌的时代，给他留下深刻影响的是旷日持久的伯罗奔尼撒战争。雅典的衰落给欧里庇得斯的作品烙上了幻灭的气氛，道德崩溃和社会问题反复地在悲剧中被他讨论，他同情弱者，提倡和平与民主。索福克勒斯所提倡的众神在欧里庇得斯眼中已经明显地离雅典远去了，他把目光放在人类本身上面，试图寻找一种解决问题的方式。正是他的思想触怒了雅典当局，到了晚年，他不得不远走他乡，前往遥远的马其顿寻求庇护，并

最终客死马其顿王宫。

欧里庇得斯一生中创作了90多部作品,虽然可惜的是大多数已经散佚,但仍旧有18部作品完整地流传下来,足见他有多么受到后世观众的喜爱。不过当他在世的时候,他却从来没有获得过无可争辩的认可,反而不很受当时观众的重视。在他的一生中,欧里庇得斯只有四次被宣布为悲剧竞赛的第一名,而其中两次是他死后才获得的。

这和欧里庇得斯对于悲剧的革新有很大关系。他更重视悲剧的情节,丰富了其中的故事性,增加了逆转,让一些剧本更接近情节剧;他看中舞台的形式,因此增加了演员的数目和剧场中的装置;他削减了歌队在剧中的成分,让音乐自由的同时也降低了歌队的整体地位;最关键的是,他让英雄们从高高在上的神坛上走下,把日常生活和平民百姓带进了悲剧中。这些显然违背了传统的审美观,对已有的悲剧形态进行了颠覆。因此,伴随着欧里庇得斯的除了惊喜和亲切,也有很多质疑和责难。

尽管欧里庇得斯和他的环境总是保持着一定的距离,他的思想却总和自己的同胞同呼吸共命运。古希腊没有哪位剧作家能够像他那样对人投入那么大的热爱,他穷尽一生探索的都是人和这个世界的关系,因此他赋予了他笔下的角色巨大的激情和丰沛的性格:无论是美狄亚还是费德尔,她们都凭借自己的意志去支配行为,众神被架开,只是在一些没法收尾的场合以"机械降神"的形式出现草草解决矛盾,甚至在《酒神的伴侣》中,明确地以负面形象被欧里庇得斯怀疑和批判。从这种角度上来看,欧里庇得斯更容易被后世的观众理解,而他本人也因此具有一定的现代性。

欧里庇得斯的虔诚是体现在他对人性的看法上的,他不再认可前辈们所宣扬的秩序,命运在他看来就是一种单纯的残酷,也正是如此,人的行动便拥有了一种悲剧才能体现出来的尊严。他是一名剧作家,也是一名思想家,别林斯基称赞他是"最好幻想的有浪漫主义激情的希腊诗人","热情的,深思熟虑的哲学家"。具有讽刺意味的是,在他的时代,只有异邦人才给予了他足够的理解:在欧里庇得斯死后,马其顿人拒绝将他的尸体送回他的故乡。

# 导 言

作为欧里庇得斯最出名的作品,《美狄亚》虽然在公元前431年的戏剧节中名次不佳,但从古至今都被公认为最动人的古希腊悲剧之一。在故事情节上,美狄亚为了捍卫爱情的尊严不惜杀子报仇的行动广为人知,即使是远离戏剧文本的读者都耳熟能详;在剧作技巧上,欧里庇得斯对美狄亚的性格和心理进行了深入细致的描写,某种程度上改变了当时古希腊悲剧的形态。这一切都让美狄亚成为了一个具备多样性的经典人物形象,在后世千百年的戏剧舞台上被不断改写和丰富,产生了很大的影响。

## 一、百字剧梗概

蛮族公主美狄亚为了自己的爱人伊阿宋背叛了自己的祖国,杀死了她的弟弟。当他们成家之后,伊阿宋却为了金钱权势决定另娶科任托斯的公主,并伙同科任托斯的国王克瑞翁将美狄亚驱逐出境。美狄亚不甘屈辱,假意示弱,一边向雅典国王埃勾斯寻求庇护,一边下毒杀害了公主和克瑞翁。为了报复伊阿宋,她又杀死了他们的两个孩子,带着他们的尸体飞走。

## 二、千字剧推介

《美狄亚》全剧的情节都围绕着美狄亚的心理变化进行,其他出现的人物虽然对情节推进各有帮助,但其本质作用还是为了衬托出美狄亚这个核心人物的性格描写。因此,当全剧进行到高潮的时候,可以看到欧里庇得斯是如何将美狄亚的形象塑造到顶峰,并和激烈的舞台行动融合,营造出极强戏剧张力的。故挑选由第四场至退场作为重场戏推介。这一部分的内容是美狄亚如何在紧急关头完成自己对伊阿宋的复仇和对孩子们的诀别,也正是全剧的高潮部分;其通过曲折的层次感,让美狄亚这个人物变得深刻而难忘。

## 三、万字剧提要

《美狄亚》按照情节可分为以下七个部分：

开场至进场歌：美狄亚的丈夫伊阿宋有了新欢，对象正是他们所迁居的科任托斯的公主。忠心的仆人们因为了解美狄亚的性格，不由得感受到了不安。他们试图对美狄亚进行一些劝导，把她从不理智的边缘拉回来，以免伤害她自己的孩子们。

第一场至第一合唱歌：在美狄亚愤怒的当口，科任托斯的国王克瑞翁不合时宜地出现，亲自来向美狄亚宣布：因为担心她用巫术加害自己的女儿，因此自己必须将她驱逐出境。美狄亚意识到这样自己将无法对伊阿宋进行复仇，于是经过她再三的斡旋，克瑞翁允许宽限美狄亚一天的时间。

第二场至第二合唱歌：在美狄亚谋划用毒药复仇之际，伊阿宋出现，谴责美狄亚不听克瑞翁的话。美狄亚很生气，指责伊阿宋忘恩负义。伊阿宋狡辩说，美狄亚因为自己才获得了更多的利益，而且他如今另娶新欢只不过是为了一家人有更好的生活。美狄亚嗤之以鼻，两人不欢而散。

第三场至第三合唱歌：这时雅典国王埃勾斯出现，他正为一则关于求嗣的神谕而苦恼。美狄亚以乞援人的身份寻求他的庇护，并以帮助他解开神谕作为交换。在得到埃勾斯的保证而确定后路的情况下，美狄亚不顾歌队的阻挠，决定以自己的两个孩子为诱饵，让他们亲手把沾满毒药的新婚礼物送给公主。

第四场至第四合唱歌：美狄亚请来伊阿宋，摆出温柔的姿态向他示弱，骗取了伊阿宋的信任，让他以为自己已经接受了当下的处境。伊阿宋果然没有看破其中端倪，美狄亚让他带着孩子们以及自己进献的礼物去向克瑞翁说些好话，保护这俩孩子不被驱逐出境。

第五场至第五合唱歌：孩子们成功地完成"任务"回到家中。此刻美狄亚陷入了剧烈的心理斗争，但最终她还是觉得孩子们非死不可，因为她一定要狠狠地打击伊阿宋本人。当她等来报信人的消息，得知公主和克瑞翁均已死去，她终于决定痛下杀手，以免孩子们死在别人的手里。

退场：伊阿宋带人来救孩子们，却为时已晚。美狄亚带着孩子们的尸体从

空中出现,她罔顾伊阿宋的悲恸和咒骂,高傲地完成了复仇,甚至不让伊阿宋见孩子们最后一面,然后驾着她祖先太阳神的龙车飞去。

## 四、全剧鉴赏

### (一)百字剧鉴赏

和他的前辈们不一样,欧里庇得斯是一个锐意革新的剧作家。相对于人们更愿意说索福克勒斯和埃斯库罗斯是诗人,欧里庇得斯则离剧作家的称号更进一步。在欧里庇得斯的剧作中,人物得到了显而易见的关注和放大。他是如此偏爱用细节去呈现剧中的角色们的喜怒哀乐、七情六欲、生活化的方方面面,所以同样是在利用神话元素作为自己创作的基础时,欧里庇得斯和他的前辈们最大的不同在于大幅度地改变神话中的情节,而原型故事更多地变为剧作的背景。《美狄亚》正是如此,在神话故事中,关于美狄亚的叙述并不多。除了品达曾经仔细地描绘美狄亚和阿尔戈英雄的故事外,下一个赋予美狄亚如此重要戏份的人就是欧里庇得斯。

按照传说的叙述,美狄亚的孩子们是被愤怒的科任托斯居民杀死的,因为美狄亚谋害了他们的国王和公主。但在《美狄亚》中,欧里庇得斯把这一情节完全改动为美狄亚亲手杀死了自己的孩子,而这或许是悲剧中最伟大的情节改动之一。如果说埃斯库罗斯和索福克勒斯都是敏锐的观察者,因为他们能够抓住神话中最激烈的冲突并将其强化;那么欧里庇得斯就是一个天才的创造者,他完全制造了一个激烈的戏剧冲突,并将其安放在凡人的身躯之内。

**《美狄亚》的戏核就在于美狄亚杀子复仇这一动作,欧里庇得斯的创造让这一动作缔造出了非凡的戏剧性**。首先,这个动作具有强烈的冲击性,通过构建"杀子复仇"的行为对传统的伦理道德进行了反拨,给观众带来了巨大的心理刺激。其次,欧里庇得斯通过让美狄亚"亲手杀子",巧妙地把不同人物的行动嫁接在了美狄亚一个人身上,凝聚了被多个角色分散的情绪,整合出了一个复杂又凝练的人物行动。通过以上两点,所有观众都首先被这故事吸引,从而好奇美狄亚为何这样做,当剧情向前推进,美狄亚挣扎多变的人物形象被抽丝剥茧地显现出来,人们便在怜悯和恐惧的情绪中感受到一种悲剧感。

**（二）千字剧鉴赏**

《美狄亚》全剧的情节都是十分紧凑的，因为它几乎是发生在一瞬间的事，又因整部剧的视角锁定在美狄亚一人身上，所以要在全局范围内调动起观众的情绪相当困难。欧里庇得斯的第四场至退场，**把内容锁定在复仇行动的一刻，利用人物的心理对情节进行了复杂的节奏处理**，体现了高超的写作技巧。

在第三场结束的时候，美狄亚已经决意复仇，当歌队长问她是否真的要亲手杀死自己的孩子时，她这样回答："这样一来，我更好使我丈夫的心痛如刀割。"这让歌队成员震颤不已，他们无力阻止美狄亚的行动，于是在第三合唱歌中通过歌曲传递着内心的惶恐，经由第二曲两节大量的感叹和反问，其实剧作的情绪在这里已经达到了一个巅峰。

那么该如何处理接下来的情感延宕？欧里庇得斯笔锋一转，让伊阿宋登场，迅速地降下了节奏，因为他很清楚地意识到，在真正高潮的爆裂前，还需要一场安静的戏份让情绪降下来，以铺垫那个残暴的结局。于是面对伊阿宋高傲的问话，美狄亚迅速地收拾住自己的脾气，以一种示弱的姿态把局面带进诡谲的氛围："伊阿宋，我求你原谅我刚才说的话，既然我们俩过去那样亲爱，你应当容忍我这暴躁的性情。"美狄亚接下来的言辞彰显了她的狡猾，她不仅把自己放到极低的位置，还按照计划，叫出了自己的孩子们："快从屋里出来！同我一起，和你们父亲吻一吻，道一声长别。"对于观众和歌队而言，很容易识破她辞令中的一语双关：孩子们即将被杀，他们的双亲即将和他们永别。但是当两个孩子真正上场后，美狄亚自然地陷入一种真情流露，她想到将要发生的事，不免哭了起来："孩儿呀，就说你们还活得了很长久，你们日后能不能伸出这可爱的手臂来？"面对伊阿宋的时候美狄亚明显是在演戏，但面对孩子时，她便成为一个真正的戏中人。这种感情复杂的转变是欧里庇得斯的神来之笔，台词在这里被赋予了多重的意味，这种意味不再是《阿伽门农》中卡珊德拉凄美隐晦的神示，而是在场几乎所有人都能明确预知的悲兆。所以歌队长在这里替代观众发言："我的眼里也流出了晶莹的眼泪，但愿不会有比现在更大的灾难！"

**这场戏最大的魅力便在于它的潜台词。**伊阿宋和美狄亚看似在交流，看似在达成一致，但他们对情况的了解完全是在阈限的两头。因此，伊阿宋的欣喜和美狄亚的忧郁便成为硬币的两面，互相推动出强烈的悲剧感。两千多年后的

契诃夫同样认为剧作者要善于将心理和情绪等看不见的东西通过语言表达出来,但欧里庇得斯的潜台词和他完全不同:契诃夫的戏剧性指向生活,而欧里庇得斯仍然拥有古希腊特有的美感,把他的戏剧性指向命运。当伊阿宋洋洋得意畅想未来的时候,他对美狄亚不满:"为什么听了我的话,还不高兴?"美狄亚这样回答:"不为什么,只是我为这两个孩子忧愁。"美狄亚在这里完成了只有神明和先知才能做到的事,她看到了由她亲手注定的命运。因此,她在戏剧舞台上的动作穿透了凡人的迷茫,充满了神性,接着她同样在言辞中带到了诸神:"你祈求神明使他们活下去的时候,我心里很可怜他们。"这份爱欲和决绝令她的人格中爆发出很有古希腊色彩的神性,显得崇高无比。

经过这样一层情感的铺垫,美狄亚的性格已经达到了制高点。接下来她便很从容地让孩子们去完成使命了,这个动作干净地完成了叙述功能上的作用,观众们只需要和歌队一样静候死亡的到来。经过第四合唱歌对于美狄亚这行为产生的情绪延宕,欧里庇得斯在第五场把重点放在了美狄亚的母性刻画上。在孩子们回家后,美狄亚的心理动作极其复杂:她首先打发孩子们进屋,在面对孩子眼睛的时候,她的"心就软了",母亲的身份在这里压制了一切;但很快她觉得自己的"可怜"是一种"软弱",复仇的怒火又急迫地涌上心头,作为女人的身份开始和母亲的身份搏斗;经过不断的纠缠,感性的仇恨终于压过了理性的伦理,美狄亚最终下定决心"他们非死不可",但她并未感到欣慰,一种绝望的情绪将她压倒,正如她所言:"我的痛苦已经制伏了我。"于是当报信人带来公主和国王惨死的消息,美狄亚并未感受到快意恩仇,她在这场戏的最后一句话是一声叹息:"我真是个苦命的女人!"

第五场尽管报信人极尽详细地描绘了仇人惨死的画面,但整场戏仍旧完全是属于美狄亚的。这场戏中的悬念不在于行动,而完全在于美狄亚的心理状态,她的心境每发生一次转换,观众对于孩子们命运的担忧便随之起伏。欧里庇得斯用他最细腻的笔触验证了戏剧的张力出自精彩的人物。同时,为了不让这大段的台词显得冗长,消解观众在高潮里的耐心,欧里庇得斯在第五合唱歌中做出了一个精彩的创举:当歌队在震惊中想象美狄亚在屋内的恶行时,他让孩子们从屋内传来惊呼,穿插在歌队的吟唱中。第一曲结束后,两个孩子分别说:"向哪里跑,才能够逃脱母亲的手呢?""我不知道,啊,最亲爱的哥哥呀,我们

两人都完了！"今天很难想象当时坐在剧场内的雅典民众看到这幅景象会产生怎样的感慨,但歌曲和对白穿插着的表现形式无疑能刺激观众对于幕布后所发生事情的想象,当两种言辞交织,具有强烈刺激效应的悲剧感便被传达出来。

但稍微值得商榷的是随之而来的退场。退场讲述了杀子后美狄亚从空中飞走的后续,在这里伊阿宋再度出现,也引入了欧里庇得斯习惯的"机械降神"处理方式。剧作家在退场中通过美狄亚拒绝让伊阿宋认领尸体这一行动展现了她的决绝。但在之前的情节中,美狄亚的人物形象已经非常丰满,和她对驳的伊阿宋也得到了充分的刻画,这就导致在两人争吵的情境中出现了太多过于详尽的动机阐释。两人所说的话没有太多新鲜的内容,甚至很多时候只是在互相争吵,信息量不免显得有些单调。对于悲剧意味浓重的《美狄亚》全剧而言,退场的冗长或许有讨好当时观众的目的,难免有些遗憾。

### （三）万字剧鉴赏

从剧作结构来看,《美狄亚》是单一却明晰的,美狄亚的心理变化作为强有力的线索引导着整部剧的发展。这让整部剧体现了以下两个突出的特点。

**第一是以人物性格为主导地位的结构分布。**其实和欧里庇得斯其他的剧作相比,《美狄亚》的情节并不很丰富。他的确像是惯常那样,于开场就交代了全部的背景:美狄亚为着深爱的男人奉献了自己的一切,而这个男人又是如何置她于不利之地。但是剧作家同样借助仆人之口暗示了全剧的情节走向:"亲爱的孩子们……不要挨近她!"并且美狄亚也说:"你们两个该死的东西……快和你们的父亲一同死掉。"故事的结局在开头就已经被解答,如何进行到那一步观众心里已有预期,由此可见,这部剧并不是靠悬念而扣人心弦的。

欧里庇得斯采取的策略是对人物进行解剖,利用人物本身的动力去推进情节,让复仇达到开场中已经提到的那个终局。第一场也是如此,美狄亚在独白中上来就向歌队透露了心声,她一定会"向那嫁女的国王和新婚的公主报复冤仇",悬念又一次被消解,于是每场戏最后的作用都回到了人物这个原点。

细观之后的每场戏,会发现其功能都是通过别的人物和美狄亚的冲突去加强对美狄亚的侧写,**索福克勒斯常用的对照法在这部剧中被大量地运用和体现了。**第一场是美狄亚和克瑞翁的对手戏,剧作家利用克瑞翁的言辞点明了大多

数人对美狄亚的第一印象："因为你天生很聪明，懂得许多法术，并且你被丈夫抛弃后，非常气愤。"相应地，美狄亚也在反馈中给出了自己的残忍和神通："朋友们，我有许多方法害死他们，却不知先用哪一种好。"这场戏中着重强调了美狄亚的危险，这种危险一方面来自她所精通的巫术，另一方面来自她天性中的极端因子。这就为之后美狄亚有动机和能力进行她的复仇打下了基础，但观众至此，还不至于对美狄亚产生怜悯，而会更多地把她当成疯狂的女人。于是第二场中，欧里庇得斯通过精彩严密的对驳让伊阿宋和美狄亚针锋相对，这段戏不仅加强了两者之间的矛盾，更重要的作用在于把美狄亚身为妻子和母亲的敏感和爱意带了出来。伊阿宋的绝情绝义，反衬出美狄亚的可怜，当她发出这样的感慨："为什么只给一种可靠的标记，让凡人来识别金子的真伪，却不在那肉体上打上烙印，来辨别人类的善恶？"观众便会很容易对美狄亚产生共情，一种复杂的情感会在观众心中升腾，很难去对女主人公进行简单的判断和指摘。到了第二场，美狄亚的人物形象渐渐明晰起来，她变得非常真实而坚定，让人畏惧或者敬佩，从而她有强劲的理由去合理化自己的复仇动作，正如她讲的："我可不要那种痛苦的富贵生活和那种刺伤人的幸福。"

第三场依然履行了以上两场的功能：埃勾斯的出现是为了合理化美狄亚的复仇，令她完成这一切行为后能有退路。同时埃勾斯的求子心切明显让美狄亚感受到了对于男人或者丈夫而言，他们的后代远比自己的妻子重要，这也为她决意报复伊阿宋的行径推波助澜。但经过两场的功能型叙述，观众或许会对这样的叙事结构感到单调，于是欧里庇得斯巧妙地在第三场中通过"神谕"的元素埋下了一个小小的伏笔。神谕在这里的出现很容易让人想起索福克勒斯《特剌喀斯少女》中的得阿涅拉，赫拉克勒斯关于出轨所遭受的报复也是由神谕造就的。但美狄亚明显和得阿涅拉是两种性格的女人，得阿涅拉的下毒是无心之失，而美狄亚是有意为之。同时雅典观众必然熟知美狄亚报答给埃勾斯的神谕解答是亲自委身于他，为他生子。因此，美狄亚在这里便成为一个掌控神谕的人，埃勾斯想要的是一个新生儿，而美狄亚带来的则是死亡。这些元素共同赋予了第三场一种宿命感和神圣感，将戏剧张力再推上高峰。在这之后，正如前文所述，伊阿宋再次出场，这些人物反复地将美狄亚的形象冲刷得清晰和生动，给予了单一的线性结构极强的节奏感和魅力。

**第二在于歌队的运用。**正如亚里士多德指出的那样,来到欧里庇得斯的时代,歌队几乎已经不是剧中的人物了。歌队逐渐变得只是按照传统而不得不保留下来的一个样式,他们和剧中的人物情节都展现出疏远的关系。甚至有的时候,歌队会成为剧中的阻碍,因为他们很多时候都不得不目击主人公不应当搬上台面的行为。美狄亚不得不一次次地向仆人们表示:"请替我保守秘密。"而歌队长在得知美狄亚的复仇后,也因为同样的原因得说些客套话:"你既然把这事情告诉了我,我为你好,为尊重人间的律条,劝你不要这样作。"在歌队长无用的规劝后,因为旁观者太多,美狄亚不得不向同在场的保姆说:"如果你忠心于你的主妇,并且你也是一个女人,就不要把我的意图泄露出去。"虽然欧里庇得斯将其化解,并通过这些化解的桥段表达了自己的一些观点,但歌队的存在或多或少阻挠了剧情的流畅性。

但演变成这样的歌队同样有好处,尤其是在《美狄亚》中。一方面,**歌队的参与性被削弱使得他们可以更好地成为剧作家表达思想、传递心声的载体。**譬如第一合唱歌中的首节用"如今那神圣的河水向上逆流,一切秩序和宇宙都颠倒了"这样的句子展现了欧里庇得斯对于当时雅典的政治社会明确的不满。另一方面,对于《美狄亚》这部动作激烈、情绪长久保持在高亢状态的剧作而言,**正是歌队的抒情功能让场和场之间完成了合理的过渡,完成了情绪的延宕和间离。**因此,尽管以尼采为代表的一些人认为正是欧里庇得斯对歌队的改造促成了古希腊悲剧的消亡,但我们仍要关注到欧里庇得斯如何利用出色的技巧去完成观演关系的改造。

### (四)艺术总结

1. 人文意义

毫无疑问,**欧里庇得斯赋予了凡人极高的地位,**美狄亚这个人物形象的塑造就是最好的证明。欧里庇得斯几乎是带着一种超越时代局限的思维观察到了美狄亚性格的每一个角落,从这个角度上看,欧里庇得斯是具有现代性的。如果光是有一个新鲜而猎奇的概念,《美狄亚》只能沦为一个被消费的符号,正像罗马时代的美狄亚们总是被贴上阴险毒辣的标签那样。但欧里庇得斯在剧本中赋予了美狄亚男人的勇气和女人的敏感,她为爱可以奉献一切,也可以牺

牲一切。她并不是没有缺点，但她在某些方面也实在闪耀，这都是基于她人性中最纯粹的情感出发的。当这些交织起来，便显得美狄亚独立，她从而获得了人的尊严。美狄亚掌握自己的命运，欧里庇得斯借助她反映自己对众神存在的怀疑，从而令美狄亚具备强烈的个人意志，这种意志的崇高反而是之前被运用在神身上的描写，因此从这点上来说，美狄亚也具备神性。人性和神性的结合，让美狄亚这个形象不朽，也充分地体现了欧里庇得斯对于人类自我意志的欣赏和敬意。

**其次，这部剧体现了女性自我意识的觉醒。**正如《特剌喀斯少女》中曾经提及的，那时的雅典妇女地位是十分卑微的，她们不仅不能享受公民的权利，甚至还要过着近似于奴隶的生活。欧里庇得斯敏锐地捕捉到了这点，并且将其放大到了《美狄亚》当中重点体现："在一切有理智，有灵性的生物当中，我们女人算是最不幸的。"而美狄亚对这一社会现象发出的感慨更是成为经典名言："我宁愿提着盾牌打三次仗，也不愿生一次孩子。"美狄亚身为女子，以坚韧、极端乃至疯狂的形象去挑战整个雅典城邦的规则和秩序，这对于当时的观众而言，几乎是不可想象的。或许也正是这个原因，欧里庇得斯把这种决绝的情感寄托在美狄亚蛮族女巫的身份上，他不断地强调美狄亚外来者的身份，以冲淡雅典观众的排斥心理。但他对美狄亚作为女性的成功塑造，令其成为女性追求平等之路上无法绕开的经典形象。

**再次，《美狄亚》传达了欧里庇得斯对克制等美德的赞扬。**欧里庇得斯是一个具有批判精神的剧作家，他往往借歌队之口来抒发自己对于社会境况的看法。正如上文提及的第一合唱歌中所唱的那样，伯罗奔尼撒战争时期道德的普遍堕落令欧里庇得斯着急地想要寻找一个出口，对于他这样一个无比关心人类处境的剧作家而言理想和现实的矛盾是很巨大的。因此他不断地在《美狄亚》中呼唤节制的美德：开场中保姆对伊阿宋的责怪便是对勤俭生活的节制；而美狄亚的结局则可看作人应当对自己的情感节制，不让它们逾越理性的限度。

### 2. 创新点

**这部剧最大的创新点在于人物的激情描写。**欧里庇得斯是一个关心生活

的人,这导致他的视角从来没有远离最真实的群众。因此他剧本中的角色总是以一种对待生活的态度对待悲剧中的情节。这种态度是平凡而普通的,没有埃斯库罗斯的严肃或者索福克勒斯的虔诚,这种接近于现实主义的描写风格让欧里庇得斯的角色们显得足够真诚,也让他们受到人性弱点的折磨。于是一种非理智的力量总是反复出现在欧里庇得斯的悲剧中,就像《美狄亚》中的伊阿宋,他是一个彻头彻尾的伪君子,身上看不出什么英雄气概;同理还有美狄亚,就如同奥维德曾形容那耳喀索斯:"他燃起爱情,又被爱情焚烧。"[1]美狄亚的一切行动都让位于自己无法控制的感情——她的爱恨情仇,而非理智,最关键的是她自始至终都头脑清晰地知道自己究竟在做什么。**人类的激情从来没有在戏剧中占据如此支配性的地位,因为在这之前,这股强大力量的宝座都被众神和命运牢牢地把握着。**正是欧里庇得斯对于人性的洞察和理解,让遥远的神祇从奥林匹斯山上跌落,他给予了人类无与伦比的情感,无论好坏。

**其次在于歌队的创新。**关于欧里庇得斯对于当时歌队的改变,上文已有提及。在《美狄亚》中,歌队最大的特色在于时不时穿插进来的对白。进场歌中,歌队向宙斯发出祈祷,希望他们的主母能够平息怒火;而很快,屋内的美狄亚随之也发出了自己的祈祷,祈祷的内容却满含发泄的情绪。美狄亚的台词这时从不可显现的位置与台上可见的歌队交织在一起,形成一种微妙的气氛,扩大了舞台的空间,让观众利用想象去丰富真实可能发生的情景。而同样的手法在第五合唱歌的杀子动作中亦有体现。

**第三在于对驳场的运用。**在欧里庇得斯的时代,智者学派在雅典兴起,这群教导他人辩论技巧的智术师无疑对欧里庇得斯的写作风格产生了很大的影响。体现在剧作中,欧里庇得斯非常喜欢用辩论的手段去交代人物的内心状况,《美狄亚》第二场中美狄亚和伊阿宋的争执就是最好的例子:两人各执一词,谁都不能说服谁,尽管台词非常密集,占据了极大的篇幅,但并不令人乏味。事实上,这种对驳场的利用没有囿于抒情或歌唱似的对话,反倒是利用严密的逻辑把情绪有序地累积起来,从而更好地展示了欧里庇得斯剧作的激情。

---

[1] [古罗马]奥维德、[古罗马]贺拉斯著,杨周翰译:《变形记 诗艺》,上海人民出版社 2016 年版,第89 页。

### 3. 艺术特色

《美狄亚》最直观的特色在于它优美的写作风格。欧里庇得斯不像他的前辈们那样古典,因此他的语言风格没有那么古朴,反而更贴近于现代人容易理解的审美。他善于利用人们熟知的比喻,在台词中精准又轻巧地进行表达,达到某种四两拨千斤的效果。有时这些台词会形成格言般的风格,有时又带有微妙的讽刺。即使是阿里斯托芬这样坚决反对欧里庇得斯的人,都不得不承认其语言中的高妙之处。可以说,时而富有哲理,时而平易近人的写作风格是《美狄亚》在具有极高的艺术价值之外还脍炙人口的重要理由。

其次,在于由美狄亚的情感浓度所造就的纯粹。美狄亚大概是古希腊悲剧中最为知名的女主角,她大胆地爱,为了爱可以杀死自己的家人,背叛自己的祖国;她大胆地恨,为了诅咒逝去的爱情她不惜牺牲自己的孩子。这种极端的性格释放出了一种残酷的美,她的原则是一种非黑即白的二元对立,而这种对立如此干净,以至于离真实的世界太过于遥远。正是这种可望而不可即的纯粹让这个女性形象变得如此富有魅力。欧里庇得斯对她的态度同样是矛盾的,一方面剧作家清晰地意识到她并不属于希腊,因此她完全不符合一个真正的雅典女人的形象;但另一方面,他对美狄亚无疑倾注了大量的爱意。《美狄亚》字里行间透露出的作者情感是浓郁而晦涩的,很难说这是不是某种诗人对于雅典热爱的投射,而美狄亚对伊阿宋的报复则成为诗人对雅典呓语般的报复。因为爱得深沉,所以他要批判礼崩乐坏并怀念从前的时代;因为他尊重自己的城邦,所以他让外邦人痛下杀手——没有雅典人有资格毁灭雅典。

## 五、名剧选场[1]

## 九　第四场

美狄亚偕众侍女子屋内上。

---

[1] 选文出自[古希腊]欧里庇得斯著,罗念生译:《罗念生全集·第四卷·欧里庇得斯悲剧五种》,上海人民出版社 2016 年版,第 112—127 页。

*伊阿宋自观众右方上。*

**伊阿宋**　我听了你的话来到这里,因为,啊,女人,你虽是我的仇敌,我还不至于在这件小事上令你失望。让我听听,你对我有什么新的请求?

**美狄亚**　伊阿宋,我求你原谅我刚才说的话,既然我们俩过去那样亲爱,你应当容忍我这暴躁的性情。我总是自言自语,这样责备自己:"不幸的我呀,我为什么这样疯狂?为什么把那些好心好意忠告我的人当作仇敌看待?为什么仇恨这里的国王,仇恨我的丈夫,他娶这位公主是为我好,是为我的儿子添几个兄弟。神明赐了我莫大的恩惠,我还不平息我的怒气吗?怎么不呢?我不是已经有了两个孩子吗?难道我不知道我们是被驱逐出来的,在这里举目无亲吗?"我一想到这些,就觉得我多么愚蠢,这一场气忿真冤枉!我现在很称赞你,认为你为了我们的缘故而联姻,作得很聪明;我自己未免太傻了,我应当协助你的计划,替你完成,高高兴兴立在床前伺候你的新娘。我们女人真是——我不说我们的坏话;你可不要学我们这样脆弱,不要以傻报傻。请你原谅,我承认我从前很糊涂;但如今我思考得周到了一些。

　　孩子们,孩子们,快出来,快从屋里出来!同我一起,和你们父亲吻一吻,道一声长别。我们一起忘了过去的仇恨,和我们的亲人重修旧好!因为我们已和好,我的怒气也已消退。

*保傅引两个孩子自屋内上。*

　　(向两个孩子)快握住他的右手!哎呀,我忽然想起了那暗藏的祸患!孩儿呀,就说你们还活得了很长久,你们日后能不能伸出这可爱的手臂来?我这可怜的人真是爱哭,真是忧虑!我毕竟同你们父亲和好了,我的眼泪流满了孩子们细嫩的脸上。

**歌队长**　我的眼里也流出了晶莹的眼泪,但愿不会有比现在更大的灾难!

**伊阿宋**　啊,夫人,我称赞你现在的言行,那些事情一概不追究,因为一个女人为她丈夫另娶妻室而生气,是很自然的。你的心变得很好了,虽然晚了一点,毕竟下了决心,变得十分善良。

　　(向两个孩子)孩子们,托神明佑助,你们父亲很关心你们,已经替你们获得了最大的安全。我相信,你们还会伙同你们未来的兄弟们成为这科任

托斯地方最高贵的人物。你们只须赶紧长大,一切事情你们父亲靠了那些慈祥的神明的帮助,会替你们准备好的。愿我亲眼看见你们走进壮年时代,长得十分强健,远胜过我的仇人。

(向美狄亚)喂,你为什么流出晶莹的眼泪,浸湿了你的瞳孔?为什么把你的苍白的脸转过去?为什么听了我的话,还不高兴?

**美狄亚** 不为什么,只是我为这两个孩子忧愁。

**伊阿宋** 你为什么为这两个孩子过分悲伤?

**美狄亚** 因为他们是我生的;你祈求神明使他们活下去的时候,我心里很可怜他们,不知这事情办得到么?

**伊阿宋** 你现在尽管放心,作父亲的会把他们的事情办得好好的。

**美狄亚** 我自然放心,不会不相信你的话;可是我们女人总是爱哭。

我请你来商量的事只说了一半,还有一半我现在也向你说说:既然国王要把我驱逐出去,我明知道,我最好不要住在这里,免得妨碍你,妨碍这地方的国王。我想我既是这里的王室的仇人,就得离开这地方,出外流亡。可是,我的孩儿们,你去请求克瑞翁不要把他们驱逐出去,让他们在你手里抚养成人。

**伊阿宋** 不知劝不劝得动国王,可是我一定去试试。

**美狄亚** 但是,无论如何,叫你的……去恳求她父亲——

**伊阿宋** 我一定去,我想我总可以劝得她去。

**美狄亚** 只要她和旁的女人一样。我也帮助你作这件困难的事:我要给她送点礼物去,一件精致的袍子、一顶金冠,叫孩子们带去,我知道这两件礼物是世上最美丽的东西。我得叫一个侍女赶快把这衣饰取出来。

**一侍女进屋。**

这位公主的福气真是不浅,她既得到了你这好人儿作丈夫,又可以得到这衣饰,这原是我的祖父赫利俄斯传给他的后人的。

**侍女捧着两只匣子自屋内上。**

(向两个孩子)孩子们,快捧着这两件送新人的礼物,带去献给那个公主新娘,献给那个幸福的人儿!她决不会瞧不起这样的礼物!

**两个孩子各接着一个匣子。**

**伊阿宋**  你这人未免太不聪明,为什么把这些东西从你手里拿出去送人?你认为那王宫里缺少袍子,缺少黄金一类的礼物吗?请你留下吧,不要拿出去送人。我知道得很清楚,只要那女人瞧得起我,她宁可要我,不会要什么财物的。

**美狄亚**  你不要这样讲,据说礼物连神明也引诱得动;用黄金来收买人,远胜过千百句言语,她有的是幸运,天神又在给她增添,她正值年轻,又是这里的王后;不说单是用黄金,就是用我的性命,我也要去赎我的儿子,免得他们被放逐。

孩子们,等你们进入那富贵的宫中,就把这衣饰献给你们父亲的新娘,献给我的主母,请求她不要把你们驱逐出境。这礼物要她亲手接受,这事情十分要紧!你们赶快去,愿你们成功后,再回来向我报告我所盼望的好消息。

保傅引两个孩子随着伊阿宋自观众右方下。

## 十  第四合唱歌

**歌队**  (第一曲首节)这两个孩子的性命现在一点希望都没有了,一点都没有了:他们已经走近了死亡。那新娘,那可怜的女人,会接受那金冠,那致命的礼物,她会亲手把死神的装饰品戴在她的金黄的卷发上。

(第一曲次节)那有香气的袍子上的魔力和那金冠上的光辉会引诱她穿戴起来,这样一装扮,她就会到下界去作新娘;这可怜的人会坠入陷阱里,坠入死亡的恶运中,……逃不了毁灭![1]

(第二曲首节)你这不幸的人,你这想同王室联姻的不幸的新郎啊,你不知不觉就把你儿子的性命断送了,并且给你的新娘带来了那可怕的死亡。不幸的人呀,眼看你要从幸福坠入恶运!

(第二曲次节)啊,孩子们的受苦的母亲呀,我也悲叹你所受的痛苦,你竟为了你丈夫另娶妻室,这样无法无天的抛弃你,竟为了那新娘的婚姻,想

---

[1] 此行残缺了三个音缀。——原注

要杀害你的儿子！

## 十一　第五场

  保傅引两个孩子自观众右方上。

**保傅**　我的主母，你的孩儿不至于被放逐了，那位公主新娘已经很高兴的亲手接受了你的礼物，从此你的儿子可以在宫中平安的住下去啦。

  啊！当你的运气好转的时候，你怎么这样惊慌？为什么听了我的话，还不高兴？

**美狄亚**　哎呀！

**保傅**　这和我带来的消息太不调协了！

**美狄亚**　不由我不再叹一声！

**保傅**　是不是我报告了什么不幸的事情，连自己都不知道，反把它弄错了，当作好消息呢？

**美狄亚**　你报告了这样的消息，我并不怪你。

**保傅**　可是你为什么这样垂头丧气，还流着眼泪呢？

**美狄亚**　啊，老人家，我要痛苦，因为神明和我都怀着恶意，定下了这条毒计。

**保傅**　你放心，你的儿子会把你迎接回来的。

**美狄亚**　我这不幸的人倒要先把他们带回老家去。

**保傅**　这人间不只你一人才感到母子的别离，你既是凡人，就得忍耐这痛苦。

**美狄亚**　我就这样作吧。你进屋去，为孩子们准备日常用的东西。

  **保傅进屋。**

  孩子们呀，孩子们！你们在这里有一个城邦，有一个家，你们永远离开这不幸的我，住在这里，你们会这样成为无母的孤儿。在我还没有享受到你们的孝敬之前，在我还没有看见你们享受幸福，还没有为你们预备婚前的淋浴，为你们迎接新娘，布置新床，为你们高举火炬之前，我就将被驱逐出去，流落他乡。只因为我的性情太暴烈了，才这样受苦。啊，我的孩儿，我真是白养了你们，白受苦，白费力，白受了生产时的剧痛。我先前——哎呀！——对你们怀着很大的希望，希望你们养老，亲手装殓我的尸首，这都

是我们凡人所羡慕的事情;但如今,这种甜蜜的念头完全打消了,因为我失去了你们,就要去过那艰难痛苦的生活;你们也就要去过另一种生活,不能再拿这可爱的眼睛来望着你们的母亲了。唉,唉! 我的孩子,你们为什么拿这样的眼睛望着我? 为什么向着我最后一笑? 哎呀! 我怎样办呢? 朋友们,我如今看见他们这明亮的眼睛,我的心就软了! 我决不能够! 我得打消我先前的计划,我得把我的孩儿带出去。为什么要叫他们的父亲受罪,弄得我自己反受到这双倍的痛苦呢? 这一定不行,我得打消我的计划。——我到底是怎么的? 难道我想饶了我的仇人,反遭受他们的嘲笑吗? 我得勇敢一些! 我竟自这样脆弱,使我心里发生了这样软弱的思想!

我的孩儿,你们进屋去吧!

**两个孩子进屋。**

那些认为不应当参加我这祭献的人尽管走开,我决不放松我的手! (自语)哎呀呀! 我的心呀,快不要这样作! 可怜的人呀,你放了孩子,饶了他们吧! 即使他们不能同你一块儿过活,但是他们毕竟还活在世上,这也好宽慰你啊! ——不,凭那些住在下界的报仇神起誓,这一定不行,我不能让我的仇人侮辱我的孩儿! 无论如何,他们非死不可! 既然要死,我生了他们,就可以把他们杀死。命运既然这样注定了,便无法逃避。

我知道得很清楚,那个公主新娘已经戴上了那花冠,死在那袍子里了。我自己既然要走上这最不幸的道路,我就想这样同我的孩子告别:"啊,孩儿呀,快伸出,伸出你们的右手,让母亲吻一吻! 我的孩儿的这样可爱的手、可爱的嘴、这样高贵的形体、高贵的容貌! 愿你们享福,——可是是在那个地方享福,因为你们在这里所有的幸福已被你们父亲剥夺了。我的孩儿的这样甜蜜的吻、这样细嫩的脸、这样芳香的呼吸! 分别了,分别了! 我不愿再看你们一眼!"——我的痛苦已经制伏了我;我现在才觉得我要作的是一件多么可怕的罪行,我的忿怒已经战胜了我的理智。

**歌队长** 我也曾多少次探索过那更微妙的思想,研究过那更严肃的争辩,那原不是我们女人所能讨论的。我们也有一位文化女神,她同我们作伴,给我们智慧;可是她并不和我们大家作伴,而是和少数人作伴,也许在一大群女

人里头，只有一个同她在一起，但由此可见，我们女人并不是完全没有智慧的。我认为那些全然没有经验的人，那些从没有生过孩子的人，倒比那些作母亲的幸福得多，因为那些没有子女的人不懂得养育孩子是苦是乐，可以减少许多烦恼；我看见那些家里养着可爱的孩子的人一生忧愁：愁着怎样把孩子养得好好的，怎样给他们留下一些生活费，此后还不知他们辛辛苦苦养出来的孩子是好是坏。这人间还有一个最大的灾难我也要提提：就说他们的生活十分富裕，孩子们的身体也发育完成，他们为人又好；但是，如果命运这样注定，死神把孩子们的身体带来冥府去，那就完了！神明对我们凡人，在一切痛苦之上，又加上这种丧子的痛苦，这莫大的惨痛，这对他们又有什么好处呢？

**美狄亚**　朋友们，我等候消息已等了许久，我要看那宫中的事情到底是怎样结果的。

看啊，我望见伊阿宋的仆人跑来了，他那喘吁吁的样子，好像他要报告什么很坏的消息。

**传报人自观众右方急上。**

**传报人**　美狄亚，快逃走呀，快逃走呀！切莫要留下一只航海的船，一辆陆行的车子！

**美狄亚**　什么事情发生了，要叫我逃走？

**传报人**　公主死了，他的父亲克瑞翁也叫你的毒药害了！

**美狄亚**　你报告了这最好的消息，从今后你就是我的恩人、我的朋友。

**传报人**　你说什么呀？夫人，我看你害了我们的王室，你听了这消息，不但不惊骇，反而这样高兴，你的神志是不是很清明？该没有错乱吧？

**美狄亚**　我自有理由回答你的话。请不要性急，朋友，告诉我，他们是怎样死的。如果他们死得很悲惨，你便能使我加倍的快乐。

**传报人**　当你那两个儿子随着他们父亲去到公主那里，进入新房的时候，我们这些同情你的痛苦的仆人很是高兴，因为那宫中立刻就传遍了消息，说你和你丈夫已经排解了旧日的争吵。有的人吻他们的手，有的人吻他们的金黄的卷发；我自己也乐得忘形，竟随着孩子们进入了那闺中。我们那位现在代替你的地位受人尊敬的主母，在她看见那两个孩子以前，她先向伊阿

宋多情的飞了一眼！她随即看见孩子们进去,心里十分憎恶,忙盖上了她的眼睛,掉转了她那变白了的脸面。你的丈夫因此说出了下面的话,来平息那女人的怒气:"请不要对你的亲人发生恶感,快止住你的忿怒,掉过头来,承认你丈夫所承认的亲人。请你接受这礼物,转求你父亲,为了我的缘故,不要把孩子们驱逐出去。"她看见了那两件衣饰,便不能自主,完全答应了她丈夫的请求。当你的孩子和他们的父亲离开那宫庭,还没有走得很远的时候,她便把那件彩色的袍子拿起来穿在身上,更把那金冠戴在卷发上,对着明镜理理她的头发,自己笑她那懒洋洋的形影。她随即从坐椅上站了起来,拿她那雪白的脚很娇娆的在房里踱来踱去,十分满意于这两件礼物,并且频频注视那直伸的脚背。

这时候我看见了那可怕的景象,看见她忽然变了颜色,站立不稳,往后面倒去,她的身体不住的发抖,幸亏是倒在那座位上,没有倒在地下。那里有一个老仆人,她认为也许是山神潘,或是一位别的神在发怒,大声的呼唤神灵！等到她看见她嘴里吐白沫,眼里的瞳孔向上翻,皮肤上没有了血色,她便大声痛哭起来,不再像刚才那样叫喊。立刻就有人去到她父亲的宫中,还有人去把新娘的噩耗告诉新郎,全宫中都回响着很沉重的,奔跑的声音。约莫一个善走的人绕过那六百尺的赛跑场,到达终点的功夫,那可怜的女人便由闭目无声的状态中苏醒过来,发出可怕的呻吟,因为那双重的痛苦正向着她进袭:她头上戴着的金冠冒出了惊人的,毁灭的火焰;那精致的袍子,你的孩子献上的礼物,更吞噬了那可怜人的细嫩的肌肤。她被火烧伤,忽然从座位上站起来逃跑,时而这样,时而那样摇动她的头发,想摇落那花冠;可是那金冠越抓越紧,每当她摇动她的头发的时候,那火焰反加倍的旺了起来。她终于给恶运克服了,倒在地下,除了她父亲而外,谁都难以认识她,因为她的眼睛已不像样,她的面容也已不像人,血与火一起从她头上流了下来,她的肌肉正像松脂泪似的,一滴滴的叫毒药的看不见的嘴唇从她的骨骼间吮了去,这真是个可怕的景象！谁都怕去接触她的尸体,因为她所遭受的痛苦便是个很好的警告。

她的父亲——那可怜的人——还不知道这一场祸事。这时候他忽然跑进闺房,跌倒在她的尸体上。他立刻就惊喊起来,双手抱住那尸身,同她

接吻,并且这样嚷道:"我的可怜的女儿呀! 是哪一位神明这样侮辱的害了你? 是哪一位神明使我这行将就木的老年人失去了你这女儿? 哎呀,我的孩儿,我同你一块儿死吧!"等他止住了这悲痛的呼声,他便想立起那老迈的身体来,哪知竟会粘在那精致的袍子上,就像常春藤的卷须缠在桂树上一样。这简直是一种可怕的角斗:一个想把膝头立起来,一个却紧紧的胶住不放;他每次使劲往上拖,那老朽的肌肉便从他的骨骼上分裂了下来。最后这不幸的人也死了,断了气,因为他再也不能忍受这痛苦了。女儿同老父的尸首躺在一块儿,——这样的灾难真叫人流泪!

关于你的事,我没有什么可说的,因为你自己知道怎样逃避惩罚。这不是我第一次把人生看作幻影;这人间没有一个幸福的人;有的人财源滚滚,虽然比旁人走运一些,但也不是真正有福。

**传报人自观众右方下。**

**歌队长**　看来神明要在今天叫伊阿宋受到许多苦难,在他是咎由自取。

**美狄亚**　朋友们,我已经下了决心,马上就去作这件事情:杀掉我的孩子再逃出这地方。我决不耽误时机,决不抛撇我的孩儿,让他们死在更残忍的手里。我的心啊,快坚强起来! 为什么还要迟疑,不去作这可怕的,必须作的坏事! 啊,我这不幸的手呀,快拿起,拿起宝剑,到你的生涯的痛苦的起点上去,不要畏缩,不要想念你的孩子多么可爱,不要想念你怎样生了他们,在这短促的一日之间暂且把他们忘掉,到后来再哀悼他们吧。他们虽是你杀的,你到底也心疼他们! ——啊,我真是个苦命的女人!

**美狄亚偕众侍女进屋。**

## 十二　第五合唱歌

**歌队**　(第一曲首节)地神啊,赫利俄斯的灿烂的阳光啊,趁这可诅咒的女人还不曾举起她那凶恶的手,落到她的儿子身上,好好看住她,看住她! ——她原是从你的黄金的种族里生出来的,——只怕神明的血族要给凡人杀害了! 你这天生的阳光啊,赶快禁止她,阻挡她,把这个被恶鬼所驱使的,瞎了眼的仇杀者赶出门去!

（第一曲次节）你这曾经穿过那深蓝的辛普勒伽得斯，穿过那最不好客的海口的女人啊，你白受了生产的阵痛，白生了这两个可爱的儿子！啊，可怜的人呀，强烈的忿怒为什么这样冲击着你的心，你的慈爱为什么变成了残杀？这杀害亲子的染污对于我们凡人，是很危险的，我明知上天会永久降祸到你这杀害亲属的人的家里。（本节完）

**孩子甲**　（自内）哎呀，怎样办？向哪里跑，才能够逃脱母亲的手呢？

**孩子乙**　（自内）我不知道，啊，最亲爱的哥哥呀，我们两人都完了！

**歌队**　（第二曲首节）你听见，听见孩子们在呼唤没有？哎呀，不幸的女人啊！我应当进屋子去吗？我应当为孩子们抵御这凶杀的行为吗？

**孩子甲乙**　（自内）是呀，看在神明的面上，快保护我们！我们需要保护，因为我们正处在剑的威胁之下呢！

**歌队**　啊，可怜的人呀，你好似铁石，竟自伤害你的儿子，伤害你自己所结的果实，亲手给他们造成这样的命运！

（第二曲次节）我听说古时候有一个女人，也只有她一个女人，才亲手杀害过她心爱的孩儿，〔就是叫神明激得发狂的，被宙斯的妻子赶出门外去飘泊的伊诺；〕[1]那可怜的女人为了那杀子的罪过跑去投水，〔她从那海边的悬岩上跳下去，随着她两个孩子一块儿死掉了。〕[2]还有什么比这个更可怕呢？啊，痛苦的婚姻呀，你曾给人间造下了多少灾难！

## 十三　退场

伊阿宋偕众仆人自观众右方上。

**伊阿宋**　啊，你们这些站在这屋前的妇女呀，那作出了这可怕的事情的女人——美狄亚——究竟在家里呢，还是逃跑了？如果她不愿遭受王室的惩

---

[1] 括弧里的两行诗不很可靠，因为伊诺(Ino)并没有杀害过她的孩子们。此处所说的女人也许是指忒弥斯托(Themisto)。伊诺和忒弥斯托同是阿塔马斯(Athamas)的妻子。忒弥斯托想要杀害伊诺的儿子们，反叫伊诺蒙骗了，竟自杀害了她自己的儿子们，她后来发觉了，便投水死了。至于伊诺本人的故事却是这样的：有人说她违背了宙斯的妻子赫拉的意思，去养育酒神狄俄倪索斯(Dionysos)，因此被赫拉激得发狂，带着她两个儿子投水死了。——原注

[2] 括弧里的两行诗不很可靠。——原注

罚,她就得把她的身子藏入地下,或是长了翅膀腾上天空。她既然杀害了这地方的主上,还能够相信她可以平安的逃出这屋子吗?可是我对她的关怀远不及我对我的孩子们。那些被她害了的人自然会给她苦受的;我只是来救我孩儿的性命的,免得国王的亲族害了他们,为了报复他们母亲的不洁的凶杀。

**歌队长**　啊,伊阿宋,不幸的人呀,你还不知道你遭受了多么大的灾难;要不然,你就不会说出这话来了。

**伊阿宋**　那是什么灾难呀?难道她想要杀我?

**歌队长**　你的儿子叫他们母亲亲手杀死了!

**伊阿宋**　哎呀,你说什么?女人呀,你竟自这样害了我!

**歌队长**　你很可以相信,你的孩子们已经不在人世了!

**伊阿宋**　她到底在哪里杀的?在屋里呢,还是在外面?

**歌队长**　开开大门,你就可以看见你的孩子们遭了凶杀。

**伊阿宋**　仆人们,赶快下木闩,取插销,让我看看那双重的,可怕的景象,看见孩子们死了,还看见她——血债用血还!

**美狄亚带着两个孩子的尸首乘着龙车自空中出现。**

**美狄亚**　你为什么要摇动,要推开那双扇门,想要寻找这些死者和我这凶手?快不要这样破费功夫!如果你是来找我的,那你就快说你想要什么!你的手可不能挨近我,因为我的祖父赫利俄斯送了我这辆龙车,好让我逃避敌人的毒手。

**伊阿宋**　可恶的东西,你真是众神、全人类和我所最仇恨不过的女人,你敢于拿剑杀了你所生的孩子,这样害了我,使我变成了一个无子的人!你作了这件事情,作了这件最凶恶的事情,还好意思和太阳、大地相见?你真该死!当我从你家里,从那野蛮地方,把你带到希腊来居住的时候,我真是糊涂;到如今,我才明白了,你原是你父亲的莫大的祸根,原是那生养你的祖国的叛徒,原是上天降下来折磨我的!自从你在你家里杀死了你的兄弟过后,你就上了那有美丽的船头的阿耳戈,你的罪行就是这样开始的。后来你嫁给我,给我生了两个孩子,却又因为我离开你的床榻,竟自这样杀害了他们!从没有一个希腊女人敢于这样作,我还认为我不娶希腊女儿,娶了你,

是一件很美的事情呢！哪知这是一个仇恨的结合,对于我真是一个祸害,我所娶的不是一个女人,乃是一只牝狮,天性比堤耳塞尼亚的斯库拉更残忍！可是这许多辱骂并不能伤害你,因为你生来就是这样无耻！啊,你这作恶的,杀害亲子的人,去你的吧！我要悲痛我自己的不幸,我再不能享受新婚的快乐,也不能叫我所生养的孩子活在世上,对我道一声永诀,我简直完了！

**美狄亚** 假如父亲宙斯还不知道我待你多么好,你作事多么坏,我就要说出许多话来同你辩驳。可是你并不能鄙弃我的床榻,拿我来嘲笑,自己另外过一种愉快的生活。那公主和那把女儿嫁给你的克瑞翁,也不能不受到一点惩罚,就把我驱逐出境。只要你高兴,你可以把我叫作牝狮,或是住在什么堤耳塞尼亚地方的斯库拉。可是你的心已被我绞痛了,我作这事本是应该！

**伊阿宋** 可是你也伤心,这些哀痛你也有份。

**美狄亚** 你很可以这样相信;我知道了你不能冷笑,就可以减轻我的痛苦。

**伊阿宋** 啊,孩儿们,你们的母亲多么恶毒呀！

**美狄亚** 啊,孩儿们,这全是你们父亲的疯病害了你们！

**伊阿宋** 可是我并没有亲手杀害他们。

**美狄亚** 可是你的狂妄和你的新结的婚姻却害了他们。

**伊阿宋** 你认为你为了我的婚姻的缘故,就可以杀害他们吗？

**美狄亚** 你认为这种事情对于作妻子的,是不关痛痒的吗？

**伊阿宋** 至少对于一个能够自制的妻子是这样的;可是在你的眼里,一切都是坏事。

**美狄亚** 他们已经不在人世了,这正好使你的心痛如刀割！

**伊阿宋** 呀,你头上飘着两个报仇人的魂灵！

**美狄亚** 神明知道是谁首先害人的！

**伊阿宋** 神明知道你那可恶的心！

**美狄亚** 随你恨吧！我也是十分憎恶你在那里狂吠！

**伊阿宋** 我对你还不是一样！可是我们要分开是很容易的。

**美狄亚** 怎么个分法？怎么办？难道我还不愿意？

**伊阿宋**　让我埋葬死者的尸体,哀悼他们。

**美狄亚**　这可不行,我要把他们带到那海角上的赫拉的庙地上,亲手埋葬,免得我的仇人侮辱他们,发掘他们的坟墓。我还要规定日后在西绪福斯的土地上,举行很隆重的祝典与祭礼,好赎我这凶杀的罪过。我自己就要到厄瑞克透斯的土地上,去和埃勾斯,潘狄翁的儿子,一块儿居住。你这坏东西,你已亲眼看见你这新婚的悲惨的结果,你并且不得好死,那阿耳戈船的破片会打破你的头颅,倒也活该!

**伊阿宋**　但愿孩子们的报仇神和那报复凶杀的正义之神,把你毁灭!

**美狄亚**　哪一位神明或是神灵会听信你,听信你这赌假咒,出卖东道主的家伙?

**伊阿宋**　呸,你难道不是一个可恶的东西,杀孩子的凶手!

**美狄亚**　快回家去埋葬你的新娘吧!

**伊阿宋**　我就去,啊,我的两个孩儿都已丧失了!

**美狄亚**　这还不是你哭的时候,到你老了再哭吧!

**伊阿宋**　我最亲爱的孩儿啊!

**美狄亚**　对他们的母亲,他们是亲的,对你,哪能算亲?

**伊阿宋**　可是你为什么又把他们杀死呢?

**美狄亚**　这样才能够伤你的心!

**伊阿宋**　哎呀,我很想吻一吻孩子们的可爱的嘴唇!

**美狄亚**　你现在倒想同他们告别,同他们接吻,可是那时候,你却想把他们驱逐出去呢。

**伊阿宋**　看在神明面上,让我摸摸孩子们的细嫩的身体!

**美狄亚**　这不行,你只是白费唇舌!

**伊阿宋**　啊,宙斯呀,你听见没有?听见我怎样被人摒弃,听见这可恶的,凶杀的牝狮怎样叫我受苦没有?

　　(向美狄亚)我哀悼他们,只要我办得到,我一定恳求神灵作证,证明你怎样杀死了我的孩儿,怎样阻拦我去抚摸他们,安葬他们的尸体。但愿我不曾生下他们,也免得看见你把他们杀害了!

　　　　　　美狄亚乘着龙车自空中退出。

　　　　　　伊阿松偕众仆人自观众右方下。

**歌队**（唱）　宙斯高坐在俄林波斯分配一切的命运，神明总是作出许多料想不到的事情。凡是我们所期望的往往不能实现，而我们所期望不到的，神明却有办法。这件事也就是这样结局。

<div align="right">歌队自观众右方退场。</div>

# 欧里庇得斯《伊菲革涅亚在陶洛人里》

## 导 言

创作于约公元前412年的《伊菲革涅亚在陶洛人里》同样是取材于著名的阿特柔斯家族的故事,尽管三大悲剧家流传下来的33个剧本里至少有8个和阿特柔斯家族的传说有关,但和前两位不同的是,欧里庇得斯专注于一个早就"消失"的配角——伊菲革涅亚的视角,以出色的独创性完成了《伊菲革涅亚在陶洛人里》和《伊菲革涅亚在奥利斯》这两部悲剧,后者更是古希腊悲剧中最后一个有关于英雄人物的故事。这部剧以技巧高超出名,其姐弟相认的场景被亚里士多德在《诗学》中反复作为典范提及,全剧布局精巧,虚实结合,情感充沛,可以说是欧里庇得斯在编剧技法上的巅峰之作。

### 一、百字剧梗概

俄瑞斯忒斯为了获得血亲复仇后的解救,遵循神示和皮拉德斯前往陶里刻,试图偷走那里能显灵的女神神像。不料他们上岸后就被人抓住,按照当地的规则被带去神庙献祭。没想到,神庙的祭司正是他误以为在特洛伊战争之前就已被作为祭品杀死的姐姐伊菲革涅亚。经过一系列的发现,姐弟俩相认,并通过精巧的计谋和雅典娜的帮助,带着女神像历经一番波折后逃出生天,回归希腊。

### 二、千字剧推介

《伊菲革涅亚在陶洛人里》的精髓在于其第二场,这场戏让俄瑞斯忒斯和伊

菲革涅亚的双线叙述经由献祭这一动作合二为一,全程利用了观众的上帝视角去调动着观众的情绪,让姐弟俩的相认在一种有条不紊且自然而然的状态下一波三折地完成,呈现出了非常精细的作者构思和精湛的剧作技巧,故选择这一段落进行推介分析。欧里庇得斯常常写一些三场篇幅的悲剧,于是第二场作为承上启下的部分就显得极为重要,重大的发现和突转往往集中在这场中。但对比欧里庇得斯早期的作品如《希波吕托斯》,其第二场的篇幅远不如《伊菲革涅亚在陶洛人里》,情节性也较之略逊,这种结构不一致的安排让全剧有不平衡之感,而后者则规避了这些缺点,凸显出剧作家自我反省的意识和极高的成长性。

## 三、万字剧提要

《伊菲革涅亚在陶洛人里》一共 9 个场次,按照情节可划分为以下 5 个部分。

开场:伊菲革涅亚在当年其父阿伽门农出征前的献祭里大难不死,阿尔忒弥斯以一只鹿作为替身帮助她从祭坛上逃脱,从此她作为阿尔忒弥斯的祭司居住在陶里刻岛上。这天她做了一个噩梦,梦见她亲手把自己那素未谋面的弟弟俄瑞斯忒斯献杀。与此同时,俄瑞斯忒斯和他的朋友皮拉德斯按照阿波罗的指示也来到这里,为了盗走阿尔忒弥斯的神像,以从报仇神的追赶中获得解脱。

第一场:正当伊菲革涅亚例行奠酒的时候,歌队长带来一个牧人,汇报了两个希腊人闯上岛的消息——根据当地的风俗,闯入者应当被献祭。伊菲革涅亚并不知道是谁,但对希腊的痛苦回忆让她陷入一种复杂的情感当中。

第二场:俄瑞斯忒斯和皮拉德斯被带到伊菲革涅亚面前。这两人的身世引起了伊菲革涅亚的好奇,在她的追问下,俄瑞斯忒斯展现出的高贵人格令伊菲革涅亚折服。伊菲革涅亚决定保全俄瑞斯忒斯的性命,同时让他替自己带封信回家,俄瑞斯忒斯坚持将活命的机会让给了皮拉德斯。当伊菲革涅亚取了信出来念信的时候,便暴露了自己的身份,姐弟就此相认。俄瑞斯忒斯坦白了自己多年来的遭遇和此行的目的,伊菲革涅亚决定用计谋帮助他们,并一起带着神像逃回希腊。

第三场:陶里刻的国王托阿斯出现,询问希腊人的踪迹。伊菲革涅亚谎称

两名希腊人犯下了大逆不道的罪行,并且玷污了女神像,需要把他们都带到海边洗涤干净。托阿斯深信不疑,伊菲革涅亚顺势提出了一系列条件,为接下来进行的逃跑扫清了很多障碍。

退场:正在托阿斯还在等待的时候,报信人传来噩耗:希腊人们逃走了——他们曾经百般阻挠,但伊菲革涅亚他们还是上了准备好的小船,然而船只很快遇上了风暴,无法顺利出港。托阿斯率兵阻截,半途却遇上了雅典娜降临,雅典娜告诉他这都是神的旨意,而自己也平息了海神波塞冬的愤怒。就此,伊菲革涅亚和俄瑞斯忒斯回归希腊,托阿斯也接受了神令。

## 四、全剧鉴赏

### (一)百字剧鉴赏

**这部剧的核心动作在于伊菲革涅亚要误杀俄瑞斯忒斯,因此核心冲突也是伊菲革涅亚和俄瑞斯忒斯的冲突**。欧里庇得斯在这里像他的先辈们一样,将人物冲突置于亲族范畴内进行了聚焦,正如在《俄瑞斯忒亚》中俄瑞斯忒斯的报仇对象是自己的母亲那样,加强了紧张感和戏剧性。**但欧里庇得斯的独创则在于他在亲族关系上又加了一层,制造了一个误会:**双方都没有见过彼此,从而没有办法认出彼此;甚至双方都认为彼此都死去了,这样他们的相认就需要更多的波折。对于观众而言,这种设置极大地调动了他们的积极性,因为观众是全知全能的,眼看着两个无辜的人即将彼此戕害,能让观众十分紧张,戏剧的张力就这样从情节中诞生了。

欧里庇得斯是有意识这样设置的,因为这并不是任何原型传说中的设定。他的想法据说来源于两处:一是在一篇遗失了的史诗《赛普利亚》(Cypria)中提及伊菲革涅亚并没有在祭祀中被杀,而是被狩猎女神阿尔忒弥斯拯救了,并安置在陶里刻;二是希罗多德曾经提到,陶洛人供奉着一位叫作伊菲革涅亚的女神,而她正是阿伽门农的女儿,当地人会把不幸漂泊到岛上的客人杀掉祭她。[1] 欧里庇得斯结合了这两个典故,把俄瑞斯忒斯亲手交给他自己的姐姐

---

[1] 参见《伊菲革涅亚在陶洛人里》的《编者的引言》(26),[古希腊]欧里庇得斯著,罗念生译:《罗念生全集·第四卷·欧里庇得斯悲剧五种》,上海人民出版社2016年版,第342页。

杀害,把一个新的人物动机融合进古旧的故事模板中,这样的想象力不得不说是戏剧史上塑造人物冲突的创举。

解铃还须系铃人,当把戏剧情境推到这样一个高峰后,如何解决冲突也就成为一个重要的问题。欧里庇得斯一直保持着一个出色的剧作家的意识,他之后详细地针对这个困难的局面设置了一系列发现和突转:**他原创了一个出色的计谋来帮助伊菲革涅亚他们逃脱,而在逃脱的过程中又不断地设置种种阻碍,让观众的情绪时刻保持在一个高亢的状态中**。尽管结尾因为时空等元素无法平衡而最终选择了"机械降神"的处理方式,《伊菲革涅亚在陶洛人里》仍旧是一部在当时乃至今日看来,剧作技巧都很精湛的作品。

### （二）千字剧鉴赏

《伊菲革涅亚在陶洛人里》的第二场戏是很出名的一场,它紧紧围绕姐弟俩的相认做文章,既环环相扣,一波三折,又做得十分自然,不见生硬的设计。这是因为欧里庇得斯在这场戏中时刻从人物真实的情感出发,让他们在合理的情绪中找到一个符合剧作家目的的方向,从而与剧中人物共同构建这一戏剧情境的。

第二场开场的时候,伊菲革涅亚还沉浸在上一场的悲伤之中:她既无法原谅希腊对自己犯下的罪孽,又想念她故土生死未卜的家人,她的复杂情感找不到一个宣泄口,只能责怪命运,但身为祭司,她又无法怪罪曾经拯救自己的阿尔忒弥斯,这种摇摆的态度通过第一场末尾的独白刻画出了一个性格生动而立体的伊菲革涅亚,正是这样的性格铺垫,才让第二场中她与俄瑞斯忒斯的角力显得真诚而又丰富。于是悲伤的伊菲革涅亚面对希腊人,不由自主地慨叹:"不幸的客人们,你们从哪里来? 你们航了这么远来到这里,又要在地下永别了你们的家。"接下来,俄瑞斯忒斯也通过自己的反应展现了自己的性格:"我们知道,我们明白这里的献祭,请不必为我们悲伤。"欧里庇得斯显然对俄瑞斯忒斯的性格有一个充分的把握,他沿袭了埃斯库罗斯在《俄瑞斯忒亚》三部曲中那个纯粹、热烈、高傲的贵族形象,而经过长久的漂泊和煎熬,欧里庇得斯又赋予了他不畏生死的坦然,这让他显得更加具有悲剧的美感。所以他敢于在伊菲革涅亚面前拥抱自己的命运,并且拒绝告诉对方自己的名字,他的回答是倨傲的:"你

杀的是我的肉体,不是我的名字。"

**这是欧里庇得斯在这场戏中为姐弟相认设置的第一个阻碍。**在此之前,观众已经得知的是姐弟俩素未谋面,且不知彼此生死,但这显然不足以推动戏剧走向姐弟相认的高潮。欧里庇得斯因此选择拉长这个相认的过程,并且在其中营造大量的困难,提高戏剧的张力。在抵达下一个阻碍之间,欧里庇得斯选择了一个精巧的"抖包袱"手法,让俄瑞斯忒斯又透露了一些信息:他的祖国。伊菲革涅亚因此得知了特洛伊战争的结果和阿伽门农家门里的不幸,并且得知了母亲已死:"她已经不在了;她所生的儿子把她杀死了。"这时,观众的情绪已经被提到了一个新的顶点,谁都希望俄瑞斯忒斯赶紧说出自己的身份,从现在的险境中脱离出来。但当伊菲革涅亚询问俄瑞斯忒斯的生死时,俄瑞斯忒斯因为自己所背负的罪行而产生的羞愧并没有正面回答:"那不幸的人处处在又处处不在。"于是,**伊菲革涅亚所得知的关于弟弟的消息又成为第二个阻碍。**

这真诚而又傲慢的态度吸引了伊菲革涅亚,而故土的新消息又让她产生了强烈的思念,新的情节就诞生了。伊菲革涅亚希望俄瑞斯忒斯能代替自己送一封信回希腊,这样他自己也能存活。这是一个非常巧妙的构思,因为两人的对话已经不足以再支撑他们完成一个合理的相认了,**新的动作——"送信"的引入让他们能进入新的环节中去完成情节**,这便为后面的种种转折埋下了伏笔;同时这一切行为都是合乎人物逻辑的,伊菲革涅亚和俄瑞斯忒斯都是高贵的人,如果不引入新的情节,他们都不会做出背离自己身份的事,俄瑞斯忒斯如果在此自报家门,很可能会被伊菲革涅亚当成一个病急乱投医的骗子。亚里士多德在《诗学》中将"发现"分为五个等级,最差的是通过标志来发现;其次是剧作家勒令剧中人物发出自己的心声,譬如俄瑞斯忒斯自己讲出了自己的身份;最好的发现则是该剧中的送信,因为这都是非常自然的行为,但却能导致接下来出现惊人的结果。[1]

**第三个阻碍很快就出现了**,面对伊菲革涅亚的援手,俄瑞斯忒斯很快让给了皮拉德斯。尽管伊菲革涅亚折服于他高尚的品格,但还是同意了他的决定。

---

[1]　[古希腊]亚理斯多德著,罗念生译:《诗学》第16章,《罗念生全集·第一卷》,上海人民出版社2004年版,第69页。

这个转折是很高明的,它足以令观众扼腕,同时又凸显出俄瑞斯忒斯的品性。当伊菲革涅亚进屋准备的时候,欧里庇得斯笔锋一转,又给予了皮拉德斯人物刻画的空间,他既展现出了同样的高贵:"我一定要同你共这最后一口呼吸,一块儿被杀,一块儿火化;因为我是你的朋友,我怕人责备。"又展现出了对阿波罗的坚定信念:"神的预言如今还不曾毁了你,虽然你已接近死亡。"**这里延续了埃斯库罗斯《奠酒人》中皮拉德斯的形象**——当俄瑞斯忒斯为了复仇手段而踌躇时,正是他强调了神示而让俄瑞斯忒斯下定决心的,足以可见欧里庇得斯心思的细腻。

当伊菲革涅亚带着书信重新上场后,新的希望随之诞生。欧里庇得斯在这里利用了皮拉德斯的细腻,让他提出了一个保险手段:为了让书信免于遗失于海水,伊菲革涅亚就要口述书信里的内容,这样伊菲革涅亚就有了暴露自己身份的契机。于是当伊菲革涅亚说出"你告诉阿伽门农的儿子俄瑞斯忒斯……"时,真相就已经大白了。俄瑞斯忒斯难以掩饰自己的狂喜,上前拥抱了她,并且称呼其为"最亲爱的姐姐",但这还不够,**欧里庇得斯立马设置了第四个阻碍——伊菲革涅亚对于俄瑞斯忒斯的行为展现出了一种符合其祭司身份的刻薄:**"我得到了我的弟弟? 住嘴吧! 这种弟弟在阿耳戈斯和瑙普利亚多得很呢。"接下来,欧里庇得斯运用了亚里士多德提到的第四种发现,也就是《奠酒人》中曾经出现的推理型发现,且一用就是四个,来让俄瑞斯忒斯验明正身,获取了伊菲革涅亚的信任,就此,姐弟相认的过程才算完成。

姐弟相认的这个场面是古希腊悲剧发展到目前为止,过程最为跌宕,技法最为纯熟的场面。**欧里庇得斯既尊重了剧中人物的性格发展,避免让剧作家的直观动机影响到人物自身状态的流动,又巧妙地再通过人物的情绪为出发点,结合场景中的元素构建出新的动作,**可以说拿到今天都是堪为教科书的范例。在姐弟相认后,欧里庇得斯给予了他们一段互诉衷情的篇幅,便又很快地投入到情节中,聚焦于新的场面——逃出陶里刻中去了。剧作家深谙观众的心理,重新将戏剧带回属于自己的节奏中去,这场戏最终收于希望之中,观众的情绪被带进一个崭新的波峰,正像第二合唱歌的末尾所唱:"但愿我飞过清澄的太空——那里有太阳的强烈的火光流过。"彼时剧场里的观众一定睁着双眼,屏息凝神,他们不希望这会是一个伊卡洛斯的结局。

### （三）万字剧鉴赏

除了跌宕起伏的第二场之外，《伊菲革涅亚在陶洛人里》整部剧的结构也显得匠心独具。这部剧由此而显得更像是当代读者更为熟悉的故事形态，这说明了欧里庇得斯对于情节的看重和对观众接受的照顾，体现了剧作家强烈的编剧意识。

**双线结构在这部剧中被频繁地运用**。在开场中，欧里庇得斯在他常用的、类似于戏曲中自报家门的开场白里，就分别让伊菲革涅亚和俄瑞斯忒斯利用了同一块舞台。伊菲革涅亚首先出现，陈述了她的梦境，并且解释："俄瑞斯忒斯已经死了，是我把他杀了献祭的。"这就为之后即将发生的事做出了铺垫。紧接着，她自然地走进庙宇，之后俄瑞斯忒斯便带着皮拉德斯上场。这里是一个无缝衔接，好处在于俄瑞斯忒斯不需要用更多的话语来解释自己之前如何漂洋过海来到了陶里刻，戏剧舞台上的空间就此被假定性所自然地延展开来。于是俄瑞斯忒斯的第一句台词便能以一种很生动的情绪说出："张望一下，小心路上有人！"观众就被飞速地拉入他们所处的环境中去。接着，两人通过交谈带出了此行的目的，欧里庇得斯这样处理的优点就凸显出来：**观众能够很快地了解人物的动机，而剧作家则成为了一个引导者，从开场就牢牢把握住了观众注意力的趋向**。

第一场的视角被锁定在伊菲革涅亚身上，但俄瑞斯忒斯的线索仍然没有消失，他仍然通过牧人的陈述占据着主要的篇幅，并持续影响着伊菲革涅亚的情绪和动作。这里能看出欧里庇得斯的尝试，虽然受限于舞台的时空规则，但他很希望两条线索同时展开，并且深知这样处理的好处在于给予观众信息的同时，更丰富地刻画人物形象。这样的做法有点像电影中的平行蒙太奇，伊菲革涅亚虽然身在神庙，却想象着那两个希腊人如何勇猛地和当地人战斗，两个空间内的叙事最终达成一种强烈的情感共鸣。**到了第二场，这两条线索终于合二为一了，并且形成了精彩的纠葛，构成了全剧的核心场面**。不过欧里庇得斯对于结构上的尝试并未止步于此，在通过第三场做出必要的逃跑计划的铺垫后，退场中他重新将双线叙述搬上了前台。视角在退场中切换到了托阿斯身上，伊菲革涅亚和希腊人们的逃亡成为国王的想象，退场就和第一场完成了构成上的遥相呼应。这样的写作手法尽管是受限于舞台空间的无奈之举，却仍然涌现出

一种丰富的质感,在台词上,欧里庇得斯则用优美的辞令将其升华成一种神圣的幻想。

**高潮迭起是这部剧的另一个特色,这是由密集的情节带来的压迫感形成的**。在开场中,不论是伊菲革涅亚的噩梦还是俄瑞斯忒斯身处的险境,都在时间和动机上为后面的情节带来了压力,欧里庇得斯之后做的事就如同在不停地打结并解结。在姐弟相认的高潮之后,如何偷走神像并逃走便成为新的悬念,剧作家在这里同样是让人物的心理推动着情节。伊菲革涅亚在重聚的狂喜之中,思乡之情涌上心头,于是便有了接下来胆识和谋略发挥的空间,成功地骗过了托阿斯。值得一提的是,尽管重头戏在于相认,但逃走的计谋欧里庇得斯并没有马虎地略过,伊菲革涅亚的计划犹如在刀尖上舞蹈,每一步的执行都扣人心弦。

有意思的是,这些波折在欧里庇得斯看来仍然不够,因此他又让希腊人们出港时遭受了困难:"可怕的风暴突然吹来,吹着船往后退。他们坚持着向波浪反冲,但是退潮又把船冲向陆地。"这种处理的出发点是为了让伊菲革涅亚不能顺遂地抵达希腊,却因为场景的限制,而上升到神灵的作用上去:"那海的主宰,威严的波塞冬,对伊利翁一向很关怀。"于是只有当雅典娜登场,矛盾才得以解决。

尽管众神的指涉并不突兀——伊菲革尼亚所侍奉的阿尔忒弥斯和俄瑞斯忒斯所听从的阿波罗正是姐弟关系,但当众神的旨意并非作为贯穿全剧的规则,而是以一种无奈之举解决结尾里不可收场的矛盾时,一种虎头蛇尾的感觉就会出现。**这正是欧里庇得斯被广为诟病的一点:对于"机械降神"的依赖**。因为他喜爱利用起重机在舞台上营造独特的视觉效果,又追求情节上的宏大和神奇,便总是需要"机械降神"为结局做一个解释。据统计,在他现存的 18 部作品中,有 8 部利用了"机械降神"的手段。他并没有索福克勒斯那么虔诚,因为神灵的意志并没有很统一地出现在情节的每个角落,所以在他的剧本中对神灵的恭维往往显得有些谄媚。"机械降神"大多和结尾对神灵的礼赞献词绑定:这部剧里最后出现的雅典娜便承担了多种功能,她既处理了矛盾,又将这种矛盾通过"你虽然不在这里,也听得见一位女神的声音"这样生硬的解释拓展到了俄瑞斯忒斯的那一层空间;同时雅典娜作为雅典城邦的守护神,又能

够自然地绵延到全剧结尾对于雅典观众的示好:"最尊严的胜利女神,请保护我一生,不要忘了给我戴上花冠!"但即使这个结尾并不让后世的评论家所满意,其仍然不能掩盖《伊菲革涅亚在陶洛人里》是一部在技巧上非常优秀的作品。

## (四)艺术总结

### 1. 人文意义

**欧里庇得斯在《伊菲革涅亚在陶洛人里》中对神提出了强烈的质疑。**这首先体现在情节中:这部剧中出现了四位神的形象,分别是阿尔忒弥斯、阿波罗、波塞冬和雅典娜。波塞冬作为风暴的象征,并未直接出场,而是起到对希腊船只的逃亡做阻碍的作用;雅典娜虽然直接出场,但就像上文提到的,只是在功能上完成了解决矛盾、歌颂雅典的作用,并没有在情节中起到决定性的地位。阿波罗为俄瑞斯忒斯提供了一个动机,他仅出现在台词中,其他时间隐于幕后。唯一贯穿全剧的可以说是只有未出场的阿尔忒弥斯,她因为拯救了伊菲革涅亚而让后者成为自己的祭司,遵循当地的规则献杀希腊人作为祭礼。在这里,阿尔忒弥斯只是成为一个象征,她不再像《希波吕托斯》中和阿芙洛狄忒的作用那样对人物产生决定性的影响,反而却只是提供杀戮的狂热,**丝毫不能让观众感受到神的尊严,只能让观众在恐惧中感受到充满剧作家反讽意味的道德规劝。**欧里庇得斯显然对神灵的形象颇有微词,于是他借助伊菲革涅亚之口,在第一场的末尾发出了有力的质问:"我要非难这女神的荒谬:她既然认为沾了血的人,用手接触过产妇或尸体的人不干净,不得接近她的祭坛,却又喜欢杀人的献祭。宙斯的妻子勒托决不会生出这样愚蠢的女儿……依我看来,没有哪一位天神会是恶的。"欧里庇得斯对神的存在产生了怀疑,因此祭司的形象也若隐若现成为他要批判的对象。"这些祭司们高踞在先知的宝座上,并且好象是在宣布神的旨意,而实际上却是在欺骗人们。"[1]伊菲革涅亚的行为佐证了这一点,在第三场中,她正是利用了祭司的身份让托阿斯对她的谎言深信不疑。尽管观众

---

[1] [苏]谢·伊·拉齐克著,俞久洪、臧传真译校:《古希腊戏剧史》,南开大学出版社1989年版,第139页。

会不由自主站在希腊人这一边,但这并不能洗刷伊菲革涅亚渎神的事实。

**对真善美的热烈赞颂同样体现在这部剧中。**欧里庇得斯是一个关心家国的人,他的剧本中往往呈现出强烈的爱国情怀。这部剧的姊妹篇《伊菲革涅亚在奥利斯》的主要内容正是《伊菲革涅亚在陶洛人里》中情节的前史,里面详细描述了伊菲革涅亚在献祭的关键时刻是如何自愿为了祖国而牺牲的。这部剧演出时,雅典舰队正在远征西西里,**欧里庇得斯在第一合唱歌中借歌队之口唱出了对故乡的热爱和对胜利的渴望:**"我真高兴听见这样的消息:说有人从希腊航来了……我正在梦想回到家里,回到我的祖国,去听那悦耳的歌声,那是幸福的人们所共享的快乐。"

**对友情的肯定是这部剧中真善美元素的另一个体现。**俄瑞斯忒斯和皮拉德斯忘我而真挚的友谊刻画几乎成为了一个标准的榜样。俄瑞斯忒斯在生命攸关的时刻宁愿把活命的机会让给皮拉德斯:"倘若我为了给你这恩惠把他牺牲了,却使自己脱离这灾难,那就不对了。"此举赢得了伊菲革涅亚发自内心的赞扬。而之后皮拉德斯表示愿意跟俄瑞斯忒斯生死与共的一番讲话,同样感人至深。

2. 创新点

尽管欧里庇得斯开始创作的时代,戏剧和舞台的很多技巧已经被定型了,但他在处理很多前辈们已经利用过的题材时,还是令人惊喜地在很多微妙的地方进行了大量革新。**这种革新往往体现在情节上,在这部剧中,他非常出色地把梦境融入到剧情中去。**全剧是以伊菲革涅亚关于梦境的开场白伊始的,之前,埃斯库罗斯和索福克勒斯在写到厄勒克特拉的故事时,都会提及克吕泰墨涅斯特拉的梦境,但她的梦境只是一个预兆,为之后发生的复仇做出隐喻性质的铺垫,这种写作方式可以强调宿命感和悲剧性,却不足以构成一个情节。在《伊菲革涅亚在陶洛人里》中,伊菲革涅亚的梦境直接作用于她的性格,为她接下来打算狠心杀害希腊俘虏做了心理动机上的刻画,同时又加强了紧迫感,让俄瑞斯忒斯的命运显得更扣人心弦。由此同样可以看出,欧里庇得斯对于人物心理层面的认知也是具备新意的,在他之前,没有人会把注意力全然地放在人物性格上,利用人物的心理动机推动情节发展。

**另一个体现于这部剧的重要革新是欧里庇得斯采用了计谋来让剧中人物摆脱窘迫的困境。**在他之前的悲剧里，人物遇到困难往往就是悲惨命运的开端，不太有反抗的余地。但欧里庇得斯的创举让人物能够从当下的情境中解脱出去，从而进入下一个新的情境，这样便对核心动作进行了延宕，丰富和饱满了情节，让戏剧不再以静态的方式对数个场面进行连接。一波三折和扣人心弦由此成为欧里庇得斯戏剧的特色，这一手法很快被索福克勒斯学了过去，并运用在他的《厄勒克特拉》中。

### 3. 艺术特色

《伊菲革涅亚在陶洛人里》最大的特色就在于它在情节编织上的丰富。这部剧并不长，却显得张弛有度，首尾呼应，并且给出了足够多的信息。情节的密度让它的对白显得紧凑，抒情的成分减少了，你来我往的回合增多了，戏剧因此变得更接近于生活的质感，这是和欧里庇得斯另外两位前辈最鲜明的区别。

严格意义上来说，这部剧并不算是悲剧。剧中的每个人都获得了相对较好的结局，命运的元素仍然存在，但没有发生可以让观众产生恐惧或者怜悯的情节。**事实上，《伊菲革涅亚在陶洛人里》提供的是一个大团圆的结局。这个结局或多或少预示着一种悲剧的转向，**它即将迎来一个新的时期，情节剧将会统治旧日的舞台。悲剧性的体现或许在于俄瑞斯忒斯和伊菲革涅亚都出现在了他们命运旅途的谷底：他们之前都处于深重的苦难中，并险些由于命运的误会酿成更大的灾难。**悲剧在这里被定义，不是由于它的答案，而是它提出的问题——**这对姐弟何以至此。尽管如此，剧中那些日后将被尼采不屑一顾的情节仍然产生了它们特有的艺术美感：幸运的巧合、出色的诡计、降临的众神还有他们所带来的苦难和惊喜——命运的无常和人生的玩笑足以让每一个观众感受到戏剧和生活互文的魅力。

# 五、名剧选场[1]

## 五　第二场

伊菲革涅亚自庙内上。

**伊菲革涅亚**　好吧！我首先把女神的祭礼准备好。

（向众兵士）给客人们松了绑吧，他们已是神圣的，用不着再带上链子了。快进庙里去准备好目前这祭礼所必需的东西和定例的布置吧！

**众兵士进庙。**

（自语）呀！你们的母亲是谁？你们的父亲是谁？你们的姊妹是谁，如果有的话？她将失去两个多么好的年轻人，多么好的弟兄啊！谁又知道这样的命运会落到什么人身上呢？神们的一切举动都在暗中进行，命运常把我们引上不可知的道路，未来的事谁也摸不清。

啊，不幸的客人们，你们从哪里来？你们航了这么远来到这里，又要在地下永别了你们的家。

**俄瑞斯忒斯**　啊，姑娘，不论你是谁，你为什么这样悲伤？为什么提起我们将忍受的灾难来烦恼我们俩？如果一个人在临死的时候，想用别人的同情来克制自己对于死亡的恐怖，或是在没有生路的时候，悲叹死神的逼近，这起人我不认为是聪明的，因为他把一件不幸的事化成了两件：既招惹愚蠢的讥诮，又免不了一死。一个人应该听从命运。我们知道，我们明白这里的献祭，请不必为我们悲伤。

**伊菲革涅亚**　你们俩谁叫皮拉得斯？我首先想知道。

**俄瑞斯忒斯**　他——如果你知道了会高兴。

**伊菲革涅亚**　他是哪一个希腊城邦的市民？

---

[1] 选文出自[古希腊]欧里庇得斯著，罗念生译：《罗念生全集·第四卷·欧里庇得斯悲剧五种》，上海人民出版社2016年版，第289—306页。选文中，"皮拉得斯"即"皮拉德斯"，"特洛亚"即"特洛伊"，"阿耳戈斯"即"阿尔戈斯"，"阿耳忒弥斯"即"阿尔忒弥斯"。因后者译名流传更广，故正文统一采用后者译名，引文与"名剧选场"部分遵从原文，采用前者译名。

| 俄瑞斯忒斯 | 姑娘,你知道了有什么好处呢? |
|---|---|
| 伊菲革涅亚 | 你们是不是弟兄,是不是同母所生的? |
| 俄瑞斯忒斯 | 我们亲如手足,但不是同胞。 |
| 伊菲革涅亚 | 你父亲给你起的什么名字? |
| 俄瑞斯忒斯 | 我应该叫作不幸的人。 |
| 伊菲革涅亚 | 这不是我所问的,把这个推给命运吧! |
| 俄瑞斯忒斯 | 我得埋名而死,才不至于被人讥笑。 |
| 伊菲革涅亚 | 你为什么不肯告诉我? 你为什么这样倨傲? |
| 俄瑞斯忒斯 | 你杀的是我的肉体,不是我的名字。 |
| 伊菲革涅亚 | 连你城邦的名字都不肯告诉我吗? |
| 俄瑞斯忒斯 | 我既然要死了,你知道也不会有什么好处。 |
| 伊菲革涅亚 | 你有什么为难,不肯告诉我? |
| 俄瑞斯忒斯 | 我很自豪,光荣的阿耳戈斯就是我的祖国。 |
| 伊菲革涅亚 | 看在神们面上,告诉我吧,客人,你真是生在那里吗? |
| 俄瑞斯忒斯 | 我正是生在那曾是幸福的密刻奈。 |
| 伊菲革涅亚 | 你是被驱逐出境,还是由于别的原因? |
| 俄瑞斯忒斯 | 可以说我是自愿又不自愿的出来流亡的。 |
| 伊菲革涅亚 | 你从阿耳戈斯来,倒是正合我的心愿。 |
| 俄瑞斯忒斯 | 可是不合我的心愿;如果正合你的,你就高兴吧。 |
| 伊菲革涅亚 | 那么你肯告诉我一点我想知道的事情吗? |
| 俄瑞斯忒斯 | 我的命运已经这样坏,再为你办这点小事倒也无足轻重。 |
| 伊菲革涅亚 | 也许你知道远近闻名的特洛亚。 |
| 俄瑞斯忒斯 | 但愿我不知道,连作梦也没有见过。 |
| 伊菲革涅亚 | 听说那都城没有了,给戈矛毁灭了。 |
| 俄瑞斯忒斯 | 没有了,你们听说的不假。 |
| 伊菲革涅亚 | 海伦已回到墨涅拉俄斯家里了么? |
| 俄瑞斯忒斯 | 她已回去了,并且害了我的一个亲人。 |
| 伊菲革涅亚 | 她现在在哪里? 她曾欠了我一笔血债。 |
| 俄瑞斯忒斯 | 她和她的前夫住在斯巴达。 |

**伊菲革涅亚**　全希腊的人都憎恨她,不仅是我。

**俄瑞斯忒斯**　我也受了她的婚姻的连累!

**伊菲革涅亚**　希腊人已回到家里了吗,像人们传说的那样?

**俄瑞斯忒斯**　你这样追问,简直是要追问到底!

**伊菲革涅亚**　因为我要趁你没死以前,打听打听这些消息。

**俄瑞斯忒斯**　那么你想问就问吧,我一定回答。

**伊菲革涅亚**　有个叫卡尔卡斯的先知,从特洛亚回去了没有?

**俄瑞斯忒斯**　他已经死了,密刻奈有此传说。

**伊菲革涅亚**　啊,可畏的女神,他死得好呀!拉厄耳忒斯的儿子怎么样了?

**俄瑞斯忒斯**　据说他还活着,可是还没有到家。

**伊菲革涅亚**　他该死,永远回不到他的祖国!

**俄瑞斯忒斯**　不用诅咒了;他的情形很不好。

**伊菲革涅亚**　涅柔斯女儿忒提斯的儿子还在吗?

**俄瑞斯忒斯**　不在了;他在奥利斯结婚没有成功。

**伊菲革涅亚**　因为那是一个骗局,受害的人全都知道。

**俄瑞斯忒斯**　你到底是谁?这样会打听这些希腊事情!

**伊菲革涅亚**　我是在那里生的,作女儿的时候就遭了难。

**俄瑞斯忒斯**　难怪你想知道那里的事情,啊,姑娘!

**伊菲革涅亚**　那元帅怎么样了?据说他很幸福。

**俄瑞斯忒斯**　谁呀?我所知道的元帅并不幸福。

**伊菲革涅亚**　有一个叫阿伽门农的国王,据说是阿特柔斯的儿子。

**俄瑞斯忒斯**　我不知道;你的话就此打住吧,姑娘!

**伊菲革涅亚**　不,看在神们面上,告诉我,让我高兴高兴吧,客人。

**俄瑞斯忒斯**　那不幸的人已经死了,此外还毁了一个人。

**伊菲革涅亚**　死了?由于什么灾难呢?哎呀!

**俄瑞斯忒斯**　你为什么这样叹息?他和你有关系吗?

**伊菲革涅亚**　我是叹息他已往的幸福。

**俄瑞斯忒斯**　他可耻的死在一个女人手里了。

**伊菲革涅亚**　啊,那凶手和死者真可怜!

**俄瑞斯忒斯**　别说了,别再问了!

**伊菲革涅亚**　我只再问一点,那不幸的人的妻子还在吗?

**俄瑞斯忒斯**　她已经不在了;她所生的儿子把她杀死了。

**伊菲革涅亚**　不安宁的家啊!他是什么用意呢?

**俄瑞斯忒斯**　为了他父亲的死向她报仇。

**伊菲革涅亚**　哎呀,他作了一件正当的坏事情!

**俄瑞斯忒斯**　虽然正当,却没有从神明那里得到好处!

**伊菲革涅亚**　阿伽门农还遗下别的儿女在家么?

**俄瑞斯忒斯**　只遗下一个闺女厄勒克特拉。

**伊菲革涅亚**　怎么?那被献杀的女儿没有消息吗?

**俄瑞斯忒斯**　没有,只听说她死了,再也看不见阳光了。

**伊菲革涅亚**　真是不幸啊——她和那杀她的父亲!

**俄瑞斯忒斯**　她为一个坏女人而白白的死了!

**伊菲革涅亚**　那被杀的父亲的儿子还在阿耳戈斯吗?

**俄瑞斯忒斯**　那不幸的人处处在又处处不在。

**伊菲革涅亚**　去吧,欺人的梦呀,你们一点价值也没有!

**俄瑞斯忒斯**　那些被称为聪明的神比飞逝的梦还会欺骗人。天上和人间都一团混乱。一个清醒的人听信一个预言家的话而失败了,人人都知道他失败了,真是件可悲的事啊!

**歌队**　哎呀呀!我们的父母怎样了?他们还在不在?谁能告诉我们呢?

**伊菲革涅亚**　请听啊,客人们,我想起了一个计划,对你们对我都有好处。一件事总要对大家都合适,才能很好的完成。(向俄瑞斯忒斯)倘若我保全你的性命,你肯到阿耳戈斯,为我的朋友们带一封信去通个消息么?那是一个俘虏可怜我替我写的,他不认为我是凶手,只认为自己是死于法律的——因为女神认为这杀献是合法的。可是以后一直没有客人从阿耳戈斯来,好让我救起他,叫他把我的信送到阿耳戈斯去交给我的朋友。现在我看你的出身好像很高贵,又知道密刻奈,并且还知道我希望你知道的那个人,你快救起你自己,带着这封轻便的信,接受了这个并不可耻的报酬——你的安全吧。但是这人得同你分离,成为女神的祭品,既然这都城硬要这样作。

**俄瑞斯忒斯**　除了这一点,啊,客人,其余那些话你都说得对。他要是被献杀了,对于我是多么痛心的事啊!因为是我把船航到这患难里来的,他不过是为了我的辛苦,伴我同行。倘若我为了给你这恩惠把他牺牲了,却使自己脱离这灾难,那就不对了。还是这样吧:你把信交给他,由他带到阿耳戈斯去,那对你就好了;让那个负责的人把我杀了吧。一个人如果把朋友抛到患难里而使自己得救,那是多么可耻的事啊!这人是我的朋友,我愿他看见阳光,不比我短暂。

**伊菲革涅亚**　哦,最高尚的精神!你出自多么高贵的家族,你对朋友多么忠诚!但愿我剩下的弟兄就是这样的人!因为我,客人们,并不是没有弟兄,只不过我见不到他罢了。你既然愿意这样,我就打发他送信;但是你得死去,既然你有这样大的就死决心!

**俄瑞斯忒斯**　可是谁来杀我,谁来作这可怕的事呢?

**伊菲革涅亚**　我,因为我负有祭神的责任。

**俄瑞斯忒斯**　啊,姑娘,这真是一件不值得羡慕的,不幸的工作啊!

**伊菲革涅亚**　我没有办法,不得不这样作。

**俄瑞斯忒斯**　你一个女人敢用剑杀死男人献祭吗?

**伊菲革涅亚**　不,我只是把净水洒在你头发上。

**俄瑞斯忒斯**　那么谁又是屠杀者呢,假如我可以这样问?

**伊菲革涅亚**　那庙里有人专管这事。

**俄瑞斯忒斯**　我死后埋在什么样的坟墓里呢?

**伊菲革涅亚**　埋在神圣的火里和宽阔的大石坑里。

**俄瑞斯忒斯**　唉,但愿有一个姊妹亲手把我装扮起来。

**伊菲革涅亚**　这只是你的空想啊,可怜的人,不论你是谁。因为她的住处和这外国地方离得很遥远。你既然是阿耳戈斯人,我就不会不为你尽这一点儿力,这事情我办得到:我会放许多饰物在你的坟上,用浅黄色的油熄灭你的骨殖的余烬,还要用黄色的蜂采来的山花上的蜜,滴在你的火葬堆上。

　　我要进去,从女神庙里把信拿来;可不要认为我有什么恶意。

<center>**众兵士自庙内上。**</center>

(向众兵士)侍卫们,看守着他们,但不必拴上链子。

（自语）也许我真能把这意外的音信送到阿耳戈斯给我那一个朋友——他是我最亲近的人。这封信将会告诉他：他认为已经死去了的人们原来还活着，这会给他一个难以令人相信的可喜的消息。

<div align="center">伊菲革涅亚进庙。</div>

**歌队** （哀歌首节）（向俄瑞斯忒斯）我真替你悲哀，因为我立刻就要给你，给你洒上死亡的净水了！

**俄瑞斯忒斯** 这不是可悲的事；告别了，朋友们！

**歌队** （向皮拉得斯）我羡慕你的幸运，少年人，你可以踏上你的祖国了。

**皮拉得斯** 人家连朋友都快死了，不值得朋友们羡慕。

**歌队** （次节）（向皮拉得斯）啊，你这愁惨的归程！（向俄瑞斯忒斯）唉，唉，你完了！哎呀呀！你们俩谁更苦呢？因为我心里正踌躇，（向俄瑞斯忒斯）到底先哭你，（向皮拉得斯）还是先哭你？（哀歌完）

**俄瑞斯忒斯** 皮拉得斯，看在神们面上，告诉我，你是不是和我有同样的想法？

**皮拉得斯** 我不知道，不知道你的话从何说起。

**俄瑞斯忒斯** 你想这女子是谁？她怀着一颗希腊人的心，向我们打听特洛亚的苦战，希腊人的归程；又打听阿喀琉斯和那精通占卜术的卡尔卡斯，又那么可怜那不幸的阿伽门农，又向我打听他的妻子和儿女。这女主人，论种族，该是个阿耳戈斯人；要不然，她就不会送信去，并且打听这些事情，好像阿耳戈斯要是走运的话，她也有分似的。

**皮拉得斯** 你稍稍抢在我前头，说出了我的思想；只不过还有一点，那就是，凡是注意到那国王的人都知道他所受的苦难。但是我却想起了另外一点。

**俄瑞斯忒斯** 想起了什么？说出来，你会看得更清楚一些。

**皮拉得斯** 这多么可耻：要是你死了，我还看见阳光。我们既然一同航了来，就应该一同死；否则将来我在阿耳戈斯和那多山多谷的福喀斯一定会得到怯懦和卑劣的恶名声；许多人——许多人总是不怀好意的，——一定都会认为我出卖了你，独自逃回家的，或是认为我垂涎你多难的家宅，为了夺取王权，把你谋杀了，因为我既然娶了你姐姐，那时候她将变作继承人。我畏惧这个，并且觉得可耻。我一定要同你共这最后一口呼吸，一块儿被杀，一块儿火化；因为我是你的朋友，我怕人责备。

**俄瑞斯忒斯**　别说这不祥的话！我须得忍受我自己的灾难。当我应该忍受一份苦痛的时候,我决不愿忍受两份。倘若我连累了你这个共患难的朋友的性命,那么你所说的那些痛苦和辱骂全都会是我的。至于我自己,我在神们手里受尽了苦难,完结了我这生命倒也不坏。但是,你是幸福的,你的家是清白的,无灾无难的;至于我自己的家则是污秽的,不幸的。我的姐姐——我已把她许配给你了——会给你生一些儿女,那么我的姓氏便可以保存下来,我的祖宅也不至于因为绝嗣而消灭。你回去,活下去,就住在我父亲家里吧！我凭这右手把这些事情嘱托你:你回到希腊和盛产名马的阿耳戈斯以后,为我造一个坟,立一个碑,让我姐姐把她的眼泪和头发献在坟上;还告诉人我怎样死在一个阿耳戈斯女人手里,被献杀在祭坛前。你既然看见我父亲的家——和你联婚的家败落了,你就不要抛弃我的姐姐！别了！我曾发现你是我最亲密的朋友,啊,我的打猎的伴侣,我们是一块儿长大的,啊,你已为我忍受了多少灾难！福玻斯虽然是一位预言神,但是欺骗了我。他为了他先前的预言恼羞成怒,才想出了这计策,把我逐出希腊,四处流亡。我曾把我的一切都交付给他,又听他的话杀了母亲,可是现在也轮到我自己就死了。

**皮拉得斯**　啊,不幸的人,你将得到一个坟,我也决不会和你姐姐离婚,因为我对死去的你比对在生的你更加亲爱。神的预言如今还不曾毁了你,虽然你已接近了死亡。厄运到了极点的时候,是会,是会临时转变的。

<p style="text-align:center">伊菲革涅亚持信自庙内上。</p>

**俄瑞斯忒斯**　别说了！福玻斯的话对我全没好处,你看,那女子已从庙里出来了。

**伊菲革涅亚**　(向众兵士)你们走开,去为那些掌管祭礼的人准备里面的事吧。

<p style="text-align:center">众兵士进庙。</p>

　　客人们,这就是我的那许多信板。

　　请听我此外的希望。一个人在患难中和在脱离了恐惧,恢复了勇气以后是不一样的,我怕这送信到阿耳戈斯去的人,从这里回了家以后,会认为我的信无关紧要。

**俄瑞斯忒斯**　那么你想怎么样？什么事你不放心？

**伊菲革涅亚** 让他对我发誓,保证准把这封信带到阿耳戈斯,交给我愿意交给的朋友们。

**俄瑞斯忒斯** 你自己也肯作一个同样的保证吗?

**伊菲革涅亚** 我应该作什么,不应该作什么?说出来吧!

**俄瑞斯忒斯** 你得把他送出这野蛮地方,要送活的。

**伊菲革涅亚** 你说得对;要不然,他怎能带信呢?

**俄瑞斯忒斯** 这件事国王会允许吗?

**伊菲革涅亚** 我会说动他,亲自送你朋友上船。

**俄瑞斯忒斯** (向皮拉得斯)你发誓吧!(向伊菲革涅亚)你口授一个神圣的誓言吧。

**伊菲革涅亚** 你说:你一定把这封信交给我的朋友们。

**皮拉得斯** 我一定把这封信交给你的朋友们。

**伊菲革涅亚** 我一定把你平安送过那深蓝的双岛。

**皮拉得斯** 你凭哪一位神起誓?

**伊菲革涅亚** 凭阿耳忒弥斯——我在她庙里担任职务。

**皮拉得斯** 我却凭天上的王——威严的宙斯。

**伊菲革涅亚** 但是,你如果违背誓言,对不起我呢?

**皮拉得斯** 那我就回不了家;但是,如果你不救我呢?

**伊菲革涅亚** 那我就不能活着踏上阿耳戈斯。

**皮拉得斯** 请再听我说一件我们忽略了的事。

**伊菲革涅亚** 只要事情很顺利,我们有的是时间。

**皮拉得斯** 请允许我这样一个例外:倘若船出了什么事,你这封信同货物一起遗失在风浪里,我只救起了自己,那么这誓言就不生效。

**伊菲革涅亚** 你知道我想怎么办吗?多一分谨慎,就多一分保证,我要把信板上所写的一切都念给你听,你就好告知我的朋友们。因为这很稳当:若是你保存着这封信,它自己就会把上面所写的都悄没声儿的讲出来;万一这封信遗失在海里,你救起了自己,也就救起了我的口信。

**皮拉得斯** 关于你我双方的事,你说得很对。但请告诉我,我得把这封信带到阿耳戈斯交给谁?我得把我从你这里听来的话转告谁?

**伊菲革涅亚**　你告诉阿伽门农的儿子俄瑞斯忒斯：（念）"那曾被献杀在奥利斯的人给你这信：伊菲革涅亚还活着，但对于你们那里的人，却不是活着的了。"

**俄瑞斯忒斯**　那么她在哪里？她难道死后又复活了吗？

**伊菲革涅亚**　她就在你眼前；别说话打断我，（续念）"啊，弟弟，趁我还没有死，把我带回阿耳戈斯，把我从这野蛮地方和这女神的祭祀里弄回去吧，我现在在这祭祀里担任着杀客的职务。"

**俄瑞斯忒斯**　皮拉得斯，我说什么呢？我们到了什么地方呢？

**伊菲革涅亚**　（续念）"否则我会成为你家中的祸害，俄瑞斯忒斯，——"（向皮拉得斯）你已听了两遍，千万要记住这名字。

**俄瑞斯忒斯**　神明呀！

**伊菲革涅亚**　这是我的事，你为什么呼唤神明？

**俄瑞斯忒斯**　不为什么。念下去吧！我只是在胡思乱想。也许我追问你，会发现那难以令人相信的事。

**伊菲革涅亚**　告诉他，阿耳忒弥斯女神用一只母鹿替换，救了我；我父亲献杀了那鹿子，却以为自己是用锋利的剑刺杀了我。其实女神把我放到这里来了。这就是我的口信，信板上写着的事。

**皮拉得斯**　啊，你用来约束我的是一个很容易履行的誓言，你的誓言也很好！我不至于耽误太久，立刻就能履行我的誓言的。

看呀，俄瑞斯忒斯，我从你姐姐那里给你带来了一束信。

**俄瑞斯忒斯**　我收到了。可是让我暂且放下这一束信，先来抱住这个超乎文字之外的欢乐吧。（上前拥抱伊菲革涅亚）最亲爱的姐姐啊！我听到了这事虽是惊奇，却要用这迟疑的手臂拥抱你，享受这番欢乐呀。

**歌队长**　客人，你不该玷污女神的侍者，拥抱那不许接触的袍子。

**俄瑞斯忒斯**　同一个父亲阿伽门农所生的姐姐啊，你不要躲避我吧，你已得到了你以为永远得不到的弟弟了。

**伊菲革涅亚**　我得到了我的弟弟？住嘴吧！这种弟弟在阿耳戈斯和瑙普利亚多得很呢。

**俄瑞斯忒斯**　啊，不幸的人，你弟弟不在那里。

**伊菲革涅亚**　你真是廷达瑞俄斯的女儿,那拉孔尼刻女人生的吗?

**俄瑞斯忒斯**　我是珀罗普斯儿子的儿子生的。

**伊菲革涅亚**　你说什么?你有什么证据吗?

**俄瑞斯忒斯**　有;你可以问一些我父亲家里的事。

**伊菲革涅亚**　你说吧,我听着。

**俄瑞斯忒斯**　我先讲我从厄勒克特拉那里听来的故事。你知道阿特柔斯和堤
　　厄斯忒斯两人中间发生的争吵么?

**伊菲革涅亚**　听说过,那是为了一只金毛羊。

**俄瑞斯忒斯**　记得你把那故事织在那幅精致的布上么?

**伊菲革涅亚**　啊,最亲爱的,你说中了我心里所想的了。

**俄瑞斯忒斯**　记得那幅布上的太阳改道图么?

**伊菲革涅亚**　那是我在那幅细布上织就的图样。

**俄瑞斯忒斯**　记得你从母亲那里得到洗澡水,把它带到奥利斯么?

**伊菲革涅亚**　我记得;我的婚姻很不幸,我不会把它忘记。

**俄瑞斯忒斯**　自然娄! 还记得你把你的头发交出来,送给母亲么?

**伊菲革涅亚**　代替我的身子在我坟上留个纪念。

**俄瑞斯忒斯**　现在我要讲一个我亲眼看见的证据。我父亲家里的珀罗普斯的
　　古矛——就是他曾挥舞着去杀死俄诺马俄斯,赢得了那庇萨女子希波达墨
　　亚的那支矛子——是藏在你闺房里的。

**伊菲革涅亚**　啊,最亲爱的,不要再讲别的了,你真是我最亲爱的弟弟;远离着
　　家乡,远离着阿耳戈斯,我要拥抱你啊,亲爱的!

**俄瑞斯忒斯**　我也要拥抱你,世人原以为已经死去了的你。这是不成眼泪的眼
　　泪,这是带着欢乐的悲哀,你快哭湿了你的眼睛,也让我哭湿了我的眼
　　睛吧。

**伊菲革涅亚**　我离开你的时候,离开你的时候,你还是一个婴儿,保姆怀里的小
　　孩,家里的小孩。我无法形容你这幸福的人! 我有什么可说呢?事情大大
　　的出乎一切意料,全不是言语所能形容的了。

**俄瑞斯忒斯**　愿我们将来在一起享福。

**伊菲革涅亚**　(向歌队)啊,朋友们,我得到了一个不寻常的欢乐;只怕它会从我

手里飞向天外！库克罗珀斯建造的家啊，我的祖国啊，亲爱的密刻奈啊，我要感谢你保全他的生命，我要感谢你对他的抚育，因为你替我养大了我的弟弟——我家的光。

**俄瑞斯忒斯** 论家族，我们虽然幸福，但是，提起这些灾难，姐姐呀，我们的一生多么不幸啊！

**伊菲革涅亚** 啊，我还记得我那糊涂的父亲把剑搁在我的脖子上。

**俄瑞斯忒斯** 哎呀！我当时虽然不在场，也仿佛看见你那光景了。

**伊菲革涅亚** 弟弟呀，他们用诡计把我送到阿喀琉斯的床上，可是听不见婚歌；那祭坛前只有眼泪和悲声。哎呀，哎呀，那里的净水啊！

**俄瑞斯忒斯** 我也很痛心我父亲作出那样大胆的事。

**伊菲革涅亚** 我命里没有好父亲，没有好父亲！祸事一件件接踵而来！

**俄瑞斯忒斯** 你若是再杀了你弟弟，不幸的人啊！

**伊菲革涅亚** 那一定是哪一位神明安排的。啊，那大胆的可怕的事呀！哎呀，弟弟，我竟敢作那可怕的事，竟敢作那可怕的事！你差点儿逃不过那伤天害理的死亡，差点儿死在我手里，但今后怎样结局呢？我会遭遇什么命运呢？趁这剑还没有刺在你的血里，我应该想什么方法把你送出这都城，使你躲过这场屠杀，逃回你的祖国阿耳戈斯呢？不幸的人呀，你也得想个办法。是舍了船从陆地上逃跑吗？可是，经过这野蛮民族和无路的路，你会跑近死亡的。不，你得坐船穿过深蓝的双岛间的海峡逃走，航过那遥远的水路。

　　哎呀呀！不幸的人呀！哪一位天神，凡人，或意外的机缘能在这走投无路时指出一条路，让阿特柔斯这两个唯一的后人脱离灾难？

**歌队长** 我要告诉世人，这番奇事是我亲眼所见，不是听来的。它超过一切的传奇。

**皮拉得斯** 俄瑞斯忒斯，亲人们相逢时互相拥抱，是应当的；但不必悲伤了，你得注意这件事：我们怎样离开这野蛮地方，光荣的得到安全。当聪明人得到一个机会时，他们决不肯轻易放过，另有所求的。

**俄瑞斯忒斯** 你说得很对；但是我认为这事情命运自会替我们安排；一个人只要肯努力，神明的帮助自然也就大一些。

**伊菲革涅亚**　请不要妨碍我向你打听我妹妹厄勒克特拉的遭遇；关于她的一切我都喜欢听到。

**俄瑞斯忒斯**　她和他（指皮拉得斯）同住，过着幸福生活。

**伊菲革涅亚**　他是哪一个城邦的人，是谁的儿子？

**俄瑞斯忒斯**　他父亲是福喀斯人斯特洛菲俄斯。

**伊菲革涅亚**　是不是阿特柔斯的女儿所生，我的亲戚？

**俄瑞斯忒斯**　是的，他是你的表弟，我唯一的忠实朋友。

**伊菲革涅亚**　父亲要献杀我的时候，他还没有出世吧？

**俄瑞斯忒斯**　还没有，因为斯特洛菲俄斯得子很晚。

**伊菲革涅亚**　我的妹夫，你好？

**俄瑞斯忒斯**　他不仅是我的亲戚，而且是我的救命恩人。

**伊菲革涅亚**　你怎么敢对母亲作出那样可怕的事呢？

**俄瑞斯忒斯**　不要再去提它了；那是为了替父亲报仇。

**伊菲革涅亚**　但是她为什么杀死她的丈夫呢？

**俄瑞斯忒斯**　不要谈母亲的事了，你听了是会难受的。

**伊菲革涅亚**　那就不说了；但是阿耳戈斯现在还尊重你吗？

**俄瑞斯忒斯**　墨涅拉俄斯作了国王，我却被赶了出来。

**伊菲革涅亚**　我们的叔父竟侮辱了我们的多难的家吗？

**俄瑞斯忒斯**　不是，这是报仇神威胁我，把我赶出了家乡。

**伊菲革涅亚**　所以人们说，你在这海岸上发了疯。

**俄瑞斯忒斯**　我这惨相已不是第一次被人看见。

**伊菲革涅亚**　我明白，女神们为了母亲的缘故在追赶你。

**俄瑞斯忒斯**　要给我带上那使我流血的嚼铁。

**伊菲革涅亚**　你为什么跑到这里来呢？

**俄瑞斯忒斯**　福玻斯的神示命令我来。

**伊菲革涅亚**　来作什么？可以告诉我吗？

**俄瑞斯忒斯**　我来告诉你吧。我的许多灾难是这样开始的：我的母亲的罪恶——我不愿意说——总之经我惩罚以后，报仇神就追逐我，把我赶出来，成了流浪人，后来罗克西阿斯引我到雅典，向那些不许称呼的女神赎罪。

那里有一所神圣的法庭，是宙斯当年建立起来审判阿瑞斯的杀人罪的。我初到那里，没有朋友愿意接待我，大家都把我当作众神厌弃的人。幸好有几个人一向敬重我，才给我安置了一张隔离的餐桌，让我同他们一屋吃饭。他们不跟我说话，我只好闷声不响，远离着他们独自吃喝；他们每人杯子里都盛满等量的酒，尽情痛饮。我不好责问主人，只得装作不看见，暗自悲伤，因为我是杀母的凶手。听说我的不幸给雅典城添了一个节日，这习惯一直保留到如今，帕拉斯的人民到现在都还在庆祝大酒钟节。

　　我到战神山受审判的时候，我占一个位子，那最年长的报仇神占另一个位子。我听完她控告我杀害母亲的控诉词，作了答辩，福玻斯给我作证，救了我，帕拉斯也亲手为我数判决票，结果票数相等，官司打赢，我才从这件杀人案脱了身。有一些在座的报仇神服从那判决，便在法庭附近划出一块地方，作了自己的圣地；还有一些却不服判决，继续追逐我，使我漂流不定。后来，我又到福玻斯的圣地，躺在他庙前绝食，赌咒发誓：如果那害了我的福玻斯不救我，我就豁了我的性命，死在那里，因此福玻斯从三脚的金鼎上发出声音，叫我到这里来盗取这个从天上掉下来的神像，把它放在雅典。他给我安排下的生路，得有你来帮忙！只要我得到了神像，便能摆脱这疯狂，把你放在多桨的船上送回去，安顿在密刻奈。亲爱的，我的姐姐啊，你救救我们父亲的家，救救我吧！如果我们取不到从天上掉下来的神像，珀罗普斯的家族和我便要毁灭了。

**歌队长**　神明的可怕的忿怒使坦塔罗斯的家族受着煎熬，把他们带到了灾难里。

**伊菲革涅亚**　弟弟，在你来此以前，我就很想回到阿耳戈斯看看你。我和你一样，想使你脱离灾祸，恢复我们父亲的多难的家。我再也不对那杀我的人生气了。我的手决不想使你流血，我要挽救我的家。但是怎样瞒得了女神呢？再说，我也害怕国王发现那石座上的神像不见了，会得惩罚我。那我还免得了一死吗？我还辩白得清吗？但是，如果能够一举两得：你既带走神像，又能把我引到那有美丽的船尾的船上，这就值得冒险。尽管我上不了船，活不成，我总可以成就你的事，平安回家。只要救了你，我就是活不成，我也不怕，因为，实际上，只有男人扔下家死掉才可悲；至于一个女人倒

是无关紧要的。

**俄瑞斯忒斯**　我不能作了杀母的凶手,又来作杀你的凶手,流了她的血已经够了。我和你一条心,愿意和你同生同死。要是不能在此成功,把你带回家,我情愿留下来,和你一起死。但请听我的意见:如果这事情不能讨阿耳忒弥斯喜欢,罗克西阿斯怎会叫我把神像带到帕拉斯的都城呢?我又怎会和你见面呢?把这些事合起来看,我希望能够回家。

**伊菲革涅亚**　又要不死,又要盗走那神像,怎么办得到呢?我们回家的难题就在这里,我们来商量商量吧。

**俄瑞斯忒斯**　我们能不能杀死国王?

**伊菲革涅亚**　你说的事太可怕了:客人杀害主人。

**俄瑞斯忒斯**　可是,你和我若想得救,就不能不冒这危险。

**伊菲革涅亚**　我称赞你的热诚,可是我不能这样作。

**俄瑞斯忒斯**　你把我偷偷的藏在庙里,你看怎么样?

**伊菲革涅亚**　想趁着黑夜行事,使我们得救吗?

**俄瑞斯忒斯**　是的,黑夜可以掩护小偷,白天却是老实人的天下。

**伊菲革涅亚**　庙里有卫兵,我们躲不过。

**俄瑞斯忒斯**　唉呀,我们完了;怎样才能得救呢?

**伊菲革涅亚**　我倒好像有了一个新计策。

**俄瑞斯忒斯**　什么计策?把你的意见说出来,让我知道。

**伊菲革涅亚**　我要利用你的疯狂设一个计。

**俄瑞斯忒斯**　女人的心计真多!

**伊菲革涅亚**　我说你是杀母的凶手,从阿耳戈斯来的。

**俄瑞斯忒斯**　你能够利用我的灾难就利用吧。

**伊菲革涅亚**　我说不宜把你献给女神——

**俄瑞斯忒斯**　什么理由呢?我有些怀疑。

**伊菲革涅亚**　因为你不干净;我要用干净的牺牲献祭。

**俄瑞斯忒斯**　那又怎样得到神像呢?

**伊菲革涅亚**　我说我要用海水洗洗你,——

**俄瑞斯忒斯**　可是我们航海来取的神像还在庙里。

**伊菲革涅亚** 我说有你摸了,也得把它拿去洗一洗。

**俄瑞斯忒斯** 在哪里洗?是说在那卑湿的海湾里吗?

**伊菲革涅亚** 就在你用缆绳拴船的地方。

**俄瑞斯忒斯** 你自己还是旁人把神像捧了去?

**伊菲革涅亚** 我自己,因为只有我才可以接触神像。

**俄瑞斯忒斯** 但是我的朋友皮拉得斯和我这凶杀有什么关系呢?

**伊菲革涅亚** 我说他和你一样,手上染得有同样的血污。

**俄瑞斯忒斯** 你瞒着国王这样作,还是让他知道?

**伊菲革涅亚** 我得说动他,因为瞒他是瞒不住的。

**俄瑞斯忒斯** 船和好划的桨已经准备好了。

**伊菲革涅亚** 你还得留心其余的事,把一切都安排好。

**俄瑞斯忒斯** 还有一点,这些女子得保守秘密。你得想出一些动听的话来恳求她们,——女人是有本领引起别人怜悯的。其余的一切也许就会很顺利了。

**伊菲革涅亚** 啊,最亲爱的姑娘们,我仰望你们,我的事是成功还是失败,全靠你们;我若失败了,就会失去我的祖国,我的亲爱的弟弟和最亲爱的妹妹。让我首先这样说:我们是女人,是互相爱着的女性,对于保守共同的秘密最是可靠。请为我保持缄默,帮助我们逃走!一个能谨守秘密的人是很受人尊敬的。你们看,命运的一掷就会牵涉到三个最亲密的人,他们也许能回祖国,也许就会死去。(向歌队长)我要是得救,你也可以分享我的幸福,因为我将把你救回希腊。(向每一队员)凭了你的右手,我求你,求你,求你;凭了你的可爱的脸面,你的膝头,凭了你家里最亲爱的人,我求求你!你们怎样回答呢?你们里头谁答应,谁不愿意?快说呀!如果你们不赞成我的计划,那么我和我这不幸的弟弟就完了。

**歌队长** 请放心,亲爱的女主人,你尽管救了你自己吧!你所吩咐的一切,让伟大的宙斯作证,我都替你保守秘密。

**伊菲革涅亚** 谢谢你们的话,愿你们有福!(向俄瑞斯忒斯和皮拉得斯)你们现在进庙去,因为这地方的君主立刻就要来查问客人们是否已被献杀。

*俄瑞斯忒斯和皮拉得斯进庙。*

啊,女神,你曾在奥利斯山峡里从我父亲的可怕的凶杀的手里救了我,现在你还得救救我和这两个人;要不然,由于你的缘故,罗克西阿斯的话就会被人认为不真实了。你离开这野蛮的土地,欢欢喜喜的到雅典去吧,当你能有一个幸福的城市居住的时候,你就不必住在这里了。

伊菲革涅亚进庙。

# 欧里庇得斯《安德洛玛刻》

## 导 言

《安德洛玛刻》取材于古希腊神话特洛伊史诗,上演于公元前411年,与欧里庇得斯那些著名的剧作一样,同样是一部以女性为主角的戏剧。安德洛玛刻是忒拜城国王之女,她的父亲和兄弟都死于阿喀琉斯之手。特洛伊陷落后,她沦为杀夫仇人阿喀琉斯之子涅俄普托勒摩斯的妾,被带到了佛提亚,受到奴役。安德洛玛刻的经历富有传奇性,欧里庇得斯对这一身处苦难的女性给予了极大的关注和同情,使之成为古希腊悲剧中的理想妻子形象。欧里庇得斯的《安德洛玛刻》被后来17世纪法国著名古典主义悲剧家拉辛改编,同样成为经典。

## 一、百字剧梗概

特洛伊战争结束后,赫克托耳的妻子安德洛玛刻被俘到希腊,成为阿喀琉斯的儿子涅俄普托勒摩斯的小妾,还给他生了儿子。涅俄普托勒摩斯的妻子赫耳弥俄涅因没有生育,妒火中烧,趁丈夫不在,想要谋害安德洛玛刻和她的儿子。安德洛玛刻跑到忒提斯庙里避难,把儿子藏起来,不料孩子被赫耳弥俄涅之父墨涅拉俄斯捉住,她也被骗离开了神庙。墨涅拉俄斯为了帮自己善妒的女儿,企图杀害安德洛玛刻母子,被阿喀琉斯之父佩琉斯阻止。赫耳弥俄涅担心丈夫归来后会处罚自己,惊恐到想要自杀。这时,阿伽门农的儿子、赫耳弥俄涅曾经的未婚夫俄瑞斯忒斯来访,听了赫耳弥俄涅的哭诉,带她一起离开了。接着,德尔菲来的报信人说,涅俄普托勒摩斯在德尔菲因俄瑞斯忒斯的陷害而死,

老佩琉斯痛失孙子。最后女神从天而降,劝慰佩琉斯,让他将安德洛玛刻许配给赫勒诺斯,预言安德洛玛刻的儿子将成为国王,长久地统治摩洛西亚。

## 二、千字剧推介

《安德洛玛刻》的高潮段落位于第四场至退场:剧作前半段一直处于反派强势地位的斯巴达公主赫耳弥俄涅,在父亲墨涅拉俄斯离开之后,一下子失去了精神支柱,陷入恐惧和痛悔中,害怕丈夫回家后因自己迫害安德洛玛刻母子而实施报复,以致准备寻死。就在此时,剧情插入一个大反转,赫耳弥俄涅曾经的未婚夫俄瑞斯忒斯突然到访,救走了万念俱灰中的赫耳弥俄涅,还用谣言杀死了她的丈夫。老佩琉斯继失去爱子阿喀琉斯之后,又失去了自己的独孙,悲痛欲绝。佩琉斯的哀歌凄惶悲怆,令人心寒。但结尾处,欧里庇得斯给绝望中的老人送来了女神的慰藉,佩琉斯的妻子忒提斯降临,终止了佩琉斯的悲伤,并为安德洛玛刻和她的儿子带来了光明和希望。整个高潮段落突转迭出,人物情感大起大落,富有戏剧性的同时也暴露出欧里庇得斯剧作的一些问题。

## 三、万字剧提要

全剧共有11场,可分为3个部分,分别是安德洛玛刻受害、安德洛玛刻获救、安德洛玛刻及其援助者佩琉斯获得神的安慰。

**第一部分:从开场到第一合唱歌,安德洛玛刻遭遇杀身之祸**。开场时,安德洛玛刻哀叹自己丧夫并沦为仇人儿子女俘的不幸遭遇。由于涅俄普托勒摩斯的妻子赫耳弥俄涅婚后无子,出于嫉妒,诬陷安德洛玛刻对她施了妖法,要杀死安德洛玛刻和她为涅俄普托勒摩斯生的儿子。安德洛玛刻为了避难不得不躲在女神忒提斯的神庙里,并悄悄送走儿子避祸。面对赫耳弥俄涅无理的指控,安德洛玛刻据理力争,指出赫耳弥俄涅失去丈夫的心并非情敌之故,而是由于自身的狂妄傲慢,表示自己拒不离开忒提斯神庙。

**第二部分:从第二场到第三合唱歌,安德洛玛刻获救**。第二场墨涅拉俄斯为帮助女儿从斯巴达赶来,威胁并欺骗安德洛玛刻,以她儿子的生命为诱饵使

安德洛玛刻离开神坛,失去神的庇护,以便将其母子一举铲除。就在安德洛玛刻母子即将被处死之时,老佩琉斯赶来,怒斥墨涅拉俄斯的罪状,解救了安德洛玛刻母子。墨涅拉俄斯因需赶回斯巴达征讨阿尔戈斯而离场。

**第三部分:从第四场到退场,安德洛玛刻及其援助者佩琉斯获得神的安慰。**墨涅拉俄斯离开,将女儿赫耳弥俄涅丢下,赫耳弥俄涅因惧怕丈夫回家后的惩罚痛悔欲绝,被赶来的俄瑞斯忒斯救下,作为赫耳弥俄涅的堂兄及曾经的未婚夫,俄瑞斯忒斯把她送回了斯巴达。与此同时,俄瑞斯忒斯用谣言谋杀了在德尔菲向阿波罗忏悔的涅俄普托勒摩斯。最后只留下老佩琉斯一人晚景凄凉,失去独孙的佩琉斯悲痛欲绝。结尾时女神忒提斯降临人间,劝慰与她有婚姻的老佩琉斯,使他成为永生不死的神,并宣告了安德洛玛刻的婚姻和她儿子将成为国王的命运。

## 四、全剧鉴赏

### (一)百字剧鉴赏

《安德洛玛刻》作为一部具有明显政治意图的悲剧,以特洛伊战争的神话历史题材来喻指正在进行的伯罗奔尼撒战争,欧里庇得斯用富有戏剧性的笔法勾勒了冲突双方:代表雅典的佩琉斯和代表斯巴达的墨涅拉俄斯及其女儿赫耳弥俄涅。双方冲突的中心是特洛伊战俘安德洛玛刻及其儿子的生存权。欧里庇得斯同情战争中受害的女性,反对侵略战争,质疑和挑战公元前5世纪的军事精神,以及荷马的英雄主义。**《安德洛玛刻》呈现出一种反英雄主义色彩,体现为国王涅俄普托勒摩斯从头至尾未出场及老佩琉斯的英雄末路。**

**《安德洛玛刻》的剧作整体构思是前半部分"两女一男",后半部分"两男一女"。**前半部分的"两女一男"即女俘安德洛玛刻和妻子赫耳弥俄涅"争夺"同一个丈夫涅俄普托勒摩斯。虽然安德洛玛刻委身于国王是出于战败,但仍然被赫耳弥俄涅视为婚姻的巨大威胁,于是整出戏便在"妻子对战小妾"的戏码中开场了。在开头的女性战场中,安德洛玛刻以不同凡响的坚韧和勇气战胜了对手,甚至还与赫耳弥俄涅的帮手、斯巴达国王墨涅拉俄斯发生正面对峙,这一女性人物的不同侧面得以完整的刻画。于是第三场之后,安德洛玛刻从剧中消失

了,舞台让位给新上场的男性人物——俄瑞斯忒斯,形成了一对新的人物关系:俄瑞斯忒斯与涅俄普托勒摩斯争夺赫耳弥俄涅。这场争夺的结局则显得意味深长,涅俄普托勒摩斯在德尔菲向神谢罪时被不明真相的暴民杀害,当地人因听信俄瑞斯忒斯的谣言杀死了这个征战特洛伊的英雄。于是佩琉斯失去了所有的孩子,往日的荣耀褪去华丽的色彩,英雄暮年只剩哀叹。即使结尾处欧里庇得斯安慰性地为他安排了"天降神兵",但依然难掩老佩琉斯那刻骨铭心的悲恸,**雅典的黄金时代一去不返,所有的英雄都将在欲望的战争中化为骨灰**。

### (二)千字剧鉴赏

1. 人物心灵的悔恨突转——赫耳弥俄涅

《安德洛玛刻》的**第四场作为一个戏剧突转是极其精彩的,它首先呈现了一个挣扎着的灵魂突如其来的悔恨**。赫耳弥俄涅在父亲走后突然的悔恨被她的乳母转述出来,乳母的语言风格是滑稽的,甚至带有荒诞色彩:"赫尔弥奥涅……在家里后悔……害怕她的丈夫报复她的所作所为……看守她的仆人们好不容易阻止了她上吊,又抓住了短剑,把它从她手里夺了下来……女友们啊,我为了防止女主人上吊,实在是疲倦极了。"关于人物的突变,欧里庇得斯给了一个情节上的支撑——墨涅拉俄斯离开了——但那毕竟是外在于人物的解释,更重要的是,**赫耳弥俄涅确实陷入被良心谴责的痛悔中,这体现了欧里庇得斯人物塑造的进步性:她们不再是埃斯库罗斯笔下雕塑式的人物,也不是索福克勒斯故事里制造行动者悲剧的人物,而是被非理性的情感控制的人物**。这是欧里庇得斯的伟大发现——认识到情感是非理性的,那些深陷于情感不能自拔的人很容易受到某些突变的影响。

2. 突然插入的杀人者——俄瑞斯忒斯

接着是一个新人物的入场——俄瑞斯忒斯。**从人物功能的角度来看,这一人物的上场同时解救了安德洛玛刻和赫耳弥俄涅两个女性;但从情节的合理性上看,俄瑞斯忒斯的上场过于突然,缺乏铺垫,杀人行动也缺乏心理动机的深层挖掘,不能不看作本剧的一大缺陷**。首先看俄瑞斯忒斯的上场动机:"探望我的同宗女……看她是否活着,境况可好。"俄瑞斯忒斯为探亲而来,恰逢赫耳弥俄

涅寻死,于是当机立断把她救下,送回斯巴达。何其巧合!再看俄瑞斯忒斯的杀人动机:"他(指墨涅拉俄斯)在进攻特洛伊国土之前就把你给了我做妻子,后来又把你许给了现在的这个男人,条件是如果他能攻下特洛伊城。阿基琉斯的儿子回到这里之后,我原谅了你的父亲,恳求新郎放弃和你的婚姻,把我过去的经历和当前的苦难全都告诉了他,说我只可从族人中娶妻,从外边不容易……可他对我无礼,骂我杀了母亲,受到血眼女神的追迫。"因此,俄瑞斯忒斯杀涅俄普托勒摩斯是由于受到了侮辱。因为遭到辱骂,俄瑞斯忒斯就用谣言使涅俄普托勒摩斯这个希腊英雄死在了德尔菲的祭坛前,这多少有些令人难以接受。因此,拉辛在改编此剧时,正是从俄瑞斯忒斯的上场动机和情感动机两方面对欧里庇得斯进行了修正。

### 3. 矛盾冲突一方的缺席——涅俄普托勒摩斯

退场中,欧里庇得斯通过报信人使观众看到了涅俄普托勒摩斯壮烈的死:"阿伽门农的儿子……在每个人的耳边说些坏话……由此城里流传起恶的谣言,长官们集合到议事厅里,掌管神的财物的人则秘密地在围有廊柱的庙里布置了卫兵……一群手持短剑的人躲在桂树丛里等他,克吕泰墨涅斯特拉的儿子是其中的一个,是这一切的主谋……他大声责问得尔菲的年轻人:'为什么你们要杀我这个虔诚的朝拜者?我有什么死罪?'站在那里的人虽然无数,但都一言不发,只是从手里向他扔石块……许多的标枪、羽箭、投枪、双尖的轻叉、杀牛的屠刀同时落到他的脚边……**这时他离开了祭坛置放牺牲的炉灶,像当年跳上特洛伊海岸那样两脚猛地一跳,向他们冲去;他们像鸽子见了鹞鹰,转身便逃……我的主人站着岿然不动,铠甲闪闪发光**,直到庙堂深处有人发出尖利可怕的声音……阿基琉斯的儿子倒下了……许多人一起杀了他;在他倒地的时候有谁不用剑刺,有谁不扔石块打击的呢?他长得端正的身体全被野蛮的伤痕毁坏了。"我们似乎可以从以上的壮丽景象中看到其父阿喀琉斯的死,雅典黄金时代的结束,崇高的衰落以及修昔底德笔下"一切堕落都在希腊现身"的惨象,因为涅俄普托勒摩斯不是死在别处,而是死在德尔菲,欧里庇得斯借由谋杀再次对神提出了质疑。

### （三）万字剧鉴赏

**《安德洛玛刻》的剧作构思是由婚姻情感冲突转向文明冲突，最后通过悲剧性结局达成历史反思。**剧作的第一部分是带有小市民趣味的家庭伦理剧，第二部分随着佩琉斯的上场展示出雅典文明和斯巴达文明的冲突，第三部分随着涅俄普托勒摩斯之死，带来对希腊昔日荣光的追怀及走向衰落的反思。

#### 1. 女性情感冲突

开场与第一场是**"特洛伊女人"**与**"斯巴达女儿"**的对比：一个柔中带刚，一**个外强中干。**安德洛玛刻在祖国沦陷、丈夫牺牲、儿子被摔死之后，沦为女俘但并没有放弃求生的意志，源自她与国王涅俄普托勒摩斯育有一个儿子，而作为王后的赫耳弥俄涅却迟迟没有生育，这成为"斯巴达女儿"的软肋。于是，我们在第一场赫耳弥俄涅的开场白中看到她炫耀嫁妆、污蔑安德洛玛刻"用亚细亚妖术"导致自己不孕、辱骂对方放荡、指控安德洛玛刻的前夫赫克托耳杀死大英雄阿喀琉斯等行为背后，是出于作为一个合法的妻子却无法为丈夫生育后代的自责和惶恐，欧里庇得斯并没有像刻画她的父亲墨涅拉俄斯一样无情地刻画赫耳弥俄涅，而是突出了赫耳弥俄涅作为女性的无助和内心孱弱，把她塑造成了一个"纸老虎"。在这一场女性情感冲突中，安德洛玛刻始终居于上风，甚至以一个年龄上比赫耳弥俄涅大得多的过来人身份教训她："能得到丈夫好感的是德性，不是美貌。一生气你就说斯巴达是大城市……对不富的人摆富，把墨涅拉奥斯看得比阿基琉斯伟大，你丈夫恨你原因正在这里。"说得赫耳弥俄涅只能生气，无处还嘴。安德洛玛刻又用赫耳弥俄涅失德的母亲海伦来刺痛她，以此强调品德的重要性，使对手很快败下阵来。赫耳弥俄涅则像个"五脊六兽"又无力还击的坏孩子，除了依靠父亲别无他法。所以，第一场中赫耳弥俄涅的精神空虚为后面第四场人物的悔恨突转打下了很好的基础，因为这一人物自上场就表现出了心智情感的不成熟与冲动的特性，这种冲动与她对丈夫的极端占有欲扭结在一起，使她产生了自杀谢罪的念头，是一条完整的心理发展路线。欧里庇得斯精彩地为观众呈现了：激情是非理性的，但情感是可理解的。

### 2. 两种文明冲突

这部剧的政治讽刺意图在墨涅拉俄斯身上一览无余,欧里庇得斯以最丑陋的面目描绘了斯巴达国王;作为他的对照,老佩琉斯则代表了雅典的光荣传统,第二部分展示的正是雅典和斯巴达两种文明的冲突。

第二场是墨涅拉俄斯的上场,他残酷卑劣、奸诈狡猾,抓住安德洛玛刻的幼子,胁迫其离开神庙。令人赞赏的是,安德洛玛刻并没有被他身上那股死亡的戾气压倒,而是为自己和儿子据理力争。安德洛玛刻的论点鲜明,论证有力,至少表达了三层意思:第一,如果他杀死自己,将遭到涅俄普托勒摩斯的报复;第二,他的女儿将因杀夫而无法再嫁;第三,使他女儿婚姻不幸的罪魁祸首是她丈夫,如果要为女儿伸张正义,应该去找涅俄普托勒摩斯。试想,一个深陷死亡威胁中痛苦不堪的女人能如此条分缕析地与强权抗争,巧言善辩、长篇大论,多少是有些出人意料的,安德洛玛刻的雄辩与她隐忍温和的性格存在一定的冲突,但在第二场结尾处,出于保护自己儿子的生命,安德洛玛刻离开神坛,以自己的死交换了儿子的生命,终究事实胜于雄辩地让该剧达到了一个小高潮。**墨涅拉俄斯对安德洛玛刻的诱骗,为自己女儿奸诈地杀害无辜的战俘和儿童这种可耻行为,表达了欧里庇得斯对斯巴达人那种穷兵黩武的贵族统治严厉的控诉。**

**对比墨涅拉俄斯对安德洛玛刻母子的赶尽杀绝,第三场上场的佩琉斯展现出完全不同于政治寡头的贤明君主风范。**为了强化这种对比,欧里庇得斯将两人放置在同一场景中,先让幼小的摩洛索斯趴在墨涅拉俄斯膝下祈求,残忍如磐石般的墨涅拉俄斯不为所动,坚持处死她们母子。老佩琉斯闻声赶来,痛斥墨涅拉俄斯。首先是处死战俘不符合法律,这展示了雅典的法制观念,反对私刑,而且安德洛玛刻作为"战利品"其归属权和使用权属于他的孙子——佛提亚国王涅俄普托勒摩斯。墨涅拉俄斯则用斯巴达的财产公有制原则来争夺安德洛玛刻的所有权,表现出两种体制与文明之间的区别。

佩琉斯为墨涅拉俄斯列出五条罪状:一、为一个淫妇集结军队攻打特洛伊;二、特洛伊战争害死许多勇士,比如自己的儿子阿喀琉斯;三、献祭他哥哥阿伽门农的女儿,保全自己;四、战争打胜后,竟未处决海伦。五、他的女儿既然有海伦那样的不伦母亲,注定不是个好孙媳妇。墨涅拉俄斯逐条进行了有力的回击:一、安德洛玛刻是东方蛮族,死不足惜;二、阿喀琉斯是死于安德洛玛

刻丈夫的亲弟弟之手,因此杀人罪她也有份;三、安德洛玛刻的儿子如果不死,那么蛮族后裔将统治希腊;四、请佩琉斯换位思考,女儿受到欺负,做父亲的会不会撒手不管;五、这场战争不能归咎于一个海伦,妻子海伦的出走是神意使然。两人的辩论针锋相对,精彩纷呈。结果是佩琉斯解救了安德洛玛刻母子,理由是为国王延续后代是王后的责任,如果王后不能胜任,那么由其他王妃来延续后代是名正言顺的。**这场关于安德洛玛刻的辩论,墨涅拉俄斯以回斯巴达征战阿尔戈斯为由退出了辩论,情节上显得十分突兀。**结果是老佩琉斯赢得了争辩,其保护无辜妇女儿童的义举也赢得了歌队的赞美:"时光磨不灭高贵者留下的名声。"

### 3. 雅典日暮——老佩琉斯

在《安德洛玛刻》中,佩琉斯作为一个见证希腊昔日繁荣的老人,被欧里庇得斯赋予了极大的同情和人性化的刻画。他虽衰老,但极力保护战争的受害者,犹如马拉松时代最后的荣光。但是,再耀眼的太阳也要坠入地平线,该剧的最后一场,老佩琉斯失去了所有,孤独地住在孤独的家中,哀叹"我的希望破灭得无影无踪,我的豪言壮语只落得一场空",实在像是欧里庇得斯在为雅典送葬。为了安慰这孤苦的老人,诗人用昔日伴侣忒提斯的到来给了老佩琉斯永生不死的慰藉,为整剧增添了一笔光明的尾巴。

### (四)艺术总结

#### 1. 人文意义

**第一,反对奴隶制度,体现出进步的社会政治观。**欧里庇得斯通过解救安德洛玛刻的戏剧行动表达了对奴隶制度的观点:奴隶制度是非正义和暴力的。奴隶与自由人的区别只在于名称,所有人的本性都是一样的,这在公元前5世纪是一种进步的社会政治观。

**第二,反对霸权统治,具有强烈的社会批判意识。**与雅典黄金时代的歌颂者索福克勒斯不同,欧里庇得斯的戏剧不描绘盖世英雄,作为伯罗奔尼撒战争的亲历者,他认为战争中没有胜利者,战争双方都是"侵略者",都是非正义的。无论是雅典还是斯巴达,称霸引起的后果必然是悲剧性的。虽然《安德洛玛刻》

的批判矛头主要指向斯巴达,但依然隐含着对雅典称霸的反思,具有强烈的社会批判意识。

**第三,反对战争,对战争中受害的女性给予强烈的同情。**欧里庇得斯是一位非常擅长刻画女性角色的诗人,塑造过许多极端化的女性形象,也引起过人们对其女性观点的误解。从《安德洛玛刻》来看,欧里庇得斯接近于一个女性主义者,他对女性的同情不仅体现在安德洛玛刻身上,也深刻地体现为赫耳弥俄涅的痛悔。须知一个不渴望了解女性、关怀女性的作家是不可能深入女性的心灵世界去表现它们幽微的转变的,而欧里庇得斯笔下那些处于灵魂撕扯中的女性形象,正体现了诗人对女性群体的强烈关注和深切同情。

**2. 创新点**

**第一,欧里庇得斯创作了最早的心理分析剧,并以人物突如其来的悔恨,表现了人类情感的非理性。**前文已分析过赫耳弥俄涅从第一场到第四场的内心突变,人物在欧里庇得斯笔下遵循着"激情驱使下的行动——行动后的痛悔"的心理发展轨迹,深刻地影响到后世戏剧的创作。我们可以看到莎士比亚、拉辛,甚至萨拉·凯恩的剧作中都有欧里庇得斯的影子。探索人类非理性的意识领域,探索激情对人的摧毁能量到底有多大……当英雄时代走向日暮,照亮现代"人"的太阳才能升起,或许欧里庇得斯是那条最早的地平线。

**第二,处于矛盾中心的人物不出场,并赋予人物缺席特定涵义。**虽然这不是欧里庇得斯的独创,在《解放的普罗米修斯》中,埃斯库罗斯早就以宙斯的缺席运用过这一写法,但欧里庇得斯赋予了它新的含义。剧中的涅俄普托勒摩斯始终未出场,但通过妻子之口,我们能够获知这并不是个富裕的王国,否则墨涅拉俄斯也不会从斯巴达远道而来借一个安德洛玛刻争权夺势。这个离开国土的王是去阿波罗的神庙赎罪时被当地暴民杀死的,以一颗向神灵归顺的心被听信了谣言的平民乱石投死,即使这噩耗是由传令官转述的,但我们仍不难看到那令人心碎的死——英雄已逝,伯罗奔尼撒战争爆发后的雅典政治经济矛盾恶化,平民贫困,道德堕落……欧里庇得斯用人物的缺席表达了这一切。

**第三,四角关系的人物设置。**如果说在古希腊悲剧中,欧里庇得斯最早发

现了爱情,那么《安德洛玛刻》则创新性地设置了与之相关的四角人物关系,这四角分别由两个三角关系构成:安德洛玛刻与赫耳弥俄涅争涅俄普托勒摩斯;涅俄普托勒摩斯与俄瑞斯忒斯争赫耳弥俄涅。欧里庇得斯的重点在前者,而后世拉辛在改编这部悲剧时强调了后者。

### 3. 艺术特色

**第一,情节安排上的穿插手法。** 从情节上看,《安德洛玛刻》并不是欧里庇得斯最好的悲剧,它存在着一些情节漏洞,如俄瑞斯忒斯突如其来的"探亲"和墨涅拉俄斯的离场。这是由于欧里庇得斯的戏剧并不是以情节集中、紧张为美学宗旨的,诗人醉心的是人物的激情所引发的戏剧效果,情节突转所带来的人物心灵变化。受到欧里庇得斯宗教观的影响,人物并不必然性地在神意之下走向自身的结局,所以诗人允许这些插曲发生,它带给观众的是一种全新的意外体验。这种体验在公元前5世纪悲剧上演的当下可能并不被广泛理解,但今天的观众却越来越认同,悲剧的诱因并非是必然的,人生更多的是飞来横祸式的偶然性。

**第二,修辞术的成果进入戏剧艺术领域,加强了对话的辩论色彩。** 欧里庇得斯戏剧的对白是剑拔弩张的,这得益于修辞术的魅力加持。安德洛玛刻对阵赫耳弥俄涅,墨涅拉俄斯对阵佩琉斯等一些互相争论的台词被排列得十分匀称,它们大多包括三个基本的部分:开场白、主要部分和结论,并且是按照严格的顺序安排的,欧里庇得斯的"轮流对诗"使戏剧的语言变得更加朴素而接近口语,对交替对答有很大的发展。

**第三,机械降神。** 《安德洛玛刻》的结尾,忒提斯突然出现显然是诗人的刻意安排,为了避免佩琉斯的孙子为一个善妒妇人而横死显得太不近人情,欧里庇得斯给人类的悲剧带来了一个让人欣慰的结局。注意这并不是来自神的"帮助",只是个多余的"安慰",用来抚慰依然坚持正义的老朽,英雄可能缺席,时代终将老去,但人们不能忘记曾经缔造一个璀璨文明的美德,并对未来寄予希望。

# 五、名剧选场[1]

## （九）第四场

（乳母上）

**乳母** 啊,最亲爱的女友们,麻烦今天真是一个接着一个到来呀! 女主人——
我是指赫尔弥奥涅——被她父亲抛弃了,在家里后悔她所做下的图谋杀害
安德洛玛刻和她孩子的那种事情,想要寻死,害怕她的丈夫报复她的所作
所为,把她赶出家门,叫她丢脸现眼,或者杀了她,因为她想要杀不该杀的
人。看守她的仆人们好不容易阻止了她上吊,又抓住了短剑,把它从她手
里夺了下来。她十分苦恼,认识到以前的那些事情做的不好。女友们啊,
我为了防止女主人上吊,实在是疲倦极了,现在请你们进到屋里边去阻止
她寻死吧! 因为,新来的人往往比熟识的朋友劝说更有效。

**歌队长** 我听见了屋里仆人们的叫喊声证实了你来报告我们的那新闻。这不
幸的女人似乎要言明,对于她那可怕的罪行她是怎么个伤心;因为她已逃
出了仆人的手,正从屋里奔出来,急于结束自己的生命。

（赫尔弥奥涅狂野地奔上）

**赫尔弥奥涅** （哀歌第一曲首节）哎呀,苦呀! 我要用手扯我的头发,用指甲抓
破我的面颊。

**乳母** 孩子,你要干什么? 要毁你的姿容?

**赫尔弥奥涅** （第一曲次节）哎呀呀,哎呀呀! 去吧! 我精织的头巾,从我的头
上乘风飞去吧!

**乳母** 孩子啊,掩上你的胸脯,束好你的衣裳!

---

[1] 选文出自［古希腊］埃斯库罗斯等著,张竹明、王焕生译:《古希腊悲剧喜剧全集5:欧里庇得斯悲剧
（下）》,译林出版社2015年版,第350—378页。选文中,"赫尔弥奥涅"即"赫耳弥俄涅","奥瑞斯
特斯"即"俄瑞斯忒斯","阿基琉斯"即"阿喀琉斯","克吕泰墨涅斯特拉"即"克吕泰墨斯特拉",
"赫克托尔"即"赫克托耳","涅奥普托勒摩斯"即"涅俄普托勒摩斯","得尔斐"即"德尔菲","墨涅
拉奥斯"即"墨涅拉俄斯","洛克西阿斯"即"罗克西阿斯"。因后者译名流传更广,故正文统一采用
后者译名,引文与"名剧选场"部分遵从原文,采用前者译名。

**赫尔弥奥涅** （第二曲首节）我何必用衣服掩上我的胸脯？我对丈夫所做的事已经暴露无遗,掩盖不了啦。

**乳母** 你为了设计置对手于死地的事伤心吗？

**赫尔弥奥涅** （第二曲次节）是的,我在为我那致命的大胆悲叹；如今我成了众人眼中可诅咒的人了。

**乳母** 你的丈夫会原谅你这过失的。

**赫尔弥奥涅** 你为何从我手里夺去短剑？还给我,啊,亲爱的,还给我！让我好插进胸膛。你为何阻挡我上吊？

**乳母** 怎么,难道我让你发狂下去,以至于死吗？

**赫尔弥奥涅** 哎呀,我的命！哪里有我所爱的火焰？哪里我可以爬上高崖,或在海上或在山林里,好死在那里,只搅扰鬼魂？

**乳母** 何必为这个烦恼？天赐的结局人人有份,或迟或早罢了。

**赫尔弥奥涅** 你撇下我,父亲啊,撇下我一个人,像一只搁浅的船,没有一支桨。他要杀我,他要杀我,我不再能住在丈夫这家里了。我奔到哪一个神像前去求救？还是变成一个女奴跪到女奴的膝前去？我愿离开佛提亚像一只蓝翅鸟或那只松木船,第一只驶过蓝岩的。

**乳母** 孩子啊,我不赞许你对那特洛伊女人犯罪时的过分行为,也不赞成你现在所怀的这过分恐惧。你的丈夫不会听信一个蛮族女人的坏话毁了你这门婚姻的。因为他娶了的你不是一个特洛伊来的俘虏,是一个高贵父亲的女儿,带来许多嫁资,来自一个非同一般的幸福城邦。孩子,你的父亲也不会像你担心的这么抛弃了你,容许你被赶出这个家的。还是到屋里去吧,别在这宫门外抛头露面,孩子,别在这宫门前被人看见了,遭到耻笑。

　　　（乳母下）

**歌队长** 看！一个外邦人模样的客人从什么外地正急匆匆地朝我们这里走来。

　　　（奥瑞斯特斯上）

**奥瑞斯特斯** 本地的妇女们,这是阿基琉斯儿子的王宫和住家吗？

**歌队长** 猜的对。但你是谁,问这个问题？

**奥瑞斯特斯** 我是阿伽门农和克吕泰墨涅斯特拉的儿子,名叫奥瑞斯特斯。我往多多那的宙斯神谕所去；既到了佛提亚,我想探望我的同宗女斯巴达的

赫尔弥奥涅,看她是否活着,境况可好;因为,她虽然住在离我们很远的地方,还是牵动着我的心。

**赫尔弥奥涅** 阿伽门农之子啊,你的出现正像暴风雨中看见了安全的港湾,凭你的膝头我求你怜悯我——你刚才还问起过我的境遇——遭遇了不幸。我用双臂搂住你的膝盖,就像用花束一样强烈地求你援救我。

**奥瑞斯特斯** 啊呀! 怎么回事? 我是弄错了,还是真的看见了墨涅拉奥斯的女儿,这王宫里的这位王妃?

**赫尔弥奥涅** 我正是廷达瑞奥斯的女儿海伦给我父亲家里所生的唯一的孩子;你千万别怀疑。

**奥瑞斯特斯** 啊,医神福波斯,免了我们的苦难吧! 出了什么问题? 你是吃了神的还是人的苦呀?

**赫尔弥奥涅** 部分是我自己,部分是那娶了我的男人,部分是某一位神害了我;无论从哪方面看我都完了。

**奥瑞斯特斯** 一个没生过孩子的女人能有什么灾难呢,除了爱情?

**赫尔弥奥涅** 我的痛苦正在这上面呀! 你算说到点子上了。

**奥瑞斯特斯** 你的丈夫在你之外爱上了别的谁呢?

**赫尔弥奥涅** 那个女俘,赫克托尔的妻子。

**奥瑞斯特斯** 你说了一个坏的事例:一个男人有两个妻子。

**赫尔弥奥涅** 正是如此,所以我怨恨了。

**奥瑞斯特斯** 你可曾想点子谋害那女人,像一般妻子做的那样?

**赫尔弥奥涅** 是的,要杀她和她那非婚生的儿子。

**奥瑞斯特斯** 杀了他们吗? 还是发生了什么事阻止了你呢?

**赫尔弥奥涅** 老佩琉斯,他保护那低贱的一方。

**奥瑞斯特斯** 在谋杀上曾有谁帮过你吗?

**赫尔弥奥涅** 我的父亲,他为这事从斯巴达来过。

**奥瑞斯特斯** 他最终败在那老人的手里了?

**赫尔弥奥涅** 是的,出于宽容,他走了,撇下我孤零零的。

**奥瑞斯特斯** 我明白了;你为了所做的事情害怕你的丈夫。

**赫尔弥奥涅** 说得对。他有理由杀我呀! 我有什么好说呢? 但是,我呼同族之

神宙斯的名字求你送我到离这里尽可能远的地方去或者到我父亲的宫里，这里的房屋似乎都能说话，要赶我走，佛提亚的土地也憎恨我。如果我的丈夫在我出走之前从福波斯的神谕所归来，他会因这些最可耻的罪行杀了我，或者把我给了他的小妾——以前我是她的主人——做奴仆。

　　可能有人会问："你是怎么犯了这过错的呢？"是一些坏女人的上门挑拨毁了我。她们对我说这样的话，使我忘乎所以："你竟能让一个最卑贱的俘虏女奴住在屋里和你共有一个丈夫？天后在上，在我的家里她绝不能活着分享我的婚床。"我听了她们这些狡猾、无赖、精于饶舌的塞壬的这些话，便心里灌满了愚蠢的想法。其实我有什么必要去防范我的丈夫，既然我需要什么有什么？财产过多，我是这家里的女主人，我若生了孩子是嫡出的，她的孩子是庶子，在我的孩子面前则是半奴隶的身份。是的，有了妻子的男人，如果有头脑，我要重复地说，必须永不，必须永不容许女人们去看望他家里的妻子；因为她们会教坏她的；其中有的是为了某种好处，帮人破坏婚姻，有的是自己犯了错误，要别人陪她出丑，许多人则是为了淫荡：她们就是这样毒化男人们的家室。因此，你们要横闩竖闩都用上，关好自家的大门；因为，这些女人进门来不做任何好事，只做坏事，而且这类事是很多的。

**歌队长**　你指责女人的说话太过分。在眼前的这场合我可以原谅你，但女人对女人的弱点还是应该隐晦。

**奥瑞斯特斯**　这是一个教导人们要听取两方辩论的哲人的格言。我虽然知道了这家里的纠纷和你跟赫克托尔之妻的争吵，但还是守候着，看你是想留在这里呢，还是因为害怕那个俘虏女人想要离开这个家。

　　我来这里虽然不是应你的来信要求，但是，如果你能像刚才那样容许我说起你，我就从这家里把你带走。须知，在你因你父亲的恶劣嫁给这个男人之前，你原本是我的，他在进攻特洛伊国土之前就把你给了我做妻子，后来又把你许给了现在的这个男人，条件是如果他能攻下特洛伊城。阿基琉斯的儿子回到这里之后，我原谅了你的父亲，恳求新郎放弃和你的婚姻，把我过去的经历和当前的苦难全都告诉了他，说我只可从族人中娶妻，从外边不容易，像我这么个逃离家乡的流亡者。可是他对我无礼，骂我杀了

母亲,受到血眼女神的追迫。

我因家门的不幸,地位低落了,虽然确是痛心,但忍受了这苦难,失去了你的婚姻,无可奈何地走开了。如今既然你已时运逆转,遭到了麻烦无法可想,我要把你带离这家,送到你父亲手里。须知,亲族的纽带是强有力的,患难中没有什么比亲族的爱更好的。

**赫尔弥奥涅** 我的婚姻得由我父亲考虑,不该我做主。还是尽快带我离开这家吧!免得在我走掉之前我的丈夫回到了家,或者佩琉斯得知我抛弃了他儿子的家,骑了快马来追赶。

**奥瑞斯特斯** 那老头的手你只管放心好了,也根本不用害怕那曾经对我无礼的涅奥普托勒摩斯。我的这双手已经给他编好了一张巧妙的网,已经为他的死打好了一个解不开的绳结;这我先且不说,事成之后,得尔斐的岩壁将是证人。如果我在得尔斐地方的持矛的盟友信守他们的誓言,我这杀母者将表明,没人可以娶你,你应该是我的。他将要求福波斯王赔偿他父亲的死,为此吃到苦头,虽然现在他已向神认错,但后悔不会对他有益,由于神的忿怒和我的中伤他将死于非命;他也将知道我的仇恨。因为,神灵使敌人的命运逆转,不许他们狂妄放肆。

(奥瑞斯特斯和赫尔弥奥涅同下)

## (十)第四合唱歌

**歌队** (第一曲首节)啊,福波斯,你曾用塔楼装点伊利昂山城的四周,还有海神啊,你曾骑着青马奔驰在大海的波涛上;为什么你们屈辱地把自己亲手建造的这工程交给了善使长矛的战神,抛弃了特洛伊让它遭到不幸,遭到不幸呢?

(第一曲次节)你们在西摩伊斯河畔套上了许多快马的战车,人们举行了得不到锦标的流血的比赛。伊利昂的君王们都死了,没了,特洛伊的祭坛上再看不见祭神的火光和香烟了。

(第二曲首节)阿特柔斯的儿子完了,死在他妻子的手里了;她又以死为自己还了血债,被儿女杀了;当阿伽门农的儿子离开阿尔戈斯来到神圣

的宣谕所时,神谕的指示反对她,他把她杀了,洒了母亲的血;啊,神灵啊,啊,福波斯啊。我怎能相信这传说?

（第二曲次节）凡是希腊人聚会的地方都可以听到母亲们哀悼儿子的悲叹声,新妇离开了丈夫的家跟了别的男人。陷入悲伤的不只是你一个人,也不只有你的亲人;希腊感受了这悲痛;战祸从这里起,把冥王喜爱的流血带到了弗律基亚丰产的田野。

# （十一）退　场

（佩琉斯上）

**佩琉斯**　佛提亚的妇女们,请回答我的问题;因为,我听了一个未经证实的传言:墨涅拉奥斯的女儿离开这家走了;我急急忙忙赶来打听,看这事是不是真的;因为,外出朋友的家里出了事情,在家的人应该给予照应。

**歌队长**　佩琉斯,你听到的消息是真的,隐瞒我碰上的这种坏事情我觉得可羞。是的,王后离开这家,出逃了。

**佩琉斯**　她为什么觉得害怕?对我说个明白。

**歌队长**　她怕丈夫把她赶出家去。

**佩琉斯**　惩罚她谋图杀他的儿子?

**歌队长**　是的,此外也因为害怕那女俘虏。

**佩琉斯**　和她父亲一起离家的,还是和别的什么人?

**歌队长**　阿伽门农的儿子来过,把她带离了这地方。

**佩琉斯**　怀着什么希望?或是,想要娶她?

**歌队长**　他还谋图杀你的孙子。

**佩琉斯**　埋伏起来呢还是去光明磊落地战斗?

**歌队长**　在洛克西阿斯的神庙里,有得尔斐人帮助。

**佩琉斯**　哎呀!这真可怕。请给我赶快动身到皮托的神家里去,把这里发生的事情告诉那里的朋友,在阿基琉斯的儿子被敌人杀了之前。

（报信人上）

**报信人**　哎呀呀!老人家啊,我给你和主人的朋友们带来了怎样的坏消息呀!

**佩琉斯**　啊呀，我先知的心有一种预感。

**报信人**　佩琉斯老人家啊，你得知道，你的孙子是没有了；他受到得尔斐人和迈
　　　　锡尼来客的致命剑伤。

**歌队长**　呀，呀！老人家，你要做什么？你要撑住自己，别倒下！

**佩琉斯**　我是没用了，我完了。我的声音阻塞了，我的下肢瘫软了。

**报信人**　听着，如果你想替你的朋友复仇，你就挺起身子，听我说完事情的
　　　　经过。

**佩琉斯**　命运啊，你把我这个老到了极顶的可怜人围困得多么紧呀！我那独子
　　　　的独子，他是怎么死的呢？告诉我！尽管听了难受，我还是要听。

**报信人**　到达那福波斯的著名地方之后，我们花了三个白天观光，让我们的眼
　　　　睛充分地长了见识。这引起了怀疑；住在神庙附近的民众一群群地聚集。
　　　　阿伽门农的儿子满城地走来走去，在每个人的耳边说些坏话："看见这家伙
　　　　吗？他走进神的宝库那里藏着人们献给神的金子，他第二次来这里了，还
　　　　是为了上次那个目的，他想要抢劫阿波罗的神庙了。"由此城里流传起恶的
　　　　谣言，长官们集合到议事厅里，掌管神的财物的人则秘密地在围有廊柱的
　　　　庙里布置了卫兵。但是我们对此一无所知，还牵着帕尔那索斯草场上牧养
　　　　的肥羊来到神坛前，站在接待人员和皮托的祭司中间。其中一个说道："年
　　　　轻人啊，我们怎么替你求神呢？你是为了什么来的？"他答道："我此来是想
　　　　为过去的错误向福波斯赔礼道歉，因为以前我曾经为父亲的死向他要求过
　　　　赔偿。"这时候奥瑞斯特斯的流言显出很大的力量，他们认为我的主人说的
　　　　是假话，是为了可耻的目的来的。他跨过神殿的门槛，在宣谕处向福波斯
　　　　祈祷，随后忙着燔祭。这时，一群手持短剑的人躲在桂树丛里等他，克吕泰
　　　　墨涅斯特拉的儿子是其中的一个，是这一切的主谋。大家看得见我的主人
　　　　站在那里向神祷告，但是看！那些人持着锋利的剑偷偷地刺向没有防护的
　　　　阿基琉斯之子。他后退；他受了伤，但没中要害，他抽出剑，抢过挂在柱钉
　　　　上的盾甲，站在祭坛的台阶上，成了一个叫人看了害怕的甲士，他大声责问
　　　　得尔斐的年轻人："为什么你们要杀我这个虔诚的朝拜者？我有什么死
　　　　罪？"站在那里的人虽然无数，但都一言不发，只是从手里向他扔石块。
　　　　　　当密如雨点的石块向他扔来时，他披上盔甲手执盾牌这里那里地抵挡

攻击。但这无济于事；许多的标枪、羽箭、投枪、双尖的轻叉、杀牛的屠刀同时落到他的脚边；那时你可以看见你的孙子跳着可怕的战舞躲避投射。最后他们把他四面围住了，不让喘息，这时他离开了祭坛置放牺牲的炉灶，像当年跳上特洛伊海岸那样两脚猛地一跳，向他们冲去；他们像鸽子见了鹞鹰，转身便逃。许多人在混乱中跌倒，有的人受了伤，有的人在狭窄的出口处被别人踩了，肃静的神庙里响起了不神圣的喧闹，又从岩壁反射回来；我的主人站着岿然不动，铠甲闪闪发光，直到庙堂深处有人发出尖利可怕的声音，鼓舞军队转身战斗。可是，阿基琉斯的儿子倒下了，被一个得尔斐的男子锋利的剑刺中了腰部，那人和别的许多人一起杀了他；在他倒地的时候有谁不用剑刺，有谁不扔石块打击的呢？他长得端正的身体全被野蛮的伤痕毁坏了。他躺在祭坛边的尸体被他们抛到了有献祭香味的神殿外边。我们尽快抢了过来，抬回来给你，老人家啊，让你好痛哭哀悼，筑坟埋葬。

　　那个给别人宣示神意的大神，那个给一切凡人判断是非的法官，就这样对阿基琉斯的儿子进行了报复。像一个恶人那样，记着旧恨；他怎能是一位圣贤呢？

　　**（报信人下。从人抬涅奥普托勒摩斯尸体上）**

**歌队**　看！我们的王放在尸床上已从得尔斐一步步被抬近家来了。不幸呀受害者，不幸呀，老人家，还有你；因为，这样迎接阿基琉斯的孙儿回家不是你的心愿。这横祸也使你自己分担了他的厄运。

**佩琉斯**　（哀歌第一曲首节）苦呀！我看见并亲手接到家里来的这是个多大的惨象呀！哎呀呀，哎呀呀！啊，特萨利亚的城邦啊，我死了，我完了！我的种族完了，家里没有子孙剩下了。啊，我遭了难，不幸呀！我把眼睛转到什么上去可以看了高兴呢？啊，可爱的嘴，面庞和手啊，神灵若使你死在了伊利昂城下西摩伊斯河边倒也好。

**歌队**　他若那时死了，他就会为此得到光荣，老人家啊，你也会因此幸福些。

**佩琉斯**　（第一曲次节）婚姻啊，婚姻啊，你毁了，毁了这个家和我的城邦，哎呀呀，哎呀呀！我的孩子啊，愿赫尔弥奥涅，这个对于我的子孙和家室不吉祥的女人，我的孩子啊，不曾因了和你的婚姻把死亡的罗网撒到了你的头上。愿霹雳先已击毙了她。也愿你不曾因那射死你父亲的事指控福波斯欠了

你父神裔的血债。凡间的人怎能指控一位神呢？

**歌队** （第二曲首节）哎呀呀，哎呀呀！我要依照葬仪的规定开始哀悼主人的死了。

**佩琉斯** （第二曲次节）哎呀呀，哎呀呀！可怜的我啊，我接着你哭，老了交这厄运。

**歌队** （第三曲首节）这是神意，神制造了你的灾难。

**佩琉斯** 啊，亲爱的，你把我孤单地撇在这家里，[哎呀，撇下我受苦]失去了你，我老来无后。

**歌队** （第四曲首节）老人家啊，你应该死在儿孙们之前。

**佩琉斯** 我不要扯我的头发吗？我不要用手重重地击打我的头颅吗？啊，城邦啊，福波斯使我失去了两代子孙。

**歌队** （第五曲首节）啊，不幸的老人，你遭受了，看见了这些灾难，剩下的岁月怎么度过呢？

**佩琉斯** （第五曲次节）无后，孤独，苦难无边，吃尽辛苦再入黄泉。

**歌队** （第三曲次节）婚礼上众神对你的祝福全不算数。

**佩琉斯** 我的希望破灭得无影无踪，我的豪言壮语只落得一场空。

**歌队** （第四曲次节）你孤独地住在孤独的家中。

**佩琉斯** 我再没有城邦了，我把这王杖抛在地上，你，住在黑暗洞穴里的涅瑞斯之女啊，将看见我全毁了倒在地上。（哀歌完）

**歌队** 看，看！什么在动？我见到了什么神圣的东西？女伴们，看啊，看啊，那边有一位神灵正从清朗的天空冉冉而下，飘到产马的佛提亚平原上来了。

（忒提斯自空中下降）

**忒提斯** 佩琉斯啊，为了你从前的婚姻关系，我忒提斯离开涅瑞斯的家来到这里。首先我劝你对当前的不幸不要过分悲痛。我所生的孩子本来应该享受不死的，但我给你生的儿子，快脚的阿基琉斯，希腊的第一号英雄，还是死了。其次我将对你说明来意，请你听着。你把那死人，阿基琉斯的儿子，葬到皮托的祭坛前去，作为得尔斐人的耻辱，这坟墓本身便能昭示世人，他是横死在奥瑞斯特斯手里的。至于那个俘虏女人，我指的安德洛玛刻，老人啊，她必须定居到摩洛西亚地方去，和赫勒诺斯结为正式夫妻；还带了这

个孩子去，他是埃阿科斯后人中唯一活了下来的，必须从他起生出一代代的国王，统治着幸福的摩洛西亚；因为，老人啊，你的和我的种族不该就这么绝了，应该繁衍下去。特洛伊也这样；因为，众神还是想念它，虽然，由于帕拉斯的热望它已经陷落。

为了让你知道娶了我的好处，[我生为女神，是父神的女儿，]我要解除你凡人的苦恼，使你成为一个不死不灭的神。此后你和我将作为男神和女神永远一起住在涅瑞斯的官中。从这里走出海面你可以脚不沾水，你将看见你和我的最爱的儿子阿基琉斯住在他岛上的家里住在好客海海口的白沙滩上。现在你带了这死尸去得尔斐人的那神建的城市，把它埋到地下，随后去到那古老的墨鱼岩下的洞窟里坐着，等我从海里带着涅瑞斯的五十个女儿的歌队来接你；命中注定的事你必须完成；因为宙斯想要这样。现在你止住了对死者的哀伤吧！因为，这是上天给所有人定下的命运，死是人人应尽的义务。

**佩琉斯** 女王啊，涅瑞斯生的，我高贵的配偶啊，你好！你所做的这些配得上你自己和你所生的子孙。女神啊，我依你的吩咐停止哀伤，埋了他便去佩利昂的山洞，就是那个当初我把你至美的身体抱在怀里的地方。

（忒提斯下）

一切明智的人娶妻嫁女一定要找出身高贵的人家，千万别看中了一个坏的配偶，即使他能给家里带来豪华的嫁资。这样他们便不会从神得到灾殃。

**歌队** 神意表现的形式多种多样，神做出的事情很多出乎人的意料：期待的事情没做成，没指望的事情却找到了办法；这里事情的结局就是这种。

（全下）

# 欧里庇得斯《酒神的伴侣》

## 导　言

《酒神的伴侣》是欧里庇得斯创作生涯的最后一部作品,在其去世后才得以上演,并获得了戏剧节的头奖。这部悲剧是特别的,因它是令后世的评论家最为困惑不解的悲剧之一。《酒神的伴侣》的气质无疑是残暴疯狂的,它的情节有些怪诞,剧中的人物几乎没有一个拥有好的下场,狄俄倪索斯的形象更是迥异于其他悲剧中任何一个神灵。但这仍旧是欧里庇得斯最精彩也最值得解读的作品之一,在这部剧中,他用极高的原创性和清晰的理性思维探讨了生命中最后的问题:什么是好的城邦,或者什么是好的生活。这种美好的愿景结合酒神精神的迷狂,达成了一种独特的戏剧张力。

## 一、百字剧梗概

酒神狄俄倪索斯为了确立自己作为神的尊严,把他的宗教仪式带回了忒拜,让那里的女人们都跑到山中发了狂。但他的表兄弟、忒拜的国王彭透斯厌恶这种淫靡的祭祀,下令用暴力和秩序禁止,并把酒神抓了起来。狄俄倪索斯成功地用计谋和神迹引诱了彭透斯,激发了他窥探仪式的欲望。当彭透斯走进山中,却被以他母亲阿高厄为首的狂女们发现,并撕成了碎片。当阿高厄醒悟过来却为时已晚,酒神完成了他的复仇,每个人都付出了相应的代价。

## 二、千字剧推介

正如莎士比亚所言："残暴的欢愉将会产生残暴的结局。"《酒神的伴侣》中近乎癫狂的迷乱仪祭最终导致了一个残暴的结局。尽管古希腊悲剧的血腥场面必须隐于幕后，但经由报信人说出的彭透斯的死亡仍旧散发出力透纸背的残忍。因而，令人产生好奇的便是忒拜的国王彭透斯究竟如何走上了毁灭的道路，同时酒神狄俄倪索斯又是怎样一步步诱惑他进入陷阱。在《酒神的伴侣》第三场和第四场中，欧里庇得斯把戏剧的冲突牢牢锁定在狄俄倪索斯和彭透斯两人的对白上，利用神迹铺陈出诡谲的气氛，又让理性的思辨组成了清晰的逻辑锁链，共同构建出通向戏剧高潮的阶梯，故选择这两场进行推介。这两场戏不仅情节饱满，人物形象值得玩味，戏剧的纠葛也通过激烈的对驳表现出极大的张力，从中能看出欧里庇得斯个人思想上矛盾的态度。

## 三、万字剧提要

《酒神的伴侣》一共 13 个场次，按照情节可划分为下面 7 个部分。

开场：作为宙斯和忒拜公主的儿子，酒神狄俄倪索斯化作凡人的形象，带着自己的女信徒回到了忒拜。他让当地的女人们都发了狂地歌舞，信仰自己的仪式，以此证明自己的确是一位真正的天神。

第一场：忒拜城的建立者卡德摩斯和先知忒瑞西阿斯都已经接受了新神的宗教。但忒拜现任的国王，也就是狄俄倪索斯的表兄弟彭透斯对此深恶痛绝，试图用暴力取缔这种伤风败俗的狂欢，让一切回归正常。

第二场：卫兵们抓住的狂女在神迹的帮助下逃脱了，但他们却抓获了酒神。彭透斯想要了解他的底细，但狡猾的狄俄倪索斯不断地戏耍他，彭透斯恼羞成怒之下把酒神关进了监牢，狄俄倪索斯发誓将要对他进行报复。

第三场：但酒神轻而易举地逃脱了，这些奇迹的行为让彭透斯惊讶又害怕。当他打算用更多方式困住酒神的时候，报信人传来消息，说以他的母亲阿高厄为首的忒拜妇女发了狂，正在郊外的山上凭借神力为非作歹。种种怪力乱神的

景象激发了彭透斯热烈的愿望想要去酒神的狂欢节上一探究竟。于是在狄俄倪索斯的诱惑下,他甚至同意假扮成女人的样子试图混进狂女们的仪式,就此踏入了酒神的陷阱。

第四场:狄俄倪索斯陪同着彭透斯向喀泰戎山走去,那里正是女人们狂欢的地方。一路上彭透斯的神智已经开始不清晰,他的眼前出现了很多幻象,甚至开始说一些疯话。

第五场:彭透斯为了看清狂女们而爬上了一棵树,但正是这高处令他被女信徒们发现。阿高厄带领着她的姐妹们抓住了他。她们以为自己面前的是一头雄狮,于是决定将他献祭,可怜的彭透斯被狂女们生生撕碎。

退场:阿高厄把彭透斯的头颅穿在神杖上带回忒拜,并把弑子的行为当作一场得意的狩猎。在卡德摩斯捧着外孙破碎的尸体回来后,阿高厄清醒过来,意识到了自己的恶行。这时,酒神重新出现,预言了二者之后的命运:阿高厄将被放逐,而卡德摩斯将变成一条龙,无法获得安息,这都是他们不敬神的代价。

## 四、全剧鉴赏

### (一)百字剧鉴赏

**《酒神的伴侣》节奏紧凑,情节饱满,这是因为整部戏紧紧围绕着狄俄倪索斯和彭透斯两个人的冲突进行的。**这对表兄弟一个是有着不可思议力量的神灵,一个是血气方刚的人间国王,他们的性格迥然有异,但都指向了同一个目标:就是所谓真正的"正义",或者说某种"正道"。他们就像一座天平的两头,彼此都希望自己的期待成为一个标准,这就导致两者不停地扮演对手的角色,让整部戏的对立显得饱满。

因此,这部戏最大的创意也应运而生了,两者的性格都被刻画出了某种具有新意的极致。狄俄倪索斯作为一个神灵,却体现出了普通人身上的特质:他并不善良,甚至显得有些邪恶;他是善妒的,正如卡德摩斯所质问的那样,他具有人类的"七情六欲";他的手段也显得很狡猾,总是利用谎言、诱惑还有欺骗。相对的,彭透斯身上显现出一些神灵本该具有的正直品质:他有政治理想和抱负,尽管他也很自负,总是高估自己的能力,但他拥有一个君主的担当,他希望

给忒拜这座城邦带来一个政治秩序。

**把神驱逐出神坛，将其赋予人性，这是欧里庇得斯在这部剧中体现出的最大创举。**于是狄俄倪索斯的形象同时又被赋予了强烈的象征意味。《酒神的伴侣》中屡屡出现卡德摩斯和龙牙的故事，这正是忒拜的建城神话。这种传统人治的城邦秩序就此和酒神崇拜形成的新秩序构成了强烈的冲突，结合欧里庇得斯对于政治生活的关注，《酒神的伴侣》就像他的前辈们所写的很多悲剧那样，再度成为对雅典出路的讨论。于是这部剧便被披上了寓言的色彩，彭透斯的悲惨死亡和发生在狂女们身上的神迹加深了这则寓言的不真实性，一种酒神般的迷幻性质由此被渲染出来，从欧里庇得斯之前那些关注于人物内心的悲剧中脱颖而出，闪烁着神秘的艺术光辉。

### （二）千字剧鉴赏

**第三场和第四场是整部剧的转折点。**在这之前，彭透斯是以一个坚定且正派的城邦护卫者形象出现的，而到了第五场，他便被自己的生母亲手撕碎。**这两场戏着重从彭透斯的视角出发，刻画了他态度动摇并走入死亡的过程。**欧里庇得斯在此还是从他擅长的心理描写出发，但又结合了狄俄倪索斯的计谋，完成了对彭透斯精妙的刻画，同时巧妙地表达了自己深刻的思想。

第三场是从一个悬念开始的。在第二场的结尾，狄俄倪索斯已经被押送进了监牢，而包括彭透斯在内的所有人都不知道他就是酒神本尊，只知道他是一个"模样好看的客人"，是酒神忠实的领队。第二场在狄俄倪索斯的怒火中终结，尽管狄俄倪索斯仍然小心翼翼地在台词中掩藏自己的身份："狄俄倪索斯，就是你所谓不存在的神，要向你报复，惩罚你的暴行。"但观众早已心知肚明，暗暗期待酒神将会怎样地逃出生天。于是第三场的开头，欧里庇得斯便展现了一个令人惊讶的奇观：狄俄倪索斯在布景之后高声呼唤着咒语，令大地开始动摇，"彭透斯的房屋立刻就要坍塌了"。而歌队、来自外邦的狂女们纷纷战栗着伏地，在歌队长充满敬畏的描述中，狄俄倪索斯重新登场。今天我们很难想象那时候的剧场该如何上演这一幕场景，但结合欧里庇得斯对于舞台的改造层出不穷这一事实，可以判断他一定做了一些手脚，当时的观众想必于此处是大受震撼的。因为狄俄倪索斯自内出现后，又强调了自己在马房里出现的神奇经

历——这是观众完全只能就其台词想象的场景。就此,第三场的开头完成了舞台与言辞的双重降神经历,达到了对酒神形象塑造的一个高潮。

所以紧接着彭透斯出场透露出一种巨大的慌张:"我遭遇了可怕的事!"当他看到狄俄倪索斯,一连用了三段问句:"你是怎样跑出来,在我的宫门外出现的?""你是怎样挣脱了铁链,跑出来的?""哪位神会放你?"这和他之前那个咄咄逼人的形象判若两人。在这里,神迹的显现让彭透斯慌了阵脚,于是他向卫兵说出了一些在观众看来很明显的蠢话:"我命令你们把周围的城墙完全封锁起来。"他试图把狄俄倪索斯封锁在忒拜城内,却忽视了对手是一个货真价实的神灵。彭透斯在这场交锋中已经失利,却仍然试图运用王权与神力相匹敌,这一小节终结于狄俄倪索斯的台词:"在最需要聪明的时候,我却是天生的聪明人。"欧里庇得斯的态度宣告了酒神在这里的胜利。

**接下来欧里庇得斯加入了两个角色煽风点火。**首先是报信人带来了关于彭透斯母亲阿高厄的消息,他的大段台词补充了一些关键信息的空白,具体渲染了狂女们行为的恐怖,同时为彭透斯的最终结局作出了隐晦的预言:"那些凶猛的公牛片刻前还怒气上角尖,一会儿就被许多年轻女子用手拖倒,躺在地上。它们骨头上的肉,在你还来不及眨一眨你的尊眼,就被撕碎了。"彭透斯并不知道自己的命运,但这段话足以令任何人感受到危险。在报信人出于担忧而劝告彭透斯干脆把酒神请回城邦之后,歌队长的补充无疑令彭透斯更加窝火:"狄俄倪索斯没有什么不如别的神。"于是彭透斯呼喊着要出兵攻打狂女:"在女人手中受这样大的痛苦,真叫人受不了!"

彭透斯的厌女让他在古希腊的环境中显得更加具有男性气质。他的自负和血性在接下来和狄俄倪索斯的对话中又一次显现:"要献就献那些该死的女人的血,在喀泰戎峡谷大杀一阵。"但**正是这种男性的气质将他陷于危险的境地**。因为狄俄倪索斯敏锐地注意到了这一点:彭透斯太过于男人,而此刻他的情绪在害怕和激情中不断波动。所以当彭透斯试图把武器拿来的时候,狄俄倪索斯佯装示弱,巧妙地说道:"别忙!你愿意看她们在山上挤在一起么?"这句话迅速地扭转了彭透斯的态度,他说:"是的,出一缸金子也愿意。"而当狄俄倪索斯又问:"看了难过,又有什么愉快呢?"彭透斯的话更值得玩味:"真的愉快,悄悄坐在枞树下观看。"这几句台词直接地导向了彭透斯男性特质的另一面:对

于欲望的渴求,无论是女体"挤"在一起的图景、"金子"这种赤裸的意象,还是"悄悄"这样带有猥亵意味的情绪,都体现出彭透斯理性限度下对酒神所代表的原始欲求的向往。英译版中的"看"用"gaze"（凝视）更合理地传递出了这种隐秘的色情意味。

欧里庇得斯通过这样深邃的心理观察处理了彭透斯的转变,**因为欲望和理性正是一体两面不可分割的,无论容纳这两者的主体是凡人还是城邦,**有人批评这里的转折过于生硬,这其实是不公平的,正像有的人厌女实际是为了掩盖对女性的渴望。所以彭透斯顺理成章地步入了狄俄倪索斯的陷阱,讽刺的是,他换上了女人的衣服,接上了假发,这正是酒神出于批判目的而对他的某种戏弄。当他跟着狄俄倪索斯的步伐,实质上也就接受了酒神的思想,于是他更接近了某种"真实",他穿越了幻象,看到了狄俄倪索斯的犄角:"你原是一只野兽吗? 现在你真变成了一头牛。"当剧作进行到这第四场,氛围已向不安和诡谲滑去,**欧里庇得斯为了调动观众的情绪,再度使用了他在潜台词上的技巧。**狄俄倪索斯向彭透斯说道:"也许你可以捉住她们——（旁白）只要不先被她们捉住。"这很明显是对于第五场将要发生的谋杀的暗示。而他最后对彭透斯说的话则完成了对其结局的预言:狄俄倪索斯清楚地表示彭透斯"将被运回来",并且在"母亲怀抱里"。彭透斯下场后,狄俄倪索斯立马暴露出真正的目的,他呼喊着阿高厄的名字,昭告自己的胜利,第四场就在这样阴云密布的气息中骤然结束。酒神之前的神迹已经彰显了他预言的真实,因此所有观众都在提心吊胆中等待着彭透斯的结局。

### （三）万字剧鉴赏

《酒神的伴侣》延续了欧里庇得斯悲剧的优点:线索清晰,情节饱满。他的剧作结构仍旧是单一的,没有什么花哨的技巧或者旁枝杂叶的叙述,但总是能够带领着观众兴趣盎然地深入剧中主角的内心,为他们的行为寻找一个意料之外和情理之中的落脚点。这和欧里庇得斯对于悲剧中矛盾冲突的张力设置以及将理性思辨融入台词的特点是分不开的。

**欧里庇得斯独创的开场白这一形式为整部剧带来了巨大的优势。**在《酒神的伴侣》中,开场舍弃了其他演员,完全变成了狄俄倪索斯一个人的表演。他一

上场就交代了自己的动机:"我要以此为我母亲塞墨勒辩白,向凡人显示,她给宙斯生的是一位天神。"交代了全剧的背景:"我还使卡德墨俄族的所有妇女,个个疯狂,离了她们的家。"并提出了自己的对手:"……彭透斯,这人反对我的神道,不给我奠酒,祷告时也不提我的名字。"整部剧的逻辑一下子就清晰了起来,因为这本是一部怪力乱神的剧,涉及众多视觉上无法再现的场景,欧里庇得斯便把一切超自然的情节交由酒神的自白,留给观众自行想象。这样做的好处是剧中的人物冲突都迅速被交代,彼此的目的也被观众清楚地知晓,可以畅通无阻地进入到情节中。同时,酒神狄俄倪索斯的形象在这段开场白中被鲜明地勾勒出来,他和奥林匹斯山上的众神不同,不用垂怜的眼神冷静地站在远处观看,偶尔为了凡人的亵渎而降下惩罚。狄俄倪索斯在这里呈现出强烈的人类的情感,尽管他具有神力,但他没有办法将自己认同进诸神的队列中,因此他急迫地想要证明自己是一名真正的天神。同时他的情感非常充沛,从开始狄俄倪索斯就展现出了一种恶意和仇恨:"只恨我母亲的姐妹们——她们真是不该——说我狄俄倪索斯不是宙斯所生。"凡人的情感赋予了狄俄倪索斯一股能动性,让他可以在接下来的情节中摆脱神的桎梏,成为一名真正的角色。这种情感又让人感受到了狄俄倪索斯性格中的残酷,知道了他在拥有能力和目的后会抵达一种令人不安的结果。因此当他的目标指向彭透斯,悬念便诞生了。

**彭透斯的命运成为一个悬念贯穿了之后的剧情。**观众心知肚明他不会获得一个好的下场,因他初次出场就十分地傲慢,面对卡德摩斯和忒瑞西阿斯这两名忒拜的元老,他的语气中充满了不屑:"我看见先知忒瑞西阿斯缠上梅花鹿皮,还有我的外祖父——多么可笑——也拿着大茴香秆狂挥乱舞。"这种讥讽让彭透斯的身上充满了僭越的色彩,观众很能联想到《俄狄浦斯王》中俄狄浦斯对待先知的态度,和此处几乎如出一辙。俄狄浦斯的悲剧暗示了彭透斯的悲剧,因为他们都以凡人的理性思维对抗着遥远宏大的超自然力量,尽管他们身为国王,从城邦的角度出发这样处理无可厚非。第一合唱歌很快就彭透斯的无礼之举进行了规劝:"放肆不羁的口舌和无法无天的狂妄只落得一场灾祸;宁静的生活和谨慎的言行可保平安,使家庭团结和睦。"但很显然彭透斯并没有理会歌队的劝告,反而展现出了更强硬的一面,他表示要剪掉酒神"美丽的头发",拿走他的神杖,甚至要把他关进监狱。矛盾在一点点地升级,彭透斯的命运向着悲惨

的深渊不断滑落，狄俄倪索斯反而在这里以退为进，一边示弱一边展现神迹，不断地引诱着彭透斯。从第二场到第四场，两者不断围绕"信仰酒神"完成的动作充满着你来我往的博弈和不同思想针锋相对的辩论，构成了饱满的情节，同时让既定的悬念越来越符合观众的期待。

值得注意的是，酒神从头到尾都没有以他真实的身份示人。他自称是一个传教的凡人，而只有观众知道这一层，剧中的人物都被蒙骗了，而彭透斯被欺骗得最为彻底。这本身又构成了一个悬念，彭透斯究竟能不能认出酒神？**欧里庇得斯利用幻象做出了两层张力**：第一是让彭透斯无限地被狄俄倪索斯戏耍，让观众从上帝视角收获了快感，构成了叙事层面的张力；第二是让幻象本身成为一个象征，当彭透斯的卫兵们想要把他们的对手拴住时，酒神只是静坐在一边以嘲讽的眼光注视着这一切，主题层面的张力诞生了——一定会有观众就此感到悲哀，想到他们生命中那些奋斗的时刻在这种旁观的场景下会显得有多么徒劳。

当彭透斯最终在幻象中走向喀泰戎，观众们就在狄俄倪索斯的呐喊中看到了结尾。第五场中的报信人用最繁复的诉说仔细展现了这位国王可怕的死亡，但这种残酷还没有结束。和以往众多古希腊悲剧的退场不同，《酒神的伴侣》在退场中完成了一个强有力的场面：剧作家让阿高厄带着彭透斯的头颅归来。**退场重新成为高潮，因为这个场面的冲击力远大于第五场中的叙述**。欧里庇得斯在该舒缓的篇幅中仍然用情节性的思维方式去想怎么给观众制造惊喜，同时这残忍至极的画面又将全剧的思想推向了新的高度——它极具象征性，而阿高厄还未清醒。当她清醒过来，酒神的本体就降临，它告诉人们是多么脆弱，人类很难不给自己带来痛苦，无论狂热还是理性，哀悼似乎成为人生的基调。

## （四）艺术总结

### 1. 人文意义

《酒神的伴侣》为古希腊悲剧画上了一个神秘的终点，它的迷狂呈现出多种解读的趋势，但**其中最显著的还是众神地位的消解**。之前提到过，欧里庇得斯生活在一个礼乐逐渐崩坏的年代，传统的宏大叙事已经渐行渐远，残酷成为生活的主题。他很敏锐地感受到如果人间充满了痛苦，说明众神根本不会提供任

何庇护,索福克勒斯所强调的虔信是很可笑的,因为命运充满了荒诞不经,既然雅典能在一瞬间崛起,为什么不能在一瞬间消亡? 有的时候,神灵不仅不会对此产生怜悯,甚至还可能变得更兴奋和残忍。

这点在这部剧中得到了很强烈的表现,就像上文所述的,狄俄倪索斯在此扮演的形象充满了邪恶,他总是用欲望引诱人类,不论狂女还是彭透斯,他的言辞从而失去了神灵的庄重,甚至他的立场都是私人性质的。欧里庇得斯通过这样一个酒神的形象消解了众神长久以来在古希腊悲剧中占据的严肃性,他敢于把负面的品质安插到神的身上,并让其推动戏剧的行动,尽管他最后没有得到一个立场鲜明的答案,但**他本质上还是让人性接管了舞台**。

欧里庇得斯本人的态度也是模糊的,或许他本人也没有找到一个平衡,这部剧很多地方让观众感受到了一股撕裂的力量。歌队总是用无比虔诚地态度歌唱酒神所代表的原始活力的回归,同时对彭透斯为代表的理性主义不断发出批判,但退场中卡德摩斯的态度又让一切变得可疑起来:"我们认罪,但是你也未免太严厉了。"这还不够,卡德摩斯又补充到:"可是神不应该像人,动不动就生气。"卡德摩斯的态度至少说明欧里庇得斯是审慎的,他并没有非常认可歌队的虔信,而他对狂女们可怖景象的描写,也说明了他对于非理性的原始状态心怀一定的恐惧。

**所以这部剧还更多地展现了欧里庇得斯对于人性和城邦的看法**。酒神精神是一种流动不息的原始自然之力,代表的是越界的冲动,这股冲动必然汇流于对完美、自由和快乐的追求之中。它很美,也充满了诱惑,狂女们的行为由此呈现出一种混杂着欲望气质的田园牧歌般的美感。但它同时也有神圣和温和,不然便不像歌队在第三合唱歌中所唱的那么令人神往:"我何时才能赤着雪白的脚彻夜狂舞,狂欢作乐,在湿润的空气中向后仰仰头?"人类需要这种精神,因为**酒神精神和日神所代表的理性精神共同构成了人性中固有的双重面相,也就共同构成了人性和政治的统一体**。在希腊神话中,狄俄倪索斯最后的命运是被众神撕成了碎片,欧里庇得斯将他的命运嫁接到彭透斯身上,从而形成了一种微妙的互文。彭透斯和狄俄倪索斯各自代表了城邦政治的两个极端,一端指向了理性的政治秩序,一端指向了天然的宗教崇拜,它们的对决不仅是人和神的角力,也是同一城邦中的两种态度,或者范围放小,是同一心灵中的两种声音。

正如人构成了城邦,政治生活也从人的心灵生活为发端,欧里庇得斯困惑于此,**他仍旧关心的是如何处理好灵魂和城邦中的一种平衡,如何寻找到一个真正的答案,而不至于毁灭文明和道德。**

### 2. 创新点

对于酒神形象的大胆塑造便成为这部剧最大的创新点。欧里庇得斯很大程度上脱离了宗教的桎梏,尽管他所参加的戏剧节正是狄俄倪索斯戏剧节,他仍旧怀着对现实生活最大的敬意"亵渎"了神灵,重塑了酒神以表达自己的肺腑之言,大胆地探讨了城邦生活乃至人类生活如何获得幸福这一终极话题。

**同时,欧里庇得斯同时代智者学派的影响已经完全被其融入自身的创作中去了。**《酒神的伴侣》中很多思辨的对话都变得口语化,在第二和第三场戏中,彭透斯和狄俄倪索斯大部分的对白都是以极其简短的台词书写的,但它们并没有失去理性思考的痕迹,陷入发泄情绪的功能中去。在《美狄亚》中,欧里庇得斯的对驳场显得过于冗长,而到了他生命的终点,可以清晰地感受到这位剧作家如何终其一生为剧场的观众考虑,奉献出一部部既有深度,又具可看性的悲剧。

### 3. 艺术特色

《酒神的伴侣》整部剧都弥漫着一股神秘而迷狂的宗教色彩,这是它最鲜明的特点。这种独特的气质由几个点构成,**首先在于其人物的象征意味非常浓厚。**正如上文所述的,彭透斯和狄俄倪索斯的人物形象都承载着各自的议题,同时他们的性格又都很饱满,不至于让概念压垮其人物本身的血肉,沦为理念的空壳。**其次在于情节设置上的奇诡**,狂女们的事迹和彭透斯的死亡都体现了欧里庇得斯丰富的想象力,从而令整部剧都拥有了荒诞乃至猎奇的质感。**第三在于其结尾再度合拢到命运这个宏大的主题中去**:酒神的预言得到了完成,而所有不敬神的角色都受到了惩罚,尽管欧里庇得斯对神的目的提出了质疑,但在退场中,卡德摩斯和阿高厄都迅速接受了自己的命运并立刻开始履行,仿佛一切都成为大梦一场,人生的悲剧性再度被强调。

因此,《酒神的伴侣》整部戏就得到了寓言化的处理,从而拥有了如同酒神狂欢节的梦幻质感。**这种质感还有一层来源在于欧里庇得斯在剧中反复强调**

的"**幻象**"**的处理**。彭透斯和狄俄倪索斯的角力已经体现了幻象在天平两端的层次,而高潮戏中这种幻象的载体在于阿高厄。这位母亲是所有信徒中最兴奋、最癫狂、最轻信的,剧本中没有详细地解答她信仰狄俄倪索斯的缘由,反而聚焦在她如何陷入一种非理性的节庆当中。阿高厄最后遭到放逐,虽然酒神的惩罚显得太过草率——因她曾经如此出力于自己的复仇计划,但或许正是阿高厄缺乏一个坚定的立场导致她最遭到神灵的蔑视。某种程度上,她或许能代表大多数迷失在欧里庇得斯悲剧中的人,不知自己从何而来,又该往何处去,一场梦境是他们生命中的制高点,当他们醒来,就像莎士比亚的台词:"梦啊,不过是你从中醒来的东西。"人生已经过去。

## 五、名剧选场[1]

### 七　第三场

**狄俄倪索斯**　(抒情歌)(自内)喂,信徒们,喂,信徒们,你们听,你们听我的声音!

**歌队**　是谁的呼声?从哪里传来的?是欧伊俄斯在唤我吧!

**狄俄倪索斯**　(自内)喂,喂!我再唤一声,我是塞墨勒和宙斯的儿子。

**歌队**　喂,喂,主啊,主啊!快到我们的歌舞队里来,布洛弥俄斯[2]呀布洛弥俄斯!

**狄俄倪索斯**　(自内)威严的地震之神啊,快使大地动摇!

地震。

**歌队**　啊,啊,彭透斯的房屋立刻就要坍塌了。

**歌队长**　狄俄倪索斯在这屋里,你们向他致敬吧!

**歌队**　我们向他致敬。

---

[1] 选文出自[古希腊]欧里庇得斯著,罗念生译:《罗念生全集·第四卷·欧里庇得斯悲剧五种》,上海人民出版社 2016 年版,第 372—384 页。

[2] 布洛弥俄斯(Bromios)意即吵闹神。狄俄倪索斯能作牛吼,狮吼,他的祭祀也是一片吵闹声,故称布洛弥俄斯。——原注

**歌队长** 你们没看见柱顶上的楣石裂缝吗?布洛弥俄斯将在屋内欢呼胜利。

**狄俄倪索斯** 快把霹雳的火焰点燃,把彭透斯的屋子烧掉,烧掉!

**歌队** 你没看见火光吗?没看见塞墨勒的神圣坟墓周围冒出宙斯的霹雳火吗? 那是她从前遭雷打的时候遗留下来的。

**歌队长** 狂女们,把你们战栗的身体伏在地下,伏在地下!因为我们的王,宙斯 的儿子,在攻打这所屋子,弄得地复天翻。(抒情歌完)

<center>歌队伏在地下。</center>

<center>狄俄倪索斯仍伪装客人自宫中上。</center>

**狄俄倪索斯** 亚细亚的妇女啊,你们是不是吓坏了,倒在地下?你们也许看见 巴克科斯[1]怎样震动彭透斯的房屋;但是你们还是起来吧!快鼓起勇气, 不要再发抖了!

**歌队长** 欧伊俄斯狂欢节里最大的光啊,我十分寂寞,多么高兴看见你!

**狄俄倪索斯** 你们是不是很沮丧,当我被押进去,将要陷入彭透斯的黑暗监牢 的时候?

**歌队长** 怎么不是呢?如果你遭遇不幸,谁来保护我呢?但是你碰上了这不敬 神的人,又是怎样被释放的呢?

**狄俄倪索斯** 我自己救了自己,很容易,一点不费劲。

**歌队长** 他不是用链圈把你双手捆住了吗?

**狄俄倪索斯** 他以为把我捆住了,其实他并没有碰着我,更没有抓住我——这 不过是我同他开玩笑,叫他空想罢了。他发现一头公牛在马房里——他把 我带到那里关起来——用铁链把牛腿和牛蹄捆起来,怒气冲冲,浑身是汗, 用牙齿咬他的嘴唇。我却一旁坐下,冷眼观看。那时候巴克科斯来了,他 震动房屋,并在他母亲坟上把火点燃。彭透斯看见了,以为房子着了火,就 跑来跑去,叫仆人打水;所有的奴隶都忙忙乱乱,白费功夫。他以为我逃跑 了,就放下这工作,抓起一把杀人的剑,冲进宫去。于是布洛弥俄斯——我 以为是他,但也不过是猜想罢了——造了一个假人放在院中;那家伙冲上 去,扑过去,刺中了那发亮的埃忒耳,以为是刺死了我。巴克科斯又用别的

---

[1] 巴克科斯(Bakkhos)是狄俄倪索斯的别名。——原注

办法害他：他把厅堂推到地下，破破烂烂一大堆，叫他看见了，悔不该把我囚禁。后来他疲倦了，扔了剑，晕倒在地！他是凡人，竟敢同天神作战！我随即不声不响离了王宫，来到你们这里，全不把彭透斯放在心上。

可是屋里有了皮靴声音，我以为他马上就会到宫门外来。在这些事发生以后，他又会说些什么呢？总之，我会安心忍受，尽管他怒气冲冲；一个聪明人应该训练怎样控制自己的情感。

<p align="center">彭透斯自宫中上，卫队随上。</p>

**彭透斯**　我遭遇了可怕的事！刚才被我强行捆起来的客人已经逃走了。啊，啊，那家伙就在那里！这是怎么回事？你是怎样跑出来，在我的宫门外出现的？

**狄俄倪索斯**　停住你的脚步！在盛怒之下态度也必须安静。

**彭透斯**　你是怎样挣脱了铁链，跑出来的？

**狄俄倪索斯**　我不是告诉过你，神会放我吗？难道你没听见？

**彭透斯**　哪位神会放你？你总是说怪话。

**狄俄倪索斯**　就是那为人类长出果实累累的葡萄藤的神。

**彭透斯**　…………[1]

**狄俄倪索斯**　你骂狄俄倪索斯的话正足以显示他的光荣。

**彭透斯**　（向卫队）我命令你们把周围的城墙完全封锁起来。

**狄俄倪索斯**　为什么？难道天神越不过城墙吗？

**彭透斯**　你聪明而又聪明，可是你在需要聪明的时候，你却很傻。

**狄俄倪索斯**　在最需要聪明的时候，我却是天生的聪明人。但请先听听那人的话，他下山来向你报告消息；我会呆在这里，决不逃跑。

<p align="center">报信人甲自观众左方上。</p>

**报信人甲**　彭透斯，统治忒拜疆土的君主，我从白雪飘飘的喀泰戎来到这里。

**彭透斯**　你带来了什么紧急消息？

**报信人甲**　啊，国王，我看见一些疯狂的女人，她们受了刺激，赤着雪白的脚跑

---

[1] 据原注，此处有残缺。见[古希腊] 欧里庇得斯著，罗念生译：《罗念生全集·第四卷·欧里庇得斯悲剧五种》，上海人民出版社 2016 年版，第 403 页注释[132]。

出城,特地回来向你和城邦报告她们作的破天荒怪事。可是我愿意先听听你的意见:你要我把那里的事从实讲出来,还是把话收卷一些? 因为,国王啊,我害怕你暴烈的性情,突发的忿怒,无限尊严的仪容。

**彭透斯** 尽管说吧,你不会受到惩罚;因为我们不该迁怒于无辜的人。有关那些狂女的事,你说得越怪,我越要严厉的惩罚这个教妇女们作坏事的人。

**报信人甲** 太阳刚刚射出光线使大地温暖,牧放的牛群正爬上山坡,那时候我看见三队歌舞的妇女,其中一队由奥托诺厄带领,一队由你母亲阿高厄带领,还有一队由伊诺带领。他们全都懒洋洋的睡着了,有的背靠在枞树枝上,有的用橡叶当枕头,随便躺在地上,却也不失体面;她们并不像你所说的迷醉于酒与笛音,在僻静的树林中追求库普里斯[1]。

你母亲突然自狂女们当中站起来大声呼喊,叫她们从睡眠中醒来,当她听见戴角的牛吼叫的时候。她们立即起来,把酣沉的睡眠从眼中揉走——优美整齐,真是奇观,老的少的,其中还有未婚的姑娘。她们先把头发打散披在肩上,然后把松开的鹿皮捆好,把舐着自己的脸的蛇束在梅花鹿皮上。有的把小鹿或野的狼子抱在怀里,喂它白色的奶——她们是刚分娩的母亲,扔下了婴儿,奶子正在发胀。她们头戴常春藤冠,或是橡叶,或是盛开的旋花。有一个拿着神杖敲敲石头,石孔里便喷出一股清泉;另一个用大茴香秆插在地里,神便从那里送出一股酒泉;如果有人想喝白色饮料,只须用指尖刮刮泥土,就可以得到一股奶浆;每一根缠着常春藤的神杖都滴出香甜的蜜汁。你现在非难这位神,若你在那里看见了这些事,你便会向他祈祷。

当时我们这些放牛放羊的人聚在一起,热烈讨论她们这些可惊可怕的事。我们当中有一个人,常进城游逛,舌头很巧,他向大家说道:"你们这些住在神圣山坡上的人啊,我们是不是去把彭透斯的母亲阿高厄,从狂欢队里赶出来,为国王效劳?"我们认为他说得对,大家藏起来,埋伏在丛林深处。她们在约定的时刻舞着棍子狂欢作乐,同声呼唤伊阿科斯[2],布洛弥

---

[1] 库普里斯(Kypris)是阿佛洛狄忒的别名,由库普洛斯而得名字。——原注
[2] 伊阿科斯(Iakkhos)是雅典附近厄琉西斯(Eleusis)的得墨忒耳密教中的巴克科斯的别名,这位巴克科斯是宙斯与得墨忒耳的儿子。诗人在此处把雅典的传说与忒拜的混而为一,把雅典的伊阿科斯当作忒拜的巴克科斯了。——原注

俄斯,宙斯的儿子,以致整个山林和山中野兽都欢欣鼓舞,大自然也随着她们的奔跑而活跃起来。

碰巧阿高厄在我身旁跳舞,我便从我藏身的丛林中一跃而出,想要将她拿获。她却嚷道:"我的善跑的猎狗啊,有男人在追捕我们,快跟我来,跟我来,拿着堤耳索斯[1]当武器!"

我们撒腿就跑,没有被狂女们撕碎;她们手里没有刀剑,却去攻击我们的吃草的牛。那时候你可以看见,有一个女人双手把一头奶胀的,叫吼的小母牛扯作两半,其余的女人把一些老母牛撕成碎片;你可以看见肋骨或分趾的牛蹄扔得东一块,西一块,鲜红的肉挂在枞树枝上滴血。那些凶猛的公牛片刻前还怒气上角尖,一会儿就被许多年轻女子用手拖倒,躺在地上。它们骨头上的肉,在你还来不及眨一眨你的尊眼,就被撕碎了。

然后她们像飞鸟一样,腾空奔跑,跑过下面广阔的平原——那平原靠近阿索波斯河,给忒拜人出产许多果实。她们冲进喀泰戎山下的许西埃和厄律特赖村落,像敌人一样,把一切弄得天翻地复,甚至把孩子们从人家家里抢走;所有的东西都放在她们肩上,没用绳子系住,却也没掉在黑色的地上;她们没有铜铁兵器,只是头发上有火,却又烧不着自己。村里的人因为遭了狂女们抢劫,很生气,就去拿武器。啊,国王,那景象看起来真可怕!他们的枪尖投过来不见血,而她们的棍子扔过去却见了伤,他们掉臂而逃,女人追赶男人,莫非是神在帮助?

她们后来又回到她们动身的地点,就是神为她们流出泉水的地方,在那里把血洗掉,那些蛇又用舌尖把她们脸上的血点舐干净。

啊,主公,你还是把这位神接到城里来吧,不管他是谁。他在各方面都伟大,我并且听人说,他赐凡人以解忧的葡萄。没有酒,就没有库普里斯,人间其余的快乐也就会消失。

**歌队长** 我虽有所畏惧,不敢在国王面前随便说话,还是要把我的意见讲出来:狄俄倪索斯没有什么不如别的神。

**彭透斯** 狂女们的强暴行为已经像火一样烧来,在全希腊人眼中这是一件非常

---

[1] 堤耳索斯(Thyrsos)即神杖,但牧牛人听不懂,以为是棍子。——原注

可耻的事。我们不可迟疑！（向卫队长）快到厄勒克特赖城门口去，下令召集所有持重盾的兵士，骑快马的队伍，执轻盾的步军以及挽弓的射手；我们要出兵打狂女。在女人手中受这样大的痛苦，真叫人受不了！

<div align="center">报信人甲自观众右方下。</div>

**狄俄倪索斯**　彭透斯，你听了我的话，全不采纳。我虽然在你手中受尽了虐待，还是要劝你不必拿起武器去攻打天神，你暂且安静一点吧！布洛弥俄斯不容你把狂女们从欢乐的山上赶下来。

**彭透斯**　别教训我！你挣脱了铁链，还不好好保住你的自由么？还要我惩罚你么？

**狄俄倪索斯**　最好向他献祭，不要生气，不要用脚踢刺棍，是凡人就别反抗天神。

**彭透斯**　要献就献那些该死的女人的血，在喀泰戎峡谷大杀一阵。

**狄俄倪索斯**　你们会一齐败下阵来，在狂女们的神杖前抛下你们的铜盾逃走，那才可耻呢！

**彭透斯**　和这客人缠在一起真麻烦，无论如何他都不肯住嘴。

**狄俄倪索斯**　好朋友，事情还有好办法。

**彭透斯**　什么办法？你要我听我奴隶的命令么？

**狄俄倪索斯**　我可以不动刀枪，就把那些妇女带到这里来。

**彭透斯**　啊，你是在对我捣鬼。

**狄俄倪索斯**　捣什么鬼？我是用我的技巧救你的命。

**彭透斯**　你和她们同谋，要永远过狂欢节。

**狄俄倪索斯**　是的，我是和这位神同谋。

**彭透斯**　（向卫队）把我的武器拿来！（向狄俄倪索斯）闭上你的嘴！

**狄俄倪索斯**　别忙！你愿意看她们在山上挤在一起么？

**彭透斯**　是的，出一缸金子也愿意。

**狄俄倪索斯**　为什么？你发生了这样大的欲望么？

**彭透斯**　我看她们喝醉了会难过的。

**狄俄倪索斯**　看了难过，又有什么愉快呢？

**彭透斯**　真的愉快，悄悄坐在枞树下观看。

**狄俄倪索斯**　可是她们会把你搜查出来,尽管你偷偷的去。

**彭透斯**　你说得对;那我就大摇大摆的去。

**狄俄倪索斯**　要我引导你么? 你当真要上路么?

**彭透斯**　快引我去吧,我怪你耽误了时间。

**狄俄倪索斯**　那你就把细麻布长袍穿在身上。

**彭透斯**　为什么? 我本是男人,难道将变作女人吗?

**狄俄倪索斯**　免得她们在那里看见你是男人,把你杀死。

**彭透斯**　你又说对了;你一直是这样聪明!

**狄俄倪索斯**　这点聪明是狄俄倪索斯教我的。

**彭透斯**　你这良好的劝告怎样实行呢?

**狄俄倪索斯**　我要进屋去,给你穿衣服。

**彭透斯**　穿什么衣服? 穿女人的吗? 我怕羞呢。

**狄俄倪索斯**　难道你不想去看狂女们了么?

**彭透斯**　你说,把什么衣服穿在我身上?

**狄俄倪索斯**　我要把你的头发加长。

**彭透斯**　我的第二种装束又是什么呢?

**狄俄倪索斯**　一件拖到脚边的长袍;头上还束一条带子。

**彭透斯**　此外,你还给我添上什么别的东西?

**狄俄倪索斯**　手拿一根神杖,身披一张梅花鹿皮。

**彭透斯**　可是我不能穿女人衣服。

**狄俄倪索斯**　但是,如果你同狂女们打仗,你就会犯杀人罪。

**彭透斯**　你说得对;我应该先去侦察一下。

**狄俄倪索斯**　总比以祸除祸强得多。

**彭透斯**　可是我穿过城市,能不被卡德墨俄人看见吗?

**狄俄倪索斯**　我们走僻静街道,我来带路。

**彭透斯**　最好不要叫狂女们讥笑我。我们进屋去吧! 我要考虑怎么办才好。

**狄俄倪索斯**　对;不论你怎么办,我都愿意帮忙。

**彭透斯**　我要进去;不是带着武器前去,便是采纳你的计策。

　　　　　　　　彭透斯进宫,卫队随入。

**狄俄倪索斯** 妇女们,这人就要落网了,他将去到狂女们当中,遭受惩罚,死在那里。

啊,狄俄倪索斯,现在就看你行动了,你离我并不远,让我们向他报复吧!首先给他注进迷乱的疯狂,使他神经失常;因为他若是神志清明,就不肯穿女人衣服;但是,在他心神不定的时候,他就会穿上。他今天这样凶,威胁我,等他穿上女人衣服,被引着通过城市的时候,我想叫他成为忒拜人的笑料。我现在进去给彭透斯穿衣服,他穿上了,就会死在他母亲手中,进入冥府。那样一来,他就会知道宙斯的儿子狄俄倪索斯是有权威的神,对人类最和善而又最凶狠。

狄俄倪索斯进宫。

## 八 第三合唱歌

**歌队** (首节)我何时才能赤着雪白的脚彻夜歌舞,狂欢作乐,在湿润的空气中向后仰仰头?那时我将像一只在草原上绿色美景中嬉戏的梅花鹿——它逃开了可怕的追捕,躲过了守望的人,跳过了精密的绳网,猎人虽然还在大声鼓励猎狗追赶,它却拼着力气,迅快的跳跃,跑到河边的平原上,在那没有人迹的幽静地方,树荫下的丛林间,庆幸着生还。

(叠唱曲)什么是智慧?神赐的光荣礼物在人们眼中还有什么更美妙的,除了在敌人头上占上风?荣誉永远是可爱的。

(次节)神的力量来得慢,但一定会来,要惩罚那些残忍的,狂妄而不敬神的人。神巧妙的埋伏起来,让时间的漫长脚步前进,但是他们终于会捕获那不敬神的人。一个人的思想和行为切不可违反习惯。承认神圣的事物有力量,承认不变的习惯和自然在长时期所树立的信仰并不难。

(叠唱曲)什么是智慧?神赐的光荣礼物在人们眼中还有什么更美妙的,除了在敌人头上占上风?荣誉永远是可爱的。

(末节)那逃避了海上的风浪,进了港湾的人有福了,那战胜了困苦的人有福了;一个人的财富和权力可以在各方面超过别人,但成千上万的人都各有不同的希望,其中有一些为凡人美满实现,有一些却消失了;我认为

只有一生快乐的人才是有福的。

## 九　第四场

<div align="center">狄俄倪索斯仍伪装客人自宫中上。</div>

**狄俄倪索斯**　你想看那不该看的景象,急于要作那不急的事,我是说你彭透斯,
快到宫门外来,让我看你穿上女人的衣服,狂女的衣服,巴克科斯信徒的衣
服,去侦查你母亲和她的队伍。

<div align="center">彭透斯偕一侍从自宫中上。</div>

你的模样真像卡德摩斯的女儿!

**彭透斯**　啊,我好像看见了两个太阳,两个忒拜——我们的有七个城门的都城;
我看你像一条牛在前面引导我,你头上长了犄角。你原是一只野兽吗? 现
在你真变成了一头牛。

**狄俄倪索斯**　因为神和我们同在,他先前敌视我们,如今同我们讲和了。现在
你看见了你应该看的现象了。

**彭透斯**　我像什么样子? 我的姿态像不像伊诺或我的母亲阿高厄?

**狄俄倪索斯**　我看见你,就像看见了她们本人,可是你这绺卷发走了样,不像我
刚才把它扎在带子下面那样子。

**彭透斯**　我在屋里狂欢作乐,摇来摇去,把它甩下来了。

**狄俄倪索斯**　我来服侍你,给你整理整理;你把头放正!

**彭透斯**　请你给我修饰一下,我现在在你手中了。

<div align="center">狄俄倪索斯给彭透斯整理卷发。</div>

**狄俄倪索斯**　你的腰带松了,长袍上的折裥垂在脚下,很不整齐。

**彭透斯**　右脚那边好像不整齐,可是这边的长袍直直的垂到脚后跟。

<div align="center">狄俄倪索斯给彭透斯整理腰带和长袍。</div>

**狄俄倪索斯**　你准会把我当作你最好的朋友,当你出乎意料看见狂女们很庄重
的时候。

**彭透斯**　我该把神杖捏在右手还是左手,才更像个女信徒?

**狄俄倪索斯**　捏在右手,与右脚同时举起;我称赞你的心有了转变。

<div align="center">~ 263 ~</div>

**彭透斯** 我能把喀泰戎峡谷和所有的女信徒都扛在肩上么?

**狄俄倪索斯** 一定能,只要你想扛;你的神经先前不健全,现在变成应该变的样子了。

**彭透斯** 带杠杆去,还是用手把山峰拔起来,把我的肩膀和胳臂放在那底下?

**狄俄倪索斯** 不,不要把山林女神的神龛和潘吹排箫的座位毁坏了。

**彭透斯** 你说得对;我们不能用武力征服那些妇女,我要藏在枞树下面。

**狄俄倪索斯** 你该藏在你应该藏的地方,偷偷的侦查那些妇女。

**彭透斯** 啊,我想像她们在树林里,像鸟儿一样套在最美妙的爱情的网里。

**狄俄倪索斯** 正是那么回事,所以你要去侦查;也许你可以捉住她们——(旁白)只要不先被她们捉住。

**彭透斯** 快引我通过忒拜城的中心吧。众人之中惟有我有胆量作这件事。

**狄俄倪索斯** 惟有你,惟有你担得起城邦的重担,所以才有应该等待你的奋斗在等待你。跟着我走吧,我要把你平安送到,另外有人会从那里送你回来。

**彭透斯** 是我母亲吧。

**狄俄倪索斯** 叫大家看看。

**彭透斯** 我是为此而去的。

**狄俄倪索斯** 你将被运回来——

**彭透斯** 你说起我的奢侈生活。

**狄俄倪索斯** ——在你母亲怀抱里。

**彭透斯** 你有意纵坏我。

**狄俄倪索斯** 这样纵坏你。

**彭透斯** 这是我应得的酬报。

<center>*彭透斯自观众左方下,侍从随下。*</center>

**狄俄倪索斯** 可怕的人呀,可怕的人呀,你要去遭受可怕的灾难,你会发现你的名声响到天上。

　　阿高厄,快伸出手来,还有你们姐妹,卡德摩斯的女儿们,也伸出来!我现在把这个年轻人引向一场巨大的搏斗,胜利的是我和布洛弥俄斯;其余的事会自见分晓。

<center>*狄俄倪索斯自观众左方下。*</center>

## 十 第四合唱歌

**歌队** （首节）疯狂之神的迅快的猎狗啊，快跑到，跑到山上去——卡德摩斯的女儿们正在那里狂欢作乐，快叫她们发狂，攻打这个穿着女人衣服来侦查狂女的疯人。他母亲会首先看见他伏在树枝上或光滑的石头上探望，她会对狂女们嚷道："啊，巴克科斯的信徒们，这人来到山上，来到山上侦查我们这些在山上跳舞的卡德墨俄妇女，他是谁？是什么怪物生的？——分明不是从女人血里生出来的，而是狮子或利彼亚的戈耳戈的种子。"

（叠唱曲）让正义之神出现，拿着剑来刺进这无法无天，没有情义的人，厄喀翁的儿子，地生人的喉头。

（次节）因为他心术不正，性情粗暴，神经错乱，胆气冲天，前来反对你巴克科斯和你母亲的教仪，想用武力征服这不可征服的力量，他的意志招来的惩罚便是死亡；惟有诚心按照人的本分信仰神的人，才能无忧无虑的生活。我不羡慕别人的鬼聪明，我喜欢追求别的伟大而光明的目的，它引我过美好生活，使我昼夜都清洁虔诚，使我敬畏神明，把违反正义的习气好好改掉。

（叠唱曲）让正义之神出现，拿着剑来刺进这无法无天，没有情义的人，厄喀翁的儿子，地生人的喉头。

（末节）啊，巴克科斯，请以牛或多头蛇的形象出现，或变作一头浑身出火的狮子，看起来很可怕。快来，笑把致命的套索套在这追捕你的女信徒的人脖子上，当他扑向狂女队的时候。

# 阿里斯托芬《马蜂》

## 作者简介

　　阿里斯托芬(约前445—前385),古希腊旧喜剧代表剧作家,被誉为"喜剧之父"。对当今的人而言,阿里斯托芬这个名字几乎就是古希腊喜剧的唯一代表人物,由此可见他的成就。阿里斯托芬生于雅典,创作生涯略晚于古希腊三大悲剧家,尽管使用的体裁不同,他们在内容上仍旧有传承延续的关系。阿里斯托芬的喜剧极其关注城邦生活和社会问题,他拥护民主制度,却也关注民主制背景下道德与法制的变化。在他之后,喜剧发生了转向,通过中期喜剧的过渡,最终变为偏向关注个人日常生活的新喜剧。

　　关于阿里斯托芬的详细生平,我们知之甚少。据说他很年轻的时候就已经开始创作,而且就像他的先辈们一样,他无疑也受过很好的教育,对希腊的文学和艺术十分熟悉。阿里斯托芬有时也作为演员登台演出,例如他曾经在自己的《骑士》中扮演了克瑞翁的角色。阿里斯托芬成长于雅典的黄金时代,彼时正逢伯利克里执政,这种环境无疑对他影响很深,他由此培养了对雅典民主精神的热爱,这点几乎处处出现在其剧本中。除此以外,阿里斯托芬交友甚广,苏格拉底和柏拉图都是他的朋友,而他亦是柏拉图《会饮篇》中的人物之一。因此,阿里斯托芬的作品中常常有很强的思辨性。

　　阿里斯托芬成名很早,他的《阿卡奈人》在公元前425年上演就获得了头奖。他一生中写了44部喜剧,7次获奖,但流传下来的只有11部。根据时间顺序分别是:《阿卡奈人》《骑士》《云》《马蜂》《和平》《鸟》《吕西斯特拉忒》《地母节妇女》《蛙》《公民大会妇女》《财神》。在旧喜剧的时代,作品享有充分的批判自由,因此阿里斯托芬总是尖锐深刻地触及社会政治问题,这也说明他的创作生涯和当时内战的氛围关联较大。

在公元前 5 世纪后半期,雅典的社会发生了一系列变化。在政治层面,雅典由于强大而变得骄纵,这引起了许多其他城邦的不满,更是时刻面对尚武的强敌斯巴达的威胁;而伯利克里死后,民主派也分化成两派,传统的贵族和新晋的富人都在彼此争夺权力。政治的动荡也波及社会日常生活,战争不仅带来了死亡,更加剧了阶级的差异,传统的道德观念也日益沦丧,因此提倡个人主义和怀疑主义的诡辩派兴起,给当时的思想价值观念带来了分歧。同时,在雅典这个重视男权的社会中,受战争影响,女性的作用日益加强,妇女渐渐承担了家庭手工业的主要生产角色,这也为社会带来了新的矛盾。

以上的种种问题纷纷成为阿里斯托芬的创作重心。古希腊的旧喜剧在形式上就注重思辨,很多时候思路如同当今的论文。"对驳场"是这种体裁的核心,它通过正反双方对立地辩论表达各自的观点和道理,在欧里庇得斯的一些悲剧中,也能看见对驳场的深刻影响。而"插曲"则是指演员暂时退场,让歌队走向前台直接和观众进行对话。在插曲的部分中,歌队有说有唱,而内容大多与剧情的发展无关,因此插曲代表了剧作家本人直接向观众发话,传递了剧作家本人的思想。这些形式上的特点被阿里斯托芬完美地利用了起来,并结合夸张的剧情、象征的人物、讽喻尖刻的台词等手段承载了他的主旨:对城邦繁荣安定的关心,以及一种希望重回马拉松时代光荣传统的愿望。

尽管阿里斯托芬一眼就能让人明白他有强烈的倾向性,但这种倾向性具体呈现在哪些方面却又容易产生误会,因为他总是在用一种戏谑的方式面对他要描述的世界。不过,仍旧有一些显而易见的特点是能被公认的:他厌恶战争,渴望和平,这在《阿卡奈人》《和平》等剧本中几乎是被直白地表现出来了;他坚决拥护民主制,但对现行民主制的缺点毫不留情地批评,《骑士》《鸟》等作品中对一些人物和现象的嘲笑正体现了这点;他是一个传统的人,虽然他的作品总是表现得荒诞不经,但他的思想却很严肃,同时他的传统性体现在他强烈反对智者学派、欧里庇得斯等人所代表的新事物上,他渴望一种真正的教育,一种具有乌托邦色彩的未来。

阿里斯托芬的戏谑并不是每个人都能理解的,他在《云》中借了苏格拉底的名,把自己所反对的诡辩思想都安置在这个虚拟的"苏格拉底"名下,未想到25

年后有人凭着《云》中的讽刺而诽谤苏格拉底,间接导致了苏格拉底之死。但其弟子柏拉图并未因此怨恨阿里斯托芬,反倒是亲手为他写下墓志铭:"秀丽之神想要寻找一所不朽的宫殿,毕竟在阿里斯托芬的灵府里找到了。"

# 导　言

《马蜂》上演于公元前 422 年,伯罗奔尼撒战争已进入第十个年头,伯利克里染病去世后,政权落到克勒翁手里。克勒翁是激进民主派的"民众领袖",他采取严厉手段和高压政策,曾拒绝与斯巴达人议和,雅典最终战败。《马蜂》的攻击矛头是针对克勒翁的,剧中将克勒翁塑造成一个贪婪成性、分化群众、欺骗人民的政治煽动家,并提出严肃的社会问题:公民该如何正确行使自己的权力,以免于沦为政客的奴隶?

## 一、百字剧梗概

雅典人布得吕克勒翁不让他的父亲菲罗克勒翁去法庭当陪审员,把父亲关在家中。父亲的陪审团伙伴们装扮成马蜂(歌队)集合在他家,找父亲一起去法庭。父子展开激烈对驳,儿子向父亲及马蜂们证明他们的陪审员津贴还不到城邦收入的十分之一,原因是其余都进了当权者的腰包。他们以为的大权在握,不过是受到了政客的奴役。儿子说服了合唱队的老伙计们,但父亲仍旧固执。为了满足父亲的审案激情,儿子只得让父亲在家中审判一条狗。

## 二、千字剧推介

《马蜂》从开场到第一场(对驳场)是本剧冲突最激烈、动作性最强的部分:开场展现儿子将父亲锁在家中,父亲与儿子斗智斗勇,逃走未遂;进场是父亲的陪审员伙伴们前来找父亲出庭,与儿子发生冲突;对驳场儿子与父亲展开辩论,儿子关于陪审制度的实质是一场骗局的观点说服了马蜂们,父亲是否固执己见

留下悬念。前三场戏紧密衔接,是本剧的重场戏,对驳场展示父与子的观念交锋,充分展开了各自的论述,为"重中之重"。

## 三、万字剧提要

全剧共9场,可分为3个部分,分别为:父子冲突爆发、冲突达成调和、呈现结果。

**第一部分:从开场到第一场,儿子阻止父亲当陪审员,父亲反抗,两人争论。**儿子先是把父亲禁足家中,派两个仆人日夜看守。父亲想尽办法出逃,一会儿在墙上打洞,一会儿爬烟囱说自己是烟,一会儿又学奥德修斯附在驴肚子上出逃,都被儿子赶了回去。父亲的陪审团伙伴扮成马蜂来支援父亲,儿子怎么都无法把马蜂们轰走,只得与父亲展开对驳。父亲陈述热衷陪审的理由:自尊心的满足感、仇富快感、特权优越感,最重要的是养家糊口的陪审津贴。儿子则给父亲算了一笔账,显示那陪审员津贴不过是用来奴役人民的工具。儿子终于说服了歌队马蜂们,而父亲呢? 仍固执己见。

**第二部分:从第二场到第三场,儿子调和冲突,让父亲在家里当陪审员。**父亲在家模仿法庭,审判一只偷"西西里干酪"的狗,在儿子的调和下,释放了狗被告,这一审判结果使父亲恼怒不已。插曲中,马蜂歌队们唱出了陪审员们的心声,他们的恼怒与硬刺都因为这用青春与鲜血捍卫的城邦并没有变得更公平更民主。父亲在认识到陪审团制度已沦为政治煽动者控制平民的阴谋之后,虽然不再执着于陪审了,但仍不肯换下一身破旧衣服,坚持与儿子作对。儿子想办法将父亲改造成一个绅士以便携父亲出席酒会,父亲拒不配合。

**第三部分:从第二插曲到退场,父亲不再当陪审员,变得在酒会上放浪形骸。**父亲醉酒惹是生非,使儿子不得不再次把父亲关起来,以避免父亲被传票。看到这里,歌队马蜂们便不再是蜇人的马蜂,变成儿子的支持者,虽然父亲不领情,马蜂们却歌颂起儿子引导父亲走向的"更高尚的生活"。结尾在醉酒后的滑稽舞蹈中结束。

## 四、全剧鉴赏

### (一)百字剧鉴赏

《马蜂》嘲笑雅典人对诉讼案的癖好,阿里斯托芬认为这种癖好是由于政治煽动家克勒翁玩弄手腕造成的,因此整个剧的攻击矛头直指克勒翁。从剧中人物的名称"菲罗克勒翁"(意思是"喜爱克勒翁的人")和"布得吕克勒翁"(意思是"憎恨克勒翁的人")就可以看出来,**父子的矛盾来源于政见不同,父亲的"审判癖"正是克勒翁统治下出现的社会病**。阿里斯托芬将社会问题集中在人物观点冲突中爆发,用笑声辛辣地揭露了克勒翁的政策弊端。

陪审团制度并非克勒翁的首创,但他把"陪审津贴"提高到 3 个俄玻罗斯[1],并以此竭力为自己博得声誉,收买人心,控制贫民,获得选票。菲罗克勒翁是雅典平民,通过领取陪审津贴维持生活。一无所有的贫民,本来在社会生活中什么都不能管,通过陪审,却在法庭上感受到权势和虚荣,并借着审判发泄对有钱人的积怨和仇恨,因为审判常常意味着没收被告的财产。因此父亲所热衷的审判并非健全的法制观念下公民权的行使,而是一种非理性的泄愤。阿里斯托芬正是在透析了这一社会问题的本质后,创作了《马蜂》这一喜剧。

### (二)千字剧鉴赏

开头的三场戏,每一场都堪称旧喜剧的典范。

1. 在充满行动的开场之后,会有一个角色走上来介绍中心思想

一般说来,开场白是很可能被写得单调乏味的,但到了阿里斯托芬手中却变得妙趣横生,而且能给人教益。《马蜂》开场时,仆人正在防范菲罗克勒翁出逃。老父亲一心只想出去打官司,为了逃出家门,像耗子一样在墙上打洞,又爬烟囱,又抱驴肚子开溜,极富戏剧性。随后仆人珊提阿斯可看作阿里斯托芬的

---

[1] 6 个俄玻罗斯(obolos)合 1 个德拉克马(drakhme,古希腊银币单位。在不同地区,其含银量亦不同)。当时普通劳动者一天的收入是 4 个俄玻罗斯。见[古希腊]阿里斯托芬著,罗念生译:《罗念生全集·第四卷·阿里斯托芬喜剧六种》,上海人民出版社 2004 年版,第 316 页注释[21]。

喉舌,介绍剧情大意。即使是次要人物,阿里斯托芬也绝没有放弃刻画其生动形象的机会,看守老父亲的珊提阿斯形容困倦的"方才有个瞌睡神,像波斯人那样向我的眼皮进攻",既回顾了希腊鼎盛时期的战绩,又说明珊提阿斯战胜了睡魔,具有坚毅的品质,因为他正是诗人自己的化身,诗人在开场白中为这出喜剧定性:它是严肃的并非笑闹,"要讲的是一个小小的故事,可是很有意义",虽然不深奥,但"和普普通通的喜剧比起来却是高明得多"。

### 2. 出色的上下场安排及歌队的重要作用

阿里斯托芬安排人物上下场安排得十分出色,总是有充分的理由,尤其歌队的上场,变化多端,出奇制胜。"马蜂"在微光中踏着泥泞的小路步入场内,他们是"当年在拜占庭并肩作战的青年中的残存者",如今却买不起燃灯的橄榄油,依靠陪审津贴艰难为生。他们暴躁愤怒,遇火就燃,这种愤怒使得如果有人阻挡他们,他们就用马蜂的刺武力相向。于是他们留在场上就有了相当充足的理由,即帮助菲罗克勒翁"打败"儿子。然而经过对驳场,歌队却被儿子所说服,歌队的任务继而转为帮助儿子劝说父亲。

### 3. 对驳场展现高质量的意志冲突

**对驳场是古希腊旧喜剧最重要的结构性要素,具有强烈的辩论性**,《马蜂》的对驳场则以一场"陪审员制度之争"将"老年与青年""权力与奴役"的冲突充分展开来。父亲坚持陪审员是一份"幸运、有福、安乐和使人畏惧"的差事,原因是"我们的权力不在任何王权之下",可以享受"恳求者告饶";但陪审员不为阿谀所动,因为他们"蔑视富豪";陪审员还能决定孤女的婚配,这使他们感到大权在握,"比起宙斯也不差";当然,最使父亲骄傲的还是陪审津贴的发放,津贴使他这个家庭中的老人不至于受制于自己的子女。儿子恰恰抓住了这关键的陪审津贴,向父亲证明他们得到的还不到岁入的十分之一,可怜的陪审员们看不到其中贪污的漏洞,还因"啃到了一口你自己的权力的碎屑"而沾沾自喜,实则充当统治者权力的爪牙。儿子的反驳有理有据,终使父亲"拿不住剑","变得软绵绵"了。听完儿子的一席话,歌队毫不犹豫地倒戈了,儿子乘胜追击,提出由他供养父亲的提议,以解决津贴之忧,而父亲则陷入沉默。对驳场结尾处父亲

的沉默是本剧的妙笔,为后面父亲形象的反转做了铺垫,又留下悬念。

### (三)万字剧鉴赏

阿里斯托芬喜剧的外在结构,通常一开始是戏剧情节的高涨,接着是剧情间歇,使之得以有可能描绘已经出现的境况,最后是问题的解决,得出结论。《马蜂》的外在结构也符合共性特征,但从人物发展角度看,**父亲虽然在对驳场败下阵来,不再当陪审员,但内心情感上并未接受这个现实,剧本后半部分的酒会欢闹场面正是父亲内心痛苦的变相体现。**

#### 1. 第二部分,在家中对审案的戏仿

为了减轻父亲不能审案之苦,儿子开辟了一条"曲线救国"的中间道路:让父亲在家里当陪审员,津贴照发。于是就有了父亲在家中审判一条狗(影射克勒翁)控告另一条狗(影射雅典将军拉刻斯)偷吃西西里干酪。父亲要给偷吃的狗定罪,儿子却使他投错了票,将那条狗赦免了。这一案件的戏仿表明了父子俩对立的政治立场,儿子几乎以游戏的方式使父亲站到了克勒翁的对立面。这种改变并非父亲欣然接受的,因此,在第三场儿子试图将父亲改造成一个绅士时,老父亲拒不配合。儿子给父亲换上华服,父亲不愿脱去旧衣,只因它"在大北风侵袭的时候,它曾经保护我上阵"。父亲不愿脱去的是马拉松时代老兵最后的尊严,一旦脱去了这最后的盔甲,父亲就将变得肆意妄为,醉酒惹事,如同一个耍脾气的孩童。

#### 2. 第三部分,荒诞欢乐的滑稽表演

菲罗克勒翁重新出场时,身着崭新的服装,原先的破外衣和穿的旧鞋已经不见了,但他并没有被改造成一个绅士,而是喝得酩酊大醉,开始游戏人生。先是偷走酒会上的女乐手,又被先后状告,儿子怕父亲再惹祸事,只得将父亲再次关了起来。第三部分的父子关系被赋予了一种由于身份倒错产生的喜剧性,父亲对抢来的酒会双管吹手说"等我的儿子一死,我就替你赎身,娶你作小老婆","他害怕我堕落,因为我是他唯一的父亲",仿佛儿子变成了父亲的监护人。当儿子训诫父亲时,父亲还拒不承认并戏称抢来的女人是"火把"。最后的"螃蟹

舞"让整部剧在一如既往的滑稽表演中结束,但父亲的醉酒难掩心中失落的愁云,给狂欢涂上了荒诞的阴影。

### (四) 艺术总结

#### 1. 人文意义

**第一,阿里斯托芬的喜剧通常触及重大政治和社会问题,诗人以非凡的勇气严厉批评司法制度的缺点,体现出喜剧的社会批判价值但又不失人文关怀**。剧中的陪审员是上了克勒翁的当,还以为自己大权在握,是城邦的主人,其实是政治煽动家的奴隶。诗人讥笑这些陪审员太天真、愚昧,对他们提出善意的劝告。他把他们当作马拉松时代抗击波斯人的老战士和雅典农村的劳动人民,对他们表示同情与怜悯。他们既承受了战争的使命又背负着生活的重担,贫穷的生活让马蜂们变得暴躁、易怒,甚至催生出"审判癖"这样的顽疾。诗人在揭露这顽疾的同时,不忘抚慰马蜂的伤痛,既犀利且温厚。

**第二,该剧反映了雅典奴隶主民主制危机时期的思想意识**。诗人拥护民主,反对政治煽动家。伯罗奔尼撒战争期间雅典的年轻人和中年人出外打仗,国内剩下的是老年人,其中大部分是农民。这些农民依靠陪审津贴勉强能维持生活。克勒翁在公元前 425 年把陪审津贴由 2 个俄玻罗斯提高到 3 个俄玻罗斯,借此笼络人民,以便在公民大会上操纵他们。《马蜂》关注的是平民被民众领袖所欺骗,"同时也在一定程度上反映出他(指诗人——作者按)对民众没有限制的权力所表现出的忧虑。喜剧中反映了这样一种倾向,民众应具备自己的判断能力,不应受到民众领袖的花言巧语所蛊惑"[1]。但这并不代表诗人反对民主,阿里斯托芬所倡导的是马拉松时代的民主政治,因此诗人才在剧中反思和抨击民主制晚期暴露的缺点。

**第三,突出喜剧的教育功能**。阿里斯托芬认为喜剧诗人应该有严肃的政治目的。他把主持正义、挽救城邦、教育人民看作自己的责任。他的作品斗争性很强。他认为,诗人应当把正义的、善良的、优秀的品德教给公民。为此他还在

---

[1] 杨扬:《阿里斯托芬喜剧中的雅典城邦》,复旦大学博士学位论文,2012 年,第 79 页。

剧中设计了儿子以绅士的礼仪改造父亲的情节，虽然最终落败了。诗人在插曲中提出喜剧诗人的使命：应当成为"除害的英雄、城邦的祛邪术士"，"努力发现和吐露新思想的诗人"。

### 2. 创新点

**第一，刻画了血肉丰满的类型化人物**

"类型化人物"区别于"典型化人物"，他们代表某一类人，是喜剧中的常客。《马蜂》通过菲罗克勒翁的形象有趣地表现了一种类型的老人，他们怀旧、顽劣地执着于往日的成就以致几乎脱离了正常的生活，堕入半乞丐境地而不自知。他对法院审理工作的狂热，表现出每一个凡人对权力的渴望，虽然菲罗克勒翁并不知道该如何正确地行使权力，他执着于行使权力本身带来的强烈存在感。这一点使《马蜂》完全可以与今天接轨，体现出人性之根本。阿里斯托芬的人物形象，部分取之于生动的现实，部分是漫画式的甚至是童话式的虚构，并以其新颖和风趣而引人入胜。17世纪的法国著名剧作家拉辛在《马蜂》的影响下写了喜剧《爱打官司的人》。

**第二，戏仿与寓言的手法**

戏仿是阿里斯托芬屡试不爽的戏剧手法，《马蜂》中多次将《奥德赛》、欧里庇得斯的悲剧以戏仿的手法呈现，笑料百出。寓言手法比起戏仿，又更深刻了一层。剧名"马蜂"本身就是寓言，诗人让雅典的老人以马蜂的形象出现。他们像马蜂一样土生土长；波斯人侵者想用烟熏走他们，他们奋起自卫，用针刺来驱赶敌寇，将侵略军赶出海岸；他们性情急躁，成群结队，刺杀敌人奋不顾身，立下了不朽战功，最后终于得到一份由国家发给的养老年金。他们与那些懒惰的雄蜂——从来没有替国家分忧效劳却靠国家养活的人是全然不同的。在剧场中，这些化装为马蜂的雅典人的视觉形象与他们的语言形象十分吻合。有趣的是，阿里斯托芬本人也具有马蜂的性格，他针砭时弊，几次戳中当权者的痛处，使那些分化和欺骗百姓的当权者不得安宁。

**第三，在插曲中，歌队充当诗人的喉舌**

"'插曲'组成了喜剧的中心部分，当剧中人物退场以后，合唱队就直接面向观众。诗人自己往往通过合唱队之口来说话，说明自己喜剧的实质。有时候他

讲述喜剧的上演情况,向观众进行种种说教。"[1]克勒翁不能容忍阿里斯托芬随心所欲地对他进行抨击,他曾两度控告、迫害这位喜剧诗人。但正如诗人所说"没有什么东西比阿提刻马蜂更勇敢的",他仍坚持创作勇于跳舞、勇于战斗的高贵喜剧。

### 3. 艺术特色

**第一,阿里斯托芬创造了体面端庄而富于战斗性的喜剧**

"阿里斯托芬不止一次地谈到自己喜剧的体面端庄。他拒绝用那种不成体统的东西来博得观众的好感。"阿里斯托芬认为自己的创作和当代作家的根本区别在于,"他在语言表达方面剔除了所有的多半是以淫词秽语为基础的粗野的和表面上纯粹是滑稽可笑的手法"[2]。他的喜剧,现实的与虚幻的甚至是闻所未闻的东西可笑地结合在一起,充满想象力和新奇感,而所有的想象和隐喻又都服务于同一个目标——让城邦变得更好。

**第二,将严肃与诙谐交织在一起,以辩论代替说教**

德国诗人海涅曾说:阿里斯托芬的树上有思想的奇花开放,有夜莺歌唱,也有猢狲吵闹。阿里斯托芬从不会因为政治性的严肃主题而使喜剧的可笑性减损半分,虽然他的旧喜剧由于年代久远,当中的许多笑料已难于被今天的观众所理解,但从其欢脱不羁的滑稽结尾处看,诗人更倾向于用一种复调的、悲喜交加的讲述方式去传递思想。戏剧性的主要来源是"对驳",**强烈的辩论性体现出阿里斯托芬喜剧追求思辨的理性特征,是古希腊时代的"社会问题剧"。**

**第三,语言平民化,生动、丰富且多样**

阿里斯托芬的语言风格十分俏皮,与他塑造的众多农民形象非常符合。如家仆珊提阿斯形容喝醉后的菲罗克勒翁:"在所有的宾客中,要数这老头子最傲慢了。他吃饱了美味佳肴,就蹦蹦跳跳,一边放屁一边笑,活像一头吃饱了大麦的毛驴。"听完儿子的辩论之后,马蜂们用"我听了以后,觉得我长高了"来表示心悦诚服,富有形象性,又趣味十足。

---

[1] [苏]谢·伊·拉齐克著,俞久洪、臧传真译校:《古希腊戏剧史》,南开大学出版社 1989 年版,第169 页。

[2] 同上书,第 189 页。

# 五、名剧选场[1]

## 一 开 场

索西阿斯和珊提阿斯坐在大门外,

布得吕克勒翁躺在屋顶上。

**索西阿斯** 喂,苦命的珊提阿斯,你怎么啦?

**珊提阿斯** 我在想办法摆脱这守夜的责任。

**索西阿斯** 那么你的皮肉就会吃很大的苦头。你知道不知道我们看守的是一个什么样的怪物?

**珊提阿斯** 当然知道;可是我想睡上一会儿,解解闷。

珊提阿斯入睡。

**索西阿斯** 那你就冒冒险吧;甜蜜的瞌睡也落到了我的眼皮上。

索西阿斯入睡,突然一跃而起。

**珊提阿斯** 你是疯了,还是在跳科律巴斯舞?

**索西阿斯** (拿出一瓶酒来喝)不是;是萨巴梓俄斯送来的瞌睡把我缠住了。

**珊提阿斯** 你和我一样,侍奉同一个酒神。方才有个瞌睡神,像波斯人那样向我的眼皮进攻;于是我做了个怪梦。

**索西阿斯** 我也做了个梦,真的,那样的梦我从来没有做过。还是你先讲你的吧。

**珊提阿斯** 我仿佛看见一只很大的鹰降落在市场上,在那里抓住一根像蛇一样的藤(谐盾)——是铜打的。——它把这块盾带到天上去;后来我仿佛看见克勒俄倪摩斯把它扔掉了。

**索西阿斯** 这么说来,克勒俄倪摩斯这名字就成了一个迷语了。

**珊提阿斯** 这话怎么讲?

**索西阿斯** 有人会问他的酒友:"什么动物把它的盾扔下地,扔上天,扔进海?"

---

[1] 选文出自[古希腊]阿里斯托芬著,罗念生译:《罗念生全集·第四卷·阿里斯托芬喜剧六种》,上海人民出版社2004年版,第268—275页、第283—290页。

**珊提阿斯** 哎呀,我做了这样的梦,会有什么祸事?

**索西阿斯** 别担心! 我以众神的名义保证你无祸无灾。

**珊提阿斯** 可是有人扔掉武器,总是个不祥之兆。还是把你的梦讲给我听吧。

**索西阿斯** 我的梦有重大意义,和城邦这整条船有关系。

**珊提阿斯** 快把这件事的龙骨告诉我。

**索西阿斯** 在头一觉里,我仿佛看见一群羊拿着官棍,披着小斗篷,坐在普倪克斯冈上开大会。后来我仿佛看见一条贪吃的鲸鱼,像一条肥猪那样叫吼,向羊群发表演说。

**珊提阿斯** 呸!

**索西阿斯** 怎么啦?

**珊提阿斯** 得了,得了,别说了。你的梦有腐朽的皮革气味,臭得很。

**索西阿斯** 后来那可恶的鲸鱼用天平来称肥肉。

**珊提阿斯** 哎呀! 他想把人民分化为两部分。

**索西阿斯** 我仿佛是看见那个长着乌鸦头的忒俄洛斯坐在他身旁的地下。后来亚尔西巴德咬着舌头对我说:"你宽见没有? 忒俄洛斯长着阿谀的枯鸦的头。"[1]

**珊提阿斯** 亚尔西巴德是个咬舌儿,你倒是说对了。

**索西阿斯** 忒俄洛斯变成了乌鸦,岂不是不祥之兆?

**珊提阿斯** 一点不是,而是最好的兆头。

**索西阿斯** 这话怎么讲?

**珊提阿斯** 怎么讲吗? 他本来是人,突然变成了乌鸦,这不是明白地表示,他将离开我们,被吊起来喂乌鸦吃吗?

**索西阿斯** 这样善于圆梦的人,难道不值得我花两个俄玻罗斯雇下来?

**珊提阿斯** 让我向观众说明剧情,先讲几句开场白。(向观众)不要盼望我们谈论非常重大的事情,也不要盼望我们盗用梅加腊笑料。我们这里没有奴隶从篮子里掏出果子来扔给观众,没有赫剌克勒斯受骗,得不到吃喝,也没有

---

[1] 据原注,亚尔西巴德口齿不清,译文为此做了一定处理,"宽见"即"看见","枯鸦"即"乌鸦"。见［古希腊］阿里斯托芬著,罗念生译:《罗念生全集·第四卷·阿里斯托芬喜剧六种》,上海人民出版社 2004 年版,第 316 页注释[20]。

欧里庇得斯被人讥笑;不管克勒翁怎样走运、显赫一时,我们也不再把他剁成肉末。我们要讲的是一个小小的故事,可是很有意义,对你们来说,也不算深奥,然而这出戏和普普通通的喜剧比起来却是高明得多。我们有个主人,他是个大人物,就睡在那屋顶上。他把他父亲关在屋里,叫我们在这里看守着,免得他溜出大门。只因为他父亲害了一种怪病,那样的病你们谁也没有见过,谁也猜不着,除非我告诉你们。你们不信,就猜猜看。(作倾听状)阿密尼阿斯,普洛那珀斯的儿子说他爱掷骰子。猜错了。

**索西阿斯** 猜错了,因为他是从他自己的毛病上着想。

**珊提阿斯** 虽然猜得不对,但是这"爱"字却是那种病的字首。

(作倾听状)索西阿斯对得耳库罗斯说,他爱喝酒。

**索西阿斯** 一点不对;那是老好人的毛病。

**珊提阿斯** (作倾听状)斯坎玻尼代乡的尼科特剌托斯说,他不是爱献祭,就是爱招待客人。

**索西阿斯** 我以狗的名义说,尼科特剌托斯,他并不爱招待客人;所谓菲罗克塞诺斯,是指淫荡的人。

**珊提阿斯** 你们是白费唇舌;你们猜不着。你们如果想知道,就别说话了。我这就把我们主人的疯病告诉你们。他爱审案子,没有人像他那样爱的了。他就是喜欢干这件事——当陪审员;要是没有坐上前排的凳子,他就唉声叹气。他夜里一点也睡不着。要是打个盹,他的灵魂就在梦里绕着漏壶飞呀飞。他把判决票拿在手里成了习惯,醒来时还是三个指头合在一起,就像月初焚献乳香一样。要是看见大门上写着"得摩斯,皮里兰珀斯的儿子真俊俏",他就去到那里,在旁边写上"刻摩斯真俊俏"。有一次他的公鸡在黄昏时候打鸣,他就说它接受了那些受审查的官吏的贿赂,把他叫醒得太晚了。晚饭刚吃完,他就叫嚷:"毡鞋,毡鞋!"他天不亮就赶到法院去,事先打个盹,像一只蛎贝那样粘在柱子上。他总是怒气冲冲地划一条长线,判处每个罪人以重刑,然后指甲上粘满了蜡,像一只蜜蜂或野蜂回到家里来。他担心票不够用,在家里保存着一海滩的贝壳,以备判决之用。这就是他的疯病;你越规劝他,他越要去审判。所以我们把门杠上,在这里看守着,

免得他跑了出来。他的儿子因为他有疯病,心里很发愁。他儿子起初好言好语劝他不要披上斗篷,不要出门;可是劝不动他。他儿子然后给他沐浴,举行祓除礼;可是一点不见效。他儿子后来又为他举行科律巴斯仪式;他却把铜鼓抢走,径直跑到新法院去参加审判。这些仪式都不见效,他儿子就用船把他运到埃吉纳,强迫他夜里睡在医神庙里;可是天还没亮,他已经在栅栏门前露面了。从此我们再也不让他出来。可是他总是穿过水沟和洞孔,想要逃跑;我们又把每个缝隙用破布塞上,堵得死死的。他却在墙上钉一些木钉,像乌鸦那样跳出来。我们这才用网把整个屋子团团围住,在这里看守着。老头儿叫菲罗克勒翁,这名字真奇怪;他儿子叫布得吕克勒翁,是个喷鼻息的高傲的人。

**布得吕克勒翁**　（自屋顶）珊提阿斯,索西阿斯,你们是睡着了吗?

**珊提阿斯**　哎呀!

**索西阿斯**　什么事?

**珊提阿斯**　布得吕克勒翁醒了。

**布得吕克勒翁**　还不快来一个人? 我父亲进厨房了,像一只老鼠那样钻进去打洞。好好看守着,免得他从澡盆的排水孔里溜了出来。把大门顶住。

**索西阿斯**　是,主人。

**布得吕克勒翁**　波塞冬,我的主啊! 烟囱作响,是怎么回事?

<div align="center">菲罗克勒翁自烟囱里露出头来。</div>

　　喂,你是谁?

**菲罗克勒翁**　我是烟子往外冒。

**布得吕克勒翁**　是烟子吗? 让我看看是什么木柴烧出来的。

**菲罗克勒翁**　是无花果树的木柴烧出来的。

**布得吕克勒翁**　天哪,这种烟子最呛人,还不快退下去? 烟囱盖在哪里? 下去!

<div align="center">菲罗克勒翁退下。</div>

　　我要给你杠上另一道横杠。你在里面另想办法吧。

　　没有人像我这样不幸——我将被称为卡普尼阿斯的儿子了。

**索西阿斯**　他在推门。

**布得吕克勒翁**　做个好汉,使劲顶住! 我就来帮你的忙。当心锁,注意门杠,免

得他把插销啃烂了。

<center>**布得吕克勒翁自屋顶下到场中。**</center>

**菲罗克勒翁**　（自内）你们要干什么？最可恶的东西,还不快放我去审判？不然的话,德剌孔提得斯就会无罪获释。

**布得吕克勒翁**　这件事使你忧心吗？

**菲罗克勒翁**　（自内）是的;因为有一次我去求神示,德尔斐的神警告我说,若有人无罪获释,我将干瘪而死。

**布得吕克勒翁**　救主阿波罗啊,这神示多么可怕!

**菲罗克勒翁**　（自内）我求你让我出门,免得我气破肚皮。

**布得吕克勒翁**　我凭波塞冬起誓,菲罗克勒翁,我决不让你出来。

**菲罗克勒翁**　（自内）那我就把网咬破。

**布得吕克勒翁**　可是你没有牙齿。

**菲罗克勒翁**　（自内）哎呀! 我怎样才能杀死你？怎样杀？快给我一把剑或是一块定罪板。

**布得吕克勒翁**　这人想犯一种严重的罪行。

**菲罗克勒翁**　（自内）不,我只想把毛驴牵出去,连驮篮一起卖掉,因为今天是初一。[1]

**布得吕克勒翁**　我不能去卖吗？

**菲罗克勒翁**　（自内）你不如我会卖。

**布得吕克勒翁**　我比你会卖。把毛驴牵出来!

**珊提阿斯**　他假心假意扔出一个借口,哄骗你把他放出来。

**布得吕克勒翁**　这个饵子没有钓着鱼;我已经看出他搞的鬼把戏。我要进去把毛驴牵出来,免得老爷子再从里面东张西望。

<center>**布得吕克勒翁进屋把毛驴牵出来。**</center>

驮驴,你哭什么？是不是因为今天要把你卖掉？走快一点! 你哼什么？莫非你还带着一个俄底修斯？

**索西阿斯**　真的,是有一个人在它肚子底下爬着。

---

[1] 古希腊人采用阴历。初一逢大市。——原注

**布得吕克勒翁**　是谁？让我看看。怎么回事？你这家伙，你是谁？

**菲罗克勒翁**　我叫乌提斯。

**布得吕克勒翁**　你叫乌提斯吗？是哪里人？

**菲罗克勒翁**　伊塔刻人，是陶范（谐逃犯）的儿子。

**布得吕克勒翁**　乌提斯，你乐不成了！（向索西阿斯和珊提阿斯）快把他从那底下拖出来！最可恶的东西，他在那底下爬着，活像是嗯啊嗯啊叫的传票证人的崽子。

　　　　　　索西阿斯和珊提阿斯把菲罗克勒翁拖出来。

**菲罗克勒翁**　你们不让我安静，我们就得打一场官司。

**布得吕克勒翁**　为什么事打官司？

**菲罗克勒翁**　为驴荫。

**布得吕克勒翁**　你是个有着小小聪明的卑鄙小人，胆大妄为。

**菲罗克勒翁**　我是个卑鄙小人吗？绝对不是；你还不知道我是个最可口的人；等你咬一口老陪审员的尿脬（谐腰包），也许你就会明白了。

**布得吕克勒翁**　快推着毛驴，推着你自己进屋！

**菲罗克勒翁**　陪审伙伴们啊，克勒翁啊，快来救我！

　　　　　　菲罗克勒翁连同毛驴一起被推进大门。

**布得吕克勒翁**　大门一关，你就在里面叫嚷吧。（向一仆人）推一些石头顶上大门，把插销插在门杠里，把木棒支上，赶快把大石臼滚过去！

**索西阿斯**　哎呀，哪儿掉下来的泥块打了我的头？

**珊提阿斯**　也许是老鼠把它从上面弄下来打了你的。

**索西阿斯**　是老鼠吗？不，是那个家鼠陪审员，他正在从瓦底下爬出来。

　　　　　　菲罗克勒翁自屋顶出现。

**布得吕克勒翁**　哎呀，不好了，那人变成了麻雀，就要飞走了。我的网在哪里，在哪里？嘘，嘘，嘘，快回来！

　　　　　　菲罗克勒翁自屋顶退下。

　　我宁可看守斯客翁涅也不愿看守我的父亲。

**索西阿斯**　到底把他吓唬回去了；他再也溜不掉，躲不过我们的注意，我们为什么不睡一会儿，不睡一会儿？

**布得吕克勒翁**　你这坏蛋!一会儿我父亲的陪审伙伴就要来叫他了。

**索西阿斯**　什么话?现在天色还暗着呢。

**布得吕克勒翁**　是的;他们一定是起床起晚了。他们总是半夜里就来叫他,打着灯笼,哼着佛律尼科斯的古老而甜蜜的西顿曲,这样唤他出门。

**索西阿斯**　如果必要的话,我们就扔石头打他们。

**布得吕克勒翁**　你这坏蛋,敢扔石头!你惹了这些老头儿,就像惹了一窝马蜂一样。他们个个屁股上都有一根非常尖锐的刺,用来螫人;他们一边嚷,一边跳,他们的刺像火花那样发射。

**索西阿斯**　别担心!只要我有石头,我就能把这一大窝陪审马蜂打得落花流水。

<div align="right">布得吕克勒翁、索西阿斯<br>和珊提阿斯坐在大门外打盹。</div>

## 二　进　场

(篇幅所限,"进场"省略)

## 三　第一场(对驳)

**歌队**　(抒情歌第一曲首节)(向菲罗克勒翁)现在该我们的体育学校训练出来的人来一篇妙论。你要显一显——

**布得吕克勒翁**　(插嘴)快把我的文具盒拿出来。

<div align="center">仆人把文具盒从屋里拿出来,然后进屋。</div>

(向歌队长)你要是这样劝告他,你会成为一个什么样的评判员?

**歌队**　(向菲罗克勒翁)你的口才和这年轻人不同,你看,这场比赛是多么严重,关系到每一个人,要是他辩赢了的话;但愿他赢不了。

**布得吕克勒翁**　(插嘴)我把他的话一句句记录下来,好好记住。

**菲罗克勒翁**　(插嘴)要是他辩赢了,你们有什么话说?

**歌队**　那样一来,老年人就一点不中用了;我们将在大街上受人讥笑,被称为捧

橄榄枝的人,宣誓书的包皮。(本节完)

**歌队长** 你这位为我们的全部权力而辩护的人啊,快鼓起勇气,试试你的全部口才。

**菲罗克勒翁** 我一开始就能证明我们的权力不在任何王权之下。世上哪里有比陪审员——尽管他已经上了年纪——更幸运、更有福、更安乐、更使人畏惧的人?我刚刚起床,就有四肘尺的大人物在栏杆外等候我;我一到那里,就有人把盗窃过公款的温柔的手递给我;他们向我鞠躬,怪可怜地恳求我说:"老爹,怜悯我吧! 我求求你,要是你也曾在担任官职的时候或者在行军中备办伙食的时候,偷偷摸摸。"那个说话的人若不是曾经从我手里无罪获释,就不会知道我还活在世上。

**布得吕克勒翁** 我把第一点——恳求者告饶——记录下来。

**菲罗克勒翁** 经他们这样一恳求,我的火气也就消了;我随即进入法庭。进去以后,我却不按照诺言行事。然而我还是倾听他们的每一句请求无罪释放的话。让我想一想,哪一种阿谀的话,我们陪审员没有听见过? 有人悲叹他们很穷,在实际的苦难之上添枝加叶,把自己说成同我一样;有人给我们讲神话故事;有人讲伊索的滑稽寓言;还有人讲笑话,使我们发笑,平息怒气。要是这些手法打不动我们的心,有人立即把他的小孩,男的女的,拖进来;我只好听啊! 他们弯着腰,咩咩地叫;他们的父亲浑身发抖,像求神一样求我怜悯他们,对他的罪行免予审查。"你要是喜欢公羊咩咩叫,就应当怜悯我儿子的哭声";我要是喜欢小猪婆,就应当被他女儿的啼声所感动。我们为了他的缘故,把怒气的弦柱扭松一点。这难道不是大权在握,蔑视富豪么?

**布得吕克勒翁** 我把第二点——蔑视富豪——记录下来。你自夸统治着希腊,可是,请你告诉我,这对你有什么好处。

**菲罗克勒翁** 孩子们在受检阅的时候,我们有权利看看他们的那东西。如果俄阿格洛斯被传出庭,成了被告,要等他从《尼俄柏》剧中选一段最漂亮的戏词念给我们听了之后,他才能无罪获释。如果有双管吹手打赢了官司,他必须向我们这些陪审员谢恩,戴着口套吹一只曲子,送我们离庭。如果有父亲在临终时把他们的独生女儿——他的财产继承人许配给某人,我们就

叫他的遗嘱和那只很庄严地罩着印记的罩子去撞头痛哭,而把他的女儿许配给一个能讨我们喜欢的人。我们这样干,不至于受审查;别的官吏却没有这种权力。

**布得吕克勒翁**　在你提到的权力之中,只有这一种最庄严,值得祝贺;可是你把那女继承人保存遗嘱的罩子弄破了,就是害了她。

**菲罗克勒翁**　议事会和公民大会对重大案件判决不了,就决定把罪犯交给陪审员;于是欧阿特罗斯和弃盾而逃的大马屁精科拉科倪摩斯站起来说,他们要为人民的利益而战斗,决不背弃我们。谁也不能使他的提案在公民大会上通过,除非他建议法院判决了头一件案子就闭庭。那大吼一声能压倒全场的克勒翁从来不挑我们的错儿,他保护我们,亲手把苍蝇轰走。你从来没有对自己的父亲尽过孝道,而忒俄洛斯——他的名望不在欧斐弥俄斯之下——却从水壶里取出一块海绵来把我们的毡鞋染黑。你看,对这样一些好处你总是加以阻挠,把它们挡回去;你方才却说,你能证明我过的是奴隶和仆人的生活。

**布得吕克勒翁**　你畅所欲言吧;可是一会儿你就会住嘴,显露出你的无限庄严的权力不过是洗不干净的屁股。

**菲罗克勒翁**　那最使人开心的事,我几乎把它忘记了。当我含着钱回到家里的时候,一家人都看中这银币,欢迎我回来。我女儿给我洗脚擦油,弯着腰亲我的嘴,叫一声爸爸,用舌头钓走了我的三个俄玻罗斯。我的小女人也向我献殷勤,端出又松又软的大麦粑,坐在旁边劝我——"吃这块,吞那块。"这些事真叫我开心;我用不着看你和你管家的脸色,那家伙每次开饭,总是咒骂不绝,唠叨不完。要是他不赶快给我捏一块饼的话——。[1] 我现在有了保障,不至于挨饥受饿,这就是挡箭的护身衣。你不给我斟酒喝,我只好随身带着这个驴头,里面装满了酒;(从衣服下面取出一只驴头形的酒瓶)我倒出来喝。它现在张着嘴对着你的酒杯放屁,嗯啊嗯啊地叫,声音洪亮,气势汹汹。

（唱）难道我不是大权在握,同宙斯比起来也差不离儿吗? 我不是听见

---

[1] 这句话没有说完。菲罗克勒翁大概作了一个手势,表示要鞭打管家。——原注

人们拿称赞宙斯的话来称赞我吗？当我们鼓噪的时候，每个过客都说："宙斯，我的主啊，法院在大发雷霆！"当我打闪的时候，所有的富翁和贵人都咂咂嘴，怕得要命。连你也是最怕我的；我以得墨忒耳的名义说，你的确是怕我；我要是怕你，我就该死。

**歌队** （第一曲次节）我们从来没有听见过这样清楚、这样高明的议论。

**菲罗克勒翁** 当然没有；可是这家伙却以为轻易就可以把无人看守的葡萄摘走。其实他知道得很清楚，我在这方面是无敌的。

**歌队** 每一点他都提到了，没有遗漏；我听了以后，觉得我长高了；他的话使我开心，我就像是在常乐岛上审案一样。

**菲罗克勒翁** （插嘴）这家伙打哈欠，站立不稳。（向布得吕克勒翁）你得想办法找一条出路。一个年轻人要是同我作对，我的怒气是难以平息的。（本节完）

**歌队长** 如果你还要东拉西扯，就去弄一块刚凿成的好石磨来把我的火气压熄。

**布得吕克勒翁** 要医治城邦的天生的老毛病，真是困难，这件事需要坚强的意志，不是喜剧诗人所能胜任的。（向菲罗克勒翁）然而，克洛诺斯的儿子，我的爸爸啊——

**菲罗克勒翁** 得了；别叫"爸爸"了！你要是不赶快证明我是个奴隶，我就要把你弄死，尽管我从此再也吃不成下水杂碎了。

**布得吕克勒翁** 亲爱的爸爸，请你舒展眉头，听我说。你随随便便计算一下——用指头，不用石子——盟邦缴纳的贡款一共是多少，此外还有税款、各种百一税、讼费、矿税、市场税、港口税、租金、没收品变卖金。总数将近两千塔兰同。从这里面提出陪审员的年俸，人数是六千——我们的城邦从来没有多过此数的陪审员了，——因此你们得到的是一百五十塔兰同。

**菲罗克勒翁** 我们的津贴还不到岁入的十分之一！

**布得吕克勒翁** 真的不到。

**菲罗克勒翁** 其余的钱哪里去了？

**布得吕克勒翁** 到那些口口声声说"我决不背弃雅典的群众，我要为人民的利益而斗争"的人的腰包里去了。父亲，你是上了这些花言巧语的当，把他们

捧出来统治你。这些家伙向盟友索取五十塔兰同的贿赂,他们威胁他们,恐吓他们说:"快交纳贡款,否则我就要大发雷霆,摧毁你们的城邦。"可是你啃到了一口你自己的权力的碎屑,就已心满意足了。盟友看到雅典群众在投票箱前过着可怜的生活,没有吃的,他们就认为你不过是孔那斯的——判决票罢了。他们把腌鱼、葡萄酒、毯子、干酪、蜂蜜、芝麻糖、枕头、酒钟、小外套、花冠、项圈、酒杯,以及一切足以健身致富的礼物都送给了那些家伙。至于你,尽管你统治着盟友,在陆上作战,在海上划船,劳苦功高,却没有人送一头大蒜给你作烹鱼的佐料。

**菲罗克勒翁** 没有人送给我;我只好派人向欧卡里得斯买了三头。可是你烦死我了,你还没有证明我遭受奴役。

**布得吕克勒翁** 所有这些当权者和拍他们马屁的人都拿薪俸,而你呢,只要有人津贴你三个俄玻罗斯,你就心满意足了,这笔钱原是你在海上划船,在陆上攻城作战,辛辛苦苦挣来的,难道这不是最大的奴役吗?何况你还要奉命到法院去,这一点特别使我憋气。那时候有个淫荡的小伙子,开瑞阿斯的儿子来到你家里,张开腿,屁股扭来扭去,娇气十足,他叫你前去,黎明时参加审判。他说:"你们当中任何人在悬旗以后到庭,就拿不到三个俄玻罗斯。"而他本人尽管迟到,却仍然照领检察员的薪俸——一个德拉克马。如果有被告送他贿赂,他就和另一个官吏平分,他们两人商定这样办理这件案子,就像锯木头一样,一个拉来一个推。你却张着嘴望着发款员,他们捣的什么鬼,你一点也看不出来。

**菲罗克勒翁** 他们是那样对付我的吗?啊,你说的是什么?你把我的心都搅乱了;你更引起我的注意。我不知道你在对我干什么。

**布得吕克勒翁** 你想想看,当你和你的全体伙伴本来可以发财致富的时候,我不知你们怎么会被那些自称为"人民之友"的人愚弄了。尽管你统治着黑海与萨耳多之间的许多城市,你却没有得到什么好处,只是领取这点津贴,而这点钱还是他们一点一点给你的,像是从羊毛里滴出来的橄榄油,只够活命。他们有意叫你一生穷苦;为什么,我这就告诉你。这样一来,你才会认识到谁是你的豢养者;当他唆使你去追逐他的仇人的时候,你就会向那人猛扑过去。如果他们有意维持人民的幸福生活,没有比这再容易的事

了。现在向我们缴纳贡款的盟邦有一千个;只要命令每个盟邦赡养二十个雅典人,两万公民就可以专吃兔肉,戴各色花冠,喝初奶,吃初奶点心,享受城邦的威名和马拉松的胜利所应得的果实。但如今,你们却像采橄榄的佣工那样跟着发放津贴的人走。

**菲罗克勒翁** 哎呀,我的手麻木了,再也拿不住剑了;(剑落地)我已经变得软绵绵的了。

**布得吕克勒翁** 当他们害怕的时候,他们答应把优卑亚的土地分配给你们,答应给你们每人五担小麦,但是从来没有给过,直到最近才给了五斗,就是这点粮食也得来不易,因为你曾经被人控告是外邦人;而且你是一升升地领,领的还是大麦。

　　(唱)所以我愿意奉养你,我一直把你关在家里,免得你被那些大言不惭的人耻笑。你想吃什么,我愿意给你什么,只是不让你再喝那发款员的奶了。

**歌队** "在你还没有听取两造的讼词以前,别忙着下判决。"说这句话的人真是聪明。(向布得吕克勒翁)我现在认为你打了个大胜仗;我的火气平息了,我的官棍扔掉了。(向菲罗克勒翁)可是,你,我们的同年的伙伴啊。

　　(第二曲首节)你听他的话,听他的话吧;不要太愚蠢、太顽固、冷酷无情。但愿我有个亲戚或者同宗,他能这样规劝我。现在显然是神在显灵,和你同在,行好事,帮助你,你就当场接受这神恩吧。(本节完)

**布得吕克勒翁** (唱)我一定奉养他,老年人需要什么,我给他什么:一碗麦片粥,一件软斗篷,一件羊皮大氅,一个妓女给他搓搓腰身;可是他沉默无言,一声不响,这种态度我不喜欢。

**歌队** (第二曲次节)他正在回想那曾经使他入迷的生活;方才他已经明白了,没有听你的话是个错误。现在他清醒了,也许会听你的话,从此改变他的生活,对你表示信赖。

# 阿里斯托芬《鸟》

## 导 言

《鸟》于公元前414年演出，是阿里斯托芬最负盛名的作品之一，得了戏剧节次奖。虽然这是一部带着强烈乌托邦色彩的空想之作，但仍然具备了一些时代特质。彼时雅典正准备组织大量海军发动西西里远征，同时社会性质也变得更加复杂，这正是阿提卡旧喜剧向新喜剧过渡的时期，喜剧风格从讽刺个人和个别事件转向了批评更广泛的一般性问题，《鸟》是其中的代表之作。这部剧游离在对社会现实的讽刺和对具体政治事件的批判之间，若即若离地通过一个完整而丰富的故事展现了阿里斯托芬极为卓越的想象力。其中人物生动，构思神巧，语言时而优美时而通俗，从艺术性上而言，无疑是阿里斯托芬最优秀的作品。

## 一、百字剧梗概

两个年老的雅典人珀斯特泰洛斯和欧厄尔庇得斯因为厌恶城市风气而离开雅典，想寻找一个逍遥自在的地方。他们通过曾经是人的戴胜把群鸟召集起来，在神界和人间中段的云中建立了一个鸟国，珀斯特泰洛斯则成为实际上的统治者。他把人间慕名而来的投机分子都赶走，又凭借垄断祭神的香火逼迫天神和自己达成了协议，从宙斯手里获得了统治权，还迎娶了象征权力的女神，最终以鸟的名义过上了幸福的生活。

## 二、千字剧推介

《鸟》是一部结构清晰、剧情安排错落有致的喜剧,其节奏进行得很快,随着珀斯特泰洛斯建立鸟国的线索张弛有度地展开叙述。当剧情来到第四场时,鸟国已然建立,而其面临的最大的威胁——众神的谈判业已到来。阿里斯托芬在安排众神和鸟国的矛盾时,先让误入鸟国的女神绮霓做引,交代了鸟国对神界的态度;再让宙斯的对立者普罗米修斯作为过渡,阐明了众神因鸟国的建立而引发的不满,从而再通过三个神界的使节正式莅临鸟国,全面铺陈出神界和鸟国的对立。整个过程错落有致,节奏分明,是全剧最一波三折的高潮段落,同时在这个高潮段落中刻画出了主人公珀斯特泰洛斯的复杂性格和他内心幽暗的政治愿景,并利用形象鲜明的诸多配角以戏谑的方式消解了其主题的严肃性。故选择第四场至退场作为千字剧推介,从中一窥阿里斯托芬独特的个人风格和描绘人物的技巧。

## 三、万字剧提要

《鸟》一共 11 个场次,按照情节可分为以下 7 个部分:

开场:两个年迈的雅典人珀斯特泰洛斯和欧厄尔庇得斯因不满于城市里的生活而外出,他们想根据传说寻找一个只有鸟类生活的地方。不料两人真的遇见了一只能说话的鸟——曾经是人,却因为犯下错而被变成鸟类的戴胜。他们希望戴胜推荐几个乐土,但却对戴胜推荐的城邦一个也不满意。珀斯特泰洛斯突然灵机一动,提出了一个在空中建立鸟国的主意,这样既可以统治人类,又可以通过截断天地的交通,达到让天神也向鸟屈服的目的。

进场歌至第一场:戴胜觉得主意不错,于是呼朋引伴,招来另外 24 只各种各样的鸟来商议。岂料鸟们看见自己的世仇人类在出谋划策,都很生气,希望把他们都啄死。戴胜左右为难,于是劝鸟们不如先安静下来,听听人类怎么说,鸟们姑且同意。

第二场:珀斯特泰洛斯趁机发表了一番长篇大论,不厌其烦地强调了鸟的

历史地位,而如今鸟们又怎样不受人类重视。成功煽动众鸟情绪后,珀斯特泰洛斯趁热打铁地鼓吹鸟们重新夺回它们的地位,恢复以往的荣光,因此需要建立一个独立的国家——云中鹁鸪国。鸟们被说服,接受了两人留下。

第三场:两个人类就此披上了翅膀,拥有了飞翔的能力,并开始了建国后的工作。珀斯特泰洛斯找准机会,打发胸无大志的欧厄尔庇得斯去修造城墙,而自己准备起了祭祀的工作。云中鹁鸪国的名号很快宣扬出去,开国典礼之际,来了一个诗人、一个预言家、一个历数家、一个视察员和一个卖法令的人,都想从云中鹁鸪国捞点便宜,但珀斯特泰洛斯无情地撵走了他们。

第四场:很快,城墙就修好了,但报信鸟却传来一个坏消息,说它们还是被天神发现了,因为宙斯的使者女神绮霓误入了国境,而她是向人类收取贡品的。但珀斯特泰洛斯浑然不惧,把她也撵走了,并张狂地表示鸟们已经代替了神的位置。此后,一个逆子、一个舞师和一个讼师都来投奔,也被他撵走了。珀斯特泰洛斯用实际行动宣告他已掌握了云中鹁鸪国的大权。

第五场:这时,普罗米修斯偷偷跑来找珀斯特泰洛斯,告诉他因为云中鹁鸪国截断了天地香火传递的通道,天神们因此断炊了,而不久将有众神的使团跑来求和。他去后,波塞冬、赫拉克勒斯和一位外地的天神天雷报罗斯就真的来了。珀斯特泰洛斯利诱了赫拉克勒斯,告诉他站在自己这边可以吃烤肉,于是在赫拉克勒斯的帮助下,他成功和天神们签订了条约,让他们交出了统治权,并把象征世界权力的女神巴西勒亚嫁给自己。

退场:于是新的秩序诞生了,珀斯特泰洛斯成功迎娶了新娘,并且幸福地统治着云中鹁鸪国。

## 四、全剧鉴赏

### （一）百字剧鉴赏

《鸟》本质上是一个关于乌托邦的故事。建立乌托邦,这本身并不稀奇,从西方的托马斯·莫尔到东方的陶渊明,很多人都在作品中建构了自己想象中的乌托邦,一个完全脱离于现实政体的空想国度,这一切都依托于人类本身对于美好生活的向往。《鸟》虽然也是乌托邦的故事,但阿里斯托芬最大的不同在

于，他不仅最早地刻画出了乌托邦，而且是一个不同于后世的乌托邦。

**《鸟》这部剧的核心动作在于人变为鸟，在天和地之间以鸟的名义构建了一个叫"云中鹁鸪国"的乌托邦。** 这里面涉及两个与众不同的巧思，**首先是人变成了鸟：** 在其他的乌托邦故事中，人往往不会丧失其主体地位，人们会为了政治愿景而背井离乡，或者成为更超越的存在，却很少愿意拥抱自己的动物性，寻求一种退化的客体作为灵魂的寄存。乔治·奥威尔在《动物庄园》中选择用动物的形象构建一个乌托邦，但这和阿里斯托芬有本质的不同，奥威尔使用了寓言的载体，他笔下的动物拥有拟人性，而人类则扮演了更高维的存在；阿里斯托芬的《鸟》中既看不到明显的象征呼应，又同时让鸟、神、人混淆了各自的性格和能力。人想变成鸟，或许是通过鸟这个符号让观众感受到对于自由的向往，又让人感受到鸟不是动物，而是某种更贴近自然状态的异邦人。

鸟们会说话，有思想，却缺乏组织和纪律，社会性还停留在最原始的状态，这使得它们具备了氏族特质。但若仅止步于此，《鸟》可能只是一个《桃花源记》般的故事，**阿里斯托芬的野心超越了城邦和城邦之间的横向关系，这也是他第二个巧思所在——他以鸟的翅膀为立足点，突破了空间，在纵向上建立了他的乌托邦：云中鹁鸪国。**

云中鹁鸪国位于天空和大地之间，这展现了阿里斯托芬几乎不可被超越的想象边界，在他之后，很少有人能以这样自然的状态去探索宇宙之间人类的栖居之所。这样的设定，丰富了主人公的矛盾，将人和鸟的矛盾拓展到人和众神之间。众神的介入使得剧本的涵义超越了征服和同化的政治场域，上升到了哲学的范畴。天与地的二元对立因为云中鹁鸪国的中和而具备了多种解读角度，珀斯特泰洛斯和他的乌托邦，因此既可以看作一个理想的政治范本，又可以看作人类在道德世界中所处的位置。

时至今日，《鸟》的狂想性质和古希腊世界的烟消云散一同消解了很多阿里斯托芬的原意，又或者他本就是在进行一些单纯的表达。**但剧作家卓越的想象力背后则体现出一种复杂又深沉的爱意。** 彼时雅典大军远征西西里，以僭越和傲慢的姿态试图建立一个庞大的海洋帝国。阿里斯托芬并不知道历史最终的结局是雅典海军在叙拉古城下几乎全军覆没，但他的剧本中体现了强烈的对于政治欲望膨胀的隐忧以及对理想民主制的爱意。这种爱恨交织的情形全都隐

藏在想象和戏谑之下，既不过于崇高，也不过于粗陋。阿里斯托芬的情感正像云中鹁鸪国一样寻到了一个最完美的位置进行表达，这种表达极具艺术性，超越了时空的桎梏，长久散发着魅力。

### （二）千字剧鉴赏

当剧情进行到第四场，珀斯特泰洛斯已经完成了云中鹁鸪国的建立，他通过蛊惑群鸟、打发同僚和撵走骗子等方式，从本国民众、统治阶级和移民的层面确立了自己的威严，也就是实际的统治权。因此，出于云中鹁鸪国特殊的地理位置，**新的矛盾——云中鹁鸪国和神界的矛盾就在第四场展开了。**

第四场开始于报信员和珀斯特泰洛斯的一小段对话，报信员汇报了云中鹁鸪国的工作进度，这令珀斯特泰洛斯感到满意，于是整体都洋溢着欢乐的气氛。这时，另一个报信员以一种惊慌失措的态度打破了宁静，汇报说有一个神趁鸟不备，飞进了国内，因此所有的鸟们都表现得很夸张，它们立刻进入了高度备战的状态，观众的情绪也被一下子调动了起来，没想到，出来的竟是一个柔弱的女神绮霓。这一前一后的对比展现了阿里斯托芬的戏剧技巧，**他首先调动起紧张的情绪，然后让对方表现得夸张，最后利用一种和想象状况相反的情境化解掉紧张**——当绮霓不知所谓地被一群鸟气势汹汹地包围时，呈现出来的尴尬场面就令人发笑。

绮霓和珀斯特泰洛斯的对峙很短，事实上她只是被稀里糊涂地骂了一顿后就被赶走了，这里值得注意的是珀斯特泰洛斯面对绮霓时一以贯之的强硬态度和绮霓态度的对比。前者的态度通过"现在鸟是人类的神了。人类要向鸟献祭，不敬他妈的宙斯了"这句话得到鲜明的彰显。也正是这句话，成为绮霓态度的分水岭，在此之前，她的语气傲慢而漠然，显然没有把鸟类放在眼里，她说："你脑筋有病吗?"或者"我是死不了的"，无一不在强调自己身为神的高贵，而当她发现对方并没有在虚张声势后，绮霓的态度一下子软弱下来，她接下来的三句台词里连着出现了三个"混账"，而最后落点在"我爸爸会制止你这种无礼行为的"。

这是阿里斯托芬在第四场中唯一处理鸟国和神界矛盾的笔墨，短小而精巧，它延续了之前鸟国选址的目的——截断天地的香火，以一个误入云中鹁鸪

国的天神视角带出了这一矛盾的必然性。倘若直接让众神临门,就会显得生硬。而正是因为其功能在于为以后二者真刀实枪的对峙做铺垫,阿里斯托芬仅用了寥寥数句就带出了人物性格和他们的矛盾,整个场面围绕着身份进行斗争,以一方为基础,另一方的转变简明扼要地带出了关键情节。

事实上,**第四场承载的也是过渡的作用**。阿里斯托芬和其时代的旧喜剧都强调了思辨性,剧情往往按照逻辑的顺序向下进行。绮霓离开之后,剧作家继续安排了类似第三场中的凡人投机分子来云中鹁鸪国报到,这一方面是为了在时间上给众神一些反应的时间;另一方面则更强调了绮霓的到来是一场突发的意外,而云中鹁鸪国的壮大还在进行当中,珀斯特泰洛斯继续通过和凡人的互动来强调了自己的政治秩序,并更牢固地执掌权力。就像绮霓的到来是对开场提到截断香火这一构思的回应,第四场中逆子的出现,则是对第一插曲中歌队长的回应:"这儿法律规定,打你自己爸爸是不对,在我们那儿就没什么。"这体现了阿里斯托芬严密谨慎的思维,当这些呼应全部暗合,珀斯特泰洛斯才可以全力准备和众神的角力。

**到了第五场,视角就彻底集中到珀斯特泰洛斯和众神之间**。阿里斯托芬在这里采取的技巧和上一场中绮霓出现的场面几乎如出一辙,只是进行了扩大和**丰富——首先通过一段铺垫为接下来即将出现的高潮做出准备**:普罗米修斯偷偷地出现,向珀斯特泰洛斯透露神界的一些消息。他和珀斯特泰洛斯正式开启谈话的第一句是:"宙斯完蛋了。"这里面一丝幸灾乐祸的味道为他来到云中鹁鸪国的行为作出了注脚,而正是普罗米修斯的提前"通报"让珀斯特泰洛斯有了准备的时间。接下来,阿里斯托芬让**矛盾以一种虚张声势的方式显现,强调出紧张感**:赫拉克勒斯、天雷报罗斯和波塞冬如约而至,而大力神赫拉克勒斯上来就说要把珀斯特泰洛斯弄死,展现了众神的来势汹汹。但很快,看到珀斯特泰洛斯在烤肉后,赫拉克勒斯迅速改变了自己的立场,反而极为积极地融入厨艺讨论中去了。阿里斯托芬在这里**以人物的性格为突破口,化解矛盾,让情形完全反转过来**:珀斯特泰洛斯利用了赫拉克勒斯好吃的性格和私生子的身份,看准了他头脑简单四肢发达,成功地离间了他和波塞冬,从而让波塞冬不得已少数服从多数,签订了条约。这场戏最后在一种戏谑的氛围里把传统叙事中的**高潮消解**,进入了具备酒神气息的狂欢之中。尽管《鸟》的第五场非常荒谬,但阿

里斯托芬举重若轻地解决了一个技巧上难以完成的问题：如何让云中鹁鸪国和神界达成和解？他的诀窍一是想象力，二是其独特的喜剧手法：**放大人物的性格，使其言行变得夸张，这样既能跳脱出常规的生活逻辑，又能消解掉悲剧中的严肃感**，观众因此从情绪中抽离出去，得以更好地思考剧作家的表达。

在细节上，阿里斯托芬同样呈现了在第四场中出现过的严谨细致，他**安排了一条小线索串联起这整场戏**——当普罗米修斯准备离去前，珀斯特泰洛斯说："我们有烤肉吃都是你的功劳。"——这正是利诱赫拉克勒斯最重要的借口，同时又暗合了普罗米修斯盗火的传说，而到了这场的结尾，波塞冬劝赫拉克勒斯回到天界之际，赫拉克勒斯仍然在说："我是真想尝一尝。"人物的形象便这样被贯穿下来，和线索达成了统一。不得不说，赫拉克勒斯是其中塑造最精彩、形象最鲜明的配角。值得玩味的还有烤肉的原料，当赫拉克勒斯问那些是什么肉时，珀斯特泰洛斯只是轻描淡写道："是一些反抗民主党被处死刑的鸟。"其中的意味和这些死鸟的作用，都体现了阿里斯托芬构思时的细腻和深刻。

### （三）万字剧鉴赏

《鸟》的结构仍然遵循着阿提卡旧喜剧的标准样式：其形式以逻辑思辨为主，主题是对某种观念的讨论，其中有对驳场，也有插曲。《鸟》的结构算是阿里斯托芬现存作品中最完美的，其理由是，**剧作家没有让对驳场霸占全剧的主要篇幅、挤压情节的组成，而插曲也没有游离于情节之外**。

《鸟》整部剧的结构都是非常有机的，它呈现出了一种浑然一体的平衡。全剧主要分成两个部分：**第一个部分以两个雅典人和群鸟为主，这便是鸟国的建立**。全剧第一句台词是："你叫我一直走到那树跟前吗？"延续了《马蜂》的风格，用简明有力的短促台词一下子将观众拉入角色的情境中，然后情节开始展开。当会说话的戴胜鸟出现后，观众就已经浸入到阿里斯托芬营造出的那个光怪陆离的世界中去了。在歌队上场之后，剧作家迅速抛出了第一个矛盾：群鸟因为憎恨人类，只想把这两个雅典人啄死。因此珀斯特泰洛斯和群鸟之间的对驳场展开得就十分合理，当他说服完群鸟，云中鹁鸪国的建国行动也就完成。

**第一插曲就此发挥出了黏合剂的作用。**建国完成后，群鸟十分兴奋，在它们的歌词中，主要提及了三点。首先是鸟类的来源：确定了群鸟的神性，因为

"我们比所有天神都要早得多",这就为云中鹁鸪国的合法性提供了解释。其次是群鸟神性的定义:因为"我们是情爱所生",所以"你们就以我们为神吧",云中鹁鸪国把神性等同于爱欲,这就为它作为一个城邦的政治属性定下了基调,从而引申出第三点:云中鹁鸪国的法律是爱欲政治的延伸,自由和舒坦成为第一标准,所以"打你自己爸爸是不对,在我们那儿就没什么。"[1]通过第一插曲,阿里斯托芬实质上是用歌队的唱词为云中鹁鸪国的政治属性定下了基调,也为之后能够吸引大量三教九流的人士前来投靠做出了铺垫。

**于是第二个部分就得以展开:建国的根基已经打好,接下来要做的就是争取王权。**从第三场开始,就以珀斯特泰洛斯的视角进行情节。因为鸟们的智力不是很高,所以它们很快成为他的奴仆,而胸无大志、只想吃喝玩乐的欧厄尔庇得斯也被打发去造城墙了——这点也是有铺垫的,在先前的情节中,他的功能主要是彰显出珀斯特泰洛斯的智慧,从性格上来看,他本性和群鸟没有什么区别。**因此和天神的和解与联姻成为王权的重点,第二个矛盾统领了《鸟》的下半部分**,这样情节就不会停滞,而且非得天神们同意珀斯特泰洛斯的要求,这部剧的核心动作"建立鸟国"才会达到一个顶点,形成完整性。这就是第二插曲在第三、第四两场间出现的作用,它展现出这种爱欲政治的膨胀,或者呈现出一种帝国的扩张,它必将面临更大的压力和威胁才能够完成整个行动链。

至于第三、第四两场中穿插着出现的那八个雅典人,都是从侧面体现珀斯特泰洛斯的权力意识和能力,同时也是由剧作家提出的新观点——建立"乌托邦云中鹁鸪国"而产生的这个论题的延续。**其表现形式可看作是对驳场的延续**。在之前的很多喜剧中,对驳场的台词漫长而生涩,更注重于观念的表达,其缺点在欧里庇得斯的《美狄亚》中就得以体现,观众很容易变得不耐心。而阿里斯托芬在这里,通过将对驳的形式拆解成八个部分穿插到两场戏之中,有效地缓解了观众的压力,又辅以生动有趣的人物形象和欢快的辞令,达成了属于他的独特风格。到了退场,他用一个雷厉风行的婚礼收尾,却不再多提更多的事情,便和开头的迅捷形成了呼应,让整部戏以一个圆满而完整的面貌呈现出来,

---

[1] 参见黄薇薇:《谐剧诗人笔下的启蒙——再议阿里斯托芬〈鸟〉的政治含义》,《江汉论坛》2018 年第 8 期。

这是顶级剧作才具备的魅力。

## （四）艺术总结

### 1. 人文意义

一直以来，《鸟》都因为其大胆狂放的写作风格和所指不明的隐喻而拥有了多层阐释的可能性，基于立场的不同，各路观点也众说纷纭，但从文本中能直接感受到的，不外乎以下三点。

**首先是对于雅典城邦生活的批判**。从第一场中珀斯特泰洛斯和欧厄尔庇得斯两个人的交流中就能看出，这两个雅典公民都对自己的城邦生活抱有诸多不满。尽管这两个人的诉求也显得很有悖于道德伦理，尤其是欧厄尔庇得斯，他对戴胜的请求暴露了他身为社会米虫的本质："能不能告诉我们哪儿有这么一个国家，我们能痛痛快快地睡个大觉，就像睡在大皮袄里那么舒服。"但阿里斯托芬并没有试图通过塑造反面人物来宣扬雅典城邦的美好。在第三、四场中出现的八个雅典人就是最好的佐证：诉讼、欺骗、敲诈、娱乐、诡辩、奸情。**阿里斯托芬通过这八个人全面地批判了彼时雅典城中流行的一些道德败坏的现象。**罗念生由此断言珀斯特泰洛斯是一个正面人物，是阿里斯托芬想要赞扬的对象，这点很值得怀疑。在阿里斯托芬的所有剧本中，政治一直是一个绕不开的话题，其必然也投射到《鸟》中。前文已经简述鸟国的建立在政治属性上是爱欲的，这种爱欲的本质在于一种个人意志极强的自由；在夜莺出场时，珀斯特泰洛斯不自觉地说出很多猥亵的言辞，这并不是喜剧性能够草率解释的，因为文本中类似的证据不胜枚举。珀斯特泰洛斯的政治自觉，在于他想要一个完全属于他自己统辖和规划的城邦，所以他欺骗群鸟，打发同伴，以民主之名处死反对派，乃至诱惑天神。道德从他的身上退位，阿里斯托芬是认同柏拉图的一些思想的，因此道德政治必然是他会考虑的一部分。**在《鸟》中，珀斯特泰洛斯的形象更像是一个僭主，而他最终形成的政体则是某种挂着民主招牌的寡头或独裁政体**。阿里斯托芬的确没有全然否定他的政治意图，因为整部剧的视角是围绕他展开的，但至少他并不肯定珀斯特泰洛斯的做法，这部讽刺喜剧呈现出来的更像是一种警示。

事实上，珀斯特泰洛斯是一个非常复杂的人物，僭越和残酷是他的政治品

性,尽管他过分追逐爱欲和一种自私的自由,但他的个人道德里倒也不乏正面品质。他聪明且果决,敢于抒发和实践自己的想法,而且坚决批判神权的统治地位。**这就引申出第二点:对于诸神盲从的批判,肯定了人的地位。**在《鸟》中,众神几乎被挪揄得体无完肤,无论是被欺负得灰头土脸的绮霓,还是被塑造得颜面尽失的赫拉克勒斯,这种嘲笑都是十分大胆且犀利的。在当时的雅典,怀疑成为时代的主流,尽管阿里斯托芬抨击智术师,但他也提倡理性的回归。因此,普罗米修斯,这位亲近人类的神成为唯一一个不那么狼狈的天神形象,虽然他前往云中鹁鸪国的目的也十分可疑,但他说:"你也明白所有的神我都讨厌。"在一定程度上驱散了宗教盲从的迷雾。而那饥饿的宙斯、无奈的波塞冬和那异邦的天雷报罗斯,则纷纷成为喜剧调笑的背景板。

**其三则是阿里斯托芬本人的人本意识。**他毫无疑问对乌托邦抱有好感,因他对现实的生活有深刻的不满,他也向往田园牧歌般的生活,这都是云中鹁鸪国和群鸟得以成立的原因之一,这种针砭时弊的意识都显示出他身为一个剧作家的人本自觉。但他本人的心态无疑也是复杂的,这点还是从珀斯特泰洛斯身上看出来。**阿里斯托芬一方面向往着云中鹁鸪国能带来一个清新的政治生态,**那里所有人载歌载舞,过着自由富足的生活,不再有苛捐重税和严刑峻法压迫人民;**另一方面,他又警惕着僭主以民主之名对真正的人民进行洗脑和欺骗,**以达成一种私利。这或许就是云中鹁鸪国最艰涩的象征——它身居天空和大地之间,在一个遥不可及却又广袤无比的空间中安身立命。它令人想到伊卡洛斯的两难处境,要么困在迷宫中辗转腾挪,要么离太阳太近而化为灰烬。阿里斯托芬的《鸟》戛然而止,并没有给现实生活提出更深刻的见解,恐怕这就是人类永远在两极间摇摆寻求理想完美的终极宿命。

## 2. 创新点

《鸟》是一部极具想象力的作品,**其最大的创新在于非现实的荒诞写法。**它既像是一则寓言,又像是一则神话,在《鸟》之前,喜剧基本都结合了真正存在的社会问题,唯独《鸟》以纯粹的幻想为体裁。从某种层面上来说,这种写法除了拓展了戏剧想象的边界之外,还具有了深刻的现代性:它放弃了一种依附于现实生活的意义,蔓延了对文本进行解读和阐释的空间,这是《鸟》放在当今舞台

上都显得毫不过时的原因。

**《鸟》当中对歌队的处理也别具一格**。阿里斯托芬在这部剧中采用了 24 人的歌队,而且上场方式十分花里胡哨。在进场歌中,由戴胜首先领唱,其次歌队的群鸟以摩肩接踵的顺序摇曳生姿地出场。这实在是一个很别开生面的场景,因为与此同时珀斯特泰洛斯和欧厄尔庇得斯也都在场上,随着戴胜的介绍而发表他们各自的评论。考虑到古希腊的歌队成员都要化妆成鸟的样子,并戴上鸟的面具,不得不说这是阿里斯托芬非凡想象力的展现,让一种流动的美感穿越了载体,由文本走向了舞台。同时,尤其需要注意的是,歌队尽管在开场呈现出了动物性,也就是鸟的具象特征,但阿里斯托芬并没有让这种特征停留在外表上,在接下来的情节发展中,鸟的譬喻意义已经转换为纯粹人类的精神,从而变成了真正性质上的歌队。

3. 艺术特色

**《鸟》最大的艺术特色在于其夸张讽刺的描写手法**。就像前文所述,阿里斯托芬在喜剧情节的构建中最常使用的手法就是通过放大和夸张人物身上的性格,从而让人物产生荒诞不经、超越正常逻辑的言行,然后推动剧情的发展或者翻转。但他并非不注重情节上的逻辑性,就像他在开场中特别交代了特柔斯如何被定罪,又是如何变成了戴胜那样,这就为之后珀斯特泰洛斯、欧厄尔庇得斯和更多雅典人能够进驻云中鹁鸪国做出了合理的铺垫;而烤肉那个线索的设置,更体现了他严密的逻辑性。因此,《鸟》的幻想不是空想,而是严格地站在夸张讽刺的艺术手法上进行合理建构的,这和后世很多一心追求想象力而忽略最基本剧情架构的剧本得以区分开来。

**其次在于阿里斯托芬独特的台词风格**。在《鸟》中,鲜有见到长篇大论的观点输出,而更多是以平易近人的生活化台词在嬉笑怒骂中把观点表达出来。阿里斯托芬并非不是书写骈俪文的一把好手,在第一插曲中他展现了自己写作风格中唯美雍容的一面:"尘世上的凡人呀,你们庸庸碌碌与草木同朽,好像木雕泥塑,好像浮光掠影……"但绝大多数时候,他都用寥寥数语勾勒出人物最精准的性格特写,即使是报信员的过场台词也不例外。在第四场中,珀斯特泰洛斯说:"那儿又有一个报信员向我们这儿来了,睁着眼睛像要拼命似的。"仅一句话

就带出了报信员的恐慌和珀斯特泰洛斯的傲慢,更遑论剧作家于其他处对赫拉克勒斯、绮霓等人的精彩描写了。

总而言之,《鸟》这部剧的语言风格也呈现出和它构思一样的光怪陆离,阿里斯托芬娴熟地游走在市井言辞和高谈阔论、淫词亵语和诗情画意之中,彰显出他对语言高超的把控力。

## 五、名剧选场[1]

### 八　第四场

　　珀斯特泰洛斯上。

**珀斯特泰洛斯**　咱们的祭祀很顺利,可是怎么还没有人从建筑的城墙那儿来报信呢? 看,这儿跑来了一个像赛跑一样喘着大气的。

　　报信员甲上。

**报信员甲**　我我我我们的老爷珀斯特泰洛斯在哪儿?

**珀斯特泰洛斯**　我在这儿。

**报信员甲**　您的城墙完工了。

**珀斯特泰洛斯**　好消息。

**报信员甲**　真是个顶漂亮顶神气的城墙! 在城墙上面,就是吹牛大王普洛曾尼得斯跟特奥革涅斯面对面驾着车,车上的马像特洛亚城的木马那样高大,也能走动。

**珀斯特泰洛斯**　乖乖!

**报信员甲**　高度我也量过,足足有六百尺。

**珀斯特泰洛斯**　真不赖! 谁盖得那么高?

**报信员甲**　没有别人,统统是鸟干的;也没有埃及砖匠,没有石匠,没有木匠,统统是自己一手作成的,真了不起! 从非洲来了三万只大鹤,肚子里装满打地基用的碎石子,鹬鸟就拿嘴把它们凿平,又有一万只鹳造砖头,田凫跟别

---

[1] 选文出自[古希腊] 阿里斯托芬、[古罗马] 普劳图斯、[古罗马] 维吉尔著,杨宪益译:《鸟·凶宅·牧歌》,上海人民出版社 2019 年版,第 54—81 页。

的水鸟就把水抬到空中。

**珀斯特泰洛斯** 谁抬泥呢?

**报信员甲** 苍鹭带着沙斗。

**珀斯特泰洛斯** 它们怎么往里装泥呢?

**报信员甲** 它们的办法真聪明,鹅拿脚作铲子,把泥铲到沙斗里。

**珀斯特泰洛斯** 这真是"白脚成家"了。

**报信员甲** 还有鸭子把砖头背起带来;燕子就飞上去,尾上拖着刮泥板,嘴里含着泥,就像学徒一样。

**珀斯特泰洛斯** 那样人还雇短工干吗?接着说吧,还怎么的?谁做完城上的木工的?

**报信员甲** 塘鹅是鸟里最能干的木匠,它们拿嘴锯木头做城门;那锯木头的声音呀,就像造船场里的一样,现在所有的城门都装好了,也锁好了,周围都放上了警卫;有鸟在巡逻打更;警卫都站着岗,碉堡都点上烽火,我现在要去洗手了,你也照顾别的事去吧。(报信员甲下)

**歌队长** 你怎么啦?城墙这么快就盖好了觉得奇怪吗?

**珀斯特泰洛斯** 他妈的,这还不奇怪?简直不像是真事。那儿又有一个报信员向我们这儿来了,睁着眼睛像要拼命似的。

　　　　报信员乙上。

**报信员乙** 哎呀,不好了,不好了。

**珀斯特泰洛斯** 什么事?

**报信员乙** 出了大乱子啦!打宙斯那儿来的一个什么神,乘着担任警戒的乌鸦卫兵不提防从城门口飞进来了。

**珀斯特泰洛斯** 真糟糕,是个什么神?

**报信员乙** 我们不知道,只知道是个带翅膀的。

**珀斯特泰洛斯** 你们就应该派侦察员赶快去追呀。

**报信员乙** 我们已经派了三万枭骑,个个爪牙锐利,还有兀鹰,鸷鹰,角鸱,皂雕,海青雕。它们振翼飞翔的声音震动天空,都在追赶;可是这个神已经离这儿不远了;就在附近。(报信员乙下)

**珀斯特泰洛斯** 侍从们,备箭呀,来呀,放箭呀,杀呀,给我一个弹弓呀!

**歌队** （首节）开战了呀，天神跟我们不宣而战了呀，所有的鸟都来保卫冥荒所生的云雾弥漫的天空呀，好好看守，不要让那个神漏过去呀，看好了四围空中呀，现在有东西飞降下来的声音已经很近了。（首节完）

       绮霓女神上。

**珀斯特泰洛斯** 喂，你你你你往哪儿飞？别动，别响，站住，停下来，你是干什么的？哪儿来的？你说你是哪儿来的？

**绮霓** 我是从奥林波斯山的天神那儿来的。

**珀斯特泰洛斯** 你叫什么名字？你到底是条帆船还是顶帽子？

**绮霓** 我是快捷的绮霓。

**珀斯特泰洛斯** 哦，快舰，是"帕拉洛斯"号还是"萨拉弥尼亚"号？

**绮霓** 你说的什么？

**珀斯特泰洛斯** 枭骑，还不飞过去把她抓起来。

**绮霓** 把我抓起来？这是干什么？

**珀斯特泰洛斯** 哼，够你受的。

**绮霓** 这简直岂有此理！

**珀斯特泰洛斯** 你这个浪家伙，打哪个门进城的？

**绮霓** 我也不晓得是哪个门。

**珀斯特泰洛斯** 你看她多会装假，你是想勾搭哪个乌鸦头子去？你不说？你进城盖过戳子吗？

**绮霓** 什么？

**珀斯特泰洛斯** 你没盖过戳子？

**绮霓** 你脑筋有病吗？

**珀斯特泰洛斯** 没有鸟给你盖戳子验收？

**绮霓** 当然没有给我盖戳，你这混账东西。

**珀斯特泰洛斯** 哦，你就打算这么偷偷摸摸地飞过混沌大气，别人的国境？

**绮霓** 我们天神还能往哪儿飞？

**珀斯特泰洛斯** 我也不知道，反正这儿不行，现在打这儿走是犯法的。你知不知道你这个绮霓完全应该被处死刑，罪有应得？

**绮霓** 可是我是死不了的。

**珀斯特泰洛斯** 死不了也得死。要是别的东西都归我们管,你们天神们却到处乱跑,也不懂得服从领导,那还了得?你说你是打算往哪儿飞?

**绮霓** 往哪儿飞?我是从宙斯那儿来,到人类那儿去,告诉他们宰杀牛羊,向奥林波斯山的神献祭,使烤肉的香气上达天庭。

**珀斯特泰洛斯** 你说什么?什么神?

**绮霓** 什么神?当然是我们在天上的神。

**珀斯特泰洛斯** 你们是神?

**绮霓** 除了我们还有什么神?

**珀斯特泰洛斯** 现在鸟是人类的神了。人类要向鸟献祭,不敬他妈的宙斯了。

**绮霓** 啊,混账,混账,小心点,别让天神生气,到那时候公理之神用宙斯的斧头一下子就让你们绝了种,还有利铿尼亚的霹雳连烟带火把你们连人带房子烧得精光。

**珀斯特泰洛斯** 你听我说,别这么吹牛;别乱动,你以为你能用嘴唬我们,像对付吕底亚人或弗里基亚人那样吗?你要明白宙斯要是再跟我捣乱,我就叫带着火的鹞鹰烧光了他的宫殿跟安菲昂大楼。我可以派六百名以上的穿着豹皮的仙鹤到天上去对付他,从前一个仙人就给了他不少麻烦。至于你呀,你要是再跟我捣乱,我就要分开你这丫头的大腿,干了你这个绮霓,叫你知道我年纪虽大,我的大家伙竖起来还够你受的。

**绮霓** 混账,胡说八道。

**珀斯特泰洛斯** 你还不走?还不快点?去!去!(作驱鸟声)

**绮霓** 我爸爸会制止你这种无礼行为的。

**珀斯特泰洛斯** 哎呀,他妈的,你还不到别处去勾搭年轻小伙子去?(绮霓女神下)

**歌队** (次节)我们禁止宙斯所生的诸神再来这里,他们不许再经过我们国家了,人类也不能再把地上的牺牲的香烟献给天神。(次节完)

**珀斯特泰洛斯** 奇怪,我们派到人间的报信员怎么还没回来?

　　　　　　报信员丙上。

**报信员丙** 啊,最幸福的,最智慧的,最光荣的,最智慧的,最深奥的,最幸福的珀斯特泰洛斯呀,请你降旨吧。

**珀斯特泰洛斯**　你说什么？

**报信员丙**　所有下民敬佩你的智慧,请你加上金冕。

**珀斯特泰洛斯**　我就加冕,他们为什么事尊敬我？

**报信员丙**　啊,光荣的空中国家的建立者,你还不知道人类是怎么尊崇你并热望到这里来！在你建国之前,他们都犯着拉孔尼亚人的病:留上长头发,饿着肚子,也不洗脸,模仿苏格拉底,拿着拐棍;可是现在他们都变了,都犯起鸟病来了;他们都模仿着鸟的一切行为,并以此为乐;早上一起床大家就跟你们一样,飞到发绿(谐"法律")的原野去,然后就钻到草岸(谐"草案")里去,然后咀嚼那些菖榛桃李(谐"章程条例")。他们的鸟病甚至使他们拿鸟作名字;一个跛脚的做生意的叫作鹧鸪,门尼波斯叫作燕子,俄彭提俄斯叫作不长眼睛的乌鸦,菲罗克勒斯是云雀,特奥革涅斯是冠鸭,吕库尔戈斯是紫鹤,开瑞丰是蝙蝠,绪拉科西俄斯是怪鸟,还有那儿的墨狄阿斯叫个鹌鹑,他也真像被斗鸟的把头打晕了的鹌鹑;所有的人因为喜欢鸟都唱着歌,歌里不是提到燕子,就是提到鹅、鸭子、鸽子,再不然,就提到翅膀,至少也提到一点毛,那儿就是这样。我再告诉你一件事:就要有一万多人到这儿来了,他们都想要一副翅膀跟鸟的生活方式;所以你就得给这些客人准备翅膀了。

**珀斯特泰洛斯**　真的,咱们不能再休息了;你快去把篮子筐子装满羽毛,让曼涅斯给我抬出来;我就在这儿招待来宾。

　　　　报信员丙下

**歌队**　(首节)这样,不久人就要称我国为人口众多的国家了。

**珀斯特泰洛斯**　只要我们继续交着好运。

**歌队**　大家都爱我们的国家。

**珀斯特泰洛斯**　我说呀,快点拿来。

**歌队**　在这儿我们还缺什么呢？有智慧,有热情,有非凡的风雅,和悦的安静。

　　(首节完)

**珀斯特泰洛斯**　你做事怎么这样慢吞吞的,还不快点干？

**歌队**　(次节)让他快把装好羽毛的篮子拿来,你去揍他一顿吧,他简直慢得像头驴子。

**珀斯特泰洛斯** 曼涅斯真是个没用的家伙。

**歌队** 你先把羽毛一类类整理好,唱歌鸟的,占卜鸟的,还有海鸟的,然后好给来客带上合式的翅膀。(次节完)

**珀斯特泰洛斯** 他妈的,看你这么没用,这么慢吞吞的,简直非揍你一顿不可。

　　　　逆子上。

**逆子** 我要变个高飞的鹰呀,在那荒凉的灰色海波上飞行呀。

**珀斯特泰洛斯** 那报信员说的一点不假,真有一个歌唱老鹰的来了。

**逆子** 啊,没有比飞更美的事了;我真爱上了鸟的法律呀,我得了鸟病啦,我要飞呀,我热烈追求你们的法律,要住在你们这儿呀。

**珀斯特泰洛斯** 你要什么法律?我们鸟类的法律很多。

**逆子** 一切法律;顶好的就是那条可以咬我爸爸,掐他脖子的。

**珀斯特泰洛斯** 不错,要是小公鸡啄他爸爸,这我们认为是有出息。

**逆子** 就是为了这个我来到这儿,热烈希望掐死我爸爸,好继承他所有财产。

**珀斯特泰洛斯** 可是我们这儿写在柱子上还有一条古老的法律,就是当老鸟把它儿子带大能飞的时候,小鸟就得抚养老鸟。

**逆子** 要是我还得养我老子,那我到这儿来反倒不上算啦。

**珀斯特泰洛斯** 可不是吗?傻小子,可是你既然好意来了,我还是像对没爹没娘的小鸟一样给你一副翅膀吧。我有一个新的不坏的意见,这是我年轻时学来的,你不要打你爸爸,你带上翅膀,拿起距刺,把鸡冠当作战盔,你去吃当兵的饭吧,出征也好,守边界也好,让你爸爸也活着;既然你爱打仗,就到特拉克去打仗吧。

**逆子** 真的,这主意倒不错,我就照办。

**珀斯特泰洛斯** 这才是聪明人。(逆子下)

　　　　舞师基涅西阿斯上。

**基涅西阿斯** (唱)

　　　　　　我翅膀轻轻飞上天庭,

　　　　　　飞过一个又一个音程。

**珀斯特泰洛斯** 这家伙真得要一大堆翅膀才行。

**基涅西阿斯** (唱)

> 我追求着新鲜事物，
>
> 以我无畏的身心。

**珀斯特泰洛斯**　我们来拥抱这个杨柳细腰的基涅西阿斯；喂，你一步一歪地要歪到哪儿去呀？

**基涅西阿斯**　（唱）

> 我愿变成了鸟身，
>
> 吐着清音的夜莺。

**珀斯特泰洛斯**　算了，别唱啦，要什么就说吧。

**基涅西阿斯**　（唱）

> 我要你给我翅膀，
>
> 使我飞上天庭，
>
> 从云中取得新意，
>
> 那回风转雪的诗情。

**珀斯特泰洛斯**　人还能从云里取得诗情？

**基涅西阿斯**　我们这一个行业就靠着这个；那些漂亮的辞句还不就是什么太空呀，阴影呀，苍穹呀，飞羽呀，你听听就明白了。

**珀斯特泰洛斯**　我不要听。

**基涅西阿斯**　非要你听不可。我将为你周游于大气之间。（唱）

> 有如长颈之鸟，
>
> 在那云里逍遥。

**珀斯特泰洛斯**　他妈的。

**基涅西阿斯**　（唱）

> 我要乘风破浪
>
> 在那海上翱翔。

**珀斯特泰洛斯**　他妈的，我要不许你再浪。

**基涅西阿斯**　（唱）

> 我飞向南方，
>
> 又飞向北方，
>
> 直破那长空无罣障。

珀斯特泰洛斯打基涅西阿斯,基涅西阿斯一步一跳。

**基涅西阿斯** 老家伙,你这真是个好把戏呀!

**珀斯特泰洛斯** 你还喜欢带着翅膀飞吗?

**基涅西阿斯** 你就这么对待各族争聘的舞蹈大师吗?

**珀斯特泰洛斯** 你愿不愿意留在我们这儿为勒奥特洛菲得斯教秧鸡种的飞鸟歌舞团?

**基涅西阿斯** 很显然,你是拿我开心,可是我告诉你,我将坚持到底,一直到我能飞翔周游天空的时候。(基涅西阿斯下)

讼师上。

**讼师** 那空无所有的,五彩缤纷的是什么鸟呀?长翅的五彩的燕子呀!

**珀斯特泰洛斯** 这病可真不轻!又来了一个唱着歌的。

**讼师** 长翅的五彩的鸟呀,我问你。

**珀斯特泰洛斯** 我看他唱歌是为了他的外套太破,看样子得要不少燕子。

**讼师** 谁是给来客装翅膀的?

**珀斯特泰洛斯** 近在眼前,你要什么?说吧。

**讼师** 我要翅膀,翅膀,你不用再问。

**珀斯特泰洛斯** 你是打算到佩勒涅去吗?

**讼师** 不是,我是个海岛方面的传案的,一个讼师。

**珀斯特泰洛斯** 真是个好行业。

**讼师** 我也办理起诉;所以我要翅膀,好到各地传案。

**珀斯特泰洛斯** 是为了有了翅膀传案更方便?

**讼师** 那倒不是。我要翅膀是为了避免海盗,并且吞下大批压舱的案子以后,好随着大鹤一起飞回去。

**珀斯特泰洛斯** 你就干这个行业?年轻轻的就靠着跟外国人打官司?

**讼师** 不干这行又干什么?我又没学过种地。

**珀斯特泰洛斯** 可是还有别的正当行业,可以规规矩矩地生活,不一定要打官司呀!

**讼师** 算了,别说教了,给我装上翅膀,让我飞吧。

**珀斯特泰洛斯** 我现在就在用言语让你飞。

**讼师**　言语怎么能让人飞?

**珀斯特泰洛斯**　人都是言语鼓动飞的。

**讼师**　人都是言语鼓动飞的?

**珀斯特泰洛斯**　你没听见那些父亲在理发店跟那些小伙子谈的话吗? 他们说: "我的儿子被狄伊特瑞斐斯的话鼓动得直想飞去赛车。"又一个也说:"我的孩子给鼓动得一心想要飞到剧场里去看悲剧。"

**讼师**　那么你是说用言语能够叫人飞?

**珀斯特泰洛斯**　就是这话。人被言语鼓动飞,我也想拿好话鼓动你,叫你飞去务个正业。

**讼师**　可是我不打算转业。

**珀斯特泰洛斯**　你打算怎么样呢?

**讼师**　我不能叫我祖宗丢脸;办理诉讼是我的祖传行业;所以你还是给我装上又轻又快的跟鹰隼一样的翅膀吧,我好对外国人打官司,告了对方再飞回来。

**珀斯特泰洛斯**　哦,我明白你的企图了,你是要在被告没到庭之前就给他判罪。

**讼师**　一点不错。

**珀斯特泰洛斯**　他才航海到这儿来,你就又飞回去没收他的财产。

**讼师**　对,就是这样,像转陀螺似的。

**珀斯特泰洛斯**　对,像转陀螺似的,现在我这儿有个顶好的科耳库拉的翅膀。

　　　　珀斯特泰洛斯拿起鞭子。

**讼师**　哎呀,你拿的是个鞭子。

　　　　珀斯特泰洛斯打讼师。

**珀斯特泰洛斯**　这就是给你装翅膀,今儿就让你转得跟陀螺一样。

**讼师**　哎呀,救命呀。

**珀斯特泰洛斯**　你还不飞? 可恶的该死的东西,你再不走就叫你看看搬弄是非口舌的下场。(讼师下)我们收起这些翅膀来走吧。(珀斯特泰洛斯下)

## 九　合唱歌

**歌队**　（首节）

　　　　　　我们飞行到各地呀，

　　　　　　看见不少稀奇事呀；

　　　　　　有一大树中心空呀，

　　　　　　叫克勒奥倪摩斯呀，

　　　　　　此树实在没有用呀，

　　　　　　虽然个子非常大呀；

　　　　　　春天开花果累累呀，

　　　　　　冬天丢盔又卸甲呀。

　　　　　（次节）

　　　　　　远处有个乌托邦呀，

　　　　　　乌七八黑暗无光呀，

　　　　　　人同英雄共游宴呀，

　　　　　　到了夜晚各遁藏呀；

　　　　　　强盗奥瑞斯特斯呀，

　　　　　　夜静更深如相遇呀，

　　　　　　就要挨上一棍子呀，

　　　　　　并被脱掉衣裳去呀。

## 十　第五场

　　　　普罗米修斯蒙着脸上。

**普罗米修斯**　哎呀,可别叫宙斯看见我呀! 珀斯特泰洛斯在哪儿?

　　　　　珀斯特泰洛斯上。

**珀斯特泰洛斯**　那儿是谁呀? 蒙着脸的是哪个?

**普罗米修斯**　你看见有天神跟在我后面吗?

**珀斯特泰洛斯**　哪儿会有？你是谁呀？

**普罗米修斯**　现在是什么时候了？

**珀斯特泰洛斯**　什么时候？正午刚过；可是你到底是谁呀？

**普罗米修斯**　过了放牛的时候没有？

**珀斯特泰洛斯**　哎呀，真啰嗦。

**普罗米修斯**　现在宙斯干什么啦？放云还是收云啦？

**珀斯特泰洛斯**　真他妈的。

**普罗米修斯**　那我就露头啦？

**珀斯特泰洛斯**　啊，原来是亲爱的普罗米修斯。

**普罗米修斯**　轻点，轻点，别叫。

**珀斯特泰洛斯**　干什么？

**普罗米修斯**　别出声，别叫我的名字，要是宙斯看见我，我就毁了。请你拿这把
　　伞挡着我，别让天神看见我，我好告诉你上面一切的事。

**珀斯特泰洛斯**　哈，哈，你真有先见之明，想得真妙，快点躲到伞底下去，大胆
　　说吧。

**普罗米修斯**　你现在听我说。

**珀斯特泰洛斯**　我听着呢，你说吧。

**普罗米修斯**　宙斯完蛋了。

**珀斯特泰洛斯**　哦，什么时候完蛋的？

**普罗米修斯**　自从你们建立了空中国家，就没有人再给神献祭了，从那时候起，
　　就没有烤肉的香味上升到我们那儿，没有祭肉就像过地母祭守斋似的。那
　　些外国神都饿急了，叫得跟伊利里亚人似的，都说要向宙斯进军，除非他让
　　铺子开门再卖烤肉。

**珀斯特泰洛斯**　哦，除了你们，还有外国神？

**普罗米修斯**　当然，要是没有外国神，那厄塞刻斯提得斯的祖宗哪儿来的？

**珀斯特泰洛斯**　那些外国神叫什么名字？

**普罗米修斯**　叫什么名字？叫"天雷报罗斯"神呀。

**珀斯特泰洛斯**　哦，我明白了，"天雷报应"这句话就是这么来的。

**普罗米修斯**　不错，我再告诉你一件消息：从宙斯跟外国神那儿来的使节们就

要到这儿进行谈判了,可是你们别讲和,除非宙斯把王权还给鸟,还同意把巴西勒亚嫁给你。

**珀斯特泰洛斯**　巴西勒亚是什么呀?

**普罗米修斯**　是个顶漂亮的姑娘;她管着宙斯的霹雳跟他全部财产,什么政策呀,法律呀,道德呀,海军基地呀,造谣诽谤呀,会计出纳呀,陪审津贴呀。

**珀斯特泰洛斯**　哦,她一切都管?

**普罗米修斯**　我不是说过了吗?你要是把她拿过来,一切就都是你的了。我来这儿就是为了告诉你这个。我一向是对人类有好感的。

**珀斯特泰洛斯**　我们有烤肉吃都是你的功劳。

**普罗米修斯**　你也明白所有的神我都讨厌。

**珀斯特泰洛斯**　对,你是一直讨厌神的。

**普罗米修斯**　我真是个不折不扣的提蒙。我得回去了;把伞拿过来;宙斯就是在上面看见我,他也以为我是在跟着献祭的姑娘呢。

**珀斯特泰洛斯**　椅子你也拿去吧,那就像个跟班的了。(普罗米修斯下)

**歌队**　(首节)

　　　　玄踵之国有水池呀,

　　　　苏格拉底在这里呀,

　　　　囚首丧面独招魂呀,

　　　　还有佩珊德罗斯呀,

　　　　有如英雄奥德修呀,

　　　　杀祭骆驼觅亡魄呀,

　　　　飞来蝙蝠开瑞丰呀,

　　　　来吃骆驼喉中血呀。

　　　波塞冬、天雷报罗斯神及赫拉克勒斯上。

**波塞冬**　使节们,我们来此空中,鹁鸪国已经在望了。(对天雷报罗斯神)你干什么?还要披发左衽吗?还不把大襟翻到右边来?你这个混蛋,你真是个地道的莱斯波狄阿斯。要是众神选举选出这种家伙,民主政治要把我们带到哪儿去呀?

**天雷报罗斯**　别动我。

**波塞冬**　他妈的,我真没见过像你这样野蛮的神。赫拉克勒斯,我们该怎么办?

**赫拉克勒斯**　你听我说过,我要把那个人掐死;他是个什么东西,敢封锁我们天神?

**波塞冬**　伙伴,我们是来讲和的使节。

**赫拉克勒斯**　那我更要掐死他。

**珀斯特泰洛斯**　(对仆人)把刀递给我;把酱拿来;把奶油也给我;把火弄旺点。

**波塞冬**　我们三位天神向你致敬。

**珀斯特泰洛斯**　我忙着抹酱呢。

**赫拉克勒斯**　那是什么肉?

**珀斯特泰洛斯**　是一些反抗民主党被处死刑的鸟。

**赫拉克勒斯**　哦,那就先给它们抹上酱?

**珀斯特泰洛斯**　哦,原来是赫拉克勒斯。你好呀,有什么事吗?

**波塞冬**　我们是使节,天神派我们来讲和的。

**仆人**　瓶里没有油了。

**赫拉克勒斯**　鸟肉要油光光的才好看。

**波塞冬**　打仗我们没有便宜好占。你们要是跟我们友好,你们水池里就可以总有雨水,而且天天都是晴天。这一切我们都可以全权处理。

**珀斯特泰洛斯**　可是我们并没有首先发动战争。要是现在你们愿意采取公平合理的态度,我们也愿意签订和约。要公平合理就是这样:让宙斯把王权还给鸟类;你们要是同意,我就请使节们赴宴。

**赫拉克勒斯**　这我都很满意而且赞成。

**波塞冬**　什么?你这傻子,真是个没用的饭桶。你要让你爸爸退位吗?

**珀斯特泰洛斯**　哪里的话!要是鸟类在下界治理国家,你们天神不是更有力量吗?现在人类都躲在云彩下面赌假咒,你们要是有鸟类作你们的盟军,人类要是再用宙斯和乌鸦的名义赌假咒,乌鸦就会悄悄飞了去把他们眼睛啄瞎。

**波塞冬**　对,这话有道理。

**赫拉克勒斯**　我也这么想。

**珀斯特泰洛斯**　(对天雷报罗斯)你说怎么样?

**天雷报罗斯**　三个统统的。

**珀斯特泰洛斯**　你看,这家伙也赞成了,现在你们再听我说,还有一个好处;要是有人许下愿来要给神献祭,后来他因为吝啬,又拿话来搪塞,说什么"天神是善于等待的",我们就可以找他取得代价。

**波塞冬**　怎么做法?

**珀斯特泰洛斯**　这个人在数钱或者坐着洗澡的时候,一只鹞鹰就会飞下来,乘他不提防,抓走两只羊的代价拿到神那里去。

**赫拉克勒斯**　我赞成把王权还给他们。

**波塞冬**　问问天雷报罗斯神的意见。

**赫拉克勒斯**　天雷报罗斯,你想要哼哼吗?

**天雷报罗斯**　你皮打棍的。

**赫拉克勒斯**　他说他完全同意。

**波塞冬**　你们既然都这么说,我也同意好了。

**赫拉克勒斯**　喂,我们一致同意关于王权这一条。

**珀斯特泰洛斯**　不错,我又想起来另外一条:我们可以让老天爷留着他太太,可是他得把巴西勒亚那位姑娘给我做老婆。

**波塞冬**　这简直不是谈判,我们还是回去吧。

**珀斯特泰洛斯**　我们都无所谓。厨子,把卤子做甜点。

**赫拉克勒斯**　他妈的,波塞冬,你到哪儿去?我们为一个娘儿们值得吵架吗?

**波塞冬**　那我们怎么办呢?

**赫拉克勒斯**　怎么办?同意不就得了?

**波塞冬**　什么?傻子,你不知道他是骗你,你要把你自己毁了。要是宙斯把她交出来,他一旦死了,你就要一文不名了,宙斯死后全部财产都应该是你的。

**珀斯特泰洛斯**　哎呀,他真会骗人,到我这边来我好告诉你,傻子,他是骗你;根据现行法律你父亲的财产丝毫也不属于你,因为你是个杂种,不是亲的。

**赫拉克勒斯**　我是个杂种?你这是什么话?

**珀斯特泰洛斯**　当然是呀,你是个外国婆子生的,你想雅典娜是个闺女,要是有亲生兄弟,她还会继承吗?

**赫拉克勒斯** 要是我爸爸死的时候偏要把财产给我呢？

**珀斯特泰洛斯** 法律不许他这么干。现在鼓动你的这个波塞冬到时候就会宣布自己为亲生兄弟，把你爸爸的遗产要过去的，我可以给你念念梭伦法："若有嫡亲儿子，妄生不得继承；若无嫡亲儿子，财产归于近亲。"

**赫拉克勒斯** 那我就一点都得不到遗产？

**珀斯特泰洛斯** 当然啦，你说，你爸爸给你到族里去登记过吗？

**赫拉克勒斯** 那可没有，我一直觉得奇怪呢。

**珀斯特泰洛斯** 别傻张着嘴看天，像要找谁拼命似的，你要是愿意留在我们这儿，我可以封你为王，而且给你鸟奶吃。

**赫拉克勒斯** 我说你关于那姑娘的意见完全正确，我主张给你。

**珀斯特泰洛斯** 你怎么样？

**波塞冬** 我不同意。

**珀斯特泰洛斯** 那一切全看天雷报罗斯神决定了。（向天雷报罗斯）喂，你怎么样？

**天雷报罗斯** 漂亮姑娘巴西勒亚的因此归鸟的。

**赫拉克勒斯** 看，他说应该归鸟所有。

**波塞冬** 没有，他没说给鸟，他说的是她像燕子飞了的。

**赫拉克勒斯** 那他说是应该给燕子。

**波塞冬** 你们都同意了，讲好了，既然这样，我也不说话了。

**赫拉克勒斯** 我们同意你的一切条件。你跟我们到天上去吧，去拿巴西勒亚跟一切那儿的东西。

**珀斯特泰洛斯** 这些鸟杀得正是时候，正好吃喜酒用。

**赫拉克勒斯** 我留下来烤鸟肉好不好？你们先走。

**波塞冬** 烤鸟肉？你说你很馋，不就得了吗？跟我们走吧。

**赫拉克勒斯** 我是真想尝一尝。

**珀斯特泰洛斯** 里面哪一位给我拿结婚礼服来。

　　　　波塞冬、天雷报罗斯神、赫拉克勒斯与珀斯特泰洛斯同下。

**歌队** （次节）

　　就在法奈铜漏侧呀，

> 有人靠舌头过活呀,
>
> 春种秋收植葡萄呀,
>
> 连采果子都用舌呀;
>
> 他们都是外国人呀,
>
> 戈尔吉与菲利波呀,
>
> 由此希腊成常规呀,
>
> 献祭必须先割舌呀。

## 十一 退 场

报信员上。

**报信员** 啊,万事具备,好得说不出呀,幸福的飞鸟种族呀,欢迎你们的王回家呀。他来到金殿上比任何明星还要灿烂,比太阳远射的光辉还要光明,他带来了美得无法形容的新娘,掌握着宙斯的有翼的霹雳,香气弥漫上达天庭,美妙的景象呀,微风吹散了缭绕的肉香;他来了;让女神放出圣洁的吉祥的歌声吧。

珀斯特泰洛斯与新娘上。

**歌队**

> 前后左右鸟环飞呀,
>
> 欢迎幸福新郎归呀,
>
> 年少貌美多么好呀,
>
> 我们国家好运道呀,
>
> 鸟类幸福全靠他呀,
>
> 唱歌欢迎他回家呀,
>
> 往日也这样唱歌呀,
>
> 天命宙斯登宝座呀,
>
> 统率众神做天王呀,
>
> 娶了赫拉上婚床呀,
>
> 年轻爱神金翅膀呀,

　　　　驾着车来做傧相呀，

　　　　唉咳呀，唉咳呀。

**珀斯特泰洛斯**　我喜欢你们的歌颂，你们的诗词使我感动。

**歌队**

　　　　他带雷电来人间呀，

　　　　带来宙斯霹雳鞭呀，

　　　　闪烁可怕的雷电呀，

　　　　看那神火耀金黄呀，

　　　　看那喷焰的神枪呀，

　　　　雷声隆隆雨声狂呀，

　　　　你的威力摇大地呀，

　　　　宙斯给了他的妻呀，

　　　　巴西勒亚归于你呀，

　　　　唉咳呀，唉咳呀。

**珀斯特泰洛斯**　现在所有飞鸟种类跟着新郎新妇到天神的宫殿和婚床去吧。

　　　　伸出你的手来，我的爱人，拿住我的翅膀跳舞吧，我就把你轻轻举起。

**歌队**

　　　　欢呼胜利大家唱呀，

　　　　高高在上乐无疆呀。

# 米南德《古怪人》

## 作者简介

　　米南德（前342—前292），古希腊新喜剧代表剧作家。随着公元前416年雅典法律明令禁止喜剧进行个人嘲讽，喜剧便由原先以对迫切的社会政治问题进行议论为己任逐渐改变为以普通人的日常生活为主要关注对象，以探讨社会伦理问题为主。米南德正是描写日常生活的杰出代表，拜占庭的阿里斯托芬（公元前3世纪）给予米南德在再现生活方面的精湛艺术技巧以高度评价："米南德啊，人生啊，你们俩究竟是谁摹仿谁？"

　　米南德生于雅典，中期喜剧诗人阿莱克西斯是他的叔父和文学上的启蒙导师。米南德从小受到良好的教育，与同时代的哲学家伊壁鸠鲁过从甚密。米南德生活的时代是希腊社会生活非常不稳定的时代。北方的马其顿迅速崛起，并开始南进。公元前338年，希腊的反马其顿同盟在对抗马其顿的进犯中失败，希腊被置于马其顿的统治之下。马其顿在雅典的总督得墨特里奥斯取消了观剧津贴，使得戏剧观众主体变为受过教养的有闲者，他们靠统治者的政策和社会安宁而发家致富。米南德是得墨特里奥斯的朋友，这使得米南德的作品存在一些阶级矛盾的调和倾向，但无论如何，他仍然是古希腊新喜剧唯一有完整作品流传至今的诗人。

　　米南德写过105部或108部剧本（其中有一些剧本是双标题），完整保存下来的只有一部《古怪人》（又名《恨世者》）。其余传世的较具规模的剧本有《萨摩斯女子》《公断》《割发》《盾牌》等。米南德一生在戏剧比赛中共得过8次奖，直到他去世后，才得到高度评价，成为希腊最受欢迎的诗人之一。

　　性格和道义问题，是米南德喜剧的突出主题。米南德的作品贯穿着很大的哲学深度并反映了当时的进步思想。米南德的作品生动地表现了他对婚姻、教

育、妇女和奴隶的地位等方面的新观点,如《萨摩斯女子》关注弃婴问题、《割发》涉及女性战俘问题、《西库昂人》表现军人与女奴的情感。诗人相信人生之道在于善,相信盲者可以学会观察、奴隶可以获得自由、爱人就会被爱,其喜剧性的人生观使人得到一种精神上的满足。

形式上,新喜剧很少残留旧喜剧的痕迹,戏剧的主要形式不再是离奇的神话楷模,而是年轻情侣怎样历尽艰辛终于得以团圆的故事。政治的说教、诗人的议论和对个人的讽刺也都不见踪影,取而代之的是新的喜剧因素:人的性格。

米南德的喜剧与其他喜剧诗人的大多数作品有重大区别,这些喜剧诗人为了得到观众的好评常常诉诸表面的效果和采用人为的手段。而米南德处处保持布局、结构的严密一贯性和情节发展的合乎逻辑的连贯性。与此同时,他细心地避免一切粗野村俗的东西,因此他的创作可以看作是阿提卡优雅风格的典范。他把注意力凝聚在剧中人物内心感受的描写上,在个别情况下他才让演员面向观众说话。

米南德曾经对古罗马喜剧的发展产生过很大的影响,罗马诗人全都在不同程度上摹仿过米南德。这一点在普劳图斯和泰伦提乌斯的作品中尤为明显。尤利乌斯·恺撒甚至称泰伦提乌斯为"半个米南德"。在米南德之后,古希腊新喜剧很快衰落了。

# 导 言

《古怪人》是米南德的早期剧本,演出于公元前 316 年。这是一部典型的性格喜剧。剧中主人公克涅蒙是一个内心忧郁、性情孤僻的老人。他认为世人都是些自私自利者,只为自己而生活,对他人不怀好意,这使他对所有的人产生一种厌恶感,希望避开人世,能一个人孤独地生活,因此这部剧本又名《恨世者》。同时,《古怪人》又是一出爱情喜剧,在勒奈亚节上演,获得优胜。从它简单风趣的情节中,我们不难看到它对莫里哀和莎士比亚喜剧的影响。

## 一、百字剧梗概

有个古怪人克涅蒙娶了个有儿子的女人,由于自己的习性,很快被妻子抛弃,独自在乡间生活,抚养一个女儿。索斯特拉托斯深深爱上了那个姑娘,前来向姑娘求婚,古怪人坚决不应允。年轻人向姑娘的兄长求助,那位兄长无能为力。克涅蒙不巧掉进了井里,幸得索斯特拉托斯迅速把他救上来。从此他与妻子和解,变得很仁厚,把女儿嫁给了索斯特拉托斯,使他们结为合法夫妻;让妻子的前夫之子戈尔吉阿斯娶了索斯特拉托斯的妹妹。

## 二、千字剧推介

该剧的高潮是第四幕,古怪人不慎坠井,继子戈尔吉阿斯与青年索斯特拉托斯将克涅蒙从井中救出,古怪人与继子冰释前嫌,决定让继子继承自己的财产,并把女儿的婚事托付给他。结局是欢快的献祭宴席,克涅蒙的女儿即将嫁给索斯特拉托斯,他的继子即将迎娶索斯特拉托斯的妹妹。双喜临门的前夜,古怪人却拒绝出席宴席,在奴隶们的一番戏弄之下,才被抬进了喜宴。本书选录第四幕和第五幕的原因是,这两场戏既展现了喜剧用偶然因素解决人物转变问题的核心手法,又反映出早期喜剧在冲突制造上存在一定程度的欠缺。

## 三、万字剧提要

全剧共有五幕,围绕年轻人索斯特拉托斯为了争取爱情,努力改变少女的父亲克涅蒙展开,可分为四个部分:开端,发展,高潮,结局。

**开端:第一幕,青年初见古怪人,受挫**。索斯特拉托斯外出打猎,与克涅蒙的女儿一见钟情,派家奴去向克涅蒙请求婚事。但索斯特拉托斯的家奴走进克涅蒙的院子,上前一打招呼,就被克涅蒙连骂带打地赶了出来。索斯特拉托斯请门客帮忙,门客借故推托。他正愁没有办法之际,克涅蒙的女仆把水罐掉进了井里,索斯特拉托斯主动前去帮忙,被少女同母异父的哥哥戈尔吉阿斯误解。

**发展**：第二幕和第三幕，青年与少女哥哥结盟，组队"对付"古怪人。索斯特拉托斯向戈尔吉阿斯表明心迹，使戈尔吉阿斯改变了对他的看法，决定帮助他赢得克涅蒙的好感，叫他与自己的奴隶达奥斯一起去犁地。这时，索斯特拉托斯的母亲吩咐厨子西孔和奴隶革塔斯去神庙献祭。奴隶没带锅，跑到克涅蒙家去借，两人都没有借成。索斯特拉托斯犁地累得腰酸腿疼，却始终没能得见克涅蒙。此时的克涅蒙正因女仆笨手笨脚而暴怒，索斯特拉托斯的奴隶革塔斯好心地提供帮助，被克涅蒙粗暴拒绝。克涅蒙要亲自去捞井里的水罐，结果一不小心掉进井里。

**高潮**：第四幕，青年解救克涅蒙，古怪人发生转变。戈尔吉阿斯和索斯特拉托斯听到女仆呼救，跑去把古怪人救了上来。克涅蒙开始意识到，自己过去愤世嫉俗，成了一个冷酷的人，那种一个人与世隔绝照样可以过得很好的观点是错误的。克涅蒙决定让戈尔吉阿斯继承自己的财产，并把女儿的婚事托付给他。

**结局**：第五幕，青年人得到爱情，古怪人被迫融入喜宴。戈尔吉阿斯看到索斯特拉托斯身为富人，但热心诚恳，同意把妹妹嫁给他。索斯特拉托斯的父亲也同意了这门亲事，还答应了他的请求，把女儿嫁给戈尔吉阿斯。两个家庭皆大欢喜，只有克涅蒙拒不参加喜宴。最终被达奥斯和西孔两个奴隶嘲弄了一番后，他被抬到庙中，被迫加入了欢乐的人群。

## 四、全剧鉴赏

### （一）百字剧鉴赏

这是一个仅发生在一天时间内的爱情故事，同时是一个借由爱情让古怪老头转变的性格喜剧。整体构思就是"王子视角的《灰姑娘》+古怪人版的《悭吝人》"，明线是青年索斯特拉托斯追求爱情，暗线是克涅蒙与妻子前夫的儿子之间的矛盾，解决财产继承问题。明线中爱情故事部分的女主角的露面少得可怜，几乎可以忽略不计，诗人完全是以恋爱中的男子索斯特拉托斯的视角来讲述的：他富有、谦逊、乐于助人、尊敬长辈且善于交友，愿意为爱吃苦。所以爱情线上几乎不存在冲突，冲突主要集中在"父子矛盾"中，而父子矛盾又是通过古

怪人与身边所有亲人的矛盾展示出来的(这一点被莫里哀的《悭吝人》继承得很好)。一个怪老头因为妻子与前夫有一个儿子,而自己与妻子只有一个女儿,所以时刻担心财产继承问题。出于对戈尔吉阿斯的不信任,克涅蒙对他的仆人乃至于身边所有的仆人都恶言相向甚至大打出手。唯一给克涅蒙带来温情的是他的女儿,虽然剧中并没有多少父女相处的篇幅,但从古怪人的状态不难看出他对女儿的依赖。因此让老父亲坐立不安的是,乖女儿居然恋爱了! 这使克涅蒙面临成为一个真正的孤寡老人的绝境,那个想要抢走女儿的青年人是谁？ 正是本剧的男主角索斯特拉托斯,于是故事就从青年求爱的情节开始了,因为这一情节正是古怪人心理危机的激励事件。

整部《古怪人》可以看成是对一个孤独老头的心灵探索,通过他跟奴隶们、继子、求爱青年、女仆等人之间的冲突,展示他坚不可摧的固执外壳。通过一个偶然的戏剧性突变,敲开外壳,老人袒露出之所以成为一个恨世者的情感真相,让观众对主人公的认识突然加深。但这并不意味着喜剧人物就此转变,想要真正改变一个人是很难的。故事结尾,主人公又回到故步自封的硬壳中去,然而通往温情的小径已打通,虽然克涅蒙并非出于自愿,最终还是加入了欢腾的人世间。

## （二）千字剧鉴赏

### 1. 危机的解决——偶然性突变

**第四幕是整个喜剧的"突变",也是喜剧的高潮,它展示了喜剧用以解决危机的方式——偶然性因素**。克涅蒙一开幕就掉进了井里,这个偶然性事件可想而知是严重的,一个老人正面临着生命危险。而仆人的反应却是"找个研钵或是石块或是其他的什么东西,从上面扔下去",惩罚古怪人日常的粗暴。这就是喜剧性危机——可以解决的无害的冲突。继子戈尔吉阿斯连同青年索斯特拉托斯把老人救上来后,克涅蒙转变了。渡过生死劫之后,老人坦言自己的错误在于"以为能不依赖他人独自生活,无需求助于你们任何人"。这岂非说出了所有孤独老人的心声？ 进一步地,克涅蒙解释："我变得如此暴戾,是因为我看到每个人生活着都在盘算如何能让自己获益,从而使我认为人们都不会对他人怀有好意。"从老人的口中我们仿佛看到十分熟悉的利己主义者们佯装热切地进行着社交生活,热切背后是冷漠、自私和阶级隔阂。米南德正是通过克涅蒙的

人物真相向观众撕开一道小口,让我们看到了社会生活的一瞥,之后又迅速合上了。**古怪人解开了与继子的心结,"父子冲突"解决,然后面临的是"父女冲突",克涅蒙即将失去女儿的困境没有解决。**克涅蒙让索斯特拉托斯走上前来,仔细端详,问出了他认为最重要的问题:"他被太阳晒过,是农人吗?"这说明在老父亲心中,门第观念至关重要,但此时他已将女儿的婚配决定权交给了继子,于是古怪人一声不发地进屋了。接下来,古怪人又将自己封闭起来,再没有说一句话。

今天的我们很容易理解克涅蒙对自己的二次封锁,父亲嫁女儿的伤怀已成为当代影视剧的常见煽情点。但在公元前 4 世纪,对于这种情感的表达还十分新颖,尤其是像米南德一样,用"恨世者"的外壳将老父亲失去女儿的伤悲隐藏起来的策略,还是一项创举。

### 2. 大团圆结局——阶级矛盾的想象性调和

《古怪人》的结局多少带有一些阶级调和的幻想性质,虽然克涅蒙这一恨世者形象的人物性格刻画依然完美,但结尾存在着不少早期喜剧不尽合理之处。**首先是爱情与门第冲突的草率解决。**一个新的人物登场——青年索斯特拉托斯的父亲卡利皮得斯,这个有钱的老人同意儿子迎娶克涅蒙之女,但反对把女儿嫁给克涅蒙的继子,理由是迎娶一个穷媳妇已经够了,不能再要一个穷女婿。接下来,索斯特拉托斯向父亲发表了关于为富济贫的长篇倡议,核心观点就是劝导富爸爸达则兼济天下,"拥有可见的朋友要远远胜过拥有被埋藏着的不可见财富"。然后富爸爸就轻而易举地同意了关于分配财产的建议。这一冲突的解决是相对草率的。

**第二个问题是关于爱情关系的确立,索斯特拉托斯把妹妹嫁给古怪人的继子戈尔吉阿斯,缺乏必要性。**这一桩婚姻并不是出于自由恋爱,更像是把妹妹作为某种劫富济贫的平均主义财产,送给了戈尔吉阿斯。为了达到喜剧结局的"皆大欢喜",米南德的爱情线安排得过于生硬。

### (三)万字剧鉴赏

《古怪人》的结构已非常接近现代戏剧,从形式上看,新喜剧与旧喜剧最重

**要的区别是歌队作用的变化。**"在旧喜剧里,歌队起着非常重要的作用。它或者是政治抨击的体现者,或者是剧作者的社会观点或美学观点的表达者,因此是整个戏剧行动的积极参加者。在新喜剧中,歌队与剧本内容已经没有任何关系,只是作为一种喜剧形式的遗迹而继续存在,它的四场舞蹈表演只对剧本起分幕作用。"[1]与此同时,由于歌队在新喜剧中不再在情节中担任角色,因此"插曲"也就绝迹了。下面分析《古怪人》的"开场"和"发展"部分:

### 1. 开场——通过他者视角展示主人公性格

《古怪人》的开场与莫里哀的《悭吝人》有异曲同工之妙,都是通过他者视角展示主人公性格的典范。全剧的序幕是潘神的开场白,将开场白作为剧情提要的写法从欧里庇得斯时就开始了,米南德让全剧戏份最少的两个角色,潘神和男主角的门客凯瑞阿斯先上场,在完成各自的任务之后就在后续情节中消失了。潘神作为古怪人在世界上唯一主动交流的对象,总结克涅蒙"这辈子没有和任何人亲切交谈过,也没有主动地向任何人打过招呼",使观众对古怪人的上场产生期待。凯瑞阿斯则作为男主角的门客,引出本剧的爱情线。凯瑞阿斯本来是索斯特拉托斯为求爱找来的第一个帮手,但他借故拖延,实际是拒绝帮助男主人公,然后就从剧中消失了。他的短暂出场是有价值的,当剧情进行到高潮处,古怪人讲出身边尽是些自私自利之人时,观众很容易回忆起开场时的这个门客。

接下来上场的是索斯特拉托斯的仆人,这个人物是男主人公派去找古怪人的,他几乎是狼狈地逃到场上,带来关于克涅蒙的形容:"你还不知道他的厉害,他会吃了我们。"接下来,克涅蒙才上场,但并未与索斯特拉托斯产生正面冲突,只是让男主人公意识到,古怪人又臭又硬,需要找到帮手才能搞定。

### 2. 发展——生动多彩的奴隶形象

《古怪人》在次要人物的形象塑造方面是十分出色的,可爱程度超过了主人

---

[1] [古希腊]埃斯库罗斯等著,张竹明、王焕生译:《古希腊悲剧喜剧全集 8:米南德喜剧》,译林出版社 2007 年版,第 2 页。

公。比如戈尔吉阿斯的奴隶达奥斯怀着捉弄富人的私心,骗索斯特拉托斯多干农活;索斯特拉托斯家的奴隶革塔斯和厨师西孔两次去克涅蒙家借小锅,被暴力赶走,埋下第五幕报复克涅蒙的伏笔;克涅蒙的老女仆打水时将水罐掉进井中,取水罐不成又将镐头掉进水中,女仆的蠢笨又加强了克涅蒙的"恨世"。生动多彩的奴隶形象加强了喜剧效果,与之相比,米南德对奴隶主的性格刻画隐含着一丝批评。如戈尔吉阿斯在第二幕刚出场时还认定索斯特拉托斯"一眼就可以看出,不是好人",但仅仅在索斯特拉托斯坦白对他妹妹的一番爱意,并声称娶她不收嫁妆,戈尔吉阿斯便立即与索斯特拉托斯称兄道弟,为助其赢得继父认同而出谋划策了,侧面反映了奴隶主的唯利是图。

## (四)艺术总结

### 1. 人文意义

**第一,从世界观上,喜剧提出了关于人与世界关系的偶然性解释**

公元前 5 世纪后半期的伯罗奔尼撒战争对整个希腊社会造成了巨大的破坏,对人们的思想意识造成了巨大的冲击。在新喜剧中,传统的神已经退居后景,人们对神明的传统信仰被偶然性所取代。正如"得墨特里奥斯在著作《论偶然性》中指出的,亚历山大的胜利是偶然性拥有无限权力的证明,偶然性统治着人类。这也促使道德观念和标准的变化。**公元前 5 世纪的人们认为,一切与神明公正性标准相合的都是理性的,符合道德的。现在人们已不再相信这种公正性,而是努力寻找行为和评价行为的另外的道德基础。这样的基础就在于人们的习性本身。**"[1]

**第二,提倡平等互助,发挥了喜剧的劝善功能**

米南德在《古怪人》中试图以喜剧的形式抹平的,正是社会生活或者说人性本身难以跨越的:贫富差距、阶层隔阂、自私狭隘、恃强凌弱……所以在喜剧中,当我们看到有钱人家的青年在农田里刨地受累,富有的农场主把女儿嫁给穷小子,通过联姻帮助穷人,会不由地得到一种幻想的满足,虽然那只存在于故事

[1] [古希腊] 埃斯库罗斯等著,张竹明、王焕生译:《古希腊悲剧喜剧全集 8:米南德喜剧》,译林出版社 2007 年版,第 7 页。

中,但代表了喜剧的一种劝善导向。正如凯瑟琳·勒维在《古希腊喜剧艺术》中所说:"任何时代或民族的喜剧精神,可能都是一种狂欢、净化和幻想的精神,或者,也可以说,是对人性善和世界秩序的信念。"[1]

### 2. 创新点

**第一,创造了揭示人物真相的性格喜剧**

**米南德最大的创新点,是将喜剧性来源聚焦到人物性格上**,塑造了脾气古怪、性格火爆、孤独厌世的倔老头形象。这一形象直到今天仍被广为沿用,因为相比于阿里斯托芬的政治批判和社会讽刺喜剧,性格喜剧更容易超越时代的局限,照亮每个人身上可见的缺点。这一类喜剧的笑并非来自有趣的舞台场景或片段插入式的插科打诨,而是渗透到剧中人物内心的东西——一种对于人物本身至关重要的东西。如老人对生命即将逝去、儿女离去陷入孤绝的恐惧,因此变得坚硬、武断、主动弃绝与外界的联系。事实上很多人晚年都会因社交恐惧而变得愈发孤僻,这是人性使然,米南德正是基于这一人物真相创造了性格喜剧。

**第二,以喜剧赋予爱情题材以地位**

今天的观众已十分习惯于浪漫爱情喜剧,但在古希腊,爱情题材还很少见,原因是婚姻关系不掌握在年轻人自己手里,而取决于年轻人的父母,而且女性地位低下,常常被作为男性家长分配的财产。从《古怪人》中可见一斑,女性角色除了一个女仆西弥卡之外几乎不怎么出现,也未见明确的性格。《古怪人》是米南德较早的喜剧,还有很多不成熟的地方,但已经传递出年轻人追求自由恋爱的愿望和平等意识,赋予了爱情题材以地位。

**第三,以独白开掘人物的内心动作**

独白是米南德在戏剧技巧上的创举,用来描绘人物的内心动作,产生了细腻生动的妙趣效果。如第四幕中,当索斯特拉托斯得知少女的父亲坠井,自己得到了一个为爱表现的好机会时,米南德用独白来表现:"观众们,请农神作证,请医神作证,请众神明作证,我一生中从未见过有人淹在井里这么凑巧,这么及

[1] [英]凯瑟琳·勒维著,傅正明译:《古希腊喜剧艺术》,北京大学出版社1988年版,第238页。

时,实在是少见,多么甜美,多么快乐!"这一笔小小的幸灾乐祸多少也释放了观众对不喜欢的人遇难的幻想快感。还有当索斯特拉托斯营救古怪人时,独白再次为喜剧添料:"这时我的心思全不在掉进井里的那个人身上,虽然我仍然把他往上拉,他曾使我那样地烦恼。请宙斯作证,我差一点彻底毁了他:由于我眼睛盯着姑娘,可能有三次绳子脱了手。"以独白开掘人物的内心动作这一技法后来被广泛应用在莎士比亚和莫里哀的喜剧当中。

### 3. 艺术特色

**第一,"新喜剧"源于日常生活,提倡温情和解**

与阿里斯托芬所擅长的"重大政治历史题材"不同,米南德是日常生活喜剧的代表,他的喜剧性事件多来源于家庭生活,主人公是平凡人,面临的问题也是日常可见的问题。格调温情,提倡和解。相较于阿里斯托芬的辛辣,米南德是温驯顺从的,带有劝善的道德幻想性质。如剧中的庄园主慷慨大方,善良宽厚;庄园主的儿子索斯特拉托斯诚恳谦逊,乐于助人。最后冲突的解决带有年轻诗人的理想化色彩。

**第二,在揭示人物真相时离开喜剧性基调,转用悲剧的口吻**

米南德发明了喜剧人物的自白,即用独白手法揭示喜剧性格形成的原因,这使其喜剧朝严肃喜剧近了一步。以《古怪人》中克涅蒙在第四幕的自白为例:"我想关于我自己和我的习性再稍说几句。如果所有的人都能这样,那便无需存在任何法庭,无需把自己送进牢狱监禁,也不会有战俘,人人都以适量为满足。也许时下生活更令你们喜欢,那就听便。一个严厉而古怪的老人应该给你们让路。"我们不难看出这一段自白的悲凉,古怪人试图用与世隔绝来构建一个人人自足的社会,不侵占、不倾轧,也就取消了暴力与等级分化,从而人人平等,这是古怪人的"理想国",但这个理想国终于破灭了。正如马其顿统治下的雅典,只能看着自己一天天走入暮年。

**第三,语言的性格化,促进人物形象的多元立体**

人物语言的性格化,是米南德喜剧的一大进步。不同的人物语言完全出自各自不同的身份和地位,古怪者古怪,年轻者年轻,低微者低微,高贵者高贵,他们不为诗人代言,只从自身出发,从自身所面临的情境出发说话。正是因为每

个角色的语言与其人物是如此地贴合,他们不是某种概念或诗人意志的喉舌,拜占庭的阿里斯托芬才会夸耀米南德:"米南德啊,人生啊,你们俩究竟是谁摹仿谁?"以此表明米南德喜剧的生活化和风俗趣味。

## 五、名剧选场[1]

### 第四幕

（西弥卡从屋内上）

**西弥卡** 谁来帮忙呀？天哪,我太不幸啦！谁来帮忙呀？

（西孔从山洞上）

**西孔** 伟大的赫拉克勒斯啊！以神明和精灵的名义,让我们结束这个献祭筵席吧。你们不停地争吵,打斗,叫嚷。瞧,这家人怎么这样怪。

**西弥卡** 我家主人在井里。

**西孔** 为什么？

**西弥卡** 什么为什么？他为了捞那把十字镐和那只水罐,便下井去,从上往下爬,于是乎就掉了下去。

**西孔** 就是那个严厉粗暴的老家伙？

**西弥卡** 正是他。

**西孔** 请乌拉诺斯作证,他干得漂亮。好老婆子,现在该你干活儿了。

**西弥卡** 干什么？

**西孔** 你去找个研钵或是石块或是其他的什么东西,从上面扔下去。

**西弥卡** 亲爱的,下去吧！

**西孔** 波塞冬啊,让我像寓言中说的,下到井里去和狗斗？怎么也不能干。

**西弥卡** 戈尔吉阿斯,你在哪里？

（戈尔吉阿斯应声从洞内上）

**戈尔吉阿斯** 我在哪里？西弥卡,什么事？

---

[1] 选文出自[古希腊]埃斯库罗斯等著,张竹明、王焕生译:《古希腊悲剧喜剧全集8:米南德喜剧》,译林出版社2007年版,第64—98页。

**西弥卡**　什么事？我告诉你，主人掉进井里了。

**戈尔吉阿斯**　喂，索斯特拉托斯，快出来，到这里来。

（索斯特拉托斯由洞内上）

**西弥卡**　（对戈尔吉阿斯）你领着，快进去。

（戈尔吉阿斯、索斯特拉托斯和西弥卡进屋）

**西孔**　请狄奥倪索斯作证，世上存在神明！你这个亵渎之人，竟然拒绝借锅给祭神的人们，你就掉在井里喝水吧，把水全部喝干，不用同任何人分享。现在这里的女神们终于公正地为我对他进行了惩罚。任何人侮辱厨师，都不可能躲过应有的惩处。请记住，我们的手艺确实是一项神圣的事业，不过你可以随意支使递送杯盘的奴隶。什么？那老家伙死了？有人在痛哭，大声呼喊"亲爱的爸爸"，这没有……显然……这样上来……他的眼睛……[1]神明在上，你们以为他是什么样子？浑身水淋淋，不断打颤。模样不赖。观众们，请阿波罗赐福，但愿我能愉快地看上他一眼。妇女们，快奠酒。祈求这老头子被救上来——遭不幸：变残废，瘸了腿，让他就这样做这位潘神和这些往来献祭的人们的邻居，绝不惹人们烦恼。不过令我最关心的仍然只有一件事：会不会有人雇佣我。

（西孔进山洞，下；索斯特拉托斯由克涅蒙屋内上）

**索斯特拉托斯**　观众们，请农神作证，请医神作证，请众神明作证，我一生中从未见过有人淹在井里这么凑巧，这么及时，实在是少见，多么甜美，多么快乐！当时的情况是这样：我们一走进去，戈尔吉阿斯立即下到井里，这时我和姑娘在上面无事可做。我们又能做什么呢？姑娘只知道哭泣，哭得扯乱了头发，猛烈捶打自己的胸脯。这时我真运气，请众神明作证，就像奶妈站在她身旁，劝她不要那样做，耐心地恳求她，凝视着无可比拟的心爱的姑娘。这时我的心思全不在掉进井里的那个人身上，虽然我仍然把他往上拉，他曾使我那样地烦恼。请宙斯作证，我差一点彻底毁了他：由于我眼睛盯着姑娘，可能有三次绳子脱了手。那个戈尔吉阿斯并非真正的阿特拉斯，勉强接住了老人，把他拉上来。那老家伙一走出井口，我就往外跑，因

---

[1] 本段的几处省略号代表原文抄本残缺处。——作者注

为我实在控制不住我自己，我曾经接近姑娘，轻轻地向她示爱，我确实是那样激烈地、狂热地爱着她。我准备——不过有人在开门。拯救神宙斯啊，那是什么？

（克涅蒙、戈尔吉阿斯和克涅蒙的女儿借助舞台机构，从后台屋内转到前台）

**戈尔吉阿斯**　克涅蒙，你需要什么？告诉我。

**克涅蒙**　我该说什么？我不好。

**戈尔吉阿斯**　打起精神。

**克涅蒙**　我打起精神。我告诉你们，克涅蒙从今后不会再惹你们烦恼。

**戈尔吉阿斯**　这就是可恶的孤独生活。你看见吗？刚才你差一点就丧了命。你已经这么大年纪，应该有人照顾，安度晚年。

**克涅蒙**　我知道，我的境遇不顺。戈尔吉阿斯，你去把母亲叫过来。

**戈尔吉阿斯**　正应该这样。命运显然一直这样安排，让不幸抚养我们长大。

（戈尔吉阿斯回自己的屋，下）

**克涅蒙**　亲爱的女儿，你能帮我一下，扶我起来？

（克涅蒙的女儿上前扶起父亲）

**索斯特拉托斯**　一个多么幸福的人啊！

**克涅蒙**　（发现索斯特拉托斯）可怜虫，你怎么站在这里？……我曾想……米里娜和戈尔吉阿斯……宁愿让……不……没有人能……我[1]这你们说服不了我，却会向我让步。有一点我错了：以为能不依赖他人独自生活，无需求助于你们任何人。现在当我看到生命的终点会在无意中突然到来时，我发现我那种看法不合适。一个人总需要有人在身边照应帮助。请赫菲斯托斯作证，我变得如此暴戾，是因为我看到每个人生活着都在盘算如何能让自己获益，从而使我认为人们都不会对他人怀有好意。正是这种想法害了我。是戈尔吉阿斯刚才感动了我，他做了件只有高尚之人才会做的事情。他救了一个甚至都不想让他走近门前，从来没有在任何方面给过他什么帮助，从不和他说话，没有亲切交谈过的人。他会这样说，也合理："请不要叫

---

[1] 本段的几处省略号代表原文抄本残缺处。——作者注

我去，我不去。既然你从没有帮助过我们，我也不帮助你。"年轻人，怎么样？不管我现在是死去，因为我感觉不好，还是得救，我都认你为儿子，把我的所有财产交给你，把女儿也托付给你，给她找个丈夫，因为我即使能够康复，也不可能办到，没有人能令我满意。我若能活下去，就让我如我所愿地生活，你则照管家业，神明让你具有这样的能力。你理应是妹妹的保护人，你把我的财产分成两半，把一半慷慨地给妹妹做嫁妆，另一半你自己留着，供养我和你母亲。女儿啊，过来扶我躺下，我认为闲扯不是男人的事情。儿子，还有一点要记住，我想关于我自己和我的习性再稍说几句。如果所有的人都能这样，那便无需存在任何法庭，无需把自己送进牢狱监禁，也不会有战俘，人人都以适量为满足。也许时下生活更令你们喜欢，那就听便。一个严厉而古怪的老人应该给你们让路。

**戈尔吉阿斯**　你刚才吩咐的我都照办，让我们尽快为你的女儿找一个令你满意的丈夫。

**克涅蒙**　我想说的都已说明，请不要再烦我。

**戈尔吉阿斯**　有人想和你说——

**克涅蒙**　看在众神的面上，不行。

**戈尔吉阿斯**　有人想娶你的女儿——

**克涅蒙**　我不再管这件事情。

**戈尔吉阿斯**　他救过你。

**克涅蒙**　那是谁？

**戈尔吉阿斯**　就是他。

**克涅蒙**　（对索斯特拉托斯）你走过来！

　　（索斯特拉托斯走近克涅蒙，克涅蒙仔细端详，然后对戈尔吉阿斯）

　　他被太阳晒过，是农人吗？

**戈尔吉阿斯**　爸爸，是的。他可不是那种只知道绕着地头转的花花公子。……[1]

**克涅蒙**　扶我进屋去。

---

[1] 本段的省略号代表原文抄本残缺处。——作者注

**戈尔吉阿斯**　……[1]你们好好照顾他。

（机械把克涅蒙及其妻子、女儿送进后台）

**索斯特拉托斯**　现在你该把妹妹嫁给我了。

**戈尔吉阿斯**　这件事还得看你父亲的态度。

**索斯特拉托斯**　父亲不会反对我。

**戈尔吉阿斯**　既然这样，我现在把妹妹托付给你，请神明作证，并把她，索斯特拉托斯，她应有的那份嫁妆给你。你在这件事情上没有以伪装的面貌出现，你很坦诚；为了婚事，你甘愿承受一切。虽然你娇养惯了，却操起十字镐刨地，不怕辛苦。这最能表明一个人的品性：一个人生活富裕，却能与不及自己的穷人平等相处，说明他会自制地承受命运的变幻，你作了很好的自我表现。愿你永远能这样。

**索斯特拉托斯**　我希望能更好些。不过自我吹嘘是一种庸俗的行为。你看，我父亲正好来了。

（卡利皮得斯上）

**戈尔吉阿斯**　卡利皮得斯是你的父亲？

**索斯特拉托斯**　正是。

**戈尔吉阿斯**　宙斯在上，他富有。

**索斯特拉托斯**　应该这样，他作为农人很杰出。

**卡利皮得斯**　（边走边自语）我可能被拉下了。他们大概早就把羊吞了下去，离开这里，下地去了。

**戈尔吉阿斯**　请波塞冬作证，他们还饿着肚子。我们现在就把事情告诉他？

**索斯特拉托斯**　先让他去吃饭，那时他会更宽厚。

**卡利皮得斯**　（看见索斯特拉托斯）什么，索斯特拉托斯，你们吃完饭了？

**索斯特拉托斯**　我们给你留着呢，快去吧。

**卡利皮得斯**　我这就进去。

（卡利皮得斯进山洞，下）

**戈尔吉阿斯**　你要是想同你父亲单独谈谈，那你现在也跟进去。

---

[1] 本段的省略号代表原文抄本残缺处。——作者注

**索斯特拉托斯**　你能在家稍待吗？

**戈尔吉阿斯**　我不会离开家。

**索斯特拉托斯**　好吧，我过一会儿就来找你。

（歌队表演）

## 第五幕

（索斯特拉托斯和卡利皮得斯由山洞上）

**索斯特拉托斯**　父亲啊，你并不像我期待你的那样，所有的想法都同我一致。

**卡利皮得斯**　这是为什么？为什么那样说？我希望你娶你所爱的人，而且说，应该娶她。

**索斯特拉托斯**　我说的不是那个意思。

**卡利皮得斯**　我以全体神明的名义起誓，我认为，如果年轻人能娶他真心相爱的姑娘做妻子，这样的婚姻将会更加牢固。

**索斯特拉托斯**　既然我将要娶他的妹妹，就是那个年轻人的妹妹做妻子，认为他配得上和我们做亲戚，那你现在又为什么说，不能把我的妹妹嫁给他？

**卡利皮得斯**　你是在胡扯。我不希望娶一个穷媳妇，再要一个穷女婿。我们有了一个就已经足够。

**索斯特拉托斯**　你这是在说钱财，说一种不可靠的东西。要知道，要是你相信它们会永远恒常地留在你身边，那你就牢牢地守着它们，不把它们交给任何人。但当你并不真正是主人，你并不拥有归命运所有的一切时，亲爱的父亲，那你为什么要吝惜它们呢？事实上命运随时可以把你拥有的一切夺走，把它们交给某个根本不值得拥有它们的人。由此我劝你，父亲，当你暂时还是它们的主人的时候，你就应该慷慨地利用它们，帮助所有的人摆脱贫穷，多做慈善的事情，要尽自己的最大力量，尽自己的一切可能。这才是不朽的事业。当你偶然遇到不幸时，你将可以反过来从中得到你所需要的东西。拥有可见的朋友要远远胜过拥有被埋藏着的不可见财富。

**卡利皮得斯**　你很明白道理，索斯特拉托斯。我将来定然不可能把积聚的财富随身带走。怎么办？它们是你的。你不是要有一个可靠的朋友吗？那你

就找吧,祝你幸运。你何必对我说那些话呢？索斯特拉托斯,你就安排吧,
赠予,分配,我全都同意。

**索斯特拉托斯**   你真愿意？

**卡利皮得斯**   是的,我确实愿意,你对此不用担心。

**索斯特拉托斯**   我现在就把戈尔吉阿斯叫来。

    （戈尔吉阿斯由屋内上）

**戈尔吉阿斯**   我刚才出门时在门边听见你们俩在谈话,从一开始全都听得很真
切。该说什么呢？索斯特拉托斯,能够找到你做知心朋友,我确实很高兴。
但是我不想,而且即使我曾经想过,请宙斯作证,我也不能就这样富裕。

**索斯特拉托斯**   我不明白你说的意思。

**戈尔吉阿斯**   我把我的妹妹嫁给你做妻子,我又娶你妹妹——多谢你们。

**索斯特拉托斯**   你要拒绝？

**戈尔吉阿斯**   在我看来,不能利用他人的财富过优裕的生活,应该自己挣钱。

**索斯特拉托斯**   戈尔吉阿斯,你在说蠢话。你是不是认为自己同这场婚姻不
相配？

**戈尔吉阿斯**   我认为自己和你的妹妹很相配,但是自己不富裕,不应该贪求。

**卡利皮得斯**   请至尊的宙斯作证,显然你有些高尚过分。

**戈尔吉阿斯**   为什么？

**卡利皮得斯**   你不富裕,却想要显得富有。当你看到我被你说服时,你也得
让步。

**戈尔吉阿斯**   你这样终于说服了我。要知道,一个人贫穷,又愚蠢地拒绝获得
拯救的希望,那不是双倍地可怜？

**索斯特拉托斯**   太好了。现在剩下的事情就是订婚。

**卡利皮得斯**   亲爱的孩子,我把女儿许配给你,是为了让你和她生育合法的孩
子。我将给女儿三特兰同做嫁妆。

**戈尔吉阿斯**   我可以给妹妹一特兰同做嫁妆。

**卡利皮得斯**   你能够给？不要给太多。

**戈尔吉阿斯**   我给得起。

**卡利皮得斯**   你还会得到整整一块地,戈尔吉阿斯。现在你把你母亲和妹妹带

来这里,与女眷们相见,她们就和我们在一起。

**戈尔吉阿斯** 理应如此。

**索斯特拉托斯** 让我们现在留在这里,通宵达旦地欢乐饮宴,明天我们将举行婚礼。戈尔吉阿斯,你们把那位老人也请来这里,他从我们这里会得到需要的一切。

**戈尔吉阿斯** 索斯特拉托斯,他不想来。

**索斯特拉托斯** 你劝劝他。

**戈尔吉阿斯** 我尽力而为。

（进克涅蒙的屋,下）

**索斯特拉托斯** 现在我们应该举行一次非常丰盛的宴会,爸爸,妇女们将会通宵忙碌。

**卡利皮得斯** 不,正好相反,要知道,妇女们饮宴,是我们将通宵忙碌。我现在就去,为宴会做必要的准备。

（卡利皮得斯离开去山洞）

**索斯特拉托斯** 好,你去吧。一个人若有理智,就应该永远不遇事退缩。要知道,勤奋和努力能够征服一切。我在这方面就是一个很好的例子,今天我仅一天时间就办成了婚姻大事,根本就没有一个人事先料到这一点。

（戈尔吉阿斯和母亲及妹妹由克涅蒙屋内上）

**戈尔吉阿斯** 请你们走快点儿。

**索斯特拉托斯** 请你们过来。

（回身对山洞）

母亲,请迎接客人。克涅蒙没有来?

**戈尔吉阿斯** 他甚至希望那个老女仆也能离开他。好最后只留下他一个人。

**索斯特拉托斯** 啊,真是难改的习性。

**戈尔吉阿斯** 就让他这样吧。

**索斯特拉托斯** 祝他健康。我们进去吧!

**戈尔吉阿斯** 索斯特拉托斯,我会发窘,和妇女们一起——

**索斯特拉托斯** 说什么傻话?怎么不走?从现在起,我们全是一家人啦。

（索斯特拉托斯领戈尔吉阿斯等进山洞;西弥卡由克涅蒙屋内上）

**西弥卡** （回身对屋内）请阿尔特弥斯作证，我也走。你就独自在这里躺着，为自己的习性受罪吧！他们邀请你去神明的山洞，可你拒绝他们。以这位潘神的名义起誓，愿你还会遭受巨大的不幸，比现在的更大。但愿你幸运。

（革塔斯由山洞上）

**革塔斯** 我来这里看看那个老家伙怎样了。

（听见吹笛手吹笛）

可怜虫，你这就给我吹笛？我还有事情。他们派我来看看这位有病的人，别吹啦！

**西弥卡** 让你们中其他哪个人进去陪他坐坐吧。我想在同我抚养大的人分别之前能和她一起说说话，道个别。

（西弥卡向山洞走去，下）

**革塔斯** 你很聪明，你去吧。我现在得去照顾那个家伙。我一直希望能有这样的机会，但现在……[1]西孔，快过来，听我说。请波塞冬作证，我看可以娱乐一番。

（西孔由山洞上）

**西孔** 是你叫我吗？

**革塔斯** 是的。如果你刚刚遭人非礼，你不想进行报复？

**西孔** 我遭人非礼了？你这样胡扯不受惩罚？

**革塔斯** 那个古怪老人一个人在睡觉。

**西孔** 身体如何？

**革塔斯** 还没有到非常危险的地步。

**西孔** 他不会起来揍我们吧？

**革塔斯** 我想他肯定还不可能起来。

**西孔** 你的话令我高兴。我就去向他借东西。他会立即失去理智。

**革塔斯** 好朋友，让我们首先把他抬出来，顺手放在这屋旁边，然后去敲门，向他借东西，刺激他。我敢说，定会十分有趣。

**西孔** 我担心不要被戈尔吉阿斯碰上，揍他揍。

---

[1] 本段的省略号代表原文抄本残缺处。——作者注

**革塔斯** 洞里闹得很,人们正在吃喝,谁也不会发现我们。教训他一下还可以,我们和他联姻,他和他们就是一家人。若他总是那样子,我们会难以忍受。

**西孔** 怎么不是呢?

**革塔斯** 只是把他抬到这里来时得小心地走。你走前面。

(西孔和革塔斯进屋,把克涅蒙稍稍抬出屋外,西孔在前,革塔斯在后)

**西孔** 稍等一下。你可不要把我撇下,自己溜走。以神明的名义,请不要出声。

**革塔斯** 请地母作证,我没有出声。向右走。

**西孔** 知道。

**革塔斯** 把他放在这里。现在开始。好,我先来,你观察动静。

(西孔退到一旁,革塔斯去敲克涅蒙的屋门)

　　喂,孩子! 喂,好孩子!

**克涅蒙** (醒来)我快要死了!

**革塔斯** (转过身来,装着突然发现克涅蒙)这是谁? 你是这家的主人吗?

**克涅蒙** 当然,你想干什么?

**革塔斯** 想向你们借用一下小锅和篮子。

**克涅蒙** 谁把我扶起来!

**革塔斯** 你们有这些东西,我知道你们有。此外还需借用七个三脚鼎,二十张桌子。孩子,快进去通报,我急着呢。

**克涅蒙** 我什么都没有。

**革塔斯** 你没有?

**克涅蒙** 你要听上上千遍?

**革塔斯** 好吧,我走了。

(革塔斯退到一旁)

**克涅蒙** 啊,真倒霉! 真奇怪,我怎么在这里? 谁把我抬到这里来了?

(西孔向克涅蒙的屋门走来)

**西孔** (对革塔斯)你走吧,看我的。(上前敲门)喂,孩子,女仆们,奴隶们! 喂,看门人!

**克涅蒙** 好家伙,别敲啦! 你会把门砸烂的。

**西孔** 请给我们九条毯子。

**克涅蒙**　哪里有？

**西孔**　我还需要一百尺花纹罩布，外国产的。

**克涅蒙**　但愿我能从哪里找来根鞭子。女仆！女仆在哪里？

**西孔**　那我就再去敲别家的屋门。

**克涅蒙**　你滚吧！女仆，西弥卡！愿神明们让你不得好死！

　　（西孔退到一旁，革塔斯重上；看见革塔斯走来）

　　　　你又来干什么？

**革塔斯**　想借一只大型的铜调缸。

**克涅蒙**　有谁能过来扶我起来？

　　（西孔重上）

**西孔**　还需要一块帘布，老伯你们确实有。

**克涅蒙**　请宙斯作证，没有。

**革塔斯**　调缸也没有？

**克涅蒙**　我打死西弥卡！

**西孔**　你就躺着吧，不要嘟哝！你躲避人们，厌恶妇女，不愿去山洞参加我们的献祭筵席。好吧，悉听尊便。你听着，我把所有的事情……[1] 当你家的女眷进了山洞，在我们那里，你的妻子和女儿一去那里便受到热情招待，大家热烈欢迎她们，她们受到人们的称赞。我早就为那些男人们准备好了丰盛的菜肴。你听见吗？不要再睡了！

**革塔斯**　不要再睡了！

**克涅蒙**　啊，天哪！

**西孔**　什么？还不想去？那你就继续听着。真是费尽心机。我已经在地上摆好卧榻，备好餐桌，这些都是我的活计。你听见吗？因为我是厨师，你想想吧！

**革塔斯**　（自语，对西孔）一个没用的家伙。

**西孔**　一个侍者绕行着把澄清的陈年老酒斟进空空的突肚杯盏，和着神们的清澈泉流，另一个侍者招待其他女宾。人们把酒有如水般向沙地倾注，明白

---

[1] 本段的省略号代表原文抄本残缺处。——作者注

吗？一个年轻的侍女畅饮之后,用手把美丽的脸面半遮掩,走上前来舞蹈,踏着音乐节拍,羞涩地颤动着身肢。这时另一个侍女把手递给她一起舞蹈。

**革塔斯** 不幸的人啊,你也起来一起去舞蹈吧!

（西孔和革塔斯试图把克涅蒙扶起来）

**克涅蒙** 讨厌鬼,你们干什么?

**革塔斯** 那你自己起来吧! 乡巴佬。

**克涅蒙** 神明作证,我不起来。

**革塔斯** 那我们把你抬进去。

**克涅蒙** 我去干什么?

**革塔斯** 去跳舞。

**克涅蒙** 抬我过去。那样或许比待在这里要好些。

**革塔斯** 你现在有理智了。我们征服了。我们是胜利者。喂,西孔,多纳克斯,叙鲁斯,把他扶起来,抬过去。

（奴隶多纳克斯和叙鲁斯上。同西孔一起把克涅蒙抬起来）

克涅蒙,你要当心,我们如果发现你又想改变主意,那就请你好好记住,那时候我们会对你不客气。赶快派人递给我们花冠和火把。

（奴隶送上花冠和火把）

**西孔** （对革塔斯)你把这花冠戴上。我戴上了。青年们,孩子们,观众们,同我们一起热烈庆祝吧,为我们终于制服了这样一个脾气执拗的古怪老人。愿宙斯的女儿,出身高贵的胜利女神永远对我们仁慈、宽厚、心怀好意念。

（众人抬起克涅蒙,齐下）

# 米南德《公断》

## 导　言

　　《公断》的演出时间已经不详,但根据剧中人物的心理刻画,研究者普遍认为这是米南德晚期的作品,因为其题材和另一部作品《割发》相似,都是年轻夫妻因为误会分离又和好,《公断》情节较复杂,人物繁多且性格迥异,表现出充分的成熟性。和米南德的大多数剧作一样,《公断》的文本主要来源于公元 5 世纪的莎草纸抄本,残缺了约三分之一的篇幅,于 20 世纪初被发表出来。尽管《公断》散佚严重,但仍然能从中一窥新喜剧时期作品的代表风格和米南德出色的喜剧天才。

### 一、百字剧梗概

　　卡里西奥斯回家后发现新婚不过五个月的妻子不仅生了孩子,还偷偷把孩子遗弃,伤心之下他搬到朋友家整日和艺妓饮酒作乐。其岳父试图开导他却未果,回家的路上偶遇两个奴隶在争夺一个弃婴,于是作为公断人把孩子判给了其中一个烧炭工。没想到烧炭工是卡里西奥斯朋友的家仆,而卡里西奥斯的家仆则认出了孩子身上的证物。经过一番调查,原来卡里西奥斯的妻子在婚前曾遭卡里西奥斯的强暴,被遗弃的孩子正是卡里西奥斯的亲子,真相大白后,家庭重新恢复了幸福。

### 二、千字剧推介

　　在《公断》中,"发现"这一动作得到了非常尽心尽力的安排,没有任何一部

其他的米南德作品可以与之比拟。事实上,米南德在《公断》中用了整整三幕的内容去形成"发现"的动作,从第二幕到第四幕,都是以孩子为一个切入点,逐渐去发现整起事件背后的真相的。岳父斯弥克里涅斯的公断行为只是一个引子,关键是公断判决出来之后,让奴隶奥涅西摩斯猜想到孩子的父亲有可能是自己的主人卡里西奥斯,这就引发了下一幕中他如何"以下犯上",通过计谋与竖琴女哈布罗托农联合起来,确认孩子的亲生父亲究竟是谁。与此同时,哈布罗托农那条线索中的回忆和巧合,又能够与之汇合,发现孩子生母的身份,让整个"发现"的过程趋于完整,最终得出真相。所以,第二幕和第三幕事实上是这部剧最重要的部分,它里面体现了剧作家的精心安排的矛盾和出色的写作技巧;除此之外,第二幕和第三幕亦是抄本中保留最完好的部分,最能完整体现米南德晚期作品的写作风格,故选择此部分作为千字剧推介。

## 三、万字剧提要

第一幕:雅典青年卡里西奥斯外出回家之后,从家仆奥涅西摩斯那儿听说了一个噩耗:自己新婚的妻子潘菲拉在婚后仅仅五个月就生下了孩子,还因为害怕自己发现而把孩子丢弃了。这令卡里西奥斯十分痛苦,想要和妻子离婚,于是他搬到了朋友凯瑞斯特拉托斯的家里去住,还找来自己的老相好——竖琴女哈布罗托农整日消遣,以减轻心灵的伤痛。听说卡里西奥斯这些事情后,他的丈人斯弥克里涅斯急匆匆地回到女儿家中,想找女婿好好谈谈,却扑了个空。

第二幕:斯弥克里涅斯于是和女儿谈话,他没能从女儿那儿打听到卡里西奥斯离家出走的原因,也不知道女儿有了孩子。他既责备女儿不坦白,又责备女婿行为放荡。当他回城时,路上看见两个奴隶——牧羊人达奥斯和烧炭工叙罗斯正在争吵,后者身边还跟着自己的妻子,怀里抱着个婴儿。这两个奴隶请斯弥克里涅斯留步,去做他们之间的公断人。原来,达奥斯在放羊的时候发现了一个被遗弃的婴儿,但又不想抚养他,于是拿走了婴儿身上值钱的首饰,再把孩子交给了一心求子的叙罗斯夫妇。叙罗斯发现婴儿身上本该有物证后,执意要达奥斯交还首饰,作为孩子长大后寻找双亲的身份证明。斯弥克里涅斯认同叙罗斯的想法,便把孩子和东西都判给了他,然后离开。当叙罗斯收拾东西的

时候,路过的奴隶奥涅西摩斯认出了其中一枚戒指似乎是自己主人所有的,便把戒指夺走,决定将其带给卡里西奥斯。

第三幕：叙罗斯追着奥涅西摩斯到了家,想要讨回戒指。这让奥涅西摩斯很犯难：他觉得这戒指定是主人的,但这戒指会弄丢则是因为在此前某次节日上,卡里西奥斯强暴了一个姑娘。如果要把戒指还给叙罗斯,他作为仆人就失了职;而如果还给主人,就代表卡里西奥斯可能是那个孩子的生父。为了弄清究竟是怎么回事,竖琴女哈布罗托农出招：由她戴上这枚戒指去找卡里西奥斯,谎称自己就是那名被强暴的女子,以此试探卡里西奥斯的反应,确认戒指主人的身份,并推断孩子的父亲是谁。说巧不巧,这时生气的斯弥克里涅斯又回来了,从厨师处得知了哈布罗托农在女婿那儿扯什么为他生孩子的事,误以为女婿不仅拿着自己丰厚的嫁妆花天酒地,更是让一个妓女给自己生儿子,不由勃然大怒,决定进屋把女儿带回家。

第四幕：斯弥克里涅斯把潘菲拉从屋里拉出,劝说她离婚,但潘菲拉完全不同意。她认为,既然同丈夫一起生活,就应该同甘苦共患难。这时,抱着孩子的哈布罗托农和潘菲拉偶遇,她惊讶地认出潘菲拉正是那个在节日庆典上哭诉被施暴了的女子。一切都被串上了,经由哈布罗托农的解释,卡里西奥斯明白了事情的全部真相。

第五幕：通过奥涅西摩斯的劝说,盛怒之下的斯弥克里涅斯也在潘菲拉保姆的对证下明白了事情的真相,于是孩子被带回家中,夫妻也和解了,家庭的幸福得以恢复。而帮助了这一切的哈布罗托农也获得了自由人身份的报偿,全剧在欢乐的氛围中结束。

## 四、全剧鉴赏

### (一) 百字剧鉴赏

《公断》的核心创意在于"结"和"解",围绕着一对年轻男女,即卡里西奥斯和潘菲拉的误会紧紧展开。卡里西奥斯因为妻子怀孕并丢弃孩子而觉得她不贞,没想到这果正是自己不久前刚刚种下的因。人物情感的错位由此得到了一个巨大的翻转,产生了很强烈的戏剧效果,这是米南德精巧构思的体现。全剧

的整个逻辑链于是成为一条首尾相衔的蛇,给予观众情节上的震撼。

在这个反转被实现的过程中,**"发现"成为《公断》这部戏的重点。**由一个错误的结果开始,剧中的人物都因为各自的性格走上了不同的分崩离析的道路,而就在这不同的道路中,他们也都发现了属于各自的线索,将这些线索拼贴后,原因就被推导出来,这就是米南德在这部戏中的思路。

这样的"发现"实际上是很困难的——新喜剧时期,诸神已经退出,普通百姓的生活接管了舞台。因此不再有神示或者预言主宰人物行动的路线,"发现"要通过人物具体的行动和外在的物证去完成,这就要求通过足够有说服力的巧合和精密的逻辑把不同的角色粘合在一个场面中。在这个过程中,米南德不停地转换视点:从斯弥克里涅斯转换到奴隶奥涅西摩斯,又转换到哈布罗托农身上,给予了主要人物足够的篇幅和时间去对照彼此的发现,以一种群像式的写法把情节分摊到不同角色身上,再通过这些角色自身的意愿,来把真相挖掘出来,这样,站得住脚的人物去做的事就有理由让观众觉得真实并相信。拉齐克将米南德的喜剧定义为"性格喜剧",这是说得通的。

因此《公断》在"丈夫怀疑妻子出轨生子,结果这孩子正是自己强暴出来的"这一具有创意的戏核之外,最值得被注意的是它的技巧性。人们被卷入误会的漩涡之后就会产生种种矛盾和冲突,消解就不会那么容易。正是消解的困难拉长了观众抵达真相之前的过程,从而让高潮来得令人澎湃。也正是在这漫长的发现过程中,各色人物都得到性格的刻画,让这种生活化的题材变得更具备真实的烟火气息,成为一种反映了当时生活的民间长卷。

### (二)千字剧鉴赏

从第二幕起,《公断》就开始进入"发现"的过程中去了。为了把观众平稳地引进节奏中,米南德仍旧让视角保持在第一幕登场的斯弥克里涅斯身上,并且仿佛无意地把他带入一场争执中。在喜剧中,两个人插科打诨的情节几乎成为一种惯用的程序,但米南德明显志不在此,他快速地抛出牧羊人和烧炭工的对峙,然后便请求路过的斯弥克里涅斯替他们做公断——这是米南德的剧作中不同于传统喜剧的一个特点。于是被遗弃的孩子这个线索就被自然地带了出来,只不过斯弥克里涅斯完全不知道这是他素未谋面的外孙,此刻他很烦恼,面

对公断的请求，很自然地回答："该死的坏东西，你们就这样身披羊皮，走来走去地打官司？"通过这一句话，斯弥克里涅斯那作为一个富商的悭吝本性就生动地暴露了出来：他并不很尊重这些地位低下的人民群众，尽管他身居高位，替人公断是自己的责任，更是自己的荣耀，然而他的第一反应却是贬损，这不得不说是一种喜剧里的讽刺效果。

　　**这是米南德"性格喜剧"的特点，情节由人物的性格推动，因此，人物的性格描写成为剧作里的重点。**烧炭工叙罗斯接下来的回答印证了这点："就算是吧，我们的事情很小，很容易明白究竟。大伯，行行好吧，请你看在神明的面上，不要蔑视人。不管何时何地，都应该公道占上风。不管什么人碰到这种类型的事情，都应该秉公处理，世人常会碰上这类事情。"高贵的人未必言辞高贵，而低微的人也未必行为卑贱，叙罗斯说的话让他的性格充满了闪光点，当他话音未落，与他发生争执的牧羊人达奥斯便说："我碰上了一位不赖的演说家。"这种刻薄的嘲讽一下子又把氛围拉回到了喜剧独有的语境中去。从这三个角色紧挨着的对话中，能够很清晰地看到米南德的写作风格：**他利用真实的人物性格让整个场面变得生动起来，**这实质上是一种铺垫，为了不让之后循序渐进的层层反转显得不干涩生硬。

　　于是，全剧中最重要的证物便自然而然地出现了：达奥斯和叙罗斯争执的重心就在于婴儿随身所带的首饰上，而其中的一枚戒指成为了全剧最重要的线索。在最早的悲剧中，物证就已经出现，埃斯库罗斯在《奠酒人》里即通过一绺头发让厄勒克特拉和其弟相认；索福克勒斯将其在自己的《厄勒克特拉》中发展成点睛之笔；在欧里庇得斯把技巧臻于极致后，米南德便自然地将其继承下去——**婴儿的戒指成为贯穿的线索，接下来重要的情节都要围绕它展开。**

　　因此当卡里西奥斯的奴隶奥涅西摩斯上场后，他的首要行动就是夺去戒指，因这戒指和自己主人的身份息息相关。米南德设置奥涅西摩斯的出现，意图十分明显：既然要让逻辑的链条重新回到卡里西奥斯身上，那么就需要一个卡里西奥斯身边的人物进行串联，第三幕中出现的哈布罗托农也是如此。事实上，这两个人物米南德都塑造得十分出彩，无论是奥涅西摩斯进退两难的犹豫，还是哈布罗托农在下一幕中自告奋勇背后所体现出来的机敏狡黠，都让这两个身份卑贱的角色绽放了非常鲜艳的个人色彩。但问题也在于此，米南德似乎过

于倾向让每一个角色都履行属于他们自己的职责,因此当奥涅西摩斯和叙罗斯两人同台时,一些尴尬的场面就出现了:奥涅西摩斯何以如此凑巧地出现在这一场景中?而叙罗斯为何又如此心甘情愿地让奥涅西摩斯夺走那枚戒指?要知道,此前他可是全剧中最在意婴儿身份的人。的确,叙罗斯也提出了对奥涅西摩斯身份的质疑,并尾随他回到了主人家中,但从现存的抄本中来看,叙罗斯之后再无出场——这样的安排一定程度上消解了其在场的目的性。既然只是为了让一名仆人把戒指带回到它最应该出现的场合里,为什么不通过某些手段合并叙罗斯和奥涅西摩斯的身份呢?

尼采在《悲剧的诞生》中大力抨击欧里庇得斯——正是欧里庇得斯降格了悲剧的神圣,让匠气渗透到戏剧这一酒神精神和日神精神融合的艺术中去。因此尼采固然是站在阿里斯托芬那一边的,事实也的确如此。很难想象如果尼采的时代就已经能接触新喜剧的更多抄本,会对米南德做什么样的评价。米南德注重逻辑,从真实性考虑,这两个角色的共同在场的确面临了如同奥涅西摩斯一样的两难处境:如果要合并这两个角色,便很难解释婴儿的弃留;而如果将两个角色的功能分开,那么奥涅西摩斯此时的突然出现就显得刻意。米南德从时间上考虑采用了后者,因此通过巧合压缩了舞台空间,这个处理和第四幕中哈布罗托农与潘菲拉的巧遇如出一辙,很难让人不觉得自然。

这样的说法或许苛刻了,又或许米南德自身也意识到这般处理对舞台的时空产生了某种失真。于是在第三幕中,他很快将戒指的视点转移到另一个重要线索——哈布罗托农身上。当奥涅西摩斯自怨自艾怎么就头脑一热把这烫手山芋带回家的时候,一旁的哈布罗托农开始献计献策。倘若观众心思足够细致,恐怕也会好奇为什么哈布罗托农就正好在此时此刻恰当地出现,因为她的出场实在是承载了过多的作者意图;但好在米南德接下来的处理足够天才:他让哈布罗托农自告奋勇地去拿着戒指找卡里西奥斯去了。在这里,可以看到两种技巧:一种是对于戒指这道具的更深一层利用——戒指不仅在更多的人身上发挥了作用,而且还能挖掘出更多的真相;另一种则在于伪装身份这一技巧的使用——伪装身份可以轻松地在误会上制造更多的误会,有利于加强戏剧冲突。**在《公断》中,哈布罗托农身份的伪装堪称这一幕的神来之笔**,正是她的伪装身份,推进了两个重要情节:卡里西奥斯通过明显的物证了解了自己曾经犯

下的罪行；斯弥克里涅斯则通过两人的谈话误以为自己的女婿下贱到和妓女生子的地步。这一巧妙的手段令人拍案叫绝，既完成了"发现"的目的，又把喜剧的性质推到了高点。

### （三）万字剧鉴赏

《公断》这部剧在结构上最大的特点是**线索繁多、情节复杂**，从中能看出剧作家精心的布局和构思。

前文已详述《公断》的核心创意在于卡里西奥斯的婚姻悲剧最终发现始作俑者竟是自己。因此，全剧开始于一个具有张力的戏剧情境：卡里西奥斯发现自己的妻子提前生下了孩子，并把孩子遗弃了，这个前史以及真相都远发生在《公断》全剧进行的内容之前，这实际上为情节的发展造成了一定程度的束缚，却反而也让情节变得精彩了起来。为了让观众快速地进入到情境中去，米南德在第一幕中以两个仆人的对话作为全剧的开始，这很容易想到阿里斯托芬在剧本中常做的——利用一段生活化的对白直击主题。同时，米南德在文本里对舞台空间进行了强力的改造和安排：为了方便两家的仆人互相交换消息，在有限的时间内不停地出入于两个主人的宅邸，他把两个相邻的屋子都搬上了舞台，让角色们在两扇门前和门后忙进忙出，串联出复杂的角色关系。

**于是，《公断》事实上就成为一个仆人们的戏，尽管它的核心动作是由主人们构建的**——不论是卡里西奥斯的罪过还是斯弥克里涅斯的公断，但家仆、奴隶和妓女共同编织出了全剧的情节，找出了真相。地位尊贵的人们隐匿在庭院深处，地位卑贱的人则占有了现在的舞台。这和之前的悲剧大相径庭，高贵的英雄们和这个世界的问题不再被关注，而故事的主体成为一群性格虽然不同，但面貌大体相似的普通人。《公断》这部戏的视角被分散到了这一群人当中的不同个体里去，这导致了整部戏的结构被各条线索交叉，展现出一种你方唱罢我登场的复杂样貌。

随着叙罗斯到奥涅西摩斯，奥涅西摩斯再到哈布罗托农这样的视角转换，**不断有新发现和新的疑点被同时抛出，《公断》的结构就成了一种线性的拼图过程**。这样的结构要求剧作家有很强的逻辑性和整体的思维把控，但也容易让剧作家的思路满溢在文本当中——因为这本就是一个奇情的故事，米南德在合理

化一切逻辑的时候付出了巨大的努力,这种努力往往过于迫切,一不小心便显得不自然。第三幕中,得知哈布罗托农的伪装计谋后,奥涅西摩斯不断地质疑:"你这样有什么好处?"米南德急于给哈布罗托农一个合理的人物动机,因为作为一个八面玲珑的竖琴女,她显然不是一个做事无私奉献的人。但奥涅西摩斯的发问把观众从情节中抽离出去了:彼时的观众首先要惊叹于她的奇思,其次要期待着她和主人的会面又会有什么新的结果。而奥涅西摩斯的打断成为剧作家意图的展现,似乎总是要提醒观众这个角色的性格需要且即将变得更加立体。米南德似乎想要让作品在逻辑上显得更精巧,结果却在这种细节上失去了一些自由灵动的感觉,角色成为着急书写性格的傀儡,而不是顺着情节向下再慢慢展现出人性的多面。倘若哈布罗托农的动机可以再慢一些展开,或许能再利用这点多抖一次包袱,多展开一些情节。因为事实上,她所渴求的自由人身份在结尾又一次被强调:哈布罗托农因为自己的行为最终如愿以偿了,但从现存的抄本中,没有看到米南德在这之间的情节里如何再次利用了她这一动机。

**《公断》实际上已经具备了很明显的日后佳构剧的特点**,米南德为了将空间压缩在两间屋子之内,不得不利用巧合与偶然推动情节的剧变,这点在第四幕中显得尤为明显:当抱着孩子的哈布罗托农从里屋出来的时候,她竟然正好地偶遇了潘菲拉,而同时,又正好地认出了潘菲拉正是当时在节日祭典上被施暴的女子。潘菲拉的不幸遭遇是很久之前的事,既然哈布罗托农凑巧在,又如此长久地生活在毗邻卡里西奥斯家隔壁的住处里,直到此时此刻才两人相认,这样的巧合使用就显得过于集中了,从而给剧情带来了一种失真的效果。

尽管如此,《公断》的结构还是巧妙的,这巧妙又在于第五幕的内容暗合了整个剧作的逻辑。在第五幕中,这些奴隶们的努力最终获得了回报。正和第一幕所类似的,他们通过谈话和言语让主人们信服了自己的观点,且没有屈服于主人们由于自负而暴露出来的鄙夷和不屑。剧作从厨房水槽这个象征着庸常生活的场景开始,又在同样庸常的对白里结束了,家庭得到了恢复,秩序也得到了反拨,整个逻辑链条由此精准地闭合。

## （四）全剧鉴赏

### 1. 人文意义

正如之前所言,《公断》实质是一出属于底层人民的剧本,米南德在其中出色地塑造了奴隶们的形象。第二幕中牧羊人和烧炭工的形象都塑造得十分鲜明,牧羊人达奥斯的利己主义和烧炭工叙罗斯的深明大义让公断的场面在继承传统对驳场特色的同时,又具备了很强烈的生活气息。在这个段落中,叙罗斯时不时呈现出一个刻板印象中哲学家才会拥有的特质:"当时我没有这个权利,而且尽管我现在向你索要它们,也不是为了我自己的利益。是见者一半的东西吗? 它们不是捡来的,那里守着一个受到不公正对待的人。那完全不是捡得东西,而是进行抢劫。"叙罗斯高尚的道德情操不仅展现出修辞术在当时的发展情况,也传递了米南德个人的道德态度,更为《公断》这整部戏的命名提供了依据。

**米南德的创作贯穿着人文主义的情操,**这就是第二幕里最强烈被展现出来的。"公断"的场面表达了剧作家是如何向往公平公正的生活态度,而这并不受阶级的差异所束缚。相反,地位高级的人道德并不一定高尚,他们反而有更深的责任和义务去以身作则。结合卡里西奥斯的伪善、斯弥克里涅斯的悭吝和这些奴隶们的善良,**米南德的态度显得超越了时代,他给予了底层人民深刻的关注和同情,**在一定程度上通过这些鲜活的描写为他们发声,并且委婉地表达了这种社会现状的不公。

**对于良好道德的向往以及道德可以引导社会环境也是米南德在《公断》里表达的。**《公断》肇始于一个奇情故事,而这个故事里的强奸成分带有一定的道德败坏色彩。因此,整部剧情节发展的目的就是让败坏的人忏悔,并最终扭转到良好的轨迹上去。在第五幕中,奥涅西摩斯替米南德发声:"个人的习性就是他的神和命运。"米南德认同道德的指导作用:如果没有良好的习性在前面带路,事情就不会有好的结果。《公断》中在结尾这般强调的道德规劝,反映了剧作家对于真善美的追求。

### 2. 创新点

**米南德最大的创新点在于"性格喜剧"的创造。**往往悲剧展现的是主人公那独一无二的个体,而喜剧则展现一群相似性格、相似身份的人的面貌。但米

南德让每一个人物都彰显出他们各自的特点,让悲剧和喜剧在技巧上显得不那么泾渭分明了。奥涅西摩斯的进退两难和哈布罗托农的聪明机智让喜剧效果从简单的插科打诨上升到通过性格影响情节,并产生滑稽效果的高度——就对情节产生关键影响而言,阿里斯托芬在《鸟》中塑造的欧厄尔庇得斯就不如米南德《公断》中的角色了。**米南德抓取了从人物内心中渗透出来的东西,并通过对这些东西的刻画,让他的喜剧给后人留下了深厚的印象。**

也正是因为对人物性格的把握,让《公断》在某些段落中呈现出了悲剧具有的质感。卡里西奥斯在第四幕中忏悔的场面就是如此:他曾经误会妻子不贞,从而在这种痛苦中觉得自己完璧无瑕;但是越指责妻子的过错,他在后来的发现中却越无法忍受自己曾经犯下的罪行。这种循环往复的痛苦带有悲剧式的宿命气息,因此,尽管卡里西奥斯本人篇幅不多,但他一出场就有了重量,并带出了一个需要被批判的主题。

### 3. 艺术特色

**《公断》这部剧最大的特色在于其精湛地再现了生活。**这首先是因为米南德把视角放在了普通人民的身上,其次则在于他的技巧:他并不是简单地再现了生活,而是以一种创造性的方式将生活的面貌还原在一个戏剧性极强的场景当中了。从人物的性格出发,评论家就有充分的理由证明他的确是现实主义的;而从文本背后的主题出发,也很显而易见一些当时流行的对于婚姻、教育、奴隶等社会议题的讨论和见解。因此,《公断》具备了强烈的烟火气息,尽管它讲述的是希腊时代的事,但它讲述的姿态却很难不让任意一个时代的观众都产生一定的共鸣。

**语言是《公断》的另一个艺术特色。**这其中涉及三个方面:首先是米南德常常让人物通过旁白的方式吐露心声,产生滑稽的喜剧效果。这点后来的普劳图斯也常常使用,但普劳图斯的用法相比他的前辈而言就显得泛滥和刻意了许多。米南德的旁白使用十分节制,他似乎总是有一把标尺去衡量戏剧和生活两种形态中间的差异。这同样体现在他笔下人物语言的性格上,每个人都在用合乎自己身份的语调说话,哈布罗托农的机敏、卡里西奥斯带有贵族气质的傲慢以及斯弥克里涅斯身上携带的暴发户特色,都通过他们的语言得到符合其精神

面貌的表达。第三在于,《公断》整体的语言风格都是通俗的,这代表了米南德的写作风格:他摒弃了传统喜剧当中常出现的低俗粗鲁,也没有吸收很多悲剧当中的华丽抒情,他让自己的作品显得口语化,因而显得平易近人,并把自己的思想以这样一种平衡过的方式,明确生动地传递给世人。

## 五、名剧选场[1]

### 第二幕

说明:第二幕开始部分的抄本文字基本完全失佚,只残留个别不相连贯的词语,估计可能是斯弥克里涅斯上场后的独白。他进屋后,从女儿那里没能打听到卡里西奥斯离开家的原因,不知道女儿已经生了孩子。他责怪女儿执拗,不跟他说明情况,同时指责卡里西奥斯行为放荡。正当他准备回城时,看见两个奴隶边争吵,边上场。其中一个奴隶是牧羊人达奥斯,另一个是烧炭工叙罗斯。叙罗斯后面跟着他的妻子,怀里抱着个婴儿。

**叙罗斯** 你想逃避公断。

**达奥斯** 你这是讹诈,倒霉鬼。你不应该占有不属于你的东西。

**叙罗斯** 得找人来给这件事评评理。

**达奥斯** 我同意,找一个人。

**叙罗斯** 找谁?

**达奥斯** 找谁都可以,真是活该,当初我为什么要把孩子交给你呢?

(达奥斯和叙罗斯发现斯弥克里涅斯)

**叙罗斯** 就请他公断,你看如何?

**达奥斯** 但愿交好运!

**叙罗斯** 神明赐福,这位大伯,能为我们耽误点时间吗?

**斯弥克里涅斯** 为你们? 什么事?

---

[1] 选文出自[古希腊]埃斯库罗斯等著,张竹明、王焕生译:《古希腊悲剧喜剧全集8:米南德喜剧》,译林出版社 2015 年版,第203—240 页。

| 古 希 腊 |

**叙罗斯**　我们有个小小纠纷。

**斯弥克里涅斯**　与我有什么相干?

**叙罗斯**　我们为这件事正想找一个公断人。你要是现在不碍事,就请帮我们解决一下。

**斯弥克里涅斯**　该死的坏东西,你们就这样身披羊皮,走来走去地打官司?

**叙罗斯**　就算是吧,我们的事情很小,很容易明白究竟。大伯,行行好吧。请你看在神明的面上,不要藐视人。不管何时何地,都应该公道占上风。不管什么人碰到这种类型的事情,都应该秉公处理,世人常会碰上这类事情。

**达奥斯**　(旁白)我碰上了一位不赖的演说家。我怎么把孩子给了他?

**斯弥克里涅斯**　告诉我,我若判了,你们服从不服从?

**叙罗斯**　服从。

**斯弥克里涅斯**　我这就听你们说。这与我有何碍?(对达奥斯)你一直不说话,你先说。

**达奥斯**　我说得远一点,不只是同他这个人有关的事情,好让你明白事情的由来。我一次在这里的树林里,距我们现在站的地方不很远,约莫在三十天之前,大伯,就我一个人独自在这里放羊,我发现有一个很小的被遗弃的婴儿,颈上带着个项圈,还有一些其他的小饰物。

**叙罗斯**　就争这些东西。

**达奥斯**　他不让我说话。

**斯弥克里涅斯**　(对叙罗斯)你要是再啰嗦,打断他说话,我就用手杖揍你。

**叙罗斯**　应该。

**斯弥克里涅斯**　你继续说。

**达奥斯**　好,我说。我把那个孩子抱了起来,带回家去,打算抚养他。这是我开始时的想法。晚上我思考起来,人们都经常这样,于是我自己和自己说话:"我为什么要抚养孩子?这岂不是自讨苦吃?我从哪里弄来钱?我为何操这份心?"当时我这么想。第二天我又去放牧。那天这个人也来了,他是个烧炭的,他去到那里是为了给自己挖树墩。他和我以前就经常交往,很熟悉,我们互相交谈起来。他见我沮丧,就问我:"达奥斯,你有什么心思?"我回答:"有什么心思?我管了件闲事。"我就把事情告诉他,怎么发现孩子,

怎么抱回家。他没等我说完,就急切相求,每次都这样说:"达奥斯,祝你好运,把孩子给我吧,你这样就顺心了,你这样就可以脱身了。我有个老婆,她生了个孩子,但那孩子后来死了。"他指的是那个现在正抱着孩子的女人。

**斯弥克里涅斯** (对叙罗斯)你求他了?

**达奥斯** (不等叙罗斯答话,继续叙述)他整整一天向我苦苦央求,恳求我,他如此执意坚持,又是劝说,我终于同意了,就把孩子给了他。分别时他反复为我祝福。抓住我的手亲了又亲。

**斯弥克里涅斯** (对叙罗斯)是这样吗?

**叙罗斯** 是这样。

**达奥斯** 他这样走了。可是刚才,他和他妻子和我偶然相遇,突然向我索要同孩子一起遗弃的东西,那是一些不值钱的东西,一些小饰物,他认为自己受了我的蒙骗,还声称他应该拥有那些我不想给他的东西。我的回答是他这个人本应该感激我,他得到了他想要的东西,尽管我没有把东西全都给他,他也不该来盘问我。要是他在走路时同我一起发现件东西,那东西为共有,他得一份,我也得一份,(对叙罗斯)然而这次是我独自发现,你当时不在场,你能认为该得全部,我什么都不该得?总之一句,我把我的东西给了你一些,你如果对它们中意,那你就继续留着;你若是不中意,改变了主意,那就还回来,既不强占,也不吃亏。你现在想都要,一半靠请求,另一半则想强逼我交出来,你这样做就太不应该。我的话说完了。

**叙罗斯** 他说完了?

**斯弥克里涅斯** 你没有听见?他说完了。

**叙罗斯** 很好,现在该我说话。孩子是他一个人所发现,他刚才说的那些东西也是他一个人所发现,这些他说得没有错,老伯,事情是这样,我不想反驳。他说我央求他了,恳求他了,从他那里得到那个孩子,他这也说得对。有个牧羊人告诉我,称他们一起放牧时,是他告诉那个牧人,他发现孩子的时候,还同时发现过一些其他东西。现在孩子,大伯,就在他面前,(对身旁的妻子)老婆,把孩子给我。

　　(接过妻子递过来的孩子)达奥斯,现在这孩子向你索要那项圈和其他

的出生证物，要知道，孩子在说，那些东西是给他作装饰，不是给你糊口用。我现在是他的保护人，我和他一起索要，是你把孩子给了我，使我成了他的保护人。

（对斯弥克里涅斯）大伯，现在请你决断，依我看，这是你的责任，那些东西是金的也罢，或者不是金的也罢，反正是他妈给他的，也不管他妈是什么人，它们应该归孩子保管，伴着孩子一起长大，还是应该归这个偷窃他人财物的家伙所有，虽然是他首先发现了那些东西。

（对达奥斯）你或许会说，你当初抱走孩子时为什么没有索要它们？当时我没有这个权利，而且尽管我现在向你索要它们，也不是为了我自己的利益。是见者一半的东西吗？它们不是捡来的，那里守着一个受到不公正对待的人。那完全不是捡得东西，而是进行抢劫。大伯啊，你想想，说不定这孩子的出身比我们高贵，他现在在干活人家里长大，以后会看不上这些，想寻找自己的家世，大胆地去做那些合乎自由人身份的事情，或是追捕狮子，或是练习使用武器，或是参加竞技。我知道你准看过悲剧，这些事情你全都知道。有个涅琉斯和佩利阿斯，他们被一个老牧人发现，那老牧人穿着同我穿的一样的羊皮袄。当他看出那两个人的身份比他高贵时，他就把事情告诉他们，他怎样发现他们，怎样把他们抱回家，把整包证物交给他们，他们由那些东西清楚知道了自己的出身，两个人原先牧羊，后来都成了国王。可是达奥斯若把得到的那些东西卖掉，以求得到或许十二德拉克玛的好处，那时他们便会永远这样生活，不知道自己来自何处，具有怎样的家庭出身。大伯啊，这样安排不合适：这孩子由我抚养长大，达奥斯却掌握这孩子的拯救机会，使他未来的希望变暗淡。有的人由于这种证物，才得以避免娶亲姊妹，有的人侥幸找到了母亲，救了亲兄弟。大伯啊，人生多变幻，我们对任何事情都应该有所预见，这样才能避免可能面临的种种灾难。他刚才说："你若不中意，把孩子给我。"他以为这样就能在这件事情占住理。这样太不公平。如果让你交出你保留的属于孩子的那些东西，你就要抱回孩子，现在命运为他保存了一部分财产，你就想更坚决地干见不得人的事情？

（对斯弥克里涅斯）我说完了。你认为怎么公正就请怎么断。

**斯弥克里涅斯**　这件事容易断：留给孩子的所有东西都归孩子。我就是这样认为。

**达奥斯**　断得好。那么孩子呢？

**斯弥克里涅斯**　请宙斯作证，我不能判给你，因为你刚才对他不公正，我把孩子判给救助孩子、反对你对孩子行不义的人。

**叙罗斯**　愿你交大大的好运！

**达奥斯**　拯救之神宙斯啊，多么奇怪的公断！是我发现了一切，却失去一切；他没有发现，却拥有一切。我得把东西交出来？

**斯弥克里涅斯**　是的。

**达奥斯**　奇怪的公断，我今天彻底倒大霉了。

**叙罗斯**　快把东西交出来。

**达奥斯**　赫拉克勒斯啊，真倒霉。

**叙罗斯**　把背囊打开，给我们瞧瞧，因为你总是带在背囊里。(见斯弥克里涅斯准备离开，对斯弥克里涅斯)请你再稍待，让他交出东西。

**达奥斯**　我为什么叫他评理呢？

**斯弥克里涅斯**　该进磨坊的家伙，交出来！

**达奥斯**　(打开背囊)我多么丢脸啊！

**斯弥克里涅斯**　(对达奥斯)你全都拿来了？

**叙罗斯**　我想是的，除非我刚才指控他，他被我拖住时，吞下了什么东西。

**达奥斯**　我都没有这样想过。

**叙罗斯**　(对准备离开的斯弥克里涅斯)大伯，祝你交好运。对任何事情都应该这样果断地作决断。

　　(斯弥克里涅斯下)

**达奥斯**　多么不公平的裁断！赫拉克勒斯啊，不会有比这更坏的裁断。

**叙罗斯**　你是个无赖！

**达奥斯**　无赖啊，现在你得为他好好保管着那些东西，直到他长大，请你好好记住，我会始终监视着你。

　　(达奥斯下)

**叙罗斯**　该死的东西，快走开。(对妻子)老婆子，你现在带上东西去找主人凯

瑞斯特拉托斯,他就住在这里。我暂时留在这里等他,向他交规定的那份租赋,明天早晨再去工作。(稍停)不,首先我们还是把这些东西清点一下。你有小提篮吗?(见妻子摇头)那就放在胸前袍兜里。

(叙罗斯一件件清点东西。奥涅西摩斯由凯瑞斯特拉托斯屋内上,未看见叙罗斯,自语)

**奥涅西摩斯** 找不到哪个厨师会比这个更懒惰,昨天这个时候人们早就开始饮宴。

**叙罗斯** (未发现奥涅西摩斯,继续清点东西,对妻子)这件东西看起来像只公鸡,还很结实,你拿着。这件东西还嵌着宝石,一把斧子。

**奥涅西摩斯** (发现叙罗斯在清点小物件)这是什么东西?

**叙罗斯** (仍未发现奥涅西摩斯)这是只戒指,镀金的,它本身是铁。上面刻着只牛或是羊,很难看清楚。它的制作者是一个名叫克勒奥斯特拉托斯的人,题字这么说。

**奥涅西摩斯** (走近叙罗斯)给我看看!

**叙罗斯** 给你。你是谁?

**奥涅西摩斯** 就是它。

**叙罗斯** 谁?

**奥涅西摩斯** 戒指。

**叙罗斯** 戒指?什么戒指?我不明白。

**奥涅西摩斯** 我主人卡里西奥斯的戒指。

**叙罗斯** 你疯了。

**奥涅西摩斯** 他丢了这戒指。

**叙罗斯** 恶棍,把戒指还给我。

**奥涅西摩斯** 我们的东西,要我给你?你从哪里得到它的?

**叙罗斯** 阿波罗啊,众神明,真不幸!一个已成孤儿的孩子的东西实在难保护。不管谁过来看见了,都想把它们抢走。

　　(对奥涅西摩斯)我说,你把戒指还给我。

**奥涅西摩斯** 你跟我开玩笑?请阿波罗和众神明作证,这是我主人的。

**叙罗斯** (不理奥涅西摩斯)我宁可或许首先会丢了脑袋,也不会把任何东西让

给他。我决定同这些人打官司，一个接着一个。这东西是孩子的，不是我的。(继续清点物件)这是条项链，你拿着。这是块花布围嘴。你现在进屋去。(叙罗斯的妻子抱着孩子，带着其他证物下)

(对奥涅西摩斯)你在对我说什么？

**奥涅西摩斯**　钱？这戒指是卡里西奥斯的。一次他喝醉酒，把它丢失了，他这样说。

**叙罗斯**　我就是这里的凯瑞斯特拉托斯的家奴。或是你保管戒指，或是把它交给我，让我替你保管。

**奥涅西摩斯**　我想自己保管它。

**叙罗斯**　这对于我没有什么区别，因为正如我看到，现在我们两人走向同一处屋子。

**奥涅西摩斯**　不，现在屋里在聚会，不是把这些事情告诉他的合适时机，待到明天再说。

**叙罗斯**　我可以等到明天。明天你找任何人来做裁判都可以，我都准备好。我今天就很顺利。看来我得把所有的事情都抛开，专门打官司，现今的生活就这样。

(奥涅西摩斯和叙罗斯进凯瑞斯特拉托斯的屋，下)

(歌队表演)

## 第三幕

(奥涅西摩斯由凯瑞斯特拉托斯屋内上)

**奥涅西摩斯**　(自语)我一再走近主人，不下五次之多，想把戒指给主人看，可是每当我一走近他，挨在他身旁，我又立即退了回来。我现在真是懊悔不已，不该向他报告那消息。他总是说："愿宙斯让向他报告这些消息的坏蛋遭殃倒大霉。"我担心他一旦同妻子和好，会把我这个知道事情底细，向他报告事情真相的人抓起来除掉。最好还是不要给原有的麻烦再增添新的麻烦。现在事情已经被搅和混乱得一团糟。(退到一旁思索。哈布罗托农由

凯瑞斯特拉托斯屋内上,一些客人纠缠着她随上)

**哈布罗托农** (未看见奥涅西摩斯)放开我,我求你们啦,你们别打算对我使坏。
  (自语)看来我真糊涂,没看出他们在嘲弄我。我本以为他爱我,可那
  家伙对我憎恨得都快要到天上。天哪,他竟然不让我卧在他侧旁用餐,我
  必须和他分开。

**奥涅西摩斯** (未看见哈布罗托农,继续自语)我刚从他那里夺过来,现在重新
  还给他?真荒诞。

**哈布罗托农** (继续自语)他这个人真愚蠢,他为什么花费这么多钱财?就我跟
  他的关系,我现在还是这样,能够提篮子去祭祀女神呢,真不幸!我来这里
  已是第三天,但正如常言说,我还是个单身。

**奥涅西摩斯** (继续自语)怎么办,老天爷们啊,怎么办?我恳求——

(叙罗斯由凯瑞斯特拉托斯屋内跑上)

**叙罗斯** 这家伙去哪里了?(发现奥涅西摩斯)好,他在这里,我在屋里到处找
  他。喂,你把戒指还我,要不就给那人看。让他给我们裁判,我还得去
  别处。

**奥涅西摩斯** 朋友,事情是这样。这只戒指是我家主人卡里西奥斯的,这一点
  我准确知道,但我不敢给他看,因为我若给他看,那就等于说,他是同戒指
  一起被丢弃的那个孩子的父亲。

**叙罗斯** 怎么会这样?

**奥涅西摩斯** 蠢人啊,在陶罗波利斯节上,他丢失了戒指,当时欢乐通宵达旦,
  有许多妇女参加。总之一句话,他对一个姑娘施了暴,那姑娘生了孩子,显
  然把孩子遗弃。如果能找到那个姑娘,把这只戒指拿给她看,那时事情就
  会一清二楚。现在只是猜测和混乱。

**叙罗斯** 那你自己看着,随你怎么办吧。不过要是你吓唬我,以为你如果给我
  戒指,我会给你一点什么东西,那你就错了。谁也不可能同我分东西。

**奥涅西摩斯** 我不需要什么东西。

**叙罗斯** 好吧。我得赶紧离开,需要马上赶到城里,把情况了解清楚,知道需要
  怎么办。(叙罗斯下)

**哈布罗托农** (走近奥涅西摩斯)现在在屋里由妇女喂奶的那个孩子,奥涅西摩

斯,就是这个烧炭工捡着的?

**奥涅西摩斯** 是的,他这样说。

**哈布罗托农** 长得多漂亮,真可怜。

**奥涅西摩斯** 同孩子一起有只戒指,是我主人的。

**哈布罗托农** 啊,混蛋,要是那真是你主人的孩子,你想看着他在奴隶状态中被抚养长大,你这不是不折不扣的该死吗?

**奥涅西摩斯** 你听我说,没有人知道他的母亲。

**哈布罗托农** 你说你家主人在陶罗波利斯节丢了那戒指?

**奥涅西摩斯** 他喝醉了,陪他去的小奴对我这样说。

**哈布罗托农** 显然他是在节日里妇女们通宵纵情狂欢的时候,独自去的。我知道发生过类似的事情。当时我在场。

**奥涅西摩斯** 你在场?

**哈布罗托农** 是的,是在去年,在陶罗波利斯节上,我给姑娘们弹琴,那个姑娘也同大家一起跳舞。我当时还不知道男人是怎么回事。

**奥涅西摩斯** 瞧你说的。

**哈布罗托农** 凭阿佛洛狄忒起誓。

**奥涅西摩斯** 你认识那姑娘吗?

**哈布罗托农** 我可以去打听。我同那些姑娘认识,她跟她们是朋友。

**奥涅西摩斯** 你听说过她爸爸是什么人吗?

**哈布罗托农** 不知道。我只要看见她,就能认出来。神明啊,她长得很漂亮,听说她还很富有。

**奥涅西摩斯** 有可能就是她。

**哈布罗托农** 不知道。她和我们待了一会儿走开,后来她突然一个人跑回来,哭泣着,扯乱了自己的头发,她那件塔伦图姆长衣裙多么美丽,多么精致,天哪,也完全毁坏了,被彻底扯成了碎片。

**奥涅西摩斯** 她戴着这只戒指吗?

**哈布罗托农** 可能戴着,但她没有给我看,我不想说谎。

**奥涅西摩斯** 现在我该怎么办呢?

**哈布罗托农** 请你注意听。你若是有头脑,也相信我的话,那你现在就去找主

人,把事情告诉他。如果这孩子的母亲是自由人,为什么要把情况瞒着他?

**奥涅西摩斯** 哈布罗托农,让我们首先调查清楚,那个女的是谁,请你在这方面帮助我。

**哈布罗托农** 我不能这样做,除非首先清楚地知道那个施暴人是谁。我担心若那样做,我或许会白白向那些姑娘泄露秘密。谁知道呢,是否他和朋友们玩耍时,有人把那戒指作为抵押从他那里得到,后来丢失了?或许是他掷骰子时把它作赌注,输给了人家,亦或他把那戒指作抵押,后来给人了。这样的情形数不胜数,每当喝醉酒,最容易发生这样的事情。在我还没有弄清楚那个施暴人是谁时,我不会去寻找那姑娘,也不会向任何人泄露这件事情。

**奥涅西摩斯** 你的话确实有道理。现在该怎么办?

**哈布罗托农** 奥涅西摩斯,你听着,但愿你也能喜欢我这样一个计谋。我把那件事装作就发生在我身上,我戴上那只戒指现在就进屋里去,直接去找他。

**奥涅西摩斯** 你继续往下说,我在领会你的意思。

**哈布罗托农** 他看见我戴着那只戒指,会询问我从哪里得到它。我会说:"陶罗波利斯节上,当时还是个姑娘。"我把对那个姑娘发生的事情,全部搅到我身上,当时大部分情况我都清楚。

**奥涅西摩斯** 太好了,能把人蒙住。

**哈布罗托农** 他要是真的与那件事情有关,他便会直接承认干了那羞耻的事,他现在正醉醺醺的,会首先说出一切,情绪会非常激动,我会附和他的话,我不能首先说话。那样会出错。

**奥涅西摩斯** 请赫利奥斯作证,太妙了!

**哈布罗托农** 这样说时还得装模作样,不能出错,我得说一些常说的话:"你这个人真无耻,真鲁莽。"

**奥涅西摩斯** 太好了!

**哈布罗托农** "你把我推倒在地上,真野蛮;我真不幸;把我那么好的衣服弄坏了。"为此我现在得进去,抱过那个孩子,痛哭流涕,亲亲他,询问那个妇女,她是从哪里得到那孩子。

**奥涅西摩斯** 赫拉克勒斯啊!

**哈布罗托农** 直到最后,我会对他说:"这个孩子,就是你生的。"这时我把那个弃婴给他看。

**奥涅西摩斯** 哈布罗托农,真机敏,真狡猾。

**哈布罗托农** 如果这样做获得成功,证明他就是那孩子的父亲,那时我们就立即寻找那个姑娘。

**奥涅西摩斯** 有一点你没有说,那就是你将会获得自由,因为在他知道你是孩子的母亲后,显然他会立即释放你。

**哈布罗托农** 不知道;我真希望能这样。

**奥涅西摩斯** 你不知道?哈布罗托农,我从中能得到什么好处?

**哈布罗托农** 请两女神作证,我会把你看作引导我作这些事情的肇因。

**奥涅西摩斯** 要是你到时候故意不去寻找那个姑娘,仅是企图蒙骗我,那时该怎么惩罚你?

**哈布罗托农** 啊呀呀,为什么这么想?你以为我会要孩子?天哪,我只希望我能够成为自由人。愿我能因此得到这种报酬。

**奥涅西摩斯** 愿你能得到。

**哈布罗托农** 你不反对我的主意?

**奥涅西摩斯** 我完全赞成。不过你要是和我耍赖,我就和你斗。我有能力这样做。现在就这么办吧,让我们看看效果如何。

**哈布罗托农** 你不认为会那样结果?

**奥涅西摩斯** 我完全同意。

**哈布罗托农** 那你赶快把戒指给我。

**奥涅西摩斯** 拿去吧。

**哈布罗托农** 劝说女神啊,请你助我战斗。使我刚才想出的办法能获得成功。

(哈布罗托农进凯瑞斯特拉托斯的屋,下)

**奥涅西摩斯** 这个女人真是聪明机巧!当她一看到,凭借爱情不可能使自己获得自由,反而枉费心机,她便换一种手法。然而我,眼看只有一辈子当奴隶,年轻幼稚,头脑迟钝,对任何事情想不出主意。不过她若是获得成功,我或许也会有好处,这也是理所当然。啊,真是见鬼,我竟然这样空算计,想依靠一个女人,从中捞什么好处。但愿我不会再招惹什么新的麻烦事

情。现在我家女主人的处境很不牢靠。要知道,要是很快发现那个女子是自由人出身,又是这孩子的母亲,那时我家主人就得娶她,离了这个。谢天谢地,这次我终于摆脱了麻烦。现在我已经巧妙地避开了,若再出现什么混乱,那完全不是由于我的搅和。算了,从今以后不再掺和什么事情。若是有人发现我重又管闲事说闲话,我就把自己交给他,让他把我阉了。

（向远处张望）那是谁向这里走来?是斯弥克里涅斯,他打城里返回来,准会重新惹起混乱,有可能这个人已经从什么人哪里打听到事情真相,看来我还是赶快从这里溜走,免得让自己……[1]

（奥涅西摩斯进凯瑞斯特拉托斯的屋,下;斯弥克里涅斯上）

说明[2]:第三幕末尾部分残缺严重。由第581—608行只传下个别词语。从第583行起由斯弥克里涅斯独白。根据残存的词语,他回城后显然得知,他女儿的婚姻不如意,女婿卡里西奥斯在外喝酒,包竖琴女。他痛惜自己给了女儿一大笔嫁妆,被这样一个人挥霍。接着厨师卡里昂上场。卡里昂吹嘘自己的手艺,同时谈到哈布罗托农进去后的一些情况。卡里昂没有看见斯弥克里涅斯,后者在一旁听到卡里昂的叙述后得知,竖琴女已经给卡里西奥斯生了孩子。由凯瑞斯特拉托斯上场起(第632行),可能开始这幕的最后一场。他的独白只传下非常零散的词语。斯弥克里涅斯最后的独白充满愤怒,威胁要把女儿领回家去,因此他便进屋去接女儿。

---

[1] 抄本从这里开始严重残缺。——原注
[2] 限于篇幅,残缺部分的译文予以省略,仅录"说明"。——作者注

# 古 罗 马

ANCIENT ROMAN

# 普劳图斯《一坛金子》

**作者简介**

    普劳图斯(约前254—前184)是古罗马最著名的喜剧家,也是第一个有完整作品传世的罗马剧作家。他出生于意大利中北部平民阶层,从事过戏剧演出,到罗马经商失败后,在磨坊工作,并写作剧本。这些喜剧剧本都是根据古希腊新喜剧改编的,属于"披衫剧"[1]类型。普劳图斯一方面保留了这些新喜剧传统的情节结构,另一方面也把罗马生活和罗马环境的一些成分加入到这些喜剧里去,使他的喜剧有罗马的民族特征和民间色彩。

    普劳图斯是个多产的作家,一生创作了130多部喜剧,完整流传下来的有《安菲特律昂》《赶驴》《一坛金子》《巴克基斯姐妹》《俘虏》《孪生兄弟》《商人》《吹牛的军人》《凶宅》《波斯人》《布匿人》等21部。他在作品中反映了当时社会的一些现实问题,利用滑稽可笑的情节,揭露、讽刺了当时罗马上层阶级生活的腐化和道德的败坏,妇女地位的卑下和婚姻的不自由,同情争取婚姻自由的男女青年和奴隶,具有民主的倾向。

    普劳图斯生活于罗马共和国时代,处于罗马奴隶制社会形态迅速发展的阶段。公元前272年罗马征服了意大利半岛南端的"大希腊"后,激烈的商业竞争促使罗马开始了与北非的商业强国迦太基的战争——布匿战争。这是一场由商业竞争和追求市场引起的战争。长期的战争使农民和手工业者平民阶层破产,社会矛盾加深;随着同海外国家之间商业的发展,商业投机和个人努力也使平民中部分富有活力的阶层很快致富,从而促进了商业高利贷资本的发展。普劳图斯笔下总是涉及的财富问题就以此为背景。

---

[1] 因剧中人物穿着希腊服装披衫而得名。见[古罗马]普劳图斯、[古罗马]泰伦提乌斯著,杨宪益、王焕生、范之龙译:《古罗马喜剧三种》,中国戏剧出版社1985年版,"序"第3页。

普劳图斯就出生和成长在这一社会急剧分化、社会矛盾增长、金融经济发展、新的希腊化因素在罗马形成的时期，他的喜剧反映的也正是这样一种社会生活。普劳图斯的喜剧选材与罗马现实很贴近，很好地反映了罗马传统的富有家庭的基础与新的社会生活因素之间的冲突，以及随之出现的社会关系方面的矛盾，反映了古代意大利宗法制农业文明与希腊化商业文明因素之间的冲突，提出了当时在日益加深的城乡矛盾问题、年轻人的教育问题、财富分配问题等社会问题。

他削减喜剧的严肃气氛，增加滑稽的成分和热闹场面。他采用生动的民族语言，风格幽默诙谐，剧中有俏皮话、双关语、文字游戏，对话充满戏谑的成分，喜剧效果颇为强烈。普劳图斯在改编希腊戏剧作品时在整体上使故事情节基本保持了希腊社会色彩，与此同时又尽力使希腊戏剧罗马化。这表现在以下几个方面：取材倾向性上，大部分情节与商业活动有关；本土化手法上，插入罗马生活细节；喜剧类型上，增加笑闹成分等。正因如此，贺拉斯以自己的古典标准，认为“称赞普劳图斯的格律和讥嘲，即便不说是愚蠢，那也是太宽容，不知道什么是粗俗和雅致”[1]。

面对贺拉斯对普劳图斯的责难，我们不能忘却在古罗马喜剧演出的时代，演员基本上是奴隶、获释奴隶和来自社会底层的人。因此普劳图斯的喜剧在普通民众中间，是很受欢迎的，而且对后世产生很大的影响。在英国，莎士比亚就曾经仿照《孪生兄弟》创作了《错误的喜剧》；在法国，普劳图斯的作品对莫里哀的影响是显而易见的；在德国，莱辛通过研究普劳图斯的喜剧《俘虏》，把它视为18世纪欧洲感伤喜剧的原型。

## 导　言

《一坛金子》是根据米南德的新喜剧改编的。这部剧以心理描写见长，深刻

---

[1] 观点来自贺拉斯《诗艺》，见［古希腊］亚理斯多德、［古罗马］贺拉斯著，罗念生、杨周翰译：《诗学·诗艺》，人民文学出版社1962年版，第151页。

刻画了欧克利奥由于发现金子、失而复得所产生的疑神疑鬼、患得患失的矛盾心理。欧洲后世许多人摹仿普劳图斯的喜剧，莫里哀就曾把《一坛金子》改编为《悭吝人》。

## 一、百字剧梗概

老人欧克利奥多疑、贪财，在家里发现了一坛金子，他将金子藏好，日夜守护，患得患失，惶惶不可终日。邻居家的青年曾玷污过他的女儿，他对此事一无所知。青年的舅舅梅格多洛斯想娶他没有嫁妆的女儿，老人应允，但担心金子的安全，便把金子从家中转移到别处。正巧被青年的奴隶暗中撞见，奴隶偷了老人的金子。最终青年把金子还给了老人，从老人那里得到了金子、妻子和孩子。

## 二、千字剧推介

本剧的重场戏是第四幕，经典的喜剧性场面——金子被偷。曾玷污过老人女儿的青年准备向老人提亲，派奴隶去探口风，奴隶一见老人就被冤枉成心怀不轨的偷金贼。奴隶恼羞成怒，偷窥老人藏金之后真的偷了老人的金子。金子失窃，老人慌忙失措，四处向观众询问贼人，正巧碰上前来认错的青年，青年以为老人已得知自己玷污他女儿的事，老人则错把青年当成偷金贼，一系列误会解除后，青年告知了自己的身份和动机，代替舅舅娶了老人的女儿。

## 三、万字剧提要

全剧共有 5 幕，紧密围绕一坛金子和一桩婚事：

**第一幕，开场：穷人忽得一坛金子**。贫穷潦倒的老人欧克利奥在家中灶下找到了其祖父埋下的一坛金子。贪财、多疑的性格使他觉得全世界都在打他这笔横财的主意，他反复把老女仆赶到门外检查黄金是否安妥。

**第二幕，发展：邻居求婚，不要嫁妆**。邻居梅格多洛斯应姐姐的要求决定结

婚,但他不愿娶"会把男人变为奴隶"的那种有很多陪嫁的女人,而想向穷困的欧克利奥的女儿求婚。此时的他并不知道欧克利奥的女儿因之前被一名青年玷污已身怀有孕。欧克利奥以为老女仆泄漏了他藏金的秘密,梅格多洛斯因看中了他的财富才向他求婚,经过反复试探,欧克利奥才以"我不能给她任何嫁妆"为条件答应了这门亲事。

第三幕,进一步发展:**疑心病发,转移金子**。邻居体谅他贫穷,派几个厨师去他家准备婚宴,欧克利奥把厨师当成贼,一顿棍棒把厨师们赶了出去,又把那坛金子转移到屋外,然后才允许厨师等人进屋置办酒席。在和梅格多洛斯一阵搭讪以后,疑心病又使他把坛子藏到神庙去。

第四幕,喜剧高潮:**金子被偷,婚事转折**。听说欧克利奥嫁女,那个曾经玷污过他女儿的青年——邻居的外甥派奴隶去打听情况。奴隶与欧克利奥发生冲突,导致老人再次转移金子,奴隶趁其不备偷窃金子。老人发现金子失窃,痛不欲生。正巧遇见前来道歉并求婚的青年,老人误会是青年偷了自己的金子。

第五幕,结局:**金归原主,情归所属**。青年让奴隶将金子还给了老人,老人将金子作为嫁妆送给了青年,女儿嫁给了青年,并生下了属于他的孩子。

## 四、全剧鉴赏

### (一)百字剧鉴赏

《一坛金子》是一部经典的喜剧,它的重要意义在于将两个永恒的母题——金钱与爱情——通过一个守财奴形象结合起来,为后世无数的吝啬鬼嫁女儿提供了情节基础。故事的两条线索并行不悖地进行着,主情节"守财"展现出喜剧诗人高超的编剧技巧,次情节"嫁女"则存在一定的瑕疵,为后辈改编完善留出了空间。

**"守财"情节围绕一坛金子的"得——失——得"把穷人一夜暴富后"心为物役"的精神症状刻画得入骨三分**。欧克利奥忽得金子,诗人不写暴富之喜,直接从暴富之疯写起。让主人公一上场就戴着有色眼镜看人,怀疑家中女仆走漏金子风声,怀疑求婚的邻居是对金子图谋不轨,怀疑前来准备婚宴的厨师是偷金贼人……直到金子真的被偷走,情节和情感同时达到高潮,而这一高潮又是

观众一直期待的、基于人物性格的巨大危机。这时候主情节的危机就需要次要情节的参与来解决。

"嫁女"情节相比于主情节显得薄弱而缺乏人物的性格色彩,这还不是最致命的。**一个在我们今天看来难以理解的情节是该剧的前提:老人的女儿在受辱后怀孕临产,近十个月老人一无所知。**结尾处前来求婚的青年正是那即将出生的孩子的父亲,而在他向老人求婚之时,老人正准备将女儿嫁给他的舅舅。虽然剧本的第五幕有残缺,但并不影响我们推断舅舅将新娘让给了外甥。虽然剧本所体现的态度是对富家青年的包容和宽恕,但玷污少女这一情节多少对人物形象和喜剧性有所损害。因此莫里哀依照《一坛金子》创作《悭吝人》时,将此情节大幅改善了。

**(二)千字剧鉴赏**

第四幕为喜剧性场景提供了经典范例,它一共有 10 场,以第六场为分界又可以分为前后两部分,第一至第六场是奴隶斯特罗比卢斯与欧克利奥的冲突,欧克利奥把前来问询的奴隶当作贼,激起对方的反抗,为了报复,奴隶偷了欧克利奥的金子。此时,观众期待着老人的反应,第七场诗人则荡开一笔,让青年向妈妈说明和老人女儿的关系,为青年与老人的相遇做铺垫,于是发展出了第九场——欧克利奥发现金子被偷后六神无主的高潮独白场景,和第十场——欧克利奥与青年卢科尼德斯相遇后,因理解错位而形成的"鸡同鸭讲"喜剧性对话场景。

1. 高潮——喜剧性独白

《一坛金子》的独白艺术是不容忽视的,虽然这并非一项为普劳图斯所专享的喜剧技法,但**将独白运用到喜剧高潮中,并使喜剧性独白具备高度的动作性和现场性,是普劳图斯的独创。**通过"啊,这可糟了,坏了,完了!我往哪儿跑?我不往哪儿跑?抓住!抓住!抓住谁?他是谁?我不知道,我什么也看不见,我两眼发黑!我去哪儿?我在哪儿?我是谁?我全弄不清了"的台词,我们不难想象人物在舞台上的急火攻心、上蹿下跳,独白起初带有明显的闹剧性质。但很快,普劳图斯让主人公与观众对话:"我求求你们,帮帮我的忙,我央告你们,我叩求你们!请告诉我,是谁把坛子拿走了。"一下子将剧中人和观众之间

的"第四堵墙"打破了,普劳图斯根据观众的反应,设计了进一步的互动"怎么回事? 你们为什么讥笑我?"这一句游走在戏剧艺术边缘的质问其实已触及喜剧性的本质——对无害之丑的否定。对于一个吝啬多疑的老人,观众原本是隔着岸窃笑对面着了火,欧克利奥这一问却突然将演员与观众之间的河抽干了。这时喜剧性独白转入第三阶段,欧克利奥陷入绝望"生命对我还有什么意义呢? 我精心守护的那么多金子都丢掉了。我对不起我自己,对不起我的心灵,对不起我的天性。现在别人都在为我的不幸和灾难幸灾乐祸。我真受不了啊!"

此时欧克利奥的绝望是认真的,作为观众,会不会因真的意识到自己的"幸灾乐祸"而让笑容凝固在脸上,对眼前这个嚎啕大哭的老人产生一丝怜悯? 会不会在滑稽之余有一瞬间令人忆起自己视为珍宝的东西,并为其重新估价? 普劳图斯没有展开,没有让节奏在欧克利奥痛失金子后的怨声载道中慢下来,而是很快让剧情回到了精彩的对话。

### 2. 鸡同鸭讲——喜剧性对白

**第四幕的第十场是一个典型的"鸡同鸭讲"场景,它是由"误会"导致的理解错位,作用是高潮的延伸,并随着"误会"的解除揭示前史**。在这个场景中,两个人物的"前情节"和上场动机观众都了然于心,青年卢科尼德斯是因玷污了老人的女儿要向欧克利奥求得宽恕;欧克利奥则要找到偷金贼。但这两个人彼此一无所知,于是一场误会便开始了。青年首当其冲前来承认"是我干的",老人理所当然地理解为偷窃:"年轻人,我有哪件事对不起你? 你为什么要这样干呢? 你为什么这样对待我和我的孩子呢?"观众理所当然地明白金子才是欧克利奥的"孩子",而青年理所当然地认为老人的孩子是他的女儿,继续诚恳地请罪。当老人质问到"你怎么未经我的许可就动我的东西"时,青年回答说"由于酒和爱情",喜剧性又进一步地延展,终于在老人向青年要回他偷的东西时,误会解开。但人物仍冥顽地留在自己的逻辑中,老人甚至提出"你还给我。你去把它拿来。好吧,我跟你平分"的提议,不得不感叹普劳图斯纯熟的编剧技法,写痴迷金钱,已经写到了人物的灵魂深处,一坛金子才是欧克利奥真正的"孩子",不然怎么会"鸡同鸭讲"了整整第十场?

误会解除后紧接着的是前史揭示,前史揭示对于编剧来说常常是一个棘手

的问题,因为它可能造成剧情的暂停。第四幕结尾则展示了一个短促有效的"前史揭示",将它作为一个灾难放在喜剧主人公遭受的前一个灾难之后。它为我们树立起讲故事的一项原则:在悲剧故事中,当一个负面事件后面紧邻着另一个负面事件,悲剧性减半;在喜剧故事中,两个负面事件叠加,则喜剧性翻倍。

### (三)万字剧鉴赏

由于《一坛金子》第五幕大部分缺失了,导致我们的分析不得不集中在前四幕,除了自成一体、高潮迭起的高潮幕之外,开端和发展幕也相当精彩,而且具有闹剧特征。

#### 1. 开场词介绍全剧——"喜剧式反讽"的使用

在分析索福克勒斯的古希腊悲剧时,研究者曾经使用过"悲剧性反讽"这个词,用来形容剧中人物越努力地摆脱神谕越不可救药地接近悲剧性结局的处境。现在当我们面对古罗马喜剧,又遇到了"喜剧式反讽"。在"喜剧式反讽"中,观众充当了全知全能的神,看着剧中人物发生由误会引发的一系列冲突,从而获得一种高高在上的愉悦感。"有证据表明,喜剧式反讽最早始于罗马喜剧……第一次把反讽用于戏谑目的的,是普劳图斯。"[1]与反讽随之而来的是情节的松散,因为最关键的人物关系作者已经在开场词中全数告知了观众,不再有悬念可言。**在开场白的故事前情提要之后,观众对情节整一性和复杂性的要求就会降低,转而关注单一场景的趣味性和妙语连珠**,而纯粹的喜剧性场景正是普劳图斯的拿手好戏。

#### 2. 纯粹喜剧性场面——奴隶的狂欢

永远不要小视"粗俗的民众",因为喜剧就是从他们中间诞生的。整个罗马喜剧几乎可以说是以诡智的奴隶视角书写的,尤其是普劳图斯的喜剧,反映出明显的奴隶狂欢气质。最有代表性的如第二幕第四场,邻居家的三个仆人为主人置办婚宴,体谅欧克利奥贫穷,主人决定把一半的食物和奴隶分给他。于是

---

[1][美]伊迪丝·汉密尔顿著,王晋华译:《罗马精神》,中国画报出版社2017年版,第47页。

这场戏就以三个仆人的视角展开,谈论欧克利奥的吝啬,由于身份低微,才使他们得以用最接地气的口吻来为吝啬鬼画像:"石头也比他这个老头子有油水""他们家的烟只要一从屋椽子中间漏出去,他就会立刻呼天叫地,说他的家产光了,他自己彻底完了""不久前理发师给他剪指甲,他把剪下的指甲片都捡起来,带走了"。尤其可笑的是,奴隶们的调侃并非空穴来风,欧克利奥疑心病发作的时候,连只鸡也不放过,怀疑鸡是厨子雇来刨藏金的土,把家畜也当成"贼",已然吝啬到了丧心病狂的地步。

从整体结构的角度来看,奴隶们取笑欧克利奥的这场戏并非必不可少,但纯粹喜剧性场面的存在使普劳图斯的戏剧更有烟火气,更生动逗趣,也更丰富。

### (四)艺术总结

1. 人文意义

**第一,创造性地改编了希腊新喜剧,借希腊题材影射罗马的社会现实问题。**

古希腊新喜剧产生于希腊贵族退化和手工业、商业阶层统治时期,因此新喜剧主要反映的是奴隶主阶层的生活,即"以中等商业阶层家庭的各种偶然事件和波折为基础,以传统的宗法性秩序同金融高利贷资本增长相联系的社会矛盾和各种现象为线索,反映的主要是中等富有的商业奴隶主阶层的感情"[1]。但普劳图斯在改编时,并不是机械地翻译,而是在嬉笑怒骂当中蕴含着对当时罗马社会问题的敏锐捕捉,如妇女奢华的嫁妆问题、贫富分化问题、社会道德问题等。

**第二,使奴隶成为最富有活力的因素,突出平民智慧。**

《一坛金子》的婚恋危机是如何解除的?是依靠一个不甘受辱的奴隶,奴隶在剧中充当着相当多样并重要的作用。他们形象各异:有善良忠诚地为少女主人担忧的女仆,有冤情无处诉的婚宴厨师,更有足智多谋、惩罚教训老头的奴隶。他们有时狡猾阴险,但这阴险又绝对是他们曾遭受的鞭打和辱骂赋予的自然属性。如偷窃一坛金子的小奴隶,动机非常明确:一来要出了这口恶气;二来想用这笔钱替自己赎身。正是小奴隶的这一反抗行为推动剧情达到高潮,在缺

---

[1] [古罗马]普劳图斯著,王焕生译:《古罗马戏剧全集Ⅰ:普劳图斯(上)》,吉林出版集团有限责任公司2015年版,第5页。

失的第五幕中,我们不难推断,偷钱的小奴隶依然起到了重要作用。因为从全剧目前保留的最后一句台词来看,小奴隶说"即使你杀死我,也永远不可能从我这里拿……",意为拒不还钱,态度非常坚决。那么第五幕又是经过了怎样一番斗智斗勇才使这坛金子从偷盗它的小奴隶手中物归原主的呢? 想必又是一场好戏。

### 2. 创新点

**第一,将古希腊新喜剧改造为滑稽喜剧,促使希腊喜剧罗马化。**

普劳图斯在改编希腊剧本时,大大增加了剧中的滑稽、笑闹成分,安排人物互相戏谑、嘲讽。"在希腊新喜剧中,甚至社会下层人物也并不喜好粗鲁的玩笑。普劳图斯无疑加强了,并且质变式地改变了剧本的这种滑稽成分,……取而代之的是各种戏谑,甚至粗鲁的玩笑",这是由于"普劳图斯戏剧的下层观众主要是小手工业者和赶来罗马观看演出的农人,因此普劳图斯的这些滑稽成分显然主要是为了迎合社会下层观众的口味,而不是为了满足社会上层的观赏趣味"[1]。王焕生认为,这种手法可能是受到了阿特拉笑剧和模拟剧的影响。[2]如同农人们在乡村农业节日中的即兴表演,具有民间性和狂欢化的罗马色彩。

**第二,演员直接与观众对话,促进了喜剧的类型化表演。**

普劳图斯让演员直接对观众说话,有时可笑的单一主人公就能撑起整场戏,这些角色通常是类型化的,比如吝啬的父亲、轻浮的青年、吹牛的军人、聪明机灵的奴隶等。贺拉斯曾经说,普劳图斯笔下的门客很像阿特拉笑剧中狡猾的老人形象多赛努斯。虽然他们不戴面具,但"类型"就是人物的面具,与之伴随的是夸张的表演和动态的戏剧场面。由此,可以看到普劳图斯的喜剧对意大利即兴喜剧不无启发。

### 3. 艺术特色

**第一,审美基调滑稽热闹,善于运用计谋、误会、偷听等手法制造喜剧效果。**

---

[ 1 ] [古罗马]普劳图斯著,王焕生译:《古罗马戏剧全集Ⅰ:普劳图斯(上)》,吉林出版集团有限责任公司 2015 年版,第 17 页。

[ 2 ] [古罗马]普劳图斯等著,杨宪益、杨周翰、王焕生译:《古罗马戏剧选》,人民文学出版社 1991 年版,第 8 页。

普劳图斯的喜剧是为大多数观众的喜爱而创作的艺术,为了营造更热烈的喜剧效果,普劳图斯将各类喜剧手法发展成熟,如计谋、误会、偷听等,已成为滑稽喜剧的经典桥段。**喜剧性独白,也是普劳图斯的常用手法**,有时喜剧性独白用来表明人物的心灵感受、有时用来使人物对观众说话、有时则与对白结合在一起,呈现一种类似于京剧"背躬"的特定人物视角。场面热闹,富于民间趣味,使古罗马喜剧呈现出截然不同于古希腊新喜剧的滑稽风格。

**第二,类型化的人物关系,为欧洲古典喜剧提供基本冲突模式。**

普劳图斯的喜剧展示了一系列具有原型人物意义的角色,如有过错的父亲(严酷或吝啬)、放荡的儿子、善良忠实的奶妈、聪明又狡猾的奴隶等。尤其是活跃的奴隶形象与古板的老主人之间的矛盾成为喜剧的核心冲突,这一"主—仆"的冲突成为后世欧洲古典喜剧的基本冲突模式。

**第三,戏剧结构相对松弛,人物性格突出,场面动作强烈。**

普劳图斯的喜剧性场面火爆活泼,它们像一颗颗钻石镶嵌在滑稽喜剧这一袭长袍中间,与其说钻石点缀着长袍,不如说长袍衬托了钻石。因为比起那些令人捧腹的场面,整体喜剧的结构相对松弛,情节简单,人物的某一方面性格被突出地强调出来,而性格的其他背面则刻意地隐掉。**在处理奴隶主贵族形象时,有时带有美化倾向**,如《一坛金子》中的老邻居梅格多洛斯乐善好施,专门喜欢穷姑娘,就带有明显的财富平均主义幻想。

## 五、名剧选场[1]

### 第四幕

### 第一场

〔斯特罗比卢斯上。

**斯特罗比卢斯** (自语)你要是个能干的奴隶,就得象我现在这样办事,完成主人的命令毫不拖延,任劳任怨。你要是想诚心诚意地为主人服务,就应该

---

[1] 选文出自[古罗马]普劳图斯等著,杨宪益、杨周翰、王焕生译:《古罗马戏剧选》,人民文学出版社1991年版,第93—104页。

首先考虑主人,然后再考虑自己。如果你想睡觉,睡着的时候也应该想到自己是个奴隶。你应该尽可能摸透主人的意思,做到能用眼睛看出主人脑子里想的是什么;主人有什么吩咐,你都要很快地去完成,比四匹马的车还快。如果你的服务能够如此周到,你就永远不会品尝皮鞭的滋味,也永远不会痛苦地磨光镣铐。我家主人爱上了这个贫穷的欧克利奥的女儿,他听说要把她嫁给梅格多洛斯,因而派我到这里来打听打听,事情究竟怎样。我现在就坐在这座祭坛旁边,从这里,我可以观察这边和那边的动静,还不会招人疑心;我要看看他们究竟干些什么。(隐到祭坛后边)

## 第二场

〔欧克利奥上。

**欧克利奥** (没有发现斯特罗比卢斯)守信女神啊,请你不要告诉任何人,说我的金子是在你那里。我不相信有人会找到它,因为我把它藏得非常好。啊,如果有谁找到那个装满金子的坛子,那他就发大财了。守信女神,请你不要让人找到它。我现在去洗个澡,然后向神献祭,这样,当女婿到来的时候就不会耽误他把我女儿娶回去。守信女神啊,我现在再一次恳求你,请你替我保管好金子,我把金子托付给你了,它就藏在你的祭坛底下。(进屋)

**斯特罗比卢斯** (从祭坛后跳出)啊,老天爷,我刚才听见这个老人说了些什么!他说他把满满一坛金子藏在守信女神祭坛下面。女神啊,我希望你对他的好意不要超过对我的好意。我看他就是我的主人钟情的那个姑娘的父亲。我这就进庙去搜查,趁他现在正忙着,看能不能把金子找到。啊,女神,如果我能找到它,我将满满斟上一大碗虔诚的蜜酒。我先敬你,然后自己再开怀畅饮。(进庙)

## 第三场

〔欧克利奥由屋内上。

**欧克利奥** 刚才乌鸦在我左边叫,这不会是没有缘故的。它一面叫,一面用爪子抓地,我的心随即乱跳,都要跳出来了。我还是赶紧去瞧瞧吧!(进庙)

## 第四场

〔庙里传出吵嚷声,欧克利奥拉着斯特罗比卢斯上。

**欧克利奥**　滚出去,你这个刚从地底下爬出来的蛆,你以前从来没有露过面;现在你一露面就该遭殃了! 你这个小偷,我要把你狠狠地揍一顿。

**斯特罗比卢斯**　老年人,你是犯了什么病了? 我和你有什么相干? 你为什么推我? 拉我? 为什么打我?

**欧克利奥**　你这个恶棍,你这个贼,一个不折不扣的贼,你还要问?

**斯特罗比卢斯**　我偷你什么了?

**欧克利奥**　你还给我。

**斯特罗比卢斯**　你要我还你什么?

**欧克利奥**　这还用问?

**斯特罗比卢斯**　我没有拿你什么东西。

**欧克利奥**　你拿了我的东西,你把它给我。你要干什么?

**斯特罗比卢斯**　我要干什么?

**欧克利奥**　你甭想拿走。

**斯特罗比卢斯**　你要干什么?

**欧克利奥**　放下!

**期特罗比卢斯**　啊,老头子,"从后面"[1]? 我看你大概常干这种事。

**欧克利奥**　你给我把东西放下! 不要再胡扯,我现在不和你贫嘴。

**斯特罗比卢斯**　要我放下什么? 你告诉我它是什么。真的,我什么也没有拿,什么也没有动。

**欧克利奥**　把手伸出来!

**斯特罗比卢斯**　喏,伸给你,在这里。

**欧克利奥**　我看见了。把第三只手也伸出来!

**斯特罗比卢斯**　(旁白)我看这个老头子是中了邪,完全疯了。(对欧克利奥)你这不是太欺负人了吗?

**欧克利奥**　是的,既然我还没有把你绞死。如果你不承认的话,我非把你绞死

---

[1] 拉丁文中"放下"和"从后面"为同音字。——原注

不可。

**斯特罗比卢斯**　我向你承认什么?

**欧克利奥**　你从这里拿走什么了?

**斯特罗比卢斯**　如果我拿了你什么东西,让老天爷惩罚我!(旁白)我要是不想
拿,也让老天爷惩罚我。

**欧克利奥**　你站好,抖抖你的披衫。

**斯特罗比卢斯**　好,照你的办。

**欧克利奥**　你把它藏在内衣里了。

**斯特罗比卢斯**　你想怎么检查就怎么检查吧。

**欧克利奥**　(旁白)嘿,他这个无赖,装作若无其事的样子,好使我相信他没有
拿。我知道这种鬼把戏。(对斯特罗比卢斯)你再把右手伸出来。

**斯特罗比卢斯**　好!

**欧克利奥**　现在再把左手伸出来。

**斯特罗比卢斯**　我把两只手都伸出来了。

**欧克利奥**　现在检查完了。把东西交出来!

**斯特罗比卢斯**　要我交什么?

**欧克利奥**　啊,你还在耍把戏。你当然是拿了。

**斯特罗比卢斯**　我拿了?我拿什么了?

**欧克利奥**　我不说,你是想让我说。你拿了我什么东西,就只把什么东西还我!

**斯特罗比卢斯**　你疯了!你已经把我搜查遍了,什么也没有搜出来。

**欧克利奥**　等一等,等一等!(静听,觉得庙内似有动静)谁在那儿?谁和你一
起在庙里呆过?(旁白)啊,天啊!那个人正在里面找哩。我要是放开他,
他就跑了。可是我已经把他搜查过了,他什么也没有。(对斯特罗比卢斯)
你走吧,爱去哪儿就去哪儿吧!

**斯特罗比卢斯**　愿尤皮特和诸位天神惩罚你。

**欧克利奥**　(旁白)他倒很会感谢人!(对斯特罗比卢斯)现在我要进去,紧紧
掐住你那个同伙的脖子。你还不滚开!你走还是不走?

**斯特罗比卢斯**　我走,我走。

**欧克利奥**　你小心,不要再让我碰上你。(进庙)

## 第五场

**斯特罗比卢斯**　我就是不得好死,今天也要让这个老头子上圈套。我看他不会再把金子藏在这里了,他肯定会把金子拿走,换个地方。啊,门在响。老头子拿着金子出来了。我就悄悄躲到门后边去。(**躲到梅格多洛斯屋旁**)

## 第六场

〔欧克利奥携金坛子由庙内出来。

**欧克利奥**　我曾经认为守信女神是绝对可靠的,可是她只差一点点就把我坑了。如果不是乌鸦及时提醒我,我就完了。啊,我多么希望那只乌鸦再飞到我面前来,它给我送了信,我也要对它说几句感谢的话,我要是给它什么吃的,我就要破费了!现在我要另找个埋藏金子的僻静地方。城外有山林之神的灵薮,那里荒无人迹,柳林阴森。我要到那儿去找块地方。我把金子托付给山林之神保管肯定比托付给守信女神更可靠。(**下**)

**斯特罗比卢斯**　太好了,太好了!天神保佑我!我要先赶到那里,爬上树,从树上观察,看老头子把金子藏到什么地方去。可是主人是让我等在这里的呀!不,就这么办,只要能找到东西,挨鞭打我也认了。(**下**)

## 第七场

〔卢科尼德斯、欧诺弥雅上。

**卢科尼德斯**　妈妈,我已经全都对你说了,关于欧克利奥女儿的事,你已知道得同我一样清楚了。现在我再次恳求你,妈妈,虽然我此前已经恳求过你。请你去同舅舅商量商量吧,妈妈!

**欧诺弥雅**　你知道,我也希望你的愿望能够实现,我相信你的舅舅会同意的。事情是完全正当的,如果情况确实象你说的那样,你喝醉了酒,玷污了这个女孩子。

**卢科尼德斯**　好妈妈,我难道会对你说谎吗?

**菲德里雅**　(在内)啊,奶奶,我快死了!我求求你,我肚子疼!尤诺·卢基

娜[1]，帮帮我的忙吧！

**卢科尼德斯**　啊，我的好妈妈，事实比语言更能说明问题，她在呼喊，她要分娩了。

**欧诺弥雅**　我的孩子，你同我一起进去找舅舅，我好让他同意你向我恳求的事。

**卢科尼德斯**　走，妈妈，我跟着你。

〔欧诺弥雅进屋，卢科尼德斯四面张望，自语。

真奇怪，我的奴隶斯特罗比卢斯到哪儿去了，我曾经吩咐他在这儿等我的。我想他只要是在为我忙碌，就不该生他的气。我现在进屋去，商量同我生命攸关的事情。（进屋）

## 第八场

〔斯特罗比卢斯携金坛子上。

**斯特罗比卢斯**　金山上住着啄木鸟，我比它们更富有。别的国王根本不用提，他们都是一些穷光蛋，我是腓力王。啊，多么愉快的一天！我刚才离开这里之后，赶在他前面到了那儿，爬上树，等了好久，看准了老头子把金子藏在什么地方。等他离开之后，我从树上滑下来，把这个装满金子的坛子挖了出来。后来，我在那儿看见老头子又返回去了，但他没有看见我，因为我悄悄向路旁避开了。啊，啊，他来了。我就进去，把金子放到屋里。（下）

## 第九场

〔欧克利奥急促跑上。

**欧克利奥**　啊，这可糟了，坏了，完了！我往哪儿跑？我不往哪儿跑？抓住！抓住！抓住谁？他是谁？我不知道，我什么也看不见，我两眼发黑！我去哪儿？我在哪儿？我是谁？我全弄不清了。（对观众）我求求你们，帮帮我的忙，我央告你们，我叩求你们！请告诉我，是谁把坛子拿走了。怎么回事？你们为什么讥笑我？我认识你们，我知道这里许多人都是贼，他们衣冠楚

---

[1] 即神后尤诺，她是妇女的保护神，也助产，故称卢基娜（光明之意）。后来，尤诺·卢基娜成为专司助产的女神。——原注

楚,打扮得漂漂亮亮的,坐在这里,好象非常规矩。(对一观众)你说什么?我相信你,因为根据外表,我看你是个好人。嘿,他们谁也没有拿?你要我的命了。那么你说,谁拿了?你不知道?啊,我真倒霉,我完了,我这样苦命!今天这个日子给我带来了多少悲伤、灾难、痛苦、饥饿和贫困!我是世上最可怜的人!生命对我还有什么意义呢?我精心守护的那么多金子都丢掉了。我对不起我自己,对不起我的心灵,对不起我的天性。现在别人都在为我的不幸和灾难幸灾乐祸。我真受不了啊!

〔卢科尼德斯自梅格多洛斯屋内上。

**卢科尼德斯**　谁在我们屋前嚎陶大哭,大发牢骚?(发现欧克利奥)这不是欧克利奥吗?我彻底完了,我看准是事情暴露了,他发现他女儿生孩子的事了。现在我没了主意,是离开这里呢?还是留在这儿;是迎上前去呢?还是赶快逃跑。啊,我真不知道如何办好!

## 第十场

**欧克利奥**　(听见有人说话)谁在这里说话?

**卢科尼德斯**　是我,一个不幸的人!

**欧克利奥**　不,我才是不幸的人,我完了,我碰上了这样巨大的灾难和痛苦。

**卢科尼德斯**　打起精神来吧!

**欧克利奥**　我怎么能打起精神呢?

**卢科尼德斯**　惹你苦恼的那件事是我干的,我承认。

**欧克利奥**　什么?你说什么?

**卢科尼德斯**　是真的。

**欧克利奥**　年轻人,我有哪件事对不起你?你为什么要这样干呢?你为什么这样对待我和我的孩子呢?

**卢科尼德斯**　是神鼓励我干的,是神诱使我去找她[1]的。

**欧克利奥**　什么?

**卢科尼德斯**　我承认我错了,我知道我犯了罪,我就是来向你请罪的,希望你能

---

[1] 拉丁文中"坛子"一词是阴性词。——原注

原谅我。

**欧克利奥** 你怎么敢动不属于你的东西?

**卢科尼德斯** 你看该怎么办呢?事情已经发生了,已经发生的事情是无法挽回的。我看那是天神的旨意,如果不是神意,事情是不会发生的。

**欧克利奥** 我看我应该把你铐起来弄死,这也是神意。

**卢科尼德斯** 不,请你不要这样说。

**欧克利奥** 你怎么未经我的许可就动我的东西?

**卢科尼德斯** 那是由于酒和爱情。

**欧克利奥** 你这个最放肆不过的人,你这个无耻之徒,你胆敢来对我这样说话!如果可以象你这样为自己的罪过辩护,那就让我们在光天化日之下,公开抢劫妇女身上带的金子吧。当我们被人抓住的时候,我们就说这样干是喝醉了酒,是由于爱情。如果借口酒醉和爱情就可以任意胡作非为,那么酒和爱情就太不值钱了。

**卢科尼德斯** 我是因为自己错了,主动来求你宽恕的。

**欧克利奥** 我不喜欢别人为自己的过错狡辩。你知道,那不是属于你的,你不应该去动。

**卢科尼德斯** 既然我已经触犯了她,我只希望能够属于我所有。

**欧克利奥** 你难道还想没有我的同意,就占为己有吗?

**卢科尼德斯** 如果你不同意,我不强求你。不过我想她是应该属于我的。我看你最终也会理解,欧克利奥,她应该属于我。

**欧克利奥** 瞧着吧,你要是不还我,我要把你拖到法庭去,我要控告你。

**卢科尼德斯** (疑惑)要我还你什么?

**欧克利奥** 把你偷的东西还给我。

**卢科尼德斯** 我偷你东西了?在哪儿偷的?偷什么了?

**欧克利奥** 老天爷保佑!你还说你不知道?

**卢科尼德斯** 请你告诉我,你究竟向我讨什么。

**欧克利奥** 我向你讨一坛金子,你刚才承认你拿了。

**卢科尼德斯** 啊,不,我说的不是这个,我没有拿。

**欧克利奥** 你否认?

**卢科尼德斯**　是的，我绝对否认。我根本就不知道你的什么金子，什么金坛子。

**欧克利奥**　就是你从山林之神的灵薮取走的那坛金子，你还给我。你去把它拿来。好吧，我跟你平分。虽然对我来说你是个贼，但我并不憎恶你。去吧，把它拿来。

**卢科尼德斯**　你说我是贼，我看你是神智不清！欧克利奥，我以为你知道了另外一件事情，一件同我有关，非常重要的事情，如果你有时间，我想和你好好谈谈。

**欧克利奥**　你说句真心话，你偷了那些金子没有？

**卢科尼德斯**　确实没有。

**欧克利奥**　你知道不知道是谁拿走了？

**卢科尼德斯**　我不知道。

**欧克利奥**　要是你知道是谁把金子拿走了，你会告诉我吗？

**卢科尼德斯**　当然。

**欧克利奥**　你不会同那个拿金子的人分赃或者包庇那个贼吗？

**卢科尼德斯**　不会的。

**欧克利奥**　如果你说谎呢？

**卢科尼德斯**　那就让老天爷爱怎么惩罚我就怎么惩罚我吧。

**欧克利奥**　好，够了。现在你就说你想说的事情吧。

**卢科尼德斯**　假如你不认识我，不知道我的家庭，我可以告诉你：梅格多洛斯是我的舅舅，我的父亲叫安提马科斯，我叫卢科尼德斯，我的母亲是欧诺弥雅。

**欧克利奥**　我知道你的家庭。我急于想知道的是你现在要说些什么。

**卢科尼德斯**　你有个女儿。

**欧克利奥**　不错，她就在家里。

**卢科尼德斯**　我想，你是不是已经把她许给我的舅舅了？

**欧克利奥**　是这样。

**卢科尼德斯**　他现在让我告诉你：他不想娶她了。

**欧克利奥**　什么？一切都准备好了，酒席都安排就绪了，怎么又不娶了？愿全体男神和女神都降灾于他！啊，就是由于他，我今天才丢失了那么多金子，

我真倒霉啊!

**卢科尼德斯** 不要着急,不要骂人。愿天神使你和你的女儿幸福如意。请你也这么求神保佑。

**欧克利奥** 愿天神保佑。

**卢科尼德斯** 愿天神也赐福于我。现在你听我说。如果有人犯了过错,他既不感到惭愧,也不想为自己赎罪,这样的人是最可鄙的。欧克利奥,我现在请求你,请你宽恕我曾经无意中对你和你的女儿犯下的过失,请你把她嫁给我,法律要求这样做。我承认,我对不起你的女儿,那是在地母节的狂欢之夜,由于酒和感情冲动。

**欧克利奥** 啊,天哪,我听到你说些什么呀!

**卢科尼德斯** 你何必伤心?我让你为女儿举行婚礼时便作了外祖父。你女儿已经生了孩子,你算算看,从那时到现在已经十个月了。我舅舅正是因为这个原因才废除婚约的。进去吧!你去了解一下事情是不是象我说的那样。

**欧克利奥** 啊,我彻底完了,不幸的事情一件接着一件。我要进去看看是不是真象他说的那样。(进屋)

**卢科尼德斯** 我也跟你进去。(稍停)事情看来好象很顺利。我不理解,我的奴隶斯特罗比卢斯到哪儿去了。我在这里等他一会儿,然后再去找欧克利奥。这样可以给他一点时间,让他好向他女儿的贴身老奶妈打听我们过去的事。她知道事情的经过。(留在门旁)

# 普劳图斯《俘虏》

## 导　言

《俘虏》不同于普劳图斯的大多数喜剧,是诗人最具有代表意义的严肃喜剧,反映了战争年代的现实生活。该剧的希腊原本已难以确定,研究者根据古希腊喜剧残段推测可能改编自菲勒蒙的作品。剧中描写到赎买战俘的故事,在各种战争频发的罗马是一种常见的交易。凡是在战争中被俘虏的人,包括被攻陷城市的居民,便失去自由,成为胜利者的战利品。胜利者或是利用这些俘虏获得巨额赎金,或是把他们变卖为奴,获得巨大收益。因此,尽管这部剧本对于喜好热闹的罗马观众来说显得非常严肃,但仍然会在观众心里激起明显的情感认同。

## 一、百字剧梗概

一个老人有两个儿子,其中一个从小被奴隶拐走,与老人失散;另一个在战争中做了俘虏。于是老人便买回了交战方的两个俘虏做奴隶,以便与对方交换俘虏,把自己的儿子换回来。买来的两个俘虏是一主一仆,为了让主人返回祖国,仆人与主人交换身份,让主人回国去交换老人的儿子,之后再解救仆人。最终主人信守诺言,带回了老人被俘的儿子,还意外发现那个留下的仆人正是老人失散多年被拐走的小儿子。最终老人与两个儿子团聚。

## 二、千字剧推介

第三幕是《俘虏》还能被称之为一部喜剧的证明,围绕着一个核心的戏剧性

动作——揭穿谎言,形成了一个"危机—计谋—计谋得逞—计谋破绽—谎言揭穿—受罚"的完整动作链:老人找来主人的同乡,同乡和主人认识,仆人廷达鲁斯的真实身份即将被拆穿,于是廷达鲁斯谎称同乡患了神志不清的病,老人起初信了,但在关于主人父亲的名字这一信息的对峙中,廷达鲁斯露出马脚,奴隶身份最终还是被揭穿了。老人发现自己受骗,以为换回儿子无望了,愤怒地将廷达鲁斯发配采石场,永远剥夺他的自由,使他受最深重的苦役折磨。廷达鲁斯坦然接受惩罚,认为能够换取主人自由的痛苦都是值得的。

## 三、万字剧提要

同大多数古希腊喜剧相仿,该剧有五幕,前后附有开场词和结束语。本剧的开场词中除了介绍剧情提要,诗人还对观众进行了特别提示,强调它的特殊性,"与别的剧迥然不同",并在全剧结束后总结它"符合良好道德风尚",使该剧创作的说教显得尤为突出。

**第一幕:前提——老人买了两个俘虏奴隶,为交换自己的战俘儿子做准备。**

**第二幕:发展——被俘的奴隶计谋,主仆互换身份,让老人释放主人回祖国交换战俘。**临别时,仆人嘱咐主人获得自由后勿忘归来解救自己,如果主人一去不返,他将偿还高额赎金并余生为奴。

**第三幕:高潮——老人带主人的同乡来认人,仆人使尽浑身解数掩藏身份,还是被同乡揭穿。**老人发现自己上当受骗,惩罚说谎的奴隶,仆人廷达鲁斯甘愿为主人承担困苦。同乡这才明白了仆人说谎是为了解救主人,后悔刚才的行动,但为时已晚。廷达鲁斯已戴上重镣铐,被送往采石场当苦力。

**第四幕:下落——门客报信,老人的儿子被换回,主人还带回了曾拐走老人另一个儿子的奴隶。**

**第五幕:结局——与失散的儿子团聚。**老人询问那奴隶,得知廷达鲁斯就是他早年丢失的儿子。原来奴隶拐走小儿子后,恰巧将他卖给了主人的父亲,使他成为主人的奴隶。现在这个失散多年的儿子正在采石场干着最重的活,老父亲心痛不已,解除了儿子的枷锁,将它戴在了那个拐卖他的奴隶身上。

# 四、全剧鉴赏

## （一）百字剧鉴赏

《俘虏》全剧的戏核在于"交换"：**交换俘虏和交换身份**，所有的冲突都是围绕两个"交换"行动展开的。**在"交换俘虏"这个大的故事前提下，剧本讲的是老人"寻子"的故事；在"交换身份"的计谋中，剧本讲的是奴隶廷达鲁斯忠心护主的"信义"的故事。**"两个交换"情节又在剧本结尾处合一，"意外"和"巧合"使老人不仅找回了当俘虏的儿子，还找回了自幼被奴隶拐走的儿子，收获意外之喜。

从"寻子"情节来看，交换俘虏其实并不具有喜剧性，反而显得异常严肃，因为对任何市民来说，在战争中丢失亲人都是一件非常严重的事情。那么，如何将一个严重的事件喜剧化？普劳图斯的方法是借助故事外视角，即门客埃尔伽西卢斯，借这个带有小丑色彩的江湖人士，给老父亲"寻子"带来希望。虽然从严格意义的情节严整性上看，门客这一角色的实际功能仅限于报信（第四幕），即使去掉也没有太大影响。但从喜剧格调上看，这个角色恰恰反映了几分"普劳图斯特色"，既带来了一种活跃跳脱、不拘一格的平民趣味，又将一庄一谐错落有致地组合起来。

从"交换身份"的情节来看，《俘虏》可视为一大类喜剧情节的滥觞，两个身份悬殊的人交换身份，然后引发一系列由身份改变产生的冲突与和解，从主仆交换可以衍生出男女交换、贫富交换、父子交换、人鬼交换等各种变体。每一种情节变体所表达的思想各不相同，但喜剧性的来源是一致的：差势。身份之间的差势使"交换"之后，原本地位较低的一方尝到了胜利的滋味，而原来地位较高的另一方则从高位上跌落，使观众相比于角色产生优越感。在《俘虏》中，主仆互换之后本可以产生更强烈的喜剧效果，但普劳图斯节制地处理了这一情节，而是将重点放在主仆之间的友谊和仆人的信义和重诺品质上，强化了该剧的"严肃"主题。

## （二）千字剧鉴赏

德国戏剧理论家古斯塔夫·弗莱塔克曾在《论戏剧情节》中就戏剧的情节

构成提出过"五段论":开端、上升、高潮、下落或反复(包括反动作的开始和最后的悬念)、结局五个部分。《俘虏》的情节安排正好符合这一论断,可以清楚地看到它的高潮幕刚好位于全剧正中。**第三幕是一个经典的"谎言揭穿"场景,**为我们展示了如何写一个出于善意的说谎者被不明真相的愚蠢同伴戳穿谎言的全过程。

1. 最好的动作是产生最大情感效果的动作——完美的"发现"情节使情感突转

第三幕的新上场人物是阿里斯托丰特斯,这个人物的上场为廷达鲁斯带来危机,因为他是少主人菲洛克拉特斯的同乡,认识廷达鲁斯,只要两人一相见,主仆交换身份的计谋就要暴露在老人赫吉奥面前了。普劳图斯是如何处理这一揭穿场景的呢?通过分解动作,人物的每一组动作与反动作都激起新的情感力量,写得紧锣密鼓,异常精彩。

第一步,廷达鲁斯一本正经地说瞎话,谎称同乡神志不清。老人相信了,同乡不出意外地发怒了。第二步,廷达鲁斯极力暗示同乡,配合说谎。同乡没听懂廷达鲁斯的双关语,继续指证他的假身份。第三步,廷达鲁斯暗示失败,只得将瞎话进行到底,污蔑阿里斯托丰特斯要发病,激起同乡更大的愤怒。第四步,两人各执一词,老人真假难辨。第五步,同乡主动出击,向老人提供新证据——少主人父亲的名字,以及少主人的长相。这一涉及第三方的证据证明了自己没有疯,是廷达鲁斯在撒谎。第六步,老人得知被骗,怒气冲天,立刻以最重的囚刑惩罚廷达鲁斯。同乡这才明白廷达鲁斯是为了解救他的好友菲洛克拉特斯才说谎,后悔不迭,但为时已晚。

**这个"谎言揭穿"场景的妙处在于,同一场戏从开始到结束,三个人物的情感都发生了突转,**丰富的情感走向变化使这一场戏极富戏剧性,因为每一个小动作的发出都饱含动机和情感。廷达鲁斯经历了"害怕—心虚—急迫—挣扎—绝望—坦然—视死如归的悲壮"的内部情感变化;赫吉奥老人则"疑惑—怀疑—愤怒";阿里斯托丰特斯的情感变化也是十分细腻的"疑惑—惊诧—愤怒—急切—严肃—恍然大悟—痛悔"。按照亚里士多德对"发现"技法的观点,最好的"发现"是与"突转"紧密结合的,那么《俘虏》中关于廷达鲁斯身份的"发现"无

疑非常符合这一完美"发现"的标准,不仅第三幕,而且在第五幕,廷达鲁斯的身份"发现"都引起了赫吉奥老人情感的突转。

2. "剧本是从感情到感情的最短距离"——调动观众情感

乔治·贝克在《戏剧技巧》中针对戏剧"动作"与"情感"的关系给出过一个剧本公式——"剧本是从感情到感情最短的距离。"[1]第一个"感情",指剧中人物的感情,第二个"感情"则指观众的感情。一部好的作品,理应是能够激起观众更多感情的作品。那么如何能快速激起观众情感呢? 贝克的结论是人物动作。人物的行动是最能体现人物性格和信仰的手段。第三幕中的廷达鲁斯就是一个很好的例子。在奴隶的身份被揭穿后,面对赫吉奥老人愤怒的质问,廷达鲁斯由绝望转为坦然:"只要不是因为干了什么别的不好的事情,即使让我死,我也觉得没有什么关系。我如果死在这里,只望菲洛克拉特斯不要象他承诺的那样返回来。但是,我虽然死了,这件事将会为我留下永久的记忆:我让自己的主人得以摆脱奴隶处境,得以脱离敌人的羁押,返回自己的祖国,回到自己父亲的身边……**一个人高尚地去死,他是不会完全死去的。**"

对于这样一个忠肝义胆的奴隶,观众很难不从以上的人物反应中得到激励,从而加倍关心人物的后续命运。当老人赫吉奥因受骗而惩罚折磨廷达鲁斯时,观众也很难不对这一人物给予深切的同情。这便是通过一系列动作与反动作,塑造人物品格,调动观众情感的范例。

## （三）万字剧鉴赏

纵观《俘虏》的五幕,除了第三幕的高潮,序幕和尾声、精彩的发展部和结尾是值得注意的;相比之下,第四幕是一个高潮下落的过渡部分,显得比较单调。

### 1. 通过开场词和尾声为诗人代言

古罗马喜剧通常都在主人公登场前有开场词,情节结束后附有结束语。开

---

[1]［美］乔治·贝克著,余上沅译:《戏剧技巧》,中国戏剧出版社1985年版,第25页。

场词的作用通常是介绍剧情的基本设定,和观众打招呼,而结束语则为剧本做简要总结。《俘虏》也不例外,通过开场词和尾声建立起独立于剧本情节的外交流系统,将诗人的意志传递给观众。**就像剧目的宣传推广片一样,普劳图斯格外用力地表达了他对《俘虏》的重视**:开场词说"剧中没有难以启齿的粗俗诗句,没有不守信义的妓馆老板,没有心地邪恶的妓女,没有夸口吹牛的军人"。结束语总结"剧中没有粗俗表演,没有色情描写,没有弃婴故事,没有骗钱场面,也没有钟情的年轻人瞒着父亲为妓女赎身"。**这几乎是普劳图斯对自己前序剧作既定情节模式的总结,向世人表明写作本剧的依然是那个熟稔逗乐套路的普劳图斯,但在这个剧本中,诗人有了更明确的表达,那就是"使道德高尚的人变得更高尚"**。对于写作的目的,诗人也在结尾处表明。希望观众"用行动来表示",共同营造一个良好的社会风尚,以此表明剧作的社会责任感和介入现实的精神。

### 2. 意外之喜和含泪的笑——出色的道德说教

《俘虏》的结局是一个意外之喜,廷达鲁斯的少主人如约带回了老人被俘的儿子,还带回了拐跑老人另一个儿子的奴隶,通过奴隶之口,老人得知廷达鲁斯竟就是那个在四岁时丢了的小儿子,此时正被老人罚去采石场当苦力。不难想见,由这一"发现"带来的喜剧性结局并不是皆大欢喜的,而是带有一抹酸楚与苦涩,当老父亲与那失散多年的儿子团聚,重逢的笑恐怕不可避免地要与痛悔的泪重叠。于是,观众在这种复合的情感中迎来本剧的道德说教:善待奴隶,善有善报。

这是个出色的道德说教结尾,没有过度的抒情,只展示了善恶各自的结果。最后一句由那名拐卖孩子的坏奴隶作结:"你做得对(指老人给自己戴镣铐——作者注),让我这个一无所有的人也有了一点财产。"奴隶得到了应有的惩罚,同时对贫穷进行了自嘲。那又是什么带来了贫穷呢?虽然故事已戛然而止,但普劳图斯显然希望观众能够看到更多。莱辛在《汉堡剧评》中论"道德说教"问题,有过这样的结论:"每一个道德说教,都是一个具有普遍意义的命题,它要求一定程度的心灵的集中和冷静的思考。因此,应该用镇定和某种冷淡来表达它。这种具有普遍意义的命题,同时又是个人的境遇给行动的人物所留下的印

象的结果；它不是单纯象征性的结论；它是一种经过概括的感情……"[1]

《俘虏》的结尾正是这样一种对于普遍意义命题的冷静表达。对于战争、对于战俘、对于奴隶，都应当从苦痛和眼泪中吸取教训。

### （四）艺术总结

#### 1. 人文意义

**第一，宣扬了忠诚重诺的品质和高尚的社会责任感**

信守诺言无论在战争年代还是和平年代，无论在古代罗马还是今天的中国，都是一项高贵的品质，普劳图斯将这一品质赋予在战俘身上，使主仆情义坚固得熠熠生辉，更通过塑造廷达鲁斯这一至诚重诺的奴隶形象，歌颂了勇于担当的高尚心灵。尤其是第二幕第三场廷达鲁斯与少主人的临行话别，奴隶以主人的假身份劝告实际的少主人："你要作知己的知己，不要拿信义开玩笑……请求你，请你忠实于我，就象我忠实于你一样。"将性命相交的情义表现得真挚动人。

**第二，发扬喜剧的道德教育功能**

剧场是一所大学堂，演员则是学堂里的大先生，戏剧对于观众是"有教无类"的，通过审美愉悦达到心灵的净化。狄德罗曾对这种教育功能有过精彩的表述："只有在戏院的池座里，好人和坏人的眼泪才融汇在一起。在这里，坏人会对自己可能犯过的恶行感到不安，会对自己曾给别人造成的痛苦产生同情，会对一个正是具有他那种品性的人表示气愤。当我们有所感的时候，不管我们愿意不愿意，这个感触总是会铭刻在我们心头的；那个坏人走出包厢，已经比较不那么倾向于作恶了，这比被一个严厉而生硬的说教者痛斥一顿要有效得多。"[2]

《俘虏》作为一出严肃喜剧，抛却了爱情这一常见的主题，转而描写朋友对朋友、奴隶对主人的无私奉献，是一种值得注意的转向。亚里士多德在《尼各马可伦理学》中对"友谊"非常重视，认为真正的友谊表现为对共同的德性的追求，

---

［1］［德］莱辛著，张黎译：《汉堡剧评》，上海译文出版社 1981 年版，第 18 页。
［2］［法］狄德罗著，张冠尧等译：《论戏剧诗》，《狄德罗美学论文选》，人民文学出版社 1984 年版，第 137 页。

朋友之间的"同心"又对建设美好城邦起到至关重要的作用,因为友谊当中蕴含着一种利他精神。《俘虏》正是对这种以共同德性追求为要旨的友谊的赞颂,从而起到潜移默化的道德教育作用。

### 2. 创新点

**第一,发展了一种格调积极、人物形象正面的严肃喜剧**

纵观《俘虏》的所有人物,会发现几乎没有生性恶劣的反面角色。主角赫吉奥仁慈善良、奴隶廷达鲁斯自我牺牲、少主人菲洛克拉特斯诚信慷慨,即使是那位拐走小儿子的奴隶也并未得到丑恶的刻画。全剧找不到唯利是图的妓馆老板或《一坛金子》中克涅蒙那种极端性格,即使人物有缺点,缺点也绝不至于对人物形象有所伤害。全剧格调积极健康。

从喜剧的类型上看,《俘虏》代表了不同于古希腊旧喜剧的"讽刺"和普劳图斯的大部分喜剧的"滑稽",是以正面人物及其美德为主体的严肃喜剧,是喜剧发展的一种进步。如莱辛所说:"如果说喜剧作家赋予他的人物以独特的相貌,使世界上只有一种个性跟他们相似,从而像狄德罗说的那样,会使喜剧重又返回它的褴褛时代,返回到讽刺。"[1]严肃的喜剧,以人的美德和责任为对象,使健康的情感得以肯定。

**第二,借古喻今,以丑角形象进行委婉的社会批判**

喜剧类型的演变,很大程度上取决于政治环境的改变,古希腊新喜剧因法律明令禁止诗人通过喜剧进行讽刺而转向日常生活,而古罗马喜剧则选择那些与自身社会危机有明显对应关系的作品进行改写。《俘虏》中门客埃尔伽西卢斯就以一个丑角的形象反映出尖锐的"吃饭问题",从中不难窥见罗马与迦太基的布匿战争对人民正常生活秩序的摧毁。门客一面讨吃喝,一面不时地冒出一两句"至理名言",如"我们这些凡人,只是在我们拥有的好东西失掉之后,我们才领悟到它们的价值"(第一幕第二场),不失为对罗马侵略行为的一种委婉的感叹。

---

[1][德]莱辛著,张黎译:《汉堡剧评》,上海译文出版社 1981 年版,第452 页。

### 3. 艺术特色

**第一,喜剧性的线索人物带有作者色彩**

前文提到《俘虏》中的门客埃尔伽西卢斯这一角色,与主情节没有紧密关联,但作为全剧的串联,该人物除了表现讨饭艰难和传递信息之外,还具有替作者代言的功能。由于古罗马喜剧去掉了古希腊喜剧中的"插曲"这一结构性元素,导致古罗马喜剧诗人失去了像阿里斯托芬那样向观众直抒胸臆或发牢骚的"场地",所以发展出了喜剧性线索人物。他们看上去像是剧作主要行动之外的独立要素,只在幕与幕的衔接处登场,成为诗人的化身。《俘虏》第三幕第一场中有一处明显的"作者现身",埃尔伽西卢斯抱怨讨饭艰难时说:"我以前靠那些笑话曾经得到一个月的丰盛筵席,但这次谁也没有发笑。……他们甚至连发了怒的狗都不如:即使不笑,起码也得咧咧嘴、呲呲牙呀。"这不正是一个喜剧诗人的心酸吗?使劲解数为讨观众一乐,每当观众冷漠相对,便如临饥饿般令人难耐。

**第二,语言简洁风趣,人物可信但性格不突出**

对于喜剧来说,有时各个要素之间是相互冲突的。如果笑料满眼,则很难做到情节整一,必然出现插入式的喜剧包袱。如果性格符合现实逻辑,则必然不会有某一个性格侧面突出出来,难以成为那种青史留名的性格人物。《俘虏》就是以牺牲人物性格的极端特性来换取严肃喜剧格调的。该剧的可笑多来自俏皮话,而非来源于人物性格。如赫吉奥问菲洛克拉特斯他父亲的家产是不是很肥。菲洛克拉特斯回答道:"老头子都把它们熬成油了。"赫吉奥再问到他父亲的名字时,菲洛克拉特斯胡诌:"叫金银财宝库斯。"

这样处理的好处是情节紧凑,人物可信但性格特点不突出。观众更多记住的是人物的品质和行动,而对这个人物本身,难以留下深刻印象。这也为严肃喜剧提出了一个挑战,即如何塑造既符合现实原则又具有独特个性的喜剧人物。

# 五、名剧选场[1]

## 第三幕

### 第一场

〔埃尔伽西卢斯沮丧地上。

**埃尔伽西卢斯** 一个需要到处找饭吃,最后好容易才找到的人确实可怜;一个费尽了心机去寻找,最后什么也没有找到的人更是可怜;一个饥肠欲断,迫不及待地想吃点什么,可是一点吃的也没有的人最是可怜。啊,天哪! 象今天这个日子,如果可能的话,我真想把它的眼珠掏出来,因为它使所有活在世上的人对我这样吝啬! 我从来没有哪一天比今天更加饥饿,比今天更加想吃,比今天更加倒霉。我无论走到哪里,都是那样的不顺心,以至于看来今天我的喉咙和我的胃将不得不过一个素食节了。门客这一行真是一个该狠狠诅咒的行业,现在的年轻人把自己和善于逗乐,但一贫如洗的人分开。他们把惯于坐板凳、挨拳头的斯巴达人拒之门外,因为这些人笑话有余,但一没有吃的,二没有花的,他们喜欢那些在津津有味地饱餐之后能够兴趣盎然地回请他们的人。现在他们自己去采购食物,这些在以前是门客的事情;他们光着脑袋由广场直接去妓院,就象犯人光着脑袋去出庭一样;他们对可供逗乐的人不屑一顾,只知道爱惜自己。我刚才从这里离开之后,在广场上遇到一伙年轻人。"你们好!"我招呼他们。"我们一起去哪里用早餐?"我问。他们没人答理。"什么? 谁说'这里'了? 谁答话了?"我又问。全都象哑巴一样不言语,也不取笑我。"我们去哪里用午餐?"我又继续问。他们还是摇头不语。我从以往的笑话中捡了一句精彩的来逗乐,我以前靠那些笑话曾经得到一个月的丰盛筵席,但这次谁也没有发笑。我立即明白了,他们是串通好的。他们甚至连发了怒的狗都不如:即使不笑,起码也得咧咧嘴、呲呲牙呀。我看到自己这样受到冷落,便离开了他

---

[1] 选文出自[古罗马]普劳图斯等著,杨宪益、杨周翰、王焕生译:《古罗马戏剧选》,人民文学出版社1991年版,第136—151页。

们。我去找另一伙人,再去找第三伙人,第四伙人,全都是一个样子。他们是合谋这样做的,就象维拉布鲁姆广场上的油商。我看到在那里受人冷落,便来到这里。别的门客在广场上也都是徒劳地转来转去。我已经决定要根据蛮族的法律争取我的全部权利:凡是参加密谋,剥夺我们的食物和生命的人,我都要控告,叫他们交出巨额罚金,即使物价很贵,也必须根据我的口味,足够我美餐十天的。好,就这样对付他们。现在我再去港口,那儿我有个门路,可能会吃上午餐;如果这个希望也落空,我再回到这儿来找这个老头子吃一顿简陋的午饭。(下)

## 第二场

〔赫吉奥领着阿里斯托丰特斯上。

**赫吉奥** 有什么能比办成一件事情,办得有益于公共利益,就象我昨天那样,买下了那些俘虏更令人高兴呢? 刚才不管是谁,只要一见到我,都要迎上来问候我。就这样,一路上一会儿这个拉住我,一会儿那个拽住我,弄得我累极了,好不容易才摆脱了那些接二连三的问候,到了市政官那里,喘了一口气。我向市政官申请通行证,他立即给了我,我把它交给了廷达鲁斯,现在他已经上路回家了。我办完了事情,便转身离开那里。我从那里先顺路直接去了兄弟家,我买下的别的俘虏都囚在他那里。我问那些俘虏有谁认识埃利斯的菲洛克拉特斯,(指身旁的阿里斯托丰特斯)这一位回答说,菲洛克拉特斯是他的同乡。我告诉他菲洛克拉特斯现在在我家里,他立即苦苦哀求我,要我准许他来见见他。我吩咐去掉了他的锁链。(对阿里斯托丰特斯)现在你跟我来,你请求我让你见他,你去见他吧!

〔赫吉奥领阿里斯托丰特斯进屋。

## 第三场

〔廷达鲁斯匆匆地由屋内跑上。

**廷达鲁斯** 此时此刻,我与其活在世上,还不如死了的好! 希望,救助,力量,它们全都撇下我跑了。今天成了这样倒霉的一天:它使我的生命失去了任何获救的希望,死亡已经不可避免,我心头的恐惧将无法消除。我已经无法

掩盖我设下的骗局,无法掩盖我说出的假话,无法掩盖我作的编造和伪装,我的失信不会得到宽赦,我干下的事情无法开脱,我的鲁莽不会找到安全港,我的欺骗不会找到避难所。隐瞒的事情被公开了,施展的诡计被戳穿了,整个计谋被暴露了,现在我已经无计可施,已经陷入了绝境,将要为主人和我自己领受死亡了。是刚才进屋去的那个阿里斯托丰特斯害了我:他认识我,他是菲洛克拉特斯的同乡、挚友。即使拯救之神愿意,现在也救不了我了,我如果不赶紧想出个什么新的计策来,就彻底完了。啊,真见鬼!我想个什么主意呢?我想个什么办法呢?我真无能,干了一件大蠢事,我现在被难住了!

## 第四场

〔赫吉奥、阿里斯托丰特斯上,奴隶数人随上。

**赫吉奥** 刚才那家伙从屋里跑了出来,他跑到哪儿去了?

**廷达鲁斯** (旁白)我现在算真的完了!廷达鲁斯啊,敌人朝你走过来了!我说什么好呢?我怎样编造呢?我怎样否认呢?我承认什么呢?现在整个事情都乱了。我对我的事情还能抱什么希望呢?啊,阿里斯托丰特斯,神明怎么没有在你离开祖国之前就把你杀死呢?现在你把我安排好的事情给打乱了。我如果不想出一个什么新的出奇的计策来,那就一切都完了。

**赫吉奥** (对阿里斯托丰特斯)你跟我来!(指廷达鲁斯)他在这儿,你过去同他说话吧!

〔阿里斯托丰特斯朝廷达鲁斯走过去。

**廷达鲁斯** (旁白)世上有谁比我更苦命!(不理睬阿里斯托丰特斯)

**阿里斯托丰特斯** 你这是怎么回事?廷达鲁斯,我说你为什么避开我的眼睛,象对待陌生人一样怠慢我,好象从来不认识我似的?我现在和你一样,也成了奴隶,尽管我在家是自由人,你在埃利斯是奴隶,从小就是。

**赫吉奥** 请波吕克斯作证,他避开你的眼睛,讨厌你,这没有什么好奇怪的,因为你叫他廷达鲁斯,而不是菲洛克拉特斯。

**廷达鲁斯** (拉过赫吉奥)在埃利斯,人们都知道他有癫狂病,他如果胡扯些什么,赫吉奥,你可别听他的。你知道吗,他在家时曾经举着枪追赶他的父亲

和母亲呢！他有病，那病得唾口沫驱赶。你离他远一些！

**赫吉奥** （对奴隶）把他从我身边赶开！

**阿里斯托丰特斯** 你这个无赖，你说什么？说我是疯子，说我举着投枪追赶过我的父亲，说我有病，要他对我唾口沫驱病？

**赫吉奥** 不要怕，不少人都害过这种病，对他们来说，唾口沫是挽救，那样有好处。

**阿里斯托丰特斯** 你说什么？你相信他？

**赫吉奥** 我相信他什么？

**阿里斯托丰特斯** 你不是相信他说我神志失常？

**廷达鲁斯** 你看见没有？他看人时眼神多么凶狠！你最好离开他，赫吉奥。我已经对你说过，他有病，你要当心！

**赫吉奥** （离开阿里斯托丰特斯远一些）当他称呼你是廷达鲁斯的时候，我就看出了，他神志不清。

**廷达鲁斯** 有时候他甚至连自己的名字都说不上来，不知道自己是谁。

**赫吉奥** 不过他还是知道你是他的同乡。

**廷达鲁斯** 是的，他还会把阿尔克迈昂、奥瑞斯特斯和利库尔戈斯[1]也都说成是我的同乡哩，就象他说他自己是我的同乡一样。

**阿里斯托丰特斯** 无赖，你竟敢诬蔑我？我不认识你？

**赫吉奥** 是的，请波吕克斯作证，事情很清楚，你不认识他，既然你把菲洛克拉特斯称作廷达鲁斯。你眼睁睁地看见的人你不认识，你看不见的人，你却叫他的名字。

**阿里斯托丰特斯** 不，不，是他故意把自己说成是现在不在这里的那个人，而他实际上是谁，他却矢口否认。

**廷达鲁斯** （有意暗示）我发现你原来比菲洛克拉特斯更爱讲真话。

**阿里斯托丰特斯** 请波吕克斯作证，我看实际上是我发现你想用货真价实的谎话欺骗人。来，你看着我！

---

[1] 在古希腊神话中，上述三人均因渎神或犯有违背天理的罪行而发疯。见［古罗马］普劳图斯等著，杨宪益、杨周翰、王焕生译：《古罗马戏剧选》，人民文学出版社 1991 年版，第 141 页脚注①。

# 古 罗 马

**廷达鲁斯** （泰然自若地注视着阿里斯托丰特斯）怎么样？

**阿里斯托丰特斯** 你说，你不承认自己是廷达鲁斯？

**廷达鲁斯** 是的，我说了，我不是。

**阿里斯托丰特斯** 你说你是菲洛克拉特斯？

**廷达鲁斯** 是的，我说过我是。

**阿里斯托丰特斯** （对赫吉奥）你相信他？

**赫吉奥** 是的，我相信他胜过相信你和我自己，因为你说他是那个人，那个人今天已经从这里出发到埃利斯去见他的父亲去了。

**阿里斯托丰特斯** 什么？一个奴隶，哪儿来的父亲？[1]

**廷达鲁斯** 你现在也是奴隶，虽然你以前是自由人；我相信我也会成为自由人的，如果我能够让他的（指赫吉奥）儿子恢复自由。

**阿里斯托丰特斯** 你说什么，无赖？你说你生来就是"自由人"？

**廷达鲁斯** 不，不，我不是说我是"利柏尔"神[2]，我说我是"菲洛克拉特斯"。

**阿里斯托丰特斯** 你胡扯什么？赫吉奥，他是个无赖，他在嘲弄你。他自己是奴隶，而且除了他本人之外，他从来也不曾有过第二个奴隶。

**廷达鲁斯** （傲视地）因为在国内你就是个穷光蛋，家中一贫如洗，你现在是想让大家都象你一样成为穷光蛋。你这个样子没有什么好奇怪的：对富人不怀好意，憎恶富人，这是穷人的共同特点。

**阿里斯托丰特斯** 赫吉奥，你当心，不要这样盲目地相信他。依我看，他显然已经设下了什么圈套。他说他要替你赎回儿子，我总觉得有点不对劲儿。

**廷达鲁斯** 是的，我知道，你不希望这样。不过我还是要这样做，但愿神明助佑我。我要把他的儿子还给他，而他则要放我回到我父亲那里去。为此，我已经派廷达鲁斯离开这里去见父亲。

**阿里斯托丰特斯** 你才是廷达鲁斯，在埃利斯，除你之外，再没有第二个奴隶叫

---

[1] 当时奴隶主不允许奴隶正式结婚。——原注
[2] 利柏尔是罗马神话中的酒神，与"自由的"一词同音。——原注

这个名字。

**廷达鲁斯** 你还要继续辱骂我是奴隶？那是敌人的强力逼迫出来的。

**阿里斯托丰特斯** （愤怒地）我已经控制不住自己。

**廷达鲁斯** （对赫吉奥）喂，喂，你没有听见他说什么吗？你怎么还不跑开？他会从那儿用石头砸我们的，如果你现在不派人把他绑起来。

**阿里斯托丰特斯** 啊，啊！

**廷达鲁斯** 他的眼睛在冒火花，他正发病，赫吉奥。你没看见他浑身布满了褐色的斑点？黑色的狂暴正在折磨他。

**阿里斯托丰特斯** 请波吕克斯作证，要是这位老人有理智，你才会在刽子手手里受黑色沥油折磨呢，让你的脑袋闪光发亮。

**廷达鲁斯** 他已经开始说糊话了，邪恶正在折磨他，赫吉奥。请海格立斯作证，你如果派人把他绑起来，你就更聪明了。

**阿里斯托丰特斯** 真可惜，我手里没有拿块石头！要不我非把这个该死的家伙的脑浆砸出来不可，他说这些话，都快把我气疯了。

**廷达鲁斯** 你听见他说要找石块吗？

**阿里斯托丰特斯** （尽力克制自己）我想和你单独说几句话，赫吉奥。

**赫吉奥** （畏怯地）你想说什么，就站在那儿说，我听着。

**廷达鲁斯** 这样好，请波吕克斯作证！你如果靠近他，他会咬掉你的鼻子的。

**阿里斯托丰特斯** 赫吉奥，我求求你，不要相信我是个神志失常的人，我以前从来没有那样过，现在也没有患那个家伙诬赖我的那种病。你要害怕我，你就吩咐人把我绑起来好了，不过我希望你同时也把他绑起来。

**廷达鲁斯** 不，不，赫吉奥，你就象他希望的那样，把他绑起来。

**阿里斯托丰特斯** 你住嘴！假菲洛克拉特斯，我今天定要让你现出真廷达鲁斯的原形。（见廷达鲁斯从赫吉奥背后向他暗示）你为什么对我摇头？

**廷达鲁斯** 我对你摇头？

**阿里斯托丰特斯** （对赫吉奥）你站得离他远一点，看他还干什么？

**赫吉奥** （对廷达鲁斯）你说呢，要是我向这个神智失常的人走过去一些怎么样？

**廷达鲁斯** 你开玩笑！他会嘲弄你，叽哩呱啦地对你说一些牛头不对马嘴的话

来的。你看他,若不是缺少装束,真同埃阿斯[1]一模一样。

**赫吉奥** 这倒没有什么。我走过去。(朝阿里斯托丰特斯走去)

**廷达鲁斯** (旁白)现在我完了! 我现在有如夹在祭坛和刀锋之间的牺牲,真没办法了。

**赫吉奥** 你想说什么就说吧,阿里斯托丰特斯,我听着。

**阿里斯托丰特斯** 你将从我这里听到真话,尽管你现在可能以为那是流言,赫吉奥。不过,首先我想在你面前为自己辩护几句:我的神志并没有失常,我也没有患什么病,除非把我现在成为奴隶也算是患了一种病。(严肃地)现在,但愿天上人间的主神能助佑我返回祖国,至于他,如果说他是菲洛克拉特斯的话,那就好比你、我也是菲洛克拉特斯一样。

**赫吉奥** 那你说说看,他究竟是谁?

**阿里斯托丰特斯** 他是谁,我一开始就对你说过。倘若你发现不是那样,你把我留下,让我永远失掉双亲和自由好了,我毫无怨言。

**赫吉奥** (对廷达鲁斯)你有什么说的?

**廷达鲁斯** 我说我是你的奴隶,你是我的主人。

**赫吉奥** 我不问你这个。你以前是自由人吗?

**廷达鲁斯** 是的。

**阿里斯托丰特斯** 不,不是,他在胡扯。

**廷达鲁斯** 你怎么知道的? 你竟敢这样一口咬定,难道我妈生我的时候你是接生婆不成?

**阿里斯托丰特斯** 我小时候见过你,那时候你还小。

**廷达鲁斯** 是的,我现在长大了,看见你也长大了。请看,这就是我给你的回答。你如果作事公道,就请你不要来管我的事情。难道我管你的事情了吗?

**赫吉奥** 他的父亲是不是叫金银财宝库斯?

**阿里斯托丰特斯** 不,不是,在今天之前我从来没有听说过这样的名字。菲洛

---

[1] 此处指的是特洛伊战争中希腊联军的一位将领。埃阿斯曾与另一位将领奥德修斯发生争执,因不满联军统帅阿伽门农的裁决而"气得发疯"。见[古罗马]普劳图斯等著,杨宪益、杨周翰、王焕生译:《古罗马戏剧选》,人民文学出版社1991年版,第144页脚注①。

克拉特斯的父亲叫特奥多罗墨德斯。

**廷达鲁斯** （旁白）我彻底完了！我的心啊,你怎么不安静点儿? 你去死吧,你去上吊吧! 你在这儿没命地跳,我却吓得几乎连站都站不住了。

**赫吉奥** 根据你刚才的话,事情是不是这样:他原先在埃利斯是奴隶,他不是菲洛克拉特斯?

**阿里斯托丰特斯** 正是这样,不可能有别的结论。不过菲洛克拉特斯现在在哪里?

**赫吉奥** 他现在在他最想去,我最憎恨的地方。不过你当心,要是你的话有假!

**阿里斯托丰特斯** 我说的话完全可靠,完全真实。

**赫吉奥** 真是这样吗?

**阿里斯托丰特斯** 我说你在世界上不会找到任何东西,会比我刚才说的话更可靠,更真实了。还是在很小的时候,菲洛克拉特斯就是我的朋友。

**赫吉奥** 这样说来,我是被这个无赖嘲笑,被这个无赖耍弄了,他施展阴谋,象他希望的那样把我骗了。不过,你那个同乡菲洛克拉特斯的外貌是怎么样的?

**阿里斯托丰特斯** 我说给你听:他身材瘦削,鼻梁偏高,皮肤白皙,眼睛乌黑,面色微褐,头发卷曲。

**赫吉奥** 说的相符。

**廷达鲁斯** （旁白）我今天登台怎么这样倒霉! 我惋惜那些棍棒,它们今天要在我背上毁于一旦了!

**赫吉奥** 我知道我受骗了。

**廷达鲁斯** （旁白）锁链啊,你还迟疑什么呢? 快来吧,快来锁住我的脚,让我给你们当守卫吧!

**赫吉奥** 这两个可恶的俘虏今天把我耍弄够了没有? 那个把自己装扮成奴隶,这个把自己装扮成主人。我把核儿扔掉,把果皮留下作抵押。他们今天把我这个傻瓜欺骗苦了。（凶狠地）这一个别想再嘲弄我。（向屋内）喂,科拉孚斯,科尔达利乌斯,科拉克斯,你们出来! 带上鞭子!

## 第五场

〔科拉孚斯等人兴高采烈地挥动着皮鞭,自屋内上。

# | 古 罗 马 |

**科拉孚斯**　主人,你不会是让我们去捆柴吧?

**赫吉奥**　(指廷达鲁斯)给这个该挨鞭子的铐上!

**廷达鲁斯**　这是怎么回事?我怎么得罪你了?

**赫吉奥**　好啊,你还问!你这个播种罪恶的人,你这个给罪恶除草的人,特别是你这个收获罪恶的人!

**廷达鲁斯**　你怎么没有说我还给罪恶松土呢?因为农人在锄草之前先要松土。

**赫吉奥**　瞧他在我面前样子多自信!

**廷达鲁斯**　一个清白无辜的奴隶理应自信,特别是在自己的主人面前。

**赫吉奥**　(对科拉孚斯等人)你们把他的手好好铐紧。

**廷达鲁斯**　我是属于你的,你甚至可以命令他们把我的手砍掉。不过这究竟是怎么回事?你为什么对我这样生气?

**赫吉奥**　因为你今天用无耻的欺骗、虚伪的谎言毁了我的计划,破坏了我的事情,搅乱了我的整个打算和安排:你用诡计把菲洛克拉特斯从我手里夺走了。我相信了他是奴隶,你是自由人。你们互相交换了姓名,一唱一和。

**廷达鲁斯**　我承认,事情完全象你说的那样。他靠欺骗手段从这里逃跑了,那是我劝说的,我策划的。请海格立斯作证,请问,你现在就是因为这件事生我的气吗?

**赫吉奥**　然而这件事将会使你大大地受苦。

**廷达鲁斯**　(坦然地)只要不是因为干了什么别的不好的事情,即使让我死,我也觉得没有什么关系。我如果死在这里,只望菲洛克拉特斯不要象他承诺的那样返回来。但是,我虽然死了,这件事将会为我留下永久的记忆:我让自己的主人得以摆脱奴隶处境,得以脱离敌人的羁押,返回自己的祖国,回到自己父亲的身边;我为了主人得救,宁可自己冒生命危险。

**赫吉奥**　好吧,你可以到冥间去享受这个荣誉!

**廷达鲁斯**　一个人高尚地去死,他是不会完全死去的。

**赫吉奥**　我既然要严厉地惩罚你,让你因自己的欺诈行为而可怜地死去,至于你究竟是完全地死了,还是一般地死了,那就任人去评说罢!只要你是死了,即使人们说你还活着,那也无关紧要。

**廷达鲁斯**　请波吕克斯作证,你如果一定要这样做,你是逃不过惩罚的,只要等

我的主人回到这里。我相信他会回来的。

**阿里斯托丰特斯** （旁白）啊,不朽的天神！现在我明白了,现在我清楚是怎么回事了。我的好伙伴菲洛克拉特斯获得了自由,他回到祖国,回到父亲身边。事情多好啊,我对他表示最良好的祝愿。但是现在的情况使我感到痛心,我伤害了这个人,他是因为我,因为我刚才的话,才这样戴着镣铐的。

**赫吉奥** 我不是警告过你,要你今天不要在我面前说假话？

**廷达鲁斯** 警告过。

**赫吉奥** 那你为什么还胆敢欺骗我？

**廷达鲁斯** 因为我想帮助他,当时诚实对他有害;现在,欺骗为他带来了好处。

**赫吉奥** 但是为你带来了灾难！

**廷达鲁斯** 好得很！可是我救了主人,他的父亲让我守护他,我为他的得救感到高兴。难道你认为这件事做得不好吗？

**赫吉奥** 不好,非常不好！

**廷达鲁斯** 可我的看法正好与你的相反,我要说,做得对。你想想看,要是你有哪个奴隶也为你的儿子做了同样的事情,你会如何感激他呢？你不会把他释放吗？你不会认为他是你最称心的奴隶吗？你说说看！

**赫吉奥** 是的,我想是这样。

**廷达鲁斯** 那么你为什么生我的气呢？

**赫吉奥** 因为你忠于他胜过忠于我。

**廷达鲁斯** 什么？我刚刚被俘,刚刚成为你的奴隶,你想要求我一夜之间便改变态度,对你比对那个从小和我一起长大的主人更忠心吗？

**赫吉奥** 那你向他去索求感激吧！（对科拉孚斯等人）把他带走,给他戴上沉重而结实的镣铐。（对廷达鲁斯）然后你将直接去采石场。在那里,别人每天凿八块石头,你如果凿不出一倍半,那你就会美名四扬:"挨六百鞭子的"。

**阿里斯托丰特斯** 我以天神和人类的名义请求你,赫吉奥,不要伤害他。

**赫吉奥** 不,他会受到照顾的。夜里,他将戴着镣铐蹲在囚牢里,有人看守他;白天,他将在地下往外挖石头。我要长久地折磨他,不会一天就放了他的。

**阿里斯托丰特斯** 就这样不可改变了？

**赫吉奥** 象死亡不可避免一样。（对科拉孚斯等人）你们立即把他带到希波吕

图斯的作坊去,吩咐给他锻一件大镣铐戴上。然后把他带出城,送到我的
释奴科尔达卢斯的采石场去,就说我希望这样照顾他:要让他觉得他的遭
遇比遭遇最坏的人还要糟。

**廷达鲁斯**　你既然决意要这样对待我,我为什么还要请求你保全我的生命呢?
我的生命面临的危险包含着对你的威胁。一个人死了之后,便不会再有什
么恐惧。不过即使我命中注定能活到老,但眼下还得暂时忍耐你对我的严
酷处罚。我祝你健康,祝你安乐,虽然你应该受到相反的祝福。而你,阿里
斯托丰特斯,我也祝你健康,我的这一祝愿你是受之无愧的! 由于你,我才
遭到现在这种不幸的。

**赫吉奥**　(对科拉孚斯等人)把他带走!

**廷达鲁斯**　我只有一个请求:如果菲洛克拉特斯回来,请允许我见他一面。

**赫吉奥**　(对科拉孚斯等人)你们如果再不把他拉走,我就叫你们完蛋!

〔科拉孚斯等人架起廷达鲁斯。

**廷达鲁斯**　啊,天哪,这是暴力,你们又推又拉的。

〔科拉孚斯等人架着廷达鲁斯下。

**赫吉奥**　现在他被送往囚牢,完全是罪有应得。我要给别的俘虏立个榜样,使
他们谁也不敢再对我干这样的事情。若不是他向我揭露真相,他们会把我
一直蒙住的。现在可以肯定,我以后对谁也不会轻易相信;上当一次,已经
够了。我本希望能把儿子赎出奴籍,现在这一希望落空了。我的一个儿子
丢失了,他在四岁的时候被奴隶拐走了,后来一直没有找到那个奴隶,儿子
也没找到。大儿子现在又被敌人俘虏了。哼,这是何种罪孽啊! 好象我是
为了绝后才生孩子的。(对阿里斯托丰特斯)你跟我来! 我现在仍然把你
送回去。既然没有人怜悯我,我也就不怜悯任何人。

**阿里斯托丰特斯**　我原以为是个好兆头,可以解除图圄。现在我明白了,我还
得重新戴上镣铐。

〔赫吉奥领着阿里斯托丰特斯下。

# 泰伦提乌斯《福尔弥昂》

## 作者简介

泰伦提乌斯（前195？—前159年），古罗马著名戏剧作家。他是北非人，出生于迦太基。从公元前3世纪中期开始，罗马人和迦太基人进行了前后延续长达一个多世纪的战争，即三次布匿战争。泰伦提乌斯生活在第一次和第二次布匿战争之间，幼时来到罗马，沦为元老泰伦提乌斯·卢卡努斯的家奴，因其天资聪颖，接受了良好的教育，后来获释。按照当时的罗马风俗，获释奴隶沿用主人的姓氏，因之得名"泰伦提乌斯"。

在诗人不到26年的短暂生命里，留下6部剧本，分别是：《安德罗斯女子》（前166年）、《婆母》（前165年）、《自我折磨的人》（前163年）、《阉奴》（前161年）、《福尔弥昂》（前161年）和《两兄弟》（前160年）。其中有4部是由米南德的剧本改编的；另外两部，包括《福尔弥昂》，是根据古希腊新喜剧作家阿波洛多罗斯的喜剧改编的，原剧已失传。泰伦提乌斯是古罗马第二位有完整作品传世的喜剧作家，他的剧作多受古希腊新喜剧的影响，并在继承之中形成了自己的喜剧风格，他现实地描写当时的社会生活，并使戏剧技巧朝前迈了一步，发展出较为复杂的结构、比较深刻的形象刻画和心理描写。

由于泰伦提乌斯在罗马贵族家中长大，交往的也都是贵族阶层，所以他的喜剧与普劳图斯相比，显得更为文雅、精致，在保留了古希腊后期喜剧特征的同时，开创了一种讲述严肃题材的喜剧，并在作品中融入了自己的思想认识和当时的古罗马时代精神。其中《婆母》最能体现严肃喜剧的特点，故事改编自米南德的《公断》，泰伦提乌斯的故事惯于保持悬念，让秘密在最后一幕中揭示，情节绝不单调，在故事中宣扬婆母善良忍让的品性，颇具道德宣教意图，被后世称为"半个米南德"。

喜剧发展到泰伦提乌斯的时代已没有歌队,通常分为五幕,每一幕上场一个新人物,后代欧洲古典主义者崇尚的"三一律"的基本要素在泰伦提乌斯的喜剧中已明显可见。由于古希腊新喜剧大部分失传,只有泰伦提乌斯和普劳图斯的喜剧保留得比较完整,所以他们在古希腊新喜剧和欧洲现代喜剧之间起了承前启后的桥梁作用。尤其是泰伦提乌斯更深刻地体现了新喜剧的艺术风格和古代戏剧艺术的成熟趋向,在戏剧结构、人物安排和心理描写方面较前人有所进步。

泰伦提乌斯的喜剧高雅纯净,在公元 3 世纪时被选为拉丁文教材,在中世纪时期更是影响广泛,到了文艺复兴时期,但丁、彼特拉克、莎士比亚和莫里哀等人都曾受到泰伦提乌斯的影响,有观点认为他还启发了启蒙时期的严肃喜剧和伤感喜剧。

# 导 言

《福尔弥昂》是泰伦提乌斯晚期的作品,根据古希腊新喜剧作家阿波洛多罗斯的喜剧《受审判的人》一剧改编,上演于公元前 161 年。名字被作为剧名的福尔弥昂是剧中的一个大胆的门客,为了成全年轻人的爱情,巧用计谋,见义勇为,捉弄和教育了奴隶主。剧中的计谋场景构思巧妙、生动活泼,剧情曲折紧凑。无论主人公还是次要人物都性格鲜明,相互衬托,对后世欧洲喜剧产生深远影响。莫里哀曾仿照《福尔弥昂》创作了《司卡班的诡计》。

## 一、百字剧梗概

克瑞墨斯的弟弟得米福离家去外邦,把儿子安提福留在雅典。克瑞墨斯在雅典的家里有一个结发妻子和一个儿子,在外还偷养着一个妻子和一个女儿。家里的儿子爱上了竖琴女。外面的妻子过世了,孤女到雅典为母亲料理丧事,与安提福相遇。安提福对那私生女一见钟情,在门客的帮助下娶了她,父亲得知此事大发雷霆要退亲,给门客一笔钱要他娶那孤女。门客福尔弥昂用这笔钱

为竖琴女赎了身;而孤女实际上是克瑞墨斯的私生女,最终安提福保住了自己的妻子。

## 二、千字剧推介

本剧的重场戏是第五幕——少女身份的揭秘。少女的奶妈赶来,与老主人克瑞墨斯相见,克瑞墨斯这才知道侄子所娶之人原是自己的私生女,无需退亲。于是两个老人找到福尔弥昂想要回给他的一笔退亲嫁妆,福尔弥昂拒不归还,两个老人不依不饶,福尔弥昂教训了这两个出尔反尔的老人:向克瑞墨斯的发妻揭露了他在外面另娶妻生女之事,使两个老人羞愧难当,受到惩罚。

## 三、万字剧提要

全剧共有5幕,围绕一桩年轻人的婚事:

**第一幕,开场:儿子趁父亲不在,擅自结婚。**家中的两个老父亲外出,把一对堂兄弟留在家中。堂哥费德里亚爱上一个竖琴女,堂弟安提福则爱上一个母亲刚刚亡故的孤女。由于当时雅典的法律是孤女嫁近亲,门客福尔弥昂巧用司法手段使法院判决安提福与孤女成了亲。可是安提福是个胆小怕事的青年,一听说父亲归来竟慌忙逃跑了。

**第二幕,危机:父亲回家兴师问罪,福尔弥昂与之正面交锋。**父亲得米福得知儿子娶了个穷媳妇,回家大闹一场,执意要退婚,费德里亚和奴隶格塔抵挡不住,推出女子的保护人福尔弥昂。父亲找福尔弥昂兴师问罪,福尔弥昂毫无惧色,声称女子的父亲斯提尔福是得米福的堂兄弟,依法将孤女判给近亲不得更改。得米福否认自己有一个名叫斯提尔福的近亲,喝令福尔弥昂把女子带走,他可以给五谟纳作为嫁妆,否则就赶走女子。福尔弥昂则威胁得米福,如果赶走女子,就去法院控告他。

**第三幕,支线危机:竖琴女即将被卖掉,必须一天内搞到钱赎出竖琴女。**有人出钱要买走堂哥费德里亚所爱的竖琴女,费德里亚恳求妓馆老板宽限几天交赎金,妓馆老板唯利是图,将时间定于第二天早上,谁先交赎金就把竖琴女卖给

谁。费德里亚请堂弟安提福帮忙,安提福把搞钱大任交给奴隶格塔——一天之内搞到三十谟纳,为竖琴女赎身。

**第四幕,计谋转折:奴隶骗取老父亲的钱。**在福尔弥昂的帮助下,奴隶格塔骗了两位老父亲一笔巨款,说是为福尔弥昂娶那位原本嫁给安提福的少女之用。得米福心疼钱心疼得直跳脚,哥哥克瑞墨斯慷慨解囊,支援了这笔嫁妆,其实是怕在外娶妻的事情露馅。安提福眼看新娘要被买走,心里着急,责骂格塔,格塔安慰少爷这只是福尔弥昂的诡计,他不会真的娶安提福的妻子,只是为了骗取这笔钱帮助费德里亚给竖琴女赎身。

**第五幕,高潮结局:私生女身份揭秘,老人得到教训,年轻人皆大欢喜。**孤女的奶妈来到家里,克瑞墨斯一眼就认出了奶妈,经奶妈陈述,克瑞墨斯这才知道得米福退亲的对象原来是自己的私生女,后悔不迭。当着妻子的面,克瑞墨斯劝说得米福取消退婚改嫁一事,费了九牛二虎之力才让弟弟明白那女子是自己的女儿。两个老人向福尔弥昂讨要原来给他的钱,福尔弥昂拒绝还钱,还借克瑞墨斯娶二妻之事惩罚了两个出尔反尔的老人。

## 四、全剧鉴赏

### (一)百字剧鉴赏

《福尔弥昂》是一出典型的"主—仆"喜剧,即仆人(或奴隶)主角运用(善意的)诡计戏弄老主人的故事,目的是为少主人的爱情扫清障碍。该类喜剧总是呈现出相似的角色设置:老主人—少主人—仆人。老父亲对儿子的恋情不满,成为年轻人的爱情障碍,而聪明的仆人则游走于老主人与少爷之间,为年轻人排忧解难。福尔弥昂与众不同的是,他的身份不是奴隶,更似一个行走江湖的侠客,为苦命人打抱不平,为年轻人成全好事。

本剧的构思由一桩秘密而起:老爷十五年前醉酒后的一次风流韵事使他有了一个私生女。这个私生女长大后与老爷的侄子相恋,因家境贫寒遭到嫌弃。老爷在帮助弟弟退婚的过程中得知少女身份后出尔反尔,又怕私生女被家里的妻子知道,在隐藏关系和揭示关系、退婚又反悔中产生不少笑料。少女身世是本剧的情节核,少女与青年安提福的婚姻则作为主情节,与主情节平行的是安

提福的堂哥费德里亚与竖琴女的爱情线,这一条线主要用来为福尔弥昂骗钱提供时间的紧迫性和情节的必要性,使福尔弥昂把骗取少女改嫁的嫁妆钱用来解救竖琴女,从而使两条情节线合二为一,整体结构显得十分工整。

**泰伦提乌斯喜剧的这种双线索结构,在他的其他剧作中也有体现,形成了丰富的叙述层次和多重视点。**延续古希腊戏剧的人物上场原则,《福尔弥昂》每一幕都有一个新人物上场,与新人物上场伴随而来的是矛盾的激化和冲突的升级:第一幕的故事主体是趁父亲不在家擅自恋爱甚至结婚的年轻人;第二幕的新上场人物是得米福和与他正面交锋的门客福尔弥昂,形成主仆之争;第三幕的新人物是妓馆老板,他作为支线故事里的反面人物与堂哥费德里亚形成冲突,加速危机;第四幕是老父亲克瑞墨斯的上场,他希望用钱息事宁人,保住秘密,他成全了福尔弥昂骗嫁妆的阴谋,从而解决了上一幕的支线危机;第五幕奶妈和妻子的上场引发了新的危机,也是最根本的危机——克瑞墨斯的两重婚姻。

**整部剧中两位老父亲成为被嘲笑的对象,父子冲突被隐藏在鲜活生动的主仆冲突后景,颠覆主仆/父子秩序成为喜剧性的核心来源。**

### (二)千字剧鉴赏

贺拉斯在《诗艺》中总结古罗马戏剧的结构应为五幕,精华在第五幕。第五幕汇集了所有的情感能量,通过身份揭秘,有条不紊地爆发出来。

#### 1. 身份揭秘——情节突转形成人物困境

像所有把身世之谜作为戏剧情节核的五幕剧一样,身份揭秘必然伴随着巨大的情感高潮和情节高潮,这一高潮引发结局,如果结局是不可逆的毁灭性的,归为悲剧;如果结局是可逆的教育性的,则为喜剧。《福尔弥昂》属于后者。第五幕开头,伴随着奶妈上场的是老父亲克瑞墨斯的另一个名字——斯提尔福,这个名字在第二幕福尔弥昂向得米福说明少女身份时提到过,当时观众不明所以;此处第二次出现,形成了信息闭环。克瑞墨斯在外以"斯提尔福"为名娶了第二个妻子并生下女儿,于是第五幕变成了克瑞墨斯的人物困境——如何守住这个秘密不被发现。剧情聚焦由前面几幕的爱情线转到老父亲身上。

### 2. 情境喜剧——情境而非人物性格决定喜剧性

虽然泰伦提乌斯的喜剧人物也具有非常鲜明的性格,但《福尔弥昂》的喜剧性并不是基于人物性格而形成的,而是来源于情境,某种带有信息差的情境。比如那场当着妻子的面说服弟弟婚事不能取消的戏,克瑞墨斯既要出尔反尔,又不能袒露婚事维持原样的真实原因,以免在妻子面前说漏了嘴,搞得弟弟得米福一头雾水,老哥哥只得解释说"她父亲用的是另一个名字",弟弟还是不明白,哥哥进一步提示"我以尤皮特的名义起誓!世上没有哪个人比你、我对她更亲近"。弟弟依旧蒙在鼓里,还在问"我们的朋友的那个女儿怎么办?"殊不知那位"朋友"就近在眼前。在这个情境里,观众比剧中角色知道的信息多,剧中一部分角色又比另一部分知道得多,而这些信息又必须向特定角色隐瞒,即克瑞墨斯的妻子。当信息差被取消,秘密公之于众时,喜剧性达到最强,即结尾处福尔弥昂向克瑞墨斯的妻子讲出了秘密,克瑞墨斯陷入道德低谷,从家庭霸主的地位跌落到要看妻子和儿子脸色,父子地位的倒错构成了优秀的喜剧性情境。

这一类喜剧没有乖僻的性格和夸张的大笑,主人公更像今天我们熟悉的中产阶级,尴尬的中年家长,维持着绅士的举止,怀着对即将被"后浪"超越的恐惧,岌岌可危地维持着家庭的统治权。他们有缺点,犯错误,但并非不可原谅。由于被社会角色禁锢得过于僵化,他们失去了弹性,终于在弱点暴露的一刻,瞬间崩溃了。

### (三)万字剧鉴赏

#### 1. 人物成对出现,女性角色工具化

泰伦提乌斯在喜剧人物设置上是有特点的,人物总是成对出现,并且存在一些互补性,这一条创作定律在后世的喜剧中屡见不鲜。如《福尔弥昂》中的两位老父亲,老哥哥克瑞墨斯是性格软弱怕老婆,老弟弟得米福则显得极度暴躁;两个儿子又与父亲的性格形成映射,堂哥费德里亚遗传了父亲的风流秉性爱上竖琴女,堂弟安提福在父亲的高压统治下性格极度懦弱。其实成对出现的人物本还应有两个妻子和两个少女,这是人物关系中本来就已架构完备的,但剧中只以较少篇幅出现了奶妈和雅典的妻子形象,女性角色较为工具化,少女形象

缺失。这一点后来在莫里哀的《司卡班的诡计》中得到改善。

### 2. 以奴隶和平民智慧的胜利构建"计谋喜剧"

《福尔弥昂》是一首平民智慧的赞歌，主人公福尔弥昂是一个门客。他头脑灵活，精通法律，善于利用司法手段帮助弱势群体。他是全剧唯一一个"全知视点"，在大幕拉开时就已利用"孤女嫁近亲"的法律规定帮少主人结下亲事。但如果整个喜剧在开幕时就已决定了结局，只是经历一个"不知——知"的过程的话，未免太索然无味了。所以该剧加入了计谋，并使计谋成为解决爱情危机的主要手段。这计谋同时具有惩戒和劝善作用，正如福尔弥昂威胁克瑞墨斯时所说的"你们以为我只是保护没有嫁妆的女子？不，有嫁妆的女子我也经常保护"。他惩罚的正是那些酒后乱性，使少女成为孤女；又嫌贫爱富，用钱葬送年轻女子婚姻的贪婪贵族们。

## （四）艺术总结

### 1. 人文意义

**第一，以聪敏正直的仆人形象寄托诗人的民主倾向**

《福尔弥昂》中昂扬着积极生命力的都是下层门客和奴隶形象，如聪明机智的福尔弥昂，和灵活善辩的奴隶格塔。虽然格塔不像福尔弥昂那样锋芒毕露，但作为福尔弥昂的"搭档"，他与福尔弥昂密切配合，上演了不少欺上护下的好戏。难能可贵的是，泰伦提乌斯除了聪明、忠诚，还赋予了这个人物善良的品质。当福尔弥昂在第二幕中说要把怒火吸引到自己身上来时，格塔赞美福尔弥昂"好样的"，但同时担心"你的这种勇敢精神会不会最后让你戴上镣铐"。诗人在小人物的美好品质的塑造方面寄托了一定的民主倾向。

**第二，以类型化的次要人物进行隐晦的社会批判**

《福尔弥昂》中有的人物只出现了一次，却令人过目不忘，如妓馆老板多里奥，将少女当作商品出售得理直气壮，那坚如磐石的冷酷和唯利是图的商人嘴脸，很难不给观众留下深刻印象。还有仅在第二幕结尾处出现的得米福的朋友们，诗人点墨成金地讽刺了酒肉朋友社交的虚假实质：得米福请来三个朋友就儿子娶了穷媳妇之事给出建议，赫吉昂（名字意为"领头的"）不敢发表意见，推

给别人;克拉提努斯(名字意为"强有力的")含糊其辞,也不明确表态;克里托
(名字意为"决定性的")干脆表示还要考虑考虑。泰伦提乌斯用名字的反语塑
造的类型化角色,喜剧性地勾勒出了一幅虚假附势的贵族社交圈图景。

### 2. 创新点

**第一,创造了严肃喜剧体裁**

泰伦提乌斯的喜剧不像普劳图斯那样充满欢闹,他是克制幽默的,这可能
与他本人的经历有关。他吸取了古希腊新喜剧的长处,创造出一种体裁较为严
肃的喜剧,体现在喜剧情境的营造和人物状态的日常化。他绝少使用插入式笑
料,使情节始终保持着高度的整一性,悬念维持到结尾才彻底揭开。结构精巧,
语言文雅,从喜剧性的源头上看,泰伦提乌斯的喜剧偏向于"事大于人"的喜剧,
而米南德则呈现为"人大于事",这是被称为"半个米南德"的泰伦提乌斯的创
新之处。

**第二,创造了平行情节线交汇的喜剧结构**

泰伦提乌斯的喜剧比起前人,情节线索更为复杂,采用多重视点。继承了
米南德的"独白"手法,但运用起来更为灵活。《福尔弥昂》剧中两个爱情故事
平行地向前发展,以一方面问题的解决来促成另一方面问题的解决,结尾处多
重情节线交汇于"身世揭秘"情节,层次清楚,结构严谨,节奏紧凑,秩序感强。

### 3. 艺术特色

**第一,结构复杂,风格典雅,带有贵族倾向**

泰伦提乌斯善于采用双线结构,情节复杂,人物设置具有对称性。整体风
格文雅精致,偏于严肃。大概是因为生长于贵族之家的缘故,泰伦提乌斯的喜
剧文学性比较强,语言精练。"他所使用的戏剧语言是日常生活中高雅的对话,
没有普劳图斯作品那种大量使用韵文的现象。"[1]泰伦提乌斯的喜剧偏于优
美,少于讽刺;长于情节,短于性格。

---

[1] [美]奥斯卡·G.布罗凯特、[美]弗兰克林·J.希尔蒂著,周靖波译:《世界戏剧史(第十版)》,上
海三联书店 2015 年版,第 57 页。

**第二,善于展现人物心理活动,较少展示人物的负面色彩,增加劝善导向**

泰伦提乌斯善于表现家庭生活,特别是贵族青年的婚恋,聪明机智的奴隶往往是着力刻画的主要人物,缺乏勇气的懦弱青年退到后景,老父亲们各有各的缺点而成为受到批评的对象。对于人物的缺点,泰伦提乌斯总是报以最宽宏的谅解和包容,减弱贵族主人公性格中的负面色彩,增加他们的善良成分。将人物的错误放到大团圆结局中弥合起来,因此呈现出劝善的导向和道德宣教意味。

## 五、名剧选场[1]

### 第五幕

### 第一场

[索弗罗娜由得弥福屋内上。

**索弗罗娜** (未看见赫瑞墨斯)我怎么办?我该去找哪个朋友帮忙?我去找谁商量,又去哪里寻找帮助?我担心女主人会因为听了我的主意而遭非礼,我听说安提福的父亲对这件事很不满意。

**赫瑞墨斯** 这个老女奴急匆匆从我弟弟的屋里跑出来,她是谁?

**索弗罗娜** 我那样做完全是迫于贫困,虽然当时我也知道这场婚姻不牢靠,但我还是劝了她,为的是使她的生活暂时有保障。

**赫瑞墨斯** (旁白)神明保佑,如果心灵没有欺骗我,我没有看错,我看她正是我女儿的奶妈。

**索弗罗娜** 哪儿也找不着——

**赫瑞墨斯** (旁白)我怎么办?

**索弗罗娜** 哪儿也找不着她的父亲。

---

[1] 选文出自[古罗马]泰伦提乌斯著,王焕生译:《古罗马戏剧全集Ⅳ:泰伦提乌斯》,吉林出版集团有限责任公司2015年版,第371—401页。选文中,"得弥福"即"得米福","赫瑞墨斯"即"克瑞墨斯"。因后者译名流传更广,故正文统一采用后者译名,引文与"名剧选场"部分遵从原文,采用前者译名。

# | 古 罗 马 |

**赫瑞墨斯** （旁白）我迎上去,或者再等等,听她说些什么?

**索弗罗娜** 我如果现在能找到他,就用不着任何担心。

**赫瑞墨斯** （旁白）是的,那正是她,我去找她说话。

**索弗罗娜** （转身）谁在这里说话?

**赫瑞墨斯** 索弗罗娜!

**索弗罗娜** 他怎么会知道我的名字?

**赫瑞墨斯** 你回过头来看看我。

**索弗罗娜** 神明保佑,那不是斯提尔福?

**赫瑞墨斯** 不是。

**索弗罗娜** 你否认?

**赫瑞墨斯** 劳驾你走过来一点,离那屋门远一点,索弗罗娜。请你以后不要再这样称呼我。

**索弗罗娜** 为什么? 你以前经常这样称呼自己,现在不是他了?

**赫瑞墨斯** 嘘!

**索弗罗娜** 你为什么这样害怕那屋门?

**赫瑞墨斯** 在这里还有一个暴戾的妻子,我把事情瞒着她,我以前随便给自己起了那个名字,为的是防止你们在外面乱说话,让我妻子知道了这件事情。

**索弗罗娜** 我的天哪,难怪我们在这里怎么也打听不到你。

**赫瑞墨斯** 请你告诉我,你刚才为什么从那座屋里走出来? 她们母女在哪里?

**索弗罗娜** 真伤心啊!

**赫瑞墨斯** 怎么回事? 她们还活着?

**索弗罗娜** 女儿活着。母亲自己为这件事忧郁成疾,死神夺去了她的生命。

**赫瑞墨斯** 啊,真不幸!

**索弗罗娜** 我一个老婆子,在这里无依无靠,饥寒交迫,举目无亲,尽自己所能让你的女儿嫁给了这里的一个青年,他就是这屋的主人。

**赫瑞墨斯** 难道嫁给了安提福?

**索弗罗娜** 我说的正是他。

**赫瑞墨斯** 什么? 难道他娶了两个妻子?

**索弗罗娜** 不,他只娶了她这一个。

**赫瑞墨斯**　怎么都说他娶了另一个他亲属的女儿？

**索弗罗娜**　就是这个。

**赫瑞墨斯**　你说什么？

**索弗罗娜**　那是特意做的安排，因为他爱她，这样他就可以娶她，不要嫁妆。

**赫瑞墨斯**　愿神明保佑！现实中常常会出现这样的情况，有些美好的事情你连想都不敢想，却意想不到地发生。我刚回来，便碰上女儿已成婚，这件事正是我所希望，对方也正合我的心意。我们兄弟俩竭力想办成的事情，没有要我们费任何心思，现在她一个人一手就办成功。

**索弗罗娜**　你看现在有个问题需要解决。据说年轻人的父亲已经返回来，而且对这件事非常不满意。

**赫瑞墨斯**　这你们不用怕！不过愿神明和凡人保佑，不要让人知道她是我的女儿。

**索弗罗娜**　我对谁也不会说。

**赫瑞墨斯**　你跟我来！其他事情我们进屋再谈。

　　　　　〔二人同下。

## 第二场

　　　〔得弥福和格塔上。

**得弥福**　完全是我们的过错，当我们竭力想使自己显得格外高尚、慷慨时，却让坏人从中捞到了好处。常言说：一个人逃跑的时候应避开自己的茅舍。他对我们做的坏事还少吗？我们还要塞钱给他，好让他能够维持生活，一遇有其他机会再作恶！

**格塔**　完全是这样。

**得弥福**　现在是惯于颠倒黑白的人常常得逞。

**格塔**　完全正确。

**得弥福**　我们在他面前干了件非常愚蠢的事情。

**格塔**　我当时做这样的考虑仅仅是为使他能够娶她。

**得弥福**　难道还有疑问？

**格塔**　我可说不准，看他那样子，也许会变卦。

**得弥福** 见鬼,他会变卦?

**格塔** 我不知道,我只是说也许可能。

**得弥福** 现在我要按照我兄长的吩咐,把他的妻子请到这里来,让她同那个女子谈谈。格塔,你快去说她一会儿就来。

　　[下,进赫瑞墨斯屋。

**格塔** 费德里亚需要的钱已经备齐,不用再打官司。她目前肯定可以不用离开这里,以后怎么办? 会出现什么情况? 现在你可还在泥潭里徘徊。格塔呀,你把现在面临的不幸推迟到另一天。你若不考虑对策,仍得挨鞭打。我现在进屋去,指导法尼乌姆,免得她对福尔弥昂或谈话感到害怕。

　　[下。

## 第三场

　　[得弥福和瑙西斯特拉塔由赫瑞墨斯的屋内上。

**得弥福** 走吧,瑙西斯特拉塔,你要像通常那样让她对我们感到满意,自愿地去做需要她做的事情。

**瑙西斯特拉塔** 我尽力而为。

**得弥福** 就像你刚才用钱帮我的忙一样,现在再请你帮帮我。

**瑙西斯特拉塔** 我很想这样做。丈夫的过错使我未能应有地帮助你。

**得弥福** 你这话指什么?

**瑙西斯特拉塔** 他管理我父亲的遗产不精心,我父亲从那些田庄通常能收入两塔兰同。人和人就是不一样。

**得弥福** 什么? 能收入两塔兰同?

**瑙西斯特拉塔** 是的,虽然物价不贵,但还有两塔兰同。

**得弥福** 哦!

**瑙西斯特拉塔** 你看呢?

**得弥福** 是这样。

**瑙西斯特拉塔** 我真希望自己生来是个男子,我就可以教他——

**得弥福** 是的,我相信。

**瑙西斯特拉塔** 教他怎样——

**得弥福** 请你珍惜精力好同她谈话,不要被年轻人拖累。

**瑙西斯特拉塔** 我接受你的劝告。我看见我丈夫从你们屋里出来了。

　　[赫瑞墨斯兴奋地上。

**赫瑞墨斯** 喂,得弥福,钱已经给他了?

**得弥福** 当时就给了他。

**赫瑞墨斯** 真可惜。(发现妻子在旁边,旁白)唷,妻子在这里,差一点捅了篓子。

**得弥福** 赫瑞墨斯,为什么可惜?

**赫瑞墨斯** 不,那很好。

**得弥福** 你怎么啦?你对她说了我们为什么要把你妻子请来?

**赫瑞墨斯** 我已经把事情办妥。

**得弥福** 她说什么了?

**赫瑞墨斯** 不可能把她赶走。

**得弥福** 为什么?

**赫瑞墨斯** 因为他们俩心心相印。

**得弥福** 这与我们有什么关系?

**赫瑞墨斯** 不,很重要。我还发现她同我们有亲属关系。

**得弥福** 什么?你发昏了。

**赫瑞墨斯** 是这样。我不是随便信口开河,是我回想起来了。

**得弥福** 你神志清醒吗?

**瑙西斯特拉塔** 天哪,当心不要得罪了自己的亲属。

**得弥福** 她不是。

**赫瑞墨斯** 别争了! 她父亲用的是另一个名字,这你没有料到。

**得弥福** 她不认识父亲?

**赫瑞墨斯** 她认识。

**得弥福** 他为什么要用另一个名字?

**赫瑞墨斯** (旁白,对得弥福)你今天没完没了地询问,一点也不理解我的意思?

**得弥福** 要是你在胡扯?

**赫瑞墨斯** 你要毁了我!

**璃西斯特拉塔**　（疑惑）不明白是怎么回事。

**得弥福**　我确实一点儿也不理解。

**赫瑞墨斯**　你想知道？我以尤皮特的名义起誓！世上没有哪个人比你、我对她更亲近。

**得弥福**　愿神明保佑，让我们去她那里，不管是怎么回事，我都希望让我们一起搞明白。

**赫瑞墨斯**　不行！

**得弥福**　怎么回事？

**赫瑞墨斯**　你怎么这样不相信我？

**得弥福**　你要我相信你？你要我不再询问你？好吧，就这样。你说说看，我们的朋友的那个女儿怎么办？[1]

**赫瑞墨斯**　那好办。

**得弥福**　放弃那个？

**赫瑞墨斯**　当然。

**得弥福**　让这个姑娘留下来？

**赫瑞墨斯**　是的。

**得弥福**　璃西斯特拉塔，现在你可以回去。

**璃西斯特拉塔**　请波卢克斯作证，我觉得让她留下来对我们比你先前决定把她赶走要好。我一看见她，就觉得她人品高尚。

　　　［回屋，下。

**得弥福**　现在你说说看，刚才是怎么回事？

**赫瑞墨斯**　门关上了？

**得弥福**　关上了。

**赫瑞墨斯**　尤皮特啊！愿神明保佑，我发现同你儿子结婚的女子原来就是我的女儿。

**得弥福**　啊，天哪，这怎么可能？

**赫瑞墨斯**　在这里谈这件事不是安全地方。

---

[1] 暗指赫瑞墨斯本人和赫瑞墨斯提到的那个私生女。——原注

**得弥福**　那进屋去吧！

**赫瑞墨斯**　当心,我不希望我们的孩子们知道这件事。

　　[二人下,进得弥福的屋。

### 第四场

　　[安提福上。

**安提福**　不管我的事情如何,堂兄的事情已经如愿让我高兴。如果一个人抱有的愿望遭遇到阻碍,眼看难以实现,可是却又轻易地找到解决它们的办法,那是多好啊！他已经弄到了钱,同时也就立即解除了自己的忧虑,而我却仍然没有任何办法能使自己摆脱目前的困境。如果我隐瞒,我会害怕;如果公开,又会使我丢脸面。现在如果我看不到有能够把她继续留下来的希望,我就不回家去。格塔现在在哪里？我怎样能找到他？

### 第五场

　　[福尔弥昂上。

**福尔弥昂**　(未看见安提福,自语)我拿到了钱,把它交给了老板,把女人赎了出来,我已经使她属于费德里亚,她已经得到了自由。现在为我剩下来的唯一需要做的事情就是摆脱老头子们的纠缠,喝上几盅,过几天清闲日子。

**安提福**　那是福尔弥昂。(上前)你在说什么？

**福尔弥昂**　我？

**安提福**　费德里亚想干什么？他说他自己准备怎样尽情地享受爱情的欢乐？

**福尔弥昂**　现在轮到他扮演你的角色。

**安提福**　扮演什么角色？

**福尔弥昂**　躲避父亲。他请你倒过来扮演他的角色,为他的事情辩护。他要到我那里去喝个痛快。我对老头子们说,我要去苏尼翁买女仆,如同格塔以前说的那样。他们在这里看不见我,会以为我把钱胡乱花了。不过你们家的门在响。

**安提福**　你看看谁出来了。

**福尔弥昂**　是格塔。

## 第六场

[格塔由屋内上。

**格塔** （自语)啊,幸运之神! 啊,至善的幸运之神! 今天你们突然惠赐我的主
　　人安提福多少恩惠,使这一天对于他显得多么美好!

**安提福** （对福尔弥昂)他想让自己干什么?

**格塔** 你也打消了他的朋友们心头的疑惧! 不过我为什么还在这里迟疑? 我
　　披上罩衫赶紧去找他,告诉他发生的事情。

**安提福** 你明白他在说什么?

**福尔弥昂** 你呢?

**安提福** 一点也不明白。

**福尔弥昂** 我也是。

**格塔** 我到老板那里去,他们现在在他那里。

**安提福** 喂,格塔!

**格塔** 见你的鬼! 这不稀奇,也不新鲜,你正要走时,他又叫你回去!

**安提福** 格塔!

**格塔** 天哪,还在继续叫。你别这样讨厌地缠住我。

**安提福** 你还不站住?

**格塔** 你就揍我吧。

**安提福** 你要是还不停住,我就真的要揍你!

**格塔** 这个人应该是主人家的什么人,因为他威胁说要揍我。(回转身)他是不
　　是我正要找的人? 正是他。你快过来!

**安提福** 什么事?

**格塔** 啊,在世上所有活着的人中,数你最幸运! 安提福,毫无疑问,唯有你最
　　受神明宠爱。

**安提福** 我也这样希望! 请你告诉我,好让我相信。

**格塔** 你希望我让你高兴得发狂吗?

**安提福** 你在折磨我。

**福尔弥** 请不要对他作什么保证,说说你究竟带来了什么消息。

**格塔** 福尔弥昂,你也在这里?

**福尔弥昂**　是的。你快说!

**格塔**　好,你听着。刚才我们在广场上把钱交给你以后,我立即返回来。当时主人吩咐我到他的妻子那里去。

**安提福**　干什么?

**格塔**　我不说那个,安提福,因为这事情同你没关系。我刚才去到她的房门口,小奴隶弥达立即向我跑过来,从后面揪住我的披衫,差点儿把我拽倒,我回头问他为什么要拦阻我,他说是吩咐不让任何人进屋去见她:"刚才索弗罗娜领着主人的兄长赫瑞墨斯进了屋里。"现在他正同她们在里面。我听见他这么说,就轻轻地移动脚步,向屋门旁边走去,到了那里以后,停住了,努力屏住呼吸,把耳朵竖起来转向那里,聚精会神地聆听他们在说些什么。

**福尔弥昂**　好,格塔!

**格塔**　这时我听到一个特别令人振奋的消息,高兴得差点儿没有叫起来。

**安提福**　什么消息?

**格塔**　你想想,什么消息?

**安提福**　不知道。

**格塔**　意想不到的消息:原来发现:你的伯父是你的妻子法尼乌姆的父亲。

**安提福**　你说什么?

**格塔**　他原先在利姆诺斯岛和她母亲秘密同居。

**福尔弥昂**　梦话!难道她会不认识自己的父亲?

**格塔**　福尔弥昂,看来这里面可能是有点什么原因。不过你想想,我在门外,能够把他们在里面的谈话都听清楚?

**安提福**　真的,我也耳闻过类似的传说。

**格塔**　不,我还可以让你们进一步相信我说的话。后来你伯父从里面出来离去,但是没有过多少时间,他又带着你父亲重新进去了。他们两人说同意你和现在你拥有的那个姑娘的婚事。然后他们就派我来这里,要我找到你,把你带回去。

**安提福**　那你就揪住我吧!还迟疑什么?

**格塔**　好!

**安提福**　亲爱的福尔弥昂,再见!

**福尔弥昂**　再见,安提福! 神明保佑,太好了,真高兴。

[安提福、格塔下。

## 第七场

**福尔弥昂**　他们突然出乎预料地碰上这样的好运气! 现在正是我嘲笑那两个
老头子们的好机会,可以使费德里亚不用再为筹钱的事情发愁,不用再去
请求自己的某个同龄朋友来帮忙。老头子勉强地给我的那笔钱对于费德
里亚却很有用:我已经有了威逼老头子的办法。现在我要以完全另一种的
姿态和面貌出现。不过我从这里拐到旁边的一条小巷子里去,老头子们从
屋里出来时,我从那里走出来。我原先装着要去苏尼昂贾市,现在不用去
了。(退到舞台一旁)

## 第八场

[得弥福和赫瑞墨斯由屋内上。

**得弥福**　兄长,我心里对神明充满感激之情,既然我们的事情能如此圆满地解
决。现在我们得赶快前去寻找福尔弥昂,乘他还没把我们给他的三十谟纳
花掉,好把它索要回来。

**福尔弥昂**　(装着没有看见他们,自语)我现在去看看得弥福在不在家,
让他——

**得弥福**　我们也想找你,福尔弥昂。

**福尔弥昂**　大概还是为了那件事情?

**得弥福**　正是。

**福尔弥昂**　我也是这样想。你们寻找我干什么? 真可笑。你们是不是担心我
不会完成刚才我向你们承担的事情? 咳,不管我这个人如何贫穷,但是有
一点我始终放在心上,那就是我要让人相信我。

**赫瑞墨斯**　(上前,对得弥福)他就是你说的那个保护人?

**得弥福**　正是他。

**福尔弥昂**　得弥福,我到这里来是为了告诉你们,我已经准备好,你们愿意,就
请给我妻子。现在我把所有其他事情都尽可能丢开了,当我看到你们非常

希望促成这件婚事时。

**得弥福**　不过他劝阻我,要我不要把她嫁给你,他说:"你要是这样做,人们会怎样议论这件事? 以前她可以体面地嫁人,你们没有把她嫁出去,现在你们却要这样不光彩地把她推出去。"他说的意思和你先前当面责备我的话差不多。

**福尔弥昂**　你们太捉弄人了。

**得弥福**　怎么捉弄人?

**福尔弥昂**　这还用问? 因为我现在不可能再娶那另一个女子。我怠慢了她,我还怎么有脸再去见她?

**赫瑞墨斯**　(轻声地,对得弥福)你就说:"那是因为我看见安提福不想让那个女子离开自己。"

**得弥福**　我看见儿子很不愿意让这个女子离开自己。福尔弥昂,请你和我到广场去,吩咐钱庄把钱转回到我的账上。

**福尔弥昂**　我已经用那笔钱给我欠钱的人还了债。

**得弥福**　这怎么办?

**福尔弥昂**　如果你愿意把我们说定的女子嫁给我,我就娶她;要是你想把这个女子继续留在你们家,得弥福,就请留下嫁妆。你们不应该让我为了你们而遭受捉弄,我出于对你们的名誉的尊重而拒绝了另一个女子,她曾答应我相同数目的嫁妆。

**得弥福**　恶棍,让你连同你的鬼把戏遭殃去吧! 你现在还以为我们不了解你和你的那些见不得人的勾当?

**福尔弥昂**　真让人生气!

**得弥福**　如果把她嫁给你,你娶不娶她?

**福尔弥昂**　不妨试试看。

**得弥福**　你是想让我儿子同她住在你那里! 这就是你的主意。

**福尔弥昂**　请问,你在说什么?

**得弥福**　你赶快把钱还给我!

**福尔弥昂**　不,请你把我的妻子交给我!

**得弥福**　去,上法庭去!

**福尔弥昂**　我告诉你,你如果继续这样讨人厌恶——

**得弥福**　你想干什么?

**福尔弥昂**　我想干什么? 你们以为我只是保护没有嫁妆的女子? 不,有嫁妆的女子我也经常保护。

**赫瑞墨斯**　这同我们有什么关系?

**福尔弥昂**　没有任何关系。我认识这里一个女人,她丈夫在外面——

**赫瑞墨斯**　(旁白)啊!

**得弥福**　什么事?

**福尔弥昂**　在利姆诺斯另有一个——

**赫瑞墨斯**　(旁白)我完了!

**福尔弥昂**　他同那个女人生了一个女儿,偷偷地抚养她长大。

**赫瑞墨斯**　(旁白)我被裹上了寿布!

**福尔弥昂**　我要把这些情况全都告诉他的妻子。

**赫瑞墨斯**　我恳求你,请你不要这样做。

**福尔弥昂**　哦,是不是正是你?

**得弥福**　他多么嘲弄人!

**赫瑞墨斯**　我们不和你纠缠。

**福尔弥昂**　开玩笑!

**赫瑞墨斯**　你究竟想怎么样? 刚才给你的那笔钱我们送给你。

**福尔弥昂**　我在听着。你们这些愚蠢之人,为什么如此心怀恶意,用小孩子式的手法捉弄我? 我不愿意,我愿意;我愿意,我不愿意;你拿走,一会儿又要索回。说过的话等于没有说,想过的事等于没有想。

**赫瑞墨斯**　(对得弥福)他怎么知道这件事情? 他从哪儿知道?

**得弥福**　不知道。除了我知道我自己没有告诉过任何人。

**赫瑞墨斯**　实在太奇怪,愿神明保佑!

**福尔弥昂**　(旁白)我让他们作难了。

**得弥福**　啊呀,他就这样要拿走我们的那么多钱,公开地嘲弄我们? 神明作证,我宁可死。不过你要精神振作,现在就做好心理准备。现在你看到,你的过失已经被公开,想长久地对你的妻子隐瞒已经不可能。赫瑞墨斯,既然

她可能从别人那里听消息,还不如我们主动地告诉她更妥当一些。然后再按照我们的想法惩罚这个无赖。

**福尔弥昂**　(自语)天哪,我现在如果不考虑对策,那就等于束手待毙。他们会像角斗士一样向我扑来。

**赫瑞墨斯**　我担心劝服不了她。

**得弥福**　你就振作精神吧,赫瑞墨斯,我会让你们重新和好,我觉得有一点比较有利,她给你抚养了这个女儿,她本人现在已经去世。

**福尔弥昂**　你们这样对待我?你们办事真狡猾!得弥福,你可别在这件事情上惹我生气。(对赫瑞墨斯)你想说什么?你在外面随心所欲地胡作非为,从不顾忌这样做是在侮辱你妻子这样一个可尊敬的女人。现在你想用哀求来洗刷自己的罪行?我要把这件事情告诉她,激起她的怒火,即使你泪流满面,也平息不了她的怒火。

**得弥福**　从来没有见过这样厚颜无耻的人!国家为什么不把这样的无赖遣送到荒岛上去?

**赫瑞墨斯**　我现在也感到手足无措,不知道该如何对付这个家伙。

**得弥福**　我知道,(对福尔弥昂)让我们到法庭去。

**福尔弥昂**　去法庭?(指赫瑞墨斯的住屋)如果乐意,去那里。(向赫瑞墨斯的住屋走去)

**赫瑞墨斯**　(对得弥福)你跟着他,拦住他,我去叫奴隶来这里。

**得弥福**　(揪住福尔弥昂)我一个人对付不了他,你快来。

**福尔弥昂**　(推得弥福)这是对你施用暴力的第一个回击!

**得弥福**　我要控告你!(赫瑞墨斯上前揪福尔弥昂)

**福尔弥昂**　赫瑞墨斯,这给你!

**赫瑞墨斯**　你抓住他。

**福尔弥昂**　你们这样对待我!我得放开嗓子大喊:瑙西斯特拉塔,快出来!

**赫瑞墨斯**　快堵住那张臭嘴!嗓门儿还真大。

**福尔弥昂**　喂,瑙西斯特拉塔!

**得弥福**　你还不住嘴?

**福尔弥昂**　要我住嘴?

**得弥福** 如果他不听,就对准他的腹部狠揍。

**福尔弥昂** 即使挖出我的眼睛,我也要狠狠地报复你们!

## 第九场

[瑙西斯特拉塔由屋内上。

**瑙西斯特拉塔** 谁叫我?啊呀,亲爱的丈夫,请告诉我,你们为什么这样吵吵嚷嚷?

**福尔弥昂** (对赫瑞墨斯)你怎么茫然无措?

**瑙西斯特拉塔** 这个人是谁?你怎么不回答我?

**福尔弥昂** 你要他回答你的问话?他甚至都不记得自己在哪里。

**赫瑞墨斯** 你不要相信他。

**福尔弥昂** 你过来摸摸他。如果他不是浑身冰凉,你打死我。

**赫瑞墨斯** 没有那回事。

**瑙西斯特拉塔** 怎么回事?他为什么这样说?

**福尔弥昂** 你听着,我告诉你。

**赫瑞墨斯** 你真要相信他?

**瑙西斯特拉塔** 我相信他什么?他还什么都没有说。

**福尔弥昂** 他已经吓得失魂落魄。

**瑙西斯特拉塔** 你被吓成这个样子,看来不会是无缘无故。

**赫瑞墨斯** 我害怕?

**福尔弥昂** 好吧。既然你一点也不害怕,认为我说的话也不值一听,那你自己说。

**得弥福** 无赖,让他说给你听?

**福尔弥昂** 瞧你这个人,为维护兄长,真卖力。

**瑙西斯特拉塔** 我的丈夫,你不想告诉我?

**赫瑞墨斯** 可是——

**瑙西斯特拉塔** 什么"可是"?

**赫瑞墨斯** 没有必要说它。

**福尔弥昂** 对你没有必要,可对她却有必要。在利姆诺斯——

**璐西斯特拉塔**　啊,你说什么?

**赫瑞墨斯**　你还不住嘴!

**福尔弥昂**　他瞒着你——

**赫瑞墨斯**　天哪!

**福尔弥昂**　娶了个妻子。

**璐西斯特拉塔**　你这个好人! 神明啊,救救我吧!

**福尔弥昂**　事实就是这样。

**璐西斯特拉塔**　完了,我真可怜!

**福尔弥昂**　他在那边还有一个女儿,当你被蒙在鼓里时。

**赫瑞墨斯**　(对得弥福)我们怎么办?

**璐西斯特拉塔**　不朽的天神! 多么令人痛心,多么可鄙的行为!

**福尔弥昂**　(对赫瑞墨斯)事情已经发生。

**璐西斯特拉塔**　难道今天还有什么比这更可鄙? 这些男人回到妻子身边时,他们便成了老头子。得弥福,我现在和你说话,我厌恶和他说话。这就是他常常去利姆诺斯岛长时间逗留的原因? 这就是我们庄园的收入变得越来越少的原因?

**得弥福**　璐西斯特拉塔,我承认他在这件事情上有过错,但是难道因此就不该宽恕他?

**福尔弥昂**　开始给亡人念挽辞!

**得弥福**　他干这件事并不是因为蔑视你,也并不是因为憎恶你。那是大约在十五年前,他酒醉之后玷污了一个年轻女子,这个姑娘就是那个女子所生。后来他再没有和她接触过。那个女人已经去世,这件事可能包含的难题也就消失。我请求你对待这件事也能像对待其他事情一样宽大为怀。

**璐西斯特拉塔**　要我对这件事情宽大为怀? 我也很愿意不再纠缠这件事,但是我能怎么寄托希望? 期望他上岁数后会不再胡作非为? 如果老年可以使人变得节制,可他当时已经是个老头子;或者,得弥福,是不是我的容貌和年龄会变得更加动人? 因此你还有什么理由让我希望或者相信他不会继续那样?

**福尔弥昂**　谁想为赫瑞墨斯送葬,现在对于他们正是时候。这就是我的风格,

如果有谁还想招惹福尔弥昂,我会让他像这个人一样,得到应有的报偿。现在让他得到宽恕吧,我惩罚他已经足够了。只要他还活着,妻子就会在他耳边唠叨这件事。

**璐西斯特拉塔** 我想我这是罪有应得。得弥福,我现在有必要在这里一件件地回忆我怎样做他的妻子?

**得弥福** 你的情况我都知道。

**璐西斯特拉塔** 你认为应该这样对待我吗?

**得弥福** 是的,完全不应该。不过既然现在指责改变不了事实,那就宽恕他。他恳求你,认了错,道了歉,你还要求他什么?

**福尔弥昂** (旁白)在她还没有表示宽恕他之前,我得为我自己和费德里亚考虑。(大声地)璐西斯特拉塔,你尚未考虑好答应他的请求,先听我说几句。

**璐西斯特拉塔** 什么事?

**福尔弥昂** 我从你丈夫那里骗得三十谟纳,我把它们交给了你的儿子,他把它们交给了妓馆老板赎情人。

**赫瑞墨斯** 啊? 你说什么?

**璐西斯特拉塔** 像你的儿子这样的年轻人有个情人,你都觉得做得不应该? 可你自己却娶了两个老婆! 你一点也不害臊? 你有什么脸责备他? 你回答我!

**得弥福** 你想让他怎么样就怎么样。

**璐西斯特拉塔** (对赫瑞墨斯)我现在告诉你我的决定:在我见到儿子之前,我绝不会宽恕你,许诺你,答应你。我要把整个事情交给他评判,他怎么说,我就怎么做。

**福尔弥昂** 你真是个聪明女人,璐西斯特拉塔。

**璐西斯特拉塔** 你感到满意?

**得弥福** (代赫瑞墨斯回答)满意。

**赫瑞墨斯** (旁白)很满意。让我非常好地摆脱了这件事,出乎我的预料。

**璐西斯特拉塔** (对福尔弥昂)请告诉我,你叫什么名字。

**福尔弥昂** 我叫福尔弥昂,你们家庭的好朋友,特别是你的费德里亚的好朋友。

**璐西斯特拉塔** 福尔弥昂,神明作证,从今以后你想要什么,只要可能,我都会

尽力去做,吩咐人去办。

**福尔弥昂** 你太好了。

**璐西斯特拉塔** 对于你是理所应当。

**福尔弥昂** 璐西斯特拉塔,你今天不想首先为我做一件会使我们高兴,使你丈夫看到难受的事情?

**璐西斯特拉塔** 非常愿意。

**福尔弥昂** 那就请你邀请我去用餐。

**璐西斯特拉塔** 波卢克斯作证,我邀请你。

**得弥福** 我们进去吧!

**璐西斯特拉塔** 好吧。不过我们的法官费德里亚在哪里?

**福尔弥昂** 他一会儿就会来。

**歌手** 诸位再见,请鼓掌!

〔众下。

<div align="center">剧终</div>

# 塞内加《特洛伊妇女》

## 作者简介

　　塞内加(亦译"塞涅卡",约公元前4—公元65)是古罗马著名的哲学家、政治家、剧作家。他出生于西班牙的科尔多瓦,在罗马长大,在那里接受修辞学和哲学方面的训练。他同时属于贵族阶级,一家人声名都显赫:父亲是罗马著名的修辞学家,哥哥是罗马元老,而侄子则是一名诗人。

　　这一切都为塞内加的政治地位做出了铺垫,在家人的帮助下,他很早就在罗马的元老院赢得了一席之地,而他也凭借自己出色的才华,通过精彩的演讲能力获得了时人的称赞。但好景不长,塞内加的一次成功演讲冒犯了皇帝卡利古拉,后者命令他自杀。塞内加因为病重侥幸活了下来,却被下一任皇帝克劳狄乌斯流放,并在科西嘉岛上渡过了八年的时光。公元49年,塞内加时来运转,卡利古拉的妹妹,同时也是克劳狄乌斯的妻子——阿格里皮娜将他召回,并使其成为罗马朱里亚—克劳狄王朝末代皇帝尼禄的私人导师,这是他人生最辉煌的时刻。在成为帝国顾问的同时,塞内加也聚敛了巨额的财富,直到晚年他因谋杀尼禄事件受到牵连,被皇帝没收了财产,并被勒令自杀。

　　这样一番精彩的人生无疑和他的哲学观与文学观是相辅相成的。作为罗马帝国时期主要的哲学人物,塞内加一直是坚定的斯多葛学派信徒,他的作品易于阅读,而且相信人只能服从命运——正是因为人在命运面前都是平等的可悲,所以人道的思想更需要被尊重。这样的哲学观无疑帮助他在面对宦海浮沉时都拥有一个相对平稳的心态,同时跌宕起伏的政治生涯也给他的理念带来了更深刻的塑造:他将哲学视为治疗生命创伤的良药,注重伦理和实践上的道德规范,破坏性的激情,尤其是愤怒和悲伤,必须得到根除。

　　但身为作家时,塞内加的戏剧作品和他的哲学观形成了强烈的对比。他一

生留下了 10 部剧本,其中 8 部或许是他本人写的,其悲剧取材于希腊神话,以希腊悲剧为蓝本,影射了一定的罗马社会现实,反映了不少贵族阶级对于帝国残暴专制的不满。塞内加的代表作有《特洛伊妇女》(亦译《特洛亚妇女》)、《美狄亚》、《俄狄浦斯》等。

凭借这些悲剧中强烈的情感和严峻的整体基调,塞内加似乎站在了斯多葛信仰的对立面。在这些作品中,塞内加的形象变得鲜活且暴烈。他的悲剧没有很复杂的情节,但充满了张扬的修辞和雄浑的独白,因此有人认为他的作品不适合演出,只适合朗诵。在塞内加的悲剧里,读者常常能感受到命运压迫而来的巨大的无奈,这一般是通过对人物内心活动的描写带来的,或许这些和他真实的内心活动相关——只有在文学作品里,塞内加最沉潜的情感才得到了释放。

塞内加的戏剧尽管沿袭古希腊的题材,但和古希腊悲剧已有很多不同。它们大多是五幕剧,从中能看到欧里庇得斯、维吉尔和奥维德的影响。在塞内加去世后,他的悲剧在中世纪和文艺复兴时期的欧洲大学里被广泛阅读,并对后世的悲剧产生了巨大的影响。

# 导　言

《特洛伊妇女》是塞内加悲剧的代表作,就像他的大多数作品改编自古希腊悲剧一样,该剧以欧里庇得斯的《特洛伊妇女》为蓝本。他在改编中带来了一种非常明显的罗马风格,这种风格毫无疑问是和克劳狄乌斯时期宫廷内外的生活气氛相关联的。彼时塞内加在一定程度上感受到了宫廷生活的压力,因此很难把生活的基调看作是阳光快乐的。这正是这一版《特洛伊妇女》的最大特色:悲观绝望的氛围在全剧中挥之不去,直线般地抵达了结尾,反映了塞内加颓废的人生观。同时,这部剧的辞藻极其华丽,剧中主要人物的心理得到了出神入化的刻画,展现了极高的艺术价值。

## 一、百字剧梗概

特洛伊陷落后,作为战利品的女俘虏们正悲叹着等待被抽签分配给希腊人。突然,阿喀琉斯的亡魂显灵,要求必须把波吕克赛娜献祭给他,希腊人的船队才能启航。阿伽门农不同意这做法,便向巫师寻求启示。不料神示既同意了阿喀琉斯的要求,还要把特洛伊最后的王族阿斯提阿那克斯杀死。以安德洛玛刻为首的女俘们反抗未果,最终只能接受这双重的悲剧命运。

## 二、千字剧推介

塞内加的《特洛伊妇女》和欧里庇得斯版最大的不同之处在于传递的精神内核各有千秋。在欧里庇得斯的版本中,这些特洛伊女人的态度和她们的命运是中心,赫卡柏作为主人公串联起了整部戏。而在塞内加的版本中,赫卡柏隐匿在开头和结尾,**戏剧的中心变成了两起和谋杀相关的事件:波吕克赛娜和阿斯提阿那克斯的死亡,而这两起事件的主宰者都为男性角色**。重点就在这里,相对于欧里庇得斯的控诉,塞内加在剧本中加入了对抗的元素,这种对抗不是性别的,也不是战败和胜利两方的,而是有关于正义和邪恶、关于对命运的接受与否。因此,全剧的第二幕和第三幕成为重点,前者有关于皮洛斯和阿伽门农争执波吕克赛娜是否该死,而后者写一波未平一波又起:安德洛玛刻怎样以保护儿子为核心动机产生了各种混乱的心理,并由此展开了各种不同的行动。这两场戏都显示了塞内加创造性的才能,他从一个不同的视角更细化地体验了特洛伊妇女们的心理活动,并结合了自己当时的社会环境和生活哲学,赋予了剧中角色更生动和鲜活的原创情节。在这两场戏中,最为动人的是第三幕,其将安德洛玛刻的动作写得十分精彩,为塞内加的最高成就,故选择第三幕予以推介。

## 三、万字剧提要

第一幕:特洛伊战争已经结束了,这座城市沦为了一片废墟。希腊人收集

了丰厚的战利品,其中就有特洛伊的女人们:她们正等待着自己被分配给各个不同的希腊英雄,并被带回不同的希腊城市。王后赫卡柏带领着其他沦为战俘的女人们一起哀叹着家园的毁灭,还有自己丈夫普里阿摩斯与儿子赫克托耳的死亡。

第二幕:没想到,希腊人的船队无法准时启航。原来阿喀琉斯的鬼魂突然显灵了,他要求希腊人把属于他的俘虏:特洛伊的公主波吕克赛娜献祭给他,否则希腊人不能回家。阿喀琉斯的儿子皮洛斯因此质疑阿伽门农为何不及时献杀波吕克赛娜。阿伽门农解释说这场战争已经流了太多鲜血,这遭到皮洛斯的嘲笑,两人为此争论不休,只能招来随军的巫师卡尔卡斯寻求神示。没想到,卡尔卡斯预言,希腊人想要启程,不仅要献祭波吕克赛娜,更要将赫克托耳的遗子、特洛伊最后的王族阿斯提阿那克斯从高塔上摔死。

第三幕:此刻,赫克托耳的遗孀安德洛玛刻正和仆人带着自己的儿子阿斯提阿那克斯逃难,她为梦中的征象惊慌不已,仿佛已经预知到孩子的命运。怀抱巨大的不舍,她选择把儿子安置在亡夫赫克托耳的坟茔中。墓门关闭后,她和仆人就被奉命搜索阿斯提阿那克斯的尤利西斯追上了。安德洛玛刻谎称自己儿子已死,并发誓:"我的孩子已经……进入了坟墓,和死人为伍了。"这几乎骗过尤利西斯。但多疑的尤利西斯用计发现了阿斯提阿那克斯的所在,并准备捣毁坟墓把他拖出来杀死。为了保全赫克托耳的坟墓,安德洛玛刻在千钧一发之际终于抵挡不住压力,放弃了所有尊严,交出了儿子,混杂着诅咒和恳求希望尤利西斯放自己的儿子一马,但没有说服尤利西斯。在生离死别中,阿斯提阿那克斯被带走,同时,特洛伊的女人们也将被带到希腊的每一座城池。

第四幕:海伦奉希腊人之命出现了,她是来向波吕克赛娜骗婚,以将她带走的。海伦谎称波吕克赛娜将和皮洛斯成婚,但被安德洛玛刻识破。安德洛玛刻指责海伦是墙头草,海伦起初保持装腔作势,但很快也袒露了自己的苦衷,并建议公开实施婚姻的计划。没想到,波吕克赛娜早就做好了成婚的准备,对她而言,死亡才是一种解脱。得知这一切的赫卡柏昏迷而又苏醒,她将被分配给尤利西斯。至此,所有女人都得知了自己的分配和归宿。在赫卡柏大声的诅咒中,皮洛斯无情地把波吕克赛娜带走。

第五幕:使者带来了波吕克赛娜和阿斯提阿那克斯的死讯。在安德洛玛刻

决绝的要求下,他详细描绘了当时的情况:在所有希腊人的注视中,阿斯提阿那克斯走上了破败的特洛伊城墙,从高处勇敢地跳下;波吕克赛娜穿着婚纱,在阿喀琉斯的墓前从容赴死。在赫卡柏的呢喃中,女人们走向岸边,希腊人的舰队马上就要启程了。

## 四、全剧鉴赏

### (一)百字剧鉴赏

尽管题材和情节大体类似,但相较于欧里庇得斯的《特洛伊妇女》,塞内加其实做了非常大的变动。在欧里庇得斯笔下,开场仍旧由惯常的神灵出现,介绍剧情——波塞冬在开场的自白里上来就提到,赫卡柏的女儿波吕克赛娜被人杀死,祭献在阿喀琉斯坟前。因此,波吕克赛娜的生和死是为两者的第一大不同。

第二大不同在于剧本的结构,在欧里庇得斯那里,王后赫卡柏成为绝对的主人公,三场戏根据她和三个女人的对话构成。这个女人分别是卡珊德拉、安德洛玛刻和海伦。她向卡珊德拉哭诉特洛伊的不幸,并讨论抽签分配的结局;她从安德洛玛刻那里知道了自己的孙子阿斯提阿那克斯的死亡;第三场与海伦的对话则是欧里庇得斯特色的对驳场,赫卡柏和海伦为两人所受的苦难争执。

由此可见塞内加版本和欧里庇得斯版本之间最大的区别:**塞内加大刀阔斧地改编了波吕克赛娜和阿斯提阿那克斯死亡的时间线,他把这两个人物悲剧性的死亡安置在剧情之内,并以此为焦点体现出来了。**同时,因为《特洛伊妇女》是一个群像式的题材,尽管主要的戏剧矛盾在于希腊人和特洛伊人之间的矛盾,但作为战败者的特洛伊女人们很难挑选出一个代表和希腊人进行对抗,所以塞内加安置了一个剧情上的阻碍:希腊人无法航行,阿喀琉斯的亡魂出现,要求更多的牺牲。这就构成了全剧的核心情节——为了希腊人能及时回家,要不要在已有的苦难上增添更多的死亡?而对于特洛伊人来说,这无妄之灾又怎样承受?怎样反抗?

这是相较于欧里庇得斯的版本,塞内加的最大创举,他对于戏剧最敏锐的洞察力便体现于此。欧里庇得斯选择赫卡柏作为主人公串联起整部戏,是因为

他也意识到剧本需要一个主心骨，但因此三场戏也成为了赫卡柏的三段演讲，有力的行动被他忽视了。而塞内加只是通过转移了重心，增添了一个动作，就让整个特洛伊妇女的事迹拥有了戏剧冲突，**舞台行动由此诞生了**。塞内加是有意把戏剧性烘托上去的，他特意挑选了两场死亡作为重头戏，是为了渲染悲剧的气氛。同时，他选择让整个故事发生在一个昼夜内，并在这一个昼夜内塞入了逃亡、反抗、挣扎这些张力强烈的动作，也是为了加强悲剧效果。但与此而来，便出现一个问题：塞内加过于贪心地表现不同角色经历的事件，因此每一幕都分散给了不同的角色，这让每一幕之间的内容显得过于分散了，尤其是第二、三两幕的衔接，几乎成为两段完全不同的故事。从这一角度上而言，他对于整条主线的把握就不如欧里庇得斯那样明晰。

## （二）千字剧鉴赏

在第二幕的结尾，卡尔卡斯喃喃道出神示之后，第三幕就以安德洛玛刻的视角拉开了。这两幕之间的转换并不像是传统的悲剧——尽管它们都有合唱队的一些表演作为中转，但**在塞内加这里，歌队的作用明显下降了，歌队在这里抒发着一些关于人类景况的悲叹**。它们很动人，但却没有对什么具体的事件发表看法，亦没有对剧情的承接产生作用，因此很难让观众对此留有印象。安德洛玛刻的上场从而产生了一种类似于电影中才有的效果：空间被迅速地扭转，观众的情绪还停留在预言中，便被飞速地代入到预言所描述的新情境中去。

对于舞台而言，这种场景的切换或多或少是有些不自然的，因为之前并未对安德洛玛刻作出太多的铺垫。这或许和《特洛伊妇女》的题材相关，从欧里庇得斯的原作以来，很少能从中找到一条贯穿的主线，把场和场里不同的女人们缝补起来。塞内加意识到戏剧动作的单薄，**于是他在第三幕中，上来就给予了安德洛玛刻一个有力的动作**：安德洛玛刻已经意识到独子的在劫难逃，于是在奔波的路途上，她全力在被战火焚毁的偌大城池中寻找一个安身之处——"怎样才瞒得过敌人呢？那边就是我亲爱的丈夫的圣墓……"

安德洛玛刻在逃难中迫不得已把阿斯提阿那克斯送进了他父亲的坟墓，这就是第三幕的第一个场面里书写的情节。**塞内加上来就赋予了安德洛玛刻一个极具戏剧冲突的动作，在这个动作中，逃亡和追逐、隐匿和发现、生存和死亡**

**等对立的元素被统一了起来，并被安置在赫克托耳的坟墓中**。而关键点又在于赫克托耳的坟墓：这个曾经的英灵安息的地方被浸染了一种圣洁的希望，一种饱含着骄傲和绝望的寄托在冰冷的墓穴里闪烁着生之光泽，安德洛玛刻在此处凸显出来的绝不仅仅是智慧，而是一个母亲和民族的悲叹。塞内加敏锐地捕捉到这个人物身上最值得怜悯和赞叹的特性，并巧妙地借安德洛玛刻形容儿子走入坟墓的口吻从侧面描绘出她那股无奈的决绝："土地啊，张开口吧；丈夫啊，把土地劈裂，直劈到最低的洞穴；把我托付给你的孩子深深地藏到地府的怀抱里去吧。"

安德洛玛刻跃然纸上的忧伤一部分来自塞内加对她的描写，一部分来自观众对于这部分剧情的谙熟。每个人都知道阿斯提阿那克斯必死的命运，因此这段挣扎成为构成观众悲悯情绪的一部分，同时安德洛玛刻的台词也成为一种隐秘的双关。墓门的关闭象征了地下世界对于阿斯提阿那克斯的接受，也成为他命运的一种注脚。尽管如此，**这个挣扎的动作仍旧在戏剧情节上构成了一种悬念**——它在之前的剧作和传说中不仅没有出现，更是让观众产生了一种期望：阿斯提阿那克斯能否逃出生天？注定的命运能否得到改写？而第三幕接下来的场面便是围绕这样的悬念构成的。

尤利西斯很快追上，并和安德洛玛刻就其独子的下落展开了一段非常丰富的角力。在这场戏中，安德洛玛刻执意说儿子已死，并且发誓："我的孩子已经看不见光明……进入了坟墓，和死人为伍了。"利用双关，安德洛玛刻几乎欺骗了尤利西斯，同时又保留了自己身为贵族的气节——她并没有说谎。塞内加通过誓言进一步加强了安德洛玛刻的性格特征，同时又没有让尤利西斯落入下风：通过侧白的使用，塞内加让尤利西斯在和安德洛玛刻对话的时候展现出了真诚，又让他和内心对话的时候充分体现了狡猾，共同刻画出一个极其生动的阴谋家的形象。于是尤利西斯将计就计，装模作样地庆祝阿斯提阿那克斯的死讯，因为"他若没有死，那他就会死得很惨，人们要把他从断墙上仅存的碉楼上倒栽葱扔下来摔死。"

计谋成功了，安德洛玛刻本能地被吓到。塞内加利用侧白体现了安德洛玛刻的恐惧，又通过接下来对话中的强装镇定进行了一正一反的对比——这点几乎成为他剧本的特色，对于侧白的使用，他并不像有些古罗马喜剧作家那样泛

滥,他只是在关键的时候利用一下,达到对人物的心理进行深刻塑造的效用。**通过侧白,人物的心理反应被放大了**,相对于独白而言,这一定程度上是舞台技巧的进步,尤利西斯正是通过这一点读出了安德洛玛刻的秘密,于是他在掌握话语权之后更进一步,提出要掘毁赫克托耳的坟墓。

这又是塞内加对于戏剧冲突理解的精妙之处：他把矛盾指向的点都集中起来了。尤利西斯本意是为了威胁安德洛玛刻,他或许并不知道阿斯提阿那克斯的真实所在。但赫克托耳的坟墓此刻对于安德洛玛刻而言既是特洛伊往昔的荣耀,又是未来的希望。她的选择立马变成了一种紧急的压迫,在这种重压之下,安德洛玛刻的情绪终于被完全地击溃,她放弃了尊严："攸利栖斯啊,我跪下哀求你。这只手从来没有触过任何人的脚,我把它放在你的脚上。"而尤利西斯只是冷酷地回应："把儿子交出来,然后再恳求。"

阿斯提阿那克斯从墓门中走出,迎接了属于他的命运。到了这里,还没有结束,或者说,安德洛玛刻的选择结束了她人性的部分,因为她交出了儿子;但一种神性诞生了,因为她选择了荣耀。安德洛玛刻尽管在流泪,却展现出了一种崇高的坚强,她说："亲爱的孩子,你是你父母爱情的证据,破落王朝的光荣,特洛亚最后的损失,希腊人最怕的敌人,母亲的徒然的希望!"这正与之前尤利西斯的欣喜相对应："这就是他,这就是使得一千艘船舰不敢启程的他。"**阿斯提阿那克斯从一个简单的、为了悲剧而献身的祭品,成长为一个饱满的符号。**

剧情进行到这里,终于重新回到了既定的轨道。但塞内加赋予了安德洛玛刻一个无比复杂的灵魂,她不再是一个单薄的母亲,在一场战争背后付出和奉献。她成为一个鲜活而又复杂的女人,成为一个故国的女人、贵族、母亲和妻子。在这个塑造的过程中,塞内加对于戏剧性的理解和写作技巧的把握,产生了巨大的作用。

### （三）万字剧鉴赏

从结构上而言,塞内加的《特洛伊妇女》在沿袭该题材本身就限定了的"群像式描写"的风格之外,加强了戏剧冲突,并赋予了很多罗马时期的特色,从而使得这一版的主人公们更富有了自己的性格。

第一幕本质上是一个总起,同欧里庇得斯一样,塞内加选择以赫卡柏这位

悲情的王后，同时也是特洛伊王族最后的象征入手，由她强调了现实中发生了的悲惨处境，但他分明地清楚，气氛，并不是自己想要表达的目的。于是第一幕很快地就结束了，它以赫卡柏的一些独白为核心，却没有以此蔓延开来，让更多的人物上场与之进行交流。由此可以看出二者目标的不一致：**塞内加把表达的核心放在一个个分列出来的场面上，以此共同构建出一幅以视觉为中心的长卷**，从各个精致的面突破，表达特洛伊妇女们的悲惨；欧里庇得斯是以赫卡柏为中心的，他试图以其为支点，通过赫卡柏面对不同人时的反应，以及面对抽签结果的态度，去描绘她变化着的心理，然后再扩散开来，让观众品味到这个人物背后所呈现的悲哀。

事实上，两者之间最核心的不同在于：欧里庇得斯想要通过赫卡柏这个人物传递出一种对命运的好奇，从而调动起观众对命运的追问；而塞内加的核心，就像第二、三幕那样，是两场具象的谋杀案——波吕克赛娜和阿斯提阿那克斯的死亡成为重点，并且在最后一幕中得到了浓墨重彩的强调，为全剧进行了收尾。**因此，特洛伊妇女们的故事从一个形而上的话题沉降到了地面，因为命运成为既定的事实，它现在需要的不是叩问，而是一种展现。**

这多少和塞内加所处的时代有关，罗马时代的戏剧不再积极地参与政治，而是融入竞技和娱乐领域，而后者正是罗马的统治者们所大力提倡的。因此，暴力作为一种视觉上强有力的刺激被参与到剧情中，毕竟在一个角斗成为主流娱乐的时代，塞内加自然会利用暴力的情节去调动观众的注意。于是，他这版《特洛伊妇女》的结构便又像是一场竞技场内的游戏——这个游戏分为五个段落：第一场是演说；第二场是辩论；第三场是重头的谋杀；第四场是某种带着明显悲戚氛围的仪式；而最后一场，则是收尾的奇观，用来展现盛大的死亡。

然而，娱乐性并不是塞内加的目的之一，它充其量是一种手段。塞内加的世界是一个邪恶战胜了善良的世界，在这个世界里，邪恶是某种最强大的力量。**在这种逻辑下，第三幕就成为世界的缩影，战败者和弱者们活着就如同安德洛玛刻在接受尤利西斯的拷问。**这才是塞内加事无巨细地在心理上折磨着特洛伊妇女们，并且将这一次次酷刑展现出来的原因。在这个实用主义和暴力建立起来的罗马帝国里，悲惨的命运不是一种回忆，而是一种既定的规则，塞内加在忠实地表现属于他的那个时代。

由此一来,就可以解释为何波吕克赛娜的死亡被拆解在第二幕和第四幕中分别叙述,它们站在了不同性别的视角中。在第二幕里,阿伽门农和皮洛斯代表了两种男人的声音,他们事实上都分属于当时的罗马。这一幕的主题也就成为关于为何波吕克赛娜必须死亡的一种讨论,某种程度上,这是欧里庇得斯戏剧中常见的对驳场的延续,而塞内加只是巧妙地借用了阿喀琉斯的亡魂,就让新的戏剧场面诞生在其中,并赋予了全新的罗马精神。第四幕中,海伦的形象也相应地被改写,在欧里庇得斯笔下,海伦的负面色彩更强,而在塞内加笔下,尽管她一样得到了不理解和随之而来的讥讽,可她对自己的命运有更深的认知:"我也希望天神的代言人命令我用宝剑结束我自己苟延残喘的、可痛恨的生命……正好陪伴你,可怜的、不幸的波吕克塞娜。"在塞内加看来,海伦的命运甚至比特洛伊妇女们更为不如,她没有权利选择自己的死亡,**因此她失去了尊严**。

这正是塞内加的写法,他需要一个一悲到底的结尾,因此在他的描写下,悲情事无巨细,似乎没有节制,但这反而是他对这个世界表达同情的方式。第五幕中,他让使者带来了两场死亡的消息,如同宋代宫廷里的画匠,工整细致地描绘了阿斯提阿那克斯的惨状:"他的尸首躺在地上不成了形状。"没有任何人能从这样丧失仪式性的死亡里获得慰藉,于是在赫卡柏的呢喃中,这出悲剧就这样落幕了。

总的来说,因为所处不同时代,解读的角度也各有不同,塞内加和欧里庇得斯的结构是无法分出高下的。**塞内加通过一种具象的图景,展现了一个更加悲观的世界,同时强调了在这个悲观世界下人们正直品德的珍贵**。正像他曾经说过的:"死亡和不幸难以驾驭,无人能逃,因此必须不失尊严地去面对。"

**（四）艺术总结**

1. 人文意义

《特洛伊妇女》最大的意义是**反对战争**。这部剧中,塞内加站在罗马人的角度,因此把希腊人对于祖先那种复杂的情感都隐去了,他不需要对希腊人的罪行负责或者进行掩盖。《特洛伊妇女》中所有的特洛伊人都是悲哀的,而所有的希腊人几乎都摒弃了光明的一面。对失败者加以同情的描绘,对胜利者不唱颂歌,塞内加是这样表达自己对于战争的态度的,这在一个崇尚军事和暴力的时

代显得尤其可贵。

这一点便转向了**塞内加对于全人类的悲悯**——毫无疑问他对"人"充满了同情,无论他们来自特洛伊、希腊或者是罗马。在第二幕中,阿伽门农一改之前希腊先辈们笔下或骄纵或霸道的形象,而是满含愧疚和哲思:"我认为王权不过是挂着闪烁的装饰的虚名;头上戴的王冠也是骗人的。"塞内加赋予这名王者对于战争的厌倦,而且整部剧中的希腊人均是如此,嗜血的罪名都推给了战神阿喀琉斯的亡魂——他的坟墓在剧终时贪婪地吸吮波吕克赛娜的鲜血,而希腊人终于可以回家了。

战争就像阿喀琉斯的遗愿,是一道阴影笼罩在所有人的头顶,而万物的终点是什么呢?塞内加借赫卡柏之口袒露了自己悲观的愿景:"死神啊,我的救星!"只有死亡是苦难的人生旅途上唯一的且平等的归宿,因此姿态就显得尤为重要。**塞内加于是强调了道德的高贵**,波吕克赛娜成为一个典范:"她伟大的心灵听见要死的消息是多么高兴啊!……以前,就婚如赴死;如今,就死如赴婚。"

### 2. 创新点

在《特洛伊妇女》中,除却加入了关键动作这一创新外,**塞内加最大的创新在于为独白、旁白、侧白等台词技巧树立了人物心理描绘的典范**。以第三幕为例,当尤利西斯的仆从们准备捣毁坟墓时,安德洛玛刻的反应通过侧白加上对白形成一组台词。塞内加先利用侧白表达了她内心的犹豫,究竟是要父子俩同归于尽,还是保存其中一个的安全?在这段侧白的最后,她看似选择了赫克托耳:"可怜的孩子,就让他死在那儿吧……"但很快,在下一行,她选择了向尤利西斯下跪,作为母亲的本能战胜了杂念,为了儿子她选择铤而走险,和敌人打交道。心理和行为上的选择在塞内加的笔下由此形成了一组对比,生动地塑造了安德洛玛刻的真实形象,并带来了强烈的戏剧冲突。

### 3. 艺术特色

对于《特洛伊妇女》而言,最显而易见的特色在于塞内加**雄浑华丽的行文风格**,这使得他显得像一个演说家,并且在后世的研究中常常被人怀疑这样的风格是否真的在当时能够被上演。塞内加并不抗拒真实短促的人物对话,但他的

确喜爱用大段的人物独白去渲染一种古典悲剧的形式之美。譬如第一幕歌队的合唱："白雪十度盖满了伊达山的峰峦，山上的树木十回被人砍伐，举行火葬，农夫在西革翁的平原上战战兢兢地收割过十回的庄稼，十年里没有一天我们不在悲痛。"又譬如第三幕结尾处歌队那一连串的反问，一连串关于希腊城邦的控诉。**塞内加喜欢用壮美的修辞叠加出一种磅礴的情感，直白有力地表达人物的心境。**

　　同时，**塞内加对神秘、死亡、暴力以及人类世界和超人类世界的互相渗透都表现出了巨大的兴趣。**这种兴趣无疑和古罗马时代的社会风气直接相关，那个充满了鲜血和巫术的世界以一种塞内加独有的烙印和古希腊健美清丽的风格互相缠绕起来，带来了别样的美感。塞内加在《特洛伊妇女》中渲染着残酷，也带来了巫蛊仪式的元素，这一点持续影响着中世纪和文艺复兴时期的悲剧写作。

　　这两者交织起来，便形成了塞内加剧本形式上的美感，而他的内核又是严肃且忧郁的。塞内加尤为关注人类的生存境况，这使他剧本中的残酷元素上升到了美学，而不是浮于表面。他的确关注死亡，但他笔下的死亡美丽而高尚，正是因为这世上的一切"被迈着飞马一般的步伐的岁月所消灭"，所以"一切都是流言蜚语，一片神话，其飘渺就象愁人的幻梦"。塞内加的悲剧不再关注命运的真实或者存在，他想要窥探到一个命运的终点，美便从苦难和悲戚中诞生了："你问你死后的去处么？你的去处便是从未诞生过的人所在的地方。"

<h3 style="text-align:center">五、名剧选场[1]</h3>

<h3 style="text-align:center">第三幕</h3>

<h4 style="text-align:center">第一场</h4>

【安德罗玛克领幼子阿斯提阿那克斯并偕老男仆上。】

---

[1] 选文出自［古罗马］维吉尔、［古罗马］塞内加著，杨周翰译：《埃涅阿斯纪　特洛亚妇女》，上海人民出版社2016年版，第471—489页。选文中，"安德罗玛克"即"安德洛玛刻"，"赫克托尔"即"赫克托耳"，"特洛亚"即"特洛伊"，"波吕克塞娜"即"波吕克赛娜"，"皮罗斯"即"皮洛斯"，"攸利栖斯"即"尤利西斯"，"阿基琉斯"即"阿喀琉斯"，"赫枯巴"即"赫卡柏"。因后者译名流传更广，故正文统一采用后者译名，引文与"名剧选场"部分遵从原文，采用前者译名。

# 古 罗 马

**安德罗玛克** 弗里基亚的妇女啊，你们为什么悲伤，为什么披头散发，哀痛地捶击着胸膛，让盈溢的泪水流在两颊？眼泪若能表示我们的遭遇，我们的痛苦便很轻微。伊利翁的灭亡在你们看不算很久；而对我来说，它早在蛮敌飞快的战车拖着我的肢体，珀利翁山所产的车轴受到赫克托尔的重量而深沉地呻吟的时候便已发生了。那一天我痛不欲生，痛苦使我麻木，使我变成木石一样，使我失去感觉，这以后所发生的一切我都能忍受了。若不是这孩子牵住了我，我早想跟随我丈夫去了、免得落在希腊人手里。这孩子打消了我的念头，阻挡了我的死路，迫使我继续向天神有所求，延长了我受罪的时间。他使我得不到悲痛的最后的果实，使我有所顾虑。一切幸福的机会都被剥夺了，灾难依然不断到来。当你已无所希望，反而有所顾虑，这真是最悲惨的境界啊！

**老仆** 苦难人，又有什么突然的事情使你害怕呢？

**安德罗玛克** 以往的灾难已经很大，更大的灾难又将来到。奄奄待毙的伊利翁的厄运还没有完结呢。

**老仆** 天神即使要降灾祸，还有什么可降的呢？

**安德罗玛克** 幽深的斯提克斯和它的阴暗的洞穴又打开了；埋葬了的敌人唯恐我们亡了国心里还不够害怕，他又从狄斯的深处出现了。难道只有希腊人能走回头路么？死是绝对公平的；那个鬼魂的出现使所有特洛亚人惊慌害怕，但是这个可怕黑夜的梦影却吓坏了我一个人的魂灵。

**老仆** 你看见了什么呢？把你害怕的事情在我们面前说出来吧。

**安德罗玛克** 当慈祥的夜晚过了将近两个更次，北斗星已经掉转了明亮的斗柄，久未享受的安宁终于降临到我的苦痛的心灵，短促的睡眠悄悄地袭击着我疲倦的双颊，假如受惊的神魂的那种麻痹能算睡眠的话；这时候，赫克托尔忽然站在我的面前，不象从前那样手里拿着伊达山的火炬冲向希腊人的船舰和他们战斗时的神气，也不象他忿怒地斩杀无数希腊人，杀死假扮的阿基琉斯夺得真正战利品的时候的神气，他的脸上更没有发出胜利的光彩，相反，他显得疲倦、消沉、悲伤、沉重，和我一样，他的头发上也蒙罩着一层尘土。虽然如此，他见了我还是很快慰。他摇着头对我说："忠实的妻子，不要睡了，救救我们的孩子吧，把他藏起来，这是唯一的活路。不要哭

了,你还在为特洛亚的灭亡而悲痛么?可惜它没有连根灭绝!快,把我们小小的命根在家里找个角落藏起来吧。"我吓得发冷打战,再也睡不着了,我向这面看看,向那面看看,忘记了孩子,悲哀地寻找着赫克托尔,但是飘忽的鬼魂已从我怀抱中跑走。

孩子啊,你真是你伟大的父亲的儿子,弗里基亚唯一的希望,我们这不幸的王朝只剩下你一个了,你是那古老的、无比光辉的血统的苗裔,你太象你父亲。这张脸就是我的赫克托尔的脸;他的步伐、他的举止,就是你这样儿;他的大手,高耸的肩膊就象这模样;他把垂下的头发甩向脑后时,锋利的眼光就这样逼人。孩子啊,对弗里基亚人来说,你出生得太迟了;对你母亲来说,你出生得太早了。有没有那么一天,那么一个快乐的时辰,你会成为特洛亚国土的保卫者、复仇人,把弗里基亚复兴起来,把逃亡流落在外的人民重新聚拢,恢复祖国的称号和弗里基亚人的威名呢?但是一想起我的遭遇,我就不敢有这么大的奢望:作了俘虏,但求活命就够了。

哎呀,什么地方不会泄露我的秘密呢?把你藏在哪里好呢?那座一度充满了珍宝的堡垒,神造的墙壁,名闻列国,为人所忌妒、所羡慕,如今变成一堆焦土,全部被战火烧平,这么大一座城池竟没有一块地方可以藏我的孩子。怎样才瞒得过敌人呢?那边就是我亲爱的丈夫的圣墓,高大雄伟,敌人见了就害怕,他父王虽然伤心,却毫不吝惜,费去大量资财才把它造好。我最好把孩子托付给他父亲。我浑身流着冷汗,死人的坟墓是个不祥的朕兆,我这可怜人哪,不禁发抖。

**老仆**　受难的人一有避难之处就该进去,安全的人才有得挑选。

**安德罗玛克**　如果他藏不住,被人揭露发生了危险怎么好呢?

**老仆**　不要叫人识穿你的机关。

**安德罗玛克**　如果敌人追问呢?

**老仆**　只说他与城俱亡。许多人都这样得救而不死,敌人相信他们确实死了。

**安德罗玛克**　希望实在不大。他是帝王的后裔,他太重要了。他终要落入敌手的,把他藏起来又有什么用处?

**老仆**　敌人只在刚刚胜利的时候才最毒狠。

**安德罗玛克**　(向阿斯提阿那克斯)什么去处,哪个遥远无路可通的地方,可以

给你安全呢？谁能来保佑你,解救我们的苦难呢？赫克托尔啊,你生前总是保护你的亲人的,现在还保护我们吧。请你守卫住你的妻子诚心诚意藏起来的东西,请你的忠魂保全他的性命。孩子啊,走下坟墓去吧。为什么退缩回来？你不愿意安全地躲藏起来么？我知道了,这是你的天性,你是鄙视胆怯的行为的。不过,你要抛掉你以往的志气,换上落难人的身分。你看,我们这家人所剩无几了,只剩了一抔土、孤儿和房妇。我们应该向灾难屈服。鼓起勇气,走下你亡父的圣陵去吧。命运如果帮助受难人,你会得到安全;命运如果要你死,你也有了葬身之所。

【阿斯提阿那克斯进入坟墓,墓门关闭。】

**老仆**　坟墓守住了委托给它的孩子。你不要担心,不要唤他出来,你还是离开这儿走吧。

**安德罗玛克**　令人担心的东西离人愈近,愈少担心;不过你若认为离开这里好,我们就到别处去吧。

【攸利栖斯远远走来。】

**老仆**　请你暂时不要开口,不要啼哭。作恶多端的克法勒尼亚的领袖向这边走来了。(老仆下)

**安德罗玛克**　(向坟墓最后望了一眼,若有所求)土地啊,张开口吧;丈夫啊,把土地劈裂,直劈到最低的洞穴;把我托付给你的孩子深深地藏到地府的怀抱里去吧。攸利栖斯来了,看他的面容,看他走路的样子,他好象在犹豫;他心里正在盘算着诡计呢。

## 第二场

【攸利栖斯引随从上。】

**攸利栖斯**　我是来执行无情的命运交给我的职务的,因此我首先请你不要把我的话当作是我自己的话,虽然由我口中说出;这是希腊全体领袖的呼声,因为赫克托尔的后裔耽误了他们,使他们迟迟不能回去;命运要你把他交出来。安德罗玛克啊,你们的孩子多活一天,战败的弗里基亚人就多一天的希望,希腊人就永远不能保持和平,永远焦虑,永远向后看,唯恐身后还躲着敌人,永远不能放下武器。这是神巫卡尔卡斯说的。即使卡尔卡斯没有

说过这话,但是赫克托尔却常常这么说。所以我怕他的后裔,他的高贵的子嗣,长大了学他父亲的榜样。他虽然小小年纪,却已是强大群众的侣伴;虽然还没有露出头角,但是他会忽然间挺着脖子,昂起头来,领导起他父亲的群众,作他们的统帅;长在砍断的树干上的一根嫩枝会一旦之间从母体上滋生出来,重新又绿叶成荫遮盖着大地,受天神的眷顾;大火烧剩的星星余烬,若不扑灭,就会重新燃起。我知道心里难受的人,判断是不会公正的,然而假如你替我设想,你就会原谅我,我是个军人,打了十年仗,十易寒暑,人都打老了,想起了打仗,想起了特洛亚若没有好好地消灭掉,再发生流血的战争,怎能不怕? 希腊人的大患就是赫克托尔的再生。消除希腊人的忧虑吧。我们的船舶已经下水,就因为这件事不能成行。我来搜索赫克托尔的孩子,是奉了命运的差遣,不要以为我残忍。即使是阿伽门农的儿子,我也得搜寻。你学学征服你们的阿伽门农怎么割舍自己女儿的榜样吧。

**安德罗玛克**　孩子啊,我是多么盼望你还在母亲跟前啊,我多么盼望知道你抛弃母亲之后逢到了怎样的际遇,在什么地方。纵使我的胸膛让敌人的长枪刺透,双手戴上了割破皮肉的手铐,前后有炙人的热火把我围住,我也决不会摆脱作母亲的关心。孩子啊,你现在在哪里啊? 你现在的命运又是怎样呢? 你是否在那没有路的田野里乱撞呢? 是否祖国的无边的火焰把你的躯体烧毁了呢? 还是有些残忍的敌人在兴高采烈地看你流血呢? 还是被野兽咬死了,尸首被伊达山的鹰隼吃掉了呢?

**攸利栖斯**　不要撒谎了;你想欺骗攸利栖斯可不是一件容易的事;不要说作母亲的,就是天上女神的诡计,我也戳穿了多少。不要再设无用的妙计了;孩子呢?

**安德罗玛克**　赫克托尔呢? 无数的弗里基亚人呢? 普里阿摩斯呢? 你要找一个人,我要讨还所有这些人。

**攸利栖斯**　要你自愿说,你不肯;非强迫你说不可。

**安德罗玛克**　能够死、应该死、情愿死的人不怕强迫。

**攸利栖斯**　快死的人往往发出夸口的大话。

**安德罗玛克**　攸利栖斯,假如你想用恐吓的手段逼迫我,你就逼着我活下去,因

为我正求死不得呢。

**攸利栖斯** 我要用皮鞭、火刑、各种拷打叫你痛苦，强迫你违反心愿把隐瞒住的事情说出来，要从你心的深处把你隐藏着的秘密挖掘出来。强迫往往比好言好语更有效力。

**安德罗玛克** 热火、创伤、各种残酷、使人痛苦的刑罚、饥饿、难熬的干渴、各种各样的疫疠，或用钢刀刺进我的内脏，或把我关进阴暗、传染瘟病的监狱里，又怒又怕的胜利者所敢用的一切，都用出来吧。

**攸利栖斯** 你居然相信能瞒住你必需立刻泄露的事情，真愚蠢。

**安德罗玛克** 任何可怕的事情吓不倒作母亲的爱和勇气。

**攸利栖斯** 你的母爱使你能顽强地抗拒我们，但也提醒我们去注意自己子孙的安全。我在这遥远的地方打了十年仗，若只顾我本人的安全，卡尔卡斯的启示本就不该使我害怕。我怕的是你在给特勒玛科斯准备战争呢。

**安德罗玛克** 攸利栖斯，要我使希腊人欢喜，我是不情愿的，但是我没有办法。悲痛的心啊，把你坚决要隐瞒的事情说出来吧。希腊人，你们高兴吧。你把这喜讯照例去告诉他们吧：赫克托尔的儿子死了。

**攸利栖斯** 你有什么证据使希腊人相信这是真的呢？

**安德罗玛克** 我的孩子已经看不见光明，已经领受过死人应享的礼仪，进入了坟墓，和死人为伍了。如若不然，就让胜利者所能施加的最大的威力临到我头上，让命运趁早给我一条容易的出路，让我葬身祖国，让赫克托尔的坟墓不牢固。

**攸利栖斯** （喜悦）赫克托尔的苗裔既已铲除，命运满意了，和平也巩固了，我很高兴，待我去报信。（侧白）且慢，攸利栖斯。希腊伙伴相信你的话，但是这是你的话么？这是作母亲的话啊？但是作母亲的会捏造说儿子死了么？说死是不祥之兆，难道作母亲的不怕么？什么都不怕的人至少也怕不祥之兆啊。她发了誓，她的话应当是真的；但是假如是假誓的话，那么还有什么事比不祥之兆更叫她害怕呢？我的心灵啊，把你的聪明、诡计、巧妙，全部都使用出来；真情总会出现的。注意那作母亲的行动。她忧愁、哭泣、叹息；但是她时而走到这里，时而走向那边，心神不安，倾耳谛听别人说的每一句话；与其说她哀伤，不如说她害怕。我须要用巧智才行。（向安德罗玛

克)别人丧了子女,应该向他们致哀;你的儿子死了,可怜的人哪,应该向你庆贺。他若没有死,那他就会死得很惨,人们要把他从断墙上仅存的碉楼上倒栽葱扔下来摔死。

**安德罗玛克** (侧白)真令我魂飞魄散,四肢发软,站立不住了;我的血液冰冷,凝固不流了。

**攸利栖斯** (侧白)她在哆嗦呢;好,就用这个法子,就用这个法子去试探她。她害怕,这正泄露了作母亲的私情;待我再恐吓她。(向随从)去,快去,我们的敌人被他母亲用诡计藏起来了,他是个祸根,他活着,我们的威名便受到威胁,不论他藏在哪里,把他捉出来,把他带来。(佯作觅见幼儿,向寻见幼儿的随从)捉住了!来,赶快,把他带来。(向安德罗玛克)你为什么东张西望,为什么浑身发抖?他不是已经死了么?

**安德罗玛克** 但愿我真害怕才好呢!可惜这只是长久习惯养成的;脑子得慢慢地才能把长久以来记住的东西忘掉啊。

**攸利栖斯** 我们本应该拿这孩子祭祭城墙,没想到他已先牺牲了,他的命运总比巫师所预言的好些;巫师的预言却因此落空了;但是他还说过:只有把赫克托尔的骨灰撒在海上,把他的坟墓完全削平,风浪才能平静,希腊人的船舶才能平安回家。现在这孩子既然逃脱了该得的死数,那么就应该动手去捣毁赫克托尔的陵墓。

**安德罗玛克** (侧白)怎么办呢?双重的顾虑使我方寸紊乱:一方面儿子的安全,一方面丈夫的尸骨。哪一个应该先考虑呢?无情的天神啊,丈夫的阴魂啊——你才是真神——我请你们给我作见证,证明我爱我的儿子,因为,赫克托尔啊,他的生命里有你。让他活下去吧,因为他能使我想起你的容貌。——但是,你的尸骨是否一定得从坟墓里掘出来沉入海底呢?我怎能答应他们把你的尸骨分散在大海上呢?不如让孩子死了吧。——但是你这个作母亲的,难道能眼看着儿子被人残酷地害死么?难道能眼看着儿子被人从高楼上推下来摔死么?我能,我愿意忍受,我愿意担当,只要我的赫克托尔死后不落在敌人手里。——但是他已经死了,得到了安全,而我的儿子还活着,对痛苦还有感觉啊。——你为什么犹豫?把哪一个从苦难中救出来呢?决定吧。你这狠心的母亲,还迟疑什么?赫克托尔已经死

了——不,不,他还活在他儿子的生命里呢——然而他终究是死了,而孩子是活的,而且有一天会替父亲报仇。父子不能两全。怎么好呢?心灵啊,两个之中拯救希腊人所惧怕的那个吧。

**攸利栖斯** 我一定要实现预言,把坟墓连根铲除。

**安德罗玛克** 我赎了尸首还要赎坟墓么?

**攸利栖斯** 我决不放弃掘墓,一定要把坟墓铲平。

**安德罗玛克** 我向守信的苍天呼吁,我向守信的阿基琉斯呼吁;皮罗斯啊,保护你父亲赠给特洛亚的礼物吧!

**攸利栖斯** 这坟墓顷刻间即将夷为平地。

**安德罗玛克** 这么赤裸裸的罪行,希腊人还没有敢尝试过。你们固然连袒护你们的天神的许多庙宇都渎犯过,但是从来没有挖掘过我们的坟墓来泄忿。我一定要抵抗,以没有武器的双手来反抗武装的你们。忿恨能产生力量。勇猛的阿马宗女王曾打散过希腊的马队;酒神的女侍受了酒神的灵感,迈着疯狂的步伐,只拿着藤杖作武器,便曾在树林中为祸,伤害过别人和自己,而自己却不觉痛——我也要学她们的榜样,在你们中间横冲直撞,来保卫坟墓和死者。

**攸利栖斯** (向随从)为什么还不动手?难道一个女子的哭喊,无用的怒气,把你们感动了?快,执行我的命令。

**安德罗玛克** (与随从挣扎)你们不如把我,把我,用钢刀杀死。

【随从推开安德罗玛克。】

嗳呀呀,被他们推了回来!赫克托尔啊,冲破死亡的阻拦,拱开大地,来降服攸利栖斯吧。即便是你的鬼魂也足够降服攸利栖斯的了。看,他手里舞动着刀枪,掷出火把。希腊人啊,你们可曾看见他么?还是只有我看见了呢?

**攸利栖斯** 我要把坟墓全部连根铲除。

【攸利栖斯随从动手捣毁坟墓。】

**安德罗玛克** (侧白)安德罗玛克啊,你在作什么呢?你是否要他们父子同归于尽呢?也许求求希腊人,希腊人就会心软吧。坟墓的千钧重量立刻就要把隐藏的孩子压死的。可怜的孩子,就让他死在那儿吧,只要压死儿子的不

是父亲,伤害父亲的不是儿子。

（跪求攸利栖斯）攸利栖斯啊,我跪下哀求你。这只手从来没有触过任何人的脚,我把它放在你的脚上。可怜一个作母亲的吧,安安静静,耐心地倾听她虔诚的祷告吧。天神把你举得愈高,就请你愈加温和地对待已经跌倒的人们吧。赏赐给苦难人的恩典也就是给命运的献礼啊。我愿你能回到贞节的妻子的身边;我愿你老父拉埃尔特斯寿命久长,能够看见你回到家里;我愿你儿子能够继承你;他天资聪颖,我愿他能出乎你的希望活得比祖父的寿命还长,论机智比父亲还强。可怜一个作母亲的吧！他是我苦难中唯一的安慰啊！

**攸利栖斯**　把儿子交出来,然后再恳求。

**安德罗玛克**　（走向坟墓,呼唤阿斯提阿那克斯）可怜的母亲在悲痛中藏匿起来的赃物啊,出来吧,从你隐蔽的地方出来吧。

【阿斯提阿那克斯自墓中走出。】

攸利栖斯,这就是他,这就是使得一千艘船舰不敢启程的他。（向阿斯提阿那克斯）趴在主人的脚前,两手放在他的脚上,向他哀求吧。不要认为命运强迫落难人作的事是卑鄙的。不要想自己的祖先是赫赫帝王,不要想伟大的祖父如何光荣地统治过所有的土地,把你父亲也忘了吧,表现得象个俘虏,跪下吧,如果你还不感到你自己的末日就要来到,你只要模仿你母亲流泪啼哭就行了。

（转向攸利栖斯）特洛亚当年也见过啼哭的幼主：普里阿摩斯小时候曾经抵挡住凶猛的赫拉克勒斯的威胁。不错,就是那凶猛的赫拉克勒斯——所有的野兽哪一个不降服在他无比的气力之下,他也曾冲开过地府的大门,使归程不至于漆黑无光——然而就是他却给小小敌人的眼泪征服了。他对普里阿摩斯说："收回你的王权吧,高高地坐到你父亲的宝座上去,不过,你治理国家得比他更讲信义才行。"看看他对待俘虏是怎样的！学学他既威武又仁慈的榜样吧。难道你只喜欢他的威武么？现在跪在你脚下求命的孩子,并不输于那哀求赫拉克勒斯的孩子。至于特洛亚的王位,命运愿意怎样处置就怎样处置。

**攸利栖斯**　（自语）作母亲的伤心和苦痛的确使我感动,然而我更关心希腊人的

母亲的痛苦,因为这孩子长大了,对她们将是极大的灾害。

**安德罗玛克** (听见攸利栖斯自语)这座城池已经化为灰烬,只剩下,只剩下这废墟了,难道这孩子还能使它复苏么?他的手还能把特洛亚扶植起来么?我们没有希望了,我们已经彻底毁灭了,决不会再威胁旁人。他父亲还会提醒他去报仇么?人都死了。他本人若看到国破家亡也会气馁,大灾难是会粉碎勇气的。你要惩罚我们,还有比我们现在受到的惩罚更严厉的了么?给这小王子脖子上套上枷,把他沦为奴隶吧。谁能拒绝一位王子这一点要求呢?

**攸利栖斯** 拒绝你这要求的是卡尔卡斯,不是攸利栖斯。

**安德罗玛克** 你这制造诡计、专会作坏事的狡猾东西,在战场上从来没有显过英勇,从来没有杀死过敌人,连你们希腊人自己都死在你的坏心眼所想出来的诡计之下,你竟想假托巫师和无辜的天神的名义么?全是你自己肚里造出来的。你这夜行的军人,居然敢独自在大白天杀人,可惜你要杀的只是个孩子。

**攸利栖斯** 我的勇气,希腊人都很知道,特洛亚人知道更清楚。我们没有时间来浪费在谈话上,我们的船舶已经起锚就要开走了。

**安德罗玛克** 赏给我些许的时光,让作母亲的向儿子行一回诀别的礼节,作一次最后的拥抱,好消解我那无穷的悲哀。

**攸利栖斯** 可惜我不能对你表示怜悯。我个人所能作的,只是把时间缓一缓。随你的意思哭一个够吧,眼泪是会减轻痛苦的。

**安德罗玛克** (向阿斯提阿那克斯)亲爱的孩子,你是你父母爱情的证据,破落王朝的光荣,特洛亚最后的损失,希腊人最怕的敌人,母亲的徒然的希望!我时常发疯似地为你向你那闻名疆场的父亲,年高的祖父祷告,上天却不理睬我的祈求。你再也不能在王宫里掌握特洛亚的王权,对各国发号施令,叫所有的民族臣服于你的威力,打击战败逃窜的希腊人,在你的战车后面拖着皮罗斯的尸首了。你再也不能用你娇嫩的手挥舞小刀小枪,再也不能在广阔的森林里勇敢地追逐分散在各处的野兽,再也不能在规定的修褉日举行"特洛亚大竞赛"这神圣的节日的时候,以贵族少年的身分领导疾进的马队了;再也不能在神坛前以矫健如飞的步武,随着弯弯号角吹出的急

速的节奏,在特洛亚神庙前表演上古的舞蹈了。你的死法比残酷的战争更使我痛心啊!特洛亚的城阙将看见比伟大的赫克托尔之死更加悲惨的景象。

**攸利栖斯**　作母亲的,不要哭了,悲伤过分的人总不肯节制自己的。

**安德罗玛克**　攸利栖斯,我求你准许我再哭一会儿,让我趁他还活着,亲手合上他的眼睛。(向孩子)孩子啊,你死得太年轻了;固然年轻,但是已经有人怕你。你的特洛亚在等待你;去吧,趁你还自由,去看望自由的同胞吧。

**阿斯提阿那克斯**　母亲啊,可怜可怜我吧!

**安德罗玛克**　为什么紧紧地抱住我,徒然揪住母亲,要你母亲双手保护么?就象小牛犊听见狮子吼叫赶紧扑到惊心的母亲的怀里一样,但是凶猛的狮子把牝牛推倒在一边,张开大口咬住那小小的牛犊,把它压死,衔起走了;同样,敌人要从我怀抱里把你夺走。孩子啊,让母亲吻一吻,带着母亲的眼泪,拿着母亲一缕扯下的头发,满心怀念着母亲,赶快到你父亲那儿去吧。且慢,再带去一句母亲痛心的话:"如果死人还感觉以往的痛苦,如果爱情没有随着死亡而消灭,狠心的赫克托尔啊,你愿意妻子服侍希腊夫主么?你为什么淡漠而拖延呢?阿基琉斯来了。"重新拿起这缕头发,再接受母亲的眼泪吧,这些东西是你父亲死后我所仅有的了;再吻你一次,把我这亲吻带给你的父亲吧。把这件长袍留下来,让母亲得一点安慰,因为它接触过你父亲的坟墓,接近过他的魂魄。上面若有他的骨灰,我一定用口唇去查看。

**攸利栖斯**　(向随从)哭不完了——把这个阻止希腊人开船的障碍带走!

【攸利栖斯领阿斯提阿那克斯偕随从下。】

## 第三场

**歌队**　什么地方是我们这些被俘的妇女的归宿呢?是忒萨利亚的高山,坦珀的幽谷呢,还是那适宜于产生武士的弗提亚的国土,以出产强健的耕牛而著名的、建立于巉岩上的特拉肯城,或是那汪洋大海的主宰,伊奥尔科斯城呢?还是那拥有一百座城的、辽阔的克里特岛,蕤尔的戈尔廷城,荒芜的特里卡城,还是那细川交错、栖息在孔穴累累的奥塔山脚下树林中不只一次

发出毒箭中伤特洛亚的摩托涅城呢？还是那只有稀疏几户人家的奥勒诺斯城，狩猎女神所憎恶的普琉戎城，位于宽阔的海湾边的特洛曾城呢？还是那普洛托乌斯雄伟的王国珀利翁，登天的第三级呢？（就在这地方，克戎，他的庞大的身躯斜卧在空豁的山洞里，教给他的门徒，年纪还小却已很残忍的阿基琉斯，用翎管拨弄铿锵的琴弦，唱着战歌，就这样老早地挑起他强烈的好战情绪。）还是那富有五彩云石的卡律斯托斯城，靠近波涛汹涌的海岸、常被欧里普斯海峡的急流冲荡的卡尔克斯城呢？还是那任何风向都容易吹到的卡吕德涅，永远受风暴干扰的戈诺埃萨，在北风中战栗的埃尼斯珀城，依傍着阿提卡海岸的佩帕瑞托斯，举行神秘宗教仪式的埃琉辛城呢？还是到埃阿斯的故乡真正的老萨拉弥斯，以狩猎野猪出名的卡吕冬，那先在地面而终于缓缓流入地底的提塔里索斯河所经过的国土呢？还是到柏萨、斯卡尔菲、涅斯托尔的皮洛斯、法里斯、宙斯的皮萨、以胜利者的花冠而著名的埃利斯呢？

任凭凄惨的海风把我们这些可怜人吹到什么地方，只要那给特洛亚和希腊人同样带来如许灾难的斯巴达离我们远远的；只要那阿尔戈斯，野蛮的珀罗普斯的故乡密克奈，微渺的扎铿托斯岛，比它更小的涅里托斯岛，奸诈害人的伊塔克岛，离我们远远的就成了。

赫枯巴，你的命运怎样呢？谁是你的主人呢？他会把你带到什么地方去让万人观看呢？死在哪国呢？

图书在版编目（CIP）数据

世界经典剧作 300 种鉴赏. 1，古希腊古罗马卷／陆
军主编；郑欣，杨伦著. —上海：上海辞书出版社，
2022

（"百·千·万字剧"编剧工作坊剧作法鉴赏文库）
ISBN 978-7-5326-5915-9

Ⅰ.①世… Ⅱ.①陆… ②郑… ③杨… Ⅲ.①戏剧-
鉴赏-古希腊 ②戏剧-鉴赏-古罗马 Ⅳ.①J805.1

中国版本图书馆 CIP 数据核字（2022）第 098162 号

SHIJIE JINGDIAN JUZUO 300ZHONG JIANSHANG（1）：GUXILA GULUOMA JUAN

# 世界经典剧作 300 种鉴赏（1）：古希腊古罗马卷

陆 军 主编

郑 欣 杨 伦 著

**责任编辑** 陆琦杨
**装帧设计** 梁业礼
**责任校对** 左钟亮
**责任印制** 王亭亭

**出版发行** 上海世纪出版集团
上海辞书出版社（www.cishu.com.cn）
**地　　址** 上海市闵行区号景路 159 弄 B 座（邮编：201101）
**印　　刷** 上海中华印刷有限公司
**开　　本** 890×1240 毫米　1/16
**印　　张** 29.25
**字　　数** 448 000
**版　　次** 2022 年 10 月第 1 版　2022 年 10 月第 1 次印刷
**书　　号** ISBN 978-7-5326-5915-9/J·867
**定　　价** 158.00 元

本书如有质量问题，请与承印厂联系。电话：021-69213456